꽃과 동물로 본 세상

꽃과 동물로 본 세상

한국과 중국의 화조영모화

2021년 6월 15일 초판 1쇄 찍음
2021년 6월 28일 초판 1쇄 펴냄

지은이 한정희 외
펴낸이 윤철호·고하영
펴낸곳 (주)사회평론아카데미
책임편집 최세정·엄귀영
편집 이소영·김혜림
표지·본문 디자인 김진운
마케팅 최민규

등록번호 2013-000247(2013년 8월 23일)
전화 02-326-1545
팩스 02-326-1626
주소 03993 서울특별시 마포구 월드컵북로6길 56

꽃과 동물로 본 세상

한국과 중국의 화조영모화

한정희 외 지음

사회평론아카데미

서문

근대 이후 형성된 동아시아 회화사 연구의 역사를 살펴보면 인물화와 산수화, 또는 사군자화가 중점적으로 논의되어왔다. 그러나 꽃과 새를 그린 화조화(화조도), 말과 개, 소 등의 뭍짐승 및 용과 기린 등 상상의 동물을 그린 영모화(영모도)와 꽃을 중점적으로 표현한 화훼화(화훼도) 또한 동아시아 회화의 주요한 저변을 형성하면서 꾸준히 제작, 감상되어왔다. 엄밀히 말하자면 영모도는 깃털 영翎 자와 터럭 모毛 자가 결합되어 요즈음 말로 하면 동물화를 대표하는 용어이지만, 그중에서도 새를 그린 그림은 일찍부터 워낙 많이 제작, 감상되었기 때문에 어느 시점에서부터인가 '화조화'라는 독립 화목畵目으로 분리, 사용되기 시작하였다. 화훼화는 역사가 유구하지만 꽃 그림이 독립 화목으로 유행한 것은 중국에서는 명대 말기 16세기 이후, 비교적 늦은 시기부터였다.

상서로운 의미를 담은 화조·영모·화훼화는 오래전부터 우리의 생활공간을 장식해왔다. 때로는 사의적인 의미를 담아낸 이 아름다운 그림들은 높은 감식안을 지닌 까다로운 회화 애호가들뿐 아니라 일반 대중에게도 폭넓은 사랑을 받아왔다. 하지만 아쉽게도 그동안 이 분야에 대한 전문가들의 관심과 연구는 다른 회화 분야에 비해 상대적으로 적은 편이었다.

이에 화조·영모·화훼화에 대한 새로운 연구의 필요성에 공감한 홍익대학교 대학원 미술사학과 출신의 회화사 연구자들이 동아시아회화

연구회의 정기 세미나에서 관련 주제를 다루어보기로 하였다. 이후 학술 세미나를 진행하면서 『미술사연구』 등에 논고를 발표하였다. 이 책 『꽃과 동물로 본 세상』은 이렇게 발표한 15편의 논문을 수정, 보완한 것이다. 이 책은 일반인들도 쉽게 이해할 수 있도록 문장을 다듬고 내용을 보완했는데, 저자들이 이 수고로운 과정을 마다하지 않고 한 권의 단행본을 엮는 작업에 동참한 까닭은 전문적인 연구 성과를 보다 많은 일반 독자에게 알리고 동아시아 회화의 다양한 면모를 쉽게 접하고 경험하게 하기 위해서이다. 한국과 중국의 다양한 화조·영모·화훼화에 대한 여러 연구자의 성과를 반영한 이 책은 이 분야에 대한 새로운 관심을 환기하는 데 의미 있는 역할을 할 것으로 기대된다.

저자들은 진중한 논의를 거쳐 15편의 논문을 다섯 가지 주제로 나누어 배치하였다. 각 주제는 1부 화조영모화에 담긴 상징성, 2부 한국 화조영모화의 확산과 변모, 3부 중국 고분을 장식한 화조영모화, 4부 명·청시대 성행한 화조화, 5부 중국 근대의 화조영모화이다. 부별 제목과 내용은 한국와 중국, 시대적 추이 등을 감안하여 정리되었고, 각 장은 시대적 순서와 주제의 특징 등을 감안하여 배치하였다.

1부 「화조영모화에 담긴 상징성」에는 한국과 중국 영모화의 특정한 제재를 집중적으로 다룬 세 편의 글이 수록되었다. 1장(김현지)에서는 복되고 상서로운 상상의 새인 봉황을 다룬 기록과 그림에 담긴 봉황의 도상 및 상징을 정리하여 영모화의 특징과 상징성, 기능 등의 문제를 정리하였고, 2장(권혁산)에서는 조선 중기의 무관 초상화 속에 주요한 특징으로 부각된 흉배와 관련된 제도와 실물로 전하는 흉배의 구체적인 양상, 제도와 다르게 변화된 흉배의 도상적·양식적 특징, 사회적 의미

등의 문제를 거론하였다. 3장(김울림)에서는 한국적인 동물 그림을 대표하는 까치호랑이 그림의 기원과 도상이 형성되는 과정 및 양상을 고찰하여 한국 영모화의 특징과 형성 과정을 점검하였다.

2부 「한국 화조영모화의 확산과 변모」에서는 여러 화가가 제작한 화조영모화와 전람회에 등장한 화훼화를 중심으로 화조영모화의 상징성과 사회적 기능, 작품에 대한 새로운 해석 등을 제시함으로써 한국의 화조영모화가 어떻게 확산되고 변모해왔는지를 살폈다. 4장(권혜은)은 18세기 여항화가 최북이 제작한 화조영모화의 개성과 특징을 살피며, 안산 지역 문인들과의 교유 상황을 정리하였다. 5장(최경현)은 19세기의 개성파 사대부화가 홍세섭의 영모화 두 점을 새롭게 발굴하여 심도 있게 고찰하였다. 특히 그동안 제작 시기의 선후를 파악하기 힘들었던 홍세섭 작품의 제작 시기를 제시하고, 새로운 해석을 시도하였다. 6장(강민기)에서는 근대 화조화가 이한복이 제작한 화조화를 집중적으로 조명하였고, 7장(강은아)에서는 근대기의 미술전람회에 나타난 모란화가 제도의 규정이 바뀜에 따라 어떻게 변화하였는지를 고찰하였다.

3부 「중국 고분을 장식한 화조영모화」에서는 화조영모화의 상징성과 기능이 중국 고대와 중세 고분미술과 관련하여 어떻게 전개되었는지를 살폈다. 8장(김진순)은 중국 당나라 때 고분벽화 속에 등장한 화조화의 의미와 기능, 회화사적 의의를 정리하였고, 9장(한정희)은 중국 오대五代부터 원대元代까지 고분벽화에 장식된 화훼화의 화풍과 상징적 의미, 기능 등을 살펴보았으며, 10장(장준구)은 중국 금대金代 고분을 장식한 말 그림의 현상과 주제 및 사회적 기능과 의미 등에 대해 알아보았다.

4부 「중국 명·청시대 성행한 화조화」에서는 명·청대에 변화, 발전한 화조화와 화훼화의 다양한 면모에 초점을 맞추어 살폈다. 11장(유순

영)에서는 명대 후기 강남 문인화가들 사이에서 새롭게 대두되면서 크게 유행한 화훼화의 제작 배경과 구체적인 양상을 거론하였다. 12장(박도래)에서는 청대를 대표하는 화훼화가 중 한 사람인 추일계가 제작한 『소산화보』를 전반적으로 검토한 뒤 추일계 화론의 특징을 고찰하였고, 13장(박효은)에서는 청대 화가 팔대산인과 석도의 화훼화를 비교하면서 청 초기 문인화의 근대성과 상인후원에 대해 살폈다.

5부 「중국 근대의 화조영모화」에서는 중국 근대기의 화조영모화가 서양의 학문과 화풍의 영향을 수용, 절충하면서 변화해온 양상을 다루었다. 14장(이주현)에서는 거소, 거렴, 고검부 등 영남화파의 화조초충도와 사생화를 고찰하면서 서양 학문에서 유래한 박물학과의 연관성을 논의하였고, 15장(배원정)에서는 근대 공필화조화가 진지불의 화조화를 거론하면서 전통적인 공필화조화를 현대적으로 재해석한 양상을 고찰하였다.

이상에서 살펴보았듯이 이 책에 실린 글들은 실로 동아시아의 시대와 공간을 넘나들며 화조·영모·화훼화 등을 다양한 시각과 방법론으로 고찰하고 있다. 이를 통해 산수화와 인물화뿐 아니라 화조화와 영모화에 대해서도 다양하고 새로운 미술사적인 논의가 가능함을 잘 보여주고 있다. 또한 화조화와 영모화 등이 동아시아 회화 분야에서 역동적인 변화와 결실을 이루었다는 사실을 확인시켜준다. 이 책은 화조·영모·화훼화가 화려하고 아름다운 그림을 넘어 때로는 진지한 상징성과 의미를 담아내고, 때로는 사회적 제도와 현상에 대한 반응을 수용하였으며, 무엇보다도 많은 사람의 심금을 울리고 담아낸 회화였음을 일깨워준다.

이 책은 동아시아회화연구회의 화조영모화에 대한 학술적 활동의

결실이다. 이 책의 발간을 끝으로 동아시아연구회는 그간의 활동을 정리하게 되었다. 이 점이 몹시 아쉽지만, 그동안 보람되고 의미 있는 모임을 여러 연구자의 자발적인 참여와 연구로 이어왔다는 것과, 이제 또 하나의 중요한 성과를 내었다는 데 큰 의미를 두고자 한다. 필자는 홍익대학교 대학원 미술사학과 출신의 회화사 전공자로서 연구회가 시작된 시기부터 참여한 회원이자 일정 기간 연구회를 대표한 회장이었다는 인연으로 이 책의 서문을 쓰고 있다. 연구회에 참여하여 함께 토론하고 연구할 수 있는 기회를 마련해준 한정희 교수님과 회원들께 깊이 감사드리며, 오랜 인연의 끈이 앞으로도 이어지기를 소망한다.

코로나 여파로 인하여 경제적, 학술적으로 어려운 상황임에도 본 연구회의 성과를 모아 출판한 (주)사회평론아카데미의 윤철호 사장님과 고하영 대표님, 그리고 최세정 편집장과 엄귀영 편집위원에게도 심심한 감사의 말씀을 드린다. 그리고 다시 한번 연구회 회원 여러분과 필자분들께 깊은 애정과 감사를 전하면서 글을 마친다.

2021년 6월

산수재山水齋 박은순

차례

화조영모화에 담긴 상징성

1장

동아시아 유교사회의 이상적 이미지, 봉황

김현지

봉황, 복되고 상서로운 상상의 새

봉황鳳凰은 용, 기린, 거북과 함께 사신수四神獸의 하나로, 덕망 있는 군왕이 올바른 정치를 행하여 태평성세를 이루면 날아온다는 상상의 새이다. 예로부터 서수瑞獸는 천상에 소속되어 살지만 인간이 사는 지상세계와 선인仙人들이 사는 천상세계를 연결해주며, 인간에게 복되고 길한 영향을 미치는 좋은 징조인 상서祥瑞로 인식되었다. 상서로운 동물로서 봉황의 이미지는 다른 서조瑞鳥들과 함께 위정자의 유교적 덕망과 위엄을 상징하는 코드로 통용되었다. 실존하지 않는 허구 속 동물이지만 그 이미지는 유구한 역사와 함께 이어져왔다.

봉황과 관련된 상서의 이미지는 중국 전국시대戰國時代 말부터 한대漢代에 걸쳐서 점차 형성되었다. 이 시기의 여러 문헌에서 봉황에 대한 다

양한 관념을 확인할 수 있다. 봉황과 유사한 형상을 지닌 서조 이미지가 조형된 예는 상대商代의 훨씬 오래전까지 거슬러 올라가지만 이는 봉황의 관념이 정립되기 이전이다. 봉황에 관한 전형적인 관념은 한대 이전에 이미 형성되었다. 여러 동물의 특징이 조합되어 생겨난 한대의 봉황 이미지는 초반에는 신비한 힘을 간직한 괴기스러운 상상 속 동물이었다. 그러나 당대唐代 이후에는 지상에 존재하는 아름다운 새들이 갖고 있는 여러 특징을 조합한 아름답고 매력적인 새로 재창조되었다. 오늘날 우리가 알고 있는 오색의 꼬리 깃털을 길게 늘어뜨린 화려하고 고상한 자태의 봉황 형상은 이미 당대의 장식미술에서 확인된다. 봉황이 지닌 신비한 서수 이미지와 태평성세의 정치적 이미지, 그리고 화려하고 장식적인 봉황의 길상적인 도안은 한국과 일본에서도 궁중뿐 아니라 민간에 이르기까지 회화, 조각, 공예, 자수 등 다양한 장르의 조형예술품에서 그 예를 찾아볼 수 있다. 동아시아 지역에서는 시대를 막론하고 하나의 공유된 문화 코드를 형성하고 있었다고 볼 수 있다.

이 글에서는 중국에서 오랜 기간에 걸쳐 형성되어온 봉황에 대한 관념을 문헌에서 살펴보고, 봉황의 이미지가 영모화의 주제로 다루어지면서 어떠한 도상적 특징과 상징적 의미를 내포하였는지를 중국과 한국의 봉황도를 통해 살펴보고자 한다. 중국 명대明代에 들어 궁정화가들에 의해 독립된 주제로 활발하게 제작된 봉황도는 명확한 정치적인 메시지를 함의한 주제로 선호되었다. 일반 화조화 속의 새들과 함께 마치 현실에 실존하는 것처럼 사실적으로 묘사되었다. 이렇게 형성된 명대 봉황도의 도상은 조선에도 영향을 미쳤다. 현존하는 조선의 봉황도의 양상과 그 특징을 궁중장식화와 민간에서 유행한 영모화를 통해 살펴보고자 한다. 더 나아가 이를 토대로 유교문화권인 동아시아에서 공유된

봉황도의 도상적 특징과 상징적 의미를 종합적으로 고찰해보고자 한다.

중국의 봉황 기록과 도상의 형성 과정

중국에서 봉황의 관념이 형성된 과정을 살펴보자. 먼저 전국시대 말부터 상서의 사상이 형성되기 시작하였고, 한대에는 서조로서의 봉황의 이미지가 형성되었음을 여러 문헌에서 확인할 수 있다. 『시경詩經』 「대아大雅」 '권아卷阿'의 "봉황명의鳳凰鳴矣 우피고강于彼高岡 오동생의梧桐生矣 우피조양于彼朝陽", 『서경書經』의 "소소구성簫韶九成 봉황래의鳳凰來儀" 등을 보면, 봉황은 이미 상서의 하나로 취급되고는 있으나, 보통의 새가 아닌 특별히 진귀하고 아름다운 새로 기술되는 데 그치고 있다.[1] 그러나 한대의 문헌에는 봉황을 명백히 상서의 의미로 다루었다. 『회남자淮南子』 「남명훈覽冥訓」에는 "봉황이 날아온 것은 덕치를 이르는 것이니, 낙뢰와 천둥이 치지 않고 비바람이 일지 않았다鳳凰之翔至德也 雷霆不作 風雨不興 云云"라고 하였고, 『산해경山海經』 「남산경南山經」의 '남차삼경南次三經'에는 "이 새는 먹고 마심이 자연의 절도에 맞으며, 절로 노래하고 절로 춤추는데 이 새가 나타나면 천하가 평안해진다是鳥也 飲食自然 自歌自舞 見則天下安寧"라고 하였다.[2] 이런 식으로 봉황을 상서롭게 해석하여 언급한 기록은 이 밖에도 『사기史記』, 『한서漢書』, 『후한서後漢書』 등에도 풍부하게 남아 전한다.[3]

이렇게 서조로서 정립된 봉황은 군주가 천명天命을 받아 덕치德治로 백성을 교화해 왕도정치를 실현할 때에만 나타나는 새로 여겨졌다. 그리하여 봉황은 다시 '인조仁鳥'의 관념으로 연결되면서, 생성生成을 좋아하고, 살벌殺伐을 싫어하는 인군仁君의 이미지가 봉황에 추가되었다. 『역

림易林』의 "봉황은 왼쪽에 있고, 기린은 오른쪽에 있어 어진 성현이 서로 만나다鳳凰在左 麒麟處右 仁聖相遇" 등 여러 곳에서 비슷한 언급을 찾아볼 수 있다.[4] 특히 봉황과 기린이 세트로 함께 묘사된 것은 이들에게 부여된 인조仁鳥, 인수仁獸라는 공통된 속성 때문이었다. 속된 것에 물들지 않고 난폭한 것을 싫어하고 고상한 것을 선호하는 군자의 이미지가 봉황에 덧붙여지게 된 것이다. 이처럼 봉황의 속성은 시대의 흐름에 따라 추가되면서 풍부해졌고, 이는 용, 기린, 거북 같은 다른 서수들과 다른 점이다.

서조와 인조로 좀 더 풍부해진 봉황의 이미지는 여기서 더 나아가 '새 중의 왕'이라는 '군조종지群鳥從之'의 이미지로 발전하였다.『금경禽經』에는 "360여 종의 새 중에 봉황이 그 우두머리이다鳥之屬三百六十, 鳳爲之長"라고 하였고, 이 밖에도『비아埤雅』,『설문說文』,『한서』,『후한서』,『송서宋書』 등에도 봉황과 관련하여, 여러 새가 봉황을 따른다는 '군조종지'라는 언급을 확인할 수 있다.[5] 이와 같이 새 중의 왕인 봉황을 여러 새가 모여들어 따르는 모습은 훌륭한 제왕에게 여러 관료가 저절로 모여들어 조화롭게 통치되는 이상적인 유교사회를 비유한 것으로, 이때 봉황은 제왕의 이미지를 획득하게 된다. 요컨대 봉황의 상징성과 관련된 고대인의 관념은 처음에는 서조에서 인조였다가 시간이 지나 신성한 새의 이미지를 벗고 세속에서 새들의 우두머리인 제왕이라는 상징까지 추가되었다.

한편 봉황의 도상적 특징을 살펴보면, 한대 이전에는 각기 다른 새를 모델로 한 영조靈鳥가 다수 있었는데 이것이 한대에 와서 합쳐지면서 봉황이 된 것으로 추정된다. 한대에 '봉황'이라고 기록된 도상들의 특징을 살펴보면, 봉황의 외형이 아직 일정하지 않았다.[6] 봉황의 도상적 연원

이 된 새들은 모두 길게 늘어뜨린 꼬리 깃털을 가진 것이 공통된 특징이나, 머리 위의 볏이나 깃털의 모양은 약간씩 달랐다. 봉鳳의 가장 오래된 도상적 표현은 갑골문자 '鳳'에서 찾을 수 있다. 형식을 살펴보면 공작의 긴 꼬리깃을 원형으로 하는 상징을 머리에 붙인 신조神鳥이며, 처음에는 태양을 상징했지만 한대 이후에는 원래의 상징적, 신화적 의미는 상실되었다. 적翟은 은殷, 서주西周 전반기의 청동이기靑銅彝器에 자주 보이는 새인데, 긴 꼬리깃을 가진 것은 '鳳'과 같지만 머리에 댕기깃 대신에 한 쌍의 우근羽根이 있는 것이 특징이며, 중국 감숙성甘肅省과 섬서성陝西省 남부에 실제로 서식하는 새인 금계金鷄를 모델로 하였다.[7] 보계宝鷄는 중국 최남부에 서식하는 야생닭[野鷄]에서 유래한 것으로, 머리에 닭의 볏[鷄冠]이 특징이며 꿩의 모습에 닭의 속성을 지닌 새이다. 이 새는 주周나라 옛 영토에서 오래전부터 신앙해온 조신鳥神으로, 태양과 우신雨神 등과 함께 신화에 등장하며 천체天體와도 관련이 있다.[8] 난鸞은 외형상으로 눈 주위에 원 모양의 선이 있거나 두상頭上에 짧은 선의 우모羽毛가 몇 가닥 있는 것이 특징이다. 이와 같이 한대에 봉황으로 칭해지던 새들 중에는, 원래는 다른 지역과 부족에 기원을 둔 형태도 명칭도 서로 다른 여러 종류의 신화적인 새들이 있었다. 한대 들어 이들에 대한 신화적 이야기는 탈각되었고, 다른 새들과 혼동되거나 봉황으로 동일시된 결과, 한대의 봉황은 다양한 외형을 가질 수밖에 없었다.[9]

봉황의 조형상의 특징을 기록한 여러 문헌을 종합해보면, 다른 상상의 동물들이 그렇듯이 봉황도 여러 동물의 외형상의 특징을 조합한 것임을 알 수 있다. 후한後漢의 허신許愼이 편찬한 『설문해자說文解字』에는 "(봉황은) 앞은 큰 기러기, 뒤는 기린, 뱀의 목, 물고기의 꼬리, 용의 비늘 덮인 피부, 거북의 외피, 제비의 턱, 닭의 부리를 지녔다"라고 전한다. 이

도 1-1. 〈우인사봉(羽人飼鳳)〉, 강소성 서주 출토, 한대 화상석.

처럼 후한대에 문헌에 기록된 합성된 봉황의 외형상의 특징은 실제로 한대의 여러 화상석에 나온 봉황의 도상과 일치한다. 강소성江蘇省 서주徐州에서 출토된 한대 화상석 중에 우인羽人이 봉황에게 먹이를 주며 보살피는 장면[羽人飼鳳]이 있다(도 1-1). 여기에 표현된 봉황의 모습을 살펴보면, 머리에 두세 갈래의 긴 깃털[댕기깃]과 곡선으로 끝이 휘어져 올라간 긴 꼬리깃을 가졌는데, 이는 한대의 다른 여러 봉황의 특징과 유사하다. 그러나 굵고 튼튼한 목과 묵직한 가슴, 비늘 덮인 딱딱한 외피, 근육질의 다리와 물고기 지느러미 같은 짧은 꼬리는 우아한 봉황의 자태와는 거리가 먼 모습이다. "뱀의 목, 물고기의 꼬리, 용의 비늘 덮인 피부" 같은 문헌상의 기록이 실제로 조형적인 특징과 일치함을 확인할 수 있다. 이처럼 한대 봉황의 이미지는 여러 동물의 특징을 조합한 기괴한 모습도 한 축을 이루고 있었다. 이렇게 점차 수정을 거쳐 형성된 봉황의 도상은 후대에 묘사된 봉황의 전형이 되었고, 신성한 새의 신비한 아름다움과 위엄 있는 자태를 가지게 되었다. 또한 『산해경』에는 봉황을 오상五常에 비유하여, "봉황 머리의 무늬는 덕德을, 날개의 무늬는 예禮를, 등의 무늬는 의義를, 가슴의 무늬는 인仁을, 배의 무늬는 신信을 나타낸다"라고

하였다. 이는 봉황의 외형상의 특성뿐 아니라 상징적인 의미 역시 더욱 진전되어갔음을 보여준다.[10]

봉황에 대한 관념이 변화하면서 점차 봉황의 도상이 정립되었고, 봉황의 속성에서 비롯된 상징적 의미 또한 그 내용이 풍부해졌다. 봉황에 대한 기존 연구에 따르면 명대 초기에 이르러서야 궁정에서 비로소 봉황 그림이 다른 화조화와 마찬가지로 독립적인 회화 주제로 그려졌다고 밝혀놓았다.[11] 송대 황실의 서화 목록인 『선화화보宣和畫譜』(1120)에서 화조화는 무수히 확인할 수 있지만 봉황도는 찾아볼 수 없는 데 반해, 용 그림은 이미 많은 화가들에 의해 그려지며 독립적인 주제로 발전하고 있었기 때문이다. 그러나 최근 영모화조화 연구를 통해 송대와 원대에도 봉황도가 회화 주제로 다루어졌음을 알게 되었다.[12] 『송사宋史』에 기록된 봉황도에 대한 기록을 종합해보면, 봉황은 그 크기가 매우 크고 오색에 금술잔 같은 관이 있으며[冠如金杯], 온갖 새들의 무리가 봉황을 따르기에 이를 그림으로 그려 전하였다고 한다.[13] 전국시대 이래로 상서의 하나로 간주된 봉황의 출현에 관한 기록은 송, 금, 원대까지 계속되었다. 상서로운 새로서의 봉황의 이미지에서, 새 중의 왕이라는 '군조종지'로서의 봉황, 즉 '백조조봉百鳥朝鳳'으로 황제를 상징하다가, 다시 '봉명조양鳳鳴朝陽'으로 현명한 신하를 상징하는 그림으로 이어졌다. 『송사』의 이 기록은 봉황도의 도상과 상징이 발전해나가던 과정에서 송대와 원대도 그 맥을 잇는 연속선상에 있었음을 보여주는 중요한 자료이다.

다음에서는 중국과 한국의 봉황도 도상과 상징적 의미를 문헌상의 기록과 현존하는 작품을 중심으로 살펴보고자 한다.

중국 명대 봉황도의 도상과 상징

중국 회화에서 봉황은 주로 용이나 기린 등 다른 서수와 함께 등장하며 상서의 의미를 강조하는 서수도瑞獸圖나 고사인물도故事人物圖에 자주 등장하였다. 독립적인 주제로 그려진 명대의 봉황도를 살펴보기 전에 고사인물도 속 봉황의 이미지를 먼저 살펴보자.

1. 고사인물도 속의 봉황

고대의 고분벽화에서는 선인이 상서로운 신조를 타고 천상으로 날아가는 장면을 자주 볼 수 있다. 날개를 이용해 자유롭게 날아다니는 새들은 이승과 저승, 혹은 지상과 신선 세계를 연결해주는 메신저로서 숭배와 신앙의 대상이었다. 회화에 묘사된 새의 이미지 중 봉황과 가장 유사한 새가 그려진 작품은 남송대 작자 미상의 〈선녀승란도仙女乘鸞圖〉일 것이다(도 1-2). 그림 속 난새[鸞]는 앞에서 살펴본 바와 같이 고대에 인간들이 만들어낸 여러 종류의 상상의 신조 중 하나였다가 한대 이후에 봉황의 범주 안에 포함된 새이다. 『설문해자』에는 난새가 길조吉鳥이자 '적조赤鳥'의 오채五彩 깃털을 가진 닭을 닮은

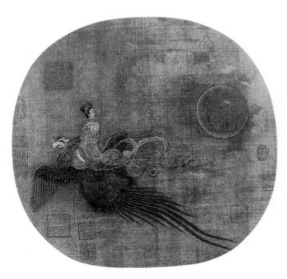

도 1-2. 작자 미상, 〈선녀승란도〉, 남송, 비단에 채색, 26.2×25.3cm, 중국 북경 고궁박물원.

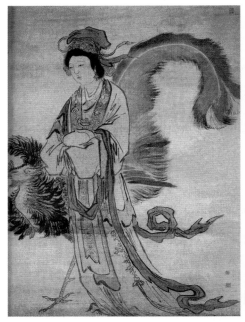

(좌) 도 1-3. 장로, 〈봉황선녀도〉, 《잡화책(雜畵冊)》 중, 명, 종이에 수묵, 59.3×31.6cm, 중국 상해박물관.
(우) 도 1-4. 구영, 〈취소인봉도〉 부분, 《인물고사도책》 중, 명, 비단에 채색, 41.1×33.8cm, 중국 북경 고궁박물원.

새라고 전한다. 그림 속 난새의 머리 위에는 뾰족하고 짧은 우근 몇 개
가 묘사되어 한대 이전 난鸞 타입의 신조와 비슷한 특성을 지닌다. 이 그
림에서 난새를 타고 가는 선녀는 계수나무와 두꺼비가 있는 달을 돌아
보고 있다. 또한 난새의 날개와 길게 늘어진 꼬리깃의 유려한 곡선이 선
녀의 휘날리는 옷자락과 조화를 이루고 있다.

　　한편, 명대 장로張路(1464~1538)가 그린 〈봉황선녀도鳳凰仙女圖〉에서
봉황은 커다란 천도복숭아를 품에 안고 곧게 서서 앞을 보고 걷고 있는
선녀와 같은 곳을 향하고 있으며, 위엄 있는 자태로 선녀를 호위하고 있
는 것처럼 묘사되었다(**도 1-3**). 이처럼 고대의 선인들과 함께 등장하는 그
림 속 봉황의 이미지는 신비롭고 위엄 있는 자태로 서조의 이미지를 충

실하게 구현하고 있다.

봉황이 묘사된 대표적인 고사인물도로 소사蕭史의 고사와 관련된 〈취소인봉도吹簫引鳳圖〉를 들 수 있다. 중국 춘추전국시대 진秦나라의 목공穆公이 딸 농옥弄玉을 시집 보내려고 배필을 찾던 중, 어느 날 농옥의 꿈에 봉황을 타고 퉁소[簫]를 부는 젊은이가 나타났다. 다음 날 목공이 수소문하여 찾으니, 소사라는 이름의 청년이었다. 목공은 소사의 음악적 재능이 출중함에 흡족하여 그를 농옥과 결혼시켰다. 농옥은 남편인 소사에게 퉁소를 열심히 배워 어느 새 봉황의 울음소리를 낼 수 있게 되었고, 그 소리를 듣고 봉황이 날아올 정도였다고 한다. 둘은 행복하게 살았으나, 소사는 인간이 아니라 천상의 선인이었기 때문에 인간세계에 오래 머물 수가 없었다. 그래서 소사는 용을 타고 농옥은 봉황을 타고 함께 하늘로 날아갔다는 이야기다. 명대 구영仇英(1502~1552)이 그린《인물고사도책人物故事圖冊》중 〈취소인봉도〉는 화려한 궁궐의 누대에서 농옥이 퉁소를 불자 그 아름다운 소리를 듣고 봉황이 날아오는 장면을 묘사하였다(도 1-4). 또한 청대에 경덕진요景德鎭窯에서 제작된 채색접시에는 같은 주제의 고사에서 소사와 농옥이 각기 용과 봉황을 타고 천상의 세계로 떠나는 장면이 묘사되었다(도 1-5).

'취소인봉'의 내용을 담은 고사는 봉황을 불러올 정도로 뛰어

도 1-5. 채색접시, 청, 경덕진요, 1700~1722년경, 지름 36.7cm, 영국 대영박물관.

난 음악적 성취와, 인간과 선인의 낭만적 사랑 이야기, 그리고 용과 봉황을 타고 선계仙界로 날아간다는 신선사상이 더해진 이야기로 한국과 일본에서도 즐겨 그려왔다. 고대에 음악은 조화를 추구[樂從和]하였기에 예禮의 체득과 인격의 완성, 즉 예교禮教로까지 연결되었다.[14] 농옥의 연주 소리에 봉황이 날아왔다는 것은 천지가 조화를 이루었음을 의미한다. 요컨대, 고사인물도에 묘사된 봉황은 천상의 신선 세계와 지상을 연결해주는 메신저로서 우주 만물의 지극한 조화로움을 상징한다.

2. 백조조봉도

다음으로는 독립적인 회화의 주제로 부상한 중국 봉황도의 제작 양상을 현존 작품을 중심으로 구체적으로 살펴보자. 봉황도의 주제는 앞서 살펴본 문헌에 기록된 봉황의 속성에 근거하여 그려졌다. 현존하는 중국 봉황도는 주제에 따라 "군조종지"의 이미지를 형상화한 〈백조조봉도百鳥朝鳳圖, 혹은 百鳥朝王圖, 鳳凰來儀圖〉, "인조"로서의 군자의 이미지에서 유교적 인륜의 주제로 발전시킨 〈오륜도五倫圖〉, 『시경』 「대아」 '권아'를 근거로 한 〈봉명조양도鳳鳴朝陽圖〉 등으로 나눌 수 있다.

영락제永樂帝(태종太宗, 후에 성조成祖, 재위 1402~1424)는 주원장의 넷째 아들인 주체朱棣로 북경北京 지역의 번왕으로 그 지역 일대를 통치하던 무인 출신이었는데, 반란을 일으켜 조카인 건문제(1399~1402)를 제거하고 명나라의 제3대 황제가 된 인물이었다. 무력으로 황제가 된 영락제는 정통성을 확립하고 자신의 입지를 공고히 하기 위해 북경으로 천도하고, 내성인 자금성을 축조하면서 상관上官 백달伯達을 불러 '백조조봉'을 주제로 그림을 그려 새로운 궁전을 장식하게 하였다.[15] 이 주제의 그림은

한두 마리의 봉황이 화면의 중심에 묘사되고 수많은 새들이 봉황을 에 워싸고 숭배하는 도상이 전형적이다. 앞서 살펴본 대로 봉황이 새 중의 왕이라는 인식은 오래전부터 있었고, 기록에 따르면 송대에 상서로운 일을 그림으로 기록하면서 '백조조봉'의 도상과 유사한 그림이 그려졌 다. 이 주제가 독립적인 회화의 주제로 다루어지면서 단순한 '상서의 출 현에 대한 기록화'가 아니라 영모화의 일부로 '황제의 권좌' 자체를 부 각하는 새로운 주제로 그려진 것은 명대에 이르러서이다.[16] 당시 자금성 에 그려진 〈백조조봉도〉에서 여러 새들의 숭배를 받고 있는 봉황은 바 로 황제를 상징한다. 영락제가 등극하기까지 행한 여러 부정적인 사건 들은 유교적 의리 명분에 어긋나는 행위였기에, 유교적 이상사회의 훌 륭한 통치자를 상징하는 〈백조조봉도〉는 영락제 치하의 천하태평을 경 축하고, 하늘로부터 위임받은 황제의 권위를 천명하는 데 더없이 적절 한 주제였던 것이다. 상관 백달의 이 작품이 처음 그려진 〈백조조봉도〉 인지는 정확히 알 수 없으나, 명 초기에 이 주제가 성행하였음은 분명한 사실이다. 그리고 현재 작품이 남아 있지는 않으나 기록상으로 보면 영 락제 초년에 궁정에서 일했던 변문진邊文進(1413~1435년경 활동)과 선종宣 宗(재위 1425~1435)대에 일했던 손륭孫隆이 각각 〈백조조봉도〉를 그린 작 례는 확인할 수 있다.[17]

현존하는 작품 중에 상해박물관 소장의 〈화조도〉는 목련, 살구꽃, 모란 등 활짝 핀 꽃나무들로 가득한 정원의 파란색 바위 위에 올라선 한 쌍의 봉황이 화면의 중심을 채우고 있다(도 1-6). 그중 양 날개를 펴고 꼬 리 깃을 치켜세우고, 우아하면서도 위엄 있는 제왕의 모습을 보여주는 수컷 봉황鳳은 주변의 새들에게 둘러싸여 숭배를 받는 통치자를 상징한 것으로, 이는 '백조조봉'을 주제로 한 전형적인 명대의 봉황도이다. 봉

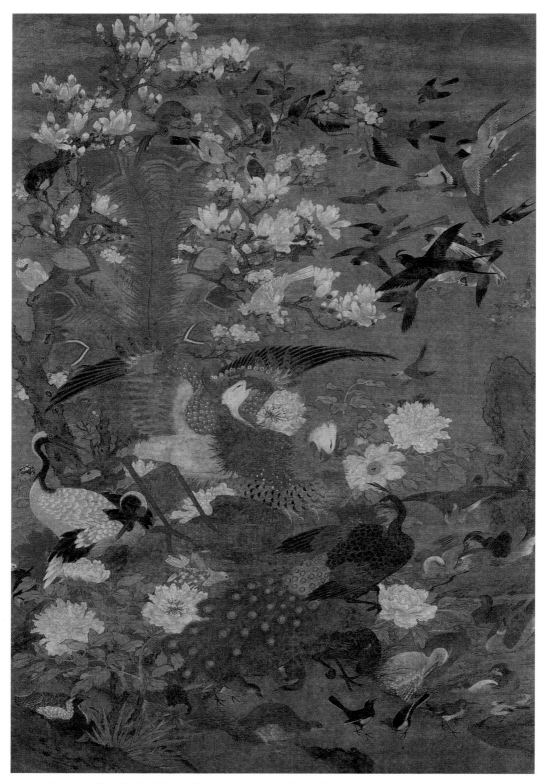

도 1-6. 작자 미상, 〈화조도〉, 명, 비단에 채색, 174.3×116.9cm, 중국 상해박물관.

도 1-7. 변문진, 〈삼우백금도〉, 명 1413년, 비단에 채색, 151.3×78.1cm, 대만 국립고궁박물원.

황은 덕치하에서만 나타나는 새이므로 수많은 새들이 봉황을 숭배하는 이러한 장면은 성군을 숭배하는 '존군尊君'의 유교적 이념을 옹호하는 것이자, 황제의 자애로운 통치에 경의를 표하는 것이다. 이 작품은 봉황뿐 아니라 주변의 새들 역시 대부분 암수 한 쌍으로 짝을 이루고 있는 것이 특징이다. 정원의 꽃을 그린 양식은 윤곽선을 강조하고 화려한 진채를 사용하여 세밀하게 표현하는 15세기 중반의 명대 궁정화가들이 즐겨 그린 화조화의 양식을 그대로 반영하고 있다. 특히 이 작품은 기존의 〈백조도百鳥圖〉를 기본 도상으로 계승하여 발전시킨 것인데, 1413년에 변문진이 그린 〈삼우백금도三友百禽圖〉와 비교해보면 이를 확인할 수 있다 (도 1-7).[18] 〈삼우백금도〉는 군자의 덕목을 상징하는 식물이자, 세한삼우歲寒三友로 불리는 소나무[松], 대나무[竹], 매화[梅]에 새들이 모여든 모습을 묘사하였다. 이 그림은 문인화가들이 즐기던 주제에 주로 직업화가들이 담당하던 그림 주제였던 화조화가 결합된 것이다. 따라서 〈화조도〉(상해박물관 소장)의 '백조조봉' 도상은 기존 〈백조도〉의 기본 도상에서 송, 죽, 매가 주제의 중심을 이루던 것을 대신하여 봉황을 화면 중앙에 놓음으로써 새로운 주제의 회화로 참신한 변형을 가한 것이다.

3. 오륜도

명대에 그려진 봉황도 중에 유교적인 사회윤리를 강조하는 또 다른
주제로서 〈오륜도〉가 있다. 청대의 도량陶樑(1772~1857)은 자신의 서화
수장 목록인 「홍두수관서화기紅豆樹館書畵記」에 포함된 여기呂紀(15세기 후반
활동)의 전칭작傳稱作 〈오륜도〉를 소개하며, 여기서 봉황을 비롯한 다섯
마리 새들은 유교사회의 계급적 질서의 기반이 되는 오륜을 상징한다고
밝혔다.[19] 〈오륜도〉에서 봉황은 군신유의君臣有義, 학은 부자유친父子有親, 원
앙은 부부유별夫婦有別, 노랑 할미새는 장유유서
長幼有序, 꾀꼬리는 붕우유신朋友有信을 각각 상징
한다.[20] 〈오륜도〉를 처음 그린 화가가 여기인지,
그리고 오륜이라는 유교적 규범을 다섯 종류의
새로 우의적으로 표현한 것이 명대부터인지 확
실히 알 수는 없다. 그러나 늦어도 16세기 초에
이러한 〈오륜도〉가 유행한 것으로 보이며, 그
이전에 성행한 명대 초기의 '백조조봉'의 도
상을 참고하였을 것으로 보인다. 이 다섯 종류
의 새는 '백조조봉'에서도 주요하게 다루어지
는 새들이기 때문에 '백조조봉'을 토대로 재해
석된 것으로 보인다. 미국 호놀룰루미술관 소
장의 〈오륜도〉(도 1-8)를 보면, 중앙의 바위 위에
우아한 자태로 서 있는 봉황은 가늘고 긴 눈매
와 짧고 뭉툭한 부리와 가늘고 긴 다리로 명대
에 그려진 봉황의 특징을 보여주며, 그 주변에

도 1-8. 작자 미상, 〈오륜도〉, 명 16세기경, 비
단에 채색, 214.0×112.0cm, 미국 호놀룰루미
술관.

는 학과 원앙 등 오륜을 상징하는 새들이 암수 짝을 지어 다정하고 조화로운 관계로 묘사되었다. 화면 왼쪽의 오동나무와 주변의 대나무 잎은 윤곽선 위주로 묘사되고 가벼운 담채만으로 구사되어 중앙의 세밀하게 채색된 봉황이 상대적으로 화려하고 두드러져 보이는 효과를 준다. 오륜을 주제로 한 그림은 청대에 채색된 도자기나 자수에도 보이고 있어 이 주제가 후대까지 오래 지속되었음을 알 수 있다.

4. 봉명조양도

봉황의 상징적 이미지가 황제에서 현신賢臣로 변화된 봉황도의 도상이 바로 〈봉명조양도〉이다. 지금까지 살펴본 〈오륜도〉를 포함한 '백조조봉' 주제의 봉황도가 '황제 숭배'를 뜻한다면, '봉명조양鳳鳴朝陽'은 '현명한 관료[賢臣]'를 의미한다. '봉명조양'이 문학에 관습적으로 사용된 것은 이미 4세기부터 였고, 당대唐代에는 '현명한 문인[賢臣 혹은 賢才]'을 칭하는 흔한 비유가 되었다.[21] 이는 『시경』「대아」 '권아'의 "봉황새가 저 높은 산등성이에서 울어대고, 저 아침 해가 뜨는 곳에 오동나무가 자라는구나鳳凰鳴矣 于彼高岡 梧桐生矣 于彼朝陽"를 근거로 한 것으로 봉황의 울음소리와 아침 해, 오동나무가 언급되고 있다.[22]

이 시의 전후 맥락상 여기서 봉황은 내조來朝한 제후들을 상징하는 것으로 해석된다. 나아가 시에서 높은 산등성이에서의 봉황의 울음소리는 '현명한 신하'를 뜻하며, 조양朝陽은 이른 아침의 해, '왕이 계신 조정' 혹은 '명시明時'를 의미한다.[23] 이처럼 원래 '봉명조양'은 '때를 잘 만난 훌륭한 인재' 혹은 '천하가 태평할 길조'를 의미하는 문구였다.[24] 그런데 당대 이선감李善感의 고사를 통해 '정직하고 용감하게 간언하는 현신'이

라는 의미가 추가 되었다. 당대 한원韓瑗과 저수량褚遂良이 간언을 하다가 무고로 억울하게 죽은 뒤로 궁정에서 감히 황제에게 간언하는 이가 없었는데, 고종이 봉천궁奉天宮을 짓는 것을 두고 어사 이선감이 처음으로 상소하여 극언하였다고 한다. 이에 당시 사람들이 '봉명조양鳳鳴朝陽', 즉 '봉황이 조양에서 운다'고 비유하였다는 고사이다.[25] 〈봉명조양도〉의 도상은 한 마리, 혹은 한 쌍의 봉황이 높은 곳에 올라서서 오동나무나 대나무를 등지고 해를 바라보는 것이 전형적이다.[26] 따라서 이때의 봉황은 제왕이 아니라 제왕에게 간언하는 신하, 즉 현신을 의미한다. 조선시대에도 실록은 물론 문집에 실린 제시, 찬문, 행장 등에 탄압을 무릅쓰고 간언하는 용기 있는 신하의 행동을 칭송하여 '봉명조양'이라고 언급한 경우가 아주 흔하다.[27] 명대에 제작된 수많은 〈봉명조양도〉 혹은 〈단봉조양도丹鳳朝陽圖〉는 감찰이나 간언의 임무를 맡은 궁정 관료에게 시험 합격이나 승진 축하 선물로 증정되었다고 한다.[28]

일본 교토京都 상국사相國寺에 봉헌된 임량林良의 〈봉황도〉가 바로 '봉명조양'을 주제로 한 것이다(도 1-9). 여기서 봉황은 둔덕에 올라 긴 꼬리깃을 늘어뜨리고 태양을 의연히 바라보고 있는데, 배경의 대나무가 연운에 가려져 몇 줄기만 보일 뿐이다. 임량은 이 작품에서 봉황의 도상과 표현 면에서 독창적인 스타일을 창안하였다. 이전의 남송 원체화풍인 화려하게 채색된 화조 배경의 장식적인 면을 과감히 걸어

도 1-9. 임량, 〈봉황도〉, 명 15~16세기, 비단에 수묵담채, 163.0×96.0cm, 일본 교토 쇼코쿠지(相國寺).

내고 연운과 검은 암벽의 강렬한 흑백 대비로 대신하였다. 이러한 몰골풍의 수묵으로 그려진 봉황도는 이전의 봉황도와 비교했을 때 질적으로 다른 미감을 추구하고 있다. 소용돌이치는 구름 속에 단호히 서 있는 영웅과도 같은 봉황은 이른 아침 해를 보며 울고 있는데, 이는 『시경』에서 묘사한 현신의 청렴하고 숭고한 이미지를 떠올리게 한다. 여기에, 배경에 첨가된 대나무가 가진 '곧은 절개'라는 상징성은 현인의 이미지를 더욱 강화한다.

봉명조양을 주제로 한 봉황도는 기존의 도상에 태양이 추가되고 봉황이 태양을 바라보는 자세를 취하는 것으로, 봉황도의 가장 전형적인 도상이 되었다. 명 초기에 성행한 〈백조조봉도〉와 〈오륜도〉 역시 태양이 추가되고 봉황의 시선이 태양을 향하면서 의미에 변화가 생겨, 오륜을 상징하는 새들에 둘러싸여 해를 향해 우는 봉황의 도상으로 변화하였다. 16세기에 제작된 것으로 추정되는 도쿄東京 궁내청宮內廳 소장의 〈백조도〉는 한 쌍의 봉황이 경건한 자세로 나란히 태양을 바라보고 있고, 이전 그림에서는 추켜세웠던 꼬리깃도 차분히 내린 채 태양을 향하고 있다(도 1-10).[29] 이제 그림의 중심은 봉황 자체가 아니라 '태양을 향한 봉황의 울음'으로 변화했음을 표현하고 있다. 여기서 봉황은 황제가 아니라 현신을 상징하며, '태양을 향한 봉황의 울음'은 절망의 시기에 성군이 다스리는 좋은 시기[明時]를 열망하는 긍정적인 희망을 암시한다.[30] 또한 이 〈백조도〉에는 봉황과 주변의 새들이 대개 한 쌍을 이루고 있다. 이러한 주제의 그림은 궁정화가들의 화본畵本에 의해 비슷한 도상의 그림들이 반복해서 제작되면서 후쿠오카미술관 소장의 〈백조도〉의 사례처럼 패턴화되는 경향을 보이기도 한다.[31]

이렇게 명대에 확립된 봉황도의 주제와 도상은 유형화되어 이후

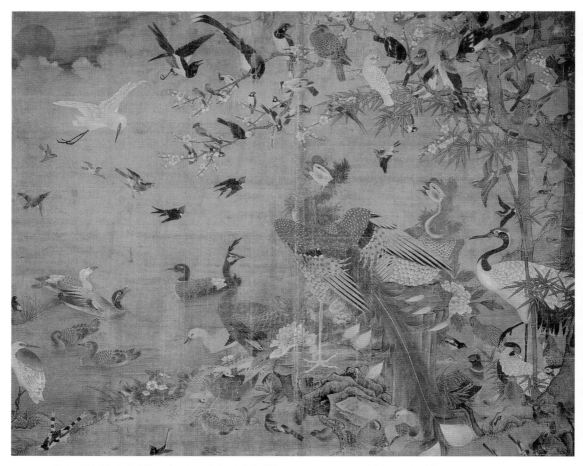

도 1-10. 작자 미상(전칭 전선), 〈백조도〉, 명 16세기, 비단에 채색, 152.8×185.0cm, 일본 도쿄 궁내청.

18~19세기까지 조선과 일본에 영향을 주었다. 이러한 중국 봉황도의 도상이 동아시아에 미친 영향력은 뒤에 살펴볼 『삼재도회三才圖會』와 『고씨화보顧氏畫譜』 같은 화보에 실린 그림이 큰 역할을 하였다. 일본 산토리미술관 소장의 〈봉황도〉는 15~16세기경 명대의 작품으로 추정된다(**도 1-11**). 한 쌍의 봉황이 오동나무를 배경으로 암석 위에 자리 잡고 있는데, 암컷은 웅크리고 앉아 고개를 숙이고 있고 수컷은 한쪽 다리만으로 서서 암컷을 지긋이 바라보고 있다. 명대에 '봉명조양'의 주제로 그려

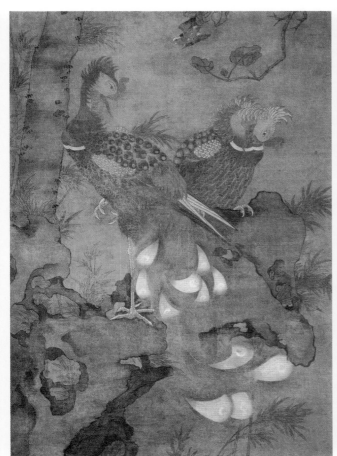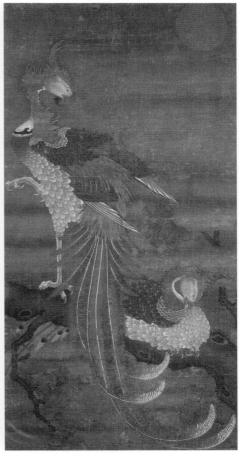

(좌) 도 1-11. 작자 미상, 〈봉황도〉, 명 15~16세기, 비단에 수묵채색, 122.0×86.5cm, 일본 도쿄 산토리미술관.
(우) 도 1-12. 작자 미상, 〈봉황도〉, 명 16~17세기, 비단에 채색, 140.5×71.9cm, 일본 도쿄 산토리미술관.

진 봉황도의 경우, 주로 문인 취향의 수묵으로 묘사하고 채색은 부분적
으로만 활용하곤 했다. 이는 아마도 이 주제가 봉황이 문인관료를 상징
하는 그림이며, 문인들이 선호하는 주제였기 때문인 것으로 생각된다.
이보다 약간 후대인 16~17세기에 제작된 〈봉황도〉는 오동나무 둥치 위
에 자리를 잡은 모습으로, 앞서 살펴본 〈봉황도〉와 배경만 다를 뿐 도상
이 매우 유사하다(도 1-12). 이 〈봉황도〉를 앞의 작품(도 1-11)과 비교해보
면, 봉황의 머리 위의 댕기깃이 더 길게 위로 솟고, 부리가 길고 뾰족해

졌다. 그리고 봉황의 다리가 굵어지고, 발가락도 더 길고 각이 생겼으며, 발톱이 동그랗게 말려 매우 날카로워졌다. 이러한 특징은 명 말기부터 보이기 시작하는데, 청대에는 봉황의 외형이 맹금류에 가까워진다. 산토리미술관의 이 두 〈봉황도〉는 1603년 이후에 간행된 『고씨화보』 교간본(고삼빙·고삼석 편) 제4책에 복제되어 실린 왕약수王若水의 봉황 그림과 매우 유사하다(도 1-13).[32] 『고씨화보』 교간본에 실린 봉황 그림 역시 명 말의 맹금류에 가까워지는 변화된 봉황도의 특징이

도 1-13. 왕약수, 『고씨화보』 제4책.

반영되어 있다. 앞의 두 작품과 비교해보면, 화보의 특성상 오동나무 배경이 생략된 점과 수컷 봉황鳳이 고개를 들어 태양을 바라보고 있는 점만 다를 뿐이다. 『고씨화보』처럼 이러한 도상의 쌍봉도를 실은 화보가 널리 보급되면서 중국 국내뿐 아니라 조선, 일본 등 동아시아 각국에까지 광범한 영향을 미쳤을 것으로 추정된다.[33] 오동나무(혹은 대나무와 암석)와 태양이 배경을 이루고 봉황이 태양을 바라보고 울부짖는 이러한 도상은 앞에서 살펴본 〈봉명조양도〉의 전형적인 도상이자, 19세기에 성행한 동아시아 봉황도로 가장 많이 그려진 보편적인 도상이라고 할 수 있다.

조선시대 봉황도의 특징

1. 문헌상의 봉황도 작례

『조선왕조실록』에는 세종 즉위년인 1418년 12월 22일에 「경연에 나아가서 중국에 봉황새가 나타났다는 말에 대해 묻다」라는 제목의 흥미로운 글이 실려 있다.

임금이 경연에 나아가서 묻기를, "지금 듣건대, 봉황새가 중국에서 나왔다고 하니 사실인가" 하니, 탁신이 아뢰기를, "위에 순舜 임금이나 문왕文王 같은 덕이 있어야만 봉황새가 와서 춤추는 것이온데, 지금 중국에서는 백성들이 편안히 잘 살 수 없으니, 비록 봉황새가 있더라도 상서가 될 수 없사오며, 이제 그 말을 듣잡건대, 사람의 힘으로써 묶어 잡아 날아가지 못하게 하였다 하오니, (이것이) 어찌 참봉황새이겠습니까. 하물며 임금은 이른 아침과 깊은 밤에 공경하고 두려워하여 마땅히 민생의 즐거움과 근심을 생각할 것이며, 상서를 염두에 두어서는 안 될 것입니다"고 하였다.[34]

이제 막 왕이 된 젊은 세종이 경연에 나아가 신하들에게 "봉황새가 중국에서 나왔다는 게 사실인가" 하고 진지하게 묻는 모습이 흥미롭다. 이것은 마치 "봉황을 실제로 본 적은 없지만 어딘가에 실존하고 있으며 왕조가 태평성세로 다스려지면 어쩌면 진짜 날아올지도 모른다"라고 믿었던 옛 사람들의 인식을 그대로 반영하고 있는 듯하다. 게다가 1418년은 명 영락永樂 16년에 해당하는 시기로, 앞에서 살펴보았듯이 영락제가

왕조 초기에 황제 권력을 공고히 하기 위해 봉황도의 군자 이미지를 적극 활용한 시기와 겹친다. 그 당시 시각 이미지인 봉황도를 활용했을 뿐 아니라, 실제로 봉황과 닮은 새를 날게 하여 봉황이 날아왔다며 퍼포먼스를 벌이기도 하였음을 보여주는 흥미로운 사례이다. 앞서 살펴본 대로 실제로 중국의 감숙성, 섬서성 남부에 서식하던 금계나 중국 최남부에 서식하는 야생닭들의 화려한 오색 깃털과 댕기깃, 꼬리깃 등은 봉황의 조형에 영향을 미쳤다.[35] 한편, 신하가 답하기를 현재 중국의 백성들이 편안하지 않으니 봉황새가 왔어도 상서가 될 수 없다고 하면서, 상서보다는 백성들의 삶을 먼저 걱정하라고 충언하고 있다. 즉, 상서의 출현을 부정하고 있음을 확인할 수 있으며, '현세는 늘 난세'라는 당대의 인식도 엿볼 수 있다.[36] 이러한 당대인들의 현실적인 인식에도 불구하고 중국을 따라 조선에서도 태평성세에만 날아온다는 이 매력적인 봉황새를 즐겨 그리기 시작한다.

조선에서 봉황에 대한 관념과 상징적 이미지는 중국과 유사하게 공유되고 있었다. 특히 허목許穆(1595~1682)은 정온鄭蘊(1569~1641)의 「행장行狀」에서 "광해군 이래로 권력을 잡은 자가 날로 위협과 복록福祿으로써 사람을 제어하니, 사대부들이 모두 조정에 잘 보이기 위해 비위를 맞추어 아첨하는 것이 풍속이 되어 곧은 말로 감히 간하는 사람이 없었다. 공이 직언하다가 좌천되자, 사람들은 공을 봉황이 조양에서 운 것에 견주었다"라고 하였는데, 이처럼 '봉명조양'은 회화 주제뿐 아니라 한 사람의 생애를 기리는 기록에서 청렴한 삶을 대변하는 대명사로 쓰이기도 하였다. 이와 비슷한 기록은 조선시대 여러 문인들의 시문에서 흔하게 찾아볼 수 있다.[37]

조선시대 봉황도의 제작 양상에 관한 문헌으로는, 강관식 교수의

규장각 차비대령화원差備待令畵員 녹취재祿取才의 화제畵題에 관한 연구가 있다. 이를 통해 봉황도가 영모문翎毛門 화제 중에 가장 많이 출제되었음을 알 수 있다.[38] 봉황을 주제로 한 녹취재의 화제는 순조대부터 고종대까지 꾸준히 출제되었다. 특히 『시경』 「대아」 '권아'의 "봉황새가 저 높은 산등성이에서 우네鳳凰鳴矣 于彼高岡"라는 화제가 순조 9년(1809), 헌종 4년(1838), 철종 1년(1850), 철종 4년(1853), 철종 5년(1854), 철종 12년(1861), 고종 10년(1873)에 걸쳐 총 일곱 번이나 반복해서 출제되었다.[39] 이는 앞서 살펴본 대로 '봉명조양'을 주제로 한 봉황도로, 높다란 바위 위에서 오동나무나 대나무를 배경으로 날개를 펄럭이며 당당하게 울부짖는 봉황의 모습을 묘사한 그림이었을 것이다. 이 주제는 충직하게 간언하는 용기 있는 현명한 신하를 상징하는 것으로 해석된다.

또한 "봉황이 아각에 깃들고 기린이 원유에서 논다鳳凰巢於阿閣 麒麟遊於苑囿"라는 화제도 순조 17년(1817), 순조 19년(1819)에 출제되었다.[40] 봉황과 기린이 예부터 함께 그려진 것은 둘 다 상서로움을 상징하는 상상의 동물이면서 인수仁獸라는 공통점 때문이다. 하늘을 나는 봉황과 땅 위를 걷는 기린을 묘사한 그림은 왕도의 실현과 부귀, 길상을 상징하였다. 그 밖에 "난새와 봉황새가 빙빙 돌며 날다[鸞鳳翔翔]", "덕이 새와 짐승에까지 이르니 봉황이 난다[德至鳥獸鳳凰翔]", "소소를 아홉 번 연주하니 봉황새가 날아와 법도에 맞게 춤을 추었다[簫韶九成 鳳凰來儀]"라는 화제가 철종 4년(1855)에 출제되고, "봉황대 위에 봉황이 노닐다[鳳凰臺上鳳凰遊]"라는 화제가 철종 13년(1862), 고종 4년(1867)에 각각 출제되었다.[41] 이처럼 규장각 차비대령화원 녹취재의 화제 기록을 살펴보면 19세기에 궁중에서 화원들에 의해 많은 수의 봉황도가 제작되었음을 확인할 수 있다.

그 밖에 기록상으로 확인되는 봉황도의 작례는 〈제소농쌍과용봉도

題蕭弄雙跨龍鳳圖〉가 있는데, 이를 통해 앞서 중국의 봉황도에서 살펴본 '취소인봉吹簫引鳳'을 주제로 한 고사인물도가 조선에서도 궁중에서 그려졌음을 알 수 있다. 숙종(재위 1674~1720)이 남긴 글의 내용을 보면, 누대를 배경으로 소사와 농옥이 각기 용과 봉황을 타고 천상으로 날아가는 장면을 묘사한 그림이었음을 알 수 있다.[42] 또한 조유수趙裕壽(1663~1741)의 『후계집后溪集』에 기록된 병풍 그림 〈죽리봉황도竹裏鳳凰圖〉라든지 서응윤徐應潤(1837~1897)의 「제화죽봉설題畫竹鳳說」의 기록을 통해 대나무 숲을 배경으로 서 있는 봉황을 그린 '봉명조양'의 주제가 민간에서도 제작, 향유되었음을 알 수 있다.[43]

조선시대에 봉황은 용이나 기린 등과 함께 궁중의 의례용 복식이나 보자기 등에 장엄을 위한 길상 도안으로 사용되었다.[44] 봉황은 성군이 출현했을 때만 날아온다는 상상의 동물로서 현세가 태평성세임을 표상하여 왕실을 미화하는 데 적합한 주제이기에 궁중의 의례용 장식병풍으로도 그려졌을 것이다. 다만 궁중에서 진찬進饌이나 진연進宴 등의 행사에 사용된 병풍을 기록한 의궤를 살펴보면 오봉병五峯屏, 십장생병十長生屏, 공작병孔雀屏, 모란병牧丹屏 등은 구체적으로 명칭을 찾을 수 있는 데 비해, 의외로 봉황도라는 명칭은 전혀 보이지 않는다. 이는 아마도 봉황이 영모병翎毛屏에 포함되어 그려졌기 때문일 것으로 생각된다.[45] 즉, 봉황은 단독으로보다는 〈백조조봉도〉처럼 다른 새들과 한 폭에 같이 그려지거나 여러 폭으로 구성된 영모화 병풍 중의 한 폭에 포함되었을 것으로 추정된다.

조선 중기 16세기에는 봉황도가 영모화의 화제 가운데 하나로 그려졌음을 문헌을 통하여 확인할 수 있다.[46] 고경명高敬命(1533~1592)이 명종(재위 1545~1567)의 명에 따라 지은 응제문 「응제어병육십이영應製御屏

六十二詠」의 발문을 살펴보면, 고경명이 1562년 명종이 꺼내어 보여준 화본을 보았는데, 62폭의 영모화가 하나의 횡권으로 배열되어 각 폭마다 어필御筆이 기록되어 있었다고 한다. 또한 어명에 따라 고경명이 지은 제화시 중「해중암상봉황일海中嵓上鳳凰日」,「오동봉황일梧桐鳳凰日」,「죽림봉황일竹林鳳凰日」이 포함되어 있었다. 이 세 폭의 봉황도는 모두 조양과 관련이 있으며 바다의 암석, 오동나무, 대나무숲의 모티프로 보아 〈봉명조양도〉의 도상으로 그려진 것으로 보인다.[47] 병풍과 왕이 보여 주었다는 화본은 현재 소재를 알 수 없다. 다만 화본에 실린 62폭의 영모화를 모두 그림으로 그려 병풍으로 제작한 것 같지는 않고, 고경명이 지은 제화시만으로 1563년에 다시 병풍을 만들었으리라 추정된다.

지금까지 문헌에서 파악되는 봉황도의 작례를 알아보았다. 봉황도가 영모화로 분류되어 독립적인 화제로 그려지기 시작한 것은 16세기 조선 중기로 보이며, 민간에까지 파급되어 성행한 시기는 18세기 후반에서 19세기 사이일 것으로 추정된다. 중국 명대에 성행한 〈백조조봉도〉가 조선에서 그려진 예는 현재까지는 확인되지 않는다. 한편 19세기 초 규장각 차비대령화원 녹취재의 화제나 여러 문인들의 문집에서 확인되는 작례를 통하여, 봉황을 현신賢臣에 비유하는 〈봉명조양도〉의 제작이 성행하였음을 알 수 있었다. 〈봉명조양도〉가 조선 중기 이래로 성행한 이유는 그 상징적인 의미 구조가 중층적이기 때문이다. 즉 '현신'을 상징하는 봉황 이미지는 훌륭한 임금과 충직한 신하가 조화를 이루는 이상적인 유교사회를 상징하는 코드이므로 궁중의 임금도 권장한 주제이며, 동시에 어려움을 무릅쓰고 왕에게 간언하는 충직한 신하를 상징하는 코드이기도 하기에 문인들 사이에서도 선호된 주제였다.

2. 조선시대 봉황도의 도상적 특징과 상징적 의미

이번에는 현존하는 조선 후기의 봉황도를 중심으로 도상적 특징과 상징성을 구체적으로 살펴보고자 한다.

앞서 문헌에서 검토한 바와 마찬가지로 현존하는 봉황도는 오동나무와 대나무를 배경으로 봉황이 단독으로 묘사된 '봉명조양'을 주제로 그려졌다. 특히 19세기에는 한 쌍의 봉황과 아홉 마리의 새끼를 묘사한 '구추봉九雛鳳' 도상이 궁중에서 그려지기 시작하더니 곧 민간으로 파급되어 성행하였다. 봉황은 그 밖에 서수도 중의 일부로 묘사되거나, 오동봉황도와 모란공작도가 한 세트로 그려지기도 하였다.

작자 미상의 〈서조도(오륜도)〉는 명대 초기에 유행한 '백조조봉'의 주제에 포함되는 〈오륜도〉의 도상을 기본으로 하고 있다(도 1-14). 앞서

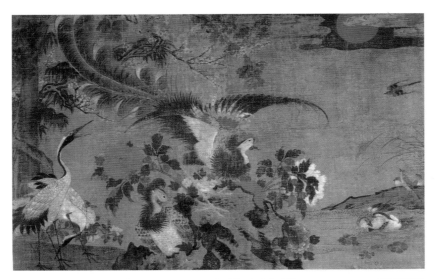

도 1-14. 작자 미상, 〈서조도(오륜도)〉, 조선 17세기 이후, 비단에 채색, 94.0×140.2cm, 국립진주박물관.

살펴본 상해박물관 소장의 〈화조도〉(도 1-6)와 화면 중앙의 봉황의 자세가 매우 유사하여, 명대 '백조조봉'의 도상을 기본 도상으로 하여 〈오륜도〉로 재해석한 그림임을 알 수 있다. 화면 중앙의 수컷 봉황은 힘찬 날갯짓을 하며 태양을 바라보고 있으며, 주변의 새들은 각기 암수 한 쌍의 다정한 모습으로 오륜을 상징하며 정해진 위계질서 속에서 살아가는 인간 세상의 '조화'를 형상화하였다. 여기서 봉황은 오륜 중에서도 '군신 간의 의리'를 표상한다.

그런데 〈오륜도〉에서 봉황이 군왕을 상징하는지, 현신을 상징하는지는 사실 모호하다. 오히려 〈오륜도〉에서는, 봉황이 여러 새들에 둘러싸여 숭상되는 '백조조봉'의 제왕 이미지와 높은 곳에 올라서서 태양을 향해 날개를 펄럭이며 울부짖는 '봉명조양'의 현신 이미지가 모호하게 중첩되어 있다. 봉황의 관념에 대한 다양성과 상징 형성에서의 중층적인 성격이 이후 도상을 형성하는 데에도 복합적으로 영향을 주었기 때문인 것으로 추정된다.

이러한 중층적인 의미는 앞서 살펴본 '백조조봉'을 주제로 그린 〈화조도〉(도 1-6)를 비롯해 명대 그림에 이미 반영되어 있었다. 〈서조도 (오륜도)〉는 16세기 초에 명대에서 유행한 〈오륜도〉의 도상을 따르며, 화풍을 보면 명대 중기 직업화가들의 절파화풍에서 영향을 받은 그림으로 17세기 이후의 작품으로 추정된다. 봉황과 모란을 비롯한 화조는 공필의 채색으로 묘사되었고, 배경의 바위나 수목의 표현은 수묵 위주의 절파화풍의 영향이 감지된다. 봉황의 목의 곡선에서 율동감이 느껴지고 길게 쳐진 눈매에서는 위엄보다는 다소곳한 기품이 느껴지는데, 이러한 표현은 조선시대 민화풍으로 그려진 봉황도에서 더욱 강화된다.

조선 후기에 제작된 〈서수낙원도瑞獸樂園圖〉 병풍(삼성미술관 리움 소

장)은 10폭의 비단에 봉황이 화면의 중심에 놓여 있다. 그 오른편에는 학, 사슴, 기린이, 왼편에는 기러기, 공작, 거북, 난새, 용이 있다. 길상의 상징인 9종류의 서수가 어미 한 쌍과 새끼 9마리로 각기 11마리씩 묘사되었다. 다산과 궁중의 번영을 염원하는 소재를 다룬 19세기 조선의 궁중장식화로 추정된다. 이 작품에서 특히 흥미로운 점은 봉황과 난새를 구분하여 묘사하였다는 점이다. 유심히 보지 않으면 봉황의 무리가 두 세트 그려진 것으로 오인할 수도 있으나, 자세히 관찰해보면 분명히 구분이 되도록 묘사하였다. 다른 한 세트가 난새라는 점은 중국 명대 1607년에 왕기王圻가 엮어서 간행한 일종의 백과사전인 『삼재도회』를 통하여 확인할 수 있는데, 「조수일권鳥獸一卷」의 '조류' 편에 '봉황'과 '난새'에 대한 설명이 실려 있다.

〈서수낙원도〉에서 한 쌍의 봉황 중 수컷[鳳]은 특히 꼬리깃털이 공작새의 그것처럼 끝이 둥근 장식깃털로 묘사된 『삼재도회』의 〈봉황〉과 유사한 반면, 난새는 꼬리깃의 끝부분이 뿌리 모양으로 갈라진 데다가 아래를 향하고 있는 『삼재도회』의 〈난새〉와 유사하다(도 1-15). 문헌에서도 난새는 '적색赤色' 오채五彩의 닭 모양이라 하였는데, 조형적으로도 중국 한대까지는 봉황과 큰 차이가 없어 구분하기 어렵고, 다만 '적색'이라는 특성 때문에 사신도 중 주작朱雀을 조형하는 데 난새가 기본이 되었을 것으로 추정하였다.[48] 〈서수낙원도〉의 봉황과 난새의 조형적 특징은 『삼재도회』의 도상을 토대로 꼬리깃의 형태로 구분하여 그려졌음을 알 수 있다. 또한 난새가 '적색'이라는 문헌상의 언급을 반영하여 봉황과 비교했을 때, 난새의 경우 가슴 아래까지 더 붉게 채색하여 난새임을 강조한 것을 확인할 수 있다.

〈서수낙원도〉의 봉황과 난새의 또 다른 조형적 차이는 발 모양에서

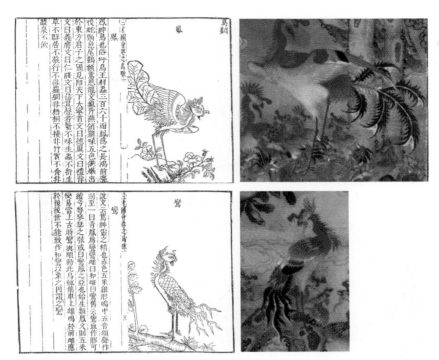

도 1-15. 왼쪽 위는 〈봉〉, 아래는 〈난〉(출처: 왕기, 『삼재도회』, 명 1607), 오른쪽은 〈서수낙원도〉 부분, 조선 19세기, 비단에 채색, 113.0×320.0cm, 삼성미술관 리움.

찾을 수 있다. 봉황의 발은 발가락이 앞에 2개, 뒤에 2개로 대칭으로 나 뉜 모습이고, 난새의 발은 발가락이 앞에 3개, 뒤에 1개로 이루어져 있 다. 최근 일본 학계에서 봉황의 발에 주목한 연구가 있었다. 닭, 학, 공 작, 꿩 등 대개 땅에 서 있는 데 익숙한 새들은 발가락이 3개는 앞에 하 나는 뒤에 있는 '삼전지족三前趾足'인데, 송대부터 발가락이 앞뒤로 2개씩 나뉜 '대지족對趾足'이 등장하였다는 것이다. 또한 궁정과 민간 모두에서 봉황도가 성행하던 명대에 그려진 봉황은 모두 대지족이라는 점을 지적 하였다.[49] 앵무새의 발 모양이 이 대지족에 해당하는데, 이는 주로 가늘 고 둥근 나뭇가지에 앉기 쉬운 형태로 발가락이 진화한 것이다. 바로 이

도 1-16. 왼쪽은 앵무새의 발(상)과 명대 봉황도의 대지족(하), 오른쪽은 닭의 발(상)과 일본 봉황도의 삼전지족(하).

앵무새의 발이 송대 이후 명대 봉황 도상의 전거가 된 것으로 추정된다 **(도 1-16)**. 그런데 현재까지 확인되는 조선의 봉황도는 모두 대지족의 형태를 하고 있어서, 발의 형태에서도 명대의 특징을 따르고 있음을 확인할 수 있다. 〈서수낙원도〉에서도 봉황의 발은 '대지족'으로, 난새의 발은 '삼전지족'으로 구분하여 묘사하고 있는 점이 흥미롭다**(도 1-15)**. 이처럼 현존하는 조선 봉황도의 예에서 볼 때, 조선에서 봉황의 발 모양은 곧 '대지족'이라고 분명하게 구분하여 인식하고 있었다고 여겨진다.

궁중회화에 속하는 〈서수낙원도〉에서 묘사된 봉황과 매우 비슷한 봉황을 19세기에 제작된 〈요지연도瑤池宴圖〉(경기도박물관 소장)에서 확인

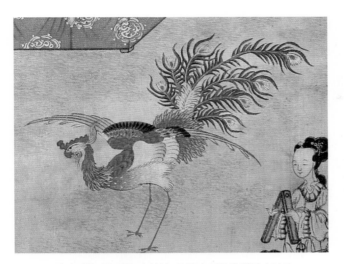

도 1-17. 작자 미상, 〈요지연도〉 부분, 19세기, 비단에 채색, 134.5× 366.0cm, 경기도박물관.

할 수 있다(도 1-17). 〈요지연도〉에 묘사된 봉황은 천상에서 날개를 활짝 펴고 음악에 맞춰 춤을 추고 있는 서조 이미지를 계승하고 있다. 그리고 오색의 깃털과 대지족의 발 모양을 하고 있어서 〈서수낙원도〉의 봉황과 유사하다. 특히 청색의 꼬리깃 끝부분의 붉은 눈 모양이 아주 분명하게 묘사되었다. 온양민속박물관 소장 〈봉황도〉는 〈서수낙원도〉의 화면 중앙의 봉황 부분과 매우 유사하다. 이와 같이 궁중에서 도화서 화원에 의해 그려진 진채풍의 봉황도는 점차 양식적으로 유형화되면서 점차 궁중뿐 아니라 민간에까지 퍼져나가 유행한 것으로 추정된다.

한편, 〈서수낙원도〉와 온양민속박물관 소장 〈봉황도〉에서와 같이, 오동나무와 아침해를 배경으로 한 쌍의 봉황과 아홉 마리의 새끼를 묘사한 '구추봉' 도상은 특히 19세기 조선에서 매우 유행한 도상이다. 구추봉 도상은 이미 중국 동진東晋 목제穆帝의 348년 기록에 보이며, 금, 원대 등 여러 기록에 봉황이 날아와 아홉 개의 알을 낳아 기른다거나 봉황이 날아왔는데 새끼들이 있었다는 내용이 나온다. 이를 근거로 처음에는 상서 출현의 기록으로 그려졌다. 그러다가 조선시대에는 태평성세의 의미가 더해지고, 이후 다산과 부부 화합을 상징하는 길상성이 강조된 도상으로 점차 발전한 것으로 보인다.[50] 조선시대에는 새끼 봉황[鳳雛]

의 수가 2마리부터 많게는 11마리까지 그려지기도 했다. 민간에서는 신혼부부의 베갯모 등 공예품에 일반적으로 7마리의 봉추가 많이 그려졌다. 이러한 도상의 그림을 '구추봉도九雛鳳圖'라고 일컬었다. 일례로 1802년(순조 2) 대조전을 수리할 당시 감독을 맡은 이이순李頤淳(1754~1832)이 작성한 「대조전수리시기사大造殿修理時記事」 중에 대조전의 "동상방 정침 세 칸에 동벽에는 모란병牧丹屛을 세우고 북벽에는 구추봉도를 붙인다"라는 기록이 나온다.[51] 이를 통해 그 이전에 이미 이러한 도상이 확립되어 있었을 것이며, 왕과 왕비의 침전인 대조전의 장식화로 구추봉도가 그려졌음을 알 수 있다.

필라델피아미술관 소장의 부벽화 〈봉황도〉는 〈공작도〉와 한 세트를 이루는 작품으로, 이 작품 역시 '구추봉' 도상을 따르고 있다(도 1-18). 봉황도는 오동나무와 해, 공작도는 홍도화나무와 달이 함께 묘사되어 음양의 조화와 균형의 원리를 표방하였다.[52] 회화에서 공작은 구덕九德을 겸비한 문금文禽의 상징으로, 봉황과 짝을 이루어 그려졌다. 이와 같이 봉황도의 구추 도상은 특히 영모화 병풍 중의 한 폭으로도 많이 그려졌는데, 민간에서 민화풍으로 20세기 초까지 꾸준히 이어졌다.

도 1-18. 작자 미상, 〈봉황도〉, 조선 19세기, 종이에 채색, 156.2×54.6cm, 미국 필라델피아미술관.

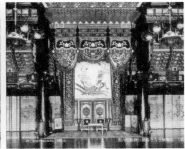

도 1-19. 개조 전 인정전 어좌(좌) → 1908년 개조된 어좌(중) → 1911년 이후 어좌(우).

　　마지막으로 근대기 20세기 초에 제작된 창덕궁 부벽화 중에 봉황과 관련된 그림을 살펴보고자 한다. 창덕궁 인정전은 1908년 반양식半洋式으로 대전大殿을 개조하면서, 내부 어좌가 당집[浮唐家]과 어좌단[座榻唐家]으로 구성된 전통적인 정전正殿의 당가 구조를 제거하고, 3단 구조의 낮은 단을 만들고 서양식 의자를 놓았다. 이 3단 구조는 일본 메이지 왕의 정전 모습과 동일한 것이었다.[53] 이때 임금을 상징하는 오봉병 대신 벽면에 대형 쌍봉도를 그려 붙인 것을 사진으로 확인할 수 있다. 이후 일본의 강제병합으로 식민지배가 공식화된 일제강점기의 창덕궁 기념엽서를 보면, 그나마 3단의 단도 없어지고 어좌만 남아 있다(도 1-19). 대한제국의 황제에서 이왕가의 왕으로 격하된 상황에서 제작된 인정전의 〈봉황도(쌍봉도)〉(도 1-20, 21)는 무엇을 상징하는 것일까. 오동나무와 대나무 등의 배경은 생략되었고, 앞서 살펴본 19세기 궁중장식화에서 묘사된 봉황의 이미지와는 다른 모습인 것을 알 수 있다. 이렇게 대형으로 배경 없이 봉황만 단독으로 그려진 궁중화로서의 〈봉황도(쌍봉도)〉의 예는 기록상으로도, 현존 작품으로도 전하는 예가 없다. 봉황의 자세는 두 마리 모두 매우 경직되어 있다. 상체를 숙이거나 고개를 돌려 올려다보는 등

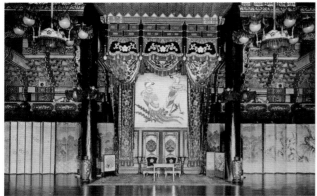
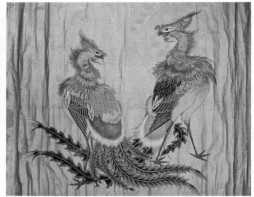

(좌) 도 1-20. 창덕궁 인정전의 〈봉황도(쌍봉도)〉, 대한제국 1911년경, 서울역사박물관.
(우) 도 1-21. 작자 미상, 〈봉황도(쌍봉도)〉, 조선 20세기 초, 금박에 채색, 318.6×394.9cm, 국립고궁박물관.

유려한 곡선으로 묘사되던 전통적인 봉황의 자세가 아니다. 봉황의 발
모양도 조선 봉황도의 특징인 '대지족'이 아닌 '삼전지족'이다. 이는 대
개 '삼전지족'의 예가 많은 일본 봉황도의 영향일 가능성이 크다.

일본에 소장된 조선의 그림으로 『유현재선 한국고서화도록幽玄齋選
韓國古書畵圖錄』에 소개된 작자 미상의 〈욱일쌍봉도旭日雙鳳圖〉는 두 마리의
봉황이 'X'자로 교차되어 서로 마주보는 자세로 태양을 향해 바라보고
있는 도상이다(**도 1-22**). 이는 '봉명조양'을 주제로 한 조선 봉황도의 일
반적인 도상과는 다르며, 아마도 20세기 초 일본 봉황도의 도상을 따른
것이 아닌가 추정된다. 인정전의 부벽화인 〈봉황도(쌍봉도)〉는 〈욱일쌍
봉도〉와 유사하게 X자로 교차되어 서로 마주보는 자세를 하고 있다. 이
시기에 '욱일旭日'은 일본을 상징하며, 태양을 바라보는 봉황은 일본을
숭배하는 제후(신하)로서의 봉황 이미지를 그린 것이라고 해석할 수도
있다. 조선시대에는 기록상으로도 봉황이 왕(황제)의 상징으로 궁중에
서 그려진 예가 드물다는 점과 이 그림이 그려진 시기가 일본에 강제로

합병된 시기라는 정치적 상황을 고려
한다면, 일본에 의해 '황제 폐하'에서
'왕 전하'로 강등된 조선의 현실을 상
징하는 그림으로 해석하는 것이 실상
에 가까울 것이다. 당시 봉황도는 일
본의 의도를 직접 드러내지 않으면서
식민지 조선을 강등, 격하하는 데 적
절한 주제였다.

이와 관련하여 1920년에 오일영,
이용우가 그린 창덕궁 대조전의 동편
부벽화인 〈봉황도〉도 같은 맥락에서
해석하는 것이 타당하다고 생각된다
(도 1-23, 24). 앞서 살펴본 대로 『시경』
「대아」'권아'의 "봉황명의鳳凰鳴矣 우피
고강于彼高岡"을 전거로 한 〈봉명조양
도〉에서의 봉황은 충직한 제후(신하)
를 상징하는 것이다. 그러나 보통 『시
경』을 근거로 한 〈봉명조양도〉는 높은
산등성이에서 태양을 바라보고 울부

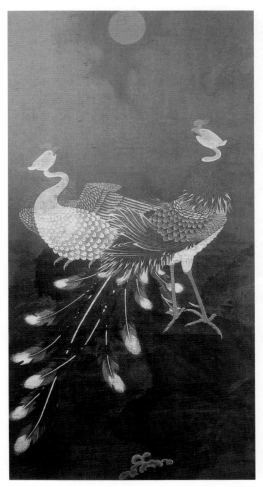

도 1-22. 작자 미상, 〈욱일쌍봉도〉, 비단에 채색, 150.0×
77.0cm(출처: 『유현재선 한국고서화도록』 도 81).

짖는 한 마리 혹은 한 쌍의 봉황이 중심이 되는 도상이다. 그러나 이 그
림은 그중에서도 봉황새들이 무리 지어 멀리서 오동나무 숲으로 날아오
는 장면을 묘사하였다는 점에서 전거는 같으나 도상이 전혀 다르다. 이
는 『시경』「대아」'권아' 중 "봉황새가 나는데 날개를 펄럭이다, 머물 곳
찾아 내려앉네. 여러 임금님의 훌륭한 신하 모였는데 군자님들 부리시

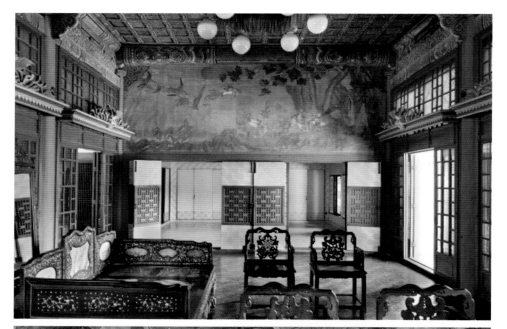

도 1-23. 창덕궁 대조전 동편, 문화재청.
도 1-24. 오일영, 이용우, 〈봉황도〉 부분, 부벽화, 1920년, 창덕궁 대조전.

어, 천자님을 아끼고 받들게 하시네"라는 시구를 묘사한 것으로 보인다. 여기에 묘사된 10마리의 봉황은 '천자님을 아끼고 받들기 위해 모여든 훌륭한 신하들'을 상징한다. 봉황 자체가 갖고 있는 다양하고 중층적인 상징성 때문에 그 의도를 숨기고 반발을 불러일으키지 않을 수 있었을 것이다.

정치적 주제로서의 봉황과 중층적 의미

태평성세에만 날아온다는 봉황에 대한 옛 사람들의 인식은 실재하지 않는 상상의 새라는 사실을 누구나 알고는 있으나, 이를 드러내는 것은 역으로 현세가 태평성세가 아니라는 점을 인정하는 것이므로, 늘상 우리 곁에 존재하는 새처럼 위엄 있고 아름다운 새로 화조화 속 다른 새들과 같이 사실적으로 묘사되었다.

중국에서 서수로서 봉황의 관념은 한대漢代에 확립되었다. 태평성세의 성군聖君 이미지에서 인조仁鳥의 관념이 파생되었으며, 점차 여러 속성이 추가되었다. 또한 초월적인 신성한 새의 이미지보다 세속의 제왕 이미지가 부각되면서 '새들의 왕'이라는 관념이 형성되었다. 더 나아가 봉황은 황제에 충성을 다하는 현명한 신하의 이미지, 풍요와 다산의 길상적 의미까지 갖게 된다. 즉, 동아시아에서 봉황도는 유교사회의 이상적 이미지를 담지하는 정치적 주제이자 문화적 코드로 완성되었다.

중국 한대 봉황은 서로 기원이 다른 신화적 새들이 봉황으로 혼동되거나 동일시되면서 다양한 도상들이 종합되어가는 과도기적 특징을 보인다. 도상적으로 봉황의 우아한 조형적 이미지는 이미 당대唐代의 조

형예술품에서도 확인되지만, 회화의 독립된 주제로 그려진 것은 아직까지 확인되지 않는다. 송대宋代에는 상서의 출현을 그림으로 기록하였다는 역사서의 기사를 통하여 봉황도가 회화로 제작되었으며, 이러한 경향은 원대에도 지속되었음을 문헌상으로 확인할 수 있다.

상서로움을 표상하는 봉황의 이미지는 왕조의 치세를 미화하고 장식하는 데 적극적으로 활용되었다. 이러한 봉황도가 성행하게 된 것은 명대 초기 궁정화가들에 의해서였다. 〈백조조봉도〉, 〈오륜도〉, 〈봉명조양도〉는 유교적 이념을 강조하는 정치적 주제로서 황실의 주도로 그려지기 시작하여 점차 민간에까지 파급되어 근현대까지 꾸준히 제작되었다. 이렇게 확립된 명대의 봉황도의 도상과 상징성은 조선시대에 직접적인 영향을 주었다.

조선시대의 봉황도는 기록상으로는 조선 중기부터 궁중에서 영모화의 일부로 분류되어 봉황도가 그려졌음이 확인된다. 조선 후기, 특히 19세기에는 규장각 차비대령화원 녹취재의 화제로 봉황이 여러 차례 그려졌다. 문헌을 살펴보면 조선시대에는 현신을 상징하는 〈봉명조양도〉가 활발하게 그려진 것을 알 수 있다.

현존하는 작품으로는 17세기 이후에 '백조조봉'의 주제에 포함되는 〈오륜도〉가 도상과 양식 면에서 명대의 영향을 받아 제작되었다. 그 밖에 19세기 궁중 장식화인 〈서수낙원도〉, 〈요지연도〉에 묘사된 서조로서의 봉황 이미지가 '구추봉' 주제의 봉황 도상에도 조형적 영향을 주었으며, 민간에서 그려진 민화풍의 그림에도 궁중화의 영향이 남아 있다. 특히 조선의 경우, 19세기에 한 쌍의 봉황과 아홉 마리의 새끼 봉황을 그린 '구추봉' 도상이 궁중뿐만 아니라 민간에서도 크게 유행한 것이 특징이다. 이 시기에는 서조로서의 봉황의 신비한 이미지나 유교적인 이

넘성을 강조하는 주제보다는 부부 화합과 다산과 풍요를 기원하는 길상성이 훨씬 중요한 가치였음을 말해준다.

　20세기 초에 들어서도 민간에서 제작된 봉황도는 장식성과 길상성이 강화되는 경향을 띤다. 그러면서 활달한 필치의 민화풍의 그림이 계속 그려졌다. 비극적인 국운을 맞은 20세기 초에 창덕궁 인정전에는 왕을 상징하던 〈일월오봉도日月五峯圖〉 병풍이 치워지고 대신 〈봉황도(쌍봉도)〉가 그려졌다. 조선시대 궁중에서 태평성세를 표방하며 유교 이념을 전파하는 '제왕'의 이미지로 왕실을 상징하는 봉황도가 그려진 예는 현재까지 없다. 왕조시대 궁중에서 '현신'을 상징하는 봉황 이미지는 훌륭한 임금과 충직한 신하가 조화를 이루는 이상적인 유교사회를 상징하는 코드일 수 있었지만, 국권을 상실하고 대한제국의 황제에서 이왕가의 왕으로 강등된 현실에서 '현신'으로서의 봉황 이미지는 일본에 병합된 '식민지 조선'을 연상시켰다. 따라서 일제에 의해 의도적으로 선택된 주제일 가능성을 추정해보았다. 봉황도의 상징적 의미는 역사적으로 중층적인 의미구조를 형성하여왔고, 그 의미의 중층성은 봉황의 이미지를 정치적으로 교묘히 활용하는 또 다른 도구가 되기도 하였다.

조선시대 무관 초상화와 흉배에 그려진 동물들

권혁산

초상화에 표현된 복식과 흉배

흉배胸背는 왕과 관리들의 품계를 구별하기 위해 상복常服 등에 부착하던 표식으로 대체로 문관은 조류鳥類, 무관은 금수류禽獸類를 부착하였다.[1] 초상화에 표현된 복식과 흉배는 작품의 진위를 결정하거나 품계品階를 짐작하는 데 중요한 단서가 된다.[2] 초상화 작품을 묘사할 때도 표제와 함께 어떤 의복衣服과 관대冠帶를 착용했는지부터 묘사하는 것이 일반적인 서술 방법이다.[3]

기존 연구에서 초상화의 복식과 흉배는 『경국대전經國大典』을 기준 삼아 연구되어왔다.[4] 하지만 『경국대전』이 편찬된 이후에도 흉배제도가 제대로 시행되지 않는다는 기록들이 종종 보인다. 특히 무관 초상화에서는 제작 시기와 품계가 같더라도 흉배가 달리 묘사되는 사례가 종종

있다. 최근 보고되고 있는 출토복식들 중에서 실물 흉배가 발견되면서 새로운 연구의 필요성이 제기되고 있다.[5]

　이 글에서는 무관의 흉배와 관련된 내용을『경국대전』을 비롯한 법전과『조선왕조실록』,『승정원일기』등의 각종 사료와 기록에서 찾아보고, 조선 중기를 중심으로 무관 초상화에 묘사된 흉배와 실물 흉배를 시기별, 종류별로 살펴보도록 하겠다. 마지막으로 17세기 무관 초상화의 흉배가 다양하게 변형되어 혼재되는 원인과 배경을 제시하고자 한다.

기록에 나타난 흉배제도

　흉배의 착용이 시작된 것은 당대唐代부터이고,[6] 제도적으로 정착된 것은 명대明代에 이르러서이다.『대명회전大明會典』에 따르면 명나라의 흉배제도는 1393년(홍무 26)에 제정되었다고 기록되어 있는데, 1607년에 간행된『삼재도회三才圖繪』를 보면 흉배에 표현되는 동물이『대명회전』과 달리 품계에 따라 분리되거나, 순서가 뒤바뀌어 있다. 청대에는 1690년에 간행된『대청회전大淸會典』과 18세기의『청회전도淸會典圖』를 통해 흉배와 관련된 기록을 살펴볼 수 있는데, 큰 틀은 유지한 채 시기에 따라 조금씩 변화한 것을 확인할 수 있다. 명·청대의 흉배제도를 무관을 중심으로 살펴보면〈표 2-1〉과 같다.[7]

　우리나라에서는 태조 이성계가 조선을 건국한 직후 명나라의 조정에서 제정한 관복을 입도록 하였는데,[8] 검소를 숭상하고 사치를 억제하기 위해 흉배의 착용을 반대하기도 하였다.[9] 하지만 중국에서 사신이 조선에 올 때마다 각종 흉배를 갖고 들어왔고,[10] 조선 내에서도 흉배 착용

표 2-1. 명·청대의 흉배 관련 기록

명대	『대명회전』(1587)	『삼재도회』(1607)	청대	『대청회전』(1690)	『청회전도』(18세기)	『연항기』(1790)	『무오연행록』(1798)
1품	사자(獅子)	사자	1품	사자	기린(麒麟)	기린	기린
2품			2품		수사(繡獅)	사자	사자
3품	호표(虎豹)	호	3품	표	수표(繡豹)	표	표
4품		표	4품	호	수호(繡虎)	호	호
5품	웅비(熊羆)	웅	5품	웅	수웅(繡熊)	웅	웅
6품	표(彪)	표	6품	표	수표(繡彪)	표	표
7품			7품		수서(繡犀)	서우	서우
8품	서우(犀牛)	해마	8품	서우			
9품	해마(海馬)	서우	9품	해마	수해마(繡海馬)	해마	해마
해치(獬豸)	풍헌관(風憲官)	문관풍헌 아문(文官風憲 衙門)	해치	도찰원(都察院) 안찰사관 (按察使官)	도어사(都御史)	어사(御史) 안찰사(按察使)	도찰원·안찰사 과도관(科都官)

에 대한 요구가 계속되었다.[11] 결국 1454년(단종 2)에 종친들에게 처음 흉배가 부착된 단령團領을 입게 하였고,[12] 곧 문무 당상관도 모두 흉배를 부착하게 하였다.[13]

흉배제도가 법전으로 기록된 것은 1484년(성종 15) 12월에 편찬된 『경국대전』이다.[14] 『경국대전』 「예전禮典」 의장조儀章條에 기록된 흉배제도를 보면 〈표 2-2〉와 같다.

『경국대전』 이후의 법전으로는 1746년(영조 22)에 편찬된 『속대전續大典』을 들 수 있다. 『속대전』에서 '당상 3품 이상의 무신 흉배는 『(경국)대전』과 같고(1·2품), 당하 3품 이하의 무신 흉배는 『(경국)대전』의 무신 당상(3품)과 같다'고 명시하였다.[15] 즉, 1~2품은 호표흉배, 3~9품은 웅비흉배를 사용하도록 하였고, 이후 편찬된 1785년(정조 9)의 『대전통편大典通編』과 1865년(고종 2)에 편찬된 『대전회통大典會通』에도 동일한 내용이

표 2-2. 『경국대전』에 기록된 흉배제도

대군(大君)	왕자(王子)·군(君)	문관		무관		대사헌(大司憲)
기린	백택(白澤)	1품	공작(孔雀)	1품	호표	해치
		2품	운학(雲鶴)	2품		
		3품	백한(白鷴)	3품	웅비	

표 2-3. 조선시대 법전에 기록된 무관 흉배제도

구분	1품	2품	3품	4품	5품	6품	7품	8품	9품
『경국대전』(1484)	호표		웅비	–	–	–	–	–	–
『속대전』(1746)	호표		웅비						
『대전통편』(1785)									
『대전회통』(1865)									

기록되어 있는데 무관의 흉배만을 정리하면 〈표 2-3〉과 같다.[16] 이 표에서 볼 수 있듯이 조선의 흉배제도는 『경국대전』의 내용에서 웅비흉배의 품계만 다소 확대되었을 뿐 큰 변화는 없어 보인다.

하지만 법전과 실제 제도는 상당히 차이가 있었던 것으로 보인다. 1505년(연산군 11)에는 9품까지 모두 관복에 흉배를 달게 하고, 흉배의 동물 문양도 돼지〔猪〕·사슴〔鹿〕·거위〔鵝〕·기러기〔鴈〕로 달라졌다.[17] 이후 약 200년 동안은 흉배에 관한 기록을 찾아보기 어렵고, 흉배제도가 있지만 제대로 지켜지지 않는다는 기록이 1691년(숙종 17)과 1734년(영조 10)에 보인다.[18] 이후 『속대전』이 편찬되면서 흉배제도가 정착되는 것처럼 보이지만,[19] 『속대전』이 편찬된 지 불과 10년 후의 『승정원일기』에는 법전의 내용과 전혀 다른 기사를 볼 수 있다.

임금이 말씀하시기를 "장복章服은 마땅히 바르게 되어야 한다. 문무

관품의 흉배 문양은 비록 일일이 옛것을 따르기 어렵더라도 1품의 장복만은 문란해서는 안 된다. 문관 1품은 백학이고, 무관 1품은 사자獅子인데 지금은 무신들이 모두 호랑이흉배를 하고 있다. 이후로 (옛 규정을) 지키도록 하라. 풍헌(대사헌)의 흉배 문양은 모두가 해치獬豸인데 지금은 그러한 옛 관례가 없어졌으니 이 모두를 신칙하게 하라"하고 탑전에서 구두로 명하였다. 임금이 말씀하시기를 "호랑이의 모양이 고양이 같으니 해괴하다. 중국의 수놓은 것(호랑이 상)은 매우 좋다." 홍봉한이 말하기를 "근래에는 무신들이 모두 호랑이 문양을 착용합니다." 왕이 말씀하시기를 "그렇다."〔전교 중에 무신이라는 글씨를 써 넣었다.〕왕이 말씀하시기를 "해치는 호랑이와 같은가? 헌부관원의 금관 앞에 삽물이 있는데 그 꽂는 것이 이름이 무엇인가? 어느 곳에 꽂는가?" 성중이 말하기를 "해치라는 것입니다." 임금이 말씀하시기를 "그렇다면 중국에서 말하는 해치와 다르다." 성중이 말하기를 "헌부에는 해치 그림 있는데, 해치는 뿔이 하나이고 깁니다." 임금이 말씀하셨다. "하나의 해치 문양을 만들어놓으면 헌부 관원들이 전착轉着할 수 있을 것이다."[20]

— 『승정원일기』 제1128책, 영조 32년(1756) 2월 25일조

이 기사에서 보듯이 법전에서는 전혀 언급되지 않던 사자흉배가 무관 1품 흉배로 등장하고, 왕은 해치와 호랑이를 혼동하기도 한다. 이후 무관 흉배가 1788년(정조 12)에는 호랑이·표범·곰·말곰이 등장하고,[21] 『상서기문象胥記聞』(1794)에는 '호표흉배', 『규합총서閨閤叢書』(1809)에는 '호랑흉배', 정약용丁若鏞(1762~1836)의 문집 『여유당전서與猶堂全書』에서는 '호흉배'라고 기록되어 있다.[22] 그러다 고종대에 『오례편고五禮便攷』가 편

찬되면서 무관 당상관은 쌍호흉배, 당하관은 단호흉배를 사용한다는 규정이 확인되고,[23] 이후의 기록인 『예복禮服』(1897), 『대한예전大韓禮典』에 비슷한 내용이 기록되어 있다.[24] 이처럼 조선의 흉배제도는 법전에 꾸준히 기록되었지만, 관행 또는 유행 등으로 실제와는 차이가 있었던 것으로 보인다.

조선시대 무관 초상화 속 흉배의 변화

조선시대 무관 초상화는 오사모烏紗帽에 단령을 입은 정장관복본이 대부분이다. 무관 초상화가 군복본 등 다양한 형식이 발달하지 못한 이유는 대부분이 공신으로 책봉되면서 궁중화원에 의해 그려졌고, 공신이 아니더라도 이러한 형식의 초상화가 상당 기간 지속되었기 때문이다.[25] 시기적으로는 개국공신의 무관 초상화가 있지만, 초기에는 관복에 흉배를 달지 않았으므로 흉배가 등장하는 15세기 후반의 무관 초상화부터 흉배의 변화를 중심으로 살펴보도록 하겠다.

1. 호표흉배

조선시대 초상화 중에서 흉배가 처음 나타나는 것은 현존 자료로는 〈신숙주 초상〉이고, 무관 초상화 중에서는 적개공신敵愾功臣인 〈전傳 오자치 초상〉(도 2-1)이 가장 이르다.[26] 적개공신은 1467년(세조 13)에 이시애의 난을 평정한 공으로 녹훈된 공신으로 오자치(1426~?)를 포함하여 모두 45명의 공신이 녹훈되었다.[27] 적개공신상은 현재 〈전 오자치 초상〉이

(좌) 도 2-1. 〈전 오자치 초상〉 부분, 1476년, 비단에 채색, 160.0×102.0cm, 국립고궁박물관.
(우상) 도 2-2. 〈전 오자치 초상〉의 흉배 부분.
(우하) 도 2-3. 〈호표흉배〉, 의인 박씨 묘 출토, 35.7×36.2cm, 경기도박물관.

외에 〈손소 초상〉과 〈장말손 초상〉이 있다.[28]

〈전 오자치 초상〉은 오사모에 아청색鴉靑色 단령을 입고 공수한 채 의자에 앉아 있는 좌안칠분면의 전신교의좌상이다.[29] 흉배는 황금색의 직금흉배織金胸背로 주인공의 상반신 대부분을 덮을 만큼 크다. 흉배에는 운문雲文과 초목문草木文을 배경으로 줄무늬가 있는 호랑이와 점박이무늬가 있는 표범이 마주보는 것으로 묘사되어 있는데, 형태의 외곽선을 그

리지 않는 몰골법을 사용했다. 이 〈전 오자치 초상〉의 흉배(도 2-2)가 더욱 주목할 필요가 있는 것은 의인 박씨 묘에서 출토된 실물 흉배(도 2-3)와 거의 같다는 것이다. 실물 흉배에 칠보문七寶文이 더 추가되고, 초목문이 조금 변형된 것을 제외하고는 호랑이와 표범의 자세, 표현 방법 등이 거의 같다. 이 실물 흉배가 중국에서 건너왔는지, 조선에서 만들어졌는지는 확신할 수 없지만, 분명한 것은 『경국대전』에 기록되어 있는 1~2품만이 착용하는 호표문虎豹文이 그대로 나타나 있다는 점이다. 다만 의인 박씨가 정6품이었음을 고려한다면 이때 이미 흉배제도가 문란했거나, 후장厚葬의 풍습에 의한 것으로 추측해볼 수 있다.[30]

2. 호흉배

학이 문관을 상징하는 대표적인 동물이라면, 호랑이는 무관을 상징하는 대표적인 동물이다.[31] 호랑이흉배가 묘사된 무관 초상화는 선무공신인 〈권응수 초상〉, 〈조경 초상〉, 〈이운룡 초상〉, 호성공신인 〈고희 초상〉, 정사공신인 〈박유명 초상〉 등이 있다.[32]

이 초상화 주인공들의 품계는 정2품正二品에서 종5품從五品까지 다양하고,[33] 흉배 모양은 모두 호랑이를 묘사하고 있지만 자세, 방향, 배경 무늬 등을 보면 모두 제각각이다(도 2-17, 20, 21). 또한 『경국대전』에서 무관 1, 2품용 흉배라고 했던 호표문이 사실적으로 묘사된 〈전 오자치 초상〉의 흉배와는 달리 표범 없이 호랑이만 한 마리 그려져 있기 때문에 이 호랑이흉배에 대한 『경국대전』의 규정이 임란 이후까지 적용된다는 견해는 받아들이기 힘들다.[34]

흥미로운 것은 앞서 살펴본 〈조경 초상〉의 주인공인 조경(1541~

(좌) 도 2-4. 〈해치흉배〉, 조경 묘 출토, 비단, 34.5×35.0cm, 서울역사박물관.
(우) 도 2-5. 〈조경 초상〉의 흉배 부분, 조선 후기, 비단에 채색, 전체 90.0×165.5cm, 국립중앙박물관.

1609)의 무덤에서 호랑이흉배가 아닌 해치흉배(**도 2-4**)가 출토되었다는 점이다.[35] 이를 두고 당시에 호랑이와 해치가 흉배 문양으로 혼용되었고, 〈조경 초상〉에 호랑이흉배(**도 2-5**)가 그려진 것은 당시 해치가 공식적인 흉배로 사용되지 않았기 때문이라는 견해가 있다.[36] 이에 대해서는 다른 각도에서 해석 할 필요가 있는데, 다음 절에서 자세히 살펴보도록 하겠다.

　화법에서도 호랑이흉배가 묘사된 초상화는 17세기 전반이라는 화풍에 부합되지 않는다. 〈권응수 초상〉은 단령 사이로 보이는 답호와 철릭의 색이 다른 초상화들과는 다르고, 의습선 주변으로 강한 음영이 표현되어 있다. 〈조경 초상〉은 사모가 지나치게 높고, 의습선이 정두서미釘頭鼠尾로 묘사되었다. 〈이운룡 초상〉은 단령의 운문단雲紋緞이 당시의 다른 초상화와 전혀 다르고, 의습선 역시 정두서미로 묘사되었다. 〈고희 초상〉은 화격이 매우 졸렬拙劣해서 궁중화원의 그림이 아님을 한눈에 알 수 있다. 〈박유명 초상〉은 단령과 사모의 날개에 운문이 묘사되지 않았다.

　즉, 앞서 언급된 〈권응수 초상〉, 〈조경 초상〉, 〈이운룡 초상〉, 〈고희

초상〉, 〈박유명 초상〉은 흉배에 단지 호랑이를 그렸다는 점만 같을 뿐, 초상화의 도상, 화법이 모두 다르다. 이 점은 짧은 시간에 대량의 초상화가 그려지는 공신상의 특성상 여러 화원들이 그렸다고 해도 납득하기 힘들고, 모두 다른 시기에 그려진 후대본일 가능성이 높아 보인다.

3. 해치흉배와 사자흉배

해치와 사자는 비록 상상 속의 동물이지만 〈도 2-6〉과 〈도 2-7〉에서 볼 수 있듯이 모습에는 분명한 차이가 있었던 것으로 보인다. 해치는 산우山牛 또는 양과 비슷하고 한 개의 뿔을 갖고 있다. 사자는 뿔이 없는 대신 얼굴 주위에 갈기가 있고, 앞뒷다리에 화염문火焰文이 있다. 하지만 무관 초상화에 나타난 해치흉배와 사자흉배를 보면 사자를 해치의 변형으로 보기도 하고, 해치와 사자의 중간 형태를 띠기도 한다. 이는 초상화뿐만 아니라 출토복식과 함께 발견되는 실물 흉배에서도 나타나는 현상이기도 하다.

해치는 옳고 그름을 판단하는 신수神獸로 여겨졌기 때문에 대사헌大司憲 같은 심판관의 상징물로 사용되었고, 실물 흉배가 중국과 우리나라에서 전하고 있다(도 2-8, 9).[37] 이러한 해치흉배는 조선 중기에 무관의 흉배로 종종 묘사되었고,[38] 그 예로 〈이중로 초상〉(도 2-10), 〈전 구인후 초상〉(도 2-11), 〈정충신 초상〉, 〈유효걸 초상〉 등이 있다.

해치의 변형 또는 사자의 변형으로 볼 수 있는 흉배들도 있다. 〈이수일 초상〉의 흉배에는 뿔이 하나 달린 해치가 그려져 있지만 전체적인 모습은 해치보다는 사자의 형상에 가까워 보인다. 반면, 17세기 후반에 제작된 것으로 보이는 김여온金汝溫(1596~1665)의 〈흉배〉(도 2-12)를 자세

(상) 도 2-6. 『대명회전』의 사자와 해치.
(하) 도 2-7. 『삼재도회』의 사자와 해치.

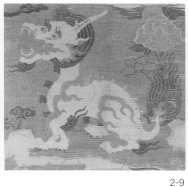

2-9

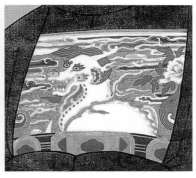

2-10

2-8

2-13

2-11

2-12

도 2-8. 〈해치흉배〉, 명대, 38.0×40.5cm, 숙명여자대학교 정영양자수박물관.
도 2-9. 〈해치흉배〉, 임영(1649~1696) 묘 출토, 비단, 45.5×41.7cm, 나주 임씨 창계종중 소장.
도 2-10. 〈이중로 초상〉의 흉배 부분 | **도 2-11.** 〈전 구인후 초상〉의 흉배 부분.
도 2-12. 〈흉배〉, 김여온 묘 출토, 비단, 40.0×40.0cm, 안동대학교박물관.
도 2-13. 〈신경유 초상〉의 흉배 부분 | **도 2-14.** 〈사자흉배〉, 신경유 묘 출토.

2-14

히 살펴볼 필요가 있다.[39] 17세기 초에 제작된 조경의 〈해치흉배〉나 앞서
살펴본 초상화의 해치흉배들과 비교해볼 때 전체적인 자세나 표현은 크
게 다르지 않지만, 머리에 뿔이 없기 때문에 해치의 가장 큰 특징이 묘
사되지 않았다. 이 때문에 이 흉배를 해치 또는 사자흉배로 확정하기는
어려워 보인다.[40]

〈신경유 초상〉(**도 2-13**) 등에 표현된 흉배를 해치흉배의 변형이라고

보기도 하지만,[41] 『대명회전』과 『삼재도회』 같은 기록의 삽화(도 2-6, 7)와 초상화를 비교해볼 때 사자에 가까운 것으로 보인다. 특히 신경유 묘에서 출토된 실물 흉배(도 2-14)는 많이 퇴색되었지만 사자 특유의 갈기가 잘 표현되어 있다.

지금까지 살펴본 해치흉배, 사자흉배 또는 변형된 흉배가 그려진 초상화는 모두 1623년(인조 1) 정사공신과 1624년(인조 2) 진무공신에 녹훈된 공신화상이다. 정사공신과 진무공신은 녹훈된 시기는 조금 다르지만 한 권으로 녹훈도감의궤가 만들어졌고, 공신화상도 동시에 제작되었다.[42] 정사·진무공신 중에서 해치와 사자흉배가 그려진 무관 초상화를 정리해보면 〈표 2-4〉와 같다.[43]

이 표에서 확인할 수 있듯이 같은 시기의 같은 품계라 하더라도 해치와 사자흉배가 공존한다. 이와 더불어 같은 흉배라도 도상과 표현 방법이 다른 것을 확인할 수 있다. 따라서 한 가지 법전, 제도 또는 기록으로 정사·진무공신의 무관 초상화에 그려진 해치 또는 사자흉배를 설명하는 것은 불가능해 보인다. 이는 앞서 살펴본 흉배 관련 제도와 기록의 혼란과도 일맥상통한다고 할 수 있다.

《등준시무과도상첩登俊試武科圖像帖》은 반신상의 무관 초상화로 구성된 화첩으로 1774년(영조 50)에 제작된 것으로 알려져 있다. 이 화첩에 등장하는 18명의 무관들은 몇 명을 제외하고는 기록이 부족해 화첩의 초상화가 그려졌을 당시의 정확한 품계와 흉배를 비교해보기가 어렵다.[44] 따라서 현재의 상황만으로 짐작해볼 수밖에 없는데, 흉배 부분을 중심으로 살펴보면 〈표 2-5〉와 같다.

〈표 2-5〉에서 흥미로운 점은 사자흉배와 호랑이흉배가 공존하며, 같은 사자흉배나 호랑이흉배라도 도상이나 표현이 상당히 다르다는 것

표 2-4. 해치흉배와 사자흉배가 그려진 무관 초상화

| 공신 인명 | 『정사 · 진무양공신등록(靖社 · 振武兩功臣謄錄)』 | | | 공신상 | |
	공신 등수	품계	관직 · 작호	흉배	각대
이중로(李重老) (1577~1624)	정사공신 2등	종2품 가선대부 (嘉善大夫)	강화부윤증자헌대부병조판서겸 지의금부사오위도총부도총관청 흥군(江華府尹贈資憲大夫兵曹判書 兼知義禁府事五衛都摠府都摠管靑 興君)	해치	학정금대 (鶴頂金帶)
구인후(具仁垕) (1578~1658)		종2품 가선대부 (嘉善大夫)	능천군(綾川君)		
신경유(申景裕) (1581~1633)		종2품 가의대부 (嘉義大夫)	경상우도병마수군절도사 (慶尙右道兵馬水軍節度使)	사자	
정충신(鄭忠信) (1576~1636)	진무공신 1등	정2품 정헌대부 (正憲大夫)	금남군(錦南君)		삽금대 (鈒金帶)
이수일(李守一) (1554~1632)	진무공신 2등	정1품 보국숭록대부 (輔國崇祿大夫)	경상우도수군절도사겸 삼도통제사학림부원군 (慶尙右道水軍節度使兼 三道統制使鶴林府院君)	해치	서대(犀帶)
류효걸(柳孝傑) (1594~1627)		종2품 가선대부 (嘉善大夫)	진양군(晉陽君)		학정금대
남이흥(南以興) (1576~1627)	진무공신 1등	종1품 숭록대부 (崇祿大夫)	평안도병마절도사의춘군 (平安道兵馬節度使宜春君)	사자	서대
김완(金完) (1577~1635)	진무공신 3등	종2품 가의대부 (嘉義大夫)	전라우도수군절도사 (全羅右道水軍節度使)		학정금대

이다.[45] 이에 반해 비슷한 시기에 제작된 것으로 알려진 《기해기사첩己亥耆社帖》의 흉배 부분(**표 2-6**)과 《기사경회첩耆社慶會帖》의 흉배 부분(**표 2-7**)은 그 양상이 조금 다르다.[46] 이 화첩에 그려진 초상화의 흉배는 어느 정도 일정한 패턴을 갖고 있어 몇 개의 그룹으로 구분이 가능하다. 따라서 《등준시무과도상첩》은 극사실주의를 표방하던 조선시대 초상화에서 과연 화원이 실제 흉배를 보고 그렸는지 또는 이 화첩의 초상화가 1774년에 모두 함께 그려졌는지에 대해서는 앞으로 좀 더 연구가 필요할 것으로 보인다.

표 2-5. 《등준시무과도상첩》의 흉배 부분

〈이춘기 초상〉의 흉배 부분	〈민범수 초상〉의 흉배 부분	〈조완 초상〉의 흉배 부분	〈이창운 초상〉의 흉배 부분
〈안종규 초상〉의 흉배 부분	〈최조악 초상〉의 흉배 부분	〈이장오 초상〉의 흉배 부분	〈최동악 초상〉의 흉배 부분
〈이윤성 초상〉의 흉배 부분	〈이국현 초상〉의 흉배 부분	〈유진하 초상〉의 흉배 부분	〈민지열 초상〉의 흉배 부분
〈이명운 초상〉의 흉배 부분	〈이방일 초상〉의 흉배 부분	〈이달해 초상〉의 흉배 부분	〈김상옥 초상〉의 흉배 부분
〈조집 초상〉의 흉배 부분	〈전광훈 초상〉의 흉배 부분		

표 2-6.《기해기사첩》의 흉배 부분

〈이유 초상〉의 흉배 부분	〈김창집 초상〉의 흉배 부분	〈김우항 초상〉의 흉배 부분	〈황흠 초상〉의 흉배 부분
〈강현 초상〉의 흉배 부분	〈홍만조 초상〉의 흉배 부분	〈이선보 초상〉의 흉배 부분	〈정호 초상〉의 흉배 부분
〈신임 초상〉의 흉배 부분	〈임방 초상〉의 흉배 부분		

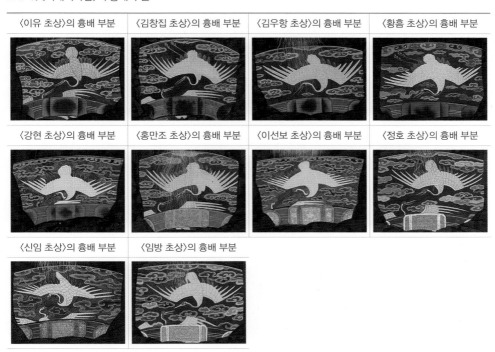

표 2-7.《기사경회첩》의 흉배 부분

〈이의현 초상〉의 흉배 부분	〈신사철 초상〉의 흉배 부분	〈윤양래 초상〉의 흉배 부분	〈이진기 초상〉의 흉배 부분
〈정수기 초상〉의 흉배 부분	〈이성룡 초상〉의 흉배 부분	〈조원명 초상〉의 흉배 부분	〈조석명 초상〉의 흉배 부분

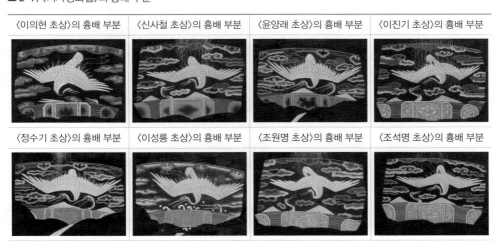

4. 쌍호흉배와 단호흉배

쌍호흉배雙虎胸背와 단호흉배單虎胸背는 조선 말기의 제도로서 가장 널리 알려진 무관의 흉배이다. 명칭은 분명히 '호虎'이지만 현재 남아 있는 유물과 초상화 등을 보면 호랑이의 줄무늬가 아니라 표범의 점박이무늬로 묘사되어 있다. 기록에서 명확히 당상관은 쌍호, 당하관은 단호로 규정된 것은 고종대이지만,[47] 1784년에 그려진 〈이주국 초상〉(도 2-15), 19세기 초의 〈신홍주 초상〉(도 2-16), 1870년의 〈신헌 초상〉, 19세기 말의 〈신정희 초상〉 등을 볼 때, 적어도 18세기 말에서 19세기 초에는 이 제도가

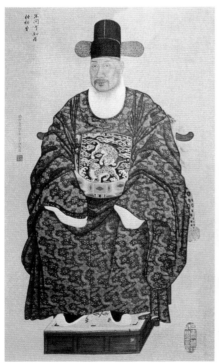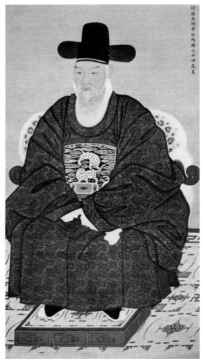

(좌) 도 2-15. 〈이주국 초상〉, 18세기, 비단에 채색, 개인 소장.
(우) 도 2-16. 〈신홍주 초상〉, 18세기, 비단에 채색, 131.5×67.5cm, 고려대학교박물관.

정착된 것으로 보인다. 이후 무관의 흉배는 일부 예외가 있지만,[48] 대체로 호흉배라고 부르고, 표범의 무늬를 묘사하는 방식을 따르고 있다.[49]

무관 초상화에 나타난 흉배의 종류와 특징

지금까지 살펴본 대로 조선시대 무관의 초상화에는 여러 흉배가 다양하게 묘사되었다. 특히 17세기의 무관 초상화에서는 실제 흉배와 초상화에 묘사된 흉배가 일치하지 않고, 같은 시기에 그려진, 같은 품계의 초상화에서도 서로 다른 흉배가 묘사되고 있다. 그러므로 이를 『경국대전』 같은 법전이나 단편적인 몇 가지 기록들을 갖고 조선시대 무관 흉배의 체계를 설명하는 것은 불가능해 보인다. 따라서 현재 남아 있는 무관 초상화들을 기록에 무리하게 끼워 맞추기보다는 이렇게 다양한 흉배 문양이 혼재할 수밖에 없는 배경을 살펴보겠다. 이와 함께 17세기 초반의 무관 초상화의 호랑이흉배가 어디서 유래했는지 밝혀보고자 한다.

1. 조선시대 초상화 이모본과 후대본의 제작

제사는 돌아가신 조상을 추모하고 그 근본에 보답하고자 하는 정성의 표시이다. 조선시대에는 신분별로 봉사대수奉祀代數를 『경국대전』에 규정하였고,[50] 특히 공신 같은 국불천위國不遷位에 봉해지면 영구히 제사를 지내게 되었다.[51] 조선시대의 초상화는 유교사회의 실천적 맥락에서 가묘家廟와 서원에 봉안하는 초상화들이 많이 그려졌다.[52]

조선 후기에 문중이 더욱 중시되면서 조상의 위세에 기대고 의탁하

려는 추세가 강화되었다. 문중과 학맥의 현양顯揚을 위해서 초상화가 적극적으로 제작되었고, 계속하여 제례에서 사용되었다.[53] 이러한 과정에서 낡은 것은 새롭게 그리고, 한 곳에서만 모시던 선현이나 조상의 모습을 여러 곳에서 봉안하면서 여러 개의 본이 만들어진다.[54]

하지만 조선 후기가 되면서 역할이나 비중이 줄어든 무관의 경우 이와 조금 달랐다. 특히 공신에 녹훈되면 왕자나 종실, 외척에게 부여되던 '군君'이라는 작호를 받았지만,[55] 공신책봉이 없어지면서 무신은 더 이상 과거와 같은 영광을 얻을 수 없게 되었다. 따라서 18세기 이후로 새로운 무관 초상화가 제작되는 경우가 드물고, 과거의 공신화상이 모사되거나 새롭게 제작되었다. 이모본을 제작할 때 원본을 그대로 그리는 경우도 있으나, 살아생전에 가장 높은 품계나 관직, 추증追贈된 품계에 맞추어 이모본을 제작했을 것으로 보인다.[56]

또한 공신으로 책봉되었지만 이미 사망한 경우에는 초상화를 제작하지 않았고, 공신에서 삭훈削勳되거나, 전란 등으로 소실된 경우가 많았다. 이러한 이유로 전하는 초상화가 없을 경우에는 아예 새로 제작되는 경우도 있었다.

2. 후대본과 후대 도상의 전이

앞에서 살펴본 것과 같이 무관 초상화는 서로 다른 시기에 여러 화가들에 의해 이모본과 후대본의 형태로 제작되었다. 따라서 각기 다른 화풍이나 양식의 그림이 그려졌고, 이러한 특징은 흉배에서 더욱 두드러진다. 그렇다면 이러한 새로운 도상이나 변이는 어떻게 만들어졌을까? 그 이유로 복제服制의 변화, 외래로부터의 영향 등을 들 수 있겠지만,

여기에서는 조선 후기 민화 속에 등장하는 호랑이와의 유사성을 제시해보겠다.

기존에는 무관 초상화의 호랑이흉배를 민화 속 호랑이의 시원으로 보았다.[57] 왜냐하면 무관 초상화의 주인공들은 모두 17세기 무렵의 사람들이었고, 민화에 호랑이가 주로 그려진 시기는 19세기이기 때문이다. 하지만 이러한 견해는 호랑이흉배가 그려진 무관 초상화가 17세기에 그려진 원본이었을 경우에만 타당하고, 만약에 후대에 그려진 후대본이라고 한다면 완전히 반대의 상황이 된다.

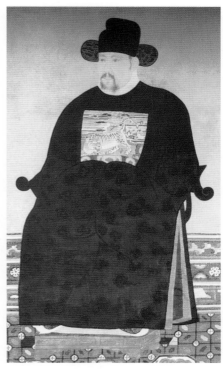

도 2-17. 〈이운룡 초상〉, 178.0×146.0cm, 후대 이모본, 개인 소장.

호랑이흉배가 그려진 초상화 중에서 〈이운룡 초상〉에 묘사된 호랑이흉배(도 2-17)는 일반회화의 '호랑이 그림'에서 도안화된 '호랑이 민화'로 변해가는 과정을 보여주는 듯하다. 조선 후기 호랑이 그림은 〈맹호도〉(도 2-18)에서 보듯이 극세필極細筆을 이용한 털의 생생한 묘사와 역동적인 동작이 특징이다. 이 호랑이흉배에서는 호랑이 털의 묘사는 생략되었지만 두상과 골격의 표현이 비교적 충실히 묘사되었고, 특히 배경으로 소나무가 표현되어 있어 흥미롭다. 이는 19세기에 그려진 민화풍의 〈송하맹호도〉(도 2-19) 속 호랑이와 자세가 비슷하지만, 화풍은 오히려 더 회화적이다.

〈권응수 초상〉과 〈박유명 초상〉의 흉배 부분에 묘사된 호랑이(도

(좌) 도 2-18. 〈맹호도〉 18세기, 종이에 먹, 97.6×55.5cm, 국립중앙박물관.
(우) 도 2-19. 〈송하맹호도〉, 19세기, 종이에 채색, 170.0×119.0cm, 개인 소장.

2-20, 21)는 자세가 좌우로 반전되어 있지만 전체적인 도상이 거의 같아서 19세기의 〈송호도〉(**도 2-22**)와 견주어볼 만하다. 머리는 몸과 반대쪽으로 돌아 있는 상태에서 앞다리로만 일어서서 뒷다리는 접은 채 앉은 자세이다. 앞다리는 교차해서 내딛었고, 뒷다리는 몸통에 가려져서 일부분만 묘사되어 있다. 이마 쪽에는 점박이무늬를 하고 있고, 그 밖의 몸통과 다리 등에는 두개의 줄무늬가 한 조를 이루면서 묘사되는 등 전체적으로 초상화의 흉배 부분 호랑이와 〈송호도〉는 상당히 유사하다. 〈조경 초상〉의 흉배(**도 2-5**)도 조선 후기의 〈작호도〉(**도 2-23**)와 비교해볼 만하다. 〈작호도〉의 호랑이는 어깨가 강조되었지만, 그 밖에 머리와 몸통의

2-21

2-20

2-22

2-23

도 2-20. 〈권응수 초상〉의 흉배 부분.

도 2-21. 〈박유명 초상〉의 흉배 부분.

도 2-22. 〈송호도〉, 19세기, 종이에 채색, 86.0×85.0cm, 국립중앙박물관.

도 2-23. 〈작호도〉, 조선 후기, 종이에 채색, 157.0×91.0cm, 삼성미술관 리움.

무늬 표현 방법이라든가 자세 등이 매우 유사한 것을 확인할 수 있다.

　이러한 유사성으로 인해 조선 중기에 그려진 무관 초상화 흉배의 호랑이들은 조선 후기 민화 호랑이의 시원처럼 여겨졌다. 하지만 앞서 살펴본 것과 같이 흉배와 관련된 제도와 기록, 초상화 속의 호랑이흉배와는 다른 실물 흉배, 같은 도상을 찾아볼 수 없는 호랑이흉배, 호랑이 흉배가 그려진 초상화가 모두 조선 후기 또는 말기에 제작되었을 가능성을 염두에 두어야 한다. 이런 측면에서 본다면 조선 중기의 초상화 속에서 호랑이흉배가 등장하는 것은 민화 호랑이의 도상이 참고가 되었거나 민화를 그리던 화가들이 초상화를 제작하면서 도상이 자연스럽게 반영된 것으로 볼 수 있겠다.

조선시대 무관 초상화 흉배의 의미

　흉배에 관한 제도는 중국의 당대에서 시작되어 명대에 이르러서 제도로 정착되었고, 청대까지 계속되었다. 우리나라에서는 조선 초기에 명의 제도를 본받아 시작되었으며, 『경국대전』을 통해 법제화되었다. 이후 조선의 다른 법전에서도 큰 변화 없이 『경국대전』의 내용이 그대로 유지되었고, 그동안의 연구에서도 『경국대전』의 내용을 기준 삼아 서술하였다. 하지만 법전 이외에 『조선왕조실록』이나 『승정원일기』 같은 기록들에서는 흉배제도가 제대로 시행되지 않아 문란하다는 기사를 볼 수 있다. 그 밖의 기록에서도 일관되고 체계화된 흉배제도는 보기 힘들고, 각종 동물과 도상이 혼재되어 있음을 알 수 있다.

　지금까지 초상화와 실물 흉배를 통해서 알려진 조선시대의 무관 흉

배는 호표흉배, 호랑이흉배, 해치흉배, 사자흉배, 쌍·단호흉배가 있다. 조선 초기의 무관 흉배는 법전과 초상화, 실물 흉배의 도상이 일치하는 것을 〈전 오자치 상〉과 의인 박씨 묘에서 출토된 흉배를 통해서 확인할 수 있었다. 17세기의 무관 초상화에서는 호랑이, 해치, 사자 같은 동물들이 등장하고, 같은 동물이라도 묘사가 저마다 다른 것을 알 수 있다. 해치흉배와 사자흉배는 같은 시기에 그려진 같은 품계의 초상화에서도 서로 혼재하고, 도상도 조금씩 다른 것을 확인할 수 있다.

마지막으로 무관 초상화에서 다양한 흉배가 혼재할 수밖에 없었던 사회적 배경과 양식적·도상적 배경에 대해 살펴보았다. 조선 후기가 되면서 문중이 중시되었고 제사의 목적으로 많은 문관이나 유학자들의 초상화가 활발히 그려졌다. 반면, 무관의 초상화는 공신책봉이 드물어지고 문관들에 비해 상대적으로 높은 관직에 오르지도 못하면서 초상화가 새롭게 제작되기보다는 이모본이나 후대본이 많이 그려졌다. 이 과정에서 다양한 시기에 여러 화가가 초상화를 제작하면서 화법이나 기법뿐만 아니라 도상에도 많은 변화가 일어난 것으로 보인다.

이모본이나 후대본을 제작할 경우에는 원본이나 참고할 만한 초상화가 필요했다. 하지만 화가가 원본의 초상화가 제작된 정확한 시기에 맞추어 그리기는 거의 불가능했다. 이러한 경우 초상화가 제작되는 당시의 제도나 자료 또는 화가가 알고 있는 것을 그릴 수밖에 없는데, 일례로 호랑이흉배와 민화 호랑이의 유사성에서 이를 확인할 수 있다.

호랑이흉배가 묘사된 무관 초상화는 〈권응수 초상〉, 〈조경 초상〉, 〈이운룡 초상〉, 〈박유명 초상〉 등이 있다. 이러한 초상화의 호랑이흉배는 그동안 민화 호랑이의 시원이 되는 것으로 알려져왔다. 하지만 줄무늬 호랑이가 단독으로 묘사된 실물 흉배는 아직까지 발견되지 않았고,

이 무관 초상화들은 모두 녹훈 당시에 제작된 것이 아닌 후대에 그려진 모사본 또는 후대본으로 보인다. 따라서 이 무관 초상화들은 민화 호랑이가 유행한 이후에 이를 참조했거나, 민화를 그리던 화가들에 의해 그려진 것으로 볼 수 있다.

흉배는 표현된 동물에 따라서 초상화 주인공의 신분이나 품계를 추측하는 데 중요한 단서 중에 하나였다. 하지만 조선시대의 흉배제도는 혼란스러웠고, 특히 무관은 문관에 비해 흉배제도에 얽매이지 않고, 유행이나 관습에 따른 것으로 보인다. 또한 같은 시기에 같은 품계의 무관 초상화에서도 흉배가 통일되지 않은 것을 확인할 수 있었다. 따라서 무관의 흉배제도를 초상화를 통해 유추하는 것은 매우 신중하게 접근할 필요가 있다. 그리고 무관 초상화의 원본, 이모본, 후대본의 정확한 판단을 위해서는 흉배뿐만 아니라 작품의 양식, 도상, 화풍 등을 통해서 종합적으로 이루어져야 할 것이다.

까치호랑이의 기원과 출산호작도

김울림

까치호랑이 그림의 재발견과 명칭의 확산

호랑이 그림의 도상은 크게 앉아 있는 좌호坐虎, 웅크린 복호伏虎, 누워 있는 와호臥虎, 나는 듯 달리는 비호飛虎로 구분되는데, 다시 구체적인 동작의 내용에 따라서 산을 내려오는 출산出山, 포효하는 소풍嘯風, 몰래 노려보는 고시高視, 물을 마시는 음수飮水, 손바닥을 핥는 지장舐掌, 젖먹이는 유호乳虎로 구분되며, 등장하는 호랑이의 수에 따라 호랑이와 표범이 함께 나오는 호표도虎豹圖, 어미와 새끼가 함께 있는 자모호子母虎나 다양한 자세의 호랑이가 무리를 이루는 군호群虎 등으로 구분할 수 있다. 아울러, 짝을 이루는 주제에 따라 소나무와 함께 나오면 송호松虎, 대나무와 함께 나오면 죽호竹虎, 용과 함께 등장하면 용호龍虎라 부르기도 하는데, 특히 '호랑이와 까치가 함께한다'고 하여 작호鵲虎 혹은 호작虎鵲이라

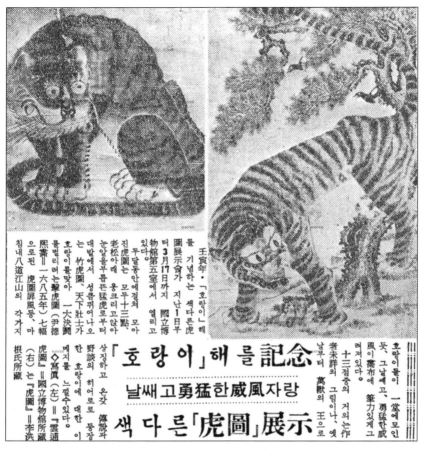

도 3-1.「동아일보」, 1962년 2월 9일자, 4면.

번역되는 '까치호랑이'는 한국에서 명명되어 사용이 확산된 용어이다.[1]

　한국 민화의 대명사로도 불리는 '까치호랑이'의 이미지는 1960년 대부터 알려지기 시작한 것으로 보인다. 1962년 임인년壬寅年 호랑이해를 기념하여 국립박물관(현재 덕수궁) 제5실에서 개최된《호도虎圖》전시 (1962. 2. 1.~3. 17.)는 까치호랑이 그림을 알린 최초의 전시였다. 당시 전시에는 총 13건의 작품이 출품되었는데,『동아일보』2월 9일자 지면에

전시회 소식이 실렸다.[2] 오른쪽의 〈호도虎圖〉라는 제목의 이홍근 소장품(현재 국립중앙박물관 소장)은 현대인에게 알려진 최초의 까치호랑이, 특히 산을 내려오는 까치호랑이 그림이었다고 할 수 있다(도 3-1).

이로부터 7년 뒤, 한국 최초의 직영 백화점이라는 캐치프레이즈를 내걸고 1969년 4월 1일 출범한 신세계백화점 4층 화랑에서《호랑이전》(1969. 5. 14.~5. 18.)이 열렸다. 회화 및 민속공예품 50점이 출품되었는데, 팸플릿 표지화로 인쇄된 그림(현재 삼성미술관 리움 소장)은 비록 일주일이 안 되는 짧은 기간이었지만 민간 차원에서 소개된 첫 까치호랑이 그림으로 간주되고 있다.[3]

그렇다면 까치호랑이는 역사적으로 언제부터 등장한 것일까? 2018 평창동계올림픽 기념 특별전《동아시아의 호랑이 미술》(국립중앙박물관, 2018. 1. 26.~3. 18.)의 도록 준비 과정에서 까치호랑이 관련 칼럼 작성을 위해 관련 역사서와 그림에 관한 서적을 조사하면서 가장 당혹스러웠던 것은 까치호랑이, 즉 '호작虎鵲' 혹은 '작호鵲虎'라는 조어의 용례를 한·중·일 동아시아 역사 속에서 거의 찾을 수 없다는 사실이었다. 까치호랑이 그림에 대한 역사적 기술의 공백은 자연스럽게 까치호랑이 그림을 조선 민화의 창안으로 보는 이해로 이어졌던 것으로 보인다.

사실 '까치호랑이'라는 용어는 민화연구가 조자용趙子庸(1926~2000)이 새롭게 창안한 현대 한국의 조어이다. 그는 이 새로운 조어를 1971년 『미대학보』 제5호(서울대학교 미술대학)에 기고한 논문 「민화民畫」에서 최초로 사용하였다. 그가 쓴 논문의 요지와 까치호랑이라는 용어는 곧 『경향신문』을 통하여 일반에 소개되며 반향을 얻었다.[4] 이 용어가 대중적으로 확산되기 시작한 것은 조자용이 3년 뒤 민화, 판화, 탱화, 무속화 및 조각, 목기 등 호랑이 관련 미술품 473점의 컬러 도판을 집대성한 『한호

韓虎의 미술美術』(서울: 에밀레미술관, 1974)을 간행하면서부터인 것으로 생각된다.

조자용은 여기서 '까치호랑이' 외에도 '담배 먹는 호랑이', '토끼호랑이' 등의 신조어를 개념화하여 호랑이 그림 도상 분류에서 선구적 업적을 남겼는데, 이 조어들 중 가장 널리 유행한 것이 '까치호랑이'였다. 그는 '까치호랑이'라는 조어의 창안뿐만 아니라, 그동안 막연히 호랑이 그림으로 전하던 그림들을 까치호랑이, 토끼호랑이, 담배 먹는 호랑이 등 생동감 있는 이미지로 구분함으로써 독창적인 분류 체계를 수립했다.

조자용은 1972년 일본 도쿄의 한 화랑에서 개최된 특별전《이조李朝의 영정影幀과 민중화民衆畫》(1972. 9. 4. 개막)에 〈까치호랑이〉 등 10점의 민화를 출품한 것을 시작으로, 1975년 하와이대학의《한국 민화전》(1975년 가을), 1977년 로스앤젤레스 아시아박물관(1977. 5. 6.~7. 10.)과 뉴욕 브루클린박물관(1977년 11월 개막)의《한국 민화 순회전》을 통해 한국 민화의 미학을 미국과 일본에 소개하였다. 이 전시들은 '까치호랑이'라는 용어를 국외로 확산한 최초의 주요 계기였을 것으로 여겨진다.

1962년 임인년 호랑이해를 기념하는 국립박물관의 전시를 필두로 1970년대까지 이어진 일련의 전시를 통해 까치호랑이 그림이 일반에 알려지고 국외로 소개되었는데, '까치호랑이'라는 한국식 용어가 창안되고 일반에 확산될 수 있었던 것은 조자용의 기여가 컸던 것이다. 결국 '까치호랑이'는 1960년대와 1970년대에 걸쳐 비로소 조명되고 관심을 받기 시작했던 것임을 알 수 있다.

까치호랑이 그림에 대한 서로 다른 관점

까치호랑이 그림에 대한 가장 일반적인 이해는 벽사辟邪와 길상吉祥
이라는 도상적 의미에 초점을 맞추고 세화歲畵나 민화로서의 효용을 강
조하는 관점이다.

조자용은 이러한 흐름의 연장선에서 방대한 한국 민화 호랑이 그림
들 속에서 까치호랑이 도상을 추출하였다. 그는 자신이 대표적으로 내
세웠던 까치호랑이 그림을 조선 민화의 자생적 전개 과정에서 발생한
독특한 표현의 하나로 보고 이렇게 설파하였다.

까치호랑이 그림세계의 신비성은 그 깊이를 측량하기 어렵다. 도저
히 생각해낼 수조차 없는 진기珍奇한 스타일의 그림들이 꼬리를 물
고 나타난다. 여기에 소개하는 까치호랑이 그림의 호랑이 모습도
그런 진객珍客의 하나인데 몇 년 전에 입수된 이래로 여러 사람들
의 귀여움을 독차지하여왔고 그간 포스터로도 카드로도 소개되는
가 하면 책의 표지 그림으로도 등장하고 심지어는 상표에다 간판에
다 아이들 T샤쓰에까지 동원되는 인기를 누려 이제는 세계적인 '스
타덤'에 올라 호계虎界의 일급 스타로서 각광을 받고 있다. 현대인들
이 한 번 보아 매혹당하는 이 초현대적 추상抽象 호랑님은 아마도 오
랜 기간 그 진가를 알아줄 사람을 기다려야 했는지도 모르겠다. 감
상안感賞眼이 높은 현대 지성인들이 이 호랑이에 고만 홀딱 반한다
는 소식을 듣는다면 영계靈界의 그 작자作者도 흐뭇한 웃음을 호랑이
얼굴처럼 웃고 있을지 모르겠다. 이 그림은 착상으로 보나 기교의
면으로 보나 그것은 문양화文樣畵에 속하는 것이라고 할 수 있겠는

데, '개호랑이' 얼굴에 '참호랑이' 몸둥이를 석박지하여 놓은 묘한 이 호랑이는 앞뒷다리와 꽁지 끝에 음양문陰陽紋마저 가져서 철학적인 호랑님으로 의젓한 구석을 구비하였다. 무어니 무어니 해도 이 호랑이의 매력은 그 신비한 웃음에 있다. 혓바닥을 날름 한쪽으로 빼물고 빙긋이 웃는 그 웃음에 현대인들은 마음의 갈채와 더불어 이끌려 들어가는 미혹을 갖는다. '참호랑이'와 '개호랑이'가 석박지된 못난 호랑이를 시골 사람들은 '문둥이 호랑이'라고 부르기도 한다.[5]

현대미술의 추상성과 연관 짓는 민화적 표현에 대한 해석, 신비한 웃음 같은 표정에 포커스를 두는 분석, 그리고 우리말 구어체의 맛을 살린 작품 묘사 등은 같은 해 국립중앙박물관장으로 취임했던 최순우崔淳雨 (1916~1984)의 한국 미술에 대한 언설을 보는 것 같은 느낌이 든다. 민화적 추상성과 독창성을 강조하는 이러한 관점은 '용호도' 등과 달리 '까치호랑이 그림'의 용례가 전근대 동아시아에서 거의 전무하였던 반면, 그때까지 알려진 대부분의 까치호랑이 그림이 조선 민화였던 조건에서 대체로 설득력 있게 받아들여져왔던 것으로 이해된다.

까치호랑이 그림에 대해 뒤늦게 관심을 가졌던 학계에서는 현대적 감수성이나 추상성에 천착하기보다는 반대로 그 도상의 전통적 원류나 전개 과정에 문제의식을 두고 이를 미술사적 문헌 고증이나 한·중·일 전통 회화와의 비교 고찰을 통해 밝혀내고자 하였다. 아마도 까치호랑이 그림의 원류와 관련하여, 민화 전문가들의 논의와 대비되는 전통 원류론의 가장 이른 형태의 논의는 1978년 임창순任昌淳(1914~1999), 김응현金膺顯(1927~2007)이 조자용, 김호연金鎬然을 상대로 벌인 지상 논쟁에서

찾아볼 수 있지 않을까 한다. 지상 논쟁을 정리한 기자는 이들의 논의를 이렇게 소개하고 있다.

정설로 인정돼온 '까치호랑이 그림'의 연대와 태동지를 뿌리째 흔들어놓을 만한 희귀한 까치호랑이 그림이 발견돼 학계가 바짝 긴장하고 있다. 까치호랑이 그림이라면 낙관이나 화제 없이 임진왜란 무렵 민간인에 의해 제작된 우리 민화의 대표적인 그림. 지금까지의 정설은 이 그림이 우리 민간설화에 따라 우리나라에서 자생됐으며 그 제작 연대도 남아 있는 작품으로 볼 때 임란 직전이라는 두 가지로 요약돼왔다. 그러나 이번에 발견된 이 작품은 화제와 낙관이 있고 예술적으로 빼어난 데다 제작 연대가 최소한 조선조 초기 이전까지 거슬러 올라간다는 점에서 큰 관심을 모으고 있는 것이다. 때문에 이 작품에 대한 정확한 분석이 끝나면 우리 회화사의 한 페이지가 달라지지 않겠느냐는 게 학계의 지배적인 의견이다. … 이 작품은 서예가 여초如初 김응현 씨가 지난 2월 전시차 일본에 갔다가 우연히 발견, 우리 민화로 알고 가져온 것. 이렇게 우리나라에 들어온 이 작품이 주목을 끌기 시작한 이유는 까치호랑이 그림이 우리나라만의 독특한 그림이고 제작 연대가 임란 전후라는 종래의 정설을 뒤엎는 주장과 이를 부인하는 의견이 대립됐기 때문이다. 먼저 '직直 인지전仁智殿', '운산雲山' 등의 화제와 낙관에서 판독할 수 있는 '학사學士'라는 글자를 분석한 한학자 임창순 씨(태동고전연구소장)는 이 작품을 원元나라 그림으로 보고 있다. 임씨는 "인지전은 원나라 때의 역사를 기록한 원사지리지元史地理志 중 경도京都의 거리와 궁전 이름을 적은 부분에서 발견된다"[6]라고 밝히고 "이에 따라 작자의 호로 보이

는 운산을 찾아본 결과 곽비郭畀란 인물임을 알 수 있었다"고 말하고 있다. 그런데 대한화사전大漢和辭典에 보면 곽비는 원대 단도인丹徒人으로 자는 천석天錫 혹은 우지佑之며 호는 운산雲山 혹은 북산北山으로, 서화에 뛰어났고 조맹부趙孟頫의 제자로 글씨는 조趙씨체라고 돼 있다. 이 같은 임씨의 의견에 서예가 여초 김응현 씨도 동조하고 있다. 김씨는 "우리나라에는 고려나 조선조 때도 인지전은 없었으며 낙관에 나타나는 학사라는 관명은 고려 때나 원나라에만 있었다"고 밝히고 있다. 그는 또 "직 인지전이란 인지전을 지키는 관직으로 우리나라에는 없는 벼슬이며 화제에 쓰인 글씨는 조맹부체와 유사하다"고 말하고 있다.[7]

화기와 낙관에 근거하여 작자와 국적을 가리고, 문헌상의 서화가에 대한 기록과의 비교를 통하여 이를 검증하는 엄정한 방법이 인상적이다. 김응현이 소장하고 있던 〈까치호랑이〉의 국적 문제를 둘러싼 이 논란에서 임창순과 김응현은 작품에 남겨진 묵서墨書와 원나라 조맹부체의 서풍, 그리고 매우 사실적인 표현 양식을 근거로 이 작품의 작자가 원나라의 문인서화가 곽비郭畀(1280~1335)일 가능성을 제기하였다. 이는 실증적 근거를 가지고 제기된 까치호랑이 원류론으로서, 미술사학계의 본격적인 논의보다 20년 이상 이른 최초의 문제의식이라는 점에서 의미심장하다. 이러한 문제의식은 20년의 격차를 두고 미술사학계로 이어져, 1999년 한국 까치호랑이 그림의 원류에 대한 홍선표洪善杓의 본격적인 문제 제기가 나오게 되었고, 현재는 중국 기원론이 학계에서 폭넓게 받아들여지고 있는 실정이다.[8]

까치호랑이 그림의 의미와 '군작조호'

그렇다면 까치호랑이 그림의 원류는 어디까지 올라갈 수 있을까? 아마도 그것은 동아시아에서 호랑이 그림과 까치 그림의 발생과 맥락을 같이했을 것으로 추정된다. 한국과 중국에서 호랑이 그림과 까치 그림은 유구한 전통을 가지고 있다. 남북조시대인 4세기에 이르면 잡수도雜獸

도 3-2. 작자 미상, 〈여행하는 승려〉, 둔황, 10세기, 종이에 채색, 49.8×28.6cm, 국립중앙박물관.

圖가 출현하여 동진東晉의 고개지顧愷之 등이 호랑이를 그린 기록이 있고, 집안集安의 고구려 무용총 벽화 〈수렵도狩獵圖〉에 호랑이가 등장한다. 당대唐代를 거치면서 둔황에 그려진 〈여행하는 승려行脚僧圖〉에서도 호랑이 모습을 찾아볼 수 있다 **(도 3-2)**.[9] 까치 그림의 경우 만당晚唐과 오대五代부터 유행하여 많은 화조화가가 까치를 그린 기록을 확인할 수 있다.[10]

그러나 까치호랑이 이미지의 원류와 관련해서는 오대五代에 들어와서야 나타난다. 믿기 어렵지만 대낮에 입고 있던 베옷만 남기고 홀연히 사라져 신선이 되었다고 전하는 여귀진厲歸眞(907~923 활동)이라는 화가이다.[11] 여귀진에 대

하여 북송北宋의 권위 있는 화사서
畫史書인 『선화화보宣和畫譜』에서는
"소와 호랑이를 잘 그렸는데 대나
무와 참새, 맹금류도 잘 그렸다"
고 했는데[12] 실제로 선화 어부御府
에 수장되어 있던 28점의 그의 작
품 중에는 〈유호도乳虎圖〉 1점, 〈작
죽도鵲竹圖〉 2점, 〈봉접작죽도蜂蝶鵲竹
圖〉 1점이 있어서 그가 호랑이뿐만
아니라 까치도 잘 그렸음을 알 수
있다.[13]

도 3-3. 전(傳) 여귀진, 〈화호도(畫虎圖)〉, 원대, 단선(團扇), 비단에
수묵채색, 25.6×26.6cm, 대만 국립고궁박물원.

　　그러나 최초의 까치호랑이 이미지가 그의 손에서 나왔을 이러한 개
연성에도 불구하고 그가 까치와 호랑이를 한 폭에 그렸다는 기록이나
작품은 전하지 않아서 까치호랑이 그림의 원조로 단언하기는 어렵다.
다만 그의 이름으로 전하는 호랑이와 매의 그림이 있어서 그의 화풍에
대한 후대의 대략적인 인상만을 알려줄 따름이다(도 3-3).[14]

　　최근 미국 신시내티박물관 큐레이터 쑹허우메이(宋后楣)는 원말명초
의 〈조호도噪虎圖〉가 까치호랑이 그림의 직접적인 원류라는 연구를 발표
하여 주목을 받았다. 그는 송·원대 호랑이 그림 위에 쓰인 제시에서 호
랑이의 등장에 새들이 놀라 지저귀는 소위 '조호' 도상의 존재를 확인
하고, 최초의 까치와 호랑이의 만남은 아마도 이러한 〈조호도〉에서 여
러 종류의 새 중 하나로 등장한 까치와 호랑이에 의해 이뤄졌을 것으로
추정하였다. 송나라의 한 호랑이 그림에서는 "매와 비둘기가 떼 지어 지
저귀며 날아오르고 빙빙 돌며鶻鴿鳴噪飛復還",[15] 또 다른 호랑이 그림에서는

"겨울 참새들이 놀라 서로 지저귀는寒雀驚相呼"[16] 모습이 기록되기도 하였다. 나아가 그는 원대 〈백금조호도百禽噪虎圖〉 위에 쓰인 다음과 같은 제시를 찾아내기도 했다.

> 너른 초원 인적 없는 빈산에 성난 소리 위압적이니,
> 뭇 새들은 놀라 지저귀며 석양을 향하네.
> 식육침피食肉寢皮* 한 맺힌 민초들 가련한 처소에,
> 다행스럽게도** 장군의 출렵出獵 소리 희미해지네.[17]

이 제시에서는 맹호의 포효에 온갖 날짐승들이 놀라 지저귀는 모습이 인상적으로 묘사되어 있다. 여기서 명시적으로 드러나지는 않으나 포효하는 맹호는 몽골의 폭압을 은유하고, 놀라 지저귀는 백금百禽은 몽골 통치하의 가련한 백성을 상징하는 것으로 해석된다. 그러나 이러한 원대에 국한된 정치적 해석은 까치호랑이 그림이 왜 명대에 성행하고 조선에서 널리 확산될 수 있었는지에 대한 해답을 제시할 수 없다는 점에서 그 적용이 제한적일 수밖에 없다.

까치호랑이의 보다 보편적 의미와 관련하여 쑹허우메이는 호랑이와 까치가 함께 등장하는 원대 「조호」 고사로 소개하였다.

> 욱리자郁离子는 말로써 당시의 세속을 거스르니, 권세가들의 미움을 사서 그를 살해하려 하였다. 대신 중에 그 현명함을 천거하는 자

............

* 그 고기를 베어먹고 그 가죽을 벗겨 깔고 잘 정도로 원한이 깊음.
** 且喜. 한편으로 놀라면서 한편으로 기뻐함을 이르는 차경차희(且驚且喜)에서 온 말.

가 있었는데, 그를 싫어하는 자는 그가 중용될까 두려워서 목소리를 높여 조정에서 그를 비방하니, 조정에 서 있던 자들은 대개가 그에 동조하였다. 어떤 사람이 그러한 비난에 부화뇌동하는 자에게 묻기를, "그 사람을 아느냐?"고 하니, 가로되 "모르오. 대개 그것을 들었을 뿐이오"라고 하였다. 어떤 사람이 이를 욱리자에게 고하니, 욱리자는 웃으며 이렇게 말하였다. "여기 산에 까치가 둥지를 틀었는데, 호랑이가 수풀에서 나타나니, 까치가 떼 지어 지저귀고, 다시 앵무새가 이를 듣고 따라서 떼 지어 지저귀었다." 갈가마귀가 이를 보고 물어 가로되 "호랑이는 땅을 지나는 것인데, 너희들은 무슨 연고로 지저귀는 것이냐?"라고 하였다. 까치가 가로되, "그 포효로 바람이 일어나니, 우리는 그것이 우리 둥우리를 뒤엎을까 두려운고로 지저귀다가 자리를 떴던 것이다"라고 하였다. 앵무새에게 물었으나 앵무새는 대답이 없었다. 이에 갈가마귀는 "까치는 둥지가 나무 끝에 있어 바람을 두려워하여 호랑이를 기피하였던 것이지만, 너희들은 굴속에 살면서 왜 시끄럽게 지저귀었던 것이냐?" 하며 조소하였다.[18]

여기서 호랑이는 권세가의 미움을 산 욱리자를, 까치는 욱리자를 비방한 간신배를, 까치를 따라한 앵무새는 소인배를 은유하고 있는 듯 보인다. 이 고사가 가지는 다소 복잡한 내적 구조에도 불구하고, 둥지가 엎어질까 두려워 떼 지어 지저귀는 까치의 존재는 천지를 진동하는 맹호의 포효성이 큰 바람을 일으킬 정도로 위협적임을 분명히 드러내준다.

이러한 고사는 이미 원대에 까치의 모티프를 수반하는 호랑이 그림이 궁중회화로 제작되고 있었을 가능성을 뒷받침한다. 쑹허우메이는 원

대 이후에 등장한 이러한 까치호랑이를 욱리자의 고사와 연관하여 '군작조호群鵲噪虎'라 명명하였다.

실제로 명대의 한 문인은 이러한 까치와 호랑이가 나오는 그림을 보고 그 위에 다음과 같은 제찬을 남긴 바 있다.

내 듣기로, 세상에 진짜 호랑이는 참으로 흉포하게 생겼는데, 산중에서 한번 포효하면 바위가 무너지고, 여우, 살쾡이와 귀신이라도 한밤중에 감히 출몰하지 못하며, 가지 끝에 놀란 까치들도 다투어 지저귄다 하더라.[19]

까치는 이렇게 산의 바위가 무너질 정도로 전율할 호랑이의 포효를 은유하는 모티프로 등장했고, '군작조호'는 맹호가 등장하는 가공할 찰나에 초점을 맞춘 화제로 그 도상이 점차 성립해갔던 것이다.

중국의 출산호작도: '백수지의'

까치호랑이 그림은 중국에서 명대에 성행하고 임진왜란壬辰倭亂(1592~1598)을 전후한 시기에 조선으로 확산된 것으로 간주되고 있다. 까치호랑이 그림은 매우 다양한 모습으로 나타나지만, 여기에서는 산을 내려오는 모습의 출산호작도出山虎鵲圖에 집중하여 그 의미와 전개 양상을 살펴보자.

출산호작도는 산에서 내려오는 호랑이를 까치와 함께 그린 그림으로 흔히 큰 소나무나 솔숲을 배경으로 등장하기 때문에 출림호작도出林

虎鵲圖로 부르기도 한다. 이렇게 산을 내려오는 까치호랑이 그림 중 가장 오래된 것으로 여겨지는 것이 대만 국립고궁박물원에 소장되어 있는 원나라 때 그림이다(도 3-4).[20]

이 〈화호도畫虎圖〉는 출산호작도의 전형적인 도상을 보여준다. 굽이굽이 쏟아지는 계류를 배경으로 짙은 송음松陰 아래로 호랑이 한 마리가 전율할 자태를 드러내고 있고, 솔가지 위 한 쌍의 까치는 소란스럽게 지저귀며 백수의 제왕이 출현했음을 숲에 알리고 있다. 호랑이는 머리를 낮추고 엉덩이를 높이는 두저미고頭低尾高식 자세를 취하였다. 전경의 댓잎과 잡초, 중경의 소나무와 까치, 후경의 암석과 계류는 구륵채색법으로 표현되었고, 근육을 따라 꿈틀대는 듯한 호피문은 마치 한 올의 터럭과 수염이라도 놓치지 않겠다는 듯 정치하게 묘사되었다. 전체적으로 귀족적 아취가 농염하여 원체화院體畫의 높은 격을 보여준다. 묵서가 남아 있지 않아 작가를 단정하기 어려우나, 전형적 출산호작 도상의 까치호랑이 그림 중 가장 오래된 것으로 간주된다. 앞서 검토했던 여귀진 전칭의 〈화호도〉가 고개지 이래의 〈호지도虎鷙圖〉 전통 속에서 호랑이와 매의 팽

도 3-4. 전(傳) 원인(元人), 〈화호(畫虎)〉, 원말명초, 비단에 수묵채색, 206.5×122.0cm, 대만 국립고궁박물원.

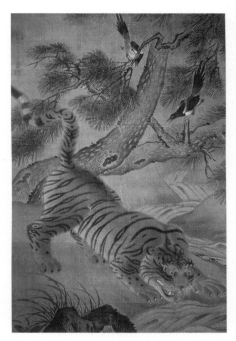

도 3-5. 사명도승, 〈명호지도〉, 명, 15세기 말, 비단에 수묵채색, 161.0×101.5cm, 일본 교토 호온지 소장.

팽한 긴장과 균형 위에 성립하는 데 비하여, 원나라 화가의 것으로 전하는 이 〈화호도〉는 가공할 호랑이의 출현에 중점을 두고 있으며, 소란스런 까치의 동태는 호랑이의 전율스런 포효를 보조하는 역할에 그치고 있어서 대비된다.

한편, 계곡에 내려와 엎드려 물을 마시고 있는 호랑이(음수호飲水虎 혹은 복호伏虎)가 나오는 까치호랑이 그림도 있다. 교토 호온지報恩寺 소장의 〈명호지도鳴虎之圖〉가 그것이다(도 3-5).[21] 전경의 굽이치는 계류에서, 엉덩이를 들고 꼬리를 세운 채 앞발을 모아 엎드려 물을 마시는 호랑이를 거쳐, 후경을 가로지르는 와송臥松과 한 쌍의 까치에 이르기까지 전체적인 화면 구성은 역동적인 '갈 지之' 자 모양을 이루고 있다. 전경의 수초와 유연한 수류는 구륵채색법을 사용하였고 암석은 명암대비가 강한 묵법과 부벽준 같은 필법을 사용하여 일견 명대 원체화풍이 두드러진다. 솔잎은 두 자루의 붓으로 그리는 양필법兩筆法을, 소나무 껍질은 윤택한 필묵법을 사용했는데, 숙련된 기교가 돋보인다. 점문點文과 선문線文을 교차 사용한 호피라든지 놀라 지저귀는 까치들의 질감은 만져질 듯 생생하다. 이 그림은 화원화가의 그림이라 해도 될 정도로 손색이 없다.

호랑이의 동작에서 약간 차이가 있지만 출산호와 음수호 모두 호랑이의 갑작스런 출현을 주제로 하며, 머리를 낮추고 꼬리를 높이는 두저

미고식 자세를 취하고 있다는 점에서 공통점을 가지고 있어서 유사한 계열의 도상으로 분류할 수 있다. 앞서 검토했던 여귀진 전칭의 〈화호도〉, 성명 미상의 원나라 화가 작품으로 전하는 〈화호도〉, 사명도일필 〈명호지도〉와 같이 시대가 더 앞선 호랑이 그림의 상당수가 출산호의 도상을 하고 있음은 주목할 만하다.

송대 조막착趙邈齪은 이러한 출산호와 복호, 혹은 음수호로 유명하다. 북송의 권위 있는 화사서인 『선화화보』는 그에 대하여 이렇게 기록하고 있다.

> 호랑이를 잘 그렸는데, 그 형사形似를 얻는 데 그치지 않고 기운氣韻도 함께 갖추어 오묘했다. 대개 기운을 온전히 하면 형사를 잃기 마련인 즉, 비록 생의生意가 있다 해도 왕왕 반대로 개와 같은 형상을 닮기도 한다. 형사를 갖춘다 해도 기운이 부족하다면 곧, 일컫는 바는 사실에 가깝다 하더라도 숨이 끊어질 듯 말 듯 한 지경에 떨어지는 것이니 특별히 구천지하九泉地下를 떠도는 죽은 동물에 불과할 뿐인 것이다. 무릇 형사를 잘하면서도 기운이 모두 오묘하며 능히 사실에 가까우면서도 생의를 가진 것은 오로지 조막착 한 사람뿐이다. 요즘 사람들은 포정包鼎을 앞세우는 경우가 많지만 이 또한 우물 안 개구리나 늪지의 도롱용의 소견과 다를 바 없으니 어찌 이들과 큰 바다의 드넓음을 족히 말할 수 있으리오?[22]

실제로 『선화어보』에는 조막착의 호랑이 그림 8점이 소장되어 있었는데, 그중 〈출산호도出山虎圖〉와 〈복호도伏虎圖〉가 한 점씩 포함되어 있어서 조막착이 출산호로 당시 유명했음을 알 수 있다.

그러나 출산호, 혹은 출림호는 이미 오대 여귀진이 처음 그렸던 것으로 생각된다. 그는 〈물 건너는 소와 숲에서 나오는 호랑이渡水牛出林虎〉를 그렸는데, 그림에 다음과 같은 제첨이 붙어 있었다.

이것은 모두 후량後梁의 태조 주온 때의 여귀진이 만든 것이다. 들고 나는 언덕과 평평한 파도, 먼 산과 제방, 푸른 숲과 얕은 풀, 소와 목동은 정취를 모두 갖추었고, 필의筆意는 충만하고 기운은 상쾌하니 대숭戴嵩과 한황韓滉이 그린 것과 비교하여 누가 뛰어난지 모르겠다. 여귀진의 호랑이 그림은 털색이 밝고 윤택하고, 호시탐탐 노려보는 것이 위엄이 있어 '백수지의百獸之意'를 더하였다. 그는 산중의 큰 나무 위에 시렁을 만들어 호랑이를 내려보면서 그 진태真態를 보고자 하거나, 혹은 스스로 호피를 뒤집어쓰고 뜰에서 뛰어 오르며 그 기세를 모방하고자 하였다. 지금 이 그림을 보니 과연 마음 깊이 깨닫고 뜻으로 이해한 것[心識意解]이 아니라면 호랑이의 그 자연스런 모습을 쉬이 얻을 수는 없었을 것이다.[23]

여기서 가장 중요한 대목은 여귀진의 출림호가 "호시탐탐 노려보는 것이 위엄 있으면서도 '백수지의百獸之意'를 더하였다"고 한 것이다. 이 기록을 통해 무엇보다 오대 여귀진에 의해 최초로 등장한 출산호의 도상에 '백수지의', 즉 백수의 왕이라는 뜻이 담겨 있음을 확인할 수 있다.

아울러, "산중의 큰 나무 위에 시렁을 만들어 호랑이를 내려보며" 관찰했다는 기록도 흥미로운데,[24] 현전하는 출산호 계열의 호랑이 그림이 대체로 머리를 낮추고 엉덩이를 높이는 두저미고식 자세를 하고 있

는 이유가 설명된다. 산을 내려오는 호랑이 도상은 나무 위에서 아래를 내려다보며 포착한 모습에서 유래되었기에 두저미 고식 자세가 된 것으로 해석될 수 있기 때문이다. 결국 현전하는 출산호의 모습은 나무 위에서 호랑이를 그렸다는 여귀진에 대한 기록과 부합하여 그가 이러한 도상의 최초 창안자였음도 유추해볼 수 있다.

최근 홍선표 교수가 조사하여 발표한 〈출산호작도〉(도 3-6)[25]는 원체화풍의 대비가 강한 바위의 묵법과 댓잎 등의 필법, 세필로 그린 호피의 질감과 양필법을 사용한 솔잎 등의 양식에서 명대의 까치호랑이로 판정된 바 있다.[26] 이 그림 역시 두저미고식의 출산호 도상을 보여주며 대체로 살기등등한 맹수로서의 흉포함을 드러내

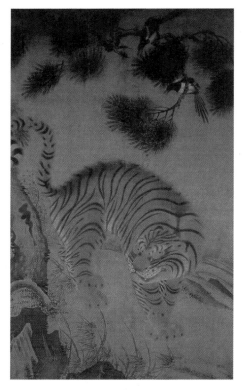

도 3-6. 작자 미상, 〈출산호작도〉, 명대, 비단에 수묵담채, 164.7×98.9cm, 개인 소장 ⓒ 홍선표.

는 표현이 매우 직접적임을 알 수 있다. 이렇게 노기怒氣 혹은 살기殺氣로 가득찬 모습은 '백수지의'를 드러내기 위한 표현으로 이해되는데, 조선에 비하여 명나라 그림이 이러한 경향이 조금 더 강해 보인다.

산을 내려오는 호랑이의 살기등등한 모습을 '백수지의'를 상징하는 것으로 해석하는 경향은 명대까지 지속된 듯하다. 명대 문인관료 오관吳寬(1435~1504)이 자신이 보았던 호랑이 그림 위에 남긴 제시 중에서 살펴볼 수 있다. "산에 출현한 호랑이 호시탐탐 노려보는 시선 기세가 더욱 사납다出山眈眈氣尤怒"는 구절이 그것인데,[27] 이를 통해 당시 명나라 때

의 출산호는 노려보는 시선만으로도 전율을 느낄 정도로 사방을 제압하는 백수의 왕으로서 이해됐던 것을 알 수 있으며, 소란스럽게 지저귀는 까치는 맹호의 산림 출현이 깜짝 놀랄 만한 사건임을 강조하는 보조장치임을 유추할 수 있다.

조선의 출산호작도: '병울지풍'과 '호축삼재'

조선은 일찍부터 중국의 호랑이 그림을 수용하고 있었다. 소세양蘇世讓(1486~1562)이 「용호도시龍虎圖詩」를 지어 "호랑이 포효에 바람 일고 고목 위에 새들이 서로 지저귀네風生古木鳥相呼"라고 읊은 대목을 보면 까치호랑이와 유사한 도상의 호랑이 그림이 늦어도 16세기에는 조선에서도 제작되고 있음을 알 수 있다.[28] 또한 조선 중기 사자관寫字官으로 5차례나 사행使行에 참여하여 명나라에서도 이름이 높았던 한호韓濩(1543~1605)가 명나라에서 〈용호도龍虎圖〉 병풍을 선물받았다는 기록은 16세기 말 17세기 초 임진왜란을 계기로 명대 원체화풍이 수용되고 있었음도 말해준다.[29]

그중에서도 사나운 호랑이와 놀란 까치의 도상적 쌍은 어떠한 이유에서인지 명나라 이후 특히 조선으로 건너와 크게 애호받고 널리 확산되었다. 까치호랑이가 확산된 이유와 관련하여, 중국 학계에서는 용맹한 호랑이와 놀란 까치가 명나라 조정에서 군주와 신료를 은유하는 것으로 보는 해석이 제기된 바 있다.[30] 그러나 조선에서 까치호랑이가 조정의 범위를 넘어 백성 사이에서 널리 애호된 사실에 비춰볼 때 명대 조정의 군신관계로 보는 해석은 조선 후기 까치호랑이를 이해하기에는 한계

가 있어 보인다.

이보다 앞서 한국 학계에서
는 까치호랑이를 대인군자大人君子
가 면목일신面目一新하여 세상에 아
름답게 드러남을 상징하는 것으로
해석한 바 있어서 주목되어왔다.[31]
이를 뒷받침하는 귀한 자료가 바
로 작자 미상의 〈까치호랑이〉(도
3-7)[32]로, 여기에는 '만력임진萬曆壬
辰'의 묵서가 남아 있어 1592년에
그려진 것임을 확인할 수 있다.

이 그림은 조선에서 연대가
확인되는 가장 오래된 까치호랑이
그림으로 유명한데, 호랑이의 자
세가 두저미고식의 출산호의 도
상을 따르고 있음이 흥미롭다. 이
그림에는 서너 마리의 새끼 호랑

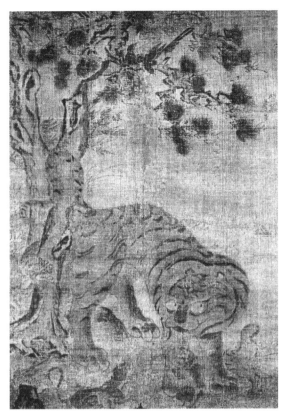

도 3-7. 작자 미상, 〈까치호랑이〉, 조선 1592년, 비단에 수묵, 160.5×95.8cm, 개인 소장 ⓒ 홍선표.

이가 함께 그려져 있어 내용상 자모호작도子母虎鵲圖라고 부를 수도 있지
만, 전체적인 구성과 호랑이의 자세는 명대 출산호작도를 따르고 있다.
이 그림을 조사한 홍선표 교수에 따르면, 화폭의 우상단에 "병울지풍炳蔚
之風"이라는 화제가 쓰여 있는데, 이는 대인군자가 면목일신으로 세상에
아름답게 드러남을 상징한다고 한다.『주역』은 '병울'에 대해 이렇게 설
명하고 있다.

대인은 호랑이같이 변하니 그 문채를 빛날 병炳이라 하고, 군자는 표범과 같이 변하니 그 문채를 아름다울 울蔚이라 한다.[33]

즉, 숨어 있다 산림에 출현한 호표를 일컬어 '병울지풍'이라 함은 오랜 수련을 거쳐 세간에 출현한 대인군자 같은 풍모가 있다는 맥락으로 이해되는 것이다. 이 경우 소란스럽게 지저귀는 까치의 존재는 아름답게 변모한 대인군자의 출현이 더욱 경하스러운 사건임을 강조해주는 역할로 해석될 수 있다.

산을 내려오는 출산호작도에 '병울'의 뜻을 기록한 사례가 이것 말고 더 보고된 바는 없다. 이 작품은 자모호작도의 도상을 겸하고 있어서 단정적으로 논하기는 곤란하나, 현존하는 조선 최고最古의 까치호랑이 그림으로서 동시대 문인이 유가적儒家的 '병울'의 뜻에 입각하여 해석하였음은 의미심장하다.

출산호작도 도상의 까치호랑이는 조선식으로 변용되어 민화의 소재로 성행하였는데, 한국적 변모의 모습을 보여주는 또 하나의 작품이 국립중앙박물관 동원소장품의 〈호작도虎鵲圖〉이다(도 3-8).[34] 화면 중앙을 비우고 비스듬하게 서 있는 소나무와 한 쌍의 까치를 배경으로 머리를 낮추고 꼬리를 치켜든 호랑이가 출현한 출산호작도 도상이다. 뒷발 중 오른쪽 발을 들어 살짝 소나무 등걸을 건너는 미묘한 동작감과 함께 고개를 까치 쪽으로 돌림으로써 까치의 지저귐과 호랑이의 포효가 조응하도록 조심스럽게 구성되어 있다. 분위기가 공포스럽기보다는 명랑하고 해학적이며 묵법보다는 필법 위주로 표현되어 있는 점에서 중국이나 일본의 호랑이 그림과 구별되는 조선 까치호랑이의 색채가 분명해지기 시작하고 있다.[35]

이 작품만이 아니고 대체로 조선의 출산호작도는 중국에 비하여 노기나 살기가 옅어지고 대신 해학적이고 자애로운 모습이 두드러지는데, 이는 맹수로서의 백수지의보다는 인수仁獸로서의 병울지풍에 더 부합하는 모습이라고 생각된다. 이러한 해석은 성리학적 이상국가를 지향한 조선에서 출산호작도를 어떻게 수용했는지를 이해할 수 있게 한다.

이와 유사하게 조선색을 강하게 드러내는 출산호작도 도상의 까치호랑이 그림을 미국 스미스소니언박물관, 일본 오카다미술관岡田美術館, 일본 민예관, 국내 개

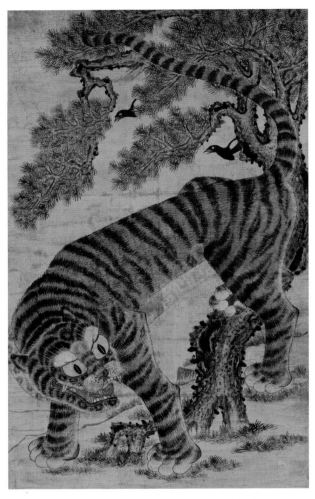

도 3-8. 작자 미상, 〈호작도〉, 조선 19세기, 종이에 수묵채색, 134.0× 80.6cm, 국립중앙박물관.

인 소장품 등에서 상당수 확인할 수 있는데, 공통적으로 간명한 필법과 채색법, 강렬한 패턴의 시각적 효과, 밝고 해학적 분위기 등을 통해 조선색을 드러내고 있어 조선에서 민화 까치호랑이가 온전히 토착화된 양상을 살펴볼 수 있다.

그러나 조선 후기 민화로 크게 유행하였던 출산호작도를 유가적

'병울지풍'의 맥락으로만 이해하기는 곤란하다. 아마도 민화로의 확산의 배경에는 도가적 혹은 벽사기복辟邪祈福적 믿음도 있었을 것으로 생각된다. 민화로 크게 확산된 출산호작도의 도가적 효용을 유추할 수 있는 몇 작품들이 전하고 있다.

다른 민화 까치호랑이보다 시기가 이른 출산호작도 계열의 작품으로 국립중앙박물관 소장의 〈용호도〉 쌍폭 중 한 폭이 그것이다(도 3-9).[36] 원래 도가에서 청룡과 백호는 동쪽과 서쪽을 지키는 신령한 동물인데, 용이 다섯 가지 복을 불러오고 호랑이가 삼재三災를 물리친다는 '용수오복龍輸五福, 호축삼재虎逐三災' 신앙에 따라 세화로 많이 그려졌다. 여기서 백호에 해당하는 그림은 한 쌍의 까치가 앉은 소나무를 배경으로 두 저미고식 자세의 맹호가 으르렁대며 출현하는 전형적 출산호작도 도상이다. 이 작품에서 용호도를 이루는 한 짝으로 구성된 출산호작도는 유가적 병울지풍의 뜻보다는 도가적 벽사기복의 믿음과 관련하여 그려진 것으로 해석할 수 있을 것이다. 상변에는 끈을 맬 수 있는 장치가 있어서 용수오복, 호축삼재의 믿음과 관련하여 세화로 그려져 높은 관아에 문배門排로 걸렸던 것으로 생각된다.

실제로 민화 가운데 출산호작도는 도가적 벽사신앙을 적나라하게 드러내기도 한다. 작자 미상의 〈호축삼재부적虎逐三災符籍〉은 크게 포효하며 성큼 앞으로 나아가고 있는 출산호를 그리고 있는데(도 3-10),[37] 오른쪽 여백에 이런 문구가 쓰여 있다.

숲에서 나온 맹호가 삼재를 물리친다出林猛虎逐三災.

여기서 '출림맹호축삼재'의 일곱 글자는 산을 내려오는 출산호가

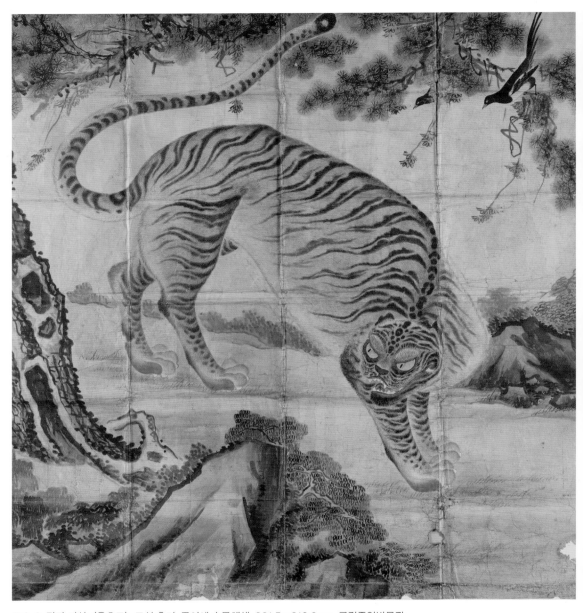

도 **3-9.** 작자 미상, 〈용호도〉, 조선 후기, 종이에 수묵채색, 221.5×218.0cm, 국립중앙박물관.

삼재를 막아주는 신령한 동물, 즉 선수仙獸로 이해되고 있으며, 출산 호도가 삼재를 물리치는 부적 같은 효용이 있다고 믿었음을 증명해준다.

흔히 호랑이가 삼재를 물리친다는 '호축삼재'는 용이 다섯 가지 복을 불러온다는 '용수오복'과 대구를 이뤄 새해를 맞아 문배에 써 붙이는 내용이다. 실제로 '용수오복, 호축삼재'라는 문구가 쓰인 은고필殷皐筆의 〈까치호랑이〉(도 3-11)[38]는 조선에 수용된 출산호작도가 복을 빌고 액을 막는 일종의 부적처럼 이해되었으며 세화로서 널리 확산되었음을 재확인시켜준다.

이러한 벽사기복적 믿음의 확산은 민화라는 매체를 넘어 자수나 나전칠기 등 일상생활에 좀 더 밀접한 공예를 통해 출산호작도가

도 3-10. 작자 미상, 〈호축삼재부적〉, 19~20세기, 종이에 먹, 60.0×40.0cm, 조자용 과거 소장.

반복적으로 재창조되는 원동력이 되었으며, 그 과정에서 소박성과 해학성, 왜곡과 과장 같은 민예성이 더욱 증폭된 출산호작도가 출현할 수 있었던 것으로 보인다(도 3-12).[39]

(좌) 도 3-11. 은고필, 〈까치호랑이〉, 19~20세기, 종이에 먹, 70.0×120.0cm, 정해석 과거 소장.
(우) 도 3-12. 〈나전칠기 까치호랑이문 베갯모〉, 목판 위에 나전상감, 직경 15.0cm, 숙명여자대학교박물관.

현대의 출산호작도: '동방의 샛별'

산을 내려오는 까치호랑이 그림은 1960~1970년대 한국의 민화연구가들에 의해 재발견된 이후 현대미술가들에게도 새로운 창작의 원천을 제공해주며 그 강인한 생명력을 증명해왔다. 동심의 일상과 자연을 작은 화면에 평면적으로 담아냈던 장욱진은 1970년대 후반부터 호랑이를 소재로 한 작품을 자주 선보였다.[40] 1981년 작 〈호랑이〉(**도 3-13**)[41]에서 포효하는 맹수로서의 호랑이는 사라지고 순진무구한 어린이를 지켜주는 자애로운 할아버지 같은 호랑이가 등장하는데, 이는 자애롭고 해학적인 조선 호랑이의 전통을 상기시킨다. 특히 장욱진은 민화와 궁중장식화의 서로 다른 전통을 자신만의 현대적 창작문법으로 완전히 소화하여 재구성하였다. 이 작품은 민화로 유명한 〈출산호작도〉의 모티프와

(좌) 도 3-13. 장욱진, 〈호랑이〉, 1981년, 액자, 캔버스에 유채, 28.0×21.5cm, 삼성박물관 리움, ⓒ(재)장욱진미술재단.

(우) 도 3-14. 김기창, 〈신비로운 동방의 샛별〉, 1988년, 액자, 드로잉, 석판화, 89.0×67.0cm, 부산시립미술관, ⓒ(재)운보문화재단.

궁중장식화인 〈일월오봉도〉의 도상을 혼합, 차용하여 서정적 동심을 완전히 새로운 방식으로 녹여냄으로써 한국 전통의 현대적 집대성을 위한 모색과 그 성공 가능성을 보여주었다.

 산을 내려오는 까치호랑이 그림을 현대적으로 변용한 작품 가운데 김기창의 〈신비로운 동방의 샛별〉(도 3-14)[42]은 새로운 이정표를 찍었다. 자신의 그림을 스스로 '바보산수'라 명명하고 민화의 현대화 작업에 몰입하였던 김기창은 민화의 본질을 '순수하고 꾸밈없고 순진하다'는 데서 찾고, 이 같은 전통을 현대미술로 승화시키고자 하였다.[43] 1988년 서울올림픽을 계기로 열린 현대미술과 올림픽 전시에 출품했던 이 작품은

호랑이와 까치, 구름문양 등 전통적인 도상들이 가득한데, 두저미고식 출산호 도상의 백호는 서울올림픽의 마스코트였던 호돌이를 떠올리게 하며, 화면 상단에 날아가는 다섯 마리 까치의 몸통은 청·황·흑·녹·적색의 올림픽 오륜을 직설적으로 보여준다.[44] 여기서 산을 내려오는 까치호랑이 도상은 전통적 맥락에서 완전히 이탈하여 한국이 세계적으로 도약하는 계기가 되었던 제24회 서울올림픽을 상징하고 있다.

한편, 제목에서 지칭한 '신비로운 동방의 샛별'은 인도의 시인 타고르Rabindranath Tagore(1861~1941)가 쓴 「동방의 등불」을 상기시킨다.

일즉이 아세아의
황금 시기에
빗나든 등촉燈燭의
하나인 조선
그 등불 한번 다시
켜지는 날에
너는 동방의 밝은
비치 되리라.[45]

따라서 오륜을 상징하는 다섯 마리의 까치를 노려보며 발톱을 세우고 있는 백호는, 한때 아시아의 빛나는 등불의 하나였으며 언젠가는 동방의 밝은 빛이 되리라는 예언을 받은 조선, 즉 한국을 은유하고 있으며, 나아가 이제 한국이 올림픽을 계기로 힘차게 도약하리라는 희망찬 메시지를 전하고 있다. 이 작품은 현대 한국에서 까치호랑이가 그 자체로 한국인의 전통적 정체성을 상징할 뿐만 아니라 '동방의 샛별', 즉 세

계 열강과 어깨를 나란히 하는 선진국으로서의 지향과 열망을 은유하기도 함을 보여주기도 한다.

　이상에서 살펴본 바와 같이, 중국과 조선의 출산호작도에서 호랑이와 까치는 자연의 맹수로서 '백수의 왕', 즉 군왕君王을 상징하고, 유가적 인수仁獸로서 대인군자가 아름답게 세상에 드러남을 은유하기도 한다. 그뿐만 아니라 도가적 선수仙獸로서 삼재를 물리치고 오복을 기원하는 믿음도 담겨 있다. 이러한 출산호작도에 대한 복합적 상징성은 중국과 특히 조선에서 산을 내려오는 까치호랑이 그림의 확산을 뒷받침했던 것으로 믿어진다. 조선에서는 노기와 살기등등한 맹호로서 호랑이를 사실적으로 표현하기보다는 대인군자를 은유하는 자애롭고 해학적인 표현이 선호되었다. 또한 부적처럼 벽사기복적 효용을 기대하게 하는 강렬한 패턴의 시각적 효과가 두드러진 민화로 발전되어왔다. 특히 민화 까치호랑이 그림은 급속한 산업화를 겪었던 1960~1970년대 한국에서 의미와 가치가 재인식되어 그 용어가 창안되었으며, 한국적 전통 미의식의 또 하나의 원천으로서 오늘에 이르고 있다. 현대에 들어와서 민화 까치호랑이로 재발견된 〈출산호작도〉는 한편으로 한국의 전통적 정체성을 상징하고, 다른 한편으로 은둔과 질곡의 시대를 딛고 이제 세계 속으로 웅비하려는 대한민국의 담대한 비전을 은유하면서 우리 곁에 살아 숨 쉬고 있다.

2부

한국 화조영모화의 확산과 변모

4장

호생관 최북의 화조영모화

<div align="right">권혜은</div>

시·서·화에 능했던 화가 삼기재 최북

호생관毫生館 최북崔北(1712~?)은 조선 후기 영·정조대 활동한 대표적인 화가 중 한 사람이다. 그는 다른 문인화가들과 달리 사대부 출신도 아니고 도화서圖畵署 화원畵員 가문 출신도 아니었기 때문에, 그의 가계나 생애를 알 수 있는 정확한 기록이 전하지 않는다. 오히려 그가 세상을 뜬 뒤 19세기 이후 중인들의 문헌 기록으로 전하는 기이한 행적들과 많은 일화로 유명해졌다.[1] 자신의 눈을 스스로 찔렀다는 일화는 최북의 대표적인 기행으로, 그 때문에 오늘날 '조선의 반 고흐'라는 별명으로 불리기도 한다. 그는 비록 출신조차 불분명한 직업 화가였지만 최근 그의 다양한 작품세계와 작품에서 드러나는 문인으로서의 자의식을 재조명하고 있다. 최북은 직업화가로는 드물게 시·서·화에 능했으며, 문사적

인 교양과 풍모를 갖춘 18세기 중엽에 등장한 새로운 유형의 직업화가로 평가받고 있다.[2]

　특히 그는 문인화가에 버금가는 사인의식土人意識을 지녀, 당시 '예원藝苑의 총수'라 불리던 표암豹菴 강세황姜世晃(1713~1791)과 현재玄齋 심사정沈師正(1707~1769), 연객煙客 허필許佖(1709~1761) 등의 이름 높은 사대부 출신 서화가들과 교유하면서 남종 문인화풍을 기반으로 한 감각 넘치는 작품을 그려냈다. 이들은 모두 경기도 안산을 기반으로 활동하였다는 공통점을 지닌다.

　최북이 스스로 지은 호인 '삼기재三奇齋'는 '시와 글씨, 그림에 모두 능하다'는 뜻이고, '호생관'은 '붓으로 먹고 산다'는 뜻으로, 그의 화가로서의 자의식을 분명히 드러내고 있다. 당대 최고의 직업화가였던 최북은 산수화에 능해 '최산수'라는 별명으로 불렸으며, 동시에 '최메추라기崔鶉'라 불릴 정도로 화조영모화에도 뛰어나 다양한 화목畫目을 능히 구사했다. 남아 있는 그의 작품 중 화조영모화가 많은 비중을 차지하고 있는데, 상당수 작품에서 가까이 교유하였던 심사정과 강세황의 영향관계가 드러나 주목된다. 두 사람 역시 최북과 마찬가지로 안산의 여주 이씨 가문 인물들과 어울리며 이 지역 문인과 중인 출신 여항화가閭巷畫家들과 교유하였다. 이러한 경향을 가장 잘 보여주는 화목이 바로 화조영모화이다. 그들이 동일한 화재畫材를 서로 공유하였음을 다양한 작품을 통해 확인할 수 있다. 이 글에서는 최북이 남긴 화조영모화를 비롯한 다채로운 작품들을 통해 그가 다른 화가들과 안산을 중심으로 함께 교유했던 흔적들을 확인해보고, 화가로서 최북의 자의식이 형성되어가는 과정을 함께 추적해보고자 한다.

기록을 통해 본 최북의 활동과 교유

1. 최북을 알아본 사람들, 여주 이씨 일가

18세기에 들어서면서 서울을 중심으로 이루어졌던 문예 활동은 점차 인근 지역으로 확대되는 양상을 보였다. 서울 근교에서도 문학과 예술을 즐기는 시회詩會가 빈번히 열릴 정도로 왕성한 교유 활동이 펼쳐졌다. 특히 서울 인근에 위치한 안산은 18세기 지방의 문화 중심지로 새롭게 부상하였다. 서울을 거점으로 하던 노론老論 세력이 중앙관직을 독점함에 따라, 소론계少論系와 남인계南人系는 성호星湖 이익李瀷(1681~1763)을 중심으로 안산에 모이게 된 것이다. 이들이 추구한 새로운 학문과 예술은 조선 후기 문화예술을 더욱 풍성하게 만들었다.[3]

최북은 서울과 경기도 인근을 주 무대로 활동하면서 이익의 집안인 여주 이씨 가문과 가까이 교류하였다.[4] 이익의 『성호선생문집星湖先生文集』에 따르면, 1744년경 이익은 최북이 그린 그림을 보고 그의 솜씨를 높이 칭찬한 바 있고, 1748년 통신사의 일원으로 일본에 가는 최북에게 송별시를 지어주는 등 여러 기록을 통해 노년에 만난 패기 넘치는 젊은 직업화가 최북을 각별히 여겼음을 알 수 있다.[5] 또한 이익의 조카 이용휴李用休(1708~1782)와 그의 아들 이가환李家煥(1742~1801)을 비롯한 여주 이씨 출신 인물들의 문집에서도 최북에 대한 기록을 찾아볼 수 있다.[6]

최북과 또래로 각별히 지냈다고 알려진 섬와蟾窩 이현환李玄煥(1713~1772)이 지은 문집 『섬와잡저蟾窩雜著』에는 최북에 대한 기록이 두 편 전하는데, 일본 통신사행을 떠나는 최북을 송별하는 시 「송최북칠칠지일본서送崔北七七之日本序」에서는 일본에서 이름을 떨치고 돌아오리라는

화가 최북의 포부를 엿볼 수 있다. 특히 「최북화설崔北畫說」은 최북의 회화세계를 구체적으로 알 수 있는 중요한 기록이다. 여기에는 그가 통신사행을 마치고 돌아온 이듬해인 1749년, 더욱 높아진 유명세 덕에 그림에 염증을 내면서도 자신의 그림에 대한 자부심으로 가득 찼던 내면이 잘 드러나 있다. 또한 이현환은 최북에게 8첩으로 된 영모도를 선물받아 감상하며 최북을 중국 북송대 영모화로 유명했던 최백崔白(1050~1080년경 활동)에 비견할 정도로 높이 평가하였다.[7] 그 내용은 다음과 같다.

칠칠七七(최북)은 그림을 잘 그리기로 세상에 명성이 자자하였다. 병풍과 족자를 들고 와서 그림을 청하는 사람들이 있었는데, 칠칠은 처음에는 기뻐하고 바람처럼 소매를 휘둘러 금세 그림을 완성하니 그 모습이 물 흐르듯이 자연스러웠다. … 내가 보니 아무 거리낌 없이 붓 가는 대로 빠르게 휘두르니 곁에 그 누구도 없는 듯하다. 대외로 말하자면 옛것을 본떠서 새로운 뜻을 드러낸 것이다.

내가 칠칠에게 말하길, "그대의 그림은 성성이가 술을 좋아하여 꾸짖어도 또한 마시는 것에 가깝지 아니한가. 소식蘇軾이 말하기를 '시에서 두보杜甫, 문에서 한유韓愈, 글씨에 있어서는 안진경顏眞卿, 그림에 있어서는 오도자吾道子에 이르러 고금의 변화가 이루어졌으니, 천하의 잘하는 것이 모두 갖추어졌다'라고 하였다. 내가 그대의 그림 또한 잘하는 것이 다 갖추어졌다고 평가하였으니 그대는 주저하지 말라. 사람을 기쁘게 하고 즐겁게 하는 것 가운데 그림만 한 것이 없다. 중국 진나라 장수 환현桓玄이 전쟁 중에도 서화를 지키려고 빠른 배에 실어놓은 것이나, 당나라 재상 왕애王涯가 서화를 이중으로 된 벽에 보관하였던 일은 결국 나라에 해를 끼치고 자기 몸을

망치게 하였다. 옛사람의 고질적인 버릇이 쉽게 고쳐지지 않음이
이와 같다. 가만히 조화옹의 뜻을 헤아려보니 그대에게 기묘한 재
주가 있어 사람들이 그대의 그림을 보배로 여길 것이니, 명월주明月
珠·야광벽夜光璧과 같은 보배를 어찌 가볍게 여기겠는가. 훗날 그대
의 그림을 얻는 사람은 보배로 간직할 것이니 주저하지 말라"라고
하였다.

칠칠이 말하길, "그림은 내 뜻에 따른 것일 뿐! 세상엔 그림을 알아
보는 사람이 드무네. 참으로 그대 말처럼 오랜 시간이 흐른 뒤에 이
그림을 보는 사람은 그림을 그린 나를 떠올릴 수 있으리. 뒷날 날
알아줄 사람을 기다리고 싶네"라고 하였다.

마침 영모화를 그려 여덟 첩으로 내게 전해주니 나는 최백崔白의 영
모라고 일컫고 이를 글로 남긴다.(밑줄은 인용자)[8]

이처럼 다양한 화목에 능했던 최북은 화조영모화 또한 여러 점을
남겼고, 이는 기록과 작품으로 전하고 있다. 그에 대한 당대의 평가는
평가자의 시각에 따라 다양하다. 몇 가지 살펴보면, 동시대 각 분야의
명사들을 기록한 이규상李奎象(1727~1799)의 『병세재언록幷世才彦錄』에서
는 최북을 메추라기와 나비를 잘 그렸다고 평가하였다. '최메추라기'라는
그의 별명은 이 기록에서 비롯된 것이다.[9] 그런가 하면 안산의 여주 이씨
일가인 이가환의 사위 이학규李學逵(1770~1835)는 오랜 기간 유배지에서
소장하며 감상했던 최북의 화조도에 대한 글을 남겼다.

날씨는 음산하여 비가 오려 하는데 비둘기가 싸우네.

수컷은 날아서 암컷을 쫓고 암컷은 화가 나서 울음 우네.

되돌아 날아도 숲 사이로 가지 않고 비단 같은 화려한 깃털을 아끼지 않네.

훌쩍 내려와 자갈밭 진흙을 쪼는데 밭둑의 푸른 풀은 헝클어졌네.

그 위에는 비둘기 의기양양 다니며 반짝반짝 두 눈동자 살아 있는 듯 빛을 쏘네.

비둘기 한 놈은 목을 움츠리고 뻣뻣하게 아래를 내려다보고

비둘기 한 놈은 깃을 터느라 가슴팍을 돌리고 있네.[10]

그는 마치 그림을 떠올릴 수 있을 정도로 생생하게 화면을 글로 묘사하면서 비록 지금은 유배지에 있지만 이 작품을 배접하여 잘 보관하겠다는 소회도 남기고 있어, 훗날 문인들 사이에서도 최북의 작품이 애호되었음을 보여준다.[11]

서울과 안산 지역에서 활동한 남인계 문인 신광수申光洙(1712~1775), 신광하申光河(1729~1796) 형제 역시 최북의 작품 활동과 예술세계를 이해하고 전폭적으로 지지했다. 형제는 최북을 노래한 시를 자신들의 문집에 실어 그에 대한 각별한 애정을 나타냈다. 신광수는 1763년 정월 서울에서 최북을 만나 〈설강도雪江圖〉를 청하는 시에서 최북의 궁핍한 삶을 안타까워하는 마음을 담았다. 동생 신광하는 1786년에 지은 「최북가崔北歌」에서 추운 겨울날 삶을 마감한 최북을 그리며 애통한 심경을 노래로 남겼다.

2. 강세황, 심사정과의 교감

이처럼 최북의 작품과 예술세계를 애호하고 지지했던 안산의 여

도 4-1. 최북, 〈산수도〉, 1747년, 비단에 담채, 29.3×40.2cm, 국립중앙박물관.

주 이씨 가문 사람들은 그에게 많은 의지가 되었다. 최북은 이들 외에도 안산에서 다양한 문사들을 만나는데, 대부분 문예에 조예가 깊었던 남인계 지식인들이었다. 최북의 1747년 작 〈산수도山水圖〉는 최북과 안산의 지식인들과의 교유를 잘 보여주는 작품이다(도 4-1). 화면 좌측 상단에 "정묘년(1741) 겨울 길보 형에게 그려주다丁卯冬 爲吉甫兄寫 七七"는 글에 등장하는 길보는 당시 안산의 유생이었던 최인우崔仁祐(1711~1761)인 것으로 추정된다. 최인우는 31세에 진사에 합격했으나 관직에 나가지 않고 안산에 은거하며 학문을 추구하였던 인물이다. 그는 이용휴·강세황·허필·신광수 등과 함께 이른바 '안산 15학사'로 불렸는데, 이들 모두 앞서 언급한 바와 같이 최북과 긴밀히 교유했다는 공통점이 있다.[12] 특히 이 작품이 제작된 1747년은 강세황 역시 안산에서 활동했던 시기로, 강세황은 처가인 진주 유씨의 근거지인 안산에 이미 내려와 정착하여 처남인 유경종柳慶種(1714~1784)과 함께 성호학파 일원들과 어울리며

도 4-2. 최북, 〈산수도〉, 18세기, 종이에 담채, 29.0×53.5cm, 국립중앙박물관.

시·서·화에 몰두했다.[13] 최북 역시 이 무렵 강세황을 비롯한 안산의 문인들과 자연스럽게 교류하였으리라 짐작할 수 있겠다. 더구나 이 작품이 포함되어 있는 화첩에는 심사정의 그림들도 함께 전하고 있어 이 무렵 세 사람이 교류했음을 짐작할 수 있는 중요한 작품이다.

　최북보다 한 살 아래였던 강세황과의 교유는 현재 남아 있는 여러 회화 작품에서 확인할 수 있다. 최북의 선면扇面으로 된 〈산수도〉는 가운데 우뚝 솟은 주산主山을 중심으로 강을 끼고 있는 언덕 위의 마을을 그린 것이다(도 4-2). 가옥들을 사이에 두고 전체적으로 원경의 나지막한 산들은 푸른빛으로, 그 아래 마을과 바위, 강가의 포구 등은 먹으로 처리하고 엷은 담갈색으로 채색하였다. 화면 왼쪽 아래에 적힌 제시題詩는 중국 명대 시인 이동양李東陽(1447~1516)의 것이다. 이 작품 외에도 최북의 〈석림묘옥도石林茆屋圖〉와 강세황의《첨재화보忝齋畫譜》중 〈초당한거도草堂閑居圖〉에도 적혀 있어 당시 많은 문인이 이 시를 애호하였음을 알 수 있다. 특히 강세황의 〈초당한거도〉에 적힌 제시 말미에는 '산향재山響齋'라는

관서가 있는데, 이는 강세황이 안산 시절 처소의 이름에서 따온 당호堂號이다. 최북의 〈산수도〉는 먼 산을 푸른색으로 처리하거나 담채로 산세를 표현하는 등 강세황 특유의 화풍이 간취된다. 화면 끝에 찍힌 "반월半月", "최씨"라는 인장 중 "반월"은 지금도 남아 있는 안산의 지명 반월을 뜻하는 것으로, 최북이 이곳에서 활동할 무렵 지명을 자신의 자字로 삼았음을 알 수 있다. 같은 중국의 명시를 그림으로 표현한 최북과 강세황의 작품은 두 사람의 교류를 잘 보여주며, 그 인연에는 역시 안산이라는 지역이 닿아 있음을 알 수 있다.

이처럼 두 사람의 인연은 그들이 직접 남긴 기록에서는 찾아볼 수 없지만, 후대의 기록에 그 흔적이 남아 있다. 남인계 문인인 남경희南景羲(1748~1812)의 기록에 따르면, 강세황의 지인이자 유명한 여행가였던 정란鄭瀾(1725~1791)이 금강산을 유람하고 돌아온 후, 이 여행을 주제로 최북이 〈풍악도楓嶽圖〉를 그리고 강세황이 글씨를 썼으며 이용휴가 찬贊을 지어 이를 '삼절三絶'이라 칭했다고 적고 있어, 금강산 유람의 감흥을 세 사람이 함께 나누었음을 알 수 있다.[14]

앞서 본 〈산수도〉(도 4-1)의 예와 같이 최북의 작품이 포함된 화첩류 중에는 심사정과 강세황의 작품이 함께 수록된 예들을 찾아볼 수 있다. 이들뿐만 아니라 앞선 시기 최고의 화가였던 겸재謙齋 정선鄭敾(1676~1759)의 작품과 함께 엮은 화첩도 전한다. 이는 최북의 작품이 그들과 나란히 할 만큼 명작으로 꼽혔다는 것을 의미한다. 더 나아가 동시대를 살았던 심사정과 강세황과 최북이 서로의 화풍 정립에 많은 영향을 미쳤음을 짐작하게 한다.

《제가화첩諸家畵帖》(국립중앙박물관 소장)은 바로 그러한 특징을 잘 보여주는 예로, 최북과 심사정의 그림, 그리고 강세황의 화평畵評으로 꾸며

도 4-3. 최북, 〈영지와 난초〉, 《와유첩》 중, 조선 18세기, 종이에 담채, 23.5×17.3cm, 개인 소장.

졌다. 총 11점 중 9점이 최북의 작품이고, 심사정의 작품 2점이 수록된 이 화첩은 당대 최고의 문인화가이자 직업화가였던 세 사람이 함께 화첩을 제작하였음을 확인할 수 있는 중요한 작품이다.[15]

한편, 《와유첩臥遊帖》은 최북이 강세황 등 자신과 가까이 지냈던 지인들과의 직접적인 교류를 명확히 보여주는 화첩이다. 모두 4쪽으로 이루어진 이 화첩에는 강세황, 최북, 허필의 회화 작품과 함께 강세황의 묵서가 실려 있다. 화첩의 제목에서 알 수 있듯이 들이 함께 와유를 즐긴 뒤 기념으로 제작한 것으로 보인다. 특히 최북이 남긴 〈영지와 난초〉 그림 (도 4-3)에서 바위 사이에 붉은 영지버섯과 난초는 '지란지교芝蘭之交', 즉 군자들의 사귐과 교제를 뜻하는바 이러한 추측을 뒷받침한다. 또한 유연하게 뻗은 난초는 강세황의 난초 그림과 유사한 화풍을 보인다. 이 화첩은 본래 그들과 교유하였던 정란이 간직하고 감상하다가 역시 안산의 문인이자 이들과 가까운 벗이었던 신광수에게 전했다고 한다. 이 작은 서화첩에서도 안산을 중심으로 활동한 문인들의 교유관계의 면모를 확

인할 수 있는 중요한 작품이라 하겠다.[16]

최북이 활동한 18세기 중·후반은 그와 같은 중인 계층들 사이에 문인의식이 급격히 확산되면서 양반과 같은 수준의 교양과 학식, 자의식을 갖추기 시작했던 시기다. 이른바 '여항문인'이 등장한 것이다. 이러한 경향은 화단에도 이어져 문인화가와 직업화가의 구분이 모호해졌다. 최북 역시 당대 최고의 남종문인화가였던 심사정과 강세황과 교류할 정도로 문사의식을 갖추었다. 또한 '삼기재'라는 호를 지을 정도로 시서화에 능했던 최북은 자신의 문인 지향적 의식에 대한 자부심 역시 강했던 것으로 보인다. 그는 문인화가처럼 묘사할 대상에 자신의 내면세계를 표출하고자 하였으며, 화조영모화에서도 전통을 따르면서도 문인서화가인 심사정, 강세황 등과 함께 새로운 흐름을 주도해가며 다양한 작품세계를 펼쳤던 것이다.

최북 화조영모화의 성격과 특징

1. 전통적 소재의 공유

최북의 화조영모화에 주로 등장하는 소재들을 살펴보면 오랫동안 즐겨 그렸던 주제들이 많은데, 우선 메추라기 그림을 들 수 있다. 최북의 유명한 별명 중 하나였던 '최메추라기'는 그만큼 그가 메추라기를 비롯한 새 그림에 능하였음을 보여준다. 메추라기는 겸손하고 청렴한 선비를 상징하는 동물로, 얼룩진 깃털은 누더기처럼 보이고, 일정한 거처 없이 어디서든 만족하며 살지만 정한 짝과 함께하는 특성이 있다.

즉, 메추라기는 가난하지만 어디서든 만족한 삶을 사는 안빈자족安貧自足을 상징하기 때문에, 오래전부터 화조화의 소재로 애용되었다.

최북의 〈메추라기〉(고려대학교박물관 소장)는 메추라기 한 쌍이 조를 쪼아 먹는 장면을 그린 것이다(도 4-4). 풍요로움을 의미하는 조는 추수철인 가을에 먹을 수 있는 곡식이며, 메추라기 뒤편의 푸른 들국화에서 역시 가을이 배경임을 알 수 있다. 여기에 메추라기의 암컷의 한자어인 '암鷃'은 발음이

도 4-4. 최북, 〈메추라기〉, 18세기, 비단에 채색, 24.0×18.3cm, 고려대학교박물관.

'편할 안安'과 비슷하여 편안함을 상징하며, 국화를 뜻하는 '국菊'자의 중국어 발음이 '머물 거居'와 같은 점에서 편안히 '안거安居'하라는 축원의 의미를 내포하고 있다.[17] 간송미술관 소장 〈추순탁속도秋鶉啄粟圖〉 역시 고려대학교박물관 소장 작품과 배경만 차이가 있을 뿐 동일한 구도와 화풍으로 메추라기를 묘사하고 있어, 최북이 이와 같은 구도를 즐겨 그렸음을 보여준다. 이처럼 최북의 메추라기는 모두 통통하게 살이 오른 모습이며, 그중 한 마리는 영근 이삭을 향해 고개를 들어 올려다보고 있고 한 마리는 떨어진 조 알갱이를 먹고 있는 모습이 특징이다. 이삭 역시 무르익어 고개를 숙인 모양새는 겸손의 미덕을 상징한다. 이렇듯 조를

쪼는 메추라기의 모습은 문인들의 이상적인 인간상이기도 하다. 앞선 시기의 문인화가 조지운趙之耘(1637~1691)의 작품에서 메추라기는 주로 이러한 모습으로 묘사되었다. 최북이 메추라기를 즐겨 그린 것도 이 새에 담긴 문인의식 때문일 가능성이 높다. 화면 우측에 "방징명필倣徵明筆"이라는 묵서는 중국 명대의 서화가 문징명文徵明(1470~1559)의 메추라기 그림의 방작倣作이라는 의미라기보다 문징명으로 대표되는 남

도 4-5. 최북, 〈호취응토도〉, 18세기, 종이에 담채, 41.7×35.4cm, 국립중앙박물관.

종문인화적인 필치와 격조를 따랐다는 의미로 해석할 수 있을 것이다.

매가 토끼를 사냥하는 도상은 새해를 맞이하여 세화歲畵로 많이 그려졌던 그림이다. 최북뿐 아니라 심사정 역시 즐겨 다루었으며 후대의 김홍도에 이르기까지 꾸준히 그렸던 친근한 소재이다. 최북의 〈호취응토도豪鷲凝兎圖〉(도 4-5)는 매가 매서운 눈으로 바위 위 나뭇가지에 앉아 토끼를 노리는 긴장된 순간을 그리고 있는데, 간송미술관에도 이와 비슷한 작품이 남아 있다. 토끼를 간략히 묘사한 것을 제외하고는 두 작품의 매와 토끼의 위치나 경물의 포치가 비슷하여 최북이 이러한 구도에 익숙했음을 알 수 있다. 특히 매는 노란 눈과 붉은 혀 등을 선명히 표현하여 매서운 매의 느낌을 생생하게 묘사하였다. 매의 무게중심도 앞쪽으

도 4-6. 심사정, 〈호취박토도〉, 1768년, 종이에
담채, 115.1×53.6cm, 국립중앙박물관.

로 쏠려 있어 도망가고 있는 토끼에게 당장이
라도 날아가려는 듯한 긴박함을 살리는 사실적
인 표현에 주력하였다.

최북과 교유했던 심사정 역시 매의 토끼
사냥 그림을 많이 남긴 바 있다. 1768년 작 〈호
취박토도豪鷲搏兔圖〉는 최북의 도상보다 조금 더
복잡한데, 이미 매가 토끼를 사냥하여 발아래
토끼를 움켜쥔 채 바라보고 있고 화면 위아래
에 각각 꿩과 작은 새 한 쌍이 이 광경을 지켜
보고 있는 모습을 생생하게 묘사하였다(도 4-6).

최북과 심사정 모두 즐겨 그렸던 또 다른
화조화의 소재는 꿩이다. 1751년 작 〈쌍치도〉
는 화면의 절반 이상을 차지하는 매화나무를
상단에 배치하고 그 아래 노니고 있는 한 쌍의
꿩을 묘사하였다(도 4-7). 꿩은 선비의 절개와 청
렴을 상징하며, 이처럼 장끼와 까투리가 함께
등장하는 도상은 길상의 의미를 담고 있다. 화
면 우측 상단에는 김씨와 이씨 성을 가진 친구들에게 주는 그림이라는
최북의 묵서가 남아 있어 가까운 지인에게 선물하고자 한 작품임을 알
수 있다. 나뭇가지에는 연노랑과 흰색의 매화와 붉은빛의 동백이 어우
러져 화려하게 채색되어 있다. 게다가 한 방향을 바라보고 있는 꿩 중에
상단의 수컷이 매우 화려하게 묘사되어 장식성을 더하였다. 특히 꽁지
깃이 몸 길이의 두 배가 넘고 위를 향해 유려한 곡선으로 뻗어 있는 꿩
의 모습은 역시 같은 소재를 그린 심사정의 〈호취도〉와는 다른 분위기

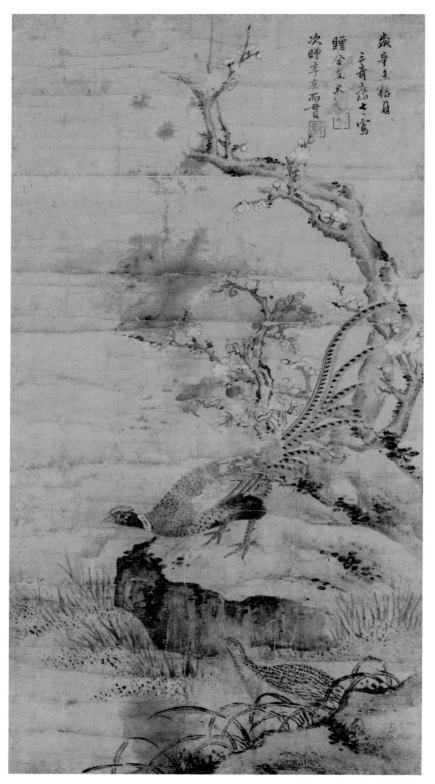

도 4-7. 최북, 〈쌍치도〉, 1751년, 종이에 채색, 105.2×56.2cm, 국립중앙박물관.

(좌) 도 4-8. 최북, 〈토끼〉 부분, 18세기, 종이에 채색, 33.5×30.2cm, 호림박물관.
(우) 도 4-9. 최북, 〈게〉,《제가화첩》 중, 18세기, 종이에 수묵, 24.2×32.3cm, 국립중앙박물관.

의 최북만의 개성을 보여준다.

　이러한 동물의 세밀한 묘사는 〈토끼〉에서도 살펴볼 수 있다**(도 4-8)**. 토끼가 열매가 영글어 고개를 숙인 수수를 올려다보는 모습을 그렸는데, 알이 둥글고 꽉 차게 영근 수수는 풍요로움을 뜻한다. 특히 이 작품은 가는 세필로 흑갈색의 토끼털을 묘사하여 대상에 대한 치밀한 관찰력과 기량을 지닌 최북의 면모를 잘 보여준다.

　입신의 상징인 '게'는 예로부터 문인들 사이에서 '어해화魚蟹畫' 중에서도 애호되던 소재였다. 심사정과 김홍도가 게 그림으로 유명하며, 최북 역시 여러 작품을 남겼다. 최북은 갈대밭에 한 마리는 등을, 또 다른 한 마리는 배를 드러내고 있는 한 쌍의 게가 등장하는 구도를 즐겨 그렸다**(도 4-9)**. 집게발에 털이 수북한 것으로 보아 참게인 것으로 보인다. 두 마리 게가 등장하는 것은 '이갑二甲', 두 번의 으뜸, 즉 과거시험의 소과小科와 대과大科에 모두 급제하는 것을 의미한다. 여기에 갈대를 집게다

리로 집고 있는 게의 모습은 장원 급제자가 임금에게 음식을 하사받는 '전려傳臚'의 발음이 갈대를 전한다는 '전로傳蘆'와 비슷하여, 역시 입신을 기원하는 뜻이 담겨 있다.[18]

한편, 사군자의 경우 최북은 보수적일 정도로 전통을 반영한 작품을 남기고 있어 다른 화목들과 차이를 보인다. 〈매죽도梅竹圖〉(도 4-10)는 화면을 급격히 가로지르는 매화 줄기와 지그재그로 뻗은 마른 잔가지 등에서 17세기 매화도의 전통을 따르면서도, 『당시화보唐詩畫譜』 같은 화보의 영향도 함께 보여준다. 또한 최북이 일본 통신사행 때 남긴 〈월매도月梅圖〉(일본 후쿠오카시립박물관 소장)

도 4-10. 최북, 〈매죽도〉, 18세기, 종이에 수묵, 101.0×59.2cm, 삼성미술관 리움.

는 이전 시기 어몽룡魚夢龍(1566~?)의 월매도를 연상케 할 만큼 매우 흡사하다. 이는 최북이 참여했던 통신사행의 수행화원이었던 이성린李聖麟(1718~1777)의 작품에서도 간취되는 특징이어서, 당시 직업화가들의 사군자에 대한 보수적인 경향을 잘 보여준다(도 4-11). 최북이 일본에서 남긴 〈화접도花蝶圖〉는 일본 오사카에서 편찬한 화보 『화사회요畫史會要』에서 찾아볼 수 있는데, 최북이 잘 그렸다고 하는 나비 그림의 경향을 확인할

(상) 도 4-11. 이성린, 〈매화〉, 『화사회요』 중, 일본 1753년, 18.0×27.0cm, 국립중앙도서관.
(하) 도 4-12. 최북, 〈화접도〉, 『화사회요』 중, 일본 1753년, 18.0×27.0cm, 국립중앙도서관.

수 있다. 보통 국화와 대나무를 조합하는 경우가 대부분인데, 최북은 국화와 난초를 조합하고 있어 이채롭다(도 4-12).

2. 화보를 통한 새로운 화풍의 습득

최북이 활동했던 조선 후기에는 『개자원화전芥子園畵傳』을 비롯하여, 『당시화보』, 『십죽재서화보十竹齋畵譜』 등의 화보들이 대거 유입되어 널리 보급되며 화단에 많은 영향을 미쳤다. 그중 화조영모화는 뛰어난 묘사와 기량을 요구하는 경향이 팽배했기 때문에 화가들은 화보畵譜를 자세하게 관찰하여 대상을 정확히 표현해낼 기술을 습득하려는 경향이 강했다. 대체로 화조영모화는 한 화면에 두 가지 이상의 재료를 함께 사용하는 경우가 많았다. 이는 화조영모화의 소재들이 예로부터 길상을 상징하는 대상이었기 때문에, 앞서 본 국화와 메추라기와 같이 여러 도상들을 조합하여 상서로움을 더하려는 의도였던 것으로 보인다. 또한 조선 후기 문인들 사이에서 화훼나 원예 취미가 유행하면서 화조영모화에 대한 수요가 본격적으로 늘어나자, 화단에서는 주변의 새와 꽃, 동물을 직접 관찰하여 중국에서 유입된 화보와 원예 서적들을 참작하여 그림을 그려냈다. 이 가운데 최북, 심사정, 강세황 같은 유능한 화가들은 새로운 화조영모화풍을 완성하였다.[19]

최북은 말년에 지두화법指頭畵法을 구사하였다고 알려졌는데, 〈게〉가 그 예이다(도 4-13). 그는 직업화가로는 일찍 지두화법을 구사한 편이다. 손가락으로 자유롭게 구사하는 지두화법이 그가 추구하고자 했던 사의적인 표현을 용이하게 하였기 때문이다. 지두화법은 최북뿐 아니라 심사정, 강세황, 허필 등 18세기 문인화가들이 관심을 가졌던 기법으로, 이들과 함께 어울렸던 최북 역시 일찍이 이 기술을 습득할 기회를 가졌을 것으로 추측된다.[20] 그는 손가락으로 그린 그림임에도 먹의 농담을 조절하여 게와 갈대를 다채롭게 표현하였고, 손가락의 힘을 조절하여

도 4-13. 최북, 〈게〉, 18세기, 종이에 수묵, 26.0×36.7cm, 선문대학교박물관.

강약과 생동감을 주었다.

최북의 〈화조도〉는 이채롭게도 새 한 마리가 수직으로 아래로 뻗은 매화나무에 내려앉은 모습을 묘사하였다(도 4-14). 매화의 꽃망울이 터질 무렵이니 계절은 초봄이고, 가느다란 가지를 움켜쥔 작은 새는 삼광조三 光鳥로 추정된다. 수직으로 뻗은 가는 나뭇가지에 위태롭게 매달려 몸의 균형을 유지하기 위해 두 발을 힘주어 움켜쥔 과감한 구도의 극적인 장면은 심사정의 작품에서도 공통적으로 찾아볼 수 있다. 이러한 도상은 『개자원화보』에서 비슷한 예를 찾을 수 있지만, 수직으로 뻗은 나뭇가지는 흔히 볼 수 없는 구도여서 최북의 표현력을 짐작하게 한다.

강세황은 심사정에 대해 "현재는 못 그리는 것이 없지만, 화훼와 초충을 가장 잘하고, 그다음은 영모, 그다음이 산수이다玄齋於繪事, 無所不能, 而最善花卉草蟲, 其次翎毛, 其次山水"라고 하였다. 이는 심사정에 대한 당시 세간

의 평을 잘 보여주는 것으로 실제로도 심사정은 조선 후기 문인화가들 가운데 가장 다양하고 많은 화조영모화를 남긴 인물이다. 사대부 출신이지만 생계를 위해 직업적으로 화업에 매달려야 했기에 구매자의 기호를 외면할 수 없었던 것이 가장 큰 이유인 듯하다. 이 작품들에서는 무미하고 경직된 화보풍 화조화에 비하여 사생성과 현장감이 느껴지는 것이 특징이다. 《제가화첩》에는 심사정의 〈모란牡丹〉(도 4-15)과 〈석류石榴〉를 비롯하여, 최북의 〈모란〉(도 4-16)과 〈동백〉(도 4-17) 등 선홍빛의 화사한 화훼화들이 상당수 포함되어 있다. 붉은 모란이라는 동일한 소재를 묘사한 최북과 심사정은 담채몰골법으로 꽃술에서부터 꽃잎 하나하나, 잎맥까지도 자세히 묘사하였고, 줄기에 비치는 붉은 줄까지도 생생히 표현한 점이 흡사하다. 강세황이 '중국의 고법古法을 따랐다'라고 발문을 적은 것에서 중국의 화보류를 참고하여 완성하였음을 알 수 있다. 그뿐만 아니라 한 화첩 속 두 화가의 유사한 화훼화풍을 통해서 그들이 서로 영향을 주고받았음을 확인할 수 있다.

홍미로운 점은 최북, 심사정, 강세황 이들이 앞선 시기의 화조영모화에서는 좀처럼 보기 힘든 가지나 배추, 순무 같은 채소와 들쥐를 조

(상) 도 4-14. 최북, 〈화조도〉, 18세기, 비단에 채색, 24.0×18.3cm, 고려대학교박물관.
(하) 도 4-15. 심사정, 〈모란〉, 《제가화첩》 중, 18세기, 종이에 담채, 24.2×16.1cm, 국립중앙박물관.

(상) 도 4-16. 최북, 〈모란〉, 《제가화첩》 중, 18세기, 종이에 담채, 24.2×32.3cm, 국립중앙박물관.
(하) 도 4-17. 최북, 〈동백〉, 《제가화첩》 중, 18세기, 종이에 담채, 24.2×32.3cm, 국립중앙박물관.

합하거나 국화와 난초를 조합하는 등의 새로운 시도를 보였다는 것이다. 특히 최북과 심사정은 〈서설홍청도鼠嚙紅菁圖〉라는 같은 제목의 작품을 남기고 있어 더욱 주목할 만하다.[21] 쥐가 붉은 무를 갉아 먹는다는 '서설홍청鼠嚙紅菁'이라는 소재는 최북과 심사정의 작품에서만 찾아볼 수 있는 것으로, 이전 시기 화훼초충도로 유명했던 신사임당

申師任堂(1504~1551)의 작품이나 겸재 정선의 쥐가 수박을 파먹는 모습을 그린 것과는 다른 양상이다. 이는 최북과 심사정의 긴밀한 교유를 잘 보여주는 예이자, 동일한 화보를 참고했을 가능성을 추정해볼 수 있다. 최북의 〈서설홍청도〉는 심사정의 작품에 비해 쥐의 자세도 한결 자연스러우며, 터럭의

(상) 도 4-18. 최북, 〈배추와 붉은 무〉, 18세기, 종이에 담채, 21.5×30.5cm 국립중앙박물관.
(하) 도 4-19. 최북, 〈가지와 붉은 무〉, 《제가화첩》 중, 18세기, 종이에 담채, 24.2×32.3cm, 국립중앙박물관.

묘사도 한 올 한 올 정교하다. 순무의 묘사 역시 줄기와 잔뿌리까지 세세하게 잡아냈고, 보랏빛이 감도는 붉은 무의 색감도 능숙하게 구현하였다.

특히 그들이 가지, 무, 무청, 오이 같은 채소들을 소재로 즐겨 삼은 것은 이전 시기 화가들의 작품에서는 찾아볼 수 없는 경향이다(**도 4-18,**

도 4-20. 강세황, 〈무〉, 《표암첩》 중, 18세기, 비단에 담채, 24.5× 16.3cm, 국립중앙박물관.

19, 20). 이들은 주변에서 쉽게 찾을 수 있는 배추, 오이, 가지 같은 채소들을 이전의 영모화처럼 치밀한 세필로 사실적으로 묘사하기보다는, 배경 없이 담채몰골법으로 대상을 담백하게 그려냈다. 채소를 소재로 한 그림은 중국의 명대 심주沈周(1427~1509)나 명말청초의 화훼화의 대가인 운수평惲壽平(1633~1690)을 비롯한 그의 영향을 받은 18세기 중국의 양주화파揚州畫派의 화훼화풍에서 근원을 찾아볼 수 있다. 최북, 심사정, 강세황의 작품들은 중국 화보를 통해 다양한 소재를 접하며 빼어난 기량으로 수묵과 채색이 절충된 화풍을 구사하였다. 담백한 몰골법으로 화사하면서도 우아한 멋을 살린 '문인화가의 담채식 화조화풍'을 구축한 것이다.

이처럼 최북, 강세황, 심사정의 화조영모화에서 보이는 사실적 표현은 직접적인 사생에서 얻은 것이라기보다 처음부터 어느 정도의 사생적 요소를 갖추고 있었던 화보를 참고하여 연마하고, 대가들의 작품을 모방하면서 나온 것이다. 연객 허필이 강세황의 〈절지여지도折枝荔枝圖〉를 평하면서 "화가들은 대개 눈으로 보지 못한 것도 잘 그리니, 용을

그리는 것이 그러하며, 지금 이 타래꽃 또한 그러하다畫家多善畫目未所觀者 畫龍是也 今此荔枝亦然"라고 말한 것은 바로 그런 지점을 지적한 것이다. 실제로 심사정과 강세황의 화훼영모화는『십죽재서화보』나『개자원화전』같은 화보, 그리고 당시 적지 않게 전래되며 열람되었던 명나라 임량林良(1436~1487)이나 심주 계열의 화조화를 따라 그리거나 그 형식과 기법을 응용하여 부분적으로 변형했다고 할 수 있는 것들이 대부분이다. 이들은 중국에서 유입된 당대 최신의 화보들을 숙지하고 실생활에서 꾸준한 관찰을 통해 자신만의 화풍을 완성해나갔다.

먼 훗날 알아줄 사람을 기다릴 뿐

최북은 중인 가문 출신이었지만 직업화가로서는 드물게 시·서·화 모두에 능했고, 교양과 풍모를 갖춘 18세기 중엽에 출현한 새로운 유형의 직업화가라 할 수 있다. 그는 서울과 경기도 인근을 주 무대로 활동하였다. 특히 안산은 남인계 문인들이 모여들면서 18세기 지방의 문화 중심지로 새롭게 부상한 곳이었다. 이들이 추구한 새로운 학문과 예술은 조선 후기 문화예술을 더욱 풍성하게 만들었는데, 최북은 남인의 수장인 이익의 집안인 여주 이씨 가문 사람들과 가까이 교류하였고, 그들은 최북의 작품과 예술세계를 애호하고 지지했다.

최북의 작품에서 특히 그가 안산에서 활동했던 심사정과 강세황과 교류하며 서로 긴밀한 영향을 주고받았음을 확인할 수 있다. 이 세 사람의 영향관계는 화조영모화에서 더욱 명확히 드러난다.《제가화첩》에는 최북과 심사정의 화보풍의 화훼화가 상당수 포함되어 있다. 이는 당시

문인화가이자 직업화가였던 세 사람의 협업을 확인할 수 있는 중요한 작품이다. 최북이 잘 그렸던 주제인 선비의 안빈낙도를 의미하는 가을날 메추라기가 조를 쪼아 먹는 모습에서 이들과 같은 그의 내면세계를 알 수 있다. 예전부터 선호해왔던 매와 꿩 등 새 그림들은 심사정의 작품과 닮아 있다. 특히 이들은 가지, 무, 오이 등 화보에서 흔히 볼 수 없는 소재들에 주목했는데, 당시 유행했던 중국의 화보를 통해 기량을 연마하고 실제 대상들을 꾸준히 관찰해 작품을 완성했음을 보여준다.

이처럼 최북은 화조영모화에 친숙하지만 새로운 소재들을 묘사 대상으로 삼았고, 여기에 사의적인 의미를 더하여 자신의 내면세계를 표출하였다. 이는 화조영모화가 산수화보다 직접적으로 표출할 수 있는 화목이라 더욱 수월했으리라 여겨진다. 최북이 사대부 출신도 아니고 궁중화원도 아닌 직업화가임에도 불구하고, 문인의식을 겸비하여 자신만의 작품세계를 펼쳤다는 것은 이전의 화가들에게서 볼 수 없는 새로운 면모이다. 그 배경에는 안산을 근거지로 한 문인들의 전폭적인 지지가 있었다. 그러나 무엇보다 신분의 차이를 뛰어넘어 심사정과 강세황이라는 문인화 거장들과 나눈 밀접한 교감이 더욱 많은 영향을 미쳤을 것이다. 오직 자신의 뜻에 따라 그림을 그린다는 그의 말처럼 화가 최북은 단순한 기인이 아닌, 자의식을 갖춘 화가로서 조선 후기 화단에 새로운 흐름을 만든 인물로 평가되어야 할 것이다.

5장

사대부화가 홍세섭의 영모화

최경현

19세기 후반의 화단과 홍세섭

19세기 후반의 화단은 여항문인閭巷文人을 비롯한 중인들이 서화 수요층으로 급부상하며 커다란 변화를 보인다. 중인들은 사대부 문화를 지향하면서 사군자화나 괴석도를 선호하였다. 동시에 일부 사대부화가들은 서화를 완물상지玩物喪志가 아닌 격물치지格物致知의 태도로 접근하면서 화훼나 영모를 관찰하고, 사실적으로 묘사하여 아속공상雅俗共賞의 새로운 화풍을 제시하기도 하였다. 다시 말해 조선 중기까지 사대부화가들이 완물상지로 인해 수묵의 관념산수화에 갇혀 있었던 것과 비교하면, 이 시기에 들어 확연하게 다른 시대적 미감과 취향을 보여준다. 반면 19세기 후반에 활동한 신명연申命衍(1809~1886), 남계우南啓宇(1811~1890), 홍세섭洪世燮(1832~1884)은 대표적 사대부화가로, 이전과

전혀 다른 새로운 화풍을 제시하였다. 특히 남계우와 홍세섭은 관찰을 기반으로 각각 채색화와 수묵화 방면에서 사실주의적 표현을 선도하였다는 점에서 주목된다. 이러한 경향은 18세기 후반 실학과 고증학을 배경으로 특정 사물을 관찰하고 관련 지식을 전문적으로 서술하는 벽癖 문화의 성행과 밀접한 연관을 가진다.[1]

홍세섭은 대담하면서도 간결한 구도를 배경으로 암수 한 쌍의 새가 노니는 독특한 영모화풍을 완성하였으며, 그의 참신한 감각은 전례 없는 것으로 높이 평가되고 있다.[2] 그의 영모화는 1972년 국립중앙박물관에서 개최된《한국 명화 오백년》전을 통해 일반에 공개되며 세상의 주목을 받기 시작하였다.[3] 이태호 교수에 의해 1980년 홍세섭의 가계가 확인되었으며, 19세기 후반 참신한 감각으로 독보적인 영모화를 그린 사대부화가였다는 사실이 밝혀졌다.[4] 하지만 이후 그에 관한 연구는 별다른 진전 없이 답보하고 있다. 이는 새로운 자료가 확인되지 않은 점도 하나의 이유이지만,[5] 그보다는 화폭의 원래 순서가 명확하게 알려지지 않아 비교 연구를 통해 각각의 영모도가 지닌 상징적 의미를 규명하는 단계로 발전하지 못하였기 때문이다.

그런데 2010년 일주학술문화재단·선화예술문화재단이 주최한《추사에서 박수근까지: 한국미술 근대에서 길찾기》전에서 홍세섭의 영모화 연구에 결정적인 단서가 될 중요한 작품이 처음 공개되었다. 모두 14점의 〈영모도〉로 세로로 긴 화면에 암수 한 쌍의 새가 조응하는 장면이 그려진 6점과 직사각형의 화면에 암수가 단독으로 그려진 8점이었다(도 5-1).[6] 특히 후자는 청둥오리, 쇠백로, 가마우지의 암컷과 수컷이 따로 그려져 있어 머릿병풍으로 제작된 것이라 추정되었다. 하지만 필자는 이 작품에 대한 설명을 집필하는 과정에서 제공받은 근대 시기의 사진 1장

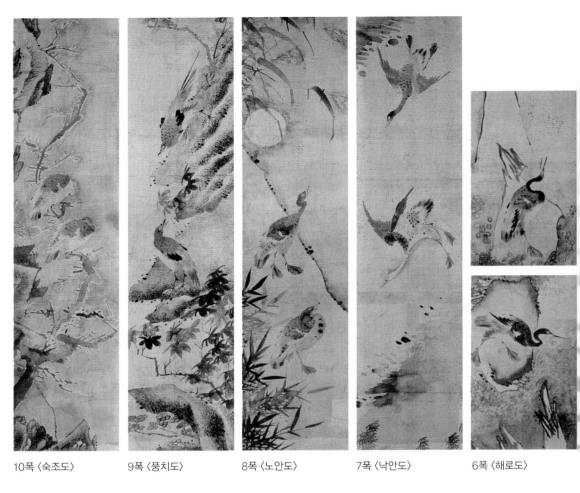

| 10폭 〈숙조도〉 | 9폭 〈풍치도〉 | 8폭 〈노안도〉 | 7폭 〈낙안도〉 | 6폭 〈해로도〉 |

도 5-1. 홍세섭, 〈영모도〉 14점, 19세기 후반, 비단에 수묵, 각 131.0×31.0cm(6점)/ 각 51.0×31.0cm(6점)/ 각 56.5×31.0cm(2점), 개인 소장.

을 통해 개별 작품으로 나뉜 14점의 〈영모도〉가 원래는 하나의 병풍이었다는 사실을 확인하였다.[7] 이를 통해 일주학술문화재단 소장의 〈영모도〉는 홍세섭이 생존하던 시기에 제작된 병풍이며, 그동안 수수께끼처럼 풀리지 않았던 화폭의 순서를 확인할 수 있게 되었다. 더불어 이 작품은 현전하는 그의 영모화들 간의 전후관계를 유추할 수 있는 기준이

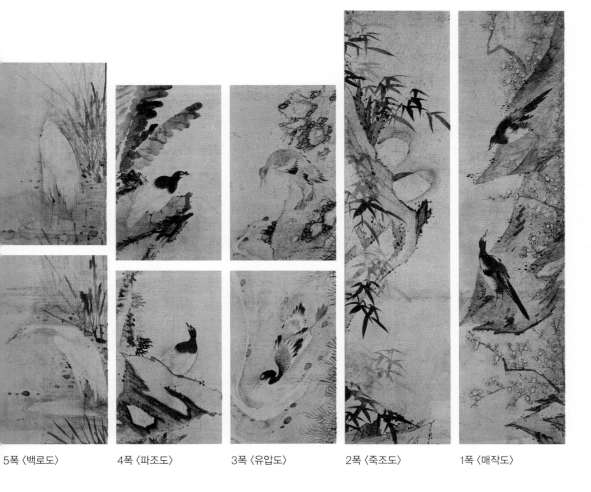

5폭 〈백로도〉　　4폭 〈파조도〉　　3폭 〈유압도〉　　2폭 〈죽조도〉　　1폭 〈매작도〉

된다는 점에서 미술사적으로도 중요한 의미와 가치를 지닌다.[8]

　　이 글에서는 먼저 홍세섭의 〈영모도〉 10폭 병풍을 배경으로 찍은 사진을 분석하고, 이어지는 다음 절에서는 사진 속의 일주학술문화재단 소장본을 중심으로 홍세섭 영모화풍의 연원과 상징적 의미에 대해 살펴보고자 한다.

근대 사진과 홍세섭의 〈영모도〉 10폭 병풍

사진은 엽서, 딱지본 등과 함께 근대 한국 화단의 다양한 양상을 새롭게 조명할 수 있는 시각자료로서 중요하다.[9] 필자도 관복 차림의 남성이 홍세섭의 〈영모도〉 10폭 병풍을 배경으로 찍은 사진이 없었다면, 그의 영모화풍의 연원이나 작품의 상징적 의미를 밝히는 연구를 시작하지 못하였을 것이다.

결정적 단서가 된 사진 속에는 대청마루 앞 돌계단에 펼쳐진 홍세섭의 〈영모도〉 10폭 병풍을 배경으로 한 남성이 두 손을 모은 채 어색한 포즈로 앉아 있다(도 5-2). 이 남성은 영의정을 지낸 홍순목洪淳穆(1816~1884)으로, 흥선대원군의 쇄국정책을 적극 추진했던 인물이다. 사진은 1884년 조선을 방문했던 미국인 퍼시벌 로웰Percival Lawrence Lowell(1855~1916)이 촬영한 것이다. 퍼시벌은 1883년 미국에 최초로 파견된 보빙사의 통역을 맡았으며, 이때 보빙사의 일원이었던 홍순목의 아들 홍영식洪英植(1856~1884)이 고종에게 그의 공로를 전하였다. 덕분에 퍼시벌은 고종의 초빙으로 1883년 12월 20일 조선을 방문해 두 달 정도 머물렀다. 그는 미국으로 돌아간 뒤 『고요한 아침의 나라 조선Choson, the Land of the Morning Calm』이라는 책을 발간하였다.[10]

홍순목은 홍세섭과 같은 남양南陽 홍씨로 먼 친척이었으며, 연장자인 홍순목에게 〈영모도〉 병풍을 선물했던 것으로 추정된다. 이 밖에 사진을 통해 홍세섭이 살아 있을 때부터 그의 영모화가 양반가에서 장식 병풍으로 소비 유통되었다는 사실도 확인할 수 있다. 사진 속의 〈영모도〉 10폭 병풍을 자세히 살펴보면, 오른쪽부터 매화가 핀 절벽을 배경으로 까치 한 쌍이 화답하는 1폭 〈매작도梅鵲圖〉를 시작으로 2폭은 절벽

도 5-2. 퍼시벌 로웰 촬영, 홍순목 사진, 1884년, 미국 보스턴미술관.

의 대나무 사이로 덤불해오라기 한 쌍을 그린 〈죽조도竹鳥圖〉, 3폭은 청둥
오리 수컷은 물살을 가르며 헤엄을 치고 있고 암컷은 물가에서 머뭇거
리는 〈유압도遊鴨圖〉, 4폭은 파초를 배경으로 한 쌍의 새가 서로 호응하는
〈파조도芭鳥圖〉, 5폭은 시냇가의 부들을 배경으로 쇠백로 한 쌍이 노니는
〈백로도白鷺圖〉, 6폭은 바위섬을 배경으로 가마우지 한 쌍을 그린 〈해로
도海鸕圖, 혹은 야압도野鴨圖〉,[11] 7폭은 기러기 한 쌍이 해안가로 날아드는
〈낙안도落雁圖, 혹은 비안도飛雁圖〉,[12] 8폭은 한 쌍의 기러기가 달빛 아래 해
안가를 노니는 〈노안도蘆雁圖〉, 9폭은 단풍을 배경으로 암수 꿩이 마주한
〈풍치도楓雉圖〉, 10폭은 한 쌍의 새가 웅크린 채 눈 내린 나뭇가지에 앉아
있는 〈숙조도宿鳥圖〉로 구성되어 있다. 이러한 사진 속 병풍의 순서는 홍
세섭이 〈영모도〉를 완성한 직후에 장황된 원래의 온전한 형태이므로 그
동안 개별 화폭으로 나뉘어 현전하고 있는 작품들의 원래 순서를 유추

할 수 있는 결정적인 기준이다.

　또한 전체적인 구도는 각 화면의 오른쪽에 경물이 치우친 홀수 폭과 왼쪽에 경물이 치우친 짝수 폭이 서로 마주하면서 넓은 공간감을 형성하고 있다. 이는 조선 초기에 유행한 안견파安堅派 산수화에 보이는 전통적인 구도법을 차용한 것이다. 일례로 9폭의 〈풍치도〉는 단풍으로 물든 야산이 화면의 오른쪽으로 치우친 편파구도이며, 10폭의 〈숙조도〉는 눈이 내린 앙상한 나뭇가지가 있는 암벽이 왼쪽으로 치우쳐 있어 두 화폭의 중간 부분에 넓은 공간이 형성되어 시원한 느낌을 준다. 전통적인 구도를 기반으로 배경의 야산이나 암벽에 보이는 강한 흑백 대비는 조선 중기에 유행한 절파浙派화풍을 수용한 것으로 보이며, 새의 특징을 몰골법으로 포착한 것에서 전통적인 표현 기법들이 확인된다. 반면, 3폭의 〈유압도〉, 5폭의 〈백로도〉, 6폭의 〈해로도〉, 7폭의 〈낙안도〉에서는 근대적 감각이 돋보이는 새로운 표현들이 발견된다. 때문에 사대부화가 홍세섭은 김수철金秀哲과 함께 이색화파異色畵派로 분류되기도 한다. 하지만 홍세섭 영모화의 개성적인 화풍은 전통적인 요소와 참신한 표현 기법이 절묘하게 조화를 이룬 결과라고 할 수 있다.

　영모화는 전통적으로 특정 계절을 배경으로 하며, 조선 중기의 이징李澄(1581~1674 이후), 조속趙涑(1595~1668)과 조지운趙之耘(1637~1691) 부자, 이건李健(1614~1662) 등은 계절과 영모를 결합하여 시의성詩意性이 강한 수묵사의적水墨寫意的 영모화를 화첩 형식으로 다수 제작하였다.[13] 하지만 홍세섭의 영모화는 사계절을 배경으로 암수 한 쌍의 새가 노닐고 있는 장면을 다양하게 그린 장식병풍으로 이전의 전통에서 벗어나 시대적 미감을 적극 반영하고 있다. 1폭의 〈매작도〉에서 매화는 이른 봄을 상징하며, 4폭 〈파조도〉의 무성한 파초 잎사귀는 여름을 연상시킨다.

6폭의 〈해로도〉는 화폭 순서로 보아 여름에 해당되는데, 선행 연구에서는 화폭의 명확한 순서가 알려지지 않았기 때문에 독특한 바위 표현을 설산雪山이라고 해석하여 계절적 배경을 겨울이라고 추정하였다.[14] 하지만 홍순목을 찍은 사진에서 〈해로도〉는 여섯 번째 화폭으로 병풍의 가운데에 위치하고 있어 계절적 배경이 여름이었다는 사실을 새롭게 확인할 수 있다. 7폭의 〈낙안도〉는 〈소상팔경도瀟湘八景圖〉의 '평사락안平沙落雁'을 근간으로 초가을을 상징하며, 9폭의 〈풍치도〉에서 단풍 역시 가을을 나타내고 있다. 10폭 〈숙조도〉는 눈이 내린 나뭇가지 위에 한 쌍의 새가 머리를 날개 사이에 묻은 채 잠들어 있는 듯한 모습으로 겨울을 암시하고 있다. 따라서 사진 속 〈영모도〉에서 1~3폭은 봄, 4~6폭은 여름, 7~9폭은 가을, 10폭은 겨울을 계절적 배경으로 하며, 겨울의 비중이 상대적으로 적은 것은 새들의 활동이 위축되었던 생태적 특성과 연관이 있는 것이라 이해된다.

〈영모도〉 10폭 병풍을 배경으로 찍은 홍순목의 사진은 홍세섭 영모화의 온전한 순서를 확인해주는 결정적 자료로서 중요한 가치를 지닌다. 또한 홍세섭은 전반적인 구도와 표현 기법에서 전통적인 요소들을 적극 차용함과 동시에 감각적이면서도 근대적인 표현 기법으로 전례 없는 새로운 조형언어를 완성하였다는 점에서 빼어난 기량을 지녔다고 할 수 있다. 이 밖에 사계절을 배경으로 그려진 까치·청둥오리·쇠백로·가마우지·기러기·꿩의 번식기가 계절적 배경이나 주변의 경물과 일치하는 특징을 보인다. 이러한 면모는 홍세섭이 오랫 동안 조류의 생태를 관찰하고, 실제 조류의 동작이나 경물의 특징을 포착하여 그리는 실사구시實事求是의 창작 태도를 취하였을 가능성을 상정케 한다.

홍세섭의 실사구시적 창작 태도와 상징적 의미

일주학술문화재단 소장의 홍세섭 〈영모도〉 14점은 홍순목의 사진 속에 등장했던 바로 그 병풍이다. 그런데 어느 시기엔가 전통적인 표현 기법이 강한 1폭 〈매작도〉, 2폭 〈죽조도〉, 7폭 〈낙안도〉, 8폭 〈노안도〉, 9 폭 〈풍치도〉, 10폭 〈숙조도〉는 6폭 병풍으로 개장되었고, 참신한 감각의 개성적 표현이 돋보이는 3폭 〈유압도〉, 4폭 〈파조도〉, 5폭 〈백로도〉, 6 폭 〈해로도〉는 각각 상하가 절단되어 모두 8점의 새로운 작품으로 재탄생되어 세상을 부유하였다. 이는 현재 국립중앙박물관에 소장되어 있는 전傳 공민왕의 〈천산대렵도天山大獵圖〉와 〈음산대렵도陰山大獵圖〉 잔편이 조선 중기에 호사가好事家들에 의해 절단된 것처럼(도 5-3),[15] 1972년 이후 홍세섭의 영모화가 세간의 주목을 받으며 소장 가치가 높아지면서 절단된 것이 아닌가라는 추론을 가능케 한다. 일례로 쇠백로를 그린 5폭은 상하가 절단되어 암수가 나뉜 낱장으로 2010년 3월 29일 A옥션의 경매 도록에 작가 미상의 〈해오라기〉 2점이라고 소개되었다(도 5-4).[16]

비록 사진 속 10폭 병풍이 훼손되기는 했지만 2010년 3월 15일부터 5월 30일까지 열린 《추사에서 박수근까지: 한국미술 근대에서 길찾기》 전을 통해 다시 한자리에 모인 것은 참으로 다행스러운 일이 아닐 수 없다. 비록 전세傳世 과정에서 10폭 병풍이 훼손된 명확한 이유는 알 수 없지만, 일주학술문화재단 소장품은 홍세섭 영모화의 원형을 그대로 간직하고 있기 때문에 이를 중심으로 그의 창작 태도에 대해 자세히 살펴보려고 한다. 홍세섭은 영모화를 그리면서 전통적인 요소를 차용함과 동시에 전례 없는 새로운 구성이나 표현 기법으로 근대적 감각이 물씬 풍기는 자신만의 독자적인 화풍을 완성하였다. 특히 3폭의 〈유압도〉를

(좌) 도 5-3. 전 공민왕, 〈천산대렵도〉, 비단에 채색, 16.4×11.9cm, 국립중앙박물관.
(우) 도 5-4. 작자 미상, 〈해오라기〉 2점, 비단에 수묵, 각 56.5×31.0cm (출처: A옥션 경매 도록 2010년 3월호).

비롯해 5폭 〈백로도〉, 6폭 〈해로도〉는 관찰자의 독특한 시점과 표현 기법으로 인해 보는 이의 시선을 사로잡는데, 그 이유는 무엇일까? 이러한 창작의 원동력은 홍세섭이 앞선 시대의 영모화를 참고하면서도 조류의 생태를 직접 관찰해온 실사구시적 창작 태도에서 기인된 것이 아닌가 한다.

청둥오리 한 쌍을 그린 3폭의 〈유압도〉를 보면 화면의 하단에는 수컷이 물살을 가르며 유유히 헤엄치고 있는 장면을 부감시俯瞰視로 그린 반면, 측면에서 바라본 상단의 암컷은 물속으로 뛰어들지 못한 채 물가에서 머뭇거리고 있는 모습을 실감나게 포착하고 있다. 실제로도 청둥오리 수컷은 머리가 금속광택이 나는 진한 초록색으로 화려하지만, 암컷은 전체적으로 갈색을 띠면서 외모가 수수한 편이다(도 5-5). 이러한 외형적 특징은 홍세섭의 〈유압도〉에서도 어렵지 않게 확인할 수 있다. 청둥오리는 9월에서 11월 사이에 추위를 피해 한반도로 날아와 해안가

나 농경지, 습지, 연못 등 물이 있
는 곳에서 서식하다 봄이 되면 시
베리아 등지로 날아가 번식을 한
다음 회귀하는 대표적인 겨울 철
새이다.[17] 따라서 암컷이 물가에서
머뭇거리는 동작은, 봄이 되면서
얼음은 녹았지만 아직 차가운 물
속으로 뛰어들지 못하는 실제 상

도 5-5. 청둥오리 한 쌍.

황을 반영한 것이라 할 수 있다. 다시 말해 부감시로 포착한 수컷의 헤
엄치는 장면과 암컷의 머뭇거리는 동작은 전례를 찾을 수 없는 새로운
표현으로, 청둥오리의 생태를 직접 관찰하지 않고서는 그릴 수 없는 장
면이다.

　　여름에 해당되는 5폭의 〈백로도〉는 화면 하단의 수컷 쇠백로가 무
언가를 발견한 듯 목을 길게 빼고 있고, 상단의 암컷은 몸을 돌린 채 곁
눈질을 하고 있다. 이때 암컷의 머리에 안테나처럼 길게 촉을 세우고 있
는 장식깃은 번식기에 나타나는 외형적 변화로 알려져 있다. 쇠백로는
우리나라 강화도나 비무장지대 등 습지에서 집단으로 서식하며 4월 하
순에서 8월 상순 사이에 번식하는 여름 철새이다.[18] 배경에 담묵과 농묵
으로 그려진 사선과 직선의 먹선들은 습지에서 흔히 자라는 기다란 물
풀과 형태가 매우 흡사하다. 이 그림 역시 쇠백로와 서식지의 사실적 묘
사에서 조류의 생태 관찰 가능성을 높여준다. 특히 쇠백로를 촬영한 사
진과 〈백로도〉를 비교하면 홍세섭이 영모화의 배경을 그리면서 조류 서
식지의 실제 자연환경을 근간으로 독특한 조형성을 완성하였다는 사실
을 확인할 수 있다(도 5-6, 7).

도 5-6. 〈도 5-1〉의 5폭(좌)과 6폭(우).

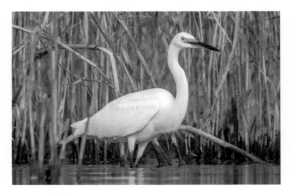

도 5-7. 쇠백로.

'야압도'로 불리는 6폭의 〈해로도〉에는 바닷가를 배경으로 가마우지를 그린 것이다. 역시 여름에 해당하는 화폭에 바닷가의 시원한 풍광을 그린 것은 한여름의 더위를 식히려는 화가의 우의寓意를 반영한 것이라 생각된다. 홍세섭이 그린 조류들 가운데 가마우지는 생태 관찰의 가능성을 구체적으로 입증해준다는 점에서도 주목할 만하다. 화면의 하단에 그려진 가마우지는 파도치는 바다를 향해 뛰어들려는 포즈를 취하고 있고, 상단의 또 다른 가마우지는 하늘을 향해 부리와 몸을 한껏 젖힌 채 부리를 벌리고 있다. 전자는 새끼의 먹이 사냥을 위해 바다로 뛰어들려는 암컷의 동작을 그린 것으로 짐작되며, 후자는 가마우지 번식기인 5월 하순에서 7월 사이에 수컷이 암컷을 유혹하기 위해 특이한 소리를 내는 동작을 포착한 것이다.[19] 이러한 점에서 6폭의 〈해로도〉는 홍세섭이 개성적인

영모화풍을 완성하기 위해 생태학자처럼 조류를 직접 관찰한 다음 그림을 그리는 사실주의적 창작 태도를 취하였다는 중요한 사실을 뒷받침해준다. 파도를 배경으로 선묘로 그려진 뾰족한 모양의 특이한 경물은 가마우지가 파도치는 좁은 바위섬에서 서식하는 특수한 환경을 묘사한 것이다.

다음으로 살펴볼 1폭의 〈매작도〉, 7폭 〈낙안도〉, 8폭 〈노안도〉, 9폭 〈풍치도〉, 10폭 〈숙조도〉는 문예의 소재로 다루어져왔기에 친숙할 뿐 아니라 길상적 의미를 지닌 영모화로 전통적인 요소가 강한 편이다. 1폭의 〈매작도〉는 봄에 해당되며, 아침에 까치 소리를 들으면 반가운 손님이 온다는 길조로서의 보편적 인식과 2월부터 5월 사이에 번식하는 생태적

도 5-8. 조속, 〈고매서작도〉, 17세기 중반, 종이에 수묵, 100.0×55.5cm, 간송미술관.

특성을 고려하여 도입부에 배치한 것이라 이해된다. 하지만 소재나 까치의 깃털을 농묵의 속필速筆로 그려낸 묘사법은 조선 중기에 조속이 그린 〈고매서작도古梅瑞鵲圖〉(간송미술관 소장)와 상당히 유사하여 그러한 화풍을 학습했던 것으로 짐작된다(도 5-8).

7폭 〈낙안도〉와 8폭 〈노안도〉의 쇠기러기는 청둥오리처럼 봄이 되면 시베리아 등지로 날아가 번식을 마친 다음 10월 하순경에 돌아오는 겨울 철새이며,[20] 일찍이 중국의 이상경을 그린 〈소상팔경도〉의 '평사

락안'과도 이미지가 중첩되는 장면이다. 더욱이 기러기는 소식을 전하는 신조信鳥일 뿐만 아니라 오랫동안 가을을 대표하는 새로 문학이나 그림의 소재가 되었다. 또한 금슬이 좋은 부부를 상징하여 혼례 때 신랑이 신부 집에 목안木雁을 전하는 것이 관례화되기도 하였다.[21] 특히 기러기가 날개를 펴고 두 날개로 바람을 맞으며 내려앉는 동작에 대해 미술사학자 이태호 교수는 화보畵譜에서는 보이지 않는다며 관찰을 통해 포착한 것 같다는 의견을 제시하였다.[22] 그러므로 7폭의 '비안도飛雁圖'를 '낙안도落雁圖'라고 명명하는 것이 영모화를 그리며 조류의 생태적 특성까지도 적극 반영하고자 했던 홍세섭의 창작 태도에 부합한다고 생각한다. 8폭 〈노안도〉는 늙어서도 평안하다는 '노안老安'의 길상적인 의미가 부각되면서 장승업張承業(1843~1897)에 의해 단독 화목으로 발전하였다. 현전하는 19세기 말 이후의 노안도에는 7폭 〈낙안도〉나 8폭 〈노안도〉의 도상이 함께 그려진 것들이 적지 않아 유행에 영향을 미쳤을 가능성도 배제할 수 없다. 9폭 〈풍치도〉의 꿩은 깃털이 길고 화려하면서도 아름답기 때문에 미美와 행복의 상징으로 인식되었다.[23] 장끼와 까투리가 단풍나무가 보이는 가을 야산에서 조우하는 장면을 절파화풍으로 표현하였다.

이 밖에 2폭의 〈죽조도〉와 4폭의 〈파조도〉는 새의 종류를 알 수 없지만, 각각의 화면에 계절과 생태적 특성이 일치하는 조류를 순서대로 배치하였기 때문에 봄 2폭과 여름 4폭에도 직접 생태를 관찰했던 새를 그린 것이라 추정된다. 다만 마지막 겨울에 해당되는 10폭의 〈숙조도〉는 암수 한 쌍이 앙상한 나뭇가지에 앉아 날개로 머리를 감싼 채 눈만 보이고 있는데, 이러한 모습은 추위로 인해 모든 새들의 활동이 위축된 상황을 상징적으로 나타낸 것이다. 이러한 동작은 조속의 〈설조휴비도雪鳥休飛圖〉(간송미술관 소장)나 이건이 1661년에 그린 〈설월조몽도雪月鳥夢圖〉

같은 작품에서 도상을 차용한 것이라 이해된다.[24]

이상에서 살펴본 일주학술문화재단 소장본을 통해 홍세섭은 10폭의 〈숙조도〉를 제외한 9개의 화폭에 봄·여름·가을을 3폭씩 배정하고, 계절과 조류의 생태적 특성이 일치하는 한 쌍의 새를 그렸다는 사실을 알 수 있다. 특히 청둥오리, 쇠백로, 가마우지, 쇠기러기의 생태적 특성이 화면에 적극 반영된 〈유압도〉, 〈백로도〉, 〈해로도〉, 〈낙안도〉에는 관찰을 하지 않고서는 그릴 수 없는 조류의 특정 동작이나 서식지의 환경이 독특한 조형물로 표현되어 있다. 따라서 이러한 장면들은 홍세섭이 조류의 생태를 직접 관찰하였다는 사실에 설득력을 더해주며, 그의 영모화가 전무후무한 참신한 면모를 지닐 수 있었던 원동력은 관찰 사생이라는 사실주의적 창작 태도에서 비롯되었다고 할 수 있다. 비록 홍세섭이 남계우처럼 조류를 직접 관찰하였다는 기록은 확인되지 않았지만, 앞으로 살펴볼 현전 작품에도 조류의 생태 관찰을 입증하는 요소들이 곳곳에서 발견된다.

그렇다면 홍세섭이 이러한 영모화를 반복적으로 그린 의도는 무엇이었을까? 그의 영모화에는 사계절을 배경으로 암수 한 쌍의 새가 매화를 감상하거나 물놀이를 하고, 구애 활동을 하고, 아름다운 경치를 감상하고, 서식지를 이동하는 등 조류의 다양한 활동이 묘사되어 있다. 이로 보아 홍세섭이 사계절을 배경으로 암수 한 쌍이 함께하는 영모화를 그린 것은 부부의 행복한 삶을 의탁하고자 했던 것으로 이해된다. 왜냐하면 홍세섭은 실제로 두 번이나 혼인하였지만 자손을 두지 못하였기 때문이다. 그는 1864년(33세) 첫 번째 부인 경주 박씨(1842~1864)와 사별하였으며, 이후 평산平山 신씨(1848~1906)와 재혼하였으나 후손을 두지 못해 조카 재익在益을 양자로 맞이하였다.[25] 이처럼 결혼생활이 순탄치

못했던 홍세섭은 영모화를 통해 부부의 행복한 삶을 소망했던 것이 아닌가 한다. 나아가 이러한 길상적 우의로 인해 동시기의 지배층 사이에서 홍세섭의 영모화 병풍에 대한 인기가 높았는지도 모르겠다.

홍세섭 영모화의 화폭 순서와 선후관계

일주학술문화재단 소장본(이하 '일주본')을 제외하고, 현전하는 홍세섭의 영모화로는 삼성미술관 리움 소장의 수묵담채화 10점(이하 '리움담채본')과 수묵화 4점, 구舊 이두원 소장의 4점(발문 제외), 국립중앙박물관 소장 8점, 간송미술관 소장 1점으로 총 27점을 확인하였다.[26] 이러한 작품들은 모두 개별 화폭으로 되어 있기 때문에 일주본을 기준으로 원래의 화폭 순서를 추정하고, 기존의 연구 성과와 표현 기법의 세부적인 비교를 통해 제작 시기의 선후관계를 밝혀보려고 한다.

일주본을 기준으로 화폭의 순서를 바로잡고 비교 분석을 통해 제작 시기를 유추한 결과 리움담채본이 가장 이른 시기에 그려진 것이라 판단된다(도 5-9).[27] 이 작품의 경우는 각각의 화폭에 암수 한 쌍이 그려진 것이 아니라 한 마리만 그려져 있고, 화면의 여백에 제시題詩를 쓰는 등 전통적인 방식을 따르면서 그의 독자적인 영모화와 비교했을 때 상당한 차이를 보인다. 먼저 일주본과 각 화면에 쓰인 제시를 기준으로 추정한 화폭의 순서는 1폭 〈매작도〉, 2폭 〈주로도朱鷺圖〉, 3폭 〈유압도〉, 4폭 〈꿩과 모란도〉, 5폭 〈백로도〉, 6폭 〈해로도〉, 7폭 〈낙안도〉, 8폭 〈노안도〉, 9폭 〈국조도菊鳥圖〉, 10폭 〈숙조도〉이다. 특히 〈매작도〉에는 '초봄의 추위', 〈주로도〉에는 '2월의 봄바람', 〈유압도〉에는 '햇살'이라는 단어가 제

10폭 〈숙조도〉　　　9폭 〈국조도〉　　　8폭 〈노안도〉　　　7폭 〈낙안도〉　　　6폭 〈해로도〉

도 5-9. 홍세섭, 〈영모도〉 10점, 19세기 후반, 종이에 수묵담채, 각 109.0×31.0cm, 삼성미술관 리움.

시에 포함되어 있어 봄이라는 계절적 배경을 유추할 수 있으며, 다른 화
폭의 경우에도 마찬가지이다.[28] 이 작품도 1~3폭은 봄, 4~6폭은 여름,
7~9폭은 가을, 10폭은 겨울에 해당되며, 화면의 구도나 새의 동작 등이
매우 단조롭게 묘사되어 그의 독특한 화풍과는 상당한 거리를 보인다.
이로 미루어 리움담채본이 가장 이른 시기에 그려진 것이라 판단되며,
홍세섭이 영모화를 그리기 시작한 초기부터 이미 영모화 병풍 전반에
대한 독자적인 구상을 염두에 두었던 것으로 이해된다.

　　리움담채본과 일주본의 화폭을 비교하면, 꿩 그림이 리움담채본에

5폭 〈백로도〉 4폭 〈꿩과 모란도〉 3폭 〈유압도〉 2폭 〈주로도〉 1폭 〈매작도〉

서는 여름에 해당되는 4폭에 있는 반면 일주본에서는 가을인 9폭으로 그 위치가 바뀌어 있다. 꿩 그림의 위치 변화는 홍세섭이 화폭의 순서를 결정하면서 계절과 조류의 번식기를 맞추기 위해 고심하였다는 사실을 알려주는 대목이다. 꿩은 까치와 함께 대표적인 텃새로 5월과 6월 사이에 산란을 하고 무리생활을 하다가 오히려 겨울에는 암수가 짝을 이루어 둘이서만 생활하는 것으로 알려져 있다.[29] 이러한 생태적 특성에 따라 홍세섭은 리움담채본을 그릴 때에는 꿩의 번식기에 초점을 맞추어 4폭에 배치했으나, 나중에 그려진 일주본에서는 겨울이 가까워지면 꿩이

짝을 지어 지낸다는 생태적 특성에 중점을 두어 9폭에 〈풍치도〉를 그린 것이라 유추된다. 따라서 홍세섭은 영모화의 화폭 순서를 결정할 때 계절과 조류의 생태적 특성을 창작 과정에 반영하였다고 할 수 있다.

또한 리움담채본의 2폭 〈주로도〉는 여름새인 따오기를 그린 것으로 알려져 있어, 봄의 영역과 조류의 생태가 맞지 않는 문제점이 발견된다. 이는 홍세섭이 따오기를 관찰하였지만 생태적 특성을 정확하게 파악하지 못하였기 때문에 나타난 현상이라 이해된다. 또한 일주본의 2폭 〈죽조도竹鳥圖〉와도 조형적으로 관련성을 찾기 어려워 동일한 조류를 그린 것이라고는 생각하지 않았다. 그런데 이태호 교수가 〈주로도〉의 주인공이 '따오기'가 아니라

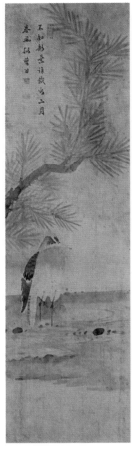

(좌) 도 5-10. 〈도 5-9〉의 2폭 〈주로도〉.
(우) 도 5-11. 〈도 5-1〉의 2폭 〈죽조도〉.

'덤불해오라기'라는 사실을 밝힌 덕분에 리움담채본의 2폭 〈주로도〉와 일주본의 2폭 〈죽조도〉가 동일한 조류라는 새로운 사실을 확인할 수 있었다(도 5-10, 11).[30] 덤불해오라기는 5월부터 8월 초순 사이에 번식하는 여름새이며, 야행성으로 낮에는 갈대밭이나 주변의 숲에 숨어 있다가 해질 녘부터 활동을 시작하는 조류이다(도 5-12).[31] 따라서 홍세섭은 낮 동안

도 5-12. 덤불해오라기.

에 야행성인 덤불해오라기의 생태를 관찰하는 것이 쉽지 않았고, 이로 인해 여름새라는 사실을 전혀 알지 못했던 것으로 이해된다. 왜냐하면 그는 영모화를 그릴 때마다 덤불해오라기를 봄에 해당되는 2폭에 배치하는 실수를 반복하고 있기 때문이다.

일주본의 2폭 〈죽조도〉를 보면 암수 한 쌍이 대나무 숲의 바위에 숨어 있는데,[32] 이는 홍세섭이 낮 동안에 야행성 덤불해오라기를 관찰하면서 가장 많이 보았던 모습을 표현한 것으로 보인다.[33] 반면에 리움담채본과 국립중앙박물관 소장의 〈주로도〉에는 해 질 무렵 습지나 물가로 나와 행동을 시작하는 장면으로 묘사되어 있다. 이러한 대목은 홍세섭이 조류의 생태를 정확하게 파악하기 위해 오랫동안 관찰하였으리라는 추정에 설득력을 더해준다. 더불어 현전하는 작품 가운데 가장 늦게 그려진 것으로 판단되는 국립중앙박물관 소장의 〈영모도〉(이하 '국박본')에서도 〈주로도〉가 2폭에 배치되어 있어 홍세섭은 사망할 때까지 덤불해오라기를 봄새로 잘못 알고 있었던 것이 분명하다.

구 이두원 소장의 〈영모도〉 4점(이하 '이두원본')과 발문 1점이 있는데, 구도는 물론 새들의 동작까지 일주본과 거의 유사하여 동일한 화풍의 영모화를 반복적으로 그렸다는 사실을 입증해준다(도 5-13). 발문의 내용은 홍세섭과 고종사촌인 간산幹山 조병필趙秉弼(1835~1908)이 서화로 맺게 된 인연을 북송의 소식蘇軾과 문동文同에 비견한 것이며, 끝에는 "홍세섭이 그림을 그리고 고모 아들인 조병필이 지은 문장을 동생 경산景山

도 5-13. 홍세섭, 〈영모도〉 5점(발문 포함), 19세기 후반, 비단에 수묵, 각 103.0×34.0cm, 개인 소장.

이 옮겨 적는다"라고 되어 있다.[34] 이로 인해 홍세섭은 자신의 그림을 친척 겸 후원자인 풍양 조씨들에게 선물하며 친분을 쌓았던 것으로 짐작된다. 화폭의 순서는 여름부터 겨울에 이르는 〈해로도〉, 〈낙안도〉, 〈노안도〉, 〈숙조도〉이며, 봄과 여름에 해당되는 화폭 4점이 결실된 것으로 판단된다. 이 작품은 전반적으로 새를 배경보다 크게 부각하여 보는 이의 시선을 집중시키고 있으며, 깃털을 농묵의 과감한 속필로 생동감 넘치게 그려내고 있어 일주본보다 약간 뒤에 제작된 것으로 보인다.

또 다른 삼성미술관 리움 소장의 수묵 〈영모도〉 4점(이하 '리움수묵본')이 있다(**도 5-14**).[35] 화폭의 순서는 〈주로도〉, 〈유압도〉, 〈낙안도〉, 〈노안도〉로 바로잡아야 하며, 역시 봄과 여름 일부, 겨울에 해당되는 화폭

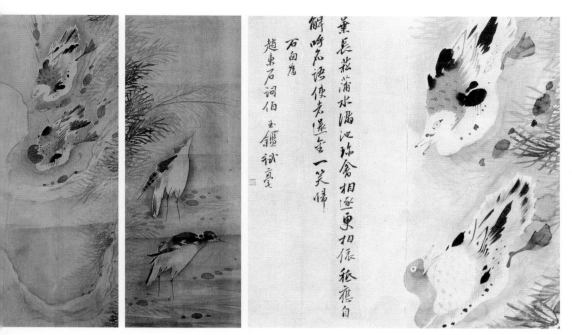

薰長菘蒲水涯池珎舍相逅更相依稅應自解嘩无語使主還走一笑悌
石翁爲
趙東石詞伯玉鑒就意

좌) 도 5-14. 홍세섭, 〈영모도〉 2점, 19세기 후반, 비단에 수묵, 각 142.0×33.2cm, 삼성미술관 리움.
우) 도 5-15. 홍세섭, 〈진금상축도〉, 19세기 후반, 종이에 수묵, 39.0×38.2cm, 간송미술관.

이 결실되어 있는 상태이다. 〈주로도〉에는 야행성 덤불해오라기가 해질 녘 물가로 나와 본격적인 활동을 시작하기 직전에 주위를 경계하며 머뭇거리는 모습이 묘사되어 있다. 이러한 장면은 앞서 살펴본 작품에서는 없었던 새로운 조형적 이미지로 주목된다. 〈유압도〉는 암수 한 쌍의 청둥오리가 물살을 가르며 헤엄치는 것을 부감법으로 포착하였으며, 이는 일주본의 〈유압도〉에서 암컷이 물속으로 뛰어들지 못한 채 해안가에서 주춤거렸던 장면과 비교했을 때 훨씬 진전된 표현이라고 할 수 있다. 리움수묵본의 〈주로도〉와 〈유압도〉는 홍세섭의 독창적인 표현이 돋보이는 화폭으로 그의 영모화풍이 최고 수준에 도달하였음을 알려준다. 두 화폭의 조형성은 국박본과 거의 유사하지만 덤불해오라기와 청둥오

8폭 〈숙조도〉　　　　7폭 〈노안도〉　　　　6폭 〈낙안도〉　　　　5폭 〈해로도〉

도 5-16. 홍세섭, 〈영모도〉 8점, 19세기 후반, 비단에 수묵, 각 119.0×47.8cm, 국립중앙박물관.

리의 동작 표현이 어색하고 필력도 다소 약하여 국박본보다 선행하여
그려진 것이라 판단된다.

　　이와 관련해 간송미술관에 있는 〈진금상축도珍禽相逐圖〉는 홍세섭이
'유압도'의 독특한 장면을 완성하는 과정에서 그린 습작들 중 하나가 아
닐까 한다(**도 5-15**). 그러한 이유는 종이를 이어붙인 작은 화면에 그려진
암수의 헤엄치는 모습이 완성도가 다소 떨어지고, 왼쪽의 발문에서 "심
부름꾼에게 팔아 오라 하면 한 번 웃고 돌아갈 것이네"라는 재미있는 구
절이 포함되어 있기 때문이다.[36] 결국 이 그림은 누구도 사지 않을 정도
로 미완성이라는 것을 홍세섭은 스스로가 알고 있었던 것이다. 그럼에

4폭 〈백로도〉　　　　　　3폭 〈유압도〉　　　　　　2폭 〈주로도〉　　　　　　1폭 〈매작도〉

도 불구하고 친척으로 추정되는 조동석趙東石 선생에게 감평을 부탁한 것
은 유압도의 새로운 조형성을 모색하는 과정에서 자문을 구했던 것이라
유추된다. 또한 홍세섭이 그림 판매를 직접 언급하고 있어 19세기 후반
서화시장에서 그의 영모화가 실제로 유통되었음을 시사해준다.[37]

　　국립중앙박물관 소장의 〈영모도〉 8점은 홍세섭의 영모화 가운데
이상적인 조형성을 보여주는 대표적인 걸작이다(도 5-16). 현전 작품들을
보면 홍세섭의 장식병풍은 가로 전체의 길이가 300cm 정도로, 한 폭이
30cm를 전후한 세폭細幅일 경우 10폭으로 구성되어 있다. 리움담채본과
일주본이 그러한 예에 속하며, 리움담채본의 9폭과 일주본의 4폭에는

계절에 맞는 조류를 결정하지 못한 때문인지 알 수 없는 새들이 그려져 있다.

그런데 국박본은 가로 47cm의 넓은 화폭으로 8점을 구성하면서 이러한 문제점을 해결하려 했던 것으로 짐작된다. 2012년 봄 국립중앙박물관 회화실에 전시되었을 때에는 가장 오른쪽에 배치된 〈매작도〉부터 〈주로도〉, 〈백로도〉, 〈유압도〉, 〈해로도〉, 〈낙안도〉, 〈노안도〉, 〈숙조도〉의 순서였다. 이러한 배치는 원형에 상당히 근접한 것이지만, 리움담채본과 일주본처럼 〈백로도〉와 〈유압도〉의 위치를 바꾸어야만 화폭의 순서가 온전한 상태가 된다.

〈매작도〉는 까치 한 쌍이 오른쪽 상단에서 뻗어 내려온 굵은 매화나무 가지에 앉아 서로 화답하고 있으며, 일주본에서 농후했던 절파화풍은 그의 개성적인 화풍으로 흡수되어 거의 보이지 않는다. 〈주로도〉는 배경의 솔잎 모양 풀과 농묵의 속필로 그려진 덤불해오라기가 조화를 이루며 홍세섭만의 독특한 조형성을 보여준다. 〈유압도〉는 청둥오리 한 쌍이 헤엄치며 일으키는 수면 위의 파문波紋을 담묵의 포물선으로 처리하여 근대적인 감각이 돋보이는 최고의 장면이다. 이는 앞서 살펴본 조동석에게 조형적 자문을 구한 〈진금상축도〉나 리움수묵본의 〈유압도〉처럼 동일한 도상을 반복 제작하는 과정에서 얻어진 결과물이라고 할 수 있다.

〈백로도〉는 비교적 초기에 조형성이 완성되어 변화가 거의 없으며, 자신감 넘치는 필법으로 그려낸 배경의 기다란 물풀과 쇠백로의 동작이 조화를 이루며 고결한 품격을 더해준다. 〈해로도〉는 〈유압도〉와 더불어 홍세섭의 근대적인 조형감각이 잘 구현된 화폭으로, 가마우지의 사실적인 조형성과 배경의 파격적으로 왜곡 과장된 바위섬이 미묘한 조화를

이루며 적막한 고도孤島의 분위기를 효과적으로 전달해준다. 이러한 장면은 가마우지 한 마리가 겨우 서 있는 작은 바위섬과 독특한 동작을 사실적으로 그린 일주본의 〈해로도〉를 반복 제작하는 과정에서 완성된 것이다.

〈낙안도〉와 〈노안도〉는 다른 작품과 도상적으로 유사하지만 농묵의 속필로 그려낸 쇠기러기와 담묵으로 간략하게 그려진 배경이 조화를 이루며 평화로운 분위기를 성공적으로 전달하고 있다. 〈숙조도〉는 겨울에 추위로 위축된 조류를 상징하는 것으로 앙상한 나뭇가지 대신에 군자君子의 표상인 대나무로 바꾸어 문인적인 품격과 아취를 물씬 풍기는 특징을 보여준다. 이는 영모화가 비록 통속적인 주제이지만, 사대부화가 홍세섭이 조류의 생태를 관찰하며 접한 동작이나 서식지의 환경을 독특한 조형감각과 능숙한 표현 기법으로 그려내면서 문인의 격조格調를 지니게 된 것이다. 따라서 국박본은 홍세섭이 계절과 조류의 생태를 고려한 영모화를 반복적으로 그리는 과정에서 완성된 대표작이라고 할 수 있다.

영모화로 부부의 행복을 기원

19세기 화단에서 영모화는 길상적인 의미와 화려한 채색의 장식성으로 인해 대중적인 인기가 높았다. 이때 홍세섭은 이러한 시대적 조류에 부응하며 통속성이 강한 영모화를 전문적으로 그렸던 사대부화가이다. 그의 영모화는 사계절을 배경으로 설정하고 각각의 계절과 조류의 생태가 일치하는 까치, 덤불해오라기, 청둥오리, 쇠백로, 가마우지, 쇠기

러기의 암수 한 쌍을 통해 행복한 부부의 삶을 표현하고 있다. 이러한 작품들에서 보이는 전무후무한 참신성은 전통화풍을 수용하면서도 관찰을 통해 알게 된 특정 조류의 동작이나 서식지 환경을 적극 반영하는 사실주의적 창작 태도가 만들어낸 결과물이라고 할 수 있다. 다시 말해 홍세섭의 영모화가 근대적인 감각을 지닌 독특한 화풍으로 높이 평가되는 원동력은 조류를 직접 관찰하고 그러한 이미지를 화폭에 옮긴 사실주의적인 창작 태도에서 찾아야 할 것이다.

현전 작품 중에서 가장 먼저 그려진 리움담채본은 제시를 통해 계절을 암시하고, 홍세섭이 직접 관찰을 통해 알게 된 까치, 덤불해오라기, 청둥오리, 꿩, 쇠백로, 가마우지, 쇠기러기 등을 사계절을 배경으로 배치하여 앞으로 그리게 될 영모화의 기본적인 창작 방향을 제시하고 있다. 그다음의 일주본은 개성적 영모화풍을 모색하던 시기에 그려진 것으로 전통적인 화풍과 그만의 독특한 화풍이 동시에 공존하고 있다. 또한 일주본은 이를 배경으로 촬영한 근대 시기 사진 덕분에 온전한 화폭의 순서가 확인된 유일한 사례이다. 사진 속 병풍 이미지를 기준으로 개별 화폭으로 현전하는 홍세섭 영모화의 순서를 바로잡을 수 있었다는 점에서 일주본은 자료적으로 중요한 가치를 지닌다.

구 이두원본은 일주본과 거의 유사하지만 새의 조형적 표현과 필법이 안정되어 약간 뒤에 그려진 것이라 판단된다. 리움수묵본은 〈주로도〉와 〈유압도〉에서 새로운 조형성을 보여주고 있어 독창적인 표현법이 거의 완성될 무렵 그려진 것이라 생각된다. 국박본은 동일한 장면을 반복해서 제작하는 과정에서 탄생한 최고의 걸작으로, 배경과 한 쌍의 새가 완벽하게 조화를 이루고 있다. 특히 마지막 화폭인 〈숙조도〉에서 배경의 대나무 표현은 영모화에 문인화의 화격畵格을 더해주는 역할을 하

고 있다. 또한 현전 작품들을 비교 분석하는 과정에서 홍세섭의 영모화는 한순간에 완성된 것이 아니라 전통 영모화로부터 표현 기법을 익히고, 조류의 관찰을 통해 새로운 조형성을 추구하는 끊임없는 노력의 산물이었다는 사실도 확인하였다.

그러므로 홍세섭을 김수철과 같은 이색화파로 분류해서는 안 된다고 생각한다. 그의 영모화는 남계우의 호접도胡蝶圖와 함께 19세기 화단에서 통속적인 그림에 관찰을 통해 접한 사실적인 조형성을 결합하여 문인의 격조를 지닌 전무후무의 화풍을 완성하며 근대 문인화의 방향을 제시하였다는 점에서 주목된다. 다시 말해 사대부화가 홍세섭과 남계우는, 당시 화단에서 유행한 통속적인 주제를 신분에 상관없이 누구나 공감할 수 있는 아속공상의 새로운 화풍을 제시하며 문인화의 지평을 넓혔다는 점에서 주목된다.

화조화가 이한복의 화단 등정기

강민기

왜 이한복인가

무호無號 이한복李漢福(1897~1944)은 일제강점기에 활동했던 화가로 도쿄미술학교東京美術學校 일본화과日本畵科 출신이라는 프리미엄을 안고 등단했다(도 6-1). 당시는 대개 동양화가들이 스승에게 개인적으로 그림을 익혔고, 더욱이 전통적으로 일본에 대한 문화적 우월의식을 가지고 있었기 때문에 이한복의 일본 유학은 매우 이례적이었다고 할 수 있다. 그는 등단 초부터 엉겅퀴 같은 초화류와 학, 오리 같은 동물화를 그려 근대기 화조동물화 분야의 유행을 선도한 인물이었다. 도쿄미술학교 학생 시절에 조선총독부가 주최한 관설 조선미술전람회朝鮮美術展覽會의 첫 회부터 동양화부東洋畵部에 출품하여 '시선을 집중'시켰다. 그러나 여기서 주목하고 싶은 것은 불과 20대 후반에 '동양화단의 거두巨頭'로 주목받았

도 6-1. 작업 중인 무호 이한복, 『매일신보』, 1929년 8월 15일자, 2면.

던 젊은 화가가 한편으로는 '일본화日本畵 베끼기' 화가로 엇갈린 평가를 받았던 점이다. 그의 20여 년간의 화단 활동은 근대 화단의 변모 과정에서 흥미로운 점을 갖고 있다.

이한복은 화가로서, 서예가로서 그리고 미술품 감식에 뛰어났던 인물로서 다방면에 걸쳐 활동했지만 그의 사후에 그리고 오늘날까지도 그에 대한 평가는 그다지 긍정적이지 않다. 완숙기로 보기에는 이른 감이 있는 47세로 생을 마감하기까지 이한복의 화조화를 중심으로 그에 대한 상반된 평가를 살펴봄으로써 일제강점기 근대 화단의 특수한 시대 상황을 이해하고자 한다.

안중식安中植(1861~1919), 조석진趙錫晉(1853~1920) 문하의 서화미술회書畵美術會에서 전통 서화를 익히고, 일본 도쿄미술학교에서 사생적인 화조영모화를 배웠던 화풍의 변화 과정, 그리고 1930년대 이후에 수묵담채의 화훼화를 그리며 문인 취미의 한묵적翰墨的 성향을 보여주었던 시기까지 그의 화단 등정기登頂記를 살펴보고자 한다. 무엇보다 그동안 이한복의 사망 연도가 1940년으로 알려졌으나 1944년 5월 20일에 작고했음을 확인할 수 있었다.[1]

서화미술회 출신의 청년 화가

이한복은 본관이 전의全義이고, 초호는 수재壽齋였다. 충남 연기군 전의면에서 태어났지만 줄곧 서울 궁정동에서 살았으며 가정은 유복했다. 그림을 배우기 시작한 것은 14세쯤으로, 1911년 경성서화미술원京城書畫美術院이 개설된 첫 해에 입학하면서부터였다. 경성서화미술원은 옥경玉磬 윤영기尹永基(1833~1927 이후)가 설립한 한국 최초의 근대적 미술교육기관으로, 독립된 학교 건물을 가지고 이왕직李王職의 재정 후원을 받았으며, 교육뿐 아니라 당시 문인묵객들의 교류의 중심 역할을 했던 곳이다. 1912년에 경성서화미술원의 실질적인 운영기관으로 서화미술회書畫美術會가 조직되어 일당一堂 이완용李完用(1858~1926)이 회장이 되었다. 이후 한동안은 서화미술원과 서화미술회가 함께 운영되었다. 안중식, 조석진, 정대유丁大有(1852~1927), 강진희姜璡熙(1851~1919), 김응원金應元(1855~1921), 강필주姜弼周(1852~1932)가 서화를 담당했으며, 교육 기간은 3년이었으나 1920년에 공식적으로 문을 닫았다.

서화미술회는 화과畫科와 서과書科가 있었고, 이한복과 함께 화과에 입학한 동기생은 이용우李用雨(1904~1952), 오일영吳一英(1890~1960), 이용걸李容傑이었다. 당시 이한복은 15살로 자신보다 7살 어린 이용우와 7살 많은 오일영과 함께 그림을 공부했으며, 중국 화보와 스승의 체본을 임모하는 전통적인 서화교육을 받았다. 1912년 서화미술회가 발족된 이후 김은호金殷鎬(1892~1979)가 입학했고, 1914년에는 박승무朴勝武(1893~1980)가, 1915년에는 이상범李象範(1897~1972), 노수현盧壽鉉(1899~1978), 최우석崔禹錫(1899~1964)이 입학했다. 이들은 모두 근대 화단의 신진 화가들로 성장했으며, 스승인 안중식과 조석진이 작고한 후

에는 20대에 신흥 화단의 중심을 차지하게 되었다(도 6-2).

이한복은 서화미술회에서 처음에 산수, 사군자, 화조, 영모 등 전통 회화의 다양한 소재를 스승의 체본과 화보를 모사하는 방식으로 익혔다. 기년작들 중에 가장 이른 시기의 작품으로 〈봉래선경蓬萊仙境〉(1915)이 있고, 그 외에 기명절지도器皿折枝圖[2]와 영모화가 있는데, 다른 동년배 화가들과 달리 그는 입문기부터 채색화에 관심이 많았음을 보여준다. 서화미술회를 졸업한 김은호가 이상범과 화과와 서과를 모두 졸업했던 것을 볼 때, 이한복도 화과와 서과 과정을 모두 이수했을 가능성이 크지만 확인되지는 않았다. 그는 다른 동창들보다 서예를 특히 잘했으며, 서화미술회의 회장이었던 이완용에게서 서예를 배웠던 것으로 알려져 있다.[3] 그 외 서화미술회에서 서과 담당 교수였던 정대유, 강진희 역시 서예에 뛰어났으므로 이한복도 그림과 함께 서예를 배웠을 것이라 생각된다. 나중에 그는 자신의 전서篆書가 중국 근대 서화가인 오창석吳昌碩(1844~1927)의 서체이고, 이를 도쿄미술학교 때 스승인 다구치 베이호田口米舫(1861~1930)에게서 배웠다고 말한 바 있다.[4]

현재 남아 있는 이한복의 작품들은 주로 화훼, 화조동물화이다. 초기작인 〈참새〉는 병진년丙辰年(1916)에 그려진 것으로, 이한복의 초기 호인 '수재壽齋'라 쓰여 있고, 주문, 백문방인이 각각 찍혀 있다(도 6-3). 벌레를 잡아먹으려고 시선을 뚫어져라 고정하고 있는 참새 두 마리가 들풀과 함께 그려졌다. 같은 해에 그린 〈화조도〉(인천시립송암미술관 소장)가 있는데, '춘절春節'에 그렸고, 무호無號라는 호가 처음 등장하고 있지만 이 시기에 이한복의 화풍과 서체와 인장을 고려할 때 재고해보아야 할 것이다. 그는 2년 뒤에 서화가들과 함께 서화협회를 결성하고, 이를 기념하여 휘호회를 열었다. 이때 고희동高羲東(1886~1965), 조석진, 오세창吳世

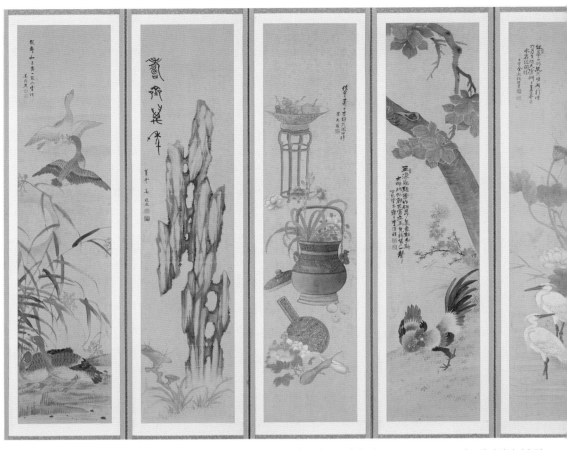

도 6-2. 안중식·이한복 외, 〈서화미술회 합작도〉 10폭 병풍, 1917년, 비단에 수묵채색, 각 163.5×36.8cm, 아모레퍼시픽미술관.

도 6-3. 이한복, 〈참새〉, 1916년, 종이에 수묵 담채, 개인 소장.

昌(1864~1953), 정대유, 이상범 등 14인과 함께 《서화첩》(1918)을 엮었는데, 여기에 앞서 언급한 작품과 유사한 참새를 그려 20세를 갓 넘긴 청년 화가로서 이름을 알리기 시작했다.

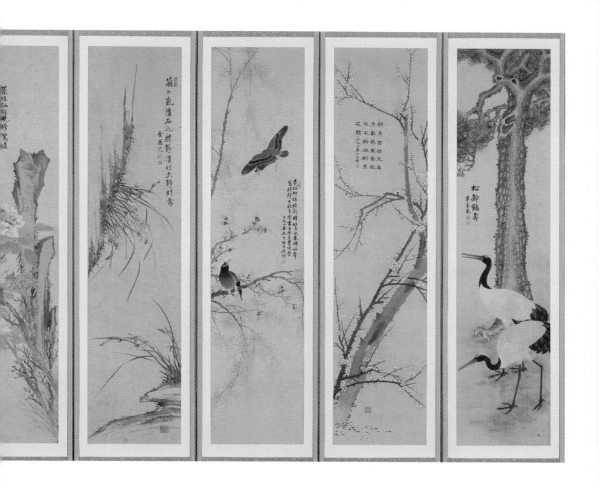

창덕궁에 헌상한 병풍들

이한복의 초기작으로 가장 주목되는 작품은 국립고궁박물관 소장의 〈어해노안도魚蟹蘆雁圖〉(1917)와 〈기명절지도〉(1917) 병풍이다(도 6-4, 5). 이 두 작품은 비단에 그려진 것으로 모두 2폭 병풍이라는 비슷한 형태이며, 제작 연도도 1917년 12월로 같다. 국립고궁박물관에는 이 작품과 비슷한 유형의 강필주 필 〈노안도蘆雁圖〉(1917)와 〈기명절지도〉(1917)가 있는데, 같은 크기의 동일한 비단에 그렸다는 점, 1917년 말에 제작한

것까지 모두 동일하다. 국립고궁박물관 소장의 박승무 필 〈산수도山水圖〉 2폭 병풍 역시 157.0×52.4cm로 이한복, 강필주의 작품들과 거의 유사한 크기의 비단에 그려졌다. 따라서 이 5점의 2폭 병풍은 모두 1917년 말에 제작되어 궁중에 헌상된 것으로 보인다.

이한복의 〈어해노안도〉는 오른쪽 어해도 부분에 "복숭아꽃 흐르는 물에 쏘가리가 살졌다. 남전초의의 필의를 방하다桃花流水鱖魚肥 仿南田草衣筆意"라고 적혀 있는데 중국 청대 화가인 남전南田 운수평惲壽平(1633~1690)의 필의筆意를 방해서 그렸음을 밝히고 있다(도 6-4).[5] 운수평은 윤곽선을 쓰지 않고 색을 넓게 펴바르며 그린 화훼화로 유명한데, 이한복은 게와 복숭아꽃에서 그 필의를 표현하고자 했다. 그리고 왼쪽 노안도에는 "만리 강호에 낙엽 신세, 오며 눈맞고 가며 봄이라. 천지 사방을 헤매는 나그네니, 갈대꽃만이 친구로다. 무숭 정사년(1917) 납월(12월) 상한에 이한복萬里江湖一葉身 來時逢雪又逢春 天南地北年年客 只有蘆花似故人 戊崇 丁巳臘月上澣 李漢福"이라 쓰여 있다.

국립고궁박물관에 소장되어 있는 서화미술회 출신 화가들이 그린 기명절지도들과 달리, 이한복의 작품은 선명한 색채와 특히 호분胡粉을 적극적으로 사용하여 시각적 청신함과 장식성이 강한 특징을 보여준다(도 6-5). 이러한 효과는 국립중앙박물관 소장의 안중식 필 〈기명절지도〉(1914)와 비교되는데, 기물의 배치나 채색법이 유사한 것을 알 수 있다(도 6-6). 이 시기에 이한복이 스승인 안중식 화풍을 계승하면서도, 한편으로는 운수평의 화의를 따르는 등 수묵과 채색을 겸비한 그림에 관심이 많았음을 알려준다. 가평월嘉平月 음력 12월에 그린 작품인데, 이 밖에 최근 공개된 국립중앙박물관 소장 이한복의 〈기명절지도〉(1917) 한 폭이 더 있다(도 6-7). 2018년에 기증된 이 작품은 국립고궁박물관 소장품

(좌) 도 6-4. 이한복, 〈어해노안도〉 2폭 병풍, 1917년, 비단에 채색, 각 158.0×52.5cm, 국립고궁박물관.
(우) 도 6-5. 이한복, 〈기명절지도〉 2폭 병풍, 1917년, 비단에 채색, 각 158.0×52.5cm, 국립고궁박물관.

보다 세로가 123.3cm로 좀 작은 편이지만, 청동 예기禮器인 고觚에 해당화와 목련을 꽂고, 그 옆에 작爵을 배치한 것이 국립고궁박물관본 〈기명절지도〉와 유사하다. 그 외에도 모란, 불수감佛手柑이 등장하며 다음과 같은 화제시畫題詩가 적혀 있다.

선녀 마고는 전설상의 과일인 안기조安期棗를 잘 길렀고,
신선 태을은 서왕모가 먹는 복숭아를 심었다네.

(좌) **도 6-6.** 안중식, 〈기명절지도〉 2폭 병풍, 1914년, 비단에 채색, 각 141.8×33.6cm, 국립중앙박물관.
(우) **도 6-7.** 이한복, 〈기명절지도〉(세부), 1917년, 비단에 채색, 123.3×33.3cm, 국립중앙박물관.

깊은 애정으로 장수를 기원하는 축수의 잔을 올리면서

옥당부귀도를 다시 그린다네.

－1917년 초가을 무호 이한복[6]

작품에 사용된 화려하고 고운 색채와 명암 표현 등에서 이한복이 유학 이전에도 상당한 묘사력을 갖추었음을 보여준다.

이 밖에도 창덕궁 소장품이었다가 구舊 궁중유물전시관을 거쳐 현재의 국립고궁박물관으로 이관된 작품들 중에는 비슷한 크기의 비단 혹은 종이에 그려진 것들이 있다. 이러한 작품들 중에는 '신臣', '경사敬寫', '근화謹畵'라고 하여 국왕에게 헌상할 목적으로 제작된 것들이 여러 점 확인된다. 화가들은 추가로 양기훈, 김은호, 노수현, 김창환이었다. 1917년 말부터 1920년까지 제작된 이 작품들은 모두 20대의 서화미술회 졸업생들의 초기작에 해당한다. 이 작품들은 1917년 11월에 일어난 창덕궁 화재 때 궁궐 소장의 서화작품들이 대부분 소실된 이후에 대한제국 황실로부터 주문받은 것으로 보이며, 당대 최고의 화가들이 제작하여 헌상한 것이다. 이와 함께 1920년 창덕궁이 재건된 후에는 희정당熙政堂,

표 6-1. 국립고궁박물관 소장(구 궁중유물전시관) 궁중회화

이한복	어해노안도	2폭 병풍	1917	비단에 채색	158.0×52.5cm	국립고궁박물관
이한복	기명절지도	2폭 병풍	1917	비단에 채색	158.0×52.5cm	국립고궁박물관
강필주	노안도	2폭 병풍	1917	비단에 채색	158.3×52.0cm	국립고궁박물관
강필주	기명절지도	2폭 병풍	1917	비단에 채색	158.0×52.2cm	국립고궁박물관
박승무	산수도	2폭 병풍		비단에 채색	157.0×52.4cm	국립고궁박물관
양기훈	노안국조도	2폭 병풍		비단에 채색	155.7×52.3cm	국립고궁박물관
김창환	화조송응도	2폭 병풍	1920	비단에 채색	152.0×53.0cm	국립고궁박물관
김창환	봉학도	2폭 병풍	1917	비단에 채색	154.0×52.0cm	국립고궁박물관
김은호	산수도	2폭 병풍	1918	비단에 채색	152.0×52.5cm	국립고궁박물관
김응원	묵란도	2폭 병풍		종이에 채색	152.5×52.3cm	국립고궁박물관
양기훈	산수일출도	2폭 병풍		비단에 채색	162.0×59.2cm	국립고궁박물관
양기훈	매죽도	2폭 병풍		비단에 채색	162.0×60.0cm	국립고궁박물관

대조전大造殿, 경훈각景薰閣의 좌우 방으로 들어가는 문 위의 벽면(상인방 부분)에 벽화를 장식하는 사업도 전개되었으니 대한제국이 주도했던 가장 큰 규모의 미술사업이라고 할 수 있다. 이한복은 1918년에 일본으로 유학을 갔기 때문에 더 이상 참여하지 않았지만, 그 또한 서화미술회 동료화가였던 김은호, 이상범, 박승무와 함께 청년 화가로서 입지를 굳혀나가고 있었음을 알 수 있다.

'진실한 예술가'가 되고 싶었던 젊은 화백

서화미술회에서 전통적인 서화교육을 받았던 이한복은 당시로서는 드물게 일본화를 배우기 위해 유학을 선택했다. 이한복은 1918년 4월 2일 도쿄미술학교 일본화과 예비과에 입학하여, 같은 해 9월에 선과選科에 입학했다. 예비과에 다니던 시절에 그린 작품이 최근 발견되기도 했다. 그의 유학은 김은호, 노수현, 이상범이 모두 일찍이 가계를 책임져야 할 만큼 경제적으로 곤궁했던 점을 생각할 때 당시로서는 이례적이라고 할 수밖에 없다. 그는 1923년 3월에 졸업했으며, 사실 도쿄미술학교 일본화과의 첫 외국인 유학생이었다.[7] 그보다 앞서 박진영朴鎭榮이란 사람이 1908년 9월 도쿄미술학교 일본화과 선과에 최초로 입학했던 사실이 확인되지만 박진영은 얼마 되지 않아 학업을 중단했기 때문에 이한복이 최초인 셈이다.

유학 이전에 그린 작품에서 그가 채색화에 관심이 많았다는 것을 알 수 있는데, 그의 일본 유학은 수묵 위주의 한국화단에서 채색화를 본격적으로 익히기 위한 것이었음을 짐작할 수 있다. 유학 이후의 그는 화

풍상의 큰 변화를 보였으며, 귀국 후에도 일본적 미의식과 일본 취미에 심취해 있었다. 그에게 일본 유학은 평생 동안 자긍심과 우월감을 불러 일으키는 특별한 경험이었다. 게다가 재학 중에 참가한 조선미전에서 두각을 나타내며 한층 자신감을 얻었다. 귀국 후 그는 주로 조선미술전 람회(1922~1944)와 서화협회전書畵協會展(1921~1936)을 중심으로 활동했 지만, 김은호나 이상범 같은 조선미전의 특선작가들처럼 개인전을 열거 나 개인 화숙을 운영하지는 않았다. 그는 휘문고보, 보성고보, 진명여학 교에서 시간제 도화 교사로 근무했다.

'신묘한 필법'의 〈엉겅퀴〉

이한복은 유학 시절에 한국에서 처음 열린 총독부 주최 조선미술전 람회(이하 '조선미전')에 출품하기 시작해서 귀국 후에도 1929년까지 총 여덟 번을 참가했다. 같은 시기에 열렸던 서화협회전에도 참가해서 주 목받는 '청년 작가'가 되었으며 곧 중진 화가의 대열에 올랐다. 그는 이 때부터 초화, 화조, 영모를 소재로 한 그림을 본격적으로 그렸다. 마지막 두 차례의 조선미전에는 풍경화를 출품하기도 했지만 일생 동안 자신의 특기를 산수가 아닌 화조영모화에 두고 있었음이 분명하다.

1922년 제1회 조선미전에 참여해 화단에 정식으로 이름을 알린 이 한복의 출품작은 〈하일장夏日長〉이었다(도 6-8). 이 작품은 1부 동양화부 에서 3등상을 받았는데, 이때 3부 서부書部에서도 〈석고전문石鼓全文〉으 로 4등상을 받았다. 당시 허백련이 〈추경, 춘경산수도〉로 1등 없는 2등 상을 수상하고, 다른 서화미술회 화가들이 전통적인 수묵산수화를 출품

했던 것과 비교해보면 그의 그림은 무척 이색적이었을 것이다. 〈하일장〉은 당나라 시인인 고병高騈 (821~887)의 유명한 「산정하일山亭夏日」이란 시에서 "푸른 나무 녹음이 짙어가고 여름날은 길기만 하네綠樹陰濃夏日長"라는 구절에서 빌려온 제목이다. 또한 당나라의 문종

도 6-8. 이한복, 〈하일장〉, 1922년, 조선미술전람회 제1회 3등상(출처: 『조선미술전람회도록』 1).

文宗이 "사람들은 모두 더운 것을 괴로워하지만, 나는 여름날이 긴 것을 사랑하노라人皆苦炎熱 我愛夏日長"라고 노래한 시 구절에도 나올 정도로 회자되는 말이다. 그의 수상에는 도쿄미술학교 교수 가와이 교쿠도川合玉堂 (1873~1957)의 배려가 있었던 듯하다.

그는 1924년 제3회 조선미전에 〈엉경퀴[薊]〉(2등상)와 〈전문쌍련篆文雙聯〉을 출품하여 동양화부와 서부에서 각각 2등상을 수상했는데, 모두 1등 없는 최고상이었다(도 6-9). 〈엉경퀴〉는 "신묘한 필법은 산 풀을 눈앞에 보는 듯"하였다고 평가받았다.[8] 점차 수위의 수상을 거듭하면서 자신감에 넘친 이한복은 수상 소감에서 "무어 변변치 않습니다. 나는 제1회 전람회에서는 글씨로 4등을 하였고, 2회에는 3등을 하였으며 동양화로는 제1회에 3등을 하였습니다. 글씨는 생각은 오래하던 것인데, 2폭 4줄을 대략 반일 동안 쓴 것입니다. 동양화는 대략 1년 동안 생각하여 3주일 동안 그린 것입니다"라고 말했다. 겸손한 말로 시작하긴 했지만 자신의 수상 경력을 나열함으로써, 과시하려는 마음을 드러냈다. 게다가 글씨는 2폭 4줄을 반일 동안, 동양화는 1년 동안 생각하여 3주에 완성했다는 말 속에서 정확하고 꼼꼼한 성격을 드러내고 있는 점도 흥미롭

도 6-9. 이한복, 〈엉겅퀴〉, 1924년, 조선미술전람회 제3회 2등상(출처: 『조선미술전람회도록』 3).

다. 현존하는 그의 작품들에 제작 연대를 써 넣고 합작 서화첩에도 연대를 확인할 수 있게 한 것도 그의 꼼꼼함을 말해준다. 이러한 그의 성격은 초기에 초화류나 정물 등 작은 소재를 즐겨 그리고, 그릴 때도 시선을 대상에 근접해 그리면서 여백 없이 꽉찬 구도를 좋아했던 것에서도 잘 드러난다.

　제3회 조선미전의 〈엉겅퀴〉는 그가 도쿄미술학교 일본화과에 재학중에 그린 작품과 거의 유사하다. 그 당시 과제로 제출했던 작품으로,

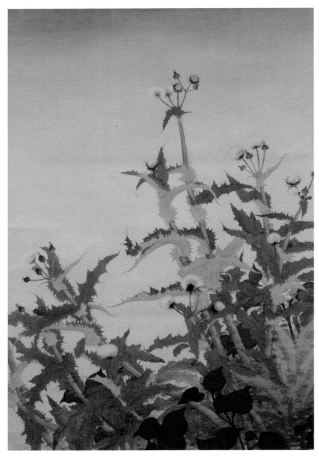

도 6-10. 이한복, 〈엉겅퀴〉, 미상, 재학 중 평상성적 과제물, 비단에 채색,
도쿄예술대학.

현재 도쿄예술대학에 소장되어 있는 〈엉겅퀴〉는 2008년 7월에 필자가
직접 실견 조사한 바 있다(도 6-10). 청색과 녹색을 주조로 한 사생 작품으
로 유학 이전에 그렸던 원색에 가까운 채색화에서 탈피하고 있음을 보
여준다. 동일한 모본에 의해 그려진 것이 거의 확실한 이 두 작품은 가
지와 잎, 꽃이 그려진 부분에서 약간의 차이를 보이지만 가운데 가장 긴
가지와 그 왼쪽에서 나란히 올라가는 작은 가지는 거의 일치한다. 도쿄

예대본東京藝大本보다 조선미전본朝鮮美展本이 가지를 더 추가해서 그린 것이 다를 뿐이다. 도쿄예대본과 동일한 모본을 약간 변형해 출품한 것이라 생각된다. 도쿄예대본을 볼 때, 소재가 된 엉경퀴는 꽃이 붉은 일반적인 엉경퀴가 아니라 꽃이 흰 토종 엉경퀴인 '흰고려 엉경퀴' 계통을 그린 듯하다. 그러나 엉경퀴는 색도 다양하고, 종류도 많아 도쿄예대본을 국내에서 사생했다고 보기는 어려울 듯하다. 이한복의 성정으로 미루어보아도 조국의 풀을 생각하며 그렸을 가능성은 희박하다. 도쿄미술학교는 서화미술회에서의 교육방식과 달리 사생을 강조한 실기교육을 하고 있었으므로, 이한복은 이 시기에 대상에 대한 정밀한 관찰을 통해 회화적 기본기를 숙련하고 있었던 듯하다.

이한복이 유학 첫 해(1918)에 그린 사생 화훼도가 2019년 개최된 국립중앙박물관의 《근대 서화: 봄 새벽을 깨우다》 특별전을 통해 공개되었다(도 6-11). 식물사생을 익히던 도쿄미술학교 입학 초 수업기의 작품으로, 채색 기법에서 큰 변화를 보여준다. 고학년이 되어야 인물화를 그리는 일본 미술학교의 교육과정을 고려할 때, 그가 저학년 때 그린 모본을 가지고 조선미전 공모전에 출품할 작품을 그린 것은 '신묘한 필법'을 보여준 주목받는 신예 작가의 의욕에는 미치지 못하는 태도라고 생각된다.

이한복은 유학을 마치고 귀국한 다음에도 화훼류의 그림을 주로 그렸으며, 특히 〈엉경퀴〉는 그의 대표적인 작품이 되었다. 그는 서화협회전에도 비슷한 엉경퀴 작품을 출품했는데, 결국 같은 소재를 반복해서 출품하자 비난을 받기에 이르렀다.[9] 특정 소재에 집착하는 습성은 결국 공모전에서나 비평가들에게 좋은 인상을 주지 못했던 것이다. 그럼에도 이 작품들은 전람회장에서 관람자들의 인기를 끌었고, 이왕직, 궁내성, 총독부 등에 팔렸으니 비평적 관점과 관람자들의 취향이 달랐음을 보여

도 6-11. 이한복 〈화훼도〉, 1918년, 종이에 채색, 각 45.0×34.0cm, 국립중앙박물관.

준다. 이러한 예는 이한복뿐 아니라 같은 시기에 활동했던 김은호, 이영일, 김기창 등 조선미전의 스타 작가들에게 공통된 상황이었다.

진실과 '속임수' 사이

소재의 빈곤에 대한 지적이 있어서인지 이한복은 그다음 해 조선미전에는 엉겅퀴가 아닌 〈양귀비〉(1925년 제4회)를 출품했다. 그렇지만 이를 두고 소재가 변했다고 보기는 어려우며, "사생과 이상이 통일되지 못한 한계가 있다. 그렇기 때문에 정미情味가 없이 되어버린 것이다. 나쁘

도 6-12. 이한복, 〈수〉, 1926년, 조선미술전람회 제5회(출처: 『조선미술전람회도록』 5).

게 말해버리면 속임수가 많다"라는 말까지 듣게 되었다.[10] 그 자신이 '진실한 예술가'가 많았으면 좋겠다고 운운했고, 국민혼을 표현해야 한다고 말했던 것을 생각하면 치명적인 평가가 아닐 수 없었다.[11] 1926년 제5회 조선미전에 출품했던 〈수睡〉는 더욱 심한 평을 들어야 했다(도 6-12). 독설가였던 김복진은 "오리 눈깔을 그리지 않았으면 잠자는 기분이 나왔을 터인데, 이 사람이 어떻게 생각하고 흰 오리를 앞에 놓고 색色 오리를 뒤에 놓았는지 모른다. 물도 그려볼 생각을 하기를 바란다"고 했다.[12] 배경의 자연을 생략한 채 단일한 색조로 된 바탕에, 하얀 호분胡粉을 사용하여 졸고 있는 오리 무리를 그렸는데 이러한 단순한 구도는 일본화에서 흔히 보이는 특징이다. 이 작품 역시 소재가 달라졌음에도 불구하고, 오리의 단조로운 동작이 일정하게 반복되고, 색도 몇 가지 특정 색만을 사용하는 이한복의 습성을 고스란히 보여준다.

무엇보다 그의 작품에 대한 비판적인 태도는 이한복의 작품세계가 1920년대 근대 화단의 변모기에 등장한 실험성을 거의 보여주지 못한 점을 지적하고 있었다. "신묘한 필법은 산 풀을 눈앞에 보는 듯"하다고 했던 평가에서 이제는 그 사생력까지 불안해졌음을 드러내고 있는 것이다. 이미 이상범과 김은호가 조선미전에서 주목을 받으면서 화단에서도 입지를 굳혀나가던 시기였다는 점을 생각한다면, 이한복의 권위는 분명 흔들리고 있었다. 특히 채색화가로 급부상한 김은호가 재력가 이용문의

지원으로 1925년에 일본으로 유학을 떠나 도쿄미술학교의 청강생으로 일본 화단을 직접 체험함으로써 이 분야에서 이한복이 지닌 독보적 위치를 위협하고 있었던 것이다.

〈수〉 이전에 그린 영모화로 1923년 도쿄미술학교 졸업작품으로 출품했던 〈야학野鶴〉을 그해 조선미전에도 출품하여 입선했다(도 6-13). 한 점만을 제작했다면, 조선미전이 봄에 열렸으므로 도쿄미술학교를 3월에 졸업한 후 졸업작품을 국내에 가져와 조선미전에 출품했을 것이다.[13] 〈엉겅퀴〉를 '평상성적'이라는 제목으로 학교에 제출하고 나중에 비슷하게 그려 조선미전에도 출품했던 것을 생각하면, 동일한 본으로 두 개의 작품을 제작했을 가능성이 크다. 〈야학〉도 학의 꼬리 끝이 잘려 답답할 정도로 화면을 여분 없이 처리하여 대상이 화면 가득 채우고 있다. 당시 일본화과 학생들이 졸업작품으로 인물, 산수를 제출했던 것과는 달랐다. 이한복은 도쿄미술학

도 6-13. 이한복, 〈야학〉, 1923년, 조선미술전람회 제2회(출처: 『조선미술전람회 도록』 2).

교에 유학하면서 자신이 익혀왔던 전통 화풍을 크게 변화시켰지만, 귀국 후 20대의 신진 화가로서는 지나치게 소극적인 창작 태도를 보여준다. 그는 신묘한 필법을 구사하는 화백의 정점에서 사생력에도 문제가 있는 미숙한 화가로 전락한 것이다. 이상범과 김은호가 각각 실경수묵산수화와 채색화 분야의 양대 산맥을 확고히 구축할수록 이한복의 창작역량은 더욱 불안정해졌다.

도쿄미술학교 유학 시기부터 1929년까지 이한복은 조선미전과 서

화협회전 같은 큰 규모의 전람회를 중심으로 활동했다. 그는 도쿄미술학교를 졸업한 유학파라는 프리미엄을 안고 화훼 작품을 통해 화단에 이름을 알리고, '동양화의 거두'로 주목받아 많은 그림 주문에 응해 바쁜 나날을 보냈다. 그러나 점차 그의 작품에 대한 세간의 평가는 반복되는 화제, 단조로운 창작 기법으로 인해 곧 식상해지고 말았다.

서부 활동과 회화관의 피력

이한복이 계속해서 조선미전의 서부書部에 작품을 출품하여 수상했던 사실은 이 시기 다른 작가들과 분명히 다른 면모이다. 그렇지만 이 역시 전서篆書만을 출품했던 점에서 특정 소재에 집착하는 회화적 습성의 연장선에 있었다고 하겠다. 그는 제3회 조선미전에서 자신의 전자篆字는 중국 근대 서화가인 오창석을 연구한 것이며, 배우기는 도쿄미술학교 재학 시에 다구치 베이호에게서 배웠다고 밝혔다.

다구치는 중국에서 오창석의 가르침을 직접 받은 서화가였다. 오창석의 서화를 연구하여 『오창석서화보吳昌碩書画譜』(1922)를 간행하고, 서예에 관한 중요한 책인 『서도실습법書道実習法: 해행전예楷行篆隷』(1921)를 간행한 일본 서화계의 원로 작가였다. 일본 서도전書道展의 심사위원을 지낸 다구치는 조선미전에서도 서부의 심사를 오랫동안 맡았다. 이한복이 일본에서는 물론 귀국 후에도 오창석을 연구하게 된 것은 다구치와 지속적으로 교류했던 영향이 컸을 듯하다. 서화고동書畵古董 수집 취미에 감식안鑑識眼까지 높았던 다구치는 이한복과 조선미전을 통해 계속해서 교류했고, 이한복이 1930년대부터 일체의 조선미전에 참가하지 않고 서화

수장과 감식에 힘쓰게 된 데에도 영향을 미쳤을 것이라 생각된다.

이한복처럼 동양화부와 서부에 동시에 입선 수상한 예는 극히 드물어서, 그의 자긍심은 더욱 컸을 것이다. 제3회 조선미전의 수상 소감에서 "제1회 전람회 때에는 대개 문인묵객이 여가에 한사閑事같이 한 것이 많았으나 이번에는 웬간히 깨이어 순정미술純正美術로 들어가는 듯합니다"라고 말했을 뿐 아니라 "이번 전람이 … 일본 문전文展(문부성미술전람회의 약칭)의 제1회(1907)보다도 썩 유치합니다. 서화계로도 일본과 비교가 아니 됩니다"라고 말했는데, '27세의 청년'이 하기에는 지나치게 자신만만한 태도였다.[14] 대개 수상자들은 수상 소감을 스승의 은공 덕분이고, 자신의 작품이 아직은 많이 부족하다고 겸손하게 말하는 데, 그는 수상소감에서 일본 미술학교 졸업생으로서의 우월감을 노골적으로 드러냈다.

일본 화가들과의 교류나 도쿄미술학교 스승의 한국 방문 때마다 그들을 안내하고 더욱이 마사키 나오히코正木直彦(1862~1940) 교장의 한국 미술 수집에도 중요한 역할을 했던 것으로 미루어보아 그의 인맥은 일본인들이 중심을 이루었던 듯하다.

그럼에도 불구하고 이한복은 한국 서화계를 정리할 때 장승업, 조석진, 안중식을 잇는 화가로 언급되었다.[15] 그러나 일찍이 화단에서 주목을 받으며, '동양화단의 거두'라 불렸던 이한복의 성과는, 화제가 풍부하지 못하고 지나친 우월감으로 새로운 모색을 게을리한 탓에 점차 화단에서 입지가 좁아졌다고 보는 것이 타당할 듯하다. 그는 제6회 조선미전에 〈어떤 날或日의 정원〉을 출품했는데, 동양화에 서양화의 정물화를 접목했지만 '뜰의 기분'이 나지 않고 초화가 무기력해 보인다는 지적을 받았다(도 6-14).[16] 1924년 작인 〈엉겅퀴〉가 '산 풀을 눈앞에 보는 듯'하다

도 6-14. 이한복, 〈어떤 날의 정원〉, 1927년, 조선
미술전람회 제6회(출처: 『조선미술전람회도록』 6).

는 평가를 받았던 것과 비교하면, 그가 사
생력마저 퇴보하고 있음을 알 수 있다.

그는 마지막 두 번의 미전에서 오랫동
안 그려왔던 화조화를 벗어나 풍경화를 시
도했지만 이 새로운 도전이 성공했다고 보
기는 어렵다. 금강산 시리즈를 그리고, 화
선지 대신 조선 생지生紙를 사용하는 등 나
름 특색 있는 시도를 했지만 크게 주목받
지는 못했다. 이미 동료화가이자 서화미술
회의 후배였던 김은호, 이상범, 이영일李英一
(1903~1984) 같은 화가들이 두각을 나타내
며 인기 작가의 반열에 올랐으므로 이한복
의 입지는 더욱 좁아질 수밖에 없었다.

그는 정식 미술학교를 다닌 유일한 동양화가로서 한때 저널리즘의
주목을 받았지만, 결과적으로 화단의 변화에 대응하지 못했던 것으로
보인다. 김은호가 일본의 제국미술원전람회帝國美術院展覽會(이하 '제전')에
출품하여 입선하는 등 쾌거를 올렸지만 이한복은 한국 화가들이 제전을
'넘겨다보는 일'은 한국 서화계의 전도를 낙관할 수 없는 행위라고 보았
다.[17] 그는 '조선전람회'에서 먼저 성공을 해야 한다는 신념을 갖고 있었
다. 이러한 그의 신념은 한국에서든 일본에서든 세속적인 출세와 권력
을 누리고자 하는 시류와 맞지 않는 가치관이었고 뚜렷한 명분이 있는
것도 아니었다. 그는 한국에서 성공을 거둔 이후에야 일본 제전을 넘겨
다볼 수 있다는 식으로 모든 면에서 단계를 체계적으로 밟아야 한다는
강박적 사고를 하고 있었던 듯하다.

이한복은 치밀하고, 신중하며, 예민한 성격의 소유자로, 자신만의 회화관을 가지고 '진실한 그림', '민족혼'을 표현하고자 했지만 도전적이고 의욕적으로 작품활동을 하지는 못했다. 오히려 '일본화 베끼기'라는 혹평을 받았고, 창조적 정신이 없다는 평가를 받기도 했는데, 이는 그가 추구하고자 했던 회화적 이상과는 정반대의 평가였다. 더욱이 한국 전통에서 서 및 사군자가 지니는 의미를 생각해볼 때, 그가 조선미전에서 이것을 제외하는 운동에 가담했던 사실은 일본적 미의식에 젖어가던 당시 화단의 문제점을 직시하지 못했다는 한계를 보여주는 것이다.

그는 1929년 제8회 조선미전을 끝으로 더 이상 참여하지 않았다. 이 즈음부터 서화고동품 수집과 동호회 활동에 전념하기 시작했으며, 『매일신보每日申(新)報』 등에 꾸준히 시필試筆 화조화 및 산수화를 게재했지만 실제 화단에서의 입지를 넓히지는 못했다.

미술 교류 활동

이한복은 서화미술회를 졸업한 후 1918년에 서화협회 창립 때 정회원으로 참여했다. 서화협회는 신구서화계의 발전과 동서 미술의 연구, 향학向學 후진의 교육 및 공중의 고취아상高趣雅想 증장을 목적으로 창립된 민간단체였다. 정회원은 기술전문학교, 강습소를 졸업한 자로 총회에서 추천을 받아 정해졌다. 정회원은 '서화가'로 구성되었고, '휘호회 석상席上에서 출석휘호'할 수 있었고, 전람회에 무심사로 출품할 수 있었다. 서화계를 망라한 서화협회는 1919년 말에 서화연구회 계열의 김규진金圭鎭(1864~1933), 노원상盧元相(1871~1928), 이병직李秉直

(1896~1973) 등이 탈퇴했지만, 민간단체로서 조선미전과 함께 근대화단의 중요한 기관이었다. 이한복은 조선미전과 함께 서화협회전에도 참가했으며, 주도적인 역할을 하지는 않았지만 지속적인 관계를 유지하고 있었다.

그는 유학 이전부터 서화미술회의 조교 역할을 했고, 서화협회에서 함께 활동했던 이도영李道榮(1884~1933)과는 각별한 친분을 나누며 화회畵會를 열기도 했다.[18] 일본 유학 중에 이도영이 도쿄에 와서 전시회를 열었을 때도 이한복은 그를 자신의 집에 머물게 하는 등 여러모로 도움을 주었다.[19] 1925년 12월에는 변관식, 방무길과 함께 조선미술회朝鮮美術會를 조직했는데, 도쿄 유학생들이 주축이 된 이 단체는 창립 당시 회원이 35명이었다. 공상적 또는 향락적인 전통 예술에 대하여 반기를 들고, 적어도 현실을 토대로 하여 대중 예술을 건설코자 조직된 이 단체는 조선 미술의 세계적 지위를 수립하겠다는 의욕 넘치는 단체였으나 이후 흐지부지 되어버렸다.[20] 이상범, 변관식, 허백련 같은 화가와는 미술단체에서 함께 활동하고 합작품을 그리기도 했으며, 그 외에도 문인, 관료들과 친분을 갖고 있었다. 미국에서 오랫동안 공부했던 장발張勃(1901~2001)의 귀국 축하연 모임을 이한복이 주관했던 것을 보면 그와도 특별한 인연이 있었을 것이라 생각된다.

1923년 일본에서 귀국한 후부터 2~3년간 시기에 이한복은 작가로서 전성기를 누리고 있었다. 미술 교육자로서 학생들을 가르쳤고, 한·일 화가들과 함께 미술회美術會를 조직했다. 1925년에는 중앙기독교청년회 내의 청년학관靑年學館에 미술부美術部가 설치되었는데, 이한복은 김창섭金昌燮(?~?), 김복진金復鎭(1901~1940)과 함께 강사로 이곳에서 강습을 하기도 했다.[21] 이곳에는 여학생도 입학했지만, 눈에 띄는 제자는 없었다.

한편, 1926년 서와 사군자를 조선미전에서 제외하려는 운동에 이한복이 동참했던 사실은 조선미전 제1회부터 동양화부와 서부에 꾸준히 출품했던 그의 행보로 보았을 때 의외의 일이었다.[22] 이한복은 이상범과 '재조선 일본화가인' 가토 쇼린加藤松林, 가타야마 단堅山坦, 도쿠 메구미禿惠, 마쓰다 마사오松田正雄, 히로이 고운廣井高雲, 오다테 조세쓰大館長節와 화우다화회畵友茶話會를 조직했고, 서 및 사군자 퇴치운동을 이 화우회 회원들과 함께 전개했다. 이한복은 이들 중 가토, 가타야마, 마쓰다, 오다테를 포함해 이상범, 미토 반쇼三戶萬象, 이하라 마쓰요시合原松芳와 함께 '조선동양화가협회朝鮮東洋畵家協會'를 조직하기도 했다.

그는 「동양화東洋畵 만담漫談」에서 동양화와 서양화의 경계가 없어지고 있는 당시 '서화계의 현상'을 분석하면서 회화를 문인화와 동양화로 나누고, 동양화에서는 서예를 따로 취급해야 한다고 주장했다.[23] 이러한 그의 회화관은 서 및 사군자의 예술성을 부정한 것은 아니었으며, 다른 일본화가들의 견해와도 달랐던 것이 아닐까 생각된다. 서 및 사군자는 오랜 숙련 기간이 필요하지만 그의 표현을 빌리면 '대략 반일 동안' 완성해서 조선미전에 출품하는 반면, 동양화는 대략 1년 동안을 생각하여 3주일 동안 그린 것을 출품하는데, 둘을 같은 전람회에서 평가한다는 것에 대한 불만에서 나온 것일 수 있다. 일본 최초의 관설 전람회인 문전文展은 처음부터 '서도書道'를 포함하지 않았고 따로 서도전람회를 열었던 것을 생각하면 일본화단의 상황을 염두에 둔 것으로 보인다. 이때에도 그는 수묵 또는 수묵담채의 사군자류를 여전히 즐겨 그렸고, 많은 문인 서화가들이 참여한 화첩에 사군자를 그려 넣은 것을 보면, 알려진 그대로 서와 사군자류의 예술성 자체를 부정한 것으로 보기는 어렵다. 단지 같은 전람회에서 평가하기가 어렵다는 것으로 이해하는 것이 좋을 듯하다.

이한복은 이 외에도 김용수, 이상범, 김종태, 이승만, 김주경, 최우석, 윤희순 그리고 일본 화가인 가토 쇼린, 마쓰다 마사오, 가타야마 탄, 미토 반쇼, 히로이 고운 등과 개신동맹기성회를 결성하고, 조선미전의 문제점을 개선하기 위해 노력했다.[24] 1928년에 결성된 개신동맹기성회는 처음부터 조선미전의 개선을 목표로 한 단체였다. 이 해의 조선미전에서 이한복은 〈저물어가는 산〉이란 작품으로 특선을 받았지만 앞선 해인 1927년 서화협회전부터 계속해서 금강산 시리즈를 그려온 것으로, 여전히 화제가 빈곤함을 드러냈다.

1930년대 이후 문인적 화훼화의 창작과 서화 수장 활동

이한복은 1930년부터 조선미전과 서화협회에 모두 불참했다. '담백淡白 우아한 순일본식 화실畵室'을 꾸며놓고 일본 차를 마시며 그림을 그렸다고 하는데, 이러한 일본 취미와 함께 1930년대부터 본격적으로 서화고동을 수집蒐集하고, 감정鑑定하며 문인적 교양인이 되었다. 그는 조선미전이나 서화협회전 같은 큰 전람회에 출품하는 경우를 제외하면, 수묵의 농담을 한껏 살린 〈봉래오운蓬萊五雲〉(『매일신보』, 1925년 5월 10일자, 3면), 〈운룡도雲龍圖〉(『매일신보』, 1928년 1월 1일자, 3면), 〈산수도〉(『매일신보』, 1933년 1월 3일자, 4면), 〈송월도松月圖〉(『매일신보』, 1935년 1월 14일자, 4면)를 발표했다. 그는 공모전이나 대규모 전람회에는 일본인 심사위원과 대중 관람객을 의식해서 미전풍의 화조영모화를 그렸지만, 개인적으로는 한묵적翰墨的 서화류를 즐기는 이중적인 창작 태도를 지닌 것으로 보인다.

일본의 미술학교 학생들은 적을 두고 있는 학교 수업 외에 개인 화숙에서 따로 지도를 받는 것이 일반적인데, 이한복이 다구치 베이호를 특별히 언급한 것은 자신의 화풍 형성에 그의 영향을 받았음을 시사한다. 1929년 즈음부터 서화 수장과 감식 활동에 주력하기 시작한 이한복은 오창석류의 화훼화를 발표하기 시작했다.『매일신보』에 게재된 시필화는 흑백임에도 불구하고, 수묵의 운용과 장식적 효과를 보여주며 1920년대의 작품들에 나타나는 답답한 구도를 벗어나 좀 더 자유로운 창작세계를 드러냈다. 이한복의 문인적 화훼화는 소전素筌 손재형孫在馨 (1903~1981)과의 친밀한 교류와 철농鐵農 이기우李基雨(1921~1993) 같은 전각, 서예가를 배출해내면서 오히려 이 분야에서 자신의 영역을 굳히는 것 같았다.[25] 휘문고보에서 이마동李馬銅(1906~1981)이 그에게 배웠으나 서양화를 전공했고, 진명여학교 출신의 임정옥任正玉, 변호숙卞鎬淑 같은 제자도 있었지만 주목할 만한 제자를 배출하지는 못했다.[26] 이한복이 세상을 떠나기 1년 전에 그린 〈노근란도露根蘭圖〉(1943)는 손재형이 화제를 썼는데, 한아閒雅한 맛을 보여주는 말년작이다(도 6-15).

이보다 이한복을 기억할 수 있는 것은 서화 수장과 전각, 감식 활동을 통해서였다. 대표적인 수장가였던 수정水晶 박병래朴秉來(1903~1974)는 이한복을 "서화와 골동품의 감상에 선구자"로 기억했으며,[27] 그를 따를 만한 이가 없어 그의 눈길을 거쳐야만 서화건 골동품이건 제 빛을 낸다고 했다. 서화 감식에 뛰어났던 오세창조차도 이한복의 감식안에는 절대적인 신뢰를 했을 정도라고 하니, 그의 위상을 가늠해볼 수 있는 대목이다. 도쿄미술학교 교장인 마사키 나오히코는 한국 미술품을 수집할 때마다 이한복을 찾아와 감정을 의뢰했을 정도로 그의 감식안은 이미 정평이 나 있었음을 알 수 있다. 추사秋史 김정희金正喜(1786~1856) 연구에

도 6-15. 이한복, 〈노근란도〉, 1943년, 종이에 수묵담채, 21.0×18.0cm, 개인 소장.

도 조예가 깊었던 이한복은 일본인 추사 연구자로 경성제국대학 교수였던 후지쓰카 지카시藤塚鄰(1879~1948)의 서화 수장에도 관여한 것으로 알려져 있다. 후지쓰카 지카시는 패망 후 일본으로 돌아갈 때 추사 김정희의 〈세한도〉를 가져갔으나, 손재형의 간곡한 부탁으로 조건 없이 무상으로 돌려준 사람으로 유명하다.

이한복은 장택상張澤相(1893~1969)의 사랑방 모임에
나가서 서화가 김용진金容鎭(1878~1968), 호남 거부 박영
철朴榮喆(1879~1939), 치과의사 함석태咸錫泰(1889~?), 화
가 도상봉都相鳳(1902~1977), 서예가 손재형, 윤치영尹致暎,
한상억韓相億, 이만규李萬珪 등과 교류했다. 고미술품 애호
가들이었던 이들은 매주 수표교 근처 장택상의 사랑방
에 모여 밤새는 줄 모르고 고미술품 이야기로 꽃을 피웠
다고 한다.[28] 부유한 정치관료인 장택상이 1937년 당시
소장하고 있던 고미술품이 1,000여 점이나 된다고 했으
니, 그 방대한 양이 놀랍다.[29] 김용진을 비롯해 박영철 역
시 당대를 대표하는 대수장가였는데, 이한복은 이들과
구일회九日會를 조직해서 정보를 수집하고 교류했다.[30] 이
한복은 이때 안중식의 〈천보구여도天保九如圖〉, 이도영의
〈유창미인도柳窓美人圖〉, 정학교丁學敎의 〈기암호종도奇巖弧從
圖〉, 김응원의 〈지란정상도芝蘭呈祥圖〉 등 서화미술회 스승
들의 작품들을 소장하고 있었다. 19세기 화가로는 이한
철李漢喆의 〈추림독서도秋林讀書圖〉와 〈산수도〉, 〈산수선면
山水扇面〉, 오대징吳大澂의 〈전련篆聯〉을 소장하고 있었는데,
박창래의 소장품에 제첨題簽, 상서箱書한 것들도 있어서
소장품을 서로 감상하고 정보를 나누었다는 사실을 알
수 있다.[31]

이 시기에 이한복은 회화 작품도 채색화보다는 수
묵을 위주로 한 산수화나 오창석류의 화훼화를 즐겨 그렸다. 〈세한삼우
도歲寒三友圖〉는 1928년 오세창에게 그려준 것인데, 같은 해 『매일신보』

도 6-16. 이한복, 〈세한삼우도〉,
1928년, 종이에 수묵담채, 125.0×
32.0cm, 개인 소장.

신년 축하 시필화로 게재된 작품과 거의 동일하다(도 6-16, 17).[32]

1940년 조선미술관朝鮮美術館 창립 10주년을 기념해서 열린《10대가산수풍경화전十大家山水風景畵展》은 이한복이 화단의 10대가 명단에 이름을 올리는 계기가 된 전람회였다.[33] 그렇지만 이한복은 4년 뒤에 고인이 되어버렸기 때문에 해방 후 10대가, 6대가 등으로 근현대기를 대표하는 화가들을 선정하는 과정에서 점차 잊혔다. 산수풍경화가로서는 더욱이 후대에 미친 영향이 미미한 정도에 불과하다. 오히려 그는 일제강점기에 활동했던 화조화가로서 그리고 서화 수장가이자 감식가로서 더 기억되고 있다.

이한복은 '10대가산수풍경화전'이 열리고 얼마 뒤인 1940년에 사망한 것으로 오랫동안 알려졌지만, 이는 잘못 알려진 것이다. 이한복은 실제 1944년 5월 20일 새벽 4시 24분에 향년 47세로 영면했다는 사실을 이 글에서 처음 밝힌다. 그의 '고별식'을 '22일 4시에 박문사博文寺(지금의 신라호텔 영빈관 자리)에서 집행'했다. 김영윤의 『한국서화인명사전韓國書畵人名辭書』(한양문화사, 1959)에도 죽은 해가 1940년으로 나온 것으로 보아 꽤 일찍부터 오기誤記가 되었던 듯한데 앞으로 시정되어야 할 것이다.

이한복은 1930년대 말에는 '완당선생阮堂先生' 강연을 하고(『매일신보』, 1938년 5월 28일자), 조선미술관의 '조선명보전람회朝鮮名寶展覽會', 조선서도진흥회朝鮮書道振興會 주최의 '조선서도전람회朝鮮書道展覽會'에 소장품을 출품하거나, '식비판'을 맡는 등 고미술품 감식가로서 명성을 확고히 해

도 6-17. 이한복, 〈세한삼우도〉, 1928년, 『매일신보』, 1928년 1월 1일자, 2면.

나갔다. 생애 말년인 1941년에는 매일신보사 주최의 '세민구제서화전細民救濟書畵展'에 참여했지만 이것은 민간인의 구호를 목적으로 한 것이기보다는 군국주의 체제하에서의 경제 지원을 의도하는 바가 컸다. 1942년 10월에는 전람회 수입을 육해공군에 헌납하기 위한 제1회 '조선남화연명전'이 개최되어 이한복을 비롯해 윤희순, 노수현, 백윤문, 배렴, 박승무, 이상범, 이용우, 이승만, 고희동, 허백련, 허건, 김은호, 김용진, 김기창 등이 참여했다. 이한복은 죽기 넉달 전에도 친일관료와 한 달간 일본 도쿄를 다녀왔을 만큼 건강에 문제가 없었으나 갑작스럽게 죽음을 맞이했다.

잊혀진 화가

무호 이한복은 근대기에 활동했던 화조화가이다. 그는 우리나라 최초의 미술교육기관인 서화미술회에서 당대를 대표하는 화가였던 안중식과 조석진의 가르침을 받고 화단에 입문했다. 서화미술회를 졸업한 대개의 화가들이 그렇듯이 이한복도 화단에 입문하면서부터 곧 근대 화단의 주목받는 신진 화가로 인정받았고, 1917년부터 1920년까지 궁궐 재건사업의 일환으로 이루어진 장식용 그림 제작에 참여했다.

그러나 이한복은 당시 일본화를 배우기 위해 일본으로 유학을 가는 일이 극히 드문 상황에서 도쿄미술학교 일본화과에 입학한 최초의 외국인 유학생이 되었다. 1918년 9월부터 1923년 3월까지 유학 기간 동안에 국내에서 열린 조선미전과 서화협회전에 출품하여 두각을 나타냈다. 1929년까지 이 두 전람회를 무대로 활동했던 그는 '동양화단의 거두'로

연이어 수상작을 내며 '시선을 집중'시켰지만, 일본적 미의식을 바탕으로 한 화조영모화를 반복적으로 출품하여 비난을 받았다.

더욱이 그와 관련된 기사에는 일본 유학을 다녀온 자긍심이 곳곳에 드러나고, 한국 화단을 비하하는 발언을 서슴지 않는 등 오만함마저도 보인다. 그럼에도 불구하고 이 화가에 관심을 갖게 된 것은 일제강점기 화단에서 그의 작가적 위상이 변해가는 과정이 흥미로웠기 때문이다. 즉, 미술학교 교육을 받은 젊은 '화백'으로서 저널리즘의 세례를 받았던 한 화가가 화제의 빈곤과 기술적 표현의 한계를 지적받게 되는 과정, 스스로 '진실한 그림', '민족혼'을 표현해야 한다고 말하면서도 '일본화 베끼기'라는 혹평을 듣게 되는 과정이 그것이다.

그의 활동기는 30년이 안 되는 길지 않은 기간이었지만, 근대적 모색의 변혁기였다. 신구화가新舊畵家들의 세대교체가 급격하게 이루어지고, 화가들의 등용문 역할을 하는 대규모 전람회가 개최되면서 전통적인 서화동원론書畵同源論에서 벗어나 근대적 회화로의 변모가 진행되고 있었다. 이한복은 이러한 변혁기에 누구보다 일찍 신경향의 회화를 주도했지만, 안일하고 소극적인 창작 태도로 인해 스스로 퇴보의 길을 걸었다. 김은호, 이상범 같은 작가가 끊임없는 노력과 후진 양성을 통해 해방 후까지 영향력을 유지하면서 10대가, 또는 6대가로서의 맥을 이어간 것과 비교하면 이한복의 불운을 그가 단명한 탓으로만 돌릴 수는 없을 듯하다.

모란화와 조선미술전람회

강은아

모란화란 무엇인가

모란牡丹은 늦봄에 크고 화려한 꽃이 피는 낙엽관목으로, 목단牧丹이라고도 한다.[1] 또한 모란은 작약芍藥과 꽃의 모양이 같아서 목작약木芍藥이라고도 불린다. 그러나 작약은 여러해살이풀로 겨울에는 땅 위의 줄기와 잎이 말라죽고 다음 해 봄에 땅 속의 뿌리에서 다시 싹이 나지만, 모란은 나무줄기에서 새순이 돋아난다. 그리고 모란의 잎은 둥글넓적한 오리발 모양으로 세 갈래로 나누어져 있는 반면, 작약의 잎은 길쭉한 모양에 가장자리가 밋밋하다.

모란의 원산지는 중국으로, 재배 초기에는 약용식물로 이용되다가 남북조시대부터 관상용으로 재배되었다. 특히 당나라 때 이르러 궁중과 민간에서 모란꽃 감상이 성행하게 되면서 모란은 시인들의 시와 그림에

자주 등장한다. 시인들은 모란을 부귀와 미인의 상징으로, 꽃 중에서 최고의 꽃으로 읊었으며, 그림 속 모란은 시에 나타난 상징성과 함께 해당화·목련·나비 등의 다른 소재와 결합하여 집안의 평안과 장수를 기원하였다. 이와 같이 다양한 길상적 의미를 지닌 모란은 도자기나 복식 등 각종 공예품의 장식 문양으로도 널리 사용되었다.

모란이 한국에 전해진 것은 신라 진평왕(재위 579~632) 때로 알려져 있다. 한국에서도 모란은 중국과 유사한 상징적 의미를 띠고서 시와 그림, 장식 문양 등에 활용되었다. 그중 모란화는 화려한 색으로 채색되었을 뿐만 아니라 수묵으로도 그려졌다. 궁중 의례와 장식용으로 사용된 병풍화와 화조화, 민화 속 모란은 공필工筆의 화려한 채색 기법을 보여준다. 반면 조선 후기에 심사정沈師正(1707~1769), 강세황姜世晃(1713~1791) 등의 문인화가들은 수묵의 몰골법으로 모란을 그리기 시작했다. 이들은 모란을 단독 소재로 사용하거나 사군자류 식물과 함께 그렸는데, 이러한 남종문인화풍의 모란화는 조선 말기에 더욱 유행하게 된다.[2] 조선시대까지 채색모란화와 묵모란화는 모두 시서화詩書畵 일치의 풍토에서 상징성을 바탕으로 제작되었다. 그러나 일제강점기 조선미술전람회朝鮮美術展覽會가 개최되면서 서화는 서·사군자, 동양화, 서양화로 분화되었고, 모란화는 분화된 장르에 따라 각기 다른 의미와 표현법을 보인다.

이 글에서는 먼저 모란의 전통적 상징성과 조선시대 모란화의 관계를 알아보고, 일제강점기 조선미술전람회에 출품된 모란화를 통해 제도의 규정에 따라 변화하는 모란화의 의미와 표현법을 살펴보고자 한다. 나아가 해방 이후 모란화의 상징과 표현법의 추이를 통해 화단의 변화와 제도적 규정이 회화에 미치는 영향에 대해 규명해보고자 한다.

모란의 상징성과 조선시대 모란화

모란의 전통적 상징은 크게 왕권, 공명功名, 미인, 부귀 등으로 나누어볼 수 있다. 조선시대 모란화는 이러한 상징성을 독립적으로 대표하기도 하지만 때로는 '부귀공명'처럼 복합적 상징성을 띠기도 하고, 길상적 의미를 띤 다른 소재들과 결합하여 상징성이 확대되기도 한다. 조선후기에는 문인화가들이 즐겨 그리는 소재가 되면서 군자의 벗이라는 의미도 지니게 된다. 이렇듯 조선시대 모란은 다양한 상징성을 띠고서 궁중과 민간에서는 채색화로, 문인화가들 사이에서는 수묵화로 피어났다.

왕권을 상징하는 꽃으로서 모란의 상징성은 신라 설총薛聰(655~?)의 「화왕계花王戒」에서부터 나타난다. 「화왕계」에서 설총은 모란을 꽃들의 왕으로 의인화하여 왕의 도리를 우화적으로 표현하였다. 또한 『고려사절요高麗史節要』의 "왕에게 아뢰기를 '위왕관魏王館의 뜰 안의 광채가 모두 모란꽃의 형상을 이루었으니, 어찌 하늘이 상서로움을 보여 왕의 성덕을 밝힌 것이 아니겠습니까!' 하니 왕이 심히 기뻐하며 그 사람에게 후하게 상을 주고, 곧 화공에게 명하여 그 형상을 그리게 하였다"라는 구절을 통해 고려시대에도 모란이 왕의 성덕을 상징하는 것으로서, 그림의 소재가 되었음을 알 수 있다.[3] 이처럼 왕권을 상징하는 모란은 조선시대 궁중에서 모란병牡丹屛의 형태로 자주 활용되었다. 모란병은 조선시대에 국상國喪 기간 중에 영좌靈座와 영침靈寢에 사용되었으며, 신위를 모시는 혼전에도 설치되었다. 그뿐만 아니라 어진을 봉안할 때 오봉병 뒤편에 모란병을 설치하는 것이 관례였다. 또한 실록의 사고史庫 봉안에 앞서 실록청에 보관할 때도 실록 뒤에 모란병을 설치하였다.[4] 이렇듯 궁중의 각종 의례에 사용된 모란병은 공필의 채색화로 화려하게 그려져 왕

과 왕실의 권위를 나타내며 왕권을 보좌하는 의미로 사용되었다.

모란은 공명을 상징하기도 한다. 이수광李睟光(1563~1628)의 『지봉유설芝峰類說』에는 "판관判官 이후근李厚根이란 자가 '꿈에 모란꽃이 많이 피고 꽃잎이 몹시 큰데 꽃 위에 모두 허실虛實이라는 두 글자가 쓰여 있었는데, 이것은 무슨 징조일까?'라고 물었다. 내가 이 꿈을 풀어 말하기를 '이는 허실이라는 자가 과거에 급제할 조짐이오'라고 하였다. … 얼마 후에 허실은 과거에 급제했다"라는 내용이 있다.[5] 공명이라는 상징성을 바탕으로 모란은 조선시대 문관과 무관의 흉배胸背에 이용되거나, 선비들의 문방을 장식하던 책거리 그림에 등장하게 된다.

또한 모란은 아름다운 여성을 의미하기도 한다. 당 현종(재위 712~756)은 시인 이백李白(701~762)에게 모란과 양귀비의 아름다움을 견주는 시를 짓게 하였고, 당나라 시인 이정봉李正封은 모란을 "아침에는 나라 제일의 미녀가 술에 취한 듯하며, 저녁에는 하늘의 향기가 옷을 적시는 듯하네"라고 읊었다.[6] 이러한 모란에 대한 인식은 중국 밖으로 퍼져나갔다. 고려시대 『동국이상국집東國李相國集』에 실린 이규보李奎報(1168~1241)의 「목작약」에는 양귀비를 말을 이해하는 꽃 '해어화解語花'라 하며 모란에 비유하고 있다.[7] 미인을 뜻하는 모란의 상징은 조선시대 화조화에 널리 사용되었는데, 조선 말기에 곱고 화려한 채색의 화조화를 즐겨 그렸던 남계우南啓宇(1811~1888)의 〈모란과 나비〉에는 이정봉의 시가 적혀 있다.

모란의 가장 일반적인 상징은 부귀이며, 그 의미에서 모란을 '부귀화'라 부르기도 한다. 부귀의 의미는 송나라 주돈이周敦頤(1017~1073)가 「애련설愛蓮說」에서 모란을 "꽃 중에 부귀한 꽃"으로 읊으면서 일반화되었다.[8] 조선시대 강희안姜希顔(1418~1464)의 『양화소록養花小錄』 중 「화품평

론花品評論」에도 모란에 대해 "평하되, 부귀번화富貴繁華한 꽃이라 함은 이미 공론이 정해져 있다"라고 설명하고 있다.[9] 부귀를 상징하는 모란은 모란병의 형태로 궁중 연회와 민간의 혼례 등에 사용되었다.

더불어 부귀라는 모란의 상징성은 다른 소재들과 결합하여 다양한 뜻을 내포하게 된다. 변하지 않는 영원함을 상징하는 괴석이나 노인을 뜻하는 나비와 함께 그려져 장수를 뜻하고, 때로는 평안을 상징하는 화병에 꽂혀서 부귀평안을 기원하는 대상이 된다. 이로 인해 모란은 기명절지도器皿折枝圖에 절지의 형태로 등장하기도 하고, 부귀공명·만수무강·자손 번창을 기원하며 왕실과 민간에서 제작되었던 〈곽분양행락도郭汾陽行樂圖〉와 〈요지연도瑤池宴圖〉에도 나타난다. 이처럼 모란은 다양한 길상적 의미를 갖는 소재로, 조선시대 궁중과 민간의 의례용 병풍 그리고 책거리 그림과 화조화 등에서 곱고 화려하게 채색되었으며, 기명절지도 등에서는 담채로 그려지기도 했다.

또한 조선시대 모란은 군자의 덕을 상징하는 사군자와 함께 그려졌다. 이는 강희안이 『양화소록』「화품평론」에서 모란을 "실로 오백五伯 중의 제환공齊桓公"이라며, 공公이라 높이 칭했던 것에서 알 수 있듯이 모란을 군자의 벗으로 여겼기 때문이다. 군자의 벗으로서 모란은 심사정의 1767년 작 〈묵모란〉에서는 난초와 함께, 강세황의 1781년 작 〈죽석모란도〉에서는 대나무, 괴석과 한 화면을 이루었다. 이같이 사군자류로서 모란은 주로 진채가 아닌 수묵의 몰골법으로 그려졌다.

18세기부터 문인화가들이 즐겨 그린 사군자류의 묵모란은 19세기에 더욱 유행하게 된다. 주로 매·난·국·죽·소나무·연꽃 등과 함께 병풍으로 제작되거나 독립된 소재로 그려졌다. 모란에 대한 선호는 19세기 남종문인화가 유행하고 신분제 사회가 와해되어 문화 향유 계층의

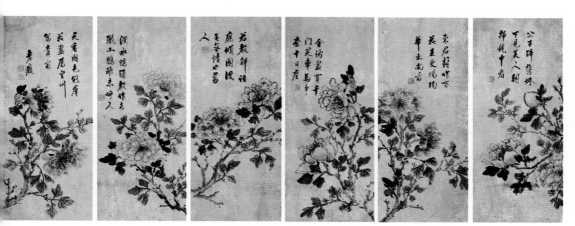

도 7-1. 허련, 〈묵모란〉 6폭 병풍, 조선 19세기, 종이에 수묵, 각 79.0×34.0cm, 홍익대학교박물관.

저변이 확대되면서 일어난 현상이다. 문인화가들에 의해 수묵의 몰골법으로 표현되던 모란은 남종문인화의 사의적寫意的 표현 욕구를 충족했을 뿐만 아니라 다양한 길상적 의미를 내포함으로써 대중들에게 선호되었던 것이다.[10] 따라서 19세기 묵모란화에는 모란의 상징성이 복합적으로 드러난다. 대표적으로 허련許鍊(1809~1893)의 〈묵모란〉 6폭 병풍(홍익대학교박물관 소장)은 수묵의 남종문인화풍으로 제작되었지만, 제시에는 '꽃의 왕', '미인', '부귀' 등의 의미가 함께 농축되어 있다(도 7-1).

공자는 흘려서 가져와 등불 아래서 보고,
미인은 머리에 꽂고 거울 속에서 보네
동군東君이 모든 꽃의 왕에 봉하고,
다시 보배를 하사하여 상방尙方에 내보냈네.
금화 주고 다 사면 온 궁중이 웃고,
다투어 말 달려 열흘이나 먼지가 나네.

말을 알았다면 나라가 기울었을 것,

바로 이 무정함이 사람을 움직이네.

한수漢水 오리의 머리색을 변하게 하고,

농산隴山 앵무새는 사람을 부르지 않네.

하늘의 향 나라의 미인 뭇 꽃의 으뜸,

모두 서울 부귀한 집에 속하네.[11]

이처럼 조선시대까지 모란화는 복합적인 의미체계를 지니며 다양한 표현 방식으로 존재하고 있었다.

조선미술전람회 제도 규정에 따른 모란화의 변화

조선총독부는 문화식민화정책의 일환으로, 1922년부터 공모전의 형태로 조선미술전람회를 개최하였다. 그동안 시서화 일치의 풍토 속에서 다양한 상징성과 표현 방식으로 제작되던 모란화는 조선미술전람회 개최 이후 사군자·동양화·서양화로 분화된다. 이는 일제가 조선미술전람회를 통해 조선의 미술을 제도적으로 규정함으로써 생긴 결과이다.[12] 조선미술전람회는 1922년 창설 당시 1부 동양화, 2부 서양화·조각, 3부 서로 분류되어 운영되었는데, 이는 일제가 조선미술전람회를 통해 시서화 일치의 전통적 서화 관념을 글[書]과 회화[畵]로 분리하고자 했음을 보여주며, 나아가 회화를 동양화와 서양화로 양분하고 있음을 알려준다. 더욱이 제1회(1922) 동양화부에 포함되었던 사군자는 제3회(1924)부터 서 및 사군자부가 개설되면서 제10회(1931)까지 서와 함께 공모되었다.

따라서 기존 서화가들은 조선미술전람회의 규정에 따라 자신이 서가書家인지 화가畵家인지 선택해야 했으며, 화가들도 자신의 작품을 동양화·서양화 중 한 영역에 편입해야 했다.

이와 같이 전통적 조형 이념과 새로운 조형 이념이 혼재하는 상황에서 전통적 그림 소재였던 모란은 조선미술전람회 동양화부, 서양화부뿐만 아니라 서·사군자부에도 등장하였다. 더불어 같은 작가의 모란화가 동양화부와 서·사군자부에 모두 출품되기도 하였다. 이 장에서는 조선미술전람회에 출품되었던 모란화를 각 부部별로 살펴봄으로써 조선미술전람회 규정이 모란화의 상징성과 표현 방식에 어떠한 변화를 야기하였는지 알아보고자 한다. 나아가 조선미술전람회에 출품된 모란화를 통해 각 부에 대한 개념 정립 과정을 유추하고자 한다.

1. 서·사군자부의 모란화

조선미술전람회에서 서·사군자부는 제3회(1924)부터 운영되었는데, 여기에 사의적 필의를 중시하는 남종문인화풍의 모란화가 출품되었다. 황용하黃庸河(1899~?)는 제4회(1925)와 제5회(1926) 〈모란〉과 〈묵모란〉을, 김규진金圭鎭(1868~1933)은 제7회(1928)에 무감사 참고품으로 〈묵모란〉을 출품하였다. 이 작품들은 수묵의 몰골법으로 제작되었는데, 축의 화폭에 제시를 곁들인 형식으로 여백이 강조되고 모란의 사실성보다는 화면의 구성적인 면이 더 중시되는 양상을 보인다. 황용하의 〈모란〉은 지면과 나무둥치 없이 잎에 감싸인 꽃무리가 좌측 중심에 배치되고 꽃무리에서 뻗어 나온 가지가 우아한 곡선을 그리며 화면 아래에서 위로 올라간다(도 7-2). 김규진의 〈묵모란〉은 우측 하단에서 시작되는 모란

가지에 큰 모란꽃이 두 송이 피어 있는데, 꽃의 방향을 달리해서 화면에 변화를 주고 있다. 특히 짙고 대담한 먹색과 가지의 태점은 모란을 강인해 보이게 한다(**도 7-3**). 이는 군락을 이룬 모란나무의 전체적인 모습으로 화면을 가득 채웠던 화려한 진채의 의례용 모란병과 달리 모란꽃 한두 송이가 피어 있는 가지를 활용하여 화면의 여백을 중시한 구성으로, 기교보다 필력이 우선시되며 이념미가 중시되는 수묵의 사군자류와 같은 양식이다. 다시 말해 19세기 남종문인화풍의 유행과 함께 사군자와 같은 표현 양식으로 제작되었던 모란화가 조선미술전람회 서·사군자부에 출품되었던 것이다.

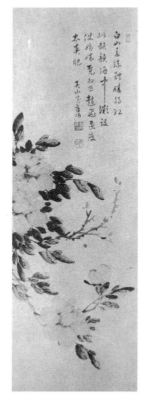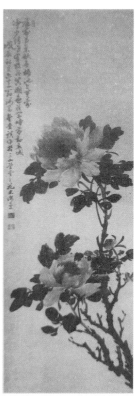

(좌) 도 7-2. 황용하, 〈모란〉, 1925년, 조선미술전람회 제4회 서·사군자부 출품(출처: 『조선미술전람회도록』 4).
(우) 도 7-3. 김규진, 〈묵모란〉, 1928년, 조선미술전람회 제7회 서·사군자부 출품(출처: 『조선미술전람회도록』 7).

　　서·사군자부에 출품된 모란화의 표현 양식은 사군자에 대해 "주로 묵색을 사용한 간단한 그림"이라 설명한 조선미술전람회 규정에 부합하는 표현법이기도 하다. 조선미술전람회 규정 중 화목에 대한 설명이 있는 것은 사군자가 유일한데, 이것은 사군자와 동양화의 구분이 사회적으로 일반화되지 않은 상태에서 일본이 조선미술전람회 제도를 통해 의도적으로 동양화와 사군자를 분리하고자 하였음을 알려준다. 실제로 제

3회 조선미술전람회 규정 제2조에는 1부 동양화에 대해 "단 제3부에 속하는 것은 제외", 즉 사군자를 제외한 그림이라는 조건을 붙였는데, 동양화와 사군자에 대한 이 같은 설명은 서·사군자부가 운영되는 제10회까지 계속 명시된다.[13] 그리고 사군자에 대한 부가적 설명은 제8조 "1인 출품에 동양화, 서양화, 조각, 서 및 사군자 각 부에 3점 이내"라는 출품 항목에서도 반복적으로 나타난다.

　　제1회와 제2회 동양화부에 포함되어 있던 사군자가 제3회부터 동양화에서 분리되어 서부로 옮겨진 것은 사군자에 대한 의식의 변화와 함께 한국의 서화 전통을 말살하려는 일본의 정치적 의도 때문이라 할 수 있다. 근대화·서구화를 추구하던 일본은 조선미술전람회를 통해 전통의 서화를 서구의 미술로 재편하려 하였는데, 이 과정에서 서구적 미술 개념과 다른 서와 사군자에 대한 논의가 이루어졌다. 먼저 조선미술전람회가 창설되면서 서를 미술로 인정할 수 있는가에 대해 논의가 분분했는데, 창설 당시에는 동양과 서양의 미술 인식론 차이를 고려하여 서를 미술로 인정하고 독립 영역으로 서부를 개설하게 된다. 조선미술전람회 제1회 도록의 「서序」에서 와다 이치로和田一郎(1881~?)는 "서는 미술에 해당되지 않는다는 논의도 있지만 동양의 변천사에서 서와 화는 그 근본이 같으므로 서를 미술로 간주함에 하등의 지장이 없다"며 서부의 개설 이유에 대해 설명하였다.[14] 그러나 이러한 조치는 서와 화에 대한 분리를 의미하는 것이기도 하였다. 이러한 상황에서 제1회와 제2회 때 동양화부에 귀속되어 있던 사군자가 제3회 때 서부에 편입되었다. 이는 사군자가 서와 함께 구성되고 기법적인 면에서도 동일한 근원을 갖고 있어 둘을 명확히 구분하기 어렵기 때문에 통합한 것이라고 할 수 있다. 그러나 한편으로는 사군자가 문인들의 높은 정신적 이상을 표현하

는 장르로서 한국 문인문화의 전통성을 잘 유지하고 있었기 때문이라고 볼 수도 있다.[15] 당시 일본은 지조와 절개 등의 상징성을 지닌 사군자가 망국의 현실에서 독립정신을 일깨우는 방편이 되는 것을 염려하였을 것이라 생각된다.[16] 황용하는 조선미술전람회 제5회(1926) 출품작 〈묵모란〉에 "누군들 부귀하고 싶지 않을까만은 응당 의리를 생각해야 한다"라는 제시를 실어 부귀라는 모란의 상징을 통해 군자의 의리를 강조하고 있다(도 7-4).[17] 따라서 일본은 정책적으로 사군자를 화의 영역에서 분화해 서의 영역으로 옮기고, 이후 서·사군자부를 폐지함으로써 한국 민족미술의 전통을 말살하고자 하였던 것이다.

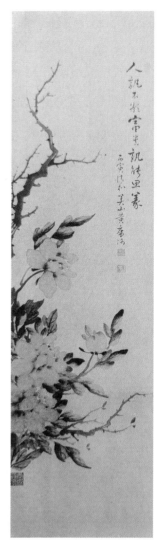

도 7-4. 황용하, 〈묵모란〉, 1926년, 조선미술전람회 제5회 서·사군자부 출품(출처: 『조선미술전람회도록』 5).

2. 동양화부의 모란화

조선미술전람회 동양화부는 제1회(1922)부터 마지막 회인 제23회(1944)까지 운영되었는데, 동양화부의 모란화는 크게 두 가지 양상을 보인다. 하나는 축의 화폭에 화제가 함께 구성되어 수묵으로 제작된 것이고, 다른 하나는 세밀한 필치와 진채로 사실성과 장식성이 돋보이는 양식이다.

동양화부에서 모란이 처음 등장하는 것은 제1회 이도영李道榮(1884~1933)의 〈정물〉에서다(도 7-5). 이 작품은 옛 토기와 종과 도자기와 함께 모란·목련·영지 등의 식물이 그려져 있고, 왼쪽 상단에

도 7-5. 이도영, 〈정물〉, 1922년, 조선미술전람회 제1회 동양화부 출품(출처: 『조선미술전람회도록』 1).

"고색찬연古色燦然"이란 화제가 적혀 있다. 따라서 이 작품은 〈정물〉이란 제목을 쓰고 있지만 근대적 의미의 정물화가 아니라 고동기와 길상적 의미의 기물이 그려진 전통적인 기명절지도로서, 이 작품에서 모란은 부귀라는 전통적 상징을 갖고 있다. 이처럼 제1회 동양화부에 기명절지도가 참고품으로 출품되고, 제1·2회 동양화부에서 사군자를 공모하였다는 사실은 조선미술전람회 창설 당시 동양화가 서를 제외한 전통 회화를 포괄하는 장르로 인식되고 있었다는 점을 알려준다.

이후 서·사군자부가 운영되던 제3회(1924)부터 제10회(1931)의 기간 동안 동양화부에는 축의 화면에 여백을 중시하며 수묵으로 그려진 모란화가 출품되었는데, 꽃 중의 왕이라든가 부귀 같은 모란의 전통적 상징을 알려주는 화제가 함께 쓰여 있어서 시서화 일치의 전통적 서화관을 엿볼 수 있다. 특히 이러한 모란화를 출품했던 김규진과 김유탁金有鐸(1875~?)은 동양화부뿐만 아니라 서·사군자부에도 출품했던 작가라는 점에서 주목된다.

김규진은 제8회(1929)와 제10회(1931) 동양화부에 〈묵모란〉과 〈모란〉을 출품하였다(도 7-6, 7). 무감사로 출품한 〈묵모란〉과 〈모란〉은 축의 화폭에 하단에서부터 S자로 유연하게 휘어져 있는 구도로 꽃송이가 서로 다른 방향을 향하고 있다는 점에서 제7회(1928) 서·사군자부에 출품했던 〈묵모란〉과 구도상 유사함을 보인다(도 7-3). 또한 "화중대왕부귀길양華中大王富貴吉羊"이라는 화제는 '꽃 중의 왕, 부귀'라는 모란의 전통적 상징성을 토대로 제작되었음을 알려준다. 제9회(1930) 동양화부에 출품된

김유탁의 〈모란〉 역시 축의 화면에 화제를 쓴 형식이 사군자류의 모란과 유사하며, 화제에 부귀라는 모란의 상징이 제시되어 있다(도 7-8).

　　이처럼 서·사군자부가 운영되던 시기에 해당 부에 출품된 모란화와 유사한 작품이 동양화부에도 출품되었다. 이와 같은 현상은 사군자 무용론無用論·사군자 비미술론의 대두로 조선미술전람회에서 서·사군자부의 존치 여부가 불투명해지자 기존의 서화가들이 화가로 자리매김하기 위해 선택한 방안이라 생각된다. 1920년대 초에 일기 시작한 신예술 추구는 전통 미술에 대한 비판과 서·사군자 무용론으로 이어졌는데, 1920년대 후반에 이르러 서·사군자 무용론은 더욱 거세졌다. 이승만李承萬(1903~1975)은 1928년 「제7회 선전평」에서 "서·사군자는 깨끗한 머리를 귀찮게도 난잡히 만들어놓는다. … 대체 미술전람회에 이것[서·사군자]을 출품하도록 만들어놓은 의미는 무엇이냐. … 좁은 회장을 할애해가면서 죽 벌여놓을 가치가 어디 있느냐"며 전람회장의 첫인상을 전했다.[18] 1929년 신문 기사에는 "미술전람회가 열릴 때마다 이놈의 사군자, 언제나 염치를 차리고 미술계에서 물러나려나 하고 생각하는 그 눈꼴신 사군자"라는 과격하고도 노골적인 표현이 등장했다.[19] 이처럼 1920년대 후반 화단에서 서·사군자의 위상은 흔들리고 있었고, 결국 서·사군자부는 제11회 조선미술전람회(1932)부터 폐지되었다. 따라서 조선미술전람회에 남고자 했던 서화가들은 시대적 흐름에 따라 화가로 전향해야 했다. 이때 모란은 시서화 일치 사상 속에서 전통적 화법을 익혔던 서화가가 서가가 아닌 화가로 전환하기에 적합한 소재였다. 모란은 사군자류와 같은 표현 양식으로 제작되기도 했지만 화조화로도 그려졌던 소재였기 때문이다. 따라서 전통적 화법을 익혔던 서화가들은 기존의 화풍과 소재로 동양화부에 출품하기에 적합한 모란화를 동양화부에 출

(좌) 도 7-6. 김규진, 〈묵모란〉, 1929년, 비단에 수묵, 150.0×85.0cm, 조선미술전람회 제8회 동양화부 출품, 개인
소장.
(중) 도 7-7. 김규진, 〈모란〉, 1931년, 조선미술전람회 제10회 동양화부 출품(출처: 『조선미술전람회도록』 10).
(우) 도 7-8. 김유탁, 〈모란〉, 1930년, 조선미술전람회 제9회 동양화부 출품(출처: 『조선미술전람회도록』 9).

품함으로써 서화가가 아닌 화가로 자리매김하고자 하였던 것이다.

실제로 김규진은 서·사군자부가 개설되지 않았던 제1회(1922) 때
동양화부에 〈묵죽〉과 〈월송폭포月松瀑布〉를 출품한 것을 제외하고는 제7
회(1928)까지 동양화부에 작품을 출품하지 않고 서·사군자부에만 출품
하였다. 그러나 제8회(1929)부터는 동양화부와 서·사군자부에 각각 작
품을 출품하였다. 사군자부에는 〈농란籠蘭〉(제8회), 〈해장죽海長竹〉(제9회),
〈난죽병풍蘭竹屛風〉(제10회) 등 난초와 대나무를 그린 작품을 출품한 반면,
동양화부에는 모두 모란화를 출품했다. 동양화부에 출품한 모란화는 전
통 서화의 제작 방식을 따르고 있지만 서·사군자부의 모란화보다 사실

감을 표현하기 위해 노력한 모습이 보인다. 김규진이 제8회 동양화부에 출품한 〈묵모란〉의 경우 모란꽃 두 송이로 화면을 구성했던 제7회 서·사군자부의 〈묵모란〉과 달리 무성한 모란꽃으로 화면을 가득 채우고 있다(도 7-6). 또한 지면의 묘사와 잎·꽃송이의 다양한 위치 안배, 겹쳐진 잎사귀들의 농담 변화로 화면의 깊이감이 나타나고 입체감과 생동감이 두드러진다.[20] 제9회 동양화부에 출품한 김유탁의 〈모란〉역시 화면 중앙에 모란꽃이 무리 지어 피어 있는 모습이 여백을 중시하고 화면의 조형성을 강조하는 서·사군자부의 모란화와는 다른 양식적 특징을 보인다(도 7-8). 제10회 동양화부에 출품된 김규진의 〈모란〉도 꽃송이가 작아지고 지면이 표현되어 있다(도 7-7). 이 작품에 대해 김주경金周經(1902~?)은 "사군자부로 가지 않고 동양화부로 들어왔다는 것은 모란은 사군자의 하나가 아니라는 것과 또한 그 화법이 일종의 단색 데생에 가깝다는 점에서 별이의別異議는 없는 것이나…"라고 평하고 있어 모란을 통해 동양화가로 자리매김하려는 김규진의 의도가 효과를 거두고 있음을 알 수 있다.[21]

기존 서화가들이 제작 방식에 변화를 주면서까지 조선미술전람회 동양화부에 출품하였던 이유는 근대기 화가들이 조선시대 여기적餘技的 문인화가들과 달리 작품을 판매하여 삶을 영위했기 때문이다. 김규진과 김유탁도 이런 자립적 근대 화가로서의 면모를 보여주는 작가들이었다.[22] 김유탁은 1906년 상업화랑인 수암서화관을 개관하여 서화를 매매하였으며, 사설 서화학원인 교육서화관과 서화지남소를 운영하였다.[23] 김규진은 미술 관련 사업을 하며 신문에 광고를 내는 등 화업을 전문직업으로 인식하고 있었다. 심지어 본인이 영친왕의 서화 선생이었음을 밝히기 위해 신문에 영친왕의 글씨를 공개하는 등 직업인으로서 자신을 알리는 데 적극적이었다.[24] 또한 김규진은 1920년대 후반 자신의 그림을

크기와 재료에 따라 가격을 정해서 그 목록[潤單]을 『경성신보』와 『매일신보』에 게재하는 등 서화를 상품화하는 데도 관심을 기울였다.

소화전小畫箋 반절半切(지표장부紙表裝付) 7원 50전. 중화전中畫箋 반절(동同) 9원. 대화전大畫箋 반절(동) 13원. 광본絖本(3척尺) 13원. 광본(5척) 16원.[25]

그런데 조선미술전람회에 출품한 작품에 대해서는 신문에 제시한 작품 가격보다 더 높은 가격을 받았다.[26] 이는 직업화가로서 독립된 위상을 갖고 자신의 작품 가치를 높이는 데 조선미술전람회의 경력이 중요한 것이었음을 알려준다. 조선미술전람회의 수상작은 이왕가나 조선총독부에 매입되었으며, 조선미술전람회에서 인정받은 작가들은 조선총독부의 작품 의뢰를 받을 수도 있었다. 따라서 김규진과 김유탁은 직업화가로서 자신의 위상을 높이기 위해 조선미술전람회에서 존폐 위기에 있던 서·사군자부의 대안으로 동양화부를 찾았던 것이다.

이 외에 동양화부에 출품된 모란화들은 전통적 축의 형식에서 벗어나 화폭이 횡폭의 직사각형으로 변모하였으며, 모란의 전통적 상징을 나타내는 화제나 제시는 사라졌다. 또한 필력보다는 사생과 장식성이 중시되는 일본 화조화풍의 영향이 나타난다. 제10회(1931) 정찬영鄭燦英(1906~1988)의 〈모란〉은 화제가 사라진 직사각형의 화폭에 세 송이의 모란이 확대되어 있고 허공에는 두 마리의 벌이 날아다니고 있다. 현재 원본은 소실되었으나 동일한 구성의 화본이 남아 있어 채색 상황을 알 수 있다(도 7-9). 모란꽃은 중앙 부분이 붉은 빛을 띠고 바깥으로 나오면서 점차 연해지는데, 연한 꽃잎은 흰색의 물감으로 채색되어 있고 겹쳐진

잎사귀와 꽃잎은 서양식 명암법으로 처리되어 있다.

정찬영의 〈모란〉에 보이는 극채색의 곱고 세밀한 필치와 서양화법이 가미된 사생적 태도는 조선미술전람회를 중심으로 전개된 일본 화풍의 영향으로 보인다.[27] 정찬영은 스승이었던 이영일李英一(1903~1984)을 통해 일본 화조화풍을 습득하였는데, 이영일은 도

도 7-9. 정찬영, 〈모란〉 밑그림, 1930년, 종이에 채색, 94.0×109.7cm, 국립현대미술관.

쿄미술학교 일본화과에서 수학하고, 장식적이고 섬세한 화조영모화풍을 구사하던 이케가미 슈호池上秀畝(1874~1944)에게 사사했다. 조선의 전통 화법을 배우지 않은 상태에서 일본화를 습득하였던 이영일은 양식뿐만 아니라 제작 기법까지 일본 화풍을 따랐고, 정찬영은 이런 이영일을 통해 일본 화조화풍을 습득하였던 것이다. 정찬영과 이영일은 일본 화풍을 조선에 이식하려 했던 일본의 정치적 의도에 따라 조선미술전람회 동양화부의 주요 작가가 되었는데, 특히 이케가미 슈호가 심사위원을 맡았던 제10회(1931) 때 이영일과 정찬영은 화조화 〈추응秋鷹〉과 〈여광麗光〉으로 각각 특선을 받았다.[28]

정해준鄭海駿(1902~1993) 또한 일본 화조화의 영향을 받은 모란화를 제작하였다. 정해준은 조선미술전람회 제12회(1933)와 제14회(1935)에 〈모란〉으로 입선하였는데, 제14회 입선작 〈모란〉은 일본 제국미술전람회 제9회(1928) 때 무감사로 특선에 오른 가네시마 게이카金島桂華(1892~1974)의 〈모란〉과 아주 유사하다(도 7-10, 11).[29] 이는 "중앙 화단 작

좌) 도 7-10. 정해준, 〈모란〉, 1935년, 조선미술전람회 제14회 동양화부 출품(출처: 『조선미술전람회도록』 14).
우) 도 7-11. 가네시마 게이카, 〈모란〉, 1928년, 제국미술전람회 제9회 무감사 특선(출처: 『일전사8-제전편3』).

가의 우수 기법을 섭취해서 소화하려고 한 것"이라는 조선미술전람회의 동양화부 심사 기준에서도 알 수 있듯이 일본이 조선미술전람회를 통해 일본을 중앙 화단, 조선을 지방 화단으로 차별화하고 우위에 있던 중앙 화단의 화풍, 즉 일본 화풍을 조선에 이식하고자 했음을 보여주는 예이다.[30]

3. 서양화부의 모란화

모란화는 조선미술전람회 서양화부에도 출품되었다. 서양화부의 모란은 상징성이 탈각된 상태에서 사실성이 중시되며, 화면을 구성하는 소재로서 객관적인 시각으로 표현되었다. 그러나 1930년대 후반 동양주의 미술론이 부각되면서 조선미술전람회 서양화부에 모란화를 출품했던 작가들은 동양화를 병행하기도 하였다. 동양화를 병행하던 서양화가들은 사실성 추구보다는 용묵과 선의 운용에 중점을 두며 전통적 상징성을 유지한 모란화도 제작하였지만, 이런 작품은 조선미술전람회에 출

품하지 않았다.

윤희순尹喜淳(1902~1947)은 조선미술전람회 제9회(1930)와 제10회 (1931) 서양화부에 〈모란〉을 출품하였다. 제9회 때 출품된 윤희순의 〈모란〉은 서·사군자부나 동양화부에 출품된 다른 작가들의 모란이 땅에 뿌리를 내리고 있던 것과 달리 가지가 꺾여 화병에 꽂혀 있다(도 7-12). 또한 꽃잎과 나뭇잎의 말림과 휘어짐 등이 하나하나 사실적으로 표현되어 있어서 윤희순이 대상의 형상을 자세히 관찰하여 객관적으로 표현하는 데 주력하였음을 알려준다.

제10회 무감사로 출품한 〈모란〉의 경우 모란이 근접 확대되어 있는데, 꽃의 입체감과 함께 물감의 마티에르가 느껴진다(도 7-13). 이처럼 조선미술전람회에 출품된 윤희순의 〈모란〉들은 관찰에 의한 대상의 사실적 표현이 중시되었는데, 이는 1930년대 전반기 윤희순의 사실주의 미술론이 반영된 결과라 할 수 있다.[31]

1931년 윤희순은 「제10회 조미전평朝美展評」에서 "만일 대상을 투철히 관찰하여 간화簡化된 고유색을 감득感得할 여가도 없이 형체를 의뢰하여 개념적으로 자색紫色을 칠하였다 하면 그것은 회화의 가장 긴요한 정확한 관찰력을 조해阻害하는 것이니 일고一考를 요할 것이다. … 즉, 말하자면 대상의 물질감과 고유색을 충실히 보자는 것이다"라며 여러 작품을 평하였다.[32] 윤희순은 이 같은 사실주의 미술론을 주장함과 동시에 남종화에 대해 관념적이고 비현실적이라 비판하며 조선미술전람회에서의 서·사군자부 폐지론을 펼쳤다.[33]

모란을 그릴 때 모란의 전통적 상징성과 사의적 표현법을 배제하고 모란을 사실적 표현 대상으로만 대했던 윤희순의 시각은 서양화부에 출품된 일본인 화가들의 모란과 동일할 뿐만 아니라 한국인 화가들이 서

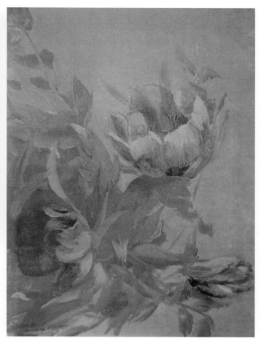

(좌) 도 7-12. 윤희순, 〈모란〉, 1930년, 조선미술전람회 제9회 서양화부
출품(출처: 『조선미술전람회도록』 9).
(우) 도 7-13. 윤희순, 〈모란〉, 1931년, 조선미술전람회 제10회 서양화
부 출품(출처: 『조선미술전람회도록』 10).

양화부에 출품한 꽃 정물화와도 같은 시각이다. 제19회(1940)에 출품된
이제창李濟昶(1896~1954)의 〈모란〉의 경우 모란이 확대되어 화면 가득히
그려져 있다(도 7-14). 이 그림은 모란을 꺾어서 화병에 꽂아 탁자 위에 올
려두고 그렸던 윤희순의 〈모란〉과 화면 구성에서 차이가 있지만, 앞쪽
나뭇잎이 뒤쪽 나뭇잎에 비해 크기가 크고 색 대비가 강할 뿐만 아니라
묘사가 충실하여 원근감이 드러나며, 모란꽃과 잎에는 서양식 명암법
사용으로 입체감이 표현되었다.

이 같은 조선미술전람회 서양화부에 출품된 모란화의 사실성 추구
는 서양 미술의 특징을 사실성으로 인식하였던 동아시아의 서양화 인식
론에 기인한 것이기도 하다. 조선 말기에 동도서기東道西器적 관점에서 근
대화가 추진되면서 미술 분야에서도 서양 미술을 기술 습득의 한 방법
으로 인식하게 되었다. 이 과정에서 서양화는 주변 사물을 대상화하여

객관적·사실적으로 표현하는 사
생을 중심으로 발전하게 된다. 독
학으로 서양화를 익힌 윤희순은
이러한 서양화 인식론을 갖고 있
었던 것으로 보인다. 또한 조선미
술전람회 서양화부의 사실성 추구
는 조선미술전람회 서양화부가 도
쿄미술학교 중심으로 형성된 아카
데미즘의 영향 아래에 놓여 있었
기 때문이기도 하다. 도쿄미술학

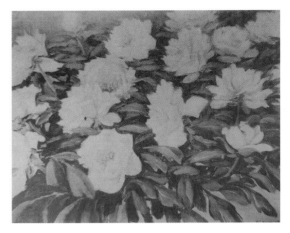

도 7-14. 이제창, 〈모란〉, 1940년, 조선미술전람회 제19회 서양
화부 출품(출처: 『조선미술전람회도록』 19).

교의 아카데미즘은 대상을 객관적으로 파악하여 입체적 형상으로 표현
하는 서양의 고전주의적 화풍에 인상주의가 절충된 것이었다. 도쿄미술
학교의 서양화과 교과과정은 대상을 관찰하여 사실적으로 표현하는 수
업이 주를 이루었고, 그 영향이 이제창처럼 도쿄미술학교에서 수학한
화가들의 작품에 드러나는 것이라 하겠다.

　　한편, 1930년대 한국 화단에는 조선미술전람회의 아카데미즘과 다
른 경향이 존재하고 있었다. 모더니즘 미술을 타락한 서구 문명의 소산
으로 보고 동양 전통 미술에 가치를 두고 발전한 동양주의 미술론이 그
것이다.[34] 1930년대 후반 동양주의 미술론에 경도되었던 서양화가들은
동양화를 병행하기 시작했다. 1942년에는《양화가의 수묵화전》을 개최
하였는데, 윤희순과 이제창도 이 전시회에 참여하였다.[35] 동양화를 병행
하던 서양화가들은 전통 서화의 소재와 표현법을 계승했을 뿐만 아니
라 소재의 상징성도 이어받았다. 조풍연趙豊衍(1914~1991) 결혼기념화첩
중 윤희순이 그린 작품 속 모란은 1930년대 윤희순이 조선미술전람회

서양화부에 출품했던 작품들과 비교했을 때 표현법과 의미가 상충된다 (도 7-15). 이 작품은 원앙 한 쌍이 떠 있는 물가를 배경으로 근경에 포도 덩굴과 복숭아나무, 괴석과 모란 등이 담채로 그려져 있고, 화면의 왼쪽 하단에는 제발과 인장이 있는 전통 서화의 구성을 갖추고 있다. 제발에는 원앙의 의득誼得, 포도의 득남, 모란의 부귀, 복숭아의 장수 등 복을 기원하는 글귀가 쓰여 있어서 그림의 소재들이 전통적 상징성을 기반으로 선택된 것임을 알려준다.[36]

길상성의 강조는 결혼을 축하하는 선물용으로 제작되었기 때문이기도 하지만, 1930년대 후반 윤희순의 미술관이 변화된 데서 비롯된 것이기도 하다.[37] 동양주의 미술론에 자극받은 윤희순은 사군자에 대해 "대상의 생태와 습성을 연구하고 면밀한 관찰을 거쳐 완성된 분야이며,

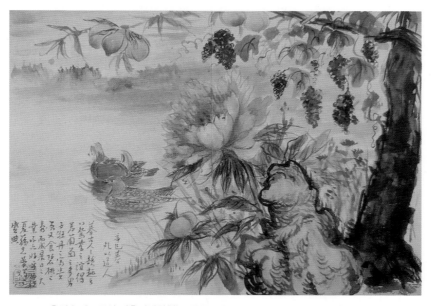

도 7-15. 윤희순, 《조풍연 결혼기념화첩》 7폭 중 5폭, 23.0×34.0cm, 1941년, 종이에 채색, 개인 소장.

그 목적이 순수미에 있지 않고 시적 상징에 있다는 점에서 표현파 이후의 주관화主觀化와 일치하는 조형성을 발견할 수 있다"[38]라며 1930년대 초반 부정적이었던 남종화와 서·사군자에 대해 긍정적 견해를 밝혔다.[39] 또한 화조화에 대해서는 "동양화의 새로운 발전의 여지가 화조화에도 있다"며 "모필의 섬세한 신경이라든지, 미묘한 시적 아취는 서양화의 감각과는 전혀 달라 동양의 독자적 영역"이라 주장했다.[40] 이처럼 윤희순은 변화된 미술론에 기반하여 한국의 전통 서화에서 소재를 찾고 그 상징성을 계승했던 것이다.《조풍연 결혼기념화첩》에 실린 윤희순의 작품은 표현 방법에서도 조선미술전람회 서양화부에 출품한 작품들과 달리 사실성에서 벗어나 먹의 사용과 선의 운용에 중점을 두고 있다. 특히 근경에 비사실적으로 커져 있는 모란의 형태는 윤희순의 변화된 미술관을 반영한다.

더불어 조선미술전람회 출품작과 비출품작에 보이는 서양화가들의 모란화의 차이는 화단의 경향과 상관없이 조선총독부가 지향하는 화풍만을 수용함으로써 식민지 조선의 화단을 장악하려 했던 조선미술전람회의 성격을 보여준다.

해방 이후의 모란화

일제강점기부터 시작되었던 왜색倭色에 대한 논의가 해방 이후 식민 잔재 청산을 위한 자기반성으로 이어지면서, 한국 미술의 정체성 정립을 위해 한국 전통 미술에서 소재를 찾고 전통적인 필법과 채색법을 채택하려는 시도가 이루어졌다. 그 결과 조선미술전람회에서 사라졌던 사

군자류의 모란이 대한민국미술전람회 서예부에 다시 나타났는데, 출품
작에는 전통 모란화에서 즐겨 사용되었던 시구가 동일하게 반복되며 모
란의 전통적 상징성이 부각되었다. 또한 채색화가들은 사실성보다는 선
과 먹의 운용에 중점을 두며, 장식성 강한 세필의 진채가 아닌 담채나
오방색으로 모란을 표현하였다. 더불어 한국적 서정을 표현하려던 서양
화가들에 의해서 모란이 그려지면서 모란은 한국적 상징으로 자리매김
하게 된다.

　　사군자류의 모란은 조선미술전람회의 서·사군자부 폐지, 동양화부
의 일본 화풍 추구 등의 정책에 따라 1930년대 초반 이후 조선미술전람
회에서 사라졌다. 그러나 일반 화단에서는 그 명맥이 해방 이후까지 이
어지고 있었다. 조선 말기 길상적 의미의 모란을 남종문인화풍으로 그
리던 허련의 화맥은 아들 허형許瀅(1862~1938)에게 이어졌으며, 다시 허
련의 방손이자 허형에게 그림을 배운 허백련許百鍊(1891~1977)에게 전수
되었다. 그리고 허백련이 1938년 연진회鍊眞會를 발족하고 많은 후학들을
양성하게 되면서 남종문인화풍의 모란은 그 제자들에게로 이어졌다.

　　해방 이후 대한민국 정부 주관으로 대한민국미술전람회(1949~
1981)가 개최되고 여기에 서예부가 개설되면서, 관전에 다시 모란화가
출품되었다.[41] 제5회(1956)까지 대한민국미술전람회 도록이 발간되지 않
아 확실히 알 수 없으나, 제2회(1953) 대한민국미술전람회 서예부 심사
위원이었던 김용진金容鎭(1878~1968)이 〈모란〉을 출품한 기록이 남아 있
다. 그리고 제6회(1957)에는 연진회 출신의 여류 작가 강용자姜龍子가 〈목
단〉으로 입선하였다. 또한 허백련에게 사사한 박행보朴幸甫(1935~)는 제
17회(1968) 〈묵목단〉, 제19회(1970) 〈모란〉, 제20회(1971) 〈묵목단〉, 제
25회(1976) 〈묵모란〉으로 입선과 특선을 하였으며, 사군자부가 따로 운

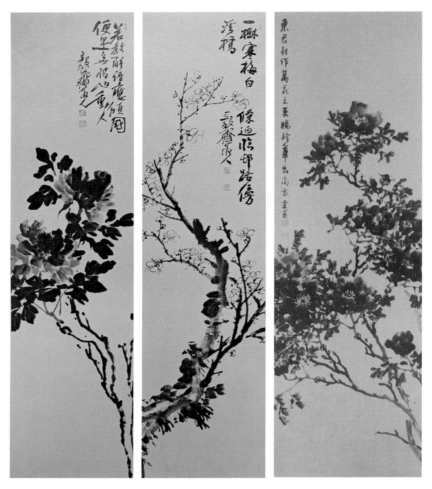

(좌) **도 7-16.** 허백련, 〈묵화이곡병〉, 종이에 담채, 각 125.5×32.5cm, 개인 소장.
(우) **도 7-17.** 박행보, 〈묵모란〉, 1976년, 대한민국미술전람회 제25회 서예부 출품(출처: 『대한민국미술전람회도록』 25).

영된 제23회(1974)에는 〈묵목단〉으로 국무총리상을 수상하였다. 이처럼 사군자류의 모란화는 조선미술전람회에서 사라졌지만 조선미술전람회를 벗어난 화단에서 명맥을 이어오고 있었고, 해방 이후에 한국적 미감을 중시하는 사회적 흐름과 함께 다시 관전미술로 유입되었던 것이다.

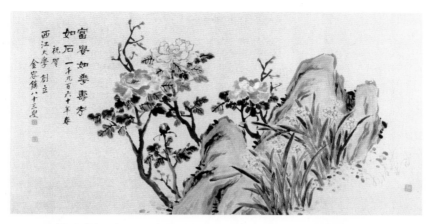

도 7-18. 김용진, 〈화조도〉, 1960년, 종이에 담채, 68.5×132.0cm, 서강대학교박물관.

　이 같은 사군자류의 모란화는 표현 양식뿐 아니라 제시로 사용되었던 시구들도 함께 계승하면서 모란의 전통적 상징까지 전승하였다. 허백련의 〈묵화이곡병墨畵二曲屛〉(박종요 소장)에는 묵매와 묵모란이 각각 그려져 있는데, 수묵의 농담으로 표현된 묵모란에는 당나라 나은羅隱(833~909)의 시 「모란화牡丹花」 중 한 구절인 "말을 알았다면 나라가 기울었을 것, 바로 이 무정함이 사람을 움직이네"라는 제시가 쓰여 있다(도 7-16).[42] 또한 박행보의 대한민국미술전람회 제25회(1976) 출품작 〈묵모란〉에는 "동군이 모든 꽃의 왕에 봉하고, 다시 보배를 하사하여 상방에 내보냈네"라는 제시가 있다(도 7-17).[43] 허백련과 박행보가 그린 모란화에 쓰인 시구들은 허련의 〈묵모란〉 6폭 병풍(홍익대학교박물관 소장)의 제시와 같은 구절로, 허형의 모란화에서도 즐겨 사용되었던 시구이다(도 7-1). 이처럼 일반 화단에서는 남종문인화풍의 사의적 표현법뿐만 아니라 '미인'이라든가 '꽃 중의 왕' 같은 모란의 전통적 상징까지 계승되고 있었다. 더욱이 1960년 김용진이 서강대학교 창립을 기념하여 그린 〈화조도〉(도 7-18)에는 "꽃(모란) 같은 부귀, 돌 같은 장수"라는 제시가 있어, 부귀와 장

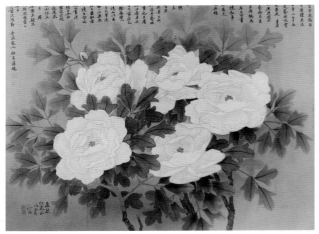

(좌) 도 7-19. 김은호, 〈백모란〉, 1968년, 비단에 수묵담채, 52.0×67.5cm, 개인 소장.
(우) 도 7-20. 김기창, 〈새벽 종소리〉, 1975년, 비단에 수묵채색, 55.0×51.0cm, 개인 소장, ⓒ(재)운보문화재단.

수 같은 전통적 상징성을 지닌 모란화가 현대에도 제작되었음을 보여준
다.[44]

　　일본 화풍이라 비난받았던 채색화가들 또한 해방 이후 모란을 즐
겨 그렸다. 왜색시비의 중심에 있던 김은호金殷鎬(1892~1979)의 1968년
작 〈백모란〉은 섬세한 필치에서 여전히 일본 화풍의 영향이 드러난다(**도
7-19**). 그러나 김은호가 이 작품을 프랑스에서 열린《한국 전통회화전》에
출품하였던 것은 모란을 한국의 전통적 소재로 인식했기 때문이라 생각
된다.

　　김기창金基昶(1913~2001) 역시 모란을 한국적 소재로 인식했던 것 같
다. 노승이 마당을 쓸고 있는 산사의 고즈넉한 풍경을 그린 1975년 작
〈새벽 종소리〉에는 모란이 그려져 있는데, 일제강점기에 제작된 섬세한
필치의 모란과 달리 자유로운 필치의 색 번짐이 두드러진다(**도 7-20**). 이
는 해방 이후 '일본적 습관에서 벗어나 조선적인 동양화'를 구축하려는

도 7-21. 박생광, 〈모란〉, 1984년, 종이에 수묵채색, 69.6×68.4cm, 개인 소장.

고민 끝에 찾아낸 한국적 표현법이라 할 수 있다.[45]

　　박생광朴生光(1904~1985) 역시 많은 모란화를 제작하였는데, 1960~
1970년대 제작된 모란화에 보이는 몰골법으로 처리된 줄기와 잎, 그리
고 바탕이 다 드러나는 은은한 담채는 일본 화풍에서 벗어나려는 노력
으로 여겨진다. 이에 비해 1980년대 그려진 〈모란〉은 형태를 주황색의
굵은 선으로 구획하고 그 안을 강렬한 색채로 메우고 있다(도 7-21). 이것
은 모란이라는 전통적 소재와 오방색이라는 전통적 색채를 사용하여 전
통채색화를 현대적으로 계승하고자 한 노력의 결과라 하겠다.

도 7-22. 길진섭, 〈모란〉, 1948년, 종이에 채색, 125.0×315.0cm, 개인 소장.

이처럼 해방 이후 채색화가 일본 화풍이라 비난받던 상황에서 채색화가들은 일본 화풍에서 벗어나기 위해 한국적 소재와 한국적 채색 기법을 탐구하였다. 그 결과 모란은 세밀한 선묘보다는 자유로운 필치의 색 번짐이 강조되었고, 때로는 오방색의 강렬한 색채로 표현되었다.

서양화가들도 한국적 미감을 표현하기 위한 방법으로 모란을 선택하였다. 조선미술전람회 서양화부 입선 작가이자 동양화를 병행했던 길진섭吉鎭燮(1907~1975)의 1948년 작 〈모란〉은 돌 언덕과 돌 틈 사이에 핀 수십 송이의 모란을 횡폭의 화면 가득히 그린 그림이다(도 7-22). 이 작품은 언뜻 소재와 구성에서 조선시대 모란병의 전통을 잇고 있는 듯 보인다. 하지만 돌과 나뭇잎 사이의 서양식 명암법에 의한 입체감 표현, 모란꽃의 사생적 표현과 덧칠의 채색 기법은 전통 서화를 현대적으로 계승하고자 한 작가의 의지를 보여준다.

한편, 항아리·달·매화 등 한국의 자연과 기물을 통해 한국적 서정을 표현하였던 김환기金煥基(1913~1974)는 모란을 한국의 상징물로 인식하고 있었던 것으로 보인다. 1953년 부산에서 열린 제3회《신사

도 7-23. 김환기, 〈정원〉, 1957년, 유채, 145.5×
97.0cm, 개인 소장, ⓒ(재)환기재단·환기미술관.

실파전》에 김환기와 함께 출품했던 백영수白榮洙
(1922~2018)는 김환기의 작품에 대해 "서양화를
하는데, 학을 그리고, 항아리 안에 모란을 크게 그
리고"라고 기술한다.[46] 이 작품은 현재 남아 있지
않지만, 몇 년 뒤 제작된 1956년 작 〈백자와 여인〉
과 1957년 작 〈정원〉(도 7-23)에서도 도자기 안에 그
려진 모란을 발견할 수 있다. 〈백자와 여인〉의 경
우, 화면 전면에 놓인 6개의 달항아리 안에 김환기
가 한국적 모티프로 활용하였던 산·달·학과 함께
모란이 그려져 있다. 〈정원〉에는 멀리 한국의 전통
대문이 보이고, 대문 안쪽 정원에는 학 한 마리가
날고 달항아리와 매병이 놓여 있는데, 매병에 큼지
막한 모란이 장식되어 있다. 따라서 김환기는 모란
을 학, 항아리, 매화 등과 함께 한국을 대표하는 소
재로 활용하였다고 할 수 있다.

모란화의 변천 과정이 의미하는 것

모란은 왕권을 상징할 뿐 아니라 공명, 미인, 부귀, 군자의 벗 등 길
상적 상징성을 띤 소재로서, 조선시대까지 시서화 일치의 풍토 속에서
의례용 병풍, 화조화, 책가도, 기명절지도, 사군자류 등 다양한 형태로
그려졌다. 그러나 조선미술전람회가 개최되면서 모란화는 사군자, 동양
화, 서양화로 재편성되었다. 이는 조선 미술의 근대화라는 미명 아래 일

본이 조선미술전람회의 제도 규정을 통해 전통의 서화를 새로운 시스템, 즉 동양화, 서양화, 서·사군자로 구획했기 때문이다. 따라서 조선미술전람회의 분화된 모든 장르에 나타나는 모란은 제도적 규정에 따라 변화하는 근대기 회화의 양상을 살펴볼 수 있는 좋은 소재이다.

조선미술전람회 서·사군자부에 매·난·국·죽과 함께 출품된 모란화는 축의 화면에 제시가 있는 형식으로 수묵몰골법으로 그려졌다. 이 작품들은 19세기 남종문인화풍의 유행으로 발달했던 사군자류의 전통을 잇고 있으며, 모란의 전통적 상징성을 계승하며 망국의 현실을 드러내기도 하였다. 사군자류의 모란화는 서·사군자부가 운영되던 시기 (1924~1931)에 서·사군자부 출품 작가들에 의해 동양화부에 출품되기도 하였다. 당시 조선미술전람회에서 사군자는 동양화부(1922~1923)에서 서·사군자부(1924~1931)로, 다시 동양화부(1932~1944)로 편입되는 과정에서 퇴출 위기에 있었다. 이러한 서·화 분리 과정에서 설 자리를 잃은 서화가들을 화가로서의 위상을 구축하기 위해 기존의 화풍과 소재 가운데 동양화부에 출품하기 적합한 모란화를 선택하였던 것이다. 더불어 동양화부에는 일본 화조화의 영향으로 세밀한 필치의 사실적이며 장식적인 모란화가 등장하였다. 이는 조선미술전람회 심사제도를 통해 일본 화풍을 따르도록 조장한 일본의 정치적 의도가 반영된 것이다. 서양화부의 모란은 상징성이 탈각된 상태에서 화면을 구성하는 소재이자 시각적 대상물로서 사실적으로 표현되었다. 이는 조선미술전람회 규정에 따라 회화가 동양화와 서양화로 나뉘면서 동양화와 다른 서양화만의 정체성을 확립해가는 과정에서 드러난 특징이라 할 수 있다. 더욱이 조선미술전람회 서양화부가 도쿄미술학교 중심으로 형성된 아카데미즘의 영향하에 있었기 때문에 이 같은 경향은 더욱 두드러졌다. 그러나 모

란을 객관적으로 묘사하였던 조선미술전람회 서양화부 출품 작가들은 조선미술전람회 밖에서 전통적 방식으로 모란화를 제작하기도 하였다. 이 같은 조선미술전람회 출품작과 비출품작의 차이는 관전이라는 조선미술전람회의 권위가 화가들에게 미친 영향을 보여준다.

이처럼 조선미술전람회 각 부에 따른 모란화의 차이는 전통 화단이 조선미술전람회라는 근대적 시스템에 편승하면서 겪는 혼란과 개념의 성립 과정을 보여준다. 이는 근대기 미술 장르의 개념이 화단의 자발적 의지에 의해, 혹은 자연스러운 시대적 변화에 의해 분화되고 정립된 것이 아니라 일제가 강압적으로 구획해놓은 틀 속에 맞추어나가면서 이루어졌다는 것을 의미하기도 한다.

그러나 해방 후 식민 잔재 청산을 위한 자기반성이 이루어지면서 전통적 조형 이념을 존중하며, 한국의 전통 미술에서 소재를 찾고 전통적인 필법과 채색법으로 한국 미술의 정체성을 찾으려는 시도가 이루어졌다. 그 결과 제1회 대한민국미술전람회에는 동양화부·서양화부·공예부·조각부와 함께 서예부가 제정되었으며, 대한민국미술전람회 서예부에는 조선미술전람회에서 사라졌던 사군자류의 모란화가 다시 출품되었다. 또한 일제강점기에 장식성 강한 세필의 진채를 사용하던 채색화가들은 색과 먹의 번짐을 중시하거나, 전통의 오방색을 사용하여 더욱 강렬하게 표현하며 모란을 통해 한국적 미감을 표출하려 하였다. 한국적 소재로 한국적 서정을 표현하려 했던 서양화가들 역시 모란을 활용하였다. 따라서 해방 이후 그림 속 모란에는 조선미술전람회 동양화부와 서양화부에서 탈각되었던 모란의 전통적 상징성이 되살아났다. 더불어 한국적 서정을 표현하는 소재로 이용되면서 모란은 한국적 상징으로까지 인식의 범위를 넓혔다.

중국 고분을 장식한 화조영모화

당나라 고분벽화와 화조화

김진순

고분벽화 속의 화조화

중국 당대唐代의 고분벽화는 이전 시대와 달리 새로운 현상이 나타나는데, 바로 화조화花鳥畵의 출현이다. 물론 당대 이전인 남북조시대에도 꽃과 새들이 고분벽화에 종종 출현하기는 했지만, 독자적으로 다루어지기보다는 인물의 배경이나 상서로운 공간을 암시하는 장식 문양으로 사용되었다. 화조화가 인물의 배경 같은 장식적 요소에서 단독 주제로 표현되는 것은 고분벽화에서뿐 아니라 당대의 화단에서도 동시에 발견되는 중요한 회화적 경향이다.

중국 회화는 당대에 이르러 남북조시대의 회화적 성취를 바탕으로 인물화, 산수화, 영모·화조화 등 각 분야에서 괄목할 만한 발전을 이뤘다. 이런 성과에 힘입어 회화는 마침내 당대 미술에서 주류적 위치를 차

지하게 되고, 이후 회화 발전 방향에 막대한 영향을 끼치게 된다. 당대의 회화적 성과는 각 분야에서 배출된 걸출한 화가들, 예를 들면 인물화로 유명한 염입본閻立本, 장훤張萱, 오도자吳道子, 주방周昉, 청록산수화의 이사훈李思訓·이소도李昭道 부자와 수묵산수화의 왕유王維, 말[馬] 그림으로 유명한 조패曹霸와 한간韓干, 그리고 화조화를 잘 그렸던 변란邊鸞·조광윤기光胤 같은 화가들에 의해 주도되었다.

이 중 화조화가들의 작품은 다른 화목畵目의 경우와 달리 지금까지 전하는 작품이 없다. 따라서 당시에 유행한 화조화풍에 대해서는 오로지 화사畵史에 기록된 화가들의 화풍 경향이나 그림에 대한 감상평 등을 통해서만 짐작할 수 있을 뿐이다. 이런 상황에서 당대 무덤 속에서 발견된 화조벽화 자료들은 당시 유행한 화조화의 면모를 확인하고 이해하는 데 더없이 중요한 실물자료로서, 문헌사료에 버금가는 귀중한 자료적 가치를 지닌다고 평가할 수 있다.

현재까지 발굴된 당대 벽화 무덤 자료들에 따르면, 화조화가 본격적으로 단독 화면에 묘사되기 시작한 것은 성당盛唐 말기이며, 중·만당中·晩唐 시기를 거쳐 활발하게 제작된다.[1] 성당 말기 이전의 화조 소재는 남북조시대의 영향으로 여전히 인물의 배경으로 묘사되긴 했으나, 표현의 비중이 커지고 화훼花卉나 금조禽鳥의 종류도 훨씬 다양해졌다는 점에서 앞선 시기와 차이점을 보인다. 또한 일부 고분벽화에서는 장식적 성격의 화조가 천장 부분에 단독으로 묘사된 예도 출현하여 새로운 면모를 보여준다.

이 글에서는 당대 고분벽화에 등장하는 화조화를 성당 말기, 즉 750년경을 중심으로 전기와 후기로 구분하여 화조화의 전개 양상과 양식적 특징을 함께 살펴보도록 하겠다.[2] 특히 후기의 화조화는 병풍화 형식으

로 무덤 내부에 표현됐는데, 병풍은 전국시대부터 당에 이르기까지 지속적으로 유행한 실내 가구였다. 실생활에서 병풍의 용도와 병풍에 가미된 장식적 요소도 함께 다루어보겠다.

한편, 고분벽화에 화조화가 등장하는 배경 가운데 하나는 남북조시대의 고분벽화에 나타나는 새로운 경향, 즉 사후세계관의 변화로 인한 벽화 소재의 변화와 관련이 깊다. 이러한 변화를 이해하기 위해서는 무엇보다 남북조시대의 상장풍속喪葬風俗에 대한 이해가 앞서야 할 것이다. 또한 당대 화단의 새로운 회화 경향과 당시의 사회 풍조와도 관련이 깊어 이에 대한 고찰도 선행돼야 할 것이다. 이러한 배경을 먼저 살펴본 후 무덤 속 화조화의 양식적 특징과 전개 양상을 본격적으로 논하고자 한다.

남북조시대 사후세계관의 변화와 벽화의 새로운 경향

현재까지 발굴된 고고학 자료에 따르면, 중국에서 고분벽화가 처음 제작되기 시작한 것은 한대漢代이다. 이 시기 무덤 내부를 장식하던 벽화의 내용은 당시 사람들의 사후세계관, 즉 육신은 죽어도 영혼은 죽지 않는다는 영혼불멸사상靈魂不滅思想, 내세에도 지속적으로 삶이 이어진다는 계세사상繼世思想, 그리고 전국시대부터 꾸준히 유행했던 신선사상神仙思想 등이 반영된 소재들이 주류를 차지했다. 이 가운데 가장 뚜렷한 영향을 끼친 것은 신선사상이다. 이 시기의 고분벽화 내용을 살펴보면 신선사상을 반영한 소재들, 예를 들면 선인仙人, 서수瑞獸, 사신四神, 서왕모西王母, 동왕공東王公, 복희伏羲, 여와女媧 등이 무덤방 벽면에 가득 장식되어 마치 선계仙界에 들어온 것 같은 환상을 불러일으킨다.

한대 사람들의 선계에 대한 갈망을 표현한 이러한 고분벽화 경향은 위진남북조시대에 이르기까지 지속적으로 발견되어, 그 전통이 단절되지 않고 면면히 흐르는 것을 확인할 수 있다. 위진남북조시대 왕조들 가운데 한대의 벽화 전통을 잘 계승한 나라는 선비족鮮卑族 탁발씨拓跋氏에 의해 창건된 북위北魏(386~534)이다.[3] 북위는 중원을 정복하고 낙양洛陽으로 수도를 옮긴 후, 효문제孝文帝의 적극적인 한화정책漢化政策에 힘입어 선비족 고유의 전통 습속을 버리고 한대의 선진문화를 대폭 수용했다. 그 과정에서 상장풍속도 크게 영향을 받아, 무덤 내부에 안치하는 석관石棺 및 관상棺床 같은 석각장구石刻葬具와 고분벽화에는 한대에 유행한 묘주 초상과 생활풍속, 신선사상이 반영된 소재들이 장식됐다. 주목할 점은 남경南京을 중심으로 한 남조 초기 국가들 즉, 동진東晉, 송宋, 제齊 등의 고분벽화에는 한대에 유행한 다양한 소재 가운데 선인이나 서수 같은 도교적 소재만 남고 다른 소재들은 사라지거나 약화된다는 사실이다. 따라서 한대 고분벽화의 전통을 계승, 발전시킨 주역은 그 후예인 남조의 국가들이 아니라 이민족인 북방의 국가들이었다.

　　그러나 북조를 거쳐 수·당대에 이르면 신선사상 관련 소재들은 쇠퇴하고 벽화 소재는 대규모 의장 대열, 시종 및 시녀, 악무樂舞 같은 일상생활의 장면들로 대체된다. 이러한 경향은 북조 후기인 북제北齊·북주北周 시대에 새롭게 시작되어 당대로 계승된 것이다.[4] 보수적인 장례문화의 특성을 고려했을 때, 오랜 기간 이어진 전통적인 벽화 양식이 북조 후기에 이르러 돌연 새로운 변화의 물결을 맞이하게 된 까닭은 무엇일까? 그 원인에 대해서는 무엇보다도 먼저 그 시대의 사후세계관에 모종의 변화가 발생했음을 상정해볼 수 있다.

　　주지하듯이 불교는 동한東漢 시기에 중국에 처음 소개되었다. 여느

종교와 마찬가지로 불교도 초기에는 쉽게 뿌리를 내리지 못했다. 그러다가 위진시대 혼란한 정국을 거치면서 황실 귀족 계층은 물론 민간에까지 깊숙이 침투했고, 마침내 대중적인 신앙의 대상으로 발전했다. 초기의 불교 지도자들은 대중에게 불교 교리를 쉽게 이해시키고 알리기 위해 그들에게 친숙한 민간 신앙에 빗대어 불교 교리를 전파했다. 그 가운데 불교식 생사관념, 즉 천당지옥 관념은 사람들의 사후세계관에 큰 영향을 끼쳤다. 승려들은 지옥 관련 경전을 강연하거나 지옥을 도해한 그림을 보여주면서 지옥에서의 고통스러운 삶을 설파했다.[5] 당시에 이미 지옥 관련 경전들의 번역이 적지 않았고, 6세기 이후에 조상비造像碑나 사찰의 벽화에 지옥을 표현한 사례들이 빈번히 출현한 점은 이러한 상황을 입증해준다.[6]

그 결과 사람들은 지옥에 떨어지지 않고 천당으로 오르기 위해, 불교의 가르침에 따라 부처님을 신봉하고, 살생을 금하며, 공덕을 쌓고자 노력했다. 이제 불교를 믿는 사람들이 사후의 안식처로 염원한 곳은 선계가 아닌 천당 즉 불교의 극락세계이며, 이러한 사후세계관의 변화는 결국 고분벽화의 내용에도 영향을 끼쳤다.

불교적 사후세계관의 출현으로 인한 고분벽화 내용의 변화는 크게 두 가지로 정리할 수 있다. 하나는 신선사상적 소재를 대신하여 연화, 연화화생, 승려, 공양인 같은 불교적 요소가 등장하는 것이고, 또 하나는 이전의 벽화 기능 가운데 계세적 기능이 다시 부각되어, 묘주의 신분을 강조하거나 위세를 보여주는 벽화들로 무덤 내부가 장식된 것이다. 전자는 남조 양梁나라 이후의 고분벽화에서 보이는 현상이며, 후자는 북조 후기인 동위東魏·북제北齊 벽화 고분에 새롭게 나타나는 현상으로, '업성 양식鄴城樣式'이라고 불린다.[7]

남조의 양나라에서 나타난 불교적 사후세계관을 보여주는 새로운 벽화 소재들은 일시적인 현상으로 끝나고 말았다. 이후 수·당 정권이 들어서면서 새로운 시대의 벽화 양식은 남조가 아닌 북조의 전통에 기반을 두고 발전해갔다. 그뿐만 아니라 불교 교리에 대한 이해가 확대되고 신앙심이 깊어지자, 대중들은 이전의 방식이 아닌 새로운 방식을 통해 극락세계에 왕생하고자 염원했다. 북위의 불교 신자들은 자신들의 불심을 알리고 공덕을 쌓는 방법으로 석굴을 개착하거나 불교 조상비를 제작하기 시작했다. 이러한 풍조는 남북조시대 전반에 걸쳐 매우 유행했다. 이 시기에 제작된 대부분의 조상비에 조상의 극락왕생을 기원하는 발원문이 새겨져 있다는 사실은 이러한 믿음을 잘 보여준다.[8]

묘도墓道 양 벽에 대규모 의장 대열이나 무사들이, 묘실 벽에는 남녀 시종들에게 둘러싸인 묘주 부부가 등장하는 이른바 '업성양식'의 벽화는 수·당대의 고분벽화로 계승된다. 이러한 벽화 양식의 시원은 동위 여여공주茹茹公主(537~550)의 고분벽화이다.[9] 여여공주 무덤에는 북위에서 지배적으로 사용되었던 벽화 내용과는 달리 묘도에 대규모의 의장 인물들이 묘사되고 무덤방 내부에는 수많은 시녀가 등장하여 벽화만 보더라도 묘주의 높은 신분을 짐작할 수 있다.

이러한 변화는 당시 북조 조정에서 단행한 예악제도禮樂制度의 개혁과 깊게 관련되어 있다. 동위의 승상이자 실질적인 통치자였던 고환高歡(496~547)은 통치 기반의 안정을 위해 정치제도 및 예제의 정비에 힘써 541년 새로운 규제를 반포했으며, 무정武定 연간(543~550)에는 새로이 제정된 규제에 따라 상장제도를 엄숙히 진행하도록 했다.[10] 또한 천보天保 원년(550) 조정에서는 다시 명령을 내려 길례吉禮와 흉례凶禮의 거복제도車服制度에 각각 차등을 두어 법규를 세웠다. 여여공주 무덤은 바로 같

은 해인 550년에 조영된 것으로, 새로운 예제의 영향을 받았을 것이라는 점은 두말할 나위도 없다.

이처럼 사회적 지위와 신분에 따라 차이를 둔 엄격한 제도 정비는 오례 가운데 하나인 상장의례에도 영향을 미쳐, 이후 장례의 규모, 무덤의 형제形制 및 크기, 벽화의 내용 등에 엄격한 규범이 적용됐음은 충분히 짐작 가능하다. 그 결과 신분이 높은 북제의 황족과 귀족의 분묘에서는 무덤의 형제와 벽화 내용이 규범화되는 특징이 나타나게 된다.[11]

이제 무덤의 내부를 장식하는 벽화에는 사자死者의 사후세계관을 드러내는 소재보다 묘주의 신분을 보여주는, 위엄 있는 현실적인 소재들이 더 선호되기 시작했다. 물론 이러한 변화를 단순히 예제의 정비만으로 설명하는 것은 충분치 않을 것이다. 여기에는 보다 중요한 원인이 작용했다고 생각하는데, 바로 앞서 언급한 사후세계관의 변화이다. 예제가 상장풍속에 대한 중대한 물리적 변화를 가져왔다면, 의식의 저변을 형성하는 상장관념 즉 사후세계관에는 불교의 심대한 영향이 존재했던 것이다.

결국 도달하고자 하는 사후세계에 대한 직접적인 묘사보다는 묘주의 신분과 관련된 현실적인 소재를 중시하는 새로운 벽화 풍조가 형성됐으며, 이는 시대적 상황에서 비롯된 관념의 변화와 엄격한 신분질서의 확립이라는 두 가지 요인의 상호작용으로 이루어진 것이라 할 수 있다. 이러한 현상은 당대로 계승되며, 특히 당대 중반기부터 묘주의 신분과 위세를 강조하는 소재보다 더 일상적인 소재, 즉 묘주가 생전에 거주했던 실제 가옥의 내부를 재현하듯 심미적 대상인 산수·인물병풍이나 화조병풍이 벽화의 소재로 무덤 내부를 장식하게 된다. 이러한 배경하에서 마침내 화조화도 무덤 안에 등장하게 된 것이다.

당대 화조화의 독자적 발전과 병풍의 유행

　　당대의 회화는 남북조시대의 회화 성과를 바탕으로 인물과 산수는
물론 화조, 영모 방면에서도 전대와는 차별되는 수준 높은 발전을 이룩
했다. 회화가 조각이나 공예보다도 심미적 예술 대상으로서 문인사대부
들의 각광을 받으며 마침내 미술계에서 주류의 위치를 차지하게 된 것
이다. 당대 화단의 수준 높은 성과는 인물화 분야에서 잘 드러난다. 그
러나 이 시기 산수화가 이룬 업적이나 화조화의 발전도 중국 회화사에
서 높이 평가할 만한 성과이다. 특히 산수화는 현존 최고最古의 작품인
수대隋代 전자건展子虔의 〈유춘도遊春圖〉가 전한다.[12]

　　화조화가 언제부터 단독 화목으로 성장했는지에 대해서는 전하는
권축화卷軸畵가 없어 정확히 말하기는 어렵다. 그러나 화사에 기록된 내
용을 보면, 당대 초반에도 이미 화조로 이름난 화가들이 존재하므로 당
대 전반기부터 화조화가 단독 화목으로 발전했을 가능이 높다. 742년에
조성된 이헌李憲 묘 벽화에서 절지화折枝畵가 그려진 부채를 들고 있는 궁
녀 그림(도 8-1)이 발견되어 이러한 가능성을 시사해준다.

　　당대 전반기의 화조 그림은 귀족들의 실내 장식용으로, 주로 학, 공
작, 원앙, 꿩, 물오리, 모란 같은 정원의 기이한 날짐승이나 꽃들로 표현
됐다.[13] 반면, 당 후반기의 화조화는 산과 들에서 쉽게 볼 수 있는 화훼
와 짐승 등 야일野逸의 풍격을 보여주는 화조 소재들까지 등장해 화조화
가 한층 대중화되었음을 알려준다. 『역대명화기歷代名畵記』나 『당조명화록
唐朝名畵錄』 등 당나라 사람들이 저술한 문헌에 따르면 성당(713~766)부터
중·만당(766~907)에 이르기까지 이름을 알 수 있는 당대의 화조화가는
은중용殷仲容, 설직薛稷, 변란, 조광윤 등 30명이 넘는다.[14] 이들 가운데 가

장 영향력이 큰 사람으로 설직과 변란을 꼽을 수 있다.

당 전기의 화조화가로, 고종高宗(재위 649~683)과 측천무후則天武后(재위 684~705) 시기에 활동한 설직(549~713)은 서예로 이름을 날렸을 뿐 아니라 화조와 인물에도 능하고, 특히 학을 잘 그렸다.[15] 설직의 학 그림에는 새로운 점이 많았다고 하는데, 특히 당대 중반기부터 유행하기 시작한 6폭의 선학병풍은 설직이 창시한 것이라고

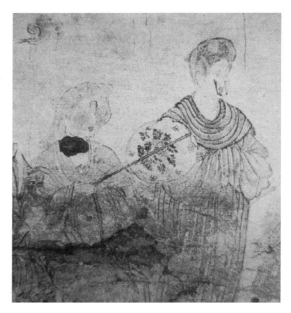

도 8-1. 〈부채를 든 궁녀〉, 이헌 묘, 용도 동벽, 당 742년, 섬서 서안.

한다.[16] 당 말기의 양원한梁元翰이나 양현략楊玄略 무덤 등에서 확인되듯이, 육선선학병풍六扇仙鶴屏風은 당나라 부유층이 실생활에서뿐 아니라 사후의 고분벽화에서도 애용한 장식 소재이다.

변란은 당대 화조화의 풍격과 수준을 가장 잘 대표하는 화가로, 중당 시기(766~827)에 활동했다. 그의 화조화는 '절지'식 구도, 공필중채工筆重彩의 표현 기법, 소재의 다양성, 이렇게 세 가지로 그 특징을 요약할 수 있다. 주경현周景玄의 『당조명화록』에 따르면 변란은 "화조에 가장 능하며 절지초목의 절묘함은 이제껏 본적이 없다. 그 필치는 가볍고 날카로우며, 채색은 곱고 밝으며, 털끝의 변화를 추구하고 화훼의 아름다운 향기까지 담아내고자 하였다".[17] 절지식 구도는 화훼 가지의 일부만을 화폭에 담은 것으로, 그림 안의 화훼와 그림 밖의 대자연이 일체가 되는 듯한 느낌을 주는, 동양 화조화의 특징이라 할 수 있다. 절지화로 유명

했던 또 다른 당대 화가로는 등창우滕昌祐[18]와 조광윤을 꼽을 수 있다.

변란의 화조화 표현 기법은 용필用筆이 세밀하고 설색設色이 농염한 특징을 지닌다. 변란의 설색과 관련한 주목할 만한 내용은 원대 주밀周密(1232~1298)의 『지아당잡초志雅堂雜鈔』와 탕후湯垕의 『화감畫鑑』 1권에 보인다. 주밀은 변란이 그린 〈규화葵花〉를 보고 꽃 심이 모두 돌출되어 있다고 묘사했으며,[19] 탕후는 "당인唐人의 화조로는 변란이 가장 유명하다. 무릇 설색에 정통하였는데, 농염하기가 살아 있는 듯하다"고 평했다.[20] 주밀이나 탕후가 묘사한 색의 효과는 모두 안료를 층층이 선염하여 만들어낸 결과로, 변란이 당대에 유행했던 서역의 인물화 기교 방식인 훈염법暈染法을 본보기로 삼고 있음을 암시해주는 대목이다.[21] 이렇듯 변란은 "가볍고 날카로운" 윤곽선과 "농염하기가 살아 있는 듯한" 선염법을 결합함으로써 당 말, 오대五代 및 북송北宋의 사실주의적 화풍의 토대를 다지는 데 크게 기여했다고 할 수 있다.

변란 작 화조화의 마지막 특징인 소재의 다양성은 『선화화보宣和畫譜』에 수록된 변란의 36폭 화조화와 당·송 문헌에 보이는 변란의 작품 명칭들을 통해 짐작할 수 있다. 화훼 소재로는 이화梨花, 규화葵花, 파초芭蕉, 매화梅花, 모란牡丹, 도화桃花, 연화蓮花, 석류石榴, 해당화海棠花 등이 있으며, 영모 소재로는 공작, 비둘기, 꿀벌, 나비, 참새, 까치, 매미, 원숭이, 쥐, 고양이 등이 있다.[22] 대부분 농촌 어디에서나 쉽게 볼 수 있는 동식물들로, 이러한 소재의 다양성은 당시 화조화에 대한 수요가 황실과 귀족층에만 국한된 것이 아니라 민간에까지 확산되었다는 것을 반영한다. 이처럼 변란이 화조화의 용필, 설색, 구도, 소재 개발 등에서 이룩한 업적은 당대 화조화가 이미 중당 시기에 성숙한 단계에까지 이르렀음을 시사한다.

화조화가 이처럼 당대에 단독 화목으로 분리되어 독자적인 발전을 이룩하게 된 데는 당시의 정치·사회적 배경과 밀접한 관련이 있다. 화조화가 본격적으로 발전하기 시작하는 중당 이후 당나라는 경제적으로는 도시 상업이 번성하고, 시민 계층의 생산력이 증대하면서 예술에 대한 민간인의 수요가 나날이 커져가고 있었다. 또한 정치적으로는 강력한 번진藩鎭들의 할거로 황권이 쇠퇴하고, 정계에서 뜻을 이루지 못한 관리와 명예와 이익에 욕심이 없는 문인들 사이에 야일의 삶을 추구하는 풍조가 유행하면서 심미적 취향과 은일의 정취를 표현하기에 적합한 화조화가 크게 주목받았던 것이다.[23]

화조화 유행과 관련하여 빼놓을 수 없는 또 하나의 중요한 사회 현상은 병풍 장식의 유행이다. 병풍은 원래 전국시대부터 신분이 높은 사람들이 좌식생활에 사용하던 가구로, 바람을 막거나 공간을 구분하는 장막으로 사용했다. 여기에 점차 장식적인 요소가 가미되면서 기능성과 더불어 예술성도 중시되기 시작했다. 당대에는 병풍의 사용이 보편화되어 궁정, 관청, 사택 등 실내에 따라 여러 형태의 다양한 병풍을 사용했는데, 병풍 표면에 대개 감상용의 그림, 시, 글씨[서예] 등을 장식했다.[24] 따라서 단순한 가구에서 시인, 서예가, 화가들이 시, 서, 화를 표현하는 예술의 운반체로서 그 기능이 확장됨에 따라 병풍의 각 폭은 예술 작품을 담은 독자적인 화면을 제공하게 되었다. 병풍의 실용성보다 장식적 기능이 더욱 중요시된 것이다.

당대 병풍화의 유행은 당시의 문헌 기록과 문인들의 시집 등을 통해 짐작할 수 있다. 문헌 기록에 따르면, 당 태종은 대신들의 이름과 행적을 적은 병풍을 옆에 두고 밤낮으로 보면서 선정善政에 대한 의지를 게을리하지 않았으며, 열녀를 그린 병풍을 제작하도록 명을 내리기도 했

다.[25] 이처럼 병풍에 열녀나 충신 등 감계적鑑戒的 성격의 인물화가 주로 그려졌다는 사실은 당대 초기까지도 교화적 기능의 회화가 여전히 중시됐음을 시사한다. 한편, 성당대 이후의 당시唐詩에는 병풍을 소재로 한 시들이 매우 많이 등장하는데, 이는 문인들 사이에서 병풍이 예술의 심미 대상으로 얼마나 애호되었는지를 보여주는 중요한 단서이다.

이처럼 시·서·화가 묘사된 병풍은 당시 부유층의 실내를 꾸미는 장식 가구로 널리 사용되어 언제든지 감상이 가능한 예술품으로 발전했다. 그리고 이러한 현실생활의 단면은 무덤 안에 그대로 반영됐다. 즉, 사자死者가 누워 있는 무덤 안에 생전에 애용했던 병풍들을 그대로 재현함으로써 생전의 부유한 삶이 내세에서도 지속되기를 기원했던 것이다. 특히 화조 소재는 그것이 지니는 길상적 의미 때문에 더욱 선호되었다.

당대 고분벽화에 나타난 화조화의 특징

지금까지 발견된 당대의 벽화 고분은 90여 기에 달한다.[26] 그 분포 지역은 당의 수도였던 장안長安, 낙양洛陽, 태원太原 이외에 북경北京, 산동山東, 하북河北, 신강新疆 등 넓은 범위에 걸쳐 있다. 당대의 고분벽화는 무덤의 구조와 규모, 벽화의 내용 및 그 양식적 특징에 따라 전·중·후기의 3단계로 구분하거나[27] 5단계로 세분한다.[28] 이 글에서는 당대 고분벽화에 등장하는 화조화를 그 기법과 형식에 따라 크게 전기와 후기로 나누어 화조화의 전개 양상과 양식적 특징을 살펴보도록 하겠다.

1. 전기(7세기 전반~8세기 전반): 인물 배경으로서의 화조

전기는 대략 초당과 성당 시대에 속하는 시기로, 당 개국 연도인 618년부터 현종대 말기인 750년경까지 약 130년에 이르는 기간이다. 이 시기의 회화는 인물화 위주로 발달하여 감계적 성격의 역대 제왕, 충신, 열녀 그림이나 사녀화仕女畵가 유행했다. 화조화는 인물의 배경에서 벗어나 서서히 단독 화목으로 분리·발전해가고 있었지만, 고분벽화에서는 아직 화단의 조류가 반영되지 못하고 여전히 인물의 배경이나 공간을 장식하는 부차적 요소로 표현됐다.

이 시기 고분벽화 가운데 화조 표현이 보이는 무덤들로는 이봉李鳳 묘(675), 금승촌金勝村 7호 묘(7세기 말), 영태공주永泰公主 묘(706), 의덕태자懿德太子 묘(706), 장회태자章懷太子 묘(706~711), 위형韋泂 묘(708), 위호韋浩 묘(708), 절민태자節愍太子 묘(710), 계필契苾부인 묘(721), 설막 묘(728), 풍군형馮君衡 묘(729), 소사욱蘇思勖 묘(745), 아스타나 당묘 216호(성당 시기) 등이 대표적이다. 이 가운데 산서성 태원의 금승촌 7호 묘와 신강 투루판 아스타나 당묘 216호를 제외하면 모두 서안西安(당시의 장안) 일대에서 발견됐다. 전기의 화조 소재는 무덤 안의 표현 방식에 따라 대략 3단계로 다시 나눌 수 있다. 1단계는 당 고조부터 측천무후의 재위 기간이 끝나는 705년까지이며, 2단계는 중종에서 예종까지인 706~712년, 3단계는 대략 현종 재위 기간에 속하는 712년부터 750년까지이다.

먼저 1단계에 속하는 벽화 무덤은 이봉 묘(675)와 금승촌 7호 묘(7세기 말)로, 사례가 적다. 특히 690년 측천무후가 정권을 잡은 이후 당의 실질적인 수도는 동도東都인 낙양이었기 때문에 이 시기 서안에는 중요한 벽화 고분이 드물게 발견된다. 벽화의 풍격은 전반적으로 남북조시

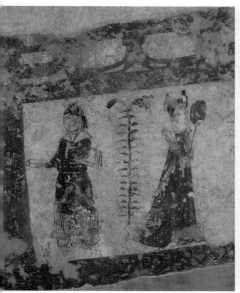

(좌) 도 8-2. 〈시녀도〉, 이봉 묘, 당 675년, 섬서 서안.
(우) 도 8-3. 〈수하인물도〉, 금승촌 7호 묘, 묘실 서벽, 7세기 말, 산서 태원.

대의 영향을 많이 보여주며, 중심 소재는 인물화이다. 화훼는 남녀 시종 사이에 배경으로 간략하게 묘사됐다.

이봉 묘의 용도甬道 동벽에는 나란히 서 있는 두 명의 시녀 사이로 활짝 핀 백합이 보인다(도 8-2). 왼쪽의 체격이 건장한 시녀는 오른쪽 시녀와는 달리 남장을 한 모습이며, 두 시녀 모두 손에 둥근 부채를 들고 있다. 백합은 실제보다 크게 묘사됐으며, 꽃과 잎 부분이 부자연스럽게 표현되어 사실성이 떨어진다. 전체 구도는 대칭을 이루는 딱딱한 구도 이고, 세부 표현도 필법이 거칠고 매우 고졸한 수준이다.

산서성 태원 금승촌 무덤에서 발견된 화훼 그림도 이와 유사한 표현 방식을 보여준다. 이 무덤은 병풍을 둘러친 듯 붉은색 격자형 테두리로 묘실 벽을 구획하고 있는데, 화훼 소재는 수하인물을 그린 장면에 등장한다(도 8-3).[29] 〈도 8-3〉 오른쪽의 세 화면에는 각각 나무 아래에 서 있

는 사람과 그 주위에 잡석과 화초가 배치되어 한가로운 전원의 분위기를 보여준다. 화면의 인물 좌우에 솟아 있는 화초는 이파리가 좌우대칭으로 이봉 묘의 백합도와 유사한 특징을 보여준다. 뿌리 쪽 암석 표현은 새롭게 등장한 요소로, 전기의 화훼 벽화에서 공통적으로 보이는 특징이다. 이 화훼 벽화도 여전히 인물의 배경에서 벗어나지 못했지만, 필치와 표현력만큼은 훨씬 더 자연스러워졌음을 엿볼 수 있다. 이와 같은 수하인물도 형식의 벽화는 모두 8폭으로, 화면마다 특정한 인물고사人物故事를 담고 있어 감계적 성격의 당대 초기 인물화 경향이 잘 드러난 사례라할 수 있다.

2단계는 측천무후의 시대가 막을 내리고 현종이 즉위하기 전까지의 기간으로, 이 시기에 속하는 벽화 무덤은 영태공주 묘(706), 의덕태자 묘(706), 장회태자 묘(706~711), 위형 묘(708), 위호 묘(708), 절민태자 묘(710) 등이 있다. 이 벽화 무덤들은 대부분 신분이 높은 황족의 무덤으로, 무덤 규모나 벽화 내용에서 뛰어난 수준을 보여준다. 벽화의 주된 내용은 의장 대열과 남녀 시종 등 인물화 위주이다. 화조의 표현은 전체적으로 앞 시기의 연장선에 있으나 화목의 종류가 다양해지고, 유운流雲과 날짐승이 첨가되어 한층 복잡한 구조를 이루는 점이 신선하다. 또한 비록 용도의 천장 부분이기는 하지만 화조 소재가 단독으로 등장하는 점도 이 시기의 새로운 경향이다.

인물의 배경으로 등장하는 화조는 우선 의덕태자 묘와 장회태자 묘에서 발견된다. 〈도 8-4〉는 의덕태자의 묘도 서벽에 그려진 인물화이다. 긴 부채를 든 궁녀 두 명이 나무를 사이에 두고 서 있는 구도는 이봉묘와 다르지 않다. 나무 밑동과 그 주변에 흩어져 있는 암석이 새로운 요소처럼 보이나, 이는 금승촌 7호 묘에서 이미 등장했던 익숙한 표현이

(좌) 도 8-4. 〈궁녀도〉, 의덕태자 묘, 용도 서벽, 당 706년, 섬서 서안.
(우) 도 8-5. 〈궁녀도〉, 의덕태자 묘, 용도.

다. 다만 의덕태자 묘에 그려진 시녀들은 적당한 신체 비례와 훨씬 부드러워진 옷 주름과 유연한 자태를 보이고 있어 화공의 뛰어난 솜씨를 엿볼 수 있다. 특히 중앙에 그려진 수목은 좌우대칭의 딱딱한 도식적 표현에서 벗어나 두 개의 나무줄기가 서로 엉키며 자연스럽게 뻗어 올라가고, 나뭇잎도 훨씬 부드러워졌다. 인물, 나무, 암석 모두 먹 선으로 윤곽을 치고 채색을 가한 구륵전채법을 사용해 높은 완성도를 보여준다.

의덕태자 묘의 용도에는 화훼와 인물이 함께 묘사된 벽화도 발견된다. 묘도를 지나 묘실로 들어가기 전의 용도 양쪽 벽에는 한 무리의 궁녀들이 등장하는데, 인물들 사이에 화훼와 암석이 배경으로 삽입되었다(**도 8-5**). 여러 형태의 화훼 가운데 이봉 묘의 백합과 매우 흡사한 화훼 표현도 보이고, 금승촌 7호 묘의 경우처럼 뿌리 부분에 암석이 추가된 표현 방식도 보인다. 전반적으로 화훼의 종류와 형태가 다양해지고 전보다 다소 복잡해진 구도를 보여주는 점이 특징이다. 무덤 내부에 시종들이 등장하는 이유는 계세사상의 영향으로 생전에 시종을 거느리며

안락하게 살아온 묘주의 삶이 내세에도 지속되기를 기원한 것이다.

이처럼 궁녀와 화목花木이 함께 등장하는 벽화는 장회태자 묘의 묘도에 그려진 인물벽화에서도 발견된다(도 8-6). 이 그림은 앞에서 보았던 이봉 묘와 의덕태자 묘의 벽화에 등장하는 시녀 그림과는 사뭇 다른 구도와 세부 묘사를 보여준다. 먼저 중앙의 화목을 중심으로 세 명의 시녀가 동시에 등장하고 있으며, 자세도 자연스럽고 편안한 모습이다. 인물들은 모두 같은 방향을 향하고 있지만 저마다 시선과 자세가 다르다. 특히 맨 뒤쪽의 시녀는 손에 든 비녀로 머리를 긁적이며 날아가는 새를 올려다보고 있다. 새는 새롭게 첨가된 요소이다. 시녀의 시선과 새의 동선이 나무 끝을 향해 서로 일치하도록 처리한 구도는 화면에 안정감을 부여하고, 자칫 적막해 보일 수 있는 장면에 자연의 활력과 생동감을 불러일으킨다. 당시 궁정 여인들의 한가로운 모습을 유려한 필치로 그려낸, 귀족적 취향이 농후한 벽화이다.

도 8-6. 〈궁녀도〉, 장회태자 묘, 용도.
도 8-7. 〈화조화〉, 석곽(石槨) 선각화, 장회태자 묘 출토.

장회태자 묘에서는 단독으로 그려진 화조 그림도 등장하는데, 벽화가 아니고 석관에 장식된 선각화이다(도 8-7). 세 부분으로 구획된 화면에는 꽃과 구름, 새, 나비, 벌, 암석 등이 등장하고 있다. 화훼 표현은 여전히

이봉 묘의 사례처럼 초기 단계 수준에 머물러 있는 것도 있고, 줄기와 이파리가 좀 더 자연스럽게 묘사된 것도 있다. 화면의 상단에 보이는 구름과 새와 곤충들은 새롭게 등장하는 요소이다. 벽화로서 화조화가 단독으로 출현하는 사례는 전기 마지막 단계에 속하는 풍군형(729)의 고분벽화에 이르러서야 가능해진다.

의덕태자, 장회태자, 절민태자의 무덤에 그려진 벽화는 당대 회화의 풍격을 보여주는 좋은 사례들이다. 특히 이들의 무덤에는 공통적으로 묘도 양쪽 벽에 대규모 의장 대열이 그려져 있는데, 그 배경으로 암석과 수목을 표현한 산수 장면이 등장한다. 의덕태자의 궐대闕臺 뒤로 묘사된 험준한 산악과 절민태자의 의장 대열도 전경에 묘사된 암석과 소나무들(도 8-8), 그리고 장회태자의 묘도 벽에 그려진 수렵도는 당시 산수화와 인물화의 수준을 알려주는 귀중한 회화자료이다.

지금까지 소개된 문양적 성격의 화조벽화와 달리, 위호 묘(708)의 묘실 벽에 그려진 화훼 그림은 회화적인 면모가 더욱 두드러진 벽화이다. 특히 청죽이 그려진 부분은 구륵법을 사용해 실물에 근접한 사실적인 표현력을 보여준다(도 8-9). 화면 하단 왼편에 그려진 한 고사古事 속의 화훼 모습은 속세에서 멀어진 자연의 청아함이 묻어난다.[30] 그 밖에 영태공주 묘 용도 천장에 묘사된 운학도 주목할 만하다(도 8-10). 무덤으로 들어가는 길목의 천장에 구름과 날아다니는 학이 묘사된 것은 이 시기에 등장하는 새로운 요소이다.[31] 이와 유사한 학 그림은 절민태자 묘의 용도와 위형 묘의 전실 및 후실에서도 등장한다. 이처럼 무덤방이나 무덤방으로 들어가는 길목에 그려진 운학과 화훼의 표현은 묘주 사후의 거주처가 상서로운 학들과 아름다운 꽃으로 뒤덮인 환상적이고 이상적인 세계라는 점을 암시한다. 이러한 상징적 기능이 내포된 화조화는 아무래

도 8-8. 〈산악도(山岳圖)〉, 절민태자 묘, 묘도 동벽, 당 710년, 섬서 서안.
도 8-9. 〈청죽도(靑竹圖)〉, 위호 묘, 전실 동벽, 당 708년, 섬서 서안.
도 8-10. 〈운학도〉, 영태공주 묘, 용도 천장, 당 706년, 섬서 서안.

도 감상적 기능을 지닌 후기의 화조병풍식 벽화와는 아직 거리가 있다
하겠다.

　　마지막 3단계는 현종 즉위년부터 대략 750년까지 이르는 기간으로,
여기에 속하는 벽화 무덤은 대표적으로 설막 묘(728), 풍군형 묘(729),

소사욱 묘(745) 등이 있다. 이 시기의 벽화 무덤은 전대의 황실 무덤에 비해 규모가 훨씬 작아지고, 벽화의 소재도 의장 대열, 수렵도, 궁정생활 같은 웅장한 소재는 사라지고 소규모의 인물화와 병풍화가 주류를 이룬다.

소사욱 무덤에는 당시 실제로 유행했던 육선병풍화六扇屛風畵가 벽화로 출현한다. 이는 당시의 현실생활을 그대로 반영할 뿐 아니라 이후의 병풍식 화조벽화 경향을 예고하는 것으로, 주목할 만한 대목이다. 그러나 선학을 즐겨 그린 설직의 '육선선학도 병풍'은 아직 무덤 속 벽화로 등장하지 않으며 인물이 장식된 '육선인물병풍화'가 이 시기의 주된 표현 방식이었다. 3단계에 속하는 화조화는 설막 묘의 사례처럼 여전히 묘도 천장에 선학이 그려져 앞 시기의 전통을 그대로 잇는 경우도 있고, 풍군형 묘처럼 묘도가 아닌 묘실 서벽에 화훼와 초석이 독자적으로 묘사되는 새로운 현상도 출현한다. 육선병풍이 등장하거나 화훼가 단독으로 묘사되는 이 시기 벽화의 특징은 후기로 넘어가는 과도기적 단계를 보여주는 중요한 사례로, 이후 화조벽화는 소재의 종류와 표현 방식에서 보다 발전된 모습을 보여준다.

2. 후기(8세기 후반~9세기): 독자적인 화조병풍화의 출현과 유행

후기는 대략 중당에서부터 당이 멸망하는 시기까지로, 8세기 후반에서 9세기에 이르는 약 150년에 걸친 기간이다. 이 시기에 속하는 벽화 무덤으로는 정확한 연대가 밝혀진 고원규高元珪 묘(756), 당안공주唐安公主 묘(784), 조일공趙逸公 묘(829), 왕공숙王公淑 부부 묘(838), 양원한 묘(844), 고극종高克從 묘(847), 양현략 묘(864)와 연대를 알 수 없는 섬금陝棉 십장十廠 당묘(성당 말기~중당), 섬서 부평현富平縣 주가도촌朱家道村 당묘

(중당 전후), 신강 투루판 아스타나 당묘 217호(중당~만당) 등을 꼽을 수 있다.

8세기 후반~9세기 초반경의 당대 화단은 인물화와 화조화 방면에서 각기 이름을 떨친 주방과 변란 같은 유명한 화가들이 활동하던 시기로, 전기에 비해 회화 전반에 걸쳐 큰 발전을 거두었다. 특히 화조화는 궁정 취향 중심으로 발전했으나, 변란이 말년에 장안을 떠나 산서山西 지역으로 들어가면서 화조화가 점차 서민풍으로 변해가는 점은 주목할 만하다.[32] 이와 같은 화단의 경향을 입증해주듯 중·만당 시기에는 귀족 취향의 진금화훼珍禽花卉보다 산과 들에서 쉽게 발견되는 새와 야생화를 능숙하게 그려낸 화가들이 대거 출현하게 된다.

후기 화조화의 특징은 무엇보다도 화조 소재가 묘도의 벽이나 천장에 부차적으로 묘사되던 한계에서 벗어나 묘실 안에 그려지고, 표현 방식도 인물의 배경에서 탈피하여 이미 독자적인 소재로 묘실의 벽면을 장식한다는 점이다. 또한 이 시기의 화조화는 하나같이 병풍 형식으로 등장한다. 병풍은 앞서 언급했듯이 당대에 매우 유행한 실내 가구이자 예술품으로, 당시에 유행하던 인물, 산수, 화조 병풍들 모두 고분벽화에서 확인된다. 특히 후기의 고분벽화에서는 전기의 병풍화 주제였던 인물을 대신하여 운학, 영모, 화조 같은 소재가 본격적으로 묘사됐다. 화조병풍은 일반적으로 묘주의 관이 놓이는 서벽을 중심으로 북벽과 남벽에까지 장식된다. 이는 실생활에서의 병풍 위치[33]와 일치하여 무덤방을 마치 현실의 가옥처럼 꾸몄다는 사실을 알 수 있다.

후기 화조병풍화의 형식은 통병식通屏式과 육선병풍식六扇屏風式 두 가지로 크게 구분된다. 통병식의 대표적인 예는 고원규 묘, 주가도촌 당묘, 당안공주 묘, 왕공숙 묘가 있으며, 육선병풍식의 예로는 신강 투루판

아스타나 당묘 217호, 양원한 묘, 고극종 묘, 양현략 묘 등이 있다. 그 밖에 조일공 묘의 삼선三扇이나 섬면 십창의 오선五扇병풍식도 있으나 육선 병풍식만큼 유행하지는 못했다.

먼저 후기의 예 가운데 가장 이른 시기의 벽화는 섬면 십창 당묘와 주가도촌 묘를 꼽을 수 있다. 이 무덤들은 모두 묘지석이 발견되지 않아 정확한 축조 연대를 알 수 없으나, 무덤의 구조와 벽화의 내용으로 볼 때 대략 성당 말기와 중당 초기로 비정된다. 벽화의 내용은 각각 화훼와 학이 표현되고, 병풍의 형식도 곡병曲屛과 통병식 병풍이 함께 등장하여 이후의 벽화 경향을 예고하고 있다.

섬면 십창 당묘의 화훼를 살펴보면, 화훼가 그려진 5폭 병풍은 관대가 놓인 서벽에 등장한다. 그리고 동벽의 악대樂隊와 무인舞人 옆에도 화훼가 등장하며(도 8-11), 북벽의 과일과 음식이 차려진 상 뒤편에도 화훼 그림이 있다(도 8-12). 동벽의 악무대 오른쪽에 그려진 화훼는 완만한 S자형으로 구부러진 가는 줄기에 꽃이 한 송이 피어 있는 모습이다(도 8-13). 꽃줄기의 아랫부분에는 윤곽선으로 처리된 이파리와 암석이 보인다. 구륵으로 처리된 꽃송이와 이파리 위에는 붉은색과 황록색의 안료를 덧칠해 화훼의 아름다운 모습을 구현했다. 전체 구도는 전기의 화훼에서 보았던 좌우대칭 구도를 여전히 따르고 있으나, 딱딱한 화훼 형식에서 좀 더 부드럽게 발전한 점이 돋보인다.

학을 다룬 벽화는 주가도촌 당대 무덤의 통병식 병풍에 등장한다(도 8-14). 쌍학이 그려진 화면 중앙에는 암석과 관목이 한 덩어리로 그려져 있고, 이를 중심으로 학이 서로 마주보는 대칭 구도이다. 화면 좌우에도 각기 작은 암석이 하나씩 놓여 있다. 자칫 경직되어 보일 수 있는 이 장면은 서로 다른 학의 자세로 인해 자연스런 활력이 묻어난다.

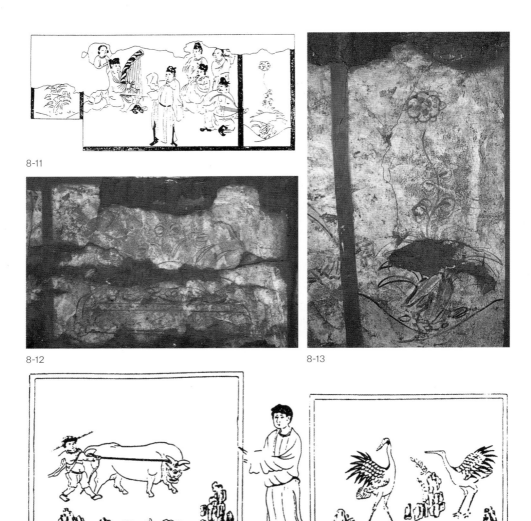

8-11

8-12 8-13

8-14

도 8-11. 〈악무도(樂舞圖)와 화조도〉, 섬면 십창 당묘, 묘실 동벽, 성당 말기~중당, 섬서.

도 8-12. 〈공과도(供果圖)〉, 섬면 십창 당묘, 묘실 북벽.

도 8-13. 〈악무도와 화조도〉 세부.

도 8-14. 〈견우도(牽牛圖)와 쌍학도(雙鶴圖)〉, 주가도촌 당묘, 묘실 서벽, 중당 전후, 섬서.

도 8-15. 〈금분화조도〉, 당안공주 묘, 묘실 서벽, 당 784년, 섬서 서안.

병풍에 등장하는 후기의 학과 용도 천장이나 묘실 벽 상단에 묘사된 전기의 학은 그 의미에서 큰 차이를 보인다. 전기의 학 그림은 천장부분이나 묘실 벽 상단부 같은 높은 위치에 묘사되어 상서로운 공간이나 하늘 세계를 상징하고 있지만, 후기의 학 그림은 당시 문인들 사이에서 유행했던 일종의 '학완상鶴玩賞' 같은 사회 풍조를 반영하고 있다. 특히 당 후반기에 이르러 설직이 창시한 육선선학병풍도가 고분벽화에까지 등장한다는 사실은 당대 후기의 문인들 사이에서 학 완상이 어느 정도까지 애호됐는지를 짐작게 한다.

중당시대의 화조화풍을 잘 알려주는 사례는 당안공주 묘에서 출토된 화조화다. 흥원興元 6년(784)에 축조된 당안공주 묘의 묘실 서벽에는 한 폭의 통병식 화조병풍이 그려져 있다(도 8-15). 화면 양측에는 작은 꽃나무가 생기 있게 그려졌으며, 중앙 아래에는 화문花紋이 장식된 금분金盆이 보인다. 금분 둘레에는 산비둘기와 꾀꼬리 네 마리가 각기 다른 자세

로 앉아 있다. 또 금분 왼편의 빈 공간에는 비둘기 두 마리가 서로 마주 보고 있고, 오른편으로는 꿩 두 마리가 날아오르는 모습이 그려져 있다.[34]

이 벽화는 가볍고 날카로운 묵선으로 윤곽선을 그린 후 선염법으로 채색을 가한 공필진채 기법을 보여준다. 특히 황실 귀족의 실내에 설치된 통병식 화조병풍을 모방하여 그린 화조화는 구도가 풍만하고 화훼초목과 날짐승이 서로 어우러져 마치 황궁의 정원을 엿보는 듯하다. 벽화가 제작된 연대는 바로 변란이 장안에서 궁정화가로 활동하던 시기이다. 따라서 덕종의 장녀인 당안공주의 높은 신분을 고려할 때 이 벽화를 제작한 화사는 바로 변란 자신이거나 변란의 영향을 받은 수준 높은 화가일 가능성이 매우 크다.[35]

금분이 묘사된 또 다른 사례는 조일공 묘(829)에 등장한다. 조일공 묘의 서벽에 그려진 삼선병풍에는 화조 그림이 묘사되었다(도 8-16). 화면 중앙에 맑은 물이 채워진 금분이 있고, 그 위로 꽃잎이 떠다니고 있다. 금분 앞에는 기러기 세 마리가 노닐며, 뒤에는 한 다발의 파초가 자라고 있다. 가볍고 날카로운 묵선으로 윤곽을 그려 넣은 기러기는 정교한 필치를 보여준다. 농담이 다른 묵필墨筆과 색채를 사용해 빳빳한 날개털과 꼬리털은 물론 배와 등의 부드럽고 짧은 털의 질감까지 표현해냈다(도 8-17). 좌우의 병풍에는 태호석太湖石을 중심으로 앞에는 까치와 앵무새가 배치되었으며, 뒤에는 무성한 화초와 제비, 꾀꼬리, 나비, 벌, 메뚜기가 그려졌다.[36] 태호석은 중당시대 시인 백거이白居易(772~846)로 인해 유명해진 암석으로, 그 기이한 형태 때문에 정원을 장식하는 괴석으로 각광받았으며, 당대의 문인 묵객들에 의해 시로 애송됐다. 태호석에 대한 사랑은 '석벽石癖'이라는 괴석 수집 열풍까지 불러일으키며 북송대까지 큰 영향을 주었다.[37]

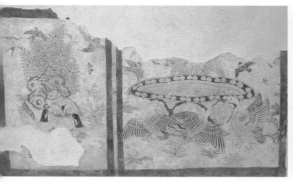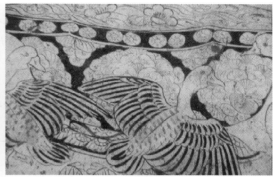

당안공주와 조일공 무덤의 화조벽화는 당대 화가가 그린 진적眞迹으로, 변란으로 대표되는 중당 화조화의 기본 면모를 충실히 반영했다고 볼 수 있다. 특히 여기에 묘사된, 원형의 금분을 중심으로 그 주위에 날짐승과 화초를 배치한 좌우대칭 구도는 중당 화조화의 특징이라 할 수 있다.[38] 이처럼 '금분발합金盆鵓鴿' 형식의 궁정취향풍 화조화 양식은 중당부터 북송대까지 줄곧 유행했으며,[39] 요대 벽화묘[40]에서도 발견되어 당대 화조화의 후대에 대한 영향력을 짐작게 한다.

한편, 귀족 취향적인 화조화와 달리 야일풍을 보여주는 화조화는 북경에서 출토된 왕공숙 묘(838)를 예로 들 수 있다.[41] 이 무덤의 묘실 북벽에는 통병식의 〈모란노안도牧丹蘆雁圖〉(도 8-18)가 묘사되어 있다. 화면 중앙에는 잎이 무성한 아홉 송이의 모란꽃이 등장한다. 줄기는 자색이며 이파리는 묵선으로 구륵을 한 후 녹색으로 선염을 했다. 꽃봉오리도 묵선으로 윤곽을 그린 후 붉은색으로 선염하여 명암의 변화를 추구했는데, 색의 층차가 분명한 것이 상당히 입체적이다. 모란 아랫부분 양쪽에 기러기가 한 마리씩 묘사되었다. 옆 모습의 오른쪽 기러기는 고개를 돌

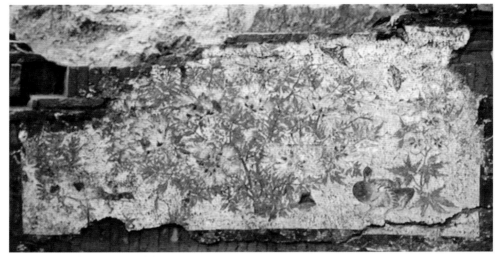

도 8-18. 〈모란노안도〉, 왕공숙 묘, 묘실 북벽,
당 838년, 북경 해정구(海淀區).
도 8-19. 〈모란노안도〉 세부.

려 두 눈을 부릅뜨고 정면을 보고 있다(도 8-19). 기러기들 주변에는 백합
과 닥풀이 자라고 있으며, 모란의 오른쪽 상단에는 나비 두 마리가 날
고 있다. 기러기는 용필과 색채가 매우 뛰어나다. 묵선으로 세밀하게 윤
곽을 잡았으며, 가슴과 목 부분의 자색 선염에는 농담의 변화가 보인다.
등 부분과 날개의 뾰족한 부분은 다갈색으로 강조하고 날개털과 꼬리털
은 화청花靑과 석록石綠으로 넓게 터치하듯 색을 가하여 깃털의 덥수룩한
질감까지 표현해냈다.

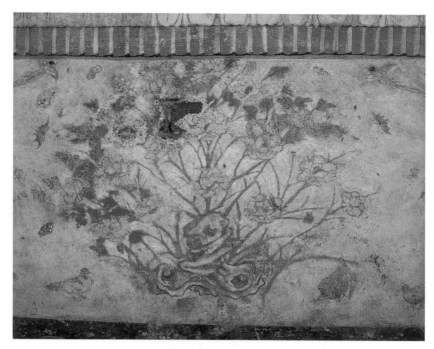

도 8-20. 〈화조도〉, 왕처직 묘, 후실 북벽, 오대 924년, 하북 곡양.

이 그림은 변란보다 40년가량 늦은 시기의 작품이지만 기법과 풍격의 특징으로 볼 때 변란 화풍의 영향을 짙게 받은 것으로, 당시의 주류 화풍을 대변한다고 할 수 있다. 모란과 기러기가 보여주는 충만한 생명력은 중·만당 시기의 화조화가 화훼금조花卉禽鳥의 자연적인 생기를 충분히 표현할 수 있는 수준까지 올라섰음을 시사한다. 이러한 당대 화조화의 전통은 오대로 이어져, 하북성 곡양현曲陽縣에서 발견된 왕처직王處直묘(924)의 화조화 같은 뛰어난 수준의 작품도 남기게 된다(도 8-20).

왕공숙 묘처럼 고분벽화에 모란이 등장하게 된 원인은 당 현종 개원 연간부터 유행했던 모란 감상 풍조와 관련이 깊다. 당시의 모란꽃 감상은 하나의 세시풍속으로까지 자리 잡아 황실 귀족은 물론 민간에까지

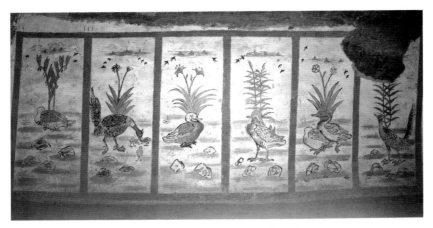

도 8-21. 〈육선화조병풍〉, 아스타나 당묘 217호, 중당~만당, 신강 투루판.

널리 퍼져 성행했다. 모란이 이처럼 사랑받은 이유는 부귀를 뜻하는 모란의 상징성 때문으로,[42] 무덤의 벽화로까지 제작되어 자손의 부귀번영과 창성을 희구했다.

대자연 속의 화훼금조를 표현한 야일풍의 화조화로는 신강 투루판 아스타나 당묘 217호에서 발견된 〈육선화조병풍도六扇花鳥屛風圖〉를 꼽을 수 있다(**도 8-21**). 묘실 후벽에 그려져 있는 이 병풍 화조화는 폭마다 난꽃, 백합, 수선화 등이 한 포기씩 그려져 있고, 그 아래에는 앉아 있거나 서 있는 원앙, 꿩, 물오리 들이 등장한다. 화면의 상단에는 붉은 구름 사이로 솟아오른 산봉우리와 V자 대형을 형성하며 날아가는 제비들이 묘사됐다. 이 모습은 당대의 비파에 그려진 〈기상호악도騎象胡樂圖〉의 상단에 묘사된 산수 부분을 연상시켜 흥미롭다. 모두 검은 먹의 윤곽선으로 묘사했으며, 선염의 채색법이 혼용되었다. 앞서 언급한 병풍 화조화와 비교해볼 때, 동태도 경직되고 조형과 설색도 거칠고 치졸해 보이지만 화려한 설색과 대칭 구도는 중원 지역의 벽화 묘에 등장하는 병풍 화조

화와 일치된 양식을 보여 그 영향관계를 짐작해볼 수 있다. 특히 중·만당 시기 야일풍 화조 소재의 유행은 후대에 서희徐熙의 야일화풍 화조화 발전에 중요한 토대가 된다.

이 밖에도 중·만당 시기의 고분벽화에는 학을 그린 운학병풍도가 유행했다. 운학병풍이 그려진 사례는 양원한과 양현략의 고분벽화에 등장한다. 이러한 경향 역시 당시 사회 풍조와의 밀접한 관련성을 보여준다. 설직이 육선선학병풍도를 창안한 이후 당의 문인 계층 사이에서는 완상의 대상이자 예술 창작 대상으로서 학을 시로 노래하고 그림으로 그리는 풍조가 성행했다.[43]

학이 이처럼 널리 사랑받은 것은 속세를 초탈한 듯한 청아한 속성 때문으로, 학은 예로부터 지조 높은 고사高士나 은사隱士를 상징해왔다. 이러한 연유로 관청에서는 학을 벽화로 그리고, 문인사대부의 집에서는 학이 그려진 병풍을 설치하곤 했다. 학을 애호하고 완상하던 문인사대부들은 사후에 생전의 가옥을 모방한 무덤방에 학 병풍을 두르고 시종들을 배치하여, 비록 죽었지만 살아 있는 듯 생전의 삶의 모습을 재현했다. 그리고 이러한 벽화 전통은 후대까지 영향을 끼쳤다. 오대의 왕처직 묘와 요대 선화宣化 지역 고분벽화에는 학을 비롯한 화조병풍이 지속적으로 등장하여 당대 고분벽화의 영향력을 실감하게 한다.

당대 고분벽화 속 화조화가 후대에 남긴 것

지금까지 당대 묘실 벽화에 표현된 화조화의 등장 배경과 양식적 특징에 대해 살펴보았다. 당대 고분벽화에 화조화가 등장하게 된 원인

으로는 남북조시대의 사후세계관의 변화와 당대 회화 미술의 발전을 동시에 꼽을 수 있다. 남북조시대에는 불교가 중국 본토에 깊게 뿌리를 내리면서 기존의 신선사상에 바탕을 둔 전통적 사후세계관이 불교적 사후세계관으로 변화했다. 이에 따라 무덤방의 벽면에는 신선사상을 반영한 소재들 대신 신분을 과시하는 내용이나 연꽃, 연화화생 같은 새로운 불교적 모티프들이 선호되었다.

계세적 사후세계관을 보여주는 벽화 소재, 예를 들면 묘주 초상, 악무도, 행렬도 같은 일상생활을 표현한 장면들은 고분벽화의 전통이 끝나는 순간까지 지속적으로 표현된다. 따라서 불교적 사후세계관으로의 변화는 결국 한대에 성행한 신선사상 관련 소재들이 고분벽화에서 사라지는 것을 의미한다고 볼 수 있다. 당대의 고분벽화에서 서왕모, 동왕공, 복희, 여와, 선인, 서수 같은 소재들을 발견할 수 없었던 이유는 바로 여기에 있다. 또한 북조시대에는 예제의 정비로 상장제도가 엄격해짐에 따라, 묘주의 신분과 위세를 강조하는 벽화들이 선호되었고, 이러한 전통은 바로 수·당대로 이어졌다.

당대 벽화에 화조화가 등장하게 되는 배경에는 이러한 간접적인 원인 말고도 보다 직접적인 원인이 작용했다. 바로 당대의 회화적 성과 가운데 하나인 화조화의 독립과 발전이다. 당대 화조화에서 유행한 모란이나 학 같은 소재는 당시의 사회적 풍조와 밀접한 연관을 맺는다. 당현종대부터 시작된 모란 감상 풍조와 학 완상의 유행은 많은 시문이나 그림을 통해 예술 작품으로 탄생했고, 병풍은 이들을 표현하는 운반체로서 문인사대부들에게 각광받았다. 귀족들은 모란이나 학이 그려진 병풍으로 실내를 장식하고 또 사후에도 현실의 가옥을 모방한 무덤방에 이런 병풍화를 장식하여 현세에서의 부귀로운 삶의 기운이 내세까지 이

어지기를 염원했다.

당대의 고분벽화에 등장한 화조화 경향은 750년경을 전후로 크게 두 시기로 구분된다. 전기의 화조 소재는 아직 인물의 배경이나 공간을 장식하는 요소에서 탈피하지 못했다. 그러나 점차 화목의 종류가 다양 해지고 유운과 날짐승이 첨가되는 등 보다 복잡한 구조로 변해갔다. 화 조화의 제작 기법은 인물화와 마찬가지로 구륵전채법을 따랐다. 남북조 시대의 전통을 계승한 감계적 성격의 역사인물이 그려진 병풍 그림은 이 시기의 벽화에도 지속적으로 등장한다. 이 밖에 산수가 그려진 병풍 이 등장하며 후기에는 화조병풍도 등장하는데, 화조가 장식된 병풍화는 당대 화단의 새로운 조류이다.

후기 화조화의 가장 큰 특징은 화조 소재가 인물의 배경이나 장식 적 요소에서 탈피하여 독자적으로 묘사되었다는 점이다. 벽화 무덤의 병풍식 화조화는 당의 수도였던 장안 일대에서뿐 아니라 태원, 안양, 북 경, 투루판 등 광범위한 지역에 걸쳐 발견되어, 당의 문화가 특정 지역 에 국한되지 않고 널리 보편적으로 향유되었음을 시사한다. 후기 화조 화의 풍격은 기본적으로 전기와 같이 공필중채와 좌우대칭의 구도를 보 여주어, 당대 화조화의 양식적 특징을 파악할 수 있었다. 특히 화조병풍 은 오대, 북송, 요대까지 지속적으로 제작되어 후대 화조병풍벽화의 시 원 양식을 형성했다.

주목할 만한 점은 '금분발합'식의 귀족 취향적 화조화와 산야의 화 조 소재를 폭넓게 다룬 '야일'풍의 민간 취향적 화조화가 당대 고분벽화 에 모두 등장한다는 사실이다. 이 역시 당시 화단의 기류가 반영된 것으 로, 이 두 가지 화조화 양식은 각각 서촉西蜀의 황전과 남당南唐의 서희에 게 계승되어 오대에 이르러서는 '황가부귀黃家富貴, 서희야일徐熙野逸'이라

는 중국의 전형적인 화조화 양식으로 발전해갔다. 당대 고분 속의 화조 벽화는 비록 감상을 목적으로 제작된 것은 아니지만 당시의 화조화 풍격은 물론 그 영향관계까지 확인할 수 있고 또한 진적의 공백까지 메워주는 귀중한 회화자료로서 높이 평가되고 있다.

9장

꽃으로 장식된 중국의 벽화

한정희

꽃밭이 된 묘실의 벽면

중국 벽화에서 화훼도가 본격적으로 등장하기 시작한 것은 당대唐
代부터이다. 당대에는 화훼도가 단독 또는 병풍의 형태로 그려지면서 빠
르게 성장하였다. 당대에 화훼나 화조화로 문헌에 이름이 명기된 화가
도 여러 명 확인되는데, 이러한 현상은 화조화가 단독 화목으로 인정받
게 되었음을 의미하는 것이다. 오대五代에 이르면 화훼도는 더욱 진전되
어 벽화의 주요 주제로 선택되어 벽면을 가득 채우기도 하였다.

요대遼代에는 벽화가 중원 지방보다 내몽골 지역에서 더 많이 그려
졌다. 특히 선화宣化에 있는 장씨張氏 집안의 묘실에 들어가면 여러 형태
의 화훼도가 벽면을 장식하고 있어 마치 꽃의 천국에 들어와 있는 것 같
은 느낌을 준다(도 9-1). 오대 이래로 발전을 거듭해왔던 화훼도의 표현이

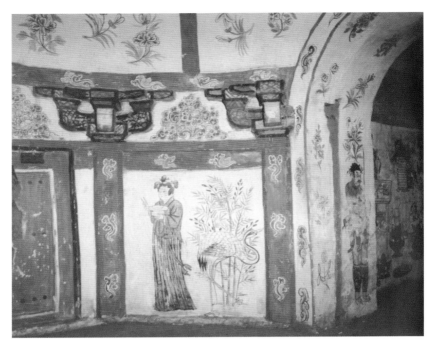

도 9-1. 장성 묘(張姓墓) M6 후실 동남벽, 요, 하북성 선화구.

절정에 이른 단계라고 볼 수 있다. 이 선화요묘宣化遼墓에는 화훼도 외에
도 다른 여러 주제가 그려져 있지만, 화훼도가 단연 시선을 끈다. 화훼
도에는 이전 시대의 모든 표현 양식이 망라되면서도 새로운 요소가 포
함되어 있어 매우 흥미롭다(**도 9-2**). 이 장에서는 이러한 화훼도의 새로운
전개를 오대부터 원元代대까지의 중국 벽화를 대상으로 하여 살펴보고자
한다.

　이 시기의 일반 회화 중에서 화훼도는 진본이 그렇게 많이 전하지
는 않는다. 그러나 지하 분묘에는 수많은 화훼도가 묘실의 벽면을 장식
하고 있다. 이는 망자를 기리고 후손들이 잘되기를 염원하는 마음을 담
아 정성껏 표현한 것이다. 당대의 화훼도에 대해서는 이전에 여러 글에

도 9-2. 장문조 묘(張文藻墓) 후실 북벽, 요 1093년, 하북성 선화구.

서 전개 양상이나 새로운 시도 등이 검토되었으나, 오대 이후의 변화에 대해서는 연구가 아직 미진한 상태이므로 여기서 그에 대해 자세하게 다루어보고자 한다.[1] 분묘 미술인 벽화를 통하여 화훼도의 변모 양상을 살펴보는 것은, 현전하는 자료가 부족하여 일반 회화에서 확인하기 어려운 화훼도의 표현 양식을 추정하는 데 도움을 준다. 그뿐만 아니라 고분벽화의 양상을 다각적으로 고찰한다는 점에서도 의의가 있다.

먼저 화훼도 벽화의 표현 양식에 초점을 맞추어 자세히 들여다보자. 예컨대 꽃이 한 송이(줄기)로 표현된 것, 긴 넝쿨로 표현된 것, 병풍으로 표현된 것, 화병으로 표현된 것 등으로 구분할 수 있다. 이러한 표현 양상도 시대에 따라 각각의 형식 안에서 점차 변화를 보이므로 그 전개 과정을 시대순으로 나누어 살펴보고자 한다.

화려한 꽃 넝쿨의 등장: 오대의 화훼도 벽화

오대에 조성된 벽화 고분은 그다지 많지 않은 편이다. 10기 정도가 보고되어 있는데, 그중에서 화훼도가 비중 있게 다루어진 고분으로는 하북성河北省 곡양현曲陽縣 영산진靈山鎮에 위치한 왕처직 묘王處直墓와 섬서성陝西省 빈현彬縣 저점향底店鄉 이교촌二橋村에 위치한 풍휘 묘馮暉墓 그리고 절강성浙江省 임안시臨安市 영롱진玲瓏鎮에 위치한 강릉 묘康陵墓 등을 꼽을 수 있다.[2] 따라서 벽화로 그려진 화훼도를 많이 접할 수 있는 것은 아니다. 그러나 이 세 곳의 벽화에서 당대의 표현으로부터 좀 더 진전된 면모를 보이는 화훼도가 확인되고 있다. 특히 왕처직 묘의 화훼도는 이전에 보이지 않던 새로운 화훼도 표현을 보여주어 주목된다.

왕처직 묘의 내부 벽면에는 화훼도가 여러 곳에 그려져 있다. 우선 전실前室의 사면에 모두 화훼도가 그려져 있으며, 위쪽에 단정학丹頂鶴들이 표현되어 있다(도 9-3). 이처럼 2단으로 나누어 꽃과 학을 상하로 표현한 것은 이전에 보이지 않던 새로운 표현 양식이다. 각 벽면을 가득 채운 화훼도가 병풍처럼 테두리로 나뉘어 묘사된 것은 화훼도의 비중이 커지고 중요해졌음을 입증하는 것이다. 이렇게 병풍처럼 표현된 화훼도는 이미 여러 곳에서 확인되는 당대 병풍화의 전통이 반영된 결과로 이해된다.[3] 그러나 각 화폭의 꽃들을 자세히 살펴보면 표현 기법이 크게 다르지 않은데, 이러한 양상은 같은 시기의 인물화에서 인물들의 개성이 아직 표현되고 있지 않은 것과 같은 맥락이다.

또한 이 화훼도들은 마치 채색을 덜 마무리한 것처럼 채색이 전면에 적용되지 않았는데, 이는 같은 시기의 일반 회화가 채색화에서 수묵화로 넘어가는 과도기에 놓여 있던 점과 관련이 있는 것으로 보인다. 엽

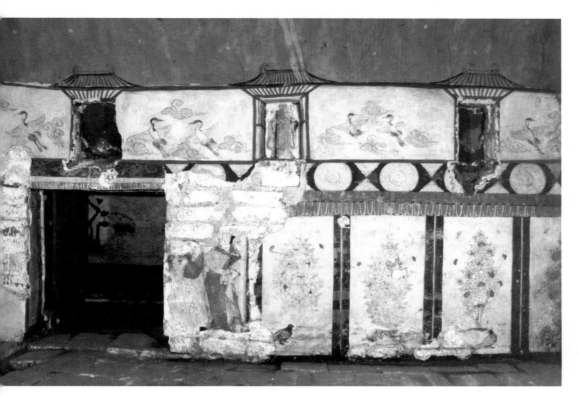

도 9-3. 왕처직 묘 전실 서벽, 후량 924년, 하북성 곡양현 영산진.

무대葉茂臺에서 출토된 요대 화조도나 산수도에도 이런 과도기적인 형태가 남아 있는데, 이 또한 유사한 양상으로 해석할 수 있다. 예를 들어 〈심산회기도深山會棋圖〉에서는 수묵산수화의 윗부분에 청록 채색이 일부 남아 있다.[4]

벽면의 화훼도 위로는 단정학이 한 쌍씩 짝을 지어 날고 있는 모습이 묘사되어 있는데, 이처럼 단독으로 학이 많이 그려진 것도 새로운 현상이다. 이미 당대에 학을 묘사한 사례가 몇 군데에서 확인되었는데, 거기서 발전한 것이라 추정된다. 더욱이 학은 승선昇仙의 의미가 있기 때문에 오랫동안 중국의 분묘 미술에서 추구된 승선의 의미가 투사된 것으로 보인다. 이전에는 용마차를 탄다든지 선조仙鳥를 탄다든지 하였는데, 오대에는

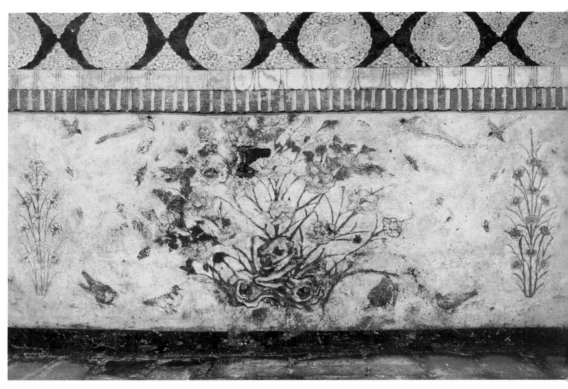

도 9-4. 왕처직 묘 후실 북벽. 후량 924년. 하북성 곡양현 영산진.

그것이 학으로 대체된 것이다.

한편 후실의 북벽에도 역시 화훼도가 있는데, 벽면 중앙에 큰 꽃나무가 한 그루 있고 좌우에 작은 나무들이 호위하듯 그려져 있다(도 9-4). 이것을 당대의 대칭적인 표현의 시도라고 분석한 학자도 있지만, 자연스러움보다는 격식을 중시하던 당시의 미감이 적용된 것으로 보인다. 당대의 왕공숙 묘王公淑墓에서 좌우에 작은 꽃나무를 배치한 삼각형 구도의 연장선이라고 할 수 있다.[5] 또 꽃나무 주위에 새들이 나는 모습을 그려 넣었는데, 새들을 대개 측면으로 표현한 것은 황전黃筌의 작품으로 전하는 〈사생진금도寫生珍禽圖〉(북경 고궁박물원 소장)를 연상시킨다. 균형 잡힌 화면 구도와 깔끔한 마무리는 화가의 솜씨가 상당히 뛰어났음을 알려준다.

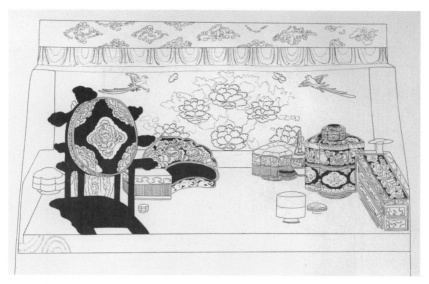

도 9-5. 왕처직 묘 서쪽 귀퉁이 방[西耳室] 서벽 실측도, 후량 924년, 하북성 곡양현 영산진.

서쪽 귀퉁이 방 벽면에는 실내를 묘사해놓았는데, 통병식通屛式 모란도로 꾸민 병풍이 그림의 배경으로 크게 자리하고 있다. 병풍 속 모란을 매우 크게 그리고 줄기를 생략한 점이 이색적이다(도 9-5). 이처럼 사물을 실제보다 크게 표현하고, 여백을 두어 화면에 여유로움을 부여한 것도 매우 진전된 표현 양식이라고 생각된다. 이 벽화는 화훼도가 비로소 주요 화목으로 부상하였음을 확인시켜줌과 동시에 수묵으로 넘어가는 과도기적 양상도 보여준다. 벽화 속 모란도는 이전의 왕공숙 묘에 있던 모란도보다 잘 정리되고 다듬어진 형태로 발전한 것이다.

한편 후실 동벽의 벽화에는 바위를 중심으로 뒤에 대나무가 윤곽선으로 그려져 있고 좌우에 새들이 나는 모습을 묘사했는데, 이것도 좌우대칭적인 구성을 보이는 왕공숙 묘 모란도 벽화와 유사한 양식이다.[6] 이 벽화 속 대나무는 북송대北宋代에 묵죽화가 나오기 전 단계의 대나무

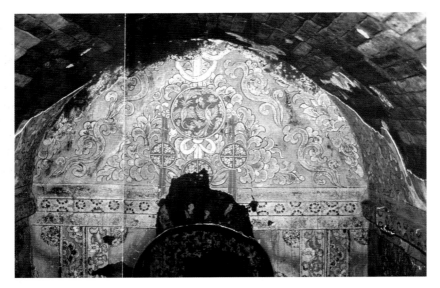

도 9-6. 풍휘 묘 동쪽 측실 동벽, 후주 958년, 섬서성 빈현 저점향 이교촌.

표현으로 귀중한 의미를 갖고 있다. 박락이 심해 전체 모습을 파악하기 어렵지만, 깔끔한 구성과 세련된 묘사가 당시의 수준을 잘 보여준다.

　그다음으로 화훼도가 주요하게 그려진 벽화 고분으로는 풍휘 묘를 들 수 있다.[7] 여기서는 화훼도로 벽면을 더욱 화려하게 장식하고 있는데 마치 꽃 넝쿨이 벽면을 뒤덮은 모습이다(도 9-6). 강렬한 붉은색으로 표현하여 묘실의 분위기가 화사하다. 또한 큰 원 안에 여성을 그리고 그 주위를 꽃으로 장식하는 방식은 새로운 시도이다(도 9-7). 이처럼 화훼도를 넝쿨로 표현한다거나 모아서 군집으로 표현한 것은 나중에 선화요묘에서 다시 접할 수 있다. 그리고 이 무덤은 주악대奏樂隊가 고부조로 처리된 점이 눈길을 끈다.

　풍휘 묘에서 화훼도가 넝쿨 형태로 화려하게 이어져 있는 것은 이후 송대 도자기에서 많이 보이는 넝쿨 표현과 연관이 있다. 오대 화훼도

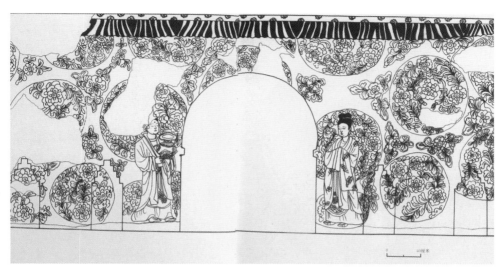

도 9-7. 풍휘 묘 묘실 동벽 실측도, 후주 958년, 섬서성 빈현 저점향 이교촌.

의 표현에서 발전된 송대의 넝쿨 문양 처리는 시대의 흐름이며 감각의
변환이라 할 수 있다.[8] 풍휘 묘의 이러한 시도 역시 새로운 미감의 변화
를 잘 보여주는 사례이다.

　　화훼도에서 긴 줄기나 넝쿨 표현은 거슬러 올라가면, 당대의 공예
품에서 처음 접할 수 있다. 당대 벽화에서는 거의 확인되지 않지만, 금
은기의 표면에서 이러한 형태의 표현이 눈에 띈다. 함양시咸陽市박물관
소장의 〈원앙 만초문 금호鴛鴦蔓草文金壺〉나 섬서역사박물관 소장의 〈용봉
포도 당초문 완龍鳳葡萄唐草文碗〉(**도 9-8**)에는 표면에 넝쿨이 확실하게 표현되
어 있다.[9] 즉, 넝쿨 문양이 송대만큼 폭넓게 사용된 것은 아니지만 이미
존재하였음을 확인할 수 있다. 특히 후주後周의 풍휘 묘에서 그것이 적극
활용되었다. 즉, 넝쿨 문양은 그 기원을 당대에 두고 있지만 후대의 풍
휘 묘에서 구사된 화훼도는 역대 어느 벽화 고분에서도 볼 수 없는 화려
하고 강렬한 것으로, 진정 꽃의 무덤이라고 부를 만하다. 넝쿨이 두드러

(좌) **도 9-8.** 용봉 포도 당초문 완, 당 8세기 전반, 섬서역사박물관.
(우) **도 9-9.** 〈모란수도(牡丹樹圖)〉, 오월 939년, 절강성 임안시 영룡진 강릉.

지게 눈에 띄는 것은 아니나 꽃들이 넝쿨처럼 연결되어 둥글게 모여 있는 모양이다.

오월국吳越國의 제2대 왕인 전원관錢元瓘의 부인 마씨馬氏 왕후의 묘인 강릉은 왕릉에 해당하는 품격을 보여준다.[10] 실내는 십이지로 장식되어 있으며 고부조로 표현된 청룡과 백호는 강렬하게 채색되어 있다. 십이지가 성행하기 시작하는 오대의 경향을 잘 살리고 있는데, 당시에 십이지는 벽사와 방향성을 뜻하는 것으로 인식되었다.[11] 벽면에는 화훼도가 그려져 있는데, 모란을 큰 나무 모습으로 그린 점이 이색적이다(**도 9-9**). 다른 것은 생략하고 오직 두 그루의 모란만을 좌우로 배치한 것은 간결함으로 품위를 유지하고자 하는 의도인 것으로 보인다.

이 화훼도는 다른 곳에서는 볼 수 없는 독특한 양식으로, 마치 여러

가지 장식을 없은 조선시대의 왕실용 화준花樽이 떠오른다.[12] 화려하게 만개한 모란을 그린 화훼도는 강렬한 채색과 단순 간결한 형태가 조화를 이루고 있다. 세세한 묘사를 생략하고 오직 모란꽃의 강렬하고 화려한 면모를 살리고자 한 의도가 돋보이는 벽화로, 왕실 미술의 권위를 보여주는 표본이라고 할 수 있다.

이상 세 분묘에서 확인한 새로운 시도는 이후 요나 북송, 금대의 분묘들에서 잘 계승되고 있다. 특히 왕처직 묘의 여러 화훼도는 같은 묘실 안에 그려진 산수도와 더불어 시대의 흐름을 알려주는 학술적 가치를 지니며, 중국 벽화의 변천사에서 볼 때 기념비적인 의미를 갖는 귀중한 자료이다. 이 세 분묘 외에도 오대에는 화훼를 그린 벽화 고분이 더 많이 있었을 가능성도 보인다. 그러나 전란기라 비용이 많이 드는 벽화 고분의 축조에 어려움이 있었을 것으로 추측돼, 더 많은 벽화 고분의 출현을 기대하기는 쉽지 않다.

꽃들의 군무: 요의 화훼도 벽화

요대의 벽화 고분은 모두 100기 이상이 알려져 있다.[13] 많은 고분벽화가 확인되었지만 대부분 거란족의 유목생활, 생활풍속, 산수, 출행 등에 관한 그림으로, 화훼도는 다른 시대에 비해 적은 편이다.[14] 그중 선화 지역에 몰려 있는 장씨 집안의 묘실에서 화훼도를 집중적으로 볼 수 있다. 장씨 집안은 북경 주변에 거주한 한족漢族이었기 때문에 분묘의 벽화에 한족의 문화가 반영되었으며, 화훼도가 많은 것도 오대의 한족 문화를 계승한 것이라 볼 수 있다.[15]

선화 지역 장씨 집안 묘에는 화훼도 외에도 차를 준비하는 비다도備茶圖, 불경을 준비하는 비경도備經圖, 음식을 장만하는 연음도宴飲圖, 악기를 연주하는 산락도散樂圖, 황도黃道 12궁, 성좌도星座圖 등이 있어 다른 요 지역의 거란식 무덤과는 주제에서부터 상당한 차이를 보인다.[16] 그림 속 인물도 거란족이 아닌 한족인 경우가 다수 보인다.

특히 선화 지역 분묘에 화훼도가 많은 이유는, 오대에 화훼도가 급속히 발전하여 이전의 화훼도 표현을 망라

도 9-10. 장광정 묘 전실 천정. 요 1093년. 하북성 선화구.

하면서 벽화의 주요 소재로 애용되었기 때문일 것이다. 예를 들어 장광정 묘張匡正墓의 묘실 천장 그림은 중앙의 연꽃을 둘러싸고 꽃이 한 송이씩 그려져 있다(도 9-10). 이처럼 묘실 천장을 꽃 그림으로 둘러싸서 장식하는 것은 이전에 없던 표현 양식이지만, 거슬러 올라가면 한 송이 꽃으로 분묘를 장식하는 것은 이미 영태공주 묘永泰公主墓의 석곽石槨, 위형 묘韋洞墓, 이헌 묘李憲墓의 석곽 등에서 이미 시도되었던 것이다(도 9-11).

영태공주 묘에서 발견된 석곽에는 선각화가 그려져 있다. 그림 속 시녀들 주위가 모두 꽃으로 채워져 있는 것이 특징이다. 이렇게 꽃으로 여백을 채우는 것은 앞선 육조시대의 공간 충전법空間充塡法에 근거한 것이다. 그 당시에는 운기문雲氣紋이나 꽃이 날리는 모습을 그려 넣었는데 당대에 이르러 한 송이 꽃이 그려진 화훼도로 치환된 것이다. 중국의 벽화 연구자들은 이것을 절지화折枝畵라고 부르며, 이 양식이 계승·확대되어 선

도 9-11. 영태공주 묘 석곽 외벽 탁본, 당 706년, 섬서성 함양시.

화 분묘에서 찾아볼 수 있는 형태로 발전한 것으로 해석한다. 이전에 석관을 장식하던 전통이 분묘의 벽화로 옮겨진 것이다.

꽃 한 송이 화훼도로 벽면을 장식하는 것은 선화 지역 분묘에서 관찰되는 가장 큰 특징이다. 〈도 9-1〉과 〈도 9-2〉에 보이는 것처럼 화훼로 장식하는 표현 양식은 선화 지역에 있는 다른 대부분의 벽화에서도 나타나는 양식으로 미묘한 매력을 지니고 있다. 그러나 이 지역 화훼도들은 사실적으로 잘 묘사되어 있는 것이 아니라 약간 형식화되어 있어서, 특정한 꽃이라기보다는 하나의 개념화된 꽃이라고 생각된다.

또 꽃 한 송이 화훼도 아래로는 큰 꽃다발 같은 것이 보이는데, 이러한 표현은 오대의 풍휘 묘에서 보이던 넝쿨과 같은 것으로 둥글게 모여 있는 형태로 그려져 있다.[17] 풍휘 묘에서의 새로운 표현이 선화 지역 분묘에서도 계승되고 있는 것이다. 그리고 꽃 한송이 화훼도 아래에는 학과 꽃나무가 함께 어우러진 화조화가 배치되어 있다(도 9-1). 그리고 〈도 9-2〉의 불경이 새겨진 나무상자 뒤로 화병에 담긴 화훼도가 그려져 있다. 따라서 이 지역 벽화에서 우리는 꽃 한 송이를 그린 화훼도, 긴 넝쿨로 그린 화훼도, 학과 함께 그린 화훼도, 그리고 꽃이 화분에 꽂힌 화훼도 등을 동시에 접할 수 있다. 벽화에서 화훼도를 애호하는 양상이 절정에 이른 사례로, 다른 어느 시기에도 이렇게 다양한 화훼도를 애호한 경우는 찾아보기 어렵다.

화훼도가 장수, 부귀영화, 관직 진출 등 여러 길상적 의미를 지닌다

는 것은 이미 많은 학자가 지적해온 바이다.[18] 상서로움의 상징인 화훼도에 대한 선호가 점차 확대되다가 요대의 선화요묘에 이르러 묘실의 온 벽면을 장식하는 최고의 소재로 각광받게 된 것이다. 이처럼 화려한 화훼도로 가득한 공간에 누운 망자도 큰 위로를 받았을 것이다.

선화요묘의 화훼도에 담긴 표현 양식은 선으로 그려진 실측도를 보면 일목요연하게 알 수 있다. 1093년 조성된 장문조 묘張文藻墓의 후실 서벽(도 9-12)을 보면 상단부의 첫 번째 단에 연화문과 두 번째 단에 성좌도가 있고, 그 아래에 꽃 한 송이를 그린 화훼도가 배치되어 있다.[19] 하단부의 위쪽에는 꽃을 넝쿨처럼 그린 화훼도가 길게 이어지며, 맨 아랫단에는 화조화와 화병이 함께 보인다. 즉, 화훼도의 다양한 양식이 한 벽화에 동시에 그려져 있는 것이다. 상단부와 하단부의 연결 부분과 아치형문 둘레에 묘사된 구름 문양도 당대 이래 이어져오던 표현 양식이다.

다른 사례로 장성 묘張姓墓(M6)의 전실 서벽을 보면, 중앙의 주악대를 둘러싸고 수많은 꽃송이가 배치되어 있다(도 9-13).[20] 벽면에 온통 이런 송이 꽃들이 벽면에 그려져 있는 공간에 들어서면 무언가 소슬한 느낌이 들고 애잔함과 망자에게 정말 꽃 한 송이를 바치고 싶은 마음이 생겨난다. 앞선 시대에 석관을 장식하던 화훼도가 묘실의 벽면으로 옮겨진 것으로, 흰 벽면을 산뜻한 색채로 장식하며 색다른 감흥을 불러일으킨다.

장세경 묘張世卿墓의 후실 동벽에는 화병에 꽃이 꽂혀 있는 화훼도가 가로로 이어져 실내를 장식하고 있다(도 9-14). 모양이 조금씩 다른 꽃들이 길게 늘어서 있는 모습은 이전에 보지 못한 새로운 시도이다. 이는 묘실에 기품을 더하며 우아한 분위기를 만드는 효과가 있다.

한편, 당대에 여러 지역에서 나타났던 병풍화가 선화 지역의 분묘에서도 벽면의 주요 소재로 등장하고 있음이 확인된다. 장공유 묘張恭誘墓

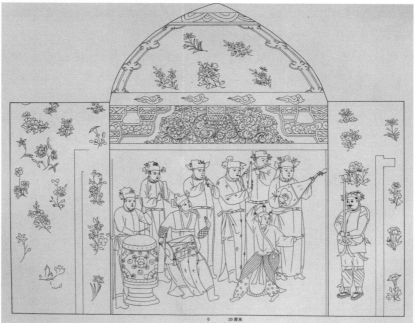

(상) 도 9-12. 장문조 묘 후실 서벽 실측도, 요 1093년, 하북성 선화구.

(하) 도 9-13. 장성 묘 M6 전실 서벽 실측도, 요, 12세기, 하북성 선화구.

도 9-14. 장세경 묘 후실 동벽. 요. 하북성 선화구.

의 동북 벽면에는 화조화 병풍이 화려하게 그려져 있는데, 중앙에는 큰 태호석이 있고 그 주위에 꽃나무와 학들이 배치되어 있다.[21] 정교하고 치밀한 기법으로 그린 것은 아니지만 경쾌한 분위기를 드러내기에 충분하다. 꽃들 위로는 잠자리와 새들이 날고 있어 아랫부분의 학과 잘 조응하고 있다. 학을 소재로 한 그림은 이미 당대에 시작되어 오대로 이어졌는데, 이는 설직薛稷의 '육선학양六扇鶴樣'의 전통이 전해진 것이다.[22] 당대 인물인 설직이 학과 꽃을 함께 그리는 방식의 선구자라는 점은 『역대명화기歷代名畵記』에 언급되어 있다.[23]

또한 선화의 하팔리下八里 2구 2호묘에는 학은 없지만 멋진 병풍 화훼도가 벽면을 화려하게 장식하고 있다(도 9-15).[24] 이 벽화도 태호석과 꽃나무들이 잘 어우러져 새로운 화훼도의 세계를 보여주고 있다. 바위들은

도 9-15. 선화 하팔리 2구 2호묘 묘실 북벽, 요, 하북성 선화구.

기하학적으로 도안되어 있고, 부분적으로만 채색되어 있어 수묵화와 채색화의 중간 단계를 보여준다. 요대의 병풍 화훼도는 이 벽화를 비롯해 몇몇 지역에서 확인되고 있지만 그 수가 많지는 않은 것으로 보인다.

요대의 화훼도는 선화 지역 요묘에서 가장 많이 접할 수 있다. 이밖에 내몽골 자치구의 파림좌기巴林左旗 전진촌前進村에 있는 요묘나 산서성山西省 대동시大同市의 요묘에서도 병풍화를 활용한 사례가 확인된다. 파림좌기의 병풍화는 꽃나무를 배경으로 두 마리의 학이 서로 마주보고 있는 모습인데, 꽃이 열매처럼 달려 있으며 잎이 위로 향하고 있다(도 9-16).[25] 파란색으로 채색된 잎들이 경쾌한 느낌을 준다. 그리고 병풍은 좌우 면을 앞으로 조금 접어서 세워놓은 듯한 모양인데, 이러한 표현 기법은 실물처럼 보이는 효과를 내며 자연스러움을 추구한 것이다. 이와 같은 병풍화는 대동시 소재의 벽화에서도 찾아볼 수 있다.

『고고考古』에 실려 있는 대동시 소재의 벽화를 보면 벽면에 꽃들이

도 9-16. 〈병풍도〉. 요. 내몽골 파림좌기 전진촌.

화려한 병풍 화훼도가 그려져 있다.[26] 이러한 병풍 화훼도는 이미 오대의
왕처직 묘나 더 거슬러 올라가면 당대의 병풍화 전통이 반영된 것으로,
한족의 문화라고 할 수 있다. 파림좌기나 대동 지역은 거란족의 영역이
기는 하지만 화가는 한족일 수도 있기 때문에 한족의 문화가 유입된 것
으로 해석할 수 있다. 화면을 가득 채운 화훼도의 모습은 화조화의 발전
경향을 반영하고 있는 것이기도 하다.

　　요대에는 표현 가능한 여러 형태의 화훼도가 그려졌다고 할 수 있
다. 이러한 점은 동시대 북송의 영향도 있고, 이후 금이나 원의 화훼도
와 상관관계가 있다. 금이나 원대의 벽화에 보이는 화훼도에서는 대개
요묘에서 확인된 화훼도와 유사한 형태가 반복되고 있기 때문이다.[27]

화병에 담긴 꽃들: 북송, 금, 원의 화훼도 벽화

당대부터 등장하기 시작한 화훼도 양식은 요를 거치며 크게 발전하였다. 화훼도나 화조도의 영역이 다른 화목에 비해 현저하게 증가하였다는 사실은 북송 황실의 컬렉션을 기록한 『선화화보宣和畵譜』를 보면 알 수 있다. 수록된 작품을 분석한 결과에 따르면, 당시 성행하던 도석화道釋畵가 1,180점이고 인물화가 505점인 데 비하여, 화조화는 2,770점으로 압도적으로 많다.[28] 북송대의 산수화는 1,108점으로 화조화의 반 정도에 지나지 않아 화조화가 빠르게 확산되었다는 사실이 확인된다. 이 점은 상서로움이나 부귀영화를 상징하는 화조화의 세속적인 의미가 많은 사람에게 어필하고 있었음을 의미한다.

북송에서 원대까지 벽화 고분에 보이는 화훼도의 표현 양식은 시대순으로 서술하기보다는 종류별로 살펴보고자 한다.[29] 이 시기에는 특별히 새로운 화훼도 양식이 등장하지 않고, 요대의 여러 형태가 산발적으로 관찰된다. 따라서 편의상 꽃 한 송이를 표현한 화훼도, 넝쿨로 그린 화훼도, 꽃이 꽂힌 화병을 그린 화훼도, 화조도 등으로 나누어보고자 한다. 표현 양식을 크게 구분하면 이렇게 나눌 수 있지만 조금 다른 형태의 화훼도도 존재한다.[30]

먼저, 꽃 한 송이를 그린 화훼도는 이전 시대인 요에 비하면 확연히 줄어들어서 많이 보이지 않지만 일부에서 그 전통이 지속되고 있음을 확인할 수 있다. 즉, 북송대의 하남성河南省 영양시滎陽市의 송묘, 금대의 산서성 대동시大同市의 금묘, 원대의 양성현涼城縣 원묘, 제남시濟南市의 원묘 등에서 찾아볼 수 있다.

하남성 영양시의 송묘에는 두 여성이 경대를 바라보며 매무새를 고

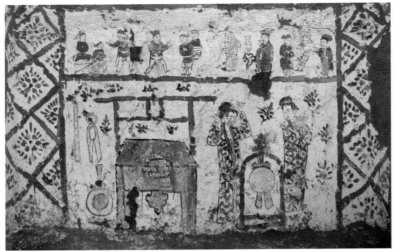

(좌) **도 9-17.** 〈화장도(化粧圖)〉, 묘실 동벽, 북송, 하남성 영양시.
(우) **도 9-18.** 〈봉주도(奉酒圖)〉, 묘실 동벽, 북송, 하남성 영양시.

치고 있다(**도 9-17**). 배경을 꽃으로 메우고 있는데, 다소 성의 없이 그려진 듯이 보이지만 간략하고 신속한 필치로 여백의 허전함을 채우고 있다. 좌우 벽면은 마름모 형태의 테두리 안에 화훼를 그려 장식하고 있다. 꽃은 크기가 조금씩 다른데, 두 시녀 사이(**도 9-18**)의 꽃들은 훨씬 크고 소담스러우며 여인들이 착용한 옷의 무늬와도 조화를 이루고 있다.

　이처럼 꽃 한 송이를 그린 화훼도 표현은 금대에도 볼 수 있다. 섬서성 감천현甘泉縣의 금묘에 있는 벽화는 「효자전孝子傳」의 여러 장면을 그려 중앙 부분을 장식하고 있다(**도 9-19**). 「효자전」 그림은 간결한 선으로 장면을 생생하게 묘사하여 만화 같은 인상을 준다. 그 아랫부분에는 빨간색으로 꽃 두 송이를 묘사한 화훼도가 여백을 채우고 있는데, 「효자전」 그림 왼쪽과 위쪽에 시원시원하게 크게 그린 대나무와 조화를 이룬다. 화가는 「효자전」 내용을 작게 그리고 주변의 대나무와 화훼를 크게 그림으로써 화면에 참신한 분위기를 부여하였다. 문인화가들이 즐겨 그리는 묵죽도와 강렬한 빨간색의 화훼도를 장식으로 활용한 화가의 진취적인 감

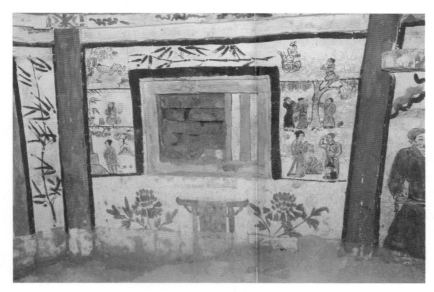

도 9-19. 금묘 묘실 동남벽, 금 1196년, 섬서성 감천현.

각이 돋보인다.[31]

한편, 산동성 제남시의 금묘에는 꽃 한 송이 화훼도가 벽면의 중앙에 크게 단독으로 자리 잡고 있는 것이 이채롭다(도 9-20). 이전에는 이렇게 꽃 한 송이 화훼도가 단독으로 그려진 경우는 없었다고 할 수 있다. 부속이 아닌 단독으로 그려졌다는 것은 시간의 흐름과 함께 화훼도의 비중이 매우 커졌음을 나타낸다. 꽃 한 송이만으로도 화훼도의 의미를 나타내기에 부족함이 없다는 의지의 표현이 아닌가 여겨진다.

원대에 이르면 꽃 한 송이 화훼도와 꽃이 화병에 꽂힌 화훼도가 나란히 그려져 있는 벽화도 볼 수 있다(도 9-21). 요대의 선화 지역 분묘에서 보이는 화훼도보다는 훨씬 크고 과감하게 그려져 있는 것이 특징이다. 시원한 필치로 거침없이 그려진 화면은 마치 서양의 표현주의 그림을 보는 듯하다. 화훼도를 예쁘게만 그린 것이 아니라 격식에서 벗어나

(상) 도 9-20. 〈화훼도〉, 금 1201년, 산동성 제남시 문화동로.
(하) 도 9-21. 〈화훼도〉, 원, 산동성 제남시 역성구 항구진.

도 9-22. 원묘 〈부부병좌도〉, 원, 내몽골 양성현.

자유롭게 표현한 점이 시선을 끈다. 이 점은 송대의 사실적인 표현 기법과 달리 개성적인 표현이 증대한 금대의 화풍과 미감이 반영된 것으로 해석된다.

원대 벽화에서는 꽃 한 송이 화훼도를 찾아보기 어렵다. 일례로 내몽골 자치구 양성현의 원묘 〈부부병좌도夫婦竝坐圖〉에 보이는 장면은 흥미롭다(도 9-22). 공포栱包가 잘 표현된 벽면 아랫부분에 묘주 부부를 중심으로 가족이 둘러앉아 있고, 그 큰 공포 양 옆으로 화훼도가 장식적으로 그려져 있다. 상단에 다른 여러 장식적 요소를 물리치고 빨간색의 화훼도가 배치되었다는 점이 특징적이다. 벽면 상단에 크게 자리 잡은 공포의 거센 분위기를 누그러뜨리며 화면에 정적情的인 분위기를 살리기 위

도 9–23. 원묘 천장 벽화. 원. 산동성 제남시 문화동로.

하여 꽃이라는 소재를 선택한 것으로 보인다. 또한 이 화훼도는 묘주 부부의 품위를 돋보이게 하는 효과도 있다. 이러한 화훼도 배치는 이전의 벽화에서는 보이지 않았던 시도이다.

그다음으로는 넝쿨이나 줄기로 표현된 화훼도를 볼 수 있다. 줄기로 표현된 것은 당대 공예품에 보이는 줄기 표현과 오대 풍휘 묘의 표현 기법을 계승한 것이다. 송대에 이르러서는 청자의 문양에서 찾아볼 수 있는데, 이런 화훼도 양식은 새로운 시대의 변화를 상징했다. 휘어질듯 이어지는 줄기의 표현에서 새로운 화훼도의 미를 발견한 것이며, 이 표현 양식은 원대까지 지속된다. 원대의 화훼도는 제남시의 원묘에서 볼 수 있는데, 여기에서는 그중 두 장면을 살펴보고자 한다. 제남시의 문화동로文化東路에 있는 원묘의 천장 벽화(도 9–23)를 보면 화려한 꽃이 달린 긴 줄기가 화면을 좌에서 우로 가로질러 길게 이어지고 있다. 이전의 넝

도 9-24. 〈화훼도〉, 원, 산동성 제남시 천불산.

쿨 화훼도에서 둥글게 처리하던 줄기의 모양이 옆으로 길게 퍼져 이어
지는 형태로 변모한 것이다. 그 위로는 학들과 구름이 어우러져 천상의
분위기를 살리고 있는데, 이전의 표현들이 새롭게 변형되어 나타난 것
으로 볼 수 있다. 그 아래에는 다시 「효자전」 장면이 산과 바위, 화훼와
함께 그려져 있다. 이처럼 「효자전」 장면과 화훼 넝쿨, 운학雲鶴이 동시에
어우러진 것은 새로운 표현 기법이며, 이는 오랜 기간 그림에 등장했던
단골 소재들이 결합된 것이다. 음악에서 합주단의 주악처럼 어우러짐의
아름다움을 보여주는 이 화면은 후대에 완성된 혼성의 미이다. 연관성
이 별로 없는 소재들이 합주를 하듯이 조화를 이루고 있다.

　제남시 천불산千佛山 소재의 벽화(도 9-24)에 보이는 화훼도는 넝쿨들
이 문양처럼 도식화되어 있다. 화훼도 좌우에 그려진 등燈 모양 매듭 장
식과 그 아래에 이어지는 삼각형 문양과 조화를 이루며 한 쌍의 복합 문

양처럼 보인다. 넝쿨 화훼도가 변형되어 문양처럼 활용되고 있음을 보여준다.

마지막으로 또 하나의 새로운 형태는 화병에 든 꽃 형태로 그려진 화훼도를 들 수 있다. 화병으로 표현된 것은 요의 선화 지역 분묘에서 많이 보이는 양식인데, 섬서성 감천현의 금묘(도 9-25)와 섬서성 포성현蒲城縣 동이촌洞耳村의 원묘 벽화(도 9-26)에서도 확인되고 있다. 감천현 금묘의 벽화에서는 좌우의 시중을 드는 남녀의 머리 윗부분에 각각 화병을 배치하여 균형을 맞추고 있다. 실제로는 사람이 화병보다 크지만 벽화에서는 인물들을 작게 그리고 화병을 더 크게 그려 화병에 의미를 부여하고 있다. 즉, 하인들보다는 묘주에게 바치는 화병에 더 큰 비중을 두어 표현한 것으로 보인다. 인물과 상하로 균형을 맞추고 있는 화병의 구도는 이전에 보지 못하던 새로운 양식이다.

〈도 9-26〉에는 묘주 부부가 거실에 앉아 있는 분위기를 살리기 위하여 큰 나무 가리개를 배경처럼 배치하고 그 좌우에 화병이 놓인 탁자를 두었다. 이 벽화로 보아, 당시 화병은 실제로 실내를 장식하기 위해 많이 이용되었을 것으로 유추된다. 이전에, 특히 요대의 분묘에서는 단지 벽면을 장식하던 화병이라는 평면적인 소재가 실생활 안에서 기물로서 존재하고 있는 것이다. 여기서 두 개의 화병은 실내 분위기에 운치를 더하는 역할을 하고 있다.

이상과 같이 오대부터 발달하기 시작한 화훼도는 다양한 모습으로 변형되어 벽화의 공간을 더욱 풍요롭게 만드는 중요한 역할을 하였다. 화훼도의 꽃은 한 송이에서 넝쿨로, 그리고 화병으로, 병풍으로 변모하며 묘주들을 위로했을 뿐 아니라 공간을 아름답게 꾸미는 시각적 이미지로도 적극적으로 기능하였다.

(상) 도 9-25. 묘실 금묘 동남벽, 금 1196년, 섬서성 감천현.
(하) 도 9-26. 원묘 〈당중대좌도(堂中對坐圖)〉, 원 1269년, 섬서성 포성현 동이촌.

상서로움과 축복을 기대하는 후손들의 염원

지금까지 오대 이후에 그려진 화훼도의 형식과 변화 양상에 대하여 살펴보았다. 오대의 화훼도는 왕처직 묘와 풍휘 묘 등을 볼 때, 벽면의 주요 부분을 장식하는 화목으로 부상하였다. 또한 병풍식과 화면 전체를 차지하는 통병식으로 나뉘어 새롭게 표현되기도 하였다. 왕처직 묘에서 화훼도가 좌우대칭식으로 처리된 것과 풍휘 묘에서 넝쿨식으로 표현된 것은 당의 전통을 계승하면서도 새로운 시도를 한 것이라고 여겨진다. 또한 화훼도에 색을 강하게 사용하지 않은 것은 채색화에서 수묵화로 넘어가는 과도기였던 점과 상당한 관련이 있다.

요대의 화훼도는 선화요묘에서 확인되는 것처럼 꽃 한 송이의 미를 부각하였는데, 무덤 안을 꽃의 천국으로 만드는 시도이기도 하였다. 선화 지역에서는 이 밖에도 넝쿨식, 병풍식, 그리고 화병 등 화훼도의 주요한 양식이 모두 확인되고 있어 주목된다. 이들은 아마도 당대에 유행했던, 꽃을 한 송이씩 그려 석곽을 장식하던 방식이나 공예품에 보이는 넝쿨식 표현을 원용한 것으로 보인다. 병풍식 표현 양식도 당대가 원류이므로 요대의 다양한 화훼도 양식은 대부분 당에서 전래되었다고 볼 수 있다. 그리고 거란족이 다스리는 지역에서 이러한 당의 전통이 발견되는 것은 아마도 요에서 일하던 한족 출신의 화가들에 의해 전승된 것이라 짐작된다.

선화요묘처럼 화훼도를 최대한 활용하였던 요대의 벽화 고분을 정점으로 이후 송대, 금대, 원대의 분묘에 그려진 화훼도는 비중이 다소 축소된 면이 있다. 표현 양식 또한 요대의 범주에서 크게 벗어나지 않는 양상을 보인다. 그렇지만 금대나 원대의 화훼도 벽화는 표현주의적

인 요소가 엿보이기도 한다. 그 예로 붓질이 거칠어지고, 비례를 바꾸기도 하는 식으로 변형이 시도되었다. 화훼도 변천의 모태는 대개 요의 선화 지역 분묘에서 찾아볼 수 있으며, 표현 양식 변화의 근간은 창조보다는 계승이었다.

오대 이후의 벽화 고분에서 화훼도는 항상 주요한 소재였다. 화훼야말로 상서로움과 축복을 기대하는 후손들의 염원을 가장 잘 대변하는 대상이었기 때문이다. 그러나 원대 이후에는 벽화 고분의 쇠퇴와 더불어 더 이상 지속되지 못하고 역사의 뒤안길로 사라지게 된다. 중국의 경우, 오대부터 원대까지의 일반 회화 작품에서도 화조화와 풍속화는 진적眞迹이 그다지 많이 남아 있지 않은 편이다. 따라서 벽화 고분에 보이는 수많은 화훼도는 풍속도와 함께 일반 회화에서는 잘 볼 수 없던 당시 화훼도의 면모를 밝힐 자료로서 중요한 가치를 지닌다고 할 수 있다.

금나라의 동물 초상화 〈소릉육준도〉

장준구

금대의 희소한 영모화의 사례

현재 중국 북경北京 고궁박물원에 소장되어 있는 〈소릉육준도昭陵六駿圖〉는 금대金代(1115~1234)의 희소한 회화라는 점에서뿐만 아니라, 1220년이라는 분명한 하한 연대를 지니고 있는 회화로서 중요한 의의를 지니고 있는 작품이다. 이처럼 기년명 회화는 창작연대가 확실한 진작으로서의 의의뿐 아니라, 전칭 작품 및 문헌자료와의 비교를 통해 해당 시기 회화의 성격을 신빙성 있게 규명할 수 있는 하나의 잣대가 된다는 점에서 중요하다. 또 〈소릉육준도〉의 경우, 유명한 당 태종의 무덤 소릉昭陵에 있는 부조 〈소릉육준昭陵六駿〉(637~649)을 토대로 제작되었다는 점에서도 주목된다.

금대의 회화에 대한 현재까지 연구 성과는 다른 시대에 비해 매우

미진한 편이다. 소수의 연구 성과들도 대부분 산수화에 초점이 맞추어져 있으며 인물화나 화조영모화에 대한 연구는 그간 거의 이루지지 못했다.[1] 그나마 고분벽화와 사찰벽화 등에 대한 접근을 통해 그 간극을 어느 정도 좁힐 수 있는 인물화에 비해 화조영모화의 경우 상황이 더욱 열악하여 연구 성과가 전무하다고 해도 과언이 아니다.[2] 이는 금대 회화 전반의 실물 및 문헌자료의 부족과 학문적 측면에서 그간 회화사 전체에서 화조영모화가 소외되었던 점에서 기인하는 것이라 볼 수 있다.

이 글에서는 먼저 금대 화조영모화의 희소한 사례인 〈소릉육준도〉의 기본적인 현상과 주제에 대해 살펴볼 것이다. 이후 작품이 어떠한 방식으로 시각화되었는지 검토한 뒤, 마지막으로 작품이 당시 어떠한 사회적 맥락에서 제작되었는지, 즉 어떠한 성격을 지니고 있는지 파악해보고자 한다. 이는 금대 회화의 양상을 파악하는 데 있어서뿐만 아니라, 많은 상징성을 지니고 있음에도 불구하고, 연구가 한정적인 말 그림 연구의 개별 사례로서도 의의가 있으리라 생각한다.[3]

'소릉육준'의 기원

〈소릉육준도〉(도 10-1)는 말 여섯 마리의 자태를 긴 두루마리의 여백에 한 마리, 한 마리 마치 초상화처럼 묘사한 그림이다. 그러나 불특정의 말들을 표현한 것이 아니라, 당 태종이 전장에서 활약하던 당시에 탔던 여섯 마리 준마의 모습을 담고 있는 일종의 동물 초상화이다. 작품 속에 나오는 말 여섯 마리 모두 왼편에는 해당 말의 이름과 공적이 적혀 있다. 화면을 보면 위 오른쪽부터 삽로자颯露紫(도 10-2), 권모왜拳毛騧(도 10-3),

도 10-1. 조림(趙霖), 〈소릉육준도〉, 12세기, 비단에 채색, 27.5×444.2cm, 중국 북경 고궁박물원.

백제오白蹄烏(**도 10-4**), 특륵표特勒驃(**도 10-5**), 청추靑騅(**도 10-6**), 십벌적什伐赤(**도 10-7**)의 순으로 배치되어 있다.

삽로자

동군을 평정할 때 탔다. 앞쪽에 화살을 한 대 맞았다. 서쪽 첫 번째로 털빛이 붉다. 기세는 삼천을 두렵게 하고 위세는 팔진을 능가하였네. 준마를 뛰어넘어 신기한 경지에 이르렀네.[4]

권모왜

유달을 평정할 때 탔다. 서쪽 두 번째로 노란색인데, 주둥이는 검다. 앞쪽에 화살 여섯 대를 맞았고, 뒤쪽에 세 대를 맞았다. 화살을 거두고,

더러운 것들을 싹 쓸어버렸네. 달의 정기로 고삐를 당겨 하늘을 누비네.[5]

백제오

설인고를 평정할 때 탔다. 네 발굽이 모두 흰색이다. 서쪽 세 번째로 흑색이다. 고삐를 잡아 농서를 평정하고, 말안장 돌려 촉을 평정하였네. 하늘을 의지하여 장검을 집고 바람 따라 말 달리네.[6]

특륵표

송금강을 평정할 때 탔다. 동쪽에서 가장 첫 번째로 황백색이고, 주둥이는 엷은 흑색이다. 채찍 소리에 응해 하늘을 오르고 공중을 가르네. 험한 곳에 들어가 적을 없애며 위험을 무릅쓰고 어려움을 평정하였네.[7]

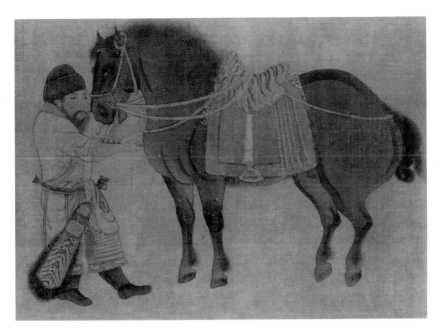

도 10-2. 삽로자. 〈도 10-1〉의 부분.

청추

두건덕을 평정할 때 탔다. 동쪽 두 번째로, 푸른색과 흰색이 섞여 있다. 화살 다섯 대를 맞았다. 번개와 같은 빠름이 놀랍네. 하늘의 조화를 일으키네. 채찍질하여 하늘을 날지만, 갑옷은 움직임이 없네.[8]

십벌적

왕세충과 두건덕을 평정할 때 탔다. 동쪽 세 번째로 붉은 색이며, 앞쪽과 중간에 화살 네 대를, 뒤쪽에 한 대를 맞았다. 진수와 간수 사이를 아직 평정하지 못하고 기월로 무위를 보일 때, 붉은 땀을 흘리며 달려 푸른 깃발로 개선하였네.[9]

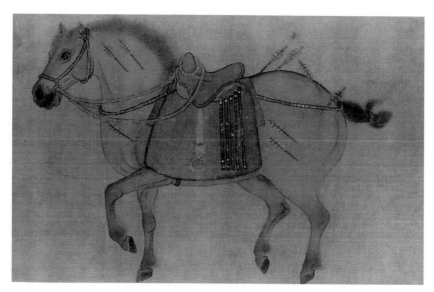

도 10-3. 권모왜, 〈도 10-1〉의 부분.

삽로자의 경우에는 말 외에 당 태종의 호위무장이었던 구행공丘行恭
(586~665)이 함께 묘사되어 있다.[10] 삽로자는 620년 7월, 당 태종이 낙양
洛陽으로 출병하여 왕세충王世充을 공격할 때 탔던 말이다. 전투가 진행되
고 있을 때 당 태종은 삽로자를 타고 정세 파악을 위해 소수의 병력만
을 데리고 적진 후방으로 갔다가 포위되었다. 그는 위급한 상황에서 호
위무장 구행공의 구원으로 위급을 모면하게 된다. 이때 삽로자도 화살
을 맞았다고 한다. 작품 속 삽로자의 모습은 바로 이때의 모습을 표현한
것으로, 구행공이 함께 묘사된 점도 당시의 상황 때문이라고 볼 수 있
다.[11] 작품 속에는 구행공이 삽로자의 화살을 뽑아주는 모습으로 그려져
있다. 권모왜(**도 10-3**)와 십벌적(**도 10-7**)의 경우에는 앞쪽과 뒤쪽에 화살을
맞은 개수가 제발에 정확히 쓰여 있는데, 회화적으로도 화살을 맞은 방
향과 개수가 정확하게 표현되어 있어 흥미롭다.

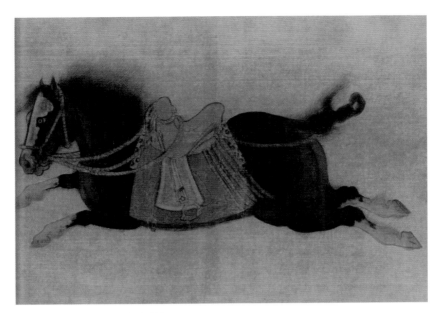

도 10-4. 백제오, 〈도 10-1〉의 부분.

〈소릉육준도〉에는 금대의 문인 조병문趙秉文(1159~1232)의 제발과 청대 건륭제의 찬문이 있어 작품 이해에 도움을 준다. 건륭제의 찬문은 이 작품이 청대 궁정 소장품이었다는 점을 알려주는 데 그치고 있지만, 동시대 조병문의 제발은 작품과 관련하여 많은 정보를 제공한다.[12] 조병문은 금대 후반기의 장종章宗(재위 1189~1208), 위소왕衛紹王(재위 1208~1213), 선종宣宗(재위 1213~1223), 애종哀宗(재위 1223~1234) 등 4대에 걸쳐 금이 멸망할 때까지 조정에서 활약한 인물이다. 그는 황제들의 신임을 받는 고관이었을 뿐만 아니라 금대 후반기 저명한 학자이자 서예가, 화가로 당시 문예 전반에 걸쳐 영향력이 큰 인물이었다. 따라서 그의 제발은 작품 자체에 상당한 신빙성을 더해준다.[13] 또 앞서 살펴본 각 말에 대한 설명도 조병문이 쓴 것으로, 실로 그의 존재는 작품을 이

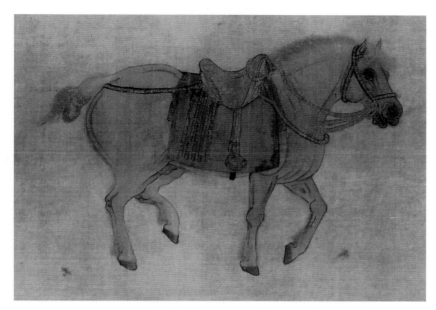

도 10-5. 특륵표. 〈도 10-1〉의 부분.

해하는 데 결정적인 요인이다. 다음의 조병문이 쓴 제발을 살펴보자.

당 태종 육마도

구행공은 경조군 사람으로, 무덕 연간 초에 진부秦府의 장수가 되었
다. 처음에는 왕세충을 토벌하는 전쟁에 종사했는데, 망산邙山에서
태종이 적군의 허실을 시험하고자 해서 열댓의 기마를 주어 진지
에 나가 충돌하였는데, 뒤에 살상된 바가 많았다. 그리고 결국에
는 긴 제방 끝에서 모든 기마를 잃었다. 다만 구행공이 적의 기마
를 쫓아 추격해왔다. 이때 날아온 화살이 태종의 말에 맞았다. 구
행공이 뒤를 돌아보고 적을 향해 활을 쏘니, 빗나가는 화살이 없
었으므로, 적군은 감히 앞으로 나오지 못하였다. 드디어 말에서 내

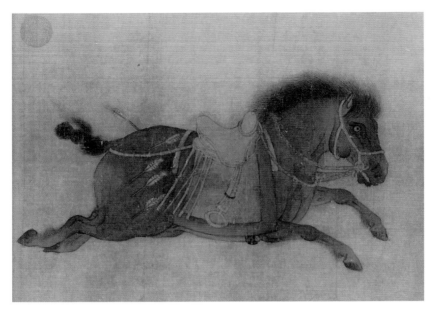

도 10-6. 청추. 〈도 10-1〉의 부분.

려 화살을 뽑고 자신의 말을 태종에게 드리고, 도보로 긴 칼을 잡고 크게 소리 질러 병사를 인도하였고, 돌진하여 몇 명을 베고 돌아왔다. 정관貞觀 중에 조칙으로 돌을 깎아서 인마상人馬象에 화살을 빼는 형상을 만들어서 소릉昭陵의 궐전闕前에 세워서 무공을 칭찬하였다.[14]

낙양의 조림趙霖이 그린 천한육마도天閑六馬圖는 그 필법이 원숙하고, 맑고, 굳세어 짝할 바가 없네.

언젠가 범림정사로 향하던 중, 한 귀족의 집에서 한간韓干의 〈명황사록도明皇射鹿圖〉와 〈시마도試馬圖〉 두 점을 보고, 두보杜甫가 쓴 「단청인丹靑引」의 기록이 사실임을 알았네.

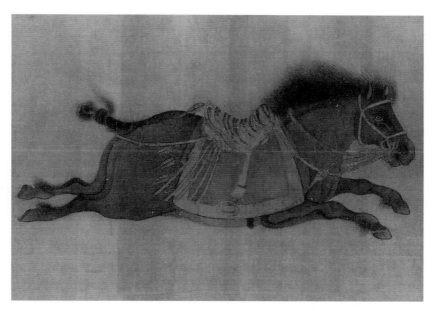

도 10-7. 십벌적, 〈도 10-1〉의 부분.

용필이 신묘하고, 위엄이 있고, 생기가 있어 사람들은 이를 신물이
라 여기네.

이제는 월저로 들어갔으니 다시는 볼 수 없네.

간밤의 꿈처럼 순식간에 양성왕襄城王의 손에 들어갔다네.

조림은 세종世宗 때의 대조待詔로, 오늘날 화단에는 그만한 솜씨가 없
어, 한간의 대가 끊김이 애석하여 제를 남긴다.

한한노인閑閑老人이 취중에 무슨 말을 늘어놓는지 모르겠네

1220년 7월 15일[15]

제발 중에서 앞부분은 조병문이 『당사唐史』를 인용하며 소릉육준의
기원에 대해 간단히 언급한 것으로, 본래의 작품 제목이 '당 태종 육마

도'였다는 점을 알 수 있다. 좀 더 중요한 정보를 담고 있는 것은 뒷부분으로, 이를 통해 작품을 그린 화가가 세종(재위 1161~1189) 시기의 대조 조림이라는 점, 또 이 작품이 1220년이라는 하한 연대를 가지고 있다는 점 등을 확인할 수 있다.[16] 화가 조림의 경우 기록이 희소한 인물이라 그의 생몰년도 파악되지 않지만, 조병문의 제발을 통해 그가 대체로 세종 연간인 1161~1189년 사이에 궁정화가로 활동하였음을 추정해볼 수 있고, 작품의 하한 연대 역시 이를 통해 1189년으로 더 높여볼 수 있다.

또 조병문은 자신이 한간(8세기 활동)의 〈명황사록도〉와 〈시마도〉를 본 적이 있는데, 모두 빼어난 그림들이나 양성왕의 손에 들어가 볼 수 없게 되었다고 언급하고 있고, 이어서 조림을 한간의 계보를 잇는 훌륭한 화가로 평가하며, 그러한 훌륭한 화가를 더 이상 찾아보기 어렵다며 아쉬움을 표하고 있다. 이는 조림이 한 세대 전인 세종 시기의 화가로, 당시에는 이미 생존 인물이 아니라는 점도 암시되어 있다.

그렇다면 조림이라는 화가는 누구일까? 현재 조림에 대해 알 수 있는 정보는 매우 한정적이다. 그의 현존 작은 〈소릉육준도〉가 유일하며, 그에 대한 자료도 앞서 살펴본 〈소릉육준도〉에 있는 조병문의 제발, 그리고 조병문의 문집인 『한한노인부수문집閑閑老人滏水文集』 권5에 실려 있는 〈소동파상蘇東坡像〉에 대한 언급, 그리고 원대 양유정楊維楨(1296~1370)의 『도회보감圖繪寶鑑』에 뛰어난 화가로 간략하게 기재되어 있는 것이 전부이다.[17] 실질적으로 조림을 이해하는 통로는 조병문의 제발뿐이라 해도 과언이 아니다.

조병문의 제발은 그가 세종대의 '대조待詔'라는 점을 명확히 밝히고 있다. '대조라는 직위는 시대에 따라 다소 상이한 면도 없지 않으나, 사실상 황제를 위한 궁정화가의 역할을 하였던 자리로, 조림이 세종 시기

의 궁정화가였음을 알 수 있다.[18] 금대의 궁정회화는 자료의 부족으로 정확한 실상을 알기 어렵지만,『금사金史』의 내용을 통해 어느 정도 파악이 가능하다.『금사』의 「백관지百官志」 권56에 따르면, 내정기구인 비서감秘書監 아래에 서화국書畵局을, 그리고 소부감小府監에도 도화서를 설치하여 서화와 관련된 일을 담당케 하였다. 또 재조서裁造署에서도 '회화지사繪畵之事', 즉 그림과 관련된 일을 담당토록 하였다.[19] 금의 경우 송과 같은 화원 조직을 구축하지는 않았지만 회화를 제작하고 관리할 수 있는 나름의 기본적인 시스템은 갖추고 있었던 것으로 보인다.[20] 조림은 서화국이나 도화서 소속의 궁정화가로 추정되며, 〈소릉육준도〉는 조림이 세종의 명에 의해 제작한 그림이라 볼 수 있겠다.

부조와 회화의 차이

기본적으로 〈소릉육준도〉는 당나라의 부조 〈소릉육준〉(도 10-8~13)을 토대로 제작된 것이다.[21] 실제로 〈소릉육준도〉와 부조 〈소릉육준〉을 비교해보면 안장 등의 말 장신구, 말의 자세 등 기본적인 도상에서 거의 차이가 없다. 아마도 조림은 세종의 명에 따라 부조 〈소릉육준〉을 토대로 충실히 그 도상적 특징을 옮기고자 한 것 같다.

그러나 당과 금이라는 시대, 조각과 회화라는 표현 매체의 이질성으로 인해 세부에서는 차이를 보여주고 있는 것도 사실이다. 가장 눈에 띄는 차이점은 말의 갈기 표현이다. 부조 〈소릉육준〉의 경우 모든 말들의 갈기가 마치 뿔 같은 모양이다. 이는 '삼화三花'라고 하는 당나라의 말 갈기 장식 방법으로, 당나라 초기부터 제왕, 귀족 등의 말 장식에 사용

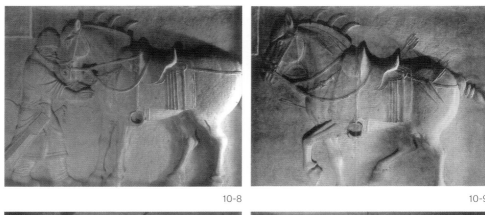

10-8

10-9

10-10

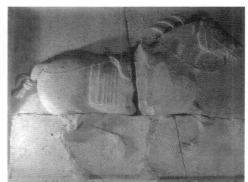

10-11

도 10-8. 〈소릉육준〉삽로자, 637~649년, 석회암, 176.0×207.0cm, 미국 펜실베이니아대학박물관.
도 10-9. 〈소릉육준〉권모왜, 637~649년, 석회암, 176.0×207.0cm, 미국 펜실베이니아대학박물관.
도 10-10. 〈소릉육준〉백제오, 637~649년, 석회암, 176.0×207.0cm, 중국 섬서성박물관.
도 10-11. 〈소릉육준〉특록표, 637~649년, 석회암, 176.0×207.0cm, 중국 섬서성박물관.

되었다(**도 10-14**). 이와 관련하여 곽약허郭若虛(11세기 활동)의 『도화견문지 圖畵見聞誌』에 "삼화마는 말의 갈기를 갈라 세 갈래로 땋은 것이다"라는 기록이 있어 참조가 된다.[22] 또 소식蘇軾(1037~1101)도 〈명황적과도明皇摘瓜 圖〉를 보고, 다리 앞쪽에 있는 현종이 탄 붉은 말 갈기가 세 갈래임을 지적하며, 이것이 당나라 임금의 말 장식이라고 언급한 바 있다.[23] 〈명황행 촉도明皇行蜀圖〉를 통해서도 이러한 면모를 엿볼 수 있다(**도 10-15**).

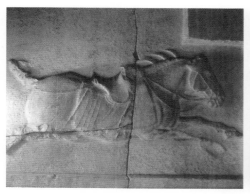
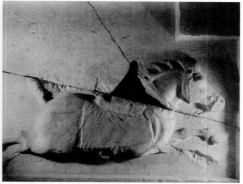

10-12

10-13

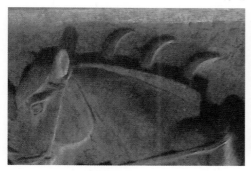

10-14

도 10-12. 〈소릉육준〉 청추, 637~649년, 석회암, 176.0×207.0cm, 중국 섬서성박물관.
도 10-13. 〈소릉육준〉 십벌적, 637~649년, 석회암, 176.0×207.0cm, 중국 섬서성박물관.
도 10-14. 도 〈도 10-9〉의 부분.

 이러한 '삼화'라는 장식 기법은 후대의 그림에서는 찾아볼 수가 없어, 당대에 유행한 뒤로 점차 사라졌던 것으로 보인다. 그러한 시대성을 반영하여 조림의 〈소릉육준도〉의 말갈기는 부조 〈소릉육준〉과 달리 한 올, 한 올 섬세하고 풍성하게 묘사되어 있다(도 10-16). 이와 함께 말의 발목 털인 '거모距毛, fetlock feather' 역시 부조 〈소릉육준〉과 달리 실감나게 표현되었다(도 10-17). 거모의 표현은 송대까지의 그림에서는 찾아보기 어렵고, 이민족 왕조인 요대의 그림에서부터 본격적으로 발견된다(도

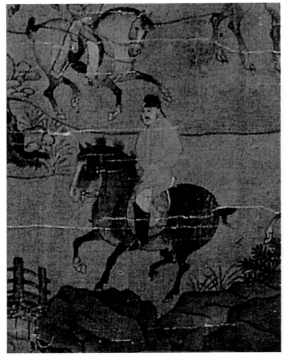

도 10-15. 작자 미상, 〈명황행촉도〉 부분, 비단에 채색, 55.9×81.0cm, 대만 국립고궁박물원.

10-18). 이는 한족에 비해 말의 생태에 밝았을 거란족의 요나, 여진족의 금이 말을 표현하면서 보다 세밀한 부분들에 관심을 갖기 시작한 것이라 생각된다.

이 외에 삽로자의 표현을 보면, 구행공이 허리춤에 차고 있는 큼직한 칼집과 말 등 위의 안장이 호피로 장식, 묘사되어 있어 조림이 회화적 수식을 더하였음을 알 수 있다. 또 칼집 바깥쪽에도 장식적인 털을 추가하였다(도

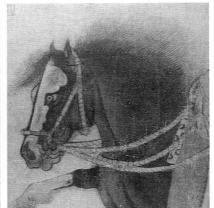

(상) 도 10-16. 〈도 10-4〉의 부분.
(중) 도 10-17. 〈도 10-7〉의 부분.
(하) 도 10-18. 이찬화, 〈번기도〉 부분, 요, 비단에 채색, 27.8×125.1cm, 미국 보스턴미술관.

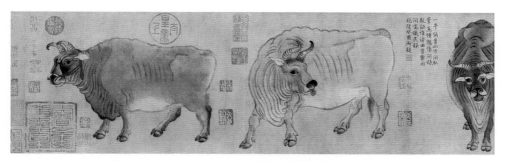

도 10-19. 한황, 〈오우도〉 부분, 당, 종이에 채색, 20.8×139.8cm, 중국 북경 고궁박물원.

10-2). 전반적으로 회화라는 표현 매체의 장점을 잘 살려 채색을 비롯한 디테일을 보충함으로써 부조 〈소릉육준〉에 비해 보다 효과적으로 그 모습을 드러냈다고 볼 수 있다.

표현매체의 전환으로 인한 가장 큰 차이는 전체 구도상의 변화라고 볼 수 있다. 부조 〈소릉육준〉의 경우, 176.0×207.0cm의 대형 사이즈의 돌 위에 여섯 필 말이 각각 한 마리씩 표현되어 있는 반면, 〈소릉육준도〉는 27.5×444.2cm의 긴 두루마리에 여섯 마리가 함께 표현되어 있다. 이는 한황韓滉(723~787)의 〈오우도五牛圖〉(도 10-19) 같은 당나라의 회화 전통과 연결된다.[24] 이렇게 긴 두루마리 위에 배경을 표현하지 않고 피사 대상만 나열하여 표현하는 방식은 위진남북조시대 이래의 전통이다. 배경을 비운 긴 두루마리 바탕에 한 마리씩 각 개체를 묘사한 것은 당나라 때까지 이어진 회화 전통을 따른 것이다.

부조 〈소릉육준〉을 토대로 하였기 때문에 양식적으로도 당나라 초기의 회화 양식과 밀접한 관련을 맺고 있다. 특히 주목되는 것은 염입본閻立本(?~673) 양식과 관련성이다. 당 태종은 636년 염입덕閻立德(596~656), 염입본 형제에게 부조 〈소릉육준〉 제작 임무를 맡겼는데, 이때 염입본이 그림을, 염입덕이 전체적인 시공을 맡았다.[25] 부조 〈소릉육

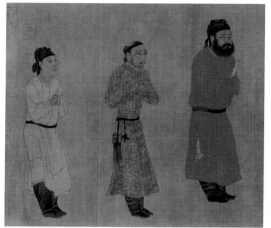

(좌) 도 10-20. 전 염입본, 〈보련도〉 부분, 송대 모본, 비단에 채색, 38.5×129.6cm, 중국 북경 고궁박물원.
(우) 도 10-21. 전 염입본, 〈능연각공신도〉 잔편, 1090년, 송대 모각 탁본, 중국 중앙미술학원미술관.

준〉은 염입덕과 염입본 형제의 공동 제작품으로 알려져 있지만, 부조 〈소릉육준〉의 형상 자체의 고안은 사실상 염입본에 의한 것이라 볼 수 있다.

현재 염입본의 진작은 전하지 않으나, 신빙성이 높은 기준 작에 상당하는 작품들은 존재한다. 가장 대표적인 것이 〈보련도步輦圖〉**(도 10-20)**로 송대의 모본模本으로 확인되었지만,[26] 염입본의 표현 방식을 잘 담고 있는 작품으로 평가된다.[27] 또 염입본의 원본을 토대로 모각된 〈능연각공신도凌淵閣功臣圖〉(1090) 석각 잔편**(도 10-21)**의 경우도 염입본의 양식을 잘 담고 있는 작품으로 인정된다.[28] 〈보련도〉와 〈능연각공신도〉의 경우 말은 등장하지 않지만, 부조 〈소릉육준〉 및 〈소릉육준도〉에 묘사된 용장 구행공의 모습과 비교해볼 수 있다. 다소 큰 머리 사이즈, 거의 없다시피 한 짧은 목, 4~5등신 정도의 짧은 신체 비례, 전체 몸에 비해 빈약하고 몸보다 지면의 앞쪽에 위치한 다리 등에서 전반적인 공통점을 보여

주고 있다.

그러나 특이한 부분은 조림의 〈소릉육준도〉가 오히려 부조 〈소릉육준〉보다 염입본 전칭의 회화 작품들에 보다 근접해 있다는 점이다. 물론 부조 〈소릉육준〉 이외에 염입본의 말 그림을 보여주는 실물이 없으므로 직접적인 비교에는 어려움이 있지만, 이는 조림이 부조 〈소릉육준〉을 회화라는 매체로 탈바꿈시키면서 당시 존재했을 염입본의 작품을 참조하여 염입본의 양식을 가미했을 가능성을 보여주는 것이라 생각된다. 〈소릉육준도〉가 당시로서도 매우 복고적으로 표현되었음은 동시기 궁정화가 양미의 〈이준도二駿圖〉(1184)와 비교해보면 확연히 드러난다(도 10-22). 다소 경직되어 있고, 평면적인 느낌을 주는 〈소릉육준도〉에 비해 〈이준도〉는 입체감이 느껴지고, 생동감이 넘친다.

〈소릉육준도〉의 이색적인 표현으로 꼽을 수 있는 것 가운데 하나는 말의 윤곽선을 두드러지게 표현하지 않고, 오히려 채색에 중점을 둔 점이다. 이로 인해 육준의 피부 양감이 효과적으로 표현되었다. 이러한 표현은 〈목마도牧馬圖〉(도 10-23), 〈조야백도照夜白圖〉(도 10-24) 등을 통해 볼 수 있는 한간의 양식과 상통하는 부분이다.[29] 이는 조림이 염입본의 양식 외에 한간의 양식을 사용하였을 가능성을 보여주는 것인데, 과연 이 부분은 어떻게 설명될 수 있을까? 여기에는 소식의 영향이 작용하였을 가능성이 있다.

사실 소식은 금대 문화 전반에 걸쳐 가장 큰 영향력을 발휘했던 인물이다. 세종 시기의 재상 야율리耶律履(1131~1191)의 경우 소식이 송대의 우수한 인물들 중에서도 가장 훌륭하다고 언급하면서, 세종에게 소식의 전기와 문집 출간을 명하도록 설득한 바도 있다. 또 금대 후반기 문예계의 핵심 인물인 왕정균王庭筠(1151~1202), 조병문, 왕약허王若虛

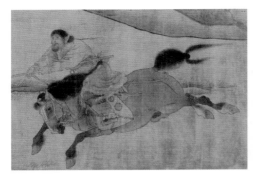

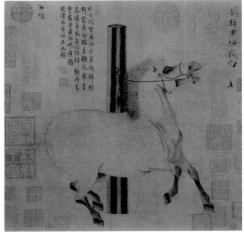

10-22

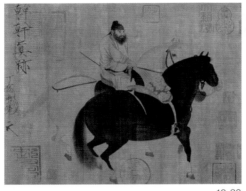

10-23

10-24

도 10-22. 양미, 〈이준도〉 부분, 1184, 종이에 채색, 25.2×21.0cm, 중국 요녕성박물관.
도 10-23. 전 한간, 〈목마도〉, 비단에 채색, 27.5×34.1cm, 대만 국립고궁박물원.
도 10-24. 전 한간, 〈조야백도〉 부분, 종이에 수묵, 30.8×33.5cm, 뉴욕 메트로폴리탄미술관.

(1174~1243), 원호문元好問(1190~1257) 등도 모두 소식의 추종자들로, 소식의 문학, 글씨, 그림을 계승하고자 노력했다. 특히 조병문의 경우 소식을 문학과 서예의 전형으로 인식하였다.[30]

소식은 "두보의 글은 형태 없는 그림이고, 한간의 그림은 소리 없는 시이네", "한생韓生(한간)이 말을 그리면 진짜 말이 되고, 소식이 시를 쓰면 그림을 보는 듯하네. 세상에는 이제 백락伯樂도 없고 한간도 없는데, 누가 이제 이 시와 이 그림을 판단할 수 있을까?"라고 하며 한간을

높이 평가하였다.[31] 이러한 한간에 대한 소식의 높은 평가가 〈소릉육준도〉의 표현까지 영향을 준 것이라 볼 수 있다. 앞서 〈소릉육준도〉의 발문에서 보았듯이 조병문은 조림을 "오늘날 화단에는 그만한 솜씨가 없어, 한간의 대가 끊김이 애석하다"고 하여 조림을 한간의 계승자로 평가하였는데, 이는 조림이 한간의 양식을 계승하였을 가능성을 시사해주는 것이다.

종합해보면 조림은 〈소릉육준도〉를 표현하는 데 부조 〈소릉육준〉의 제작자인 염입본의 조형과 양식을 기본으로 하되, 거기에 한간의 양식을 더한 것으로 추정된다. 〈소릉육준도〉에는 거모의 표현 같은 국소적인 부분에서 금대의 회화요소가 있어 절충적 성격이 드러나기도 하지만, 전반적으로는 당대 회화에 바탕을 두고 있다고 볼 수 있다.

이처럼 조림이 당나라 회화 양식을 활용할 수 있었던 것은 송대 휘종徽宗의 컬렉션 가운데 상당수가 금으로 유입되었던 정황과 무관하지 않다. 금의 궁정에서 본격적으로 미술품을 수집하기 시작한 것은 휘종에 비유되는 장종章宗대부터이나,[32] 이미 '정강지변靖康之變'(1127) 때에 북송의 수도 개봉을 함락한 금의 군대는 서화를 비롯한 수많은 문물을 탈취하였고, 이는 자연스럽게 금의 궁정 소장품으로 귀속되었다.[33] 『선화화보宣和畵譜』를 살펴보면 휘종의 컬렉션에는 당나라의 옛 그림이 상당량 소장되어 있었고, 그 가운데에 염입본의 그림이 36점, 한간의 그림이 52점 포함되어 있었음을 알 수 있다.[34] 이 작품들이 모두 금의 궁정으로 유입되었는지는 알 수 없지만, 이 가운데 상당수 혹은 일부는 분명 금 궁정의 소장품이 되어 조림이 〈소릉육준도〉를 제작하는 데 참조가 되었으리라 생각된다.

금 세종이 당 태종의 말 그림을 그리게 한 까닭

〈소릉육준도〉가 그려진 근본적인 이유는 무엇이며, 어떠한 성격을 지닌 작품일까? 일단 〈소릉육준도〉는 두루마리 형태의 작품이라는 점만 보더라도, 같은 대상을 주제로 다룬 부조 〈소릉육준〉과 달리 기념비적인 목적으로 제작된 것이 아님은 명확하다. 주지하다시피 작은 두루마리 형태의 그림은 감상자의 규모가 제한되어 보는 사람이 은밀하게 즐기기에 적합한 형식이다. 즉, 〈소릉육준도〉는 부조 〈소릉육준〉과 비교했을 때 기능적 차원에서 감상의 측면이 더 큰 비중을 차지할 가능성이 높은 것이다. 그렇다면 이 작품의 감상자였을 세종이 조림에게 〈소릉육준도〉를 제작하게 한 궁극적인 목적은 무엇일까?

이를 파악하기 위해서는 세종이라는 인물에 대해 면밀하게 검토할 필요가 있다.[35] 세종은 금대의 역사 연구에서 건국자 완안아골타完顔阿骨打(재위 1115~1123)보다도 더욱 주목받는 인물이다.[36] 세종 완안옹完顔雍은 금의 제5대 황제로, 거란인들의 대반란 속에 남송을 공격 중이던 금의 제4대 군주 해릉왕海陵王(재위 1149~1161)이 살해당하자 해릉왕의 반대 세력에 의해 옹립되었다. 집권 초 세종은 거란인의 반란을 진압하여 질서를 확립하고, 이어 남송과 강화를 맺는 등 금의 이전 군주들과 달리 안정 우선으로 국정 운영을 해나갔다. 그뿐만 아니라 궁정과 관청에서의 낭비를 금지하고, 관리를 감축하는 등 일련의 정책을 통해 이미 바닥나 있던 재정을 메우는 데에도 성공했다. 이후 점차 국정이 안정권에 접어들자 세금을 줄여 민생에 신경 쓰는 한편, 중앙과 지방의 관리들에게 선정을 펼치도록 조칙을 내리기도 했다. 그 결과 금은 세종 시기에 최고의 전성기를 맞이하게 되었고, 세종은 『금사』에 신화시대의 이상적 지

도자였던 요와 순 임금에 빗대어 '소요순'이라 언급될 정도로 명군으로 평가되었다.[37]

이러한 세종이 조림에게 〈소릉육준도〉를 제작하게 한 가장 큰 동기는 당 태종에 대한 추종에서 비롯되었다. "짐이 당사唐史를 보니 태종은 모든 일에 열정을 가지고 임했다", "당 태종은 만년에는 지나침도 있었지만 훌륭한 임금이다", "당 태종은 도를 갖춘 군주이다" 등 『금사』에 여러 차례 등장하는 세종의 언급들은 당 태종에 대한 그의 추종을 잘 보여준다. 또 정책적인 측면에서 세종은 특히 인사정책에서 당 태종을 모범으로 삼고 추종한 것으로 알려져 있다. 실제로 세종이 내세운 '현명하고 유능한 인물의 우선적 기용', '명확한 상벌' 같은 인사 방안은 당 태종의 그것과 다르지 않다.[38]

이러한 세종의 당 태종에 대한 추종은 당 태종의 경세서인 『정관정요貞觀政要』의 애독으로까지 이어졌다. 물론 『정관정요』는 모든 역대 군주들의 지침서이자 필독서였으나, 세종의 경우 누구보다도 『정관정요』에 심취하였다. 세종이 수시로 『정관정요』를 읽고, 이에 관해 사관과 의견을 주고받았다거나, "위징魏徵의 지모와 충절을 보니 가히 칭찬할 만하다"라며 『정관정요』의 내용에 감탄하였다는 것 등은 『금사』에 수차례 반복하여 등장한다. 또 세종은 『정관정요』를 여진인들에게도 널리 읽히도록 하기 위해 여진어로 번역하도록 명하기도 하였다.[39]

세종이 당 태종을 유독 추종한 이유를 명확히 알기는 어려우나, 자신과 당 태종의 유사한 면모에 좀 더 이끌렸던 것이 아닌가 한다. 당 태종은 실질적인 당나라의 건국자이자, 나라의 기틀을 다지고, 반석에 올려놓은 인물이다. 또 황제이기에 앞서 '하늘이 내린 상장上將'이라 지칭될 만큼 유능한 전술·전략가이자 직접 전장을 종횡무진 누비던 무장이

었다.[40] 세종의 경우도 당 태종과 마찬가지로 뛰어난 무인의 기질을 지니고 있던 지도자였다. 사실 여진족 출신 황제의 경우 스스로 한 명의 전사로서 무예, 기마술, 사격 등의 능력을 기본적으로 갖추고 있었다. 특히 세종은 금의 황제들 가운데에서도 기마와 사격, 무예 전반에서 탁월하기로 정평이 나 있었다. 『금사』「세종본기世宗本紀」에는 "세종 본인이 기마술과 활솜씨가 빼어나 사람들로부터 으뜸으로 칭송받았고, 기로들이 모두 그를 우러르고 추앙한다"고 되어 있어 세종의 '무武'를 가늠케 한다.[41] 또한 세종은 기마민족인 여진족의 정체성과 관련된 상징적 행위이자, 군사 훈련, 관리 감찰 및 민정 시찰의 목적을 지닌 '춘산추수春山秋水'라 일컫는 봄·가을의 수렵행사에서도 가장 두각을 나타냈던 군주였다.[42]

이러한 성향의 세종에게 당 태종과 그의 여섯 준마는 각별한 의미로 다가왔을 것이다. 더욱이 〈소릉육준도〉의 제재인 말은 기마민족인 여진족에게 한층 중요한 대상이었으리라는 점은 더 말할 필요가 없을 것이다. 말은 여진족에게 오랜 유목생활의 근본이자, 전투의 필수 장비이고 도구였다.[43]

결국 세종은 당 태종과 나라를 반석에 올려놓은 군주라는 점, 무인으로서의 기질을 지닌 지도자라는 점 등에서 유사한 면이 있었으며, 이러한 그의 면모는 당 태종에 대한 추종으로 이어져 『정관정요』에 심취하고, 더 나아가 태종의 준마인 소릉육준으로 그 관심이 연결되었던 것 같다. 세종이 조림에게 〈소릉육준도〉를 제작토록 한 것도 자신이 추종해마지 않는 당 태종을 환기하고자 하는 마음이 있었던 것은 아닐까.

〈소릉육준도〉의 역사적 의미

　〈소릉육준도〉는 금대의 희소한 회화라는 점에서뿐만 아니라, 1220년이라는 분명한 하한 연대를 지니고 있는 기년명 회화로서 중요한 의의를 지닌 작품이다. 〈소릉육준도〉는 당 태종이 전장에서 활약하던 당시에 탔던 여섯 마리 준마의 모습을 담고 있는 작품으로 조병문의 제발과 당시 정황을 통해 세종의 명에 따라 궁정화가인 조림에 의해 제작된 것으로 추정된다.

　〈소릉육준도〉는 기본적으로 당대의 부조 〈소릉육준〉을 토대로 그려졌다. 그러나 표현 매체와 시대의 차이로 인해 말갈기를 세 갈래로 나누어 표현하는 '삼화'식의 표현이나, 말발굽의 털인 거모의 표현 등이 달라졌다. 또 조림은 〈소릉육준도〉를 표현하는 데 부조《소릉육준》의 제작자인 염입본의 조형과 양식을 기본으로 하면서 거기에 한간의 양식을 더하는 등 전체적으로 당대 회화를 충실히 따랐다. 조림이 당대의 양식을 활용할 수 있었던 것은 송대 휘종의 컬렉션 가운데 상당수가 금으로 유입되어 당대 미술품의 영향을 받은 것으로 보인다.

　금 세종은 당나라의 기반을 닦은 유능한 군주이자 숱한 전투를 승리로 이끈 명장이었던 당 태종에게 존경심과 동질감을 지니고 있었다. 이는 세종의 당 태종에 대한 추종으로 이어졌고, 당 태종이 아끼던 준마인 소릉육준으로 그 관심이 연결되었던 셈이다. 세종이 〈소릉육준도〉를 그리도록 한 것은 당 태종에 대한 존경심의 발로였던 것이다. 더 나아가 세종은 소릉육준을 바라보며, 스스로 당 태종 못지않은 명군이자 명장으로서의 자부심을 느꼈을지 모를 일이다.

4부

중국 명·청시대 성행한 화조화

11장

강남 문인들의 원예 취미와 꽃들의 향연

유순영

긴 두루마리에 펼쳐진 꽃들의 향연

명대明代에는 강남 소주蘇州에서 활동하던 화가들을 중심으로 다양한 종류의 꽃을 그린 화훼화가 크게 유행했다. 소주의 문예계를 선도한 심주沈周(1427~1509)가 문인풍의 화훼화를 새롭게 개척하면서 이 장르는 문인화의 주요 화목으로 부상했다. 오랫동안 문인화의 소재가 되었던 매화, 난초, 송죽뿐 아니라 각종 화훼와 초목, 과일과 채소 등의 식물 소재는 전통적으로 우위를 점해왔던 화조화를 압도하며 다른 양상으로 발전하였다.[1] 이 시기에는 직업화가들의 주요한 장르였던 화훼화가 문인화가들에 의해 주도되었다. 또한 다양한 작가군의 등장과 함께 그 내용과 형식 및 표현이 다변화되어 화훼화의 혁신을 이룬 시기로 평가할 만하다. 특히 10여 종에서 수십여 종에 이르는 화목花木과 화초를

5~10m에 이르는 긴 두루마리에 그린 화훼장권花卉長卷은 명대 강남 문인들의 문예 취향과 지적 경향을 파악할 수 있는 대표적인 사례이다.

오대五代·북송北宋 시기부터 발전한 화훼화는 화목 본래의 아름다움을 담으려는 목적과 함께 장식, 길상, 상징의 목적으로 제작·유통되어 왔다.[2] 화훼와 초목에 인간의 정감과 가치관을 투영하는 것은 외진 계곡에 홀로 핀 난초를 보고 때를 만나지 못한 자신을 빗댄 공자孔子의 「의란조猗蘭操」와 현신賢臣을 향초香草에 비유한 굴원屈原의 「이소離騷」에서부터 찾을 수 있는 오랜 문화적 전통이다.[3] 북송대에는 화훼를 완상하는 문인 문화가 형성되었는데, 주돈이周敦頤의 「애련설愛蓮說」로 대표되듯이 화목과 화초에 성리학적 관념에 부합하는 군자의 덕목을 투영하고 자신들의 심회를 기탁했다. 원元·명대明代에도 이러한 경향은 지속되었지만, 15세기 말부터 명 말기에 이르는 동안 일어난 화훼화의 양적·질적인 성장과 새로운 면모는 장식, 길상, 상징성만으로 해명되지 않는 새로운 문화적 요인에 따른 회화사의 변화로 생각된다. 원예에 대한 실제적인 관심과 탐미적인 경향을 보인 문인 그룹과, 이들과 동일한 관심사를 공유하며 시각적으로 모색한 화가들의 이야기로 글을 시작하고자 한다.

명대 강남 문인들, 꽃에 빠지다

1. 명대 강남 문사들의 화훼 애호 풍조

꽃을 가꾸고 완상하는 문화는 당·송대부터 시작되었으나 15세기 후반에 소주의 문인문화가 본격화되면서 화훼 애호 풍조가 크게 일었

다. 16~17세기에는 항주杭州, 남경南京, 송강松江, 양주揚州 등 강남 전역으로 원예 취미가 확산되어 예전에 볼 수 없었던 독특한 문화현상으로 나타났다.

명 말의 세태를 잘 보여주는 문진형文震亨(1585~1645)의 『장물지長物志』에는 당시 번화했던 화훼문화가 단적으로 드러난다.

> 오중吳中(소주의 옛 이름)에서 국화가 만발할 때면 호사가들은 으레 수백 송이의 국화를 구해서 다섯 가지 색깔을 두루 갖추고 고하高下에 따라 차례로 늘어놓고 감상하는데, 이것으로 부귀함을 자랑하는 것이라면 괜찮다. 만일 진정으로 꽃을 완상할 수 있는 자라면 반드시 색다른 종류를 찾아서 옛 동이에다 한두 가지 심어놓는데, 이렇게 해야 줄기가 곧고 빼어나며, 잎이 조밀하고 두텁게 된다. 꽃이 필 때는 안석案席과 걸상 사이에 두고 좌와坐臥하며 완상해야지 꽃의 성정을 이해한다고 할 것이다.[4]

꽃을 매개로 한 문인들의 교유도 빈번했다. 예를 들어 심주는 오원옥吳元玉이라는 인물의 초청으로 모란을 감상하고 시를 지었으며, 심주의 사돈이자 서화 수장가로 이름이 높았던 사감史鑑(1434~1496)은 국화 재배에 열을 올렸던 고여태顧汝泰의 집에서 황국黃菊 18종, 백국白菊 11종, 홍국紅菊 12종, 자국紫菊 7종을 감상하고 「국화기菊花記」를 남겼다.[5] 이와 같이 꽃을 감상하는 상화회賞花會는 강남 전역에서 활발하게 열렸다. 심주의 〈분국도盆菊圖〉는 바로 이러한 문인 교유의 정황을 생생하게 전해준다(도 11-1).

꽃들이 만개한 시기에는 유상처幽賞處를 찾는 유람도 성행했다. 예를 들어 1월에는 남경 영곡사靈谷寺, 소주 광복光福, 항주 서호西湖 일대의

도 11-1. 심주, 〈분국도〉 부분, 명, 종이에 채색, 전체 23.4×86.0cm, 중국 요녕성박물관.

매화가 유명했으며, 3월에는 항주의 복숭아꽃, 여름에는 소주 봉문封門에 있는 하화탕荷花蕩의 연꽃, 가을에는 항주의 계화桂花가 최고로 여겨졌다. 『준생팔전遵生八牋』의 저자로서 희곡과 소품문으로 저명했던 고렴高濂 (1573~1620)은 계절에 따른 문인의 수양법으로 사시별 유상처 48곳을 제시하기도 했다.[6]

　　16~17세기에는 '화치花痴(꽃에 미친 사람)', '화옹花翁(꽃을 좋아하는 늙은이)', '매화전梅花顚(매화에 빠진 이)' 같은 별호別號를 사용할 정도로 꽃에 탐닉한 인물들이 등장했다. 가흥嘉興의 장서가이자 『이문광독夷門廣牘』과 『수종서樹種書』를 간행한 주리정周履靖(1549~1640), 명말 산인山人문학의 거두였던 진계유陳繼儒(1558~1639)와 그의 벗이자 『화사좌편花史左編』을 저술한 왕로王路, 분재 기술이 뛰어났던 이유방李流芳(1575~1629)이 대표적인 인물이다.[7] 이들은 스스로 '화벽花癖'이 있다고 밝히며, 꽃을 가꾸고 즐기는 청아한 삶을 추구했다.

　　화훼에 대한 관심은 꽃을 소재로 한 다양한 글쓰기를 자극했다. 화

훼와 수목에 작가의 심회를 담아내는 영화시詠花詩는 당·송 시기부터 발전해온 전통적인 장르이지만 양적·질적인 면에서 차이를 보였다. 화훼 장권을 주로 그린 진순陳淳(1483~1544)과 서위徐渭(1521~1593)가 대량의 영화시를 창작한 것과, 1640년에 강남 문인들이 양주에 있는 정원훈鄭元勳(1598~1645)의 영원影園에 모여 황모란을 감상하고 시 100편을 지어 『황목단시집黃牧丹詩集』을 간행한 것이 대표적이다.[8] 내용 면에서도 청고淸高 같은 전형화된 상징을 걸어내고 순수한 감상의 정취를 담거나 화목의 품종과 재배 경험이 언급되는 등 예전과 다른 면모를 보였다.

화훼와 초목에 관한 기문記文은 더욱 다채로운 형식과 내용으로 전개되었다. 앞서 언급한 사감의 「국화기」처럼 사물의 구체적인 정보에 관심을 보이며 국화의 품종을 하나하나 열거하는가 하면, 꽃의 전기傳記, 화력花曆, 품제品第, 제문祭文, 묘지명墓誌銘, 화론花論 등 잡다하고 해학적인 글들이 쓰였다. 특히 소품문의 황금기였던 명 말기에는 꽃의 미적 가치를 추구하는 주정적主情的인 작품이 주를 이루었다.[9] 주돈이의 「애련설」로 대표되듯이 예전의 글들이 꽃의 성정을 인격과 결부하여 윤리적인 가치를 중시했다면, 명 말기에는 정감을 표출하는 글쓰기가 많아졌으며 객관적인 정보 전달에 치중하는 글도 늘어났다.

원예 서적의 출판도 호황을 이루어, 적어도 60종 이상의 화훼 전문 서적이 간행되었다. 백과전서 같은 원예서에서부터 단일 품종을 다룬 전문 화훼서, 화론서花論書, 병화보瓶花譜, 문방청완文房淸玩 서적의 화목 관련 기사, 꽃의 삽도를 수록한 화보에 이르기까지 다양한 성격의 저술이 출간되었다.[10] 이 외에도 필기류 저작과 유서類書와 농서에도 화목과 소과蔬果에 관한 정보가 다수 수록되었다.

여기서 특히 주목을 끄는 것은 화훼와 초목의 품종과 재배법에 관

한 기사이다. 항주의 고렴은 작약 101종, 모란 61종, 국화 183종을 기록해놓았으며, 안휘성에서 1514년경에 관리를 지낸 설봉상薛鳳翔은 『호주목단사毫州牧丹史』에서 272종의 모란을 품평했다.[11] 상해上海의 문인 심개석沈介石은 자신이 개발한 신품종을 포함해 400여 종의 국화를 재배했다고 하니, 당시 꽃의 품종이 얼마나 다양했는지 알 수 있다. 예를 들어 왕세정王世貞(1526~1590)의 동생 왕세무王世懋(1536~1588)는 국화의 높이가 사람만 한 것과 꽃의 크기가 접시만 한 것이 있으며, 가장 귀하고 재배하기 어려운 것으로 각색各色의 전융剪絨, 서시西施, 낭아狼牙 품종을 꼽았다. 작약은 원래 양주산이 유명한데, 처음엔 담홍색을 띠다가 차차 순백색으로 변하고 연꽃 같은 향이 나는 연향백蓮香白이 인기가 높았다고 전한다.[12]

화훼 재배 기술도 눈에 띄게 발전하여 독특하고 이색적인 재배법이 소개되기도 했다. 심주의 제자 도목都穆(1458~1525)은 초목이 모두 다른 것은 인력 때문이라고 밝히며, 멀구슬나무 위에 매화를 접붙이면 묵매墨梅와 비슷한 꽃이 피고, 황국과 백국을 각각 반씩 거두어 줄기를 합하면 황백양국黃白兩菊이 되며, 청대靑黛로 연밥을 물들여 여러 해가 지난 뒤 옮겨 심으면 푸른 색 연꽃이 핀다고 하여 당시 원예 기술이 어느 정도 발전했는지를 알려준다.[13] 또한 명 말기로 갈수록 수선화는 기존의 수중 재배가 아닌 토양 재배법이 정착되었으며, 겨울에 꽃을 관리하는 장화법藏花法과 개화開花를 앞당기는 당화법塘花法도 혁신적으로 발전했다.

원예 취미의 확산은 상업경제의 발달에 힘입어 화훼산업의 성장을 촉진했다. 강남의 화훼시장은 가정嘉靖 연간(1522~1566)부터 만력萬曆 연간(1573~1620)에 소주를 중심으로 급속히 발전했다. 소주의 직업화가 구영仇英의 작품으로 전하는 〈청명상하도清明上河圖〉에는 소주 성시城市의 모습이 그려져 있는데, 여기에는 '선명화타鮮明花朶'라는 간판을 내건 꽃

가게가 묘사되어 있어 흥미를 끈다(도 11-2). 이 그림의 꽃들은 아마도 소주성 바깥 서북쪽에 위치한 호구虎丘 꽃시장[花市]에서 들여온 꽃으로 추정된다. 호구 꽃시장에는 강소성江蘇省과 절강성浙江省은 물론이고 광동성廣東省, 복건성福建省, 강서성江西省에서 싣고 온 온갖 꽃과 나무로 넘쳐났으며, 이는 전국으로 팔려나갔다. 이 외에도 항주 수안방壽安坊의 동서마승東西馬塍과 북쪽의 판교板橋, 서계西溪와 만가항滿家衖, 양주의 선지사禪智寺와 개명

도 11-2. 구영, 〈청명상하도〉 부분, 16세기, 비단에 채색, 전체 30.5×987.5cm, 중국 요녕성박물관.

교開明橋, 남경의 진회하秦淮河 언덕 등지에서도 꽃 거래가 활발하게 이루어졌다.[14]

또한 화원자花園子, 화장花匠, 화정花丁, 수종장樹種匠으로 불리던 화훼 전문 기술자의 존재도 주목된다. 송대에 화석강花石綱으로 유명했던 주면朱勔(1075~1126)의 후손이 대표적인 인물로, 그는 호구에 거주하며 화훼 재배와 가산假山 조성을 업으로 삼았다. 동정산洞庭山에 머문 육백상陸伯相 또한 왕치등王穉登(1535~1652)의 정원에 송단松壇을 조성해준 뒤 그의 주선으로 양주에 진출하여 분재 판매에 나섰다.[15] 그뿐만 아니라 가난한 이들도 꽃을 팔아 호구지책으로 삼을 정도로 화훼 수요가 급증했으며, 꽃의 생일을 기리는 화조花朝(음력 2월 12일)도 세시풍속으로 정착했다.[16]

이처럼 문인 계층에서부터 대중에 이르기까지 화훼 애호 풍조가 만

연한 가운데, 강남 문인들은 실제적인 원예 지식과 경험을 중시하는 한편, 미적 가치에 탐닉하며 화훼를 수집과 완상의 대상이자 호사품豪奢品으로 인식했다. 명 말기 문방청완 서적에서 화훼는 서화, 고동기, 문방도구, 차와 함께 우아한 문인생활에 필수적인 물품으로 올라 있다. 화훼와 수목은 서화 골동품 같은 수집 대상으로서 경제적인 효용을 넘어선 '여분의 물건[長物]'이 되었으며, 기호품이자 사치스런 소비품으로 자리 잡게 되었다.[17]

2. 정원·병화·분경과 원예 취미

1) 정원 조성과 화훼 가꾸기

명대 강남 지방에 조성된 수많은 정원과 원림園林은 각종 화목과 화초로 장식되어 있었다. 소주에서는 15세기 중반부터 원림 조성이 활발했으며, 명 말기에는 260여 개의 원림이 들어설 정도로 정원문화가 꽃피었다. 정원 조성의 열기는 강남 일대로 확산되어 태창太倉, 송강, 남경, 항주, 양주에서도 많은 원림이 축조되었다.

16세기에는 원림 조성의 주체와 목적 및 정원 경관에서 많은 변화가 일었다. 이전까지는 전통적인 문인 가문이 정원 조성의 중심이었다면, 은일문사, 퇴직 관료, 부유한 상인 등 정원 조성의 주체가 다양해졌다. 그뿐만 아니라 원림의 기능도 경작과 은일이라는 전통적인 목적에서 더 나아가 소유자의 흥취를 추구하는 것으로 변화했다. 또한 조원 능력이 점차 강조되어 건축물을 비롯하여 연못, 가산, 화훼와 수목, 고동기 등을 구비하는 데 사치가 심해졌으며, 각 장소의 명칭과 공간 구성은 소유자의 예술적 취향 및 재력과 밀접하게 관련되었다.[18]

소주의 문인 황성증黃省曾(1490~1540)은 부호들이 진기한 꽃과 나무를 가꾸고, 태호석과 기석을 경쟁적으로 쌓는 데 열을 올린다고 글을 남겨 당시 꽃과 수목이 정원 조성의 중요한 요소였음을 알려준다.[19] 화훼와 초목은 보통 그 성질과 형태, 상징성, 길흉화복, 주변 건물과의 관계 등을 고려하여 계획적으로 배치되었다. 그렇다면 정원에서 화훼와 초목은 실제로 어떻게 장식되었을까? 원림의 전경을 소상히 알려주는 왕심일王心一(1572~1645)의 정원 귀전원거歸田園居에 대한 기록을 살펴보자.

루樓에서 남쪽으로 꺾으면 모두 연못이다. 4~5무의 넓이에 연꽃을 심고 노랑어리 연꽃을 섞어놓았는데, 향기롭게 돋아나는 싹이 찬란하고 푸른빛을 띠며 무성하다. … 난설당蘭雪堂 양쪽에는 계수나무가 병풍을 이루었고, 그 뒤에는 그림 같은 산이 있어 종횡으로 모두 매화를 심었다. … 함청지涵靑池에는 땅을 쓸 듯 늘어진 수양垂楊과 장대한 부용芙蓉이 있고, 도화, 이화, 모란, 해당, 작약이 섞여 있는데 내가 손수 심은 것이 대부분이다. … 사란관飼蘭館 뜰에는 오래된 돌이 여러 조각 놓여 있고, 옥란玉蘭과 해당은 높이가 가히 집을 가릴 정도여서 자못 그윽한 자리를 맡는다. … 연록정延綠亭에는 매번 봄이 되면 산다山茶(동백꽃)가 불을 피워놓은 듯하고, 옥란은 눈이 내린 듯하다.[20]

왕심일은 각 장소에 놓인 화목의 상태와 배치를 생생하게 묘사했는데, 다양한 꽃과 수목으로 채워진 공간은 왕세정의 소지원[엄산원弇山園]을 한눈에 조감하여 그린 전곡錢穀(1508~1578)의 작품을 떠올리게 한다(도 11-3). 왕세정 역시 자신의 원림을 장식하던 화목의 다양함과 수량을 구체적으로 기록해놓았다.[21] 전곡의 그림과 왕세정의 기문을 비교해

보면, 전곡이 소지원의 경관을 사실적으로 담아낸 것을 알 수 있다. 화면 오른쪽 아래에 놓인 문으로 들어서면 야향경慈香徑이라 불리는 곳에 홍백장미, 다미茶蘼, 월계月季, 정향丁香 같은 장미과 식물들이 덩굴져 있는 죽병竹屛이 늘어선 모습이 눈길을 끈다. 앞에 놓인 다리를 지나 왼편으로 이동하면 엄산당弇山堂 너머로 경요오瓊瑤塢라 불리는 곳에 홍백매화, 네 가지 색깔의 꽃이 피는 복숭아나무, 오얏나무 100여 본이 무성하게 자라고 있는 모습이 확인된다.

한편, 문가文嘉(1501~1583), 전곡, 주랑朱朗이 합작한 〈약초산방도藥草山房圖〉(1540)는 초당 왼편으로 영지靈芝, 국화, 원추리 등이 자라는 사각형으로 구획된 약포藥圃가 그려져 있어 흥미롭다(도 11-4). 오른쪽에 보이는 대나무가 늘어선 포석로鋪石路와 초당에 놓인 난과 창포, 꽃나무 분재와 태호석이 인공적인 조경과 미학적인 완상 취미를 보여준다면, 약포는 경제작물을 재배하는 생산의 공간으로 농경 전통과 관련이 깊다. 사각형으로 구획된 약포는 북송대 문인인 사마광司馬光(1016~1086)의 정원을 그린 구영의 〈독락원도獨樂園圖〉(도 11-5)의 요화정澆花亭 장면과 유사한 표현이 주목된다.[22] 원림의 소유자는 왕유王維(701~761)의 망천輞川, 노홍盧鴻의 초당십지草堂十志, 독락원의 세부 경관을 자신의 주거 공간에 구현하고 이를 시각적으로 재현함으로써 문화적인 맥락 속에 자신의 정원을 편입해 사유지의 명성을 높이려 한 것으로 해석된다.

정원은 복건성, 광동성, 운남성雲南省 등지에서 들여온 값비싼 화목들로 넘쳐났다. 명 말기로 갈수록 동남아시아에서 수입된 새로운 종을 포함하여 경제적 가치가 없는 희귀한 관목과 사치성 식물이 다수를 이루었다.[23]

(상) 도 11-3. 전곡, 《기행도》, 〈소지원도〉, 1574년, 종이에 채색, 28.5×39.1cm, 대만 국립고궁박물원.

(하) 도 11-4. 문가, 전곡, 주랑, 〈약초산방도〉 부분, 1540년, 종이에 채색, 전체 28.5×114.8cm, 중국 상해박물관.

도 11-5. 구영, 〈독락원도〉 부분, 16세기, 비단에 채색, 전체 27.8×381.0cm, 미국 클리블랜드미술관.

2) 서재와 정원에 놓인 화병과 분경

병화와 분경에 대한 폭발적인 관심도 이 시기 원예 취미의 일단을 잘 보여준다. 화기花器에 꽃을 꽂아 장식하는 병화와, 화분에 화훼와 초목을 가꾸고 감상하는 분경은 15세기 중반경부터 예전과 비교할 수 없을 정도로 활기를 띠었다.[24] 병화와 분경에 관한 이론화 작업이 활발하게 진행되어 관련 저술과 출판물이 늘어났으며, 이를 소재로 한 시각문화와 공예품 제작이 급증했다.[25]

원굉도袁宏道(1568~1610)는 병화의 이유를 "물대고 정돈하는 수고가 없이도 모든 아름다운 꽃들이 하루아침에 책상머리 물건이 되어 음미하고 감상하는 즐거움이 있기 때문"이라고 밝혀 편리하게 완상의 기쁨을 누리고자 한 것임을 알 수 있다.[26] 무엇보다 병화는 꽃과 화병의 선택 및 꽃을 꽂는 방법에 주의를 기울여야 했다. 집 안에서는 청동 호壺, 준尊, 뢰罍 또는 관요官窯와 가요哥窯에서 만든 큰 병을 사용했으며, 봄과 여름에는 동기銅器, 가을과 겨울에는 자기를 주로 사용했다. 그 이유는 오래된 동기는 흙의 기운을 받아 꽃의 색깔을 선명하게 하고 꽃이 빨리 피

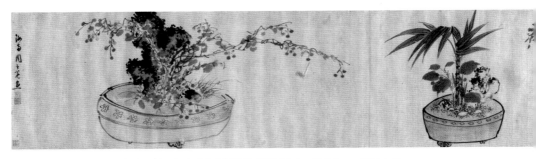

도 11-7. 주지면, 〈분경십이도〉 부분, 명, 종이에 수묵담채, 전체 30.5×469.3cm, 개인 소장.

고 늦게 지는 것을 돕기 때문이라고 하였다. 꽃을 꺾을 때는 큰 가지를 선택해야 하고, 각각 의태意態를 갖추어 절지화折枝畵의 오묘함을 얻어야 하며, 꽃의 종류는 장미를 제외하고 한두 가지로 제한했다.[27] 이 외에 병화에서 주의해야 할 점과 화병의 배치법, 물을 올리고 목욕시키는 법 등이 알려져 있는데, 진순, 육치陸治(1496~1576)(도 11-6), 진괄陳栝 등의 작품에서 이상적인 병화의 모습을 확인할 수 있다.

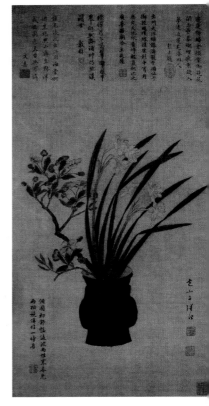

도 11-6. 육치, 〈병화도〉, 16세기, 비단에 채색 64.0×32.5cm, 중국 북경 문물상점.

분경을 가꾸고 완상하는 문화도 이전과 비교할 수 없을 정도로 왕성했다. 정덕正德 연간(1506~1521)에 간행된 『고소지姑蘇志』에는 소주 사람들이 기이한 꽃과 반송盤松, 고매古梅를 심은 분경을 책상에 올려놓고 청아함을 즐긴다고 했으며, 황성증의 『오풍록吳風錄』에도 여염집은 물론이고 가난한 사람들까지 작은 화분으로 집안을 장식하고 감상했다고 하여 분경에 대한 애호가 얼마나 대단했는지 알 수 있다.[28] 두경杜瓊(1396~1474)의 〈우송도友松圖〉에 보이는 소나무와 창포 분재, 심주의 작

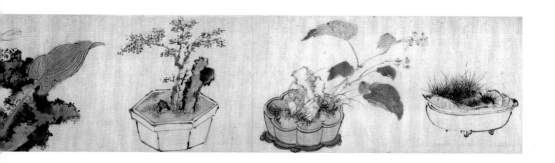

품 속 국화 분재, 문징명文徵明(1470~1559)의 작품 속 파초 분재 등은 이 러한 면을 확인시켜준다. 육치와 왕곡상王穀祥(1501~1568)의 작품에서 확 인되듯이 창포 분재는 독립적으로도 즐겨 그려졌다. 한편, 주지면周之冕 의 〈분경십이도〉는 추해당, 백합, 미인초, 구기자, 파초, 수죽脩竹, 영지, 석창포 등 당시 인기 있던 열두 종류의 분경을 잘 보여준다(도 11-7).

명대 후반에 분경이 번성했던 곳은 소주 외에도 항주, 송강, 남경, 복건의 포성浦城이 손꼽힌다. 분경 이론을 체계적으로 정리한 고렴은 궤 탁几卓에 올려놓는 분경이 가장 아름답고, 크기가 큰 것은 정사庭榭에 놓는 다고 했으며, 가장 예스럽고 아취 있는 것으로 천목송天目松을 꼽았다. 또 한 분경 하나를 감상하는 것은 산 위에 앉아 있는 것과 같고, 두 개를 감 상하는 것은 송림 속으로 들어가는 것과 같다고 하여 분경의 목적이 산 수의 관조를 대신한 것임을 알 수 있다.[29] 문인 출신으로 분재 기술에 뛰 어났던 송강의 주영朱纓(1520~1587)과 그의 아들 주치정朱稚征은 주목 되는 인물이다. 이들은 가정嘉定에 머물면서 문인 화가인 정가수程嘉燧 (1565~1643)와 이유방에게 분경 제작법을 알려주는 등 많은 영향을 끼 쳤다.[30]

고기원에 따르면, 소주에서 건너온 꽃을 가꾸는 장인[화원자]들로 인

해 남경의 분재가 다양해졌으며, 값이 1,000냥에 이르는 것도 있다고 하여 분경이 고가의 사치품으로 거래되었던 정황을 알 수 있다.[31] 이처럼 정원을 장식하는 화훼와 수목, 서재 안팎에 놓인 병화와 분경은 명대 강남 문사들의 일상과 시각을 지배하고 있었다.

수묵과 채색으로 피어난 화훼장권

1. 화훼장권의 서막과 전개

사계절의 기화이초奇花異草를 그리는 전통은 당나라 궁원宮苑의 진금기화珍禽奇花를 그려 궁원의 화려함을 기록한 데서부터 시작되었다. 송대에는 사계절의 아름다운 화초 또는 사계절 화초에 영모가 조합된 이미지가 형성되었다. 이는 성리학적 관념의 정착과 함께 우주와 자연의 이치와 질서를 전달하는 덕목으로 기능했으며, 때로는 인륜의 화합과 축수祝壽를 의미했다.[32] 명대 이전에 그려진 화훼도권으로는 송대 작자 미상의 〈백화도百花圖〉, 남송 양첩여楊婕妤의 〈백화도百花圖〉, 원대 전선錢選의 〈팔화도八花圖〉, 조충趙衷의 〈묵화도墨花圖〉가 대표적이다.

이러한 회화 전통이 지속되는 가운데 15세기 말경부터 17세기 전반까지 강남에서는 긴 두루마리 형식의 화훼장권이 대거 제작되었다. 이를 선도한 심주는 송·원대 사시화훼도四時花卉圖와 백화도의 전통을 복원하여 화훼장권의 내용과 형식을 제시했다. 그는 송·원대 화훼화풍을 두루 섭렵했지만 절친한 벗인 오관吳寬(1435~1504)의 집에 소장되어 있던, 남송 목계牧谿의 작품으로 알려진 〈사생소과寫生蔬果〉(북경 고궁박물원

소장)에서 많은 영감을 받았다.[33] 이 작품에 남아 있는 심주의 제발에서 확인되듯이 그는 목계 작품의 소재와 화풍을 바탕으로 화조, 화훼, 초충, 과일·채소, 새와 동물을 문인화의 영역으로 끌어들였고, 수묵사의법과 설색몰골법에서 새로운 경지를 개척했다.

　기록에 따르면, 심주는 화훼와 화훼잡화를 그린 두루마리를 여러 차례 제작한 것으로 파악되는데,[34] 현전하는 작품 가운데 메트로폴리탄 미술관 소장 〈사계화훼도四季花卉圖〉(도 11-8)는 진작으로 여겨지는 작품이다. 모란에서 수선에 이르는 사계절의 꽃들을 순서대로 배열하되 두 종류의 꽃들이 어울린 모습과 한 종류 꽃이 번갈아 배치되었으며, 제화시가 쓰이지 않은 경물 사이의 공간은 비교적 넓은 편이다. 이러한 화훼장권은 진순에 의해 명대 후기 화훼화의 주요한 형식으로 정착된다.

1) 진순의 화훼장권

　심주에 이어 화훼장권의 정립과 확산에 크게 기여한 인물은 35점 이상의 작품을 제작한 진순이다. 그는 초명初名이 순淳, 자字가 도복道復, 복보復甫, 復父, 호는 백양산인白陽山人이다. 소주 장주현長洲縣 대요촌大姚村 출신으로 1516~1518년경 북경의 국자감에서 수학한 뒤 관직을 사양하고 고향으로 돌아와 양산陽山에 오호전사五湖田舍를 짓고 평생 은거했다. 진순의 집안은 소주의 대표적인 명문세가로, 남경도찰원좌부도어사南京都察院左副都御史를 지낸 조부 진경陳璚(1440~1506)은 심주, 오관, 왕오와 세교하였고, 부친 진약陳鑰(1464~1516)은 문징명을 위해 자신의 집에 가식암假息庵이라는 서재를 지을 정도로 그와 절친했다. 이러한 배경하에 진순은 12세 무렵부터 문징명에게서 고문, 사장詞章, 서법, 시화를 배웠으며, 당시 소주와 강남 문예계의 명사들과도 폭넓게 교유하였다.[35] 그는 담박한 성

정의 소유자로 시·서·화와 술을 즐기는 처사의 삶을 살았다. 심지어 그
는 〈말리도茉莉圖〉(대만 국립고궁박물원 소장)에서 꽃을 너무도 좋아하여
스스로 벽癖이 있다고 밝히기도 했다.[36]

진순의 화훼화풍이 형성되는 데에는 심주의 영향이 컸다. 그는 젊
은 시절에 심주의 《관물지생사생책觀物之生寫生冊》을 임모한 바 있고, 55세
되던 1538년에는 일찍부터 보아왔던 심주의 〈수묵소과도水墨蔬果圖〉에서
영감을 얻어 작품을 제작하기도 했다. 또한 〈화고모란도花觚牡丹圖〉(1543)
와 〈병연도瓶蓮圖〉(1543)의 화제에서 심주의 작품과 화법을 인용한 것에
서도 이를 확인할 수 있다.[37]

진순은 50세 이후에 수묵사의법과 설색몰골법, 두 방면에서 개성
적인 화훼화를 개척했다. 1534년 작 〈묵화조정도墨畫釣艇圖〉는 진순이 정
립한 화훼장권의 형식과 수묵사의법을 잘 보여주는 대표작이다(도 11-
9). 564cm에 이르는 긴 두루마리에는 매죽난국, 추계秋葵, 수선, 화조, 소
나무, 산수 등이 능숙한 필묵으로 그려졌으며, 산수를 제외한 각 장면은

도 11-8. 심주, 〈사계화훼도〉, 명, 종이에 수묵담채, 전체 27.5×504.8cm, 미국 메트로폴리탄미술관.

절지화훼화 형식으로 포치布置에 변화를 주었고, 각 장면의 제화시와 발문은 유려한 행초체行草體를 구사하여 시·서·화가 어우러진 격조 있는 화면을 보여준다. 진순은 이 작품을 시작으로 소재와 구성에 조금씩 차이가 있는 화훼장권을 다수 제작한 것으로 보아 사계화훼도권으로 나아가는 시발점이 된 작품으로 생각된다. 자제시自題詩는 주로 은거생활의 정취와 꽃에 대한 감상을 담아냈다. 왕세정의 평가처럼 진순은 시와 문장에도 뛰어나 당시 소주 최고의 시사詩社 모임으로 이름 높았던 동장십우東莊十友의 일원으로 활동했다.[38] 서체는 미불米芾(1051~1107), 문징명, 양응식楊凝式의 영향을 받았으며, 특히 초서에 뛰어나 막시룡莫是龍(1537~1587)은 그가 미불의 수준에 이른다고 평하였다.[39]

이와 같이 절지화훼화와 제화시가 짝을 이루는 구성은 1540년에 그려진 〈묵화십이종도墨畵十二種圖〉에서 보듯이 매화, 매괴玫瑰, 백합, 부용, 촉규蜀葵, 계화, 국화, 산다 등 계절의 순서에 따른 정련한 사계화훼도로 정착했다.

(상) 도 11-9. 진순, 〈묵화조정도〉 부분, 1534년, 종이에 수묵, 전체 26×564cm, 중국 북경 고궁박물원.
(하) 도 11-10. 진순, 〈화과도〉 부분, 1541년, 전체 34,5×528cm, 종이에 수묵, 중국 상해박물관.

　　진순은 생애 말기로 갈수록 다양한 구도를 실험했다. 1541년 작
〈화과도花果圖〉는 제화시를 생략하고 꽃의 크기와 공간에 변화를 줌으로
써 화훼와 과일의 자연스러운 배치와 흐름이 돋보이는 작품이다(**도 11-
10**).[40] 말년인 1544년에 그린 〈화훼도〉(대만 국립고궁박물원 소장)에서는
두세 가지의 꽃가지가 포개지고 이어지는 구도를 보인다.

　　진순은 55세를 전후한 1538년경부터 보다 자유분방한 필묵을 구사
했다.[41] 심주의 작품과 비교해보면, 심주는 비교적 차분한 필치로 국화꽃
과 잎의 형태를 잘 살린 반면, 진순은 소략하고 빠른 필묵으로 꽃과 잎
을 대략 그려 평면적인 형태미를 추구했다. 점을 찍어 꽃을 표현한 장면
에서도 진순은 아무렇게나 내던져놓은 듯 분방하고 거친 필치를 구사하

여 심주에 비해 진전된 표현을 보여준다(표 11-1).[42] 이러한 면모를 청나라 방훈方薰(1736~1799)은 "백석옹白石翁(심주)의 소과영모蔬果翎毛는 원인元人의 법을 얻어 기운이 심후하고 필력이 침착하며, 백양白陽(진순)의 필치는 초일超逸한데 심주를 법으로 삼았으나 그 오묘함은 자성한 것이다"라고 평한 바 있다.[43]

진순은 자신의 화법을 "마음대로 그린 것[漫寫]" 또는 "장난삼아 그린 것[戲作]"이라 칭하고 영물詠物로써 정情을 말할 뿐이라는 사의적인 입장을 표명했다.[44] 그는 어려서부터 사생을 좋아하여 종종 채색과 정밀함을 추구했는데, 옛 사람의 뜻을 얻지 못함을 한탄하고 붓과 벼루에 의지하여 홍취를 찾았으며 나이가 들수록 수묵에 매진했다고 밝혔다. 또

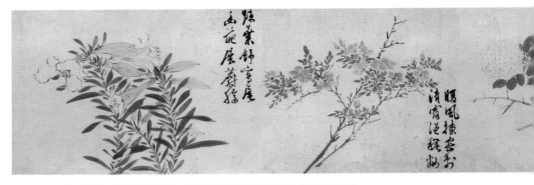

도 11-11. 진순, 〈관물지생화훼도〉 부분, 1544년, 종이에 담채, 중국 무석시박물관.

표 11-1. 심주와 진순의 화훼 표현

심주, 《사생도책》, 1494년	진순, 〈묵화십이종도〉, 1540년

한 어릴 때에는 사물의 형상을 닮게 그리는 정교한 채색에 마음을 두었으나 생물과 천지간에 있는 온갖 사물의 조화가 같지 않고, 같다고 하더라도 품부 받은 것과 형체가 다른 것을 깨달았으며, 고인의 뜻을 나태하

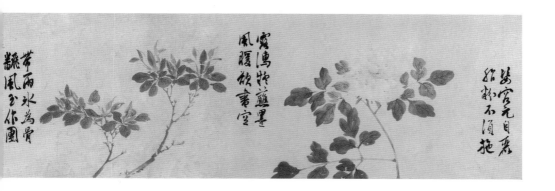

게 따르거나 사물의 겉모습만 닮게 해서는 안 된다는 의견을 피력했다.[45] 즉, 자신의 흥취와 정을 사물에 기탁하고 고인의 뜻을 따라 사물의 형상을 닮게 그리는 데 구애되지 않고 수묵으로 희작遊戱한다는 창작론을 제시했다.

또한 진순은 설색몰골법에서도 진일보한 면모를 보였다. 무석시박물관 소장 〈관물지생화훼도觀物之生花卉圖〉(도 11-11)와 청도시박물관 소장 〈백화도〉가 대표적인 작품이다. 생애 마지막 해에 그린 〈관물지생화훼도〉(1544)는 자신의 화풍적 연원을 밝히듯 심주의 작품에서 유래하는 '관물지생觀物之生' 네 글자를 그림 앞에 남겨놓아 주목된다. 제화시와 그림의 순서에는 차이가 있지만 앞서 살펴본 〈묵화조정도〉 같은 일도일제一圖一題의 구성이다. 이화, 목단, 신이辛夷, 수국, 매괴, 백합, 연꽃, 치자, 국화, 훤화蕡花, 매화를 그렸으며, 부분을 제외한 대부분은 윤곽선을 그리지 않고 맑은 담채로 물들이는 몰골법이 사용되었다. 문징명은 이 작품의 제발에서 진순의 그림은 모두 생의生意가 있고, 대충 그렸지만 의태가 충분하다고 평했다.[46]

2) 채색공필의 실험

육치는 수묵사의법과 설색몰골법을 개성적으로 소화하는 한편, 화훼 본래의 형과 색을 잘 드러낼 수 있는 채색공필법을 개척하여 문인 화훼화의 새로운 흐름을 선도했다.

육치는 가학을 바탕으로 높은 학문적 명성을 쌓았으며, 출사의 뜻을 접은 1554년 이후에는 지형산에 은거하며 고문과 서화에 매진했다. 그는 가솔과 제자들을 두루 보살펴 덕행으로 이름이 높았다. 또 청빈한 생활 가운데서도 수백 종의 국화를 재배할 정도로 국화에 대한 사랑이 지극했다. 육치는 부친의 묘지명을 써준 문징명을 비롯해 진순, 왕수王守, 황희수黃姬水(1509~1574), 왕곡상, 주천구周天球(1514~1595) 등과 교유했으며, 말년에는 왕세정을 위해《유동정도책遊洞庭圖冊》(1573)과《임왕리화산도책臨王履華山圖冊》을 그려줄 정도로 그와 친밀한 관계를 맺고 있었다.[47]

육치는 화훼화뿐 아니라 화조화에서도 뛰어난 기량을 발휘했으며, 수묵사의법보다 담채몰골법과 채색공필법을 적극 구사했다. 40대에서 60대에 이르는 시기에 제작된 대만 국립고궁박물원 소장 세 점의 화훼도권(1537, 1548, 1559)은 공필채색화풍을 잘 보여주는 작품들이다. 1548년 작 〈사시화훼진적도四時花卉眞跡圖〉의 제발에서 그는 "전순거錢舜擧(전선)의 필의筆意를 방倣한 것"이라고 밝혀 화풍적 연원을 파악할 수 있다.[48] 원초에 활동한 전선은 송대 원체 화훼화를 바탕으로 차분하고 우아한 채색과 내면의 심경을 담은 제화시를 더해 문인적 감성의 화조화와 화훼화를 제작한 것으로 유명하다. 전선의 〈화조도〉(천진시 예술박물관 소장)에는 육치와 교유한 황희수의 감상평이 남아 있어, 소주 화단에서 전선의 작품이 유통되었던 정황이 파악된다. 육치는 송대 공필채색화법뿐 아니라 전선의 작품을 바탕으로 자신의 화풍을 완성해나갔던 것이다. 또한 진순

이 시도한 두 가지 구도 가운데 제화시와 그림이 짝을 이루는 화면보다 제화시를 생략하고 화훼의 포치와 연결을 중시하며 구성의 묘미를 살릴 수 있는 구도를 선호하였다.

　육치의 1559년 작 〈선포장춘도仙圃長春圖〉는 노치魯治의 〈백화도〉를 따른 것으로, 이전 작품에 비해 한결 정돈된 배치와 경물 간의 유기적인 구성이 돋보인다(도 11-12). 다른 작품에 비해 짧은 두루마리에는 사계절 순서에 따라 살구꽃, 난초, 전추라剪秋羅, 모란, 첩경해당貼梗海棠, 백합, 장미, 치자, 추해당, 견우화牽牛花, 산다, 수선, 녹악매綠萼梅 등이 그려졌다. 첩경해당과 추해당, 녹악매는 정원수와 분경으로 애호되던 진귀한 화목이며, 전추라와 견우화는 육치가 유독 선호한 소재이다. 그는 선묘로 꽃의 형태와 나무줄기의 질감까지 정밀하게 묘사하고 진한 채색으로 화려함을 더해 치밀한 사생력과 색채 감각을 유감없이 보여준다(도 11-12-1). 송대 화훼화를 능가하는 섬세한 표현력과 아름다운 채색, 유기적인 구성은 정적이면서 긴장감과 형식미가 느껴지는 전선의 작품에 비해 활달한 생동감을 느끼게 한다. 육치가 담채몰골풍의 작품에서도 다른 화가들에 비해 유독 선묘를 많이 사용한 것은 바로, 이러한 공필화 제작의 경험이 바탕이 되었기 때문일 것이다.

　노치는 〈선포장춘도〉의 바탕이 된 광동성박물관 소장 〈백화도〉(1556)를 그린 인물로, 육치에게 영향을 끼칠 정도로 기량이 뛰어난 화가이나 자세한 이력은 파악되지 않는다. 고병顧炳이 편찬한 『고씨화보顧氏畫譜』에 소주 출신으로 화훼에 뛰어났다는 단편적인 기록만 전할 뿐이다.[49] 그러나 대만 국립고궁박물원 소장 행서시行書詩와[50] 1560년 작 〈백화도〉(북경 고궁박물원 소장)에 쓰인 군영잡영시群英雜咏詩, 그 밖의 작품들에 보이는 화제로 보아 문예적인 소양을 갖춘 문인화가로 추정된다. 그는

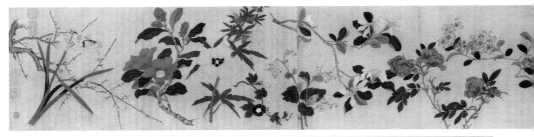

(상) 도 11-12. 육치, 〈선포장춘도〉, 1559년, 비단에 채색, 전체 30.4×266.9cm, 대만 국립고궁박물원.
(하) 도 11-12-1. 육치, 〈선포장춘도〉 부분.

설색몰골법과 채색공필법에 모두 뛰어났으며, 그림에서 스승으로 삼을
만한 것이 없어서 사물의 변화를 조용히 관찰했으며, 스스로 터득한 화
목의 생동감과 조화의 오묘함을 흥에 겨워 하나하나 그려냈다며 문인화
가다운 창작 태도를 보였다.[51]

2. 자의식과 파격적인 필묵

한편, 서위는 진순의 수묵사의법에서 한 단계 발전한 파격적인 필묵으로 독창적인 회화세계를 열었다. 서위는 절강성 소흥紹興 출신으로 자는 문청文淸, 문장文長이며, 호는 청등거사靑藤居士, 천지산인天池山人이다. 그는 불우했던 가정환경과 여덟 차례 과거시험의 실패, 정신분열증으로 인한 자해와 살인, 투옥에 이르기까지 좌절과 시련의 삶을 살았다. 양명학, 불교, 노장사상을 두루 섭렵했고, 시와 문장, 희곡, 서화 등 모든 분야에서 탁월한 기량을 발휘했다.[52]

서위는 당호를 매화관梅花館이라 지을 정도로 꽃을 좋아했으며, 진수경陳守經 등의 벗들과 함께 왕해목王海牧의 집에서 해당화 분재를 감상한 바 있고, 반승천潘承天의 집에서는 해당을 심고 시를 짓기도 했다.[53] 그는 심주와 진순의 화훼화를 감상했으며, 사시신謝時臣(1488~1567), 심사沈仕(1488~1565), 유세유劉世儒와 교유했음이 확인된다.[54] 특히 1551년에 절친한 벗이었던 반익潘�의 소개로 만난 심사는 〈화훼도〉(절강성박물관 소장)에서 보듯이 진순의 화풍을 잘 알고 있는 인물이었다. 서위는 심사의 〈수묵다화도水墨茶花圖〉를 평생 소중하게 간직했는데, 서위가 회화에 관심

을 갖기 시작한 초기의 만남이라는 점에서 주목을 끈다. 또한 1575년경 같은 소흥 출신으로 매화 그림에 뛰어났던 설호雪湖 유세유와의 교유도 그의 작품 활동에 영향을 미쳤을 것으로 생각된다.

도쿄국립박물관 소장 〈화훼잡화도花卉雜畵圖〉(1575)는 서위가 조카 사반史槃에게 그려준 것으로 제작 연대가 파악되는 50대 중반의 대표작이다(도 11-13). 진순이 정립한 제화시와 그림이 짝을 이루는 구성을 따랐으며, 연하유압蓮下遊鴨, 석류파초, 매화, 목단, 포도, 소과, 어해魚蟹를 그렸다. 1575년 정식으로 석방이 허락되자 항주를 거쳐 남경 천목산을 유람하고 돌아온 뒤 심신의 안정을 찾고 성숙한 필묵을 유감없이 발휘한 작품이다. 사물의 형태를 벗어난 파격적인 발묵은 포도 그림(도 11-13-1)에서 잘 드러나는데, 그는 발문에 쓴 시에서 "손가락 끝 호연한 기운은 우레 소리 같다"고 표현했다.[55] 이는 초서, 특히 광초狂草의 창작 원리와 통하는 것으로 그가 스스로 가장 뛰어나다고 평가했던 서법의 원리를 회화에 적용한 것으로 생각된다. 그는 감옥에서 서법 연마에 몰두하여 미불, 황정견黃庭堅(1045~1105), 축윤명祝允明(1460~1526)의 서체에 심취했으며, 투옥 중인 1570년에는 서법서인 『필현요지筆玄要旨』와 『현초유적玄抄類摘』을 편찬했다.[56]

제화시를 생략한 작품으로는 〈사시화훼도〉(북경 고궁박물원 소장)와 〈잡화도雜畵圖〉(남경박물원 소장)를 들 수 있다. 10m가 넘는 대작들로 서위가 주장했던 '희작戱墨'과 '형사를 구하지 않고 생동하는 운치를 추구한다不求形似求生韻'는 창작 정신을 잘 보여주는 파격적인 필묵이 돋보인다. 또한 경물 사이에 공간을 많이 둔 것도 특징이다. 〈사시화훼도〉(도 11-14)는 화면 전반부에 발묵법을 구사하고, 후반부에는 휘갈긴 듯 거친 필치의 붓질을 가한 뒤 수묵으로 여백을 물들이는 대비적인 효과를 추구하

(상) 도 11-13. 서위, 〈화훼잡화도〉 부분, 1575년, 종이에 수묵, 전체 28.4×665.1cm, 일본 도쿄 국립박물관.

(하) 도 11-13-1. 서위, 〈화훼잡화도〉, '포도' 부분.

여 전례 없는 시각적인 신선함을 안겨준다.[57] "그림의 양필兩筆에 차이가 있음을 괴이치 말라"는 화제는 제화시를 통해 자신의 심경과 의도를 드러내고 구매자의 이해를 구하는 서위의 전략이 담겨 있다.[58] 남경박물원 소장 〈잡화도〉는 형태 묘사를 벗어나 필묵의 흥취를 추구하는 문인화의 극단을 보임으로써 전통적인 관념에 도전하는 개성과 파격의 극점을 보

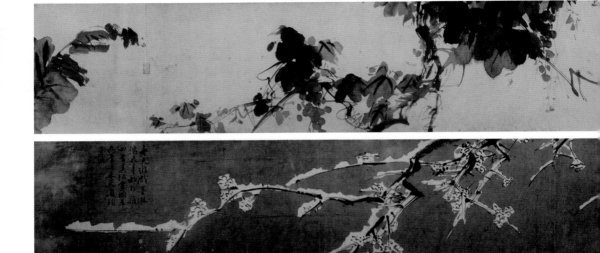

도 11-14. 서위, 〈사시화훼도〉 부분, 16세기, 종이에 수묵, 전체 29.9×1081.7cm, 중국 북경 고궁박물원.

여준다.

생애 말기에 그린 〈화훼잡화도〉(1591)의 제화시에서는 "쉰아홉 살 이내 몸은 가난만 남아, 헛되이 낙양의 봄을 기억해서 무엇 하리! 어찌 연지가 부족해서이리요? 모란의 풍류는 먹으로만 그려낼 뿐"이라며[59] 병 마와 가난으로 고생하던 자신의 처지를 위로하며 오직 수묵에 의지해 살아온 소회를 드러냈다. 여기에 보이는 과일과 채소, 게와 생선은 심주 가 다룬 소재이기도 하지만, 화훼와 이 소재들을 함께 긴 두루마리에 그 린 화훼잡화도는 서위에 의해 본격화되었다. 이 외에도 그는 옥잠화를 새롭게 부각하고 이전 화가들과 달리 오동나무와 파초를 화훼장권의 소재로 활용하는 등 소재적인 면에서 새로운 면모를 보였다.

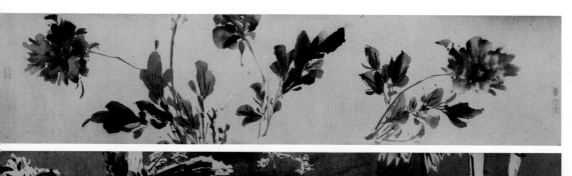

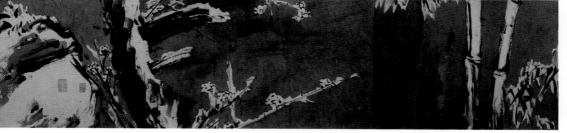

3. 화원의 꽃에서 아취 있는 물건으로

명대 화훼장권의 마지막을 장식하는 이는 주지면과 손극홍孫克弘 (1533~1611)이다. 16세기 후반에서 17세기 초에 활동한 이들의 작품은 명 말기 원예문화와 청공벽清供癖을 여실히 보여준다.

주지면은 진순과 육치 이래로 소주에서 활동한 최고의 화훼화가로 후대에 많은 영향을 끼친 인물이다. 자는 복경服卿 또는 여남汝南이며, 호는 소곡少谷, 당호는 묵화관墨花館이다. 생몰년은 알려져 있지 않은데 작품의 관지로 보아 가정·만력 연간에 활동한 것으로 짐작된다. 그는 술을 좋아하고 얽매이길 싫어하는 성품에 고예古隸에도 조예가 깊었으며, 집 안에 각종 금조禽鳥를 키우고 자세히 관찰하여 작품을 완성했다고 한다.[60] 원대 화가 왕면王冕을 방한 〈연저문금도蓮渚文禽圖〉와 진순을 방한 〈화훼

도〉가 전하는 것으로 보아 역대 화훼화와 화조화를 두루 학습하며 자신의 화풍을 완성한 것으로 추정된다.

주지면은 왕세정에게 "진순과 육치의 장점을 겸비하여 사의 화조는 신운神韻이 있고 설색은 연아妍雅하다"는 평가를 받았으며, 청대 장경張庚(1685~1760)은 구화점엽법鉤花點葉法의 대성자라 일컬었다. 추일계雛一桂(1686~1772)는 주지면이 황전黃筌과 서희徐熙를 계승한 두 유파와 함께 명대 3대 화조화파를 이룬다고 평했다. 명 말의 인기 소설 『초각박안량기初刻拍案惊記』에 그의 작품이 언급될 정도로 대중적인 명성을 구가했으며, 유기劉奇, 왕유열王維烈, 왕유신王維新, 진가언陳嘉言, 고병 등 많은 제자를 배출했다. 『십죽재서화보十竹齋書畵譜』를 제작한 호정언胡正言, 조비趙備, 고양高陽 등 남경 지역 화가들에게도 많은 영향을 끼친 것으로 알려져 있다.[61]

주지면의 〈화훼도〉(1601)(도 11-15)는 50여 종에 이르는 꽃들을 다이내믹하게 배치한 구성적 능력과 정확한 형태 묘사, 각종 채색이 어우러져 직업화가로서의 탁월한 기량을 유감없이 보여준다. 10m가 넘는 두루마리에 다양한 자태로 묘사된 기화이초奇花異草는 마치 백화만발한 정원을 옮겨놓은 듯하다. 국화, 모란, 장미과 식물은 서너 품종이 함께 그려졌으며, 서위가 즐겨 그린 옥잠화와 마름, 무, 콩가지 같은 소과류도 등장한다. 대개 꽃의 윤곽을 선묘로 그린 뒤 채색을 가하고, 잎을 몰골로 그리는 구화점엽법이 사용되었으며, 부분적으로 담채몰골법도 보인다. 송대에 시작된 구화점엽법은 심주와 진순으로 이어졌으며, 주지면에 의해 크게 발전했다. 담채와 강한 채색이 적절히 조화를 이루고 화려한 가운데 운치와 격조를 놓치지 않는 것은 주요 회화 구매층이던 문인의 취향을 감안한 화풍적인 모색으로 생각된다.

이 외에도 17m가 넘는 두루마리에 70여 종의 화훼와 소과를 그린

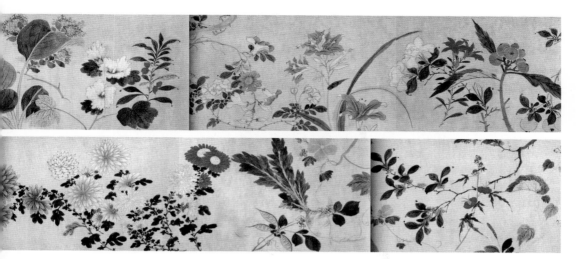

작품은 서화 시장의 성장과 화훼화의 수요 증대에 따른 작품의 대형화 현상을 잘 보여준다.

　　주지면의 수묵사의법은 북경 고궁박물원 소장 〈백화도〉(1602)에서 자세히 살필 수 있다(도 11-16). 제화시를 생략하고 30여 종의 꽃들이 자연스럽게 이어지는 구도를 취했으며, 구화점엽법과 수묵몰골법을 적절히 사용했다. 수국과 백합을 그린 장면에서 보이듯이, 주지면은 화훼를 정밀하게 표현하면서도 문인적인 정취를 놓치지 않는다(표 11-2). 왕세정이 "도복道復(진순)은 묘妙하지만 진眞하지 않고, 숙평叔平(육치)은 진하지만 묘하지 않은데, 주지면이 두 사람의 장점을 겸비했다"고 평한 것은 이러한 면모를 정확히 지적한 것이라 생각된다.[62]

　　작품 여백에는 왕치등, 장봉익張鳳翼(1527~1613), 신시행申時行(1535~1614), 진계유, 진원소陳元素, 두대수杜大綏, 전윤치錢允治(1541~1624), 한도형韓道亨, 문보광文葆光, 문진맹文震孟(1574~1636)에 이르는 명 말기의 저명

도 11-16. 주지면, 〈백화도〉 부분, 1602년, 종이에 수묵, 전체 31.3×703.2cm, 중국 북경 고궁박물원.

표 11-2. 진순, 육치, 주지면의 화훼 표현

진순	주지면
육치	주지면

한 문인, 화가, 수장가들이 작품을 감상하고 화제를 남겼다.[63] 이 중 왕치등, 장봉익, 신시행은 주지면의 다른 작품을 감상하고 글을 남기기도 했다. 이처럼 주지면은 불특정 다수를 위한 미술시장뿐 아니라 강남 문사들의 감식안을 만족시키며 만력 연간 최고의 직업화가로 활동했다.

송강 출신으로 오파吳派의 영향을 많이 받은 손극홍의 작품은 만명晚明 문인들의 화훼와 소과에 대한 인식을 잘 보여준다. 자字는 윤집允執, 호는 설거雪居이며, 부친 손승은孫承恩(1481~1561)이 예부상서를, 자신은 호북성 한양태수漢陽太守를 지낸 명문가 출신이다.[64] 수석과 서화 골동품에 조예가 깊었으며, 장서가로도 이름이 높았다. 고정의顧正誼, 막시룡, 동기창董其昌(1555~1636), 진계유 등 탈속적인 문인문화에 심취했던 인물들과 교유했으며, 동향의 송욱宋旭(1525~1605 이후)과 항주의 직업화가 남영藍瑛(1585~1664)과도 친분이 있었다.[65] 주지면의 《화훼도》(1572)에 '정상精賞'이라고 제題한 것과 두 사람의 작품에 공통된 표현이 보이는 것은 교유 가능성을 상정케 한다.

손극홍은 산수, 화조, 난죽, 인물을 가리지 않고 두루 잘 그렸으며, 화조는 초기에 서희와 조창趙昌을, 후에는 심주와 육치를 배웠다. 북경 고궁박물원 소장 〈백화도〉(도 11-17)는 자제시와 꽃가지가 차례로 이어지는 다소 정적인 화면에 구륵법鉤勒法과 우아한 채색으로 화훼 하나하나의 아름다움을 느끼게 한다. 육치와 노치가 구사한 공필채색법을 따르면서도 두 사람에 비해 온화한 채색을 사용하고, 수묵으로 나뭇가지의 질감을 보다 부드럽게 표현한 것은 자신만의 개성적인 면모이다.

〈사생화훼소과도寫生花卉蔬果圖〉와 〈운창청완도蕓窓淸玩圖〉(1593)(도 11-18)는 화훼와 소과가 '아취 있는 물건'으로 자리 잡은 정황을 보여준다. 여기에는 여러 가지 꽃들과 소과, 어해, 수석, 다호茶壺, 청동기, 화병, 분재,

(상) 도 11-17. 손극홍, 〈백화도〉 부분. 명, 종이에 설색, 전체 27.0×532.5cm, 중국 북경 고궁박물원.
(하) 도 11-18. 손극홍, 〈운창청완도〉 부분, 1593년, 종이에 채색, 전체 20.5×318.5cm, 수도박물관.

어항이 그려져 있다. 이들은 우아한 문인생활에 필요한 완상물과 생활
품으로 당시 문방청완 서적에도 올라 있는 물건들이다. 화훼와 함께 자
주 그려지던 과일은 식용 목적 외에도 향기와 시각적인 아름다움으로
인해 완상품으로서도 가치가 높았다. 손극홍은 자신이 경영하던 동곽초
당東郭草堂에서 탈속적인 한아閑雅 생활을 즐기며 망천장輞川莊을 능가한다
고 자부했던 인물이다. 세속적 가치와 무관한 '여분의 물건'을 늘어놓은
화면 속에서, 화훼는 수석·고동기 같은 인공물과 함께 문인들의 우아한
삶의 필수적인 물품으로 시각화되어 있다. 작품의 구성적인 묘미보다
경물 간에 공간을 많이 두고 마치 물건들을 늘어놓은 듯 보이는 화면은
우리의 시선을 물건 하나하나에 머물게 한다.

명대 화훼장권의 특징과 의의

기화이초를 긴 두루마리에 그린 화훼장권의 회화적 특징은 네 가지 정도로 꼽을 수 있다. 먼저 구도적인 면에서 제화시와 그림이 짝을 이루는 일도일제 형식과 제화시 없이 사물의 포치와 연결을 중시한 작품으로 구분된다. 심주는 송·원대의 사시화훼도와 백화도의 전통에 명대 문인의 미감을 부여했으며, 35점 이상의 작품을 제작한 진순은 화훼장권의 정립과 확산에 크게 기여했다. 후대 화가들은 대체로 두 가지 유형의 화훼장권을 모두 그렸는데, 일도일제 형식은 심사, 서위, 손극홍, 조비의 작품에서 주로 발견된다. 왕곡상, 육치, 노치, 서위, 주지면, 손극홍은 제화시가 생략된 일련의 작품들을 제작했다. 이 중에서도 왕곡상, 육치, 노치, 주지면은 진순의 구도를 보다 발전시켜 갖가지 꽃들이 복잡하고 화려하게 연결되는 구성미를 추구했다. 이에 비해 서위와 손극홍은 장면 사이에 공간을 많이 두어 각각의 사물에 시선을 집중시키는 효과를 높였다.

다음으로 살펴볼 것은 화훼장권과 화훼잡화권을 구성하는 화목花木의 내용이다. 화훼장권은 심주의 〈사계화훼도〉(도 11-8)와 상해박물관 소장 진순의 〈화훼도〉(1536)에서부터 춘하추동 순서의 사계절 화훼로 구성되는 것이 일반적이다. 그런데 서위는 〈화훼십육종도花卉十六種圖〉(1577)에서 매화와 산다(겨울), 촉규와 국화(가을), 모란과 난초(봄), 부용(여름), 추해당(가을), 연꽃과 수국(여름), 옥잠화(가을), 행화(봄), 대나무와 수선화(겨울), 훤화(가을), 석류(여름) 순으로 계절의 순서를 따르지 않는 구성을 보인다. 손극홍도 대개 행화, 도화, 모란으로 시작해서 수선, 산다, 매화로 마무리 짓는 관례를 따르지 않고, 〈백화도〉(도 11-17)에서 자정향紫丁香과 호접화蝴蝶花로 시작과 끝을 장식했다. 서위와 손극홍은 오파의 회

화 관습에서 벗어나 개성적인 해석을 시도
한 것이 자주 목격된다.

또한 화훼장권의 마지막인 겨울 화목
이 수선·매화, 수선·산다, 수선·매화·산
다, 수선·매화·산다·대나무·영지로 그려
진 것도 주목된다. 오파 이전에 그려진 사
시화훼도의 겨울 꽃이 대개 매화와 산다의
조합을 보였다면,[66] 수선과 매화가 그려진
심주의 작품에 이어 진순은 '수선을 기본'
으로 매화, 산다, 대나무, 영지를 조합했으
며, 육치와 주지면도 대개 이런 구성을 따
랐다. 진순은 남경박물원 소장 〈서화도書畵
圖〉**(도 11-19)**에서 보듯이 수선·매화·산다를
조합한 작품을 여럿 그렸으며, 이는 손극홍,
소미邵彌, 설소소薛素素 등으로 이어져 『고씨
화보』(1603)에도 수선과 매화 삽도가 수록
되었다.

도 11-19. 진순, 〈서화도〉, 1543년, 종이에 수묵,
57.0×30.7cm, 중국 남경박물원.

셋째, 화훼의 소재도 점차 다양해져 진순이 10~15종 내외를 그리
던 것이 육치와 노치에 이르면 30여 종으로 늘어났고, 주지면은 50~70
여 종에 이르는 소재를 다루었다. 이전부터 즐겨 그려진 모란, 작약, 연
꽃, 매화, 난초뿐 아니라 신이辛夷, 옥란, 추해당, 국화, 촉규, 백합, 첩경해
당, 녹악매, 전추라, 견우화 같은 다양한 화초와 화목이 그려졌다. 특히
서위는 옥잠화를 새로 부각했으며, 파초를 화면 구성에 적극 활용했다.
또한 화훼에 과일, 소과, 어해, 수목을 함께 그리는 화훼잡화권을 정착

시킨 것도 주목된다. 70여 종의 소재를 다룬 주지면의 작품은 명 말기에 화훼의 품종이 얼마나 다양했는지를 여실히 보여준다.

넷째, 작품의 규모도 5~6m 정도였던 것이 서위와 주지면에 이르면 10m가 넘는 대형 작품으로 발전했다. 동시대 산수장권과 유사한 경향으로, 서화 애호 풍조가 확산되고 미술의 상품화가 가속화되면서 대형 작품에 대한 수요가 많아졌기 때문으로 생각된다. 또한 화훼를 감상하는 운치와 자신의 심회를 드러내려는 문인들의 표현 욕구의 증대와 뛰어난 기량을 갖춘 화가들의 등장, 미술시장의 성장에 따라 화훼화에 대한 수요가 크게 늘어난 것을 원인으로 지적할 수 있다. 화훼화가 문인들의 주요한 표현 수단으로 인식되면서 화풍 면에서의 모색도 다양하게 이루어졌다. 수묵사의법, 담채몰골법, 공필채색법, 구화점엽법 등이 사용되었고, 대부분의 화가들은 두 가지 이상의 화법을 구사했다. 같은 화풍이라 하더라도 작가에 따라 개성적인 면모를 보였으며, 담채몰골법이 가장 폭넓게 수용되었고 공필채색의 실험도 주목되는 양상이다.

백화만발한 화원의 꽃들을 옮겨놓은 듯한 화훼장권은 명대 강남 문인들의 문예 취향과 지적 경향을 보여주는 대표적인 사례이다. 원예에 대한 실제적인 관심과 탐미적인 취향을 보인 문인 그룹과 동일한 관심을 공유하며 수묵과 채색으로 명대의 미감을 담아낸 화가들의 치열한 모색을 볼 수 있었다. 화훼는 아름다운 자연의 대상으로 여전히 문인의 심회와 성리학적 가치를 담아냈으며, 장식과 길상의 대상이었다. 또 한편 수석, 다호, 청동기와 함께 '서재에 놓인 아취 있는 물건'으로서 세속의 가치와 무관한 문인들의 우아한 삶의 필수품으로 여겨졌다. 화훼장권은 청대의 북경 화단에서 다른 의미를 띠는 그림으로 다시 모습을 보이게 된다.

화훼화가 추일계와 『소산화보』

박도래

추일계와 『소산화보』에 대하여

꽃과 풀을 그리는 화훼화는 인물화나 산수화만큼이나 역사가 오래된 동양 회화의 대표적인 분야이다. 하지만 역대 동양화론에서는 화훼화를 전문적으로 다루는 이론서가 거의 없다시피하다. 이러한 점을 볼 때 소산小山 추일계鄒一桂(1686~1772)의 『소산화보小山畵譜』는 중국 화론서 중 보기 드물게 화훼화만을 대상으로 쓰인 이론서로서 독자적인 의의를 지닌다. 이 글에서는 화훼화를 전문적으로 그렸던 화가이자 이론가로서 글을 쓰기도 했던 추일계 화론의 중심적인 내용에 대해 그의 저술 『소산화보』를 통해 알아보고자 한다.

추일계는 청대淸代 중기의 문인관료이자 궁정에서 활동했던 화가로, 옹정雍正~건륭乾隆 시기에 활동했던 공필채색 화훼화 분야의 대표적인 작

가 중 한 명이다.[1] 그는 1727년 진사가 된 후 내각학사, 예부시랑 등의 직책을 맡아 오랫동안 관직을 지냈다. 특히 건륭제 시기에 활발하게 활동하면서 소위 '사신화가詞臣畵家'로서 황제의 명을 받들어 다수의 그림을 제작했다.[2] 그는 화사한 채색과 정교한 필치의 화훼화를 추구했으며, 절지, 분경 등의 소재를 즐겨 그렸다. 특히 정통파 문인이자 화훼화가인 운수평惲壽平(1633~1690)의 영향을 많이 받았으며 그의 뒤를 이어 청대를 대표하는 화훼화가라 평가받아왔다.[3] 또한 추일계와 화풍을 공유하는 장정석蔣廷錫(1669~1732), 마원어馬元馭(1669~1722), 장부蔣溥(1708~1761), 전유성錢維城(1720~1772), 여성余省(?~1757경), 추원두鄒元斗 등 일련의 화가들에 의하여 형성된 화훼, 화조화 경향은 청대 궁정회화의 주요한 흐름 중 하나로 정착하게 된다.

추일계는 『소산화보』 서문에서 중국 화론사상 화훼화에 대한 논의가 인물, 산수 부문에 비해 비중이 적었다고 지적하면서 이것이 그의 저술 의도 중 하나임을 밝히기도 했다. 이렇게 화훼화 관련 저작이 별로 없었던 상황과는 대조적으로, 실제 명明 말 이래 추일계가 활동했던 시대에는 화훼화가 주요 화목으로 부상했으며, 이후 청 말 근대 전환기에 이르기까지 크게 성행하였다. 이처럼 『소산화보』는 당시 회화의 경향을 반영하는 것이기에 살펴볼 필요성이 있다.[4] 여기서는 먼저 『소산화보』의 전반적인 구성과 체제를 소개한 후 각 장에서 다루고 있는 내용에 대해 간략하게 언급하고 그 특징을 알아보겠다. 다음으로는 『소산화보』의 주요 내용 중 몇 가지 사항을 추린 후, 추일계의 화훼화론의 중심적인 논지와 그 의의에 대해 살펴보고자 한다.

『소산화보』는 어떻게 구성되었나

먼저 『소산화보』의 전체적인 구성을 살펴보면서 간략한 내용 소개와 더불어 서술상의 특징에 대해 이야기해볼까 한다. 『소산화보』는 상하 2권으로 구성되어 있다. 상권은 서문에 이어 '팔법사지八法四知', '각화분별各花分別', '취용안색取用颜色'의 순서로 되어 있으며, 하권에는 짧은 글들과 별권 성격의 『양국보洋菊譜』가 실려 있다. 각 장에는 화훼화에 대한 저자의 논의, 이전 시대의 화론에 대한 주석, 화훼화의 대상이 되는 대표적인 꽃과 풀의 종류, 화훼화의 기법 및 재료 등에 대한 내용이 수록되어 있다. 이는 화훼화라는 단일 화목만을 총망라한 것이다.[5]

먼저 책의 서문을 살펴보면, 저자의 집필 의도를 분명히 알 수 있다.

옛 사람이 그림을 논할 때 산수화에 대해서는 상세히 하고 화훼화는 간략히 다룬 것은, 산수를 높이 여기고 화훼를 경시해서가 아니다. 그 이유는 화훼가 북송北宋시대에 성하였으나 서희徐熙, 황전黃筌이 학설을 세우지 않아서 그 법이 후대로 전하지 못한 것이다. 요컨대 그림은 만물에서 형상을 본떠 이를 취하는 것인데, 스승으로부터 배워서 전하지 않고 스스로 임모臨摹해 분본粉本을 전하는 것을 일삼으니 생기生氣가 없게 되는 것이다. 지금 만물을 스승으로 삼아 생기生機로 운용하여 하나의 꽃과 하나의 꽃받침을 보고 자세히 살피고 유심히 관찰하여 그 소이연所以然[그렇게 된 까닭]을 터득하면 운치와 풍채가 자연히 생동하여 천지만물이 나에게 있을 것이다.[6]

북송대에도 이미 화훼화가 성행하였으나 그 이론이 산수화에 비해

간략했던 연유를 설명하면서 자신이 화훼화론을 저술하는 연유를 밝힌 것이다. 또한 분본을 통해 기존의 작품을 임모하면서 화훼화를 학습하는 전통적인 관습을 비판하면서 그보다는 사물 자체를 관찰할 것을 강조하였다. 즉, 그림은 만물의 형상으로부터 취하는 것이라고 보고 사물을 스승으로 삼아 자세한 관찰을 통해 화훼를 그릴 것을 주장한 것이다. 이처럼 관찰에 근거한 창작 및 형사形寫, 즉 형태의 닮음을 중시하는 것은 『소산화보』 전체에 흐르는 일관된 태도이다. 서론의 내용은 다음과 같이 이어진다.

> 사람을 그리는 일에 비유한다면, 귀, 눈, 입, 코, 수염, 눈썹 등을 하나하나 똑같이 갖추면 신기神氣가 절로 나오니, 형形이 결여되고 신神이 온전한 것은 아직 없었다. 요즘 화훼를 그리는 자들은 꽃봉오리와 꽃받침이 완전하지 않고 꽃이 홀수인가 짝수인가의 구분이 없으며 싹과 움을 갖추지 않으니, 이는 산에 용맥龍脈이 없고 물에 맥락脈絡이 없으며 전절轉折, 향배向背, 원근遠近, 고하高下가 구분이 되지 않으면서 그 필법이 고고하다 말하는 것과 무엇이 다르겠으며, 이를 어찌 이치라 하겠는가! 이 책에서는 화훼의 생리를 우선으로 보고 운필은 그다음이며, 그 뒤에 연지와 분을 쓰는 여러 가지 기법을 덧붙이고 이전 사람들이 언급하지 않은 것을 보충하였으니, 후학들을 위해 이끌어주는 다리가 될 것이다. 보는 자들이 그 뜻을 잘 알고 알맞게 사용한다면 예藝가 도道로 나아갈 것이다.[7]

추일계는 화훼화를 그리는 일을 인물화와 산수화 화법에 비유하여 화훼화를 그릴 때 중시할 점을 논하고, 그에 따라 앞으로 책의 내용을

어떻게 구성할 것인지 밝히고 있다. 인물화에서 이목구비의 특징 등 형을 갖추면 신이 온전하게 드러나는 것처럼 화훼에서도 대상의 세부적인 면면을 반영하여 제대로 그린다면 대상의 신이 저절로 나온다는 논지로, 형사를 우선시하는 추일계의 생각을 잘 보여준다. 또한 산수화에서 자연스러운 산수의 모습이 결여되어 있고 원근과 고하가 불분명한 채로 필법만을 추구한다면 이치라 할 수 없다고 논하면서, 마찬가지로 화훼화에서도 꽃과 풀이라는 대상 자체의 자연적 생리를 우선적으로 파악하여 그 형태를 갖춘 후에 운필을 이야기할 수 있다고 보았다. 추일계의 그림이 운수평의 영향을 받았다는 점은 예전부터 논의되어왔으나, 이 같은 점을 볼 때 화훼 대상을 대하는 태도에서 차이가 있다는 점을 알 수 있다. 창작에서 대상의 형태와 특질을 우선시하는 추일계의 태도는, 대상을 통해 작가의 정情을 표현한다고 보았던 운수평의 주정주의主情主義적인 논의와 다소 상반되는 면모이다.[8] 추일계의 화훼화는 대상의 외관을 세심히 묘사하는 데 매우 충실하면서 운수평의 그림에 비해 비교적 생경하고 형식화된 분위기가 있는데, 이러한 점이 운수평과의 차이를 보여준다고 생각할 수 있겠다(도 12-1, 2).

서문 다음에는 '팔법사지八法四知'라는 장을 두고 화훼화 창작의 기본적인 이론과 지침에 대해 논하는데, 그 세부 내용에 대해서는 다음 절에서 자세하게 다루도록 하겠다. 그다음은 '각화분별' 장으로, 화훼화에서 즐겨 그리는 꽃의 명칭을 110여 종 이상 나열하고, 각각의 생태와 특징 등의 사항을 구체적으로 서술하였다. 화훼류의 목록을 추린 기준에 대해서는, 본 적이 없거나 그림에 그려지지 않는 꽃은 싣지 않았다고 밝혔다.[9] 화훼화 창작을 위해 대상에 대한 직접 관찰과 연구를 중시했던 면모를 엿볼 수 있다. 또한 당시에 그림의 소재로 다루어진 화훼의 종류가

도 12-1. 추일계, 〈화국〉, 107.3×51.0cm, 종이에 채색, 대만 국립고궁박물원.

매우 다채로웠음을 알 수 있다. 실제로 추일계는 매우 다양한 품종의 화훼를 그렸는데, 그림 하나에 100여 종의 꽃을 담은 예도 있다.[10] '각화분별' 장에 실린 꽃 중에서 국화 종류만 예를 들어도 국화菊, 삼월국三月菊, 석국石菊, 남국藍菊, 승혜국僧鞋菊, 만수국萬壽菊, 파사국波斯菊 등 다양하며(도 12-1), 여기에 더하여 하권의 『양국보』에는 서양국화 36종까지 거론하였다. '각화분별' 장은 『소산화보』 전체 분량 중에서 반을 차지하고 있어, 서문에 쓴 것과 같이 추일계가 화훼의 실제 생태를 파악하는 데 큰 비중을 두었음을 알 수 있다.

'각화분별' 장에서 몇 가지 화훼 종류를 살펴보자.

도 12-2. 운수평, 〈화훼〉, 116.5×54.2cm, 비단에 채색, 대만 국립고궁박물원.

앵속罌粟은 초본草本이며 4월에 핀다. 푸른 줄기의 높이가 2, 3척이며 잎은 쑥갓 같고 꽃은 크기가 주발 같다.[11] … 취작翠雀은 초본이며 북쪽 지방의 꽃이다. 남파랑색이며 반대쪽 면은 자색紫色이고 다섯이 하나의 이어진 줄기에서 난다.[12] … 추해당秋海棠은 열매가 콩 같으며 잎 사이에서 나는데 땅에 떨어지면 싹을 틔워서 가을에 꽃을 피우고 그 오래된 뿌리에서는 겨울이 지나면 다시 싹이 난다.[13]

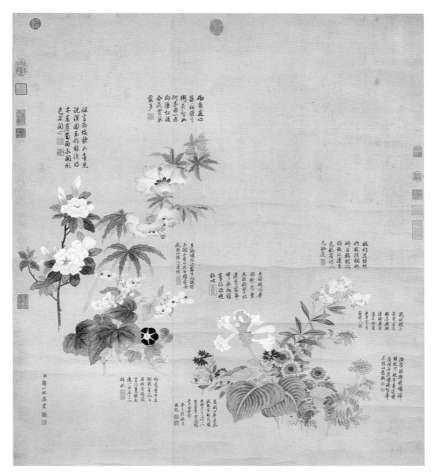

도 12-3. 추일계, 〈추화구종〉, 118.2×101.5cm, 종이에 채색, 대만 국립고궁박물원.

여기서 볼 수 있듯이 외관의 묘사와 함께 초본, 목본 등 식물학적
분류, 꽃이 피는 시기 같은 생태적 특성, 지역성 등의 사항을 마치 식물
전문서적처럼 자세하게 기록해두었다. 추일계는 글에서만 박물적인 태
도를 견지한 것이 아니라 실제 작품에서도 매우 다양한 종류의 화훼를
관찰에 입각하여 그려냈다. 얼핏 식물도감의 삽도 같은 인상을 주는 그
의 그림은 이러한 태도를 반영하는 것이라 하겠다(도 12-3).

이처럼 박물적인 서술은 청대의 분위기를 반영하는 것으로, 당시 성행했던 박물학적 보록류譜錄類 서적의 성격을 보여주는 것이기도 하다. 보록류는 특정 사물에 대해 '보譜'의 형식을 취하여 계보와 내력, 품종 등을 체계적으로 열거, 서술하는 서적을 말하며, 송대宋代 문인들 사이에 시작되어 명말청초 이후 크게 성행하였으며 문인들의 박학 취미와 사물에 대한 관심을 잘 보여준다.[14] 특히 식물은 송대 이래 보록류 서적의 대표적인 소재 중 하나이며, 청의 강희제康熙帝도 명대明代 왕상진王象晉의 『군방보群芳譜』를 개수·확장해 화花, 훼卉, 목木, 곡穀, 차茶, 죽竹 등의 식물보植物譜로 구성된 『어정광군방보御定廣群芳譜』를 편찬한 바 있다.[15] 화훼라는 한 분야에 대해 관련 사항을 낱낱이 기록한 점을 볼 때 『소산화보』의 저술은 화론서로 예술류에 속하면서도, 보록류의 성격 또한 갖고 있다고 볼 수 있다. 또한 이러한 태도는 청대 학문의 고증학적 사조를 반영하는 것이기도 하다. 문인관료로서 고증학을 접하고 동시대 학자들과 교유한 추일계로서는 자연스러운 태도였다.[16]

다음은 '취용안색取用顔色' 장으로, 화훼화를 그릴 때 사용하는 채색 안료의 종류 및 제조, 사용 방법 등 그림의 재료에 대해 상세하게 기록하고 있다. 여기에 언급된 안료는 분粉, 연지臙脂, 화청花淸, 등황藤黃, 자석赭石, 주사硃砂, 석청石靑, 석록石綠, 자황雌黃, 웅황雄黃, 니금泥金, 백초상百草霜 등 11종이다.[17] 추일계는 정교하고 다채로운 채색을 추구했던 작가이니만큼 안료를 중요시했으며 따라서 저서에 이러한 항목을 넣었던 것이다. 그는 하권의 '아속雅俗' 항목에서도 "속된 안목은 색채가 선명하고 번화하며 부귀한 것이 묘함을 알지 못하며, 억지로 식견이 있다 우기는 자는 수묵을 우아하다 하면서 연지와 분은 속되다 하니 두 소견이 대체로 같다. 본디 그림에 짙은 연지와 고운 분이 있어도 우아함에 해가 되지 않

으며, 담묵을 몇 번 긋는다고 해서 속됨을 면할 수 없음을 모르는 것이다"[18]라고 하며 그림의 고아함과 속됨을 판별할 때 채색인가 수묵인가를 기준으로 삼는 세간의 경향을 비판하기도 하였다. 이상에서 볼 수 있는 화훼의 종류와 안료에 대한 자세한 서술은 화훼화 연구뿐만 아니라 창작에서도 매우 유용하게 참고할 수 있는 부분이다.

『소산화보』의 하권은 크게 두 부분으로 구성되어 있다. 먼저 전반부는 43개 항목의 다양한 범주의 짧은 글들을 실었다. 고대에서 명대에 이르는 옛 화론에서 거론되는 이야기들을 인용하고 자신의 생각을 덧붙인 글을 비롯해 서희와 황전, 몰골파沒骨派 등 이전의 화훼화에 대한 논의, 대나무·소나무·잣나무·버드나무·오동나무 등 수종에 따른 화법, 영모·초충 등 화훼와 함께 곁들여 그리는 대상에 대한 사항, 서양화나 지화指畵 등 당시 회화 경향에 대한 이야기, 장황·아교·종이·비단·붓의 사용법 등등 창작의 세세한 부분에 이르기까지 잡다한 여러 내용을 수록하였다. 이 밖에도 하권에서는 역대 회화 이론과 관련된 저술에 대해 논하였다. 예를 들어, 당대唐代에는 주경현朱景玄의 『당조명화록唐朝名畫錄』, 장언원張彦遠의 『역대명화기歷代名畫記』, 송대에는 『선화화보宣和畫譜』, 곽약허郭若虛의 『도화견문지圖畫見聞誌』, 황휴복黃休復의 『익주명화록益州名畫錄』, 등춘鄧椿의 『논화論畫』, 원대元代에는 이간李衎의 『죽보竹譜』, 탕후湯垕의 『화감畫鑑』, 명대에는 송렴宋濂의 『화원畫原』, 사조제謝肇淛의 『오잡조五雜俎』, 동기창董其昌의 『용대집容臺集』과 『화선실수필畫禪室隨筆』, 고응원顧凝遠의 『화인畫引』, 도륭屠隆의 『화전畫箋』, 범윤임范允臨의 『수요관집輸寥館集』, 당지계唐誌契의 『회사미언繪事微言』 등이 있다. 회화 이론서의 주요한 내용에 대해서는 다음 절에서 좀 더 자세히 살펴보고자 한다.

마지막으로 『소산화보』의 말미에는 『양국보』에 실었던 글이 옮겨

져 있다. 『양국보』는 원래 1756년에 건륭제의 명으로 제작되었던 화보류 서적이며, 추일계가 36종의 서양국화를 그리고 황제가 글을 썼다. 서문을 보면 건륭 연간에 서양 국화가 출현해 화사花事가 크게 변했다고 하면서 이 서적을 제작하는 연유와 함께 서양국화의 일반적 특징에 대해 논하고 있다.[19] 그리고 추일계는 여기에 그렸던 서양국화에 대해 품종별로 명칭과 외관 및 생태의 특징을 세세하게 기록하여 후에 이를 『소산화보』에 첨부하였다. 이 화보의 그림 부분은 현재 전하지 않으나, 화훼화풍을 공유하였던 동시대 궁정화가들의 서양국화 그림을 통해 추정해볼 수 있다(도 12-4). 추일계는 황제의 명으로 『모란보牧丹譜』에 32종의 모란 품종을 그리기도 했는데, 이 역시 『양국보』와 유사한 성격

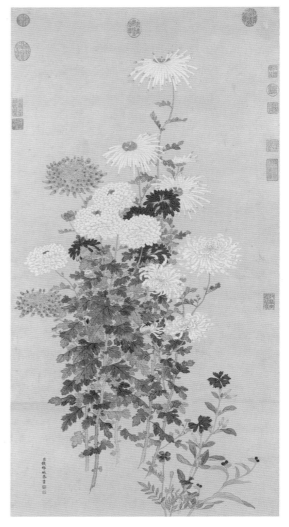

도 12-4. 전유성, 〈화양국〉, 112.7×57.5cm, 종이에 채색, 대만 국립고궁박물원.

의 화보라 짐작되며 구양수歐陽脩가 지은 보록류 서적인 『모란보』의 내용에 근거했다고 전한다.[20] 이 『모란보』 역시 현재 전하지는 않지만, 《묵묘주림墨妙珠林》에 실린 모란도를 통해 어떠한 그림이었는지 대강 짐작해볼

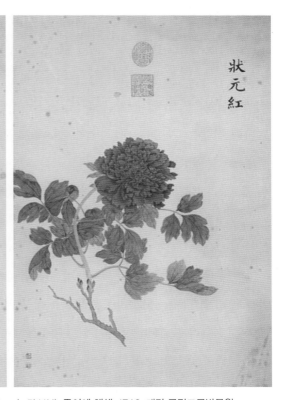

도 12-5. 추일계, 〈장원홍(狀元紅)〉, 《묵묘주림》, 63.0×42.4cm(그림 부분), 종이에 채색, 1746, 대만 국립고궁박물원.

수 있다(도 12-5). 《묵묘주림》은 건륭제의 명으로 제작된 서적이자 화첩이며, 여러 유명 인물들이 참여하여 다양한 소재를 20권으로 제작하고 각 권에 그림을 24폭씩 실었다.[21] 추일계는 그중 모란보 부분을 담당하여 24종류의 모란을 정교하게 그려 넣고 해당 품종에 대한 설명을 써 넣었는데, 〈도 12-5〉는 그중 한 장면이다. 이처럼 다양한 특정 동식물을 소재로 하여 공필 채색으로 제작한 청대 궁정화보는 다수가 알려져 있다.[22] 이러한 화보는 감상용 그림의 성격과 물보物譜를 겸하는 것으로, 보록류 서적의 서술적인 특징과 상통하는 박물학적 성격의 회화라 할 수 있다.

팔법과 사지: 화훼화 창작에 필요한
여덟 가지 요결과 네 가지 앎

『소산화보』상권에는 서론 다음으로 '팔법八法'과 '사지四知'에 대한 논의가 실렸으며, 이는 화훼화를 그릴 때 추일계가 가장 중점적으로 내세운 요결이다. 먼저 팔법을 살펴보도록 하자. 추일계가 말하는 팔법이란 장법章法, 필법筆法, 묵법墨法, 설색법設色法, 점염법點染法, 홍운법烘暈法, 수석법樹石法, 태친법苔襯法이다. 위진남북조시대 사혁謝赫의 육법六法 이래 회화의 몇 가지 요결을 법法이나 요要라는 용어로 논하는 것은 동양화론에서 오래된 전통이며, 여기서 추일계가 팔법이라 하여 거론한 용어들도 이전부터 화론에서 흔히 사용해온 것이기는 하나 이전에는 모두 인물화 또는 산수화가 그 대상이었다. 반면, 『소산화보』의 경우 전적으로 화훼화만을 대상으로 서술했다는 점에서 참신하며 의의가 있다.

그중 장법의 내용은 다음과 같다.

장법은 한 화폭의 대략적인 세勢를 말한다. 화폭이 크거나 작거나 간에 반드시 중심이 되는 부분과 그렇지 않은 부분을 나누어야 하며, 한쪽이 실하면 한쪽은 허하고, 한쪽이 소疎하면 한쪽은 밀密하고, 한쪽이 들어가면 한쪽은 나와야 한다. … 대략의 세가 정해지고 나면, 하나의 꽃과 잎에도 또한 장법이 있어야 한다. 둥근 꽃봉오리에는 빈 곳이 있어야 하고, 빽빽한 잎에는 반드시 성근 가지를 섞어야 하며, 바람이 없으면 날리는 잎이 많아서는 안 되고, 해를 등진 꽃은 응당 뒤에 있어야 하며, 서로 향하여 앞면이 모여서는 안 되고, 가지를 돌릴 때 뱀 모양은 절대로 피하며, 돌 언저리에 꽃을 심을

때는 반드시 한 면을 비운다. 꽃 사이에 새가 모여들게 할 때는 반드시 빈 가지를 두어야 한다.[23]

일반적으로 장법은 화폭의 전반적인 구성, 즉 그림의 경영위치經營位置에 대한 것이다. 흔히 말하는 전체 화폭상에서 빈주賓主를 나누고, 소밀, 허실 등의 사항을 고려해 전체적인 기세를 구성하는 것이다. 이 점을 논한 후, 식물의 꽃과 잎을 그릴 때도 소밀, 허실 등의 시각적인 요소와 생태상의 자연스러움을 고려해 구성해야 한다는 점을 세부적인 예를 들어 서술했다. 추일계는 『소산화보』 하권에서도 '육법전후六法前後'라는 항목에서 기존의 육법을 해석하며 이렇게 말했다.

육법으로 말하자면 마땅히 경영위치가 제일이며, 골법용필骨法用筆이 그다음이고, 수류부채隨類賦彩가 또 그다음이다. 전이모사轉移模寫는 당연히 그림 내에 있는 일이 아니며, 기운생동氣韻生動은 그림이 완성된 이후에 얻는 것이니 한번 붓을 들고서 바로 기운을 도모한다면 무엇에서 솜씨를 드러내겠는가? 기운을 제일로 여기는 것은 감상자들이 말할 것이지, 작가의 법法이 아니다.[24]

위진남북조시대 사혁이 육법으로 기운생동, 골법용필, 응물상형, 수류부채, 경영위치, 전이모사의 여섯 가지를 논한 이래, 당대의 장언원은 육법을 해석하면서 기운을 중시하며 기운으로 그림을 구하면 곧 형사는 그 사이에 있게 된다고 논하였다. 추일계의 주장은 이러한 전통적인 논의와는 다르다. 앞서 그가 사물의 생리를 격물치지하여 형사를 우선 구할 것을 중시했다는 점을 이야기했는데, 이를 시각화하는 데 경영위치

가 가장 중요하며 그다음으로 용필과 채색이 중요하다고 본 것이다. 기존 화론에서 한동안 채색의 문제는 크게 중요시되지 않았는데, 문인임에도 채색을 중시한 것은 추일계의 회화 특징상 당연한 것이기도 하다. 또한 이전 시대 사람들이 중시했던 기운이라는 개념은 작가가 작화하는 단계에서 고려할 문제가 아니며, 경영위치·용필·채색의 운용을 통해 그림을 완성한 후에 얻어지는 것이니, 관람자가 그림을 감상하는 단계에서 중시할 문제라는 주장 역시 새롭게 다가온다.

장법 다음으로는 필법과 묵법에 대해 서술하고 있다. 이에 대한 지침 역시 상세한데, 예를 들어 필법의 경우 나무와 돌에는 반드시 게발톱[蟹爪] 같은 붓을 쓰고, 짧은 가지에는 낭호필狼毫筆을 쓰며, 잎과 꽃을 그릴 때는 모두 갑자기 꺾어서 잎맥을 나누고, 가지를 그리는 데는 강하고 부드러운 것을 번갈아 써야 한다는 식이다.[25] 먹의 용법에 대해서도, 새로운 먹을 80% 간 후에 먹의 농담과 고습枯濕을 운용하는 데 꽃술은 짙게 하고, 꽃잎은 담담하게 하며, 꽃받침은 깊이 있게, 꽃송이는 옅게 한다는 등 매우 세세하다.[26] 수석법, 태친법, 즉 수석, 이끼를 그리는 법은 나무와 돌마다 종류에 따라 그 특징을 반영해서 그려야 하며 계절에 맞게 이끼를 표현해야 한다는 내용으로 요약할 수 있다.[27] 이러한 이야기들은 마치 옆에서 그림을 가르치듯이 상세하며 구체적으로 서술되어 있다.

팔법 중 설색법, 점염법, 홍운법은 채색에 대하여 논한 항목들이다. 앞 절에서 추일계가 채색을 중시했던 점과 안료의 제조, 사용법에 대한 내용을 실었던 것을 잠시 살펴보았는데, 여기서도 채색과 관련된 기법과 지침을 매우 자세하게 논하고 있다. 회화의 여덟 가지 요체를 꼽았는데, 그중 세 항목이 채색과 관련되어 있는 것이다. 이 점만 보아도 채색

의 문제를 매우 중요시했음을 알 수 있으며, 이는 정세한 채색을 추구했던 추일계의 화풍을 볼 때 자연스러운 것이라 하겠다. 설색법의 내용을 간략히 살펴보면 다음과 같다.

> 설색은 마땅히 가벼워야 하며 무거워서는 안 된다. … 오채五彩를 드러낼 때는 반드시 주색主色이 있어야 하니, 한 색을 중심으로 삼으면 다른 색은 부수적이어야 한다. 청靑과 자紫는 병렬해서는 안 되고, 황黃과 백白도 나란히 해서는 안 되며, 아주 붉거나 아주 푸른 것은 우연히 한두 번이나 할 일이다. 짙은 녹색과 옅은 녹색은 앞뒤로 써서 모양을 다르게 하며, 꽃은 거듭 칠해도 되나 잎은 덧칠해서는 안 된다. 마른 잎에는 자석赭石을 쓰고, 어린잎에는 연지臙脂를 쓴다. 꽃의 색이 무거우면 잎의 색도 가벼워서는 안 되며, 먹을 짙게 썼다면 색은 오히려 담담하게 한다.[28]

이 글은 색채 사용의 기본적인 원칙에 대해 논한 것이다. 점염법과 홍운법의 항목에서도 화훼화에서 자주 사용하는 채색 기법의 정의와 운용에 대해 구체적으로 서술하고 있다. 점염법에서 점點은 단필單筆을, 염染은 쌍관필雙管筆을 사용하는 것이며, 꽃과 잎 등 점이나 염을 사용하여 색의 여러 단계를 표현하는 방법에 대해 설명하고 있다. 홍운법 항목에서는, 흰 바탕에 흰 대상을 그리는 것과 같은 경우에 이를 나타내기 위해 대상의 주변을 옅은 청색으로 홍탁烘托하는데, 그 방법에 대해 설명하고 있다(도 12-6).

이처럼 팔법은 화훼화를 대상으로 화면의 구성, 필묵, 색채 사용에서의 원칙과 지침, 대상의 특징과 자연적 조건에 맞는 표현 등에 대하여

세세하게 논한 것이다. 기법적인 면에 대한 서술이 세세하며, 채색과 관련된 부분의 비중이 큰 것이 특징이다.

다음으로 '사지'는 추일계가 새롭게 제시한 개념이다. 지천知天, 지지知地, 지인知人, 지물知物의 네 가지 항목이며, 화훼화를 그릴 때 천지인물天地人物을 반드시 알아야 한다는 논지이다. 지천은 하늘, 자연을 아는 것을 의미하며, 화훼를 그릴 때 합당한 시기와 그에 따른 각각의 꽃의 천성을

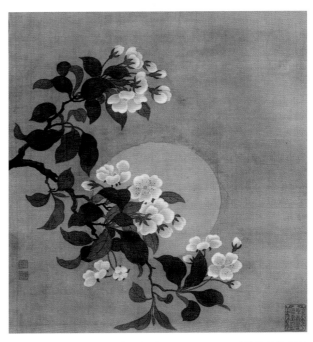

도 12-6. 추일계, 《화훼도책》 제5엽, 31.7×27.0cm, 비단에 채색, 중국 북경 고궁박물원.

파악하여 그려야 한다는 주장이다.[29] 예를 들어 여름과 겨울의 꽃은 모두 잎이 있지만 봄의 꽃은 각각 다르다. 봄에 매화, 살구, 복사꽃, 자두 등은 모두 꽃이 먼저 피는데, 추위를 좋아하는 매화는 잎이 없고, 복사꽃은 보다 나중에 꽃이 피며 잎이 펼쳐진다든가, 해당海棠, 배꽃 등은 봄이 깊어질수록 잎이 커진다든가 하는 개별적인 특성을 화훼화에 반영해야 한다는 것이다. 또한 화훼에 새와 곤충을 곁들일 때도 사계절을 살펴 적절하게 배치해야 한다고 보았다. 즉, 매화가 필 때는 제비가 없고 국화가 피는 철에는 벌이 적다든지 하는 자연의 생태를 잘 알고 이를 화면에 반영해야 한다고 논하였다.

이처럼 지천이 계절과 때에 맞게 그려야 한다는 점을 논했다면 지

지는 땅을 아는 것, 즉 지역성을 이야기한 것이다. 지역에 따라 식물의 종류나 꽃피는 시기 같은 생태의 차이가 나타나는 예를 들면서, '타고난 성질은 하나이나, 땅은 각각 다르다', '사물은 땅에 따라 다르고 형질이 기후의 변화에 따른다'[30]라면서 화훼를 잘 그리기 위해서는 이를 알고 있어야 한다고 주장하였다.

다음으로 지인이란 사람의 일을 알아야 한다는 것이다.

세 번째는 지인, 사람을 아는 것이다. 천지자연이 만물을 낳고 자라게 한다면, 사람은 이를 능히 도울 수 있다. 무릇 꽃을 그림에 담는 것은 모두 베고 자르고 가꾸고 심어서 이루어지는 것이다. 국화는 골라 심지 않아도 번성하여 시들어 떨어지고, 난초는 화분에 담지 않아도 잎이 종횡으로 가득해진다. … 약으로 물들여 그 색을 변하게 하거나 뿌리를 접붙여 가지를 지나치게 하며, 파종하는 시기에 따라서 꽃 피는 모양이 다르다. 잡아당겨 꺾여서 손상되면 꽃에 신채神采가 없다. 정신을 만족스럽게 하려면 마땅히 식물 기르는 공부를 깊이 알아야 한다.[31]

이 글에 따르면 사람이 식물을 재배하고 변형하는 기술에 따라 꽃의 성질, 형태가 변화하므로 화훼화를 그리기 위하여 이러한 사항 역시 깊이 공부해야 한다는 것이다. 지천, 지지의 내용에서 논한 것처럼 자연적인 생리를 파악해야 할 뿐 아니라 사람이 식물을 재배함에 따라 화훼에 생기는 변화를 알고 그림에 반영해야 한다는 이야기이다.

마지막으로 지물은 사물을 알아야 한다는 것이다.

네 번째는 지물이다. 사물은 음양의 기운에 감응하여 생기니 각기 치우치는 바가 있다. 양지에 있는 것은 꽃이 다섯 개 피는데 가지와 잎이 반드시 마디를 째고 나오며 홀수이고, 음지에 있는 것은 꽃이 네 개, 여섯 개 나오며 가지와 잎이 반드시 마디를 마주해 나오고 짝수이다. … 꽃의 봉오리, 꽃받침, 꽃술, 심은 저마다 각각 다르다. 봉오리가 있고 받침이 없는 것도 있으며 봉오리에 받침이 있는 것도 있다. … 꽃과 잎이 다르며 가지도 각기 달라서, 매화는 살구와 다르고, 살구는 복숭아와 다르니 이를 미루어보면 식물마다 모두 그러하다. 한 나무의 꽃이 수천 송이가 수천 가지 모양이고, 한 꽃의 꽃잎이 꽃잎마다 같지 않다. … 새로 나온 가지에 비로소 꽃을 붙일 수 있으며 늙은 가지에는 꽃받침을 붙이지 않는다. 신묘함을 궁구하고 조화에 이르려면 반드시 격물치지格物致知해야 하는 것이다.[32]

이는 화훼의 대상이 되는 사물의 생태적인 특성을 상세하게 파악해야 한다는 주장이다. 종에 따라 꽃을 구성하는 부분 간에 나타나는 차이, 하나의 대상 속에서 보이는 세부의 특색 등 지극히 미세한 면면을 관찰을 통하여 파악해야 한다는 점을 이야기하였다. 이처럼 관찰을 강조하는 태도는 앞에서 살펴보았듯이 『소산화보』 전반을 통해 나타나는 특징이기도 하다.

이상의 네 가지 지知는 화훼를 그리기 위해서 부단히 격물치지해야 한다는 주장을 상세하게 예를 들어 논한 것으로, 대상의 특성, 때와 땅에 따르는 생태, 식물을 재배, 변형하는 기술 등 화훼를 고찰할 때 고려해야 할 다양한 사항에 대하여 '지'라는 용어를 사용하여 정리한 것이다. 팔법이 회화의 기법에 대한 것이라면, 사지는 대상을 관찰하는 방법

에 대한 논의인 것이다. 화훼라는 특정한 대상을 그리기 위해서는 그림을 그리는 방법을 알아야 할 뿐만 아니라 대상 자체에 대해 직접 경험하고 연구해야 한다는 점을 강조한 것이다.

형사와 통령: 형식의 추구를 통해 정신이 통하는 경지로

앞에서 추일계가 "형形이 결여되고 신神이 온전한 것은 아직 없었다"고 주장하며 대상의 형태를 온전히 하면 정신이 구비된다고 보고 형사形寫를 우선시했던 점을 언급하였다. 그는 이를 위해 기존의 관습, 즉 임모와 분본을 통한 그림을 지양하고 만물을 스승으로 삼아 자세히 살피고 유심히 관찰하는 방법을 제시하였다. '각화분별' 장에서도 110여 종의 화훼의 특징을 박물학적으로 논하면서 보록류 서적과도 같은 자세한 서술을 통해 경험적인 관찰을 중시하는 면모를 보여주었다. 또한 팔법, 사지의 논의에서도 대상을 관찰하기 위한 지침과 이를 화면에 옮기는 방법에 대해 구체적으로 논하였다. 이처럼 추일계는 문인이면서도 전통적인 문인들의 신사神寫 중심적인 화론과 달리, 형사를 지극히 중시하였는데 여기에 대해 좀 더 자세히 살펴보도록 하자.

추일계는 송대 소식蘇軾(1036~1101)의 유명한 글을 인용하며 다음과 같이 직접적으로 말하였다.

소식이 그림을 논함에 '형사로 그림을 논하면 식견이 어린아이와 같으며, 시를 짓는 데 반드시 이 시라야 한다면 진정 시를 아는 사람이 아니다'라고 하였다. 이 논의는 시에 대해서는 그러하나, 그림

을 논하는 데는 불가하다. 형이 닮지 않고서도 그 신을 얻은 사람은 일찍이 없었다. 이는 그가 그림에 공工할 수 없었기에 이같이 스스로 쓴 것이다. 그는 또한 '(바둑에) 이기면 진실로 기쁘고, 져도 또한 즐겁네. 빈 낚싯바늘로 낚시하는 마음이 어찌 물고기 잡는 데 있겠는가'라고 하였는데,[33] 이 또한 바둑을 잘 둘 수 없었기에 이처럼 선어禪語를 지었던 것이다. 그리고 소식은 인물을 그릴 때 눈과 광대뼈가 닮으면 나머지는 닮지 않음이 없다고 했는데, 역시 맞지 않는 견해이다. 백거이白居易의 시에, 그림에는 일정한 기술[工]이 없으니 닮음[似]을 공으로 삼으며, 배움에는 일정한 스승이 없으니 진眞으로 스승을 삼는다고 하였다.[34] 또한 곽희郭熙는 시는 형태가 없는 그림이요, 그림은 형태가 있는 시라 하였다. 그럼에도 불구하고 소식은 형사로 논하는 것이 아니라고 하였으니, 바로 이를 일러 문외한이라 할 만하다.[35]

이 글에서 볼 수 있듯이 추일계는 소식의 신사 중시론에 반박하면서, 시에는 소식의 논의를 적용할 수 있지만 그림은 시와 달리 형태라는 문제가 있기 때문에 그의 논리를 적용할 수 없다고 보았다. 백거이와 곽희의 발언을 근거로, 그림은 닮음을 기술로 삼으며 또한 그림은 형태가 있는 시이므로, 형태와 닮음, 즉 형사를 중시해야 한다고 논한 것이다. 소식은 대상의 뺨과 눈 정도의 특징이 잘 드러나는 부분만 닮게 하면 전체적으로 닮는다고 주장했는데, 추일계는 이에 대해서도 부정적인 입장이다. 대상의 다양한 면면을 꼼꼼히 연구하여 꽃 하나, 가지 하나 어긋남 없이 화면에 옮기고자 했던 추일계의 관점과 상반되는 견해이므로 당연한 반응이다. 물론 소식의 그림에 대한 논의나 바둑을 소재로 지

은 시의 의미를 해석하는 추일계의 자세가 다소 편협하다고 할 수도 있겠지만, 최소한 그는 그림에서 형태를 우선적으로 중시하는 입장이기에 소식의 관점에 찬동할 수 없었던 것으로 보인다. 그리하여 추일계는 다음과 같이 논하였다.

> 세밀한 데로 들어가서 정신과 통해야 한다[入細通靈]. 사람의 기교가 그림에 이르러 지극해야 천지의 공을 빼앗고 자연의 비밀을 누설했다 할 수 있는 것이다. 조화의 공교함을 끌어내는 비결은 두보杜甫의 '조물주가 올라가 호소하니 하늘이 응하여 우는 듯하구나'라는 시의 구절에서 알 수 있다.[36] 옛 사람의 그림은 터럭 하나까지 세세하게 그렸기 때문에 정신이 통하여 성인의 경지에 들어갔던 것이다. 요즘 사람들이 툭하면 모습을 취한다고 하면서 '필묵으로 유희하면 좋다'고 하니, 그림에 관한 말로는 미흡하다.[37]

이 글에서 인용한 두보의 시는 산수화를 보고 읊은 것으로, '원기元氣가 흥건하니 병풍이 아직도 젖어 있는 듯하고 조물주가 올라가 호소하니 하늘이 응하여 우는 듯하다'라고 하여 그림이 주는 생생함을 표현한 구절이다. 추일계는 이 시에서처럼 그림이 자연의 공교함을 얻고자 한다면 극히 세심한 부분의 터럭 하나하나까지 기교를 극대화하여 그려야 한다고 보았다. 또한 형태의 추구를 통해 궁극적으로 정신이 통하는 통령通靈의 경지에 이르러야 한다고 보았다. 그리고 이러한 관점에서 당시 사람들이 그림을 필묵의 유희로만 대하는 경향은 그림을 그리는 자세로는 미흡하다며 비판하였다.

대체로 추일계가 명·청대의 그림을 비판하는 시각도 이러한 관점에

입각하고 있다. 즉, '명대에는 그림이 일변하여 산수, 화조 모두 간이簡易함을 따라서 옛 법을 경시하였다'[38]거나 '요즘 사람들은 가지 하나, 줄기 하나를 그리는 데에도 대개 분별이 적다'는 등 대상을 잘 파악하지 않은 채 간략하게 그리는 경향을 지적하는 서술을 종종 볼 수 있다. '몰골파'라는 항목에서는 『도화견문지圖畵見聞誌』에 실린 '몰골도沒骨圖'에 대한 글을 인용한 후, 이에 주석을 붙여 다음과 같이 말한다.[39]

> 서희의 몰골도에 … 채양蔡襄이 제題를 쓰기를 '이전의 그림은 필묵을 높이 여겨왔는데, 서희에 이르러 채색을 사용하기 시작하니 매우 아름답고 생생하여 사물을 핍진하게 닮았다. 때문에 조창趙昌의 무리가 이를 따라하여 정본을 많이 사용해 임모하고 필묵을 쓰지 않고는 몰골파라 했다'고 하였다. 나의 생각으로는, 조물주가 만든 사물에는 형태가 있으며 본디 우주 만물은 오채五彩로 되어 있지 가장자리에 먹은 없기 때문에 명수가 형상을 그릴 때 다만 연지와 분을 사용하여 홍염해 완성하고 먹을 사용하지 않았던 것이다. 후대에 명수들이 세대를 걸러 출현했는데, 몰골을 배우는 자들은 점차 전해오던 참모습을 잃고 임모를 많이 하여 풍격이 적어졌다.[40]

사물에는 형태가 있으며 여기에는 원래 색채가 있기 때문에 채색으로 대상을 그리고, 원래 사물에 먹이 있는 것이 아니기에 몰골법으로 그렸다고 본 것이다. 원래는 몰골 양식이 자연의 형태와 만물의 색에서 출발했다는 관점이다. 그러나 시대를 거쳐 사람들이 임모를 통해 몰골화를 배우면서 원래의 출발점에서 벗어나 참모습을 잃었다는 점에 대해 비판하고 있다. 명·청대의 화훼화 경향에 대해서는 또한 다음과 같이 논

하였다.

> 명대에 심주沈周, 왕문王問, 왕곡상王穀祥, 육치陸治, 손극홍孫克弘, 노치魯治, 진순陳淳, 주지면周之冕 등이 모두 화훼에 능하였다. … 대개 먹과 담채를 사용하여 사의寫意하였는데, 공工이 지극하지는 못하였다. 청초의 운수평은 생기生機로 운용하여 사물의 묘를 곡진히 다하였다. … 오늘날 운수평을 배우는 사람들은 그 뜻을 배우지 않고 오로지 그의 작품을 모사하는 것만을 일삼으니 가지와 줄기가 구분이 되지 않고 꽃봉오리와 꽃받침이 갖추어져 있지 않아 참뜻은 다 잃었다.[41]

명대에 오파吳派 작가들을 비롯해 먹과 담채 중심으로 사의를 추구하는 화훼화가 많았으나 이들은 공교함이 부족하며, 청대 초의 운수평은 사물의 묘를 다하였지만 그를 배운 사람들은 임모만을 중시하여 사물의 참모습을 갖추지 못하고 그의 참뜻은 다 사라졌다는 지적이다. 이처럼 추일계는 작가의 뜻에서 그림의 의미를 구하여 사의를 우선 추구하는 회화, 그리고 그림에서 그림으로 임모를 통해 전하면서 대상의 참형태를 이미 잃어버린 회화는 높이 평가하지 않았으며, 공工을 통하여 대상의 진眞을 구하고자 하였던 것이다.

이상에서 살펴본 것과 같이 추일계는 형사를 중시하는 태도를 일관되게 취하였다. 그러나 세세한 데로 들어가 정신이 통해야 한다는 논의에서 단적으로 볼 수 있듯이 그가 단순히 형태의 사실성만 추구한 것은 아니다. 이와 관련해 추일계가 회화의 요결로 제시한 '활탈活脫'이라는 개념을 참고해볼 수 있다.

그림에는 두 글자의 요결이 있으니 활活과 탈脫이 그것이다. 활이란 생동이니, 뜻, 붓, 색을 쓰는 것이 하나하나 모두 생동해야 바야흐로 이를 사생이라 할 수 있다. … 탈이란 필마다 분명하고 완벽해서 곧 그림이 종이나 비단과 떨어지되 필묵이 튀지 않는 것을 이른다. 탈 도 또한 활의 뜻이니, 꽃이 말하고자 하는 듯하고 새가 날고자 하는 듯하며 돌은 반드시 험준하고 나무는 반드시 곧게 솟아서 보는 사 람이 단지 꽃, 새, 나무, 돌만을 보고 종이나 비단을 보지 않아야 이 것이 참된 탈이요, 이것이 참된 그림이다.[42]

여기서 활, 탈이라는 용어는 모두 생동함을 말한다. 뜻과 붓과 색을 쓰는 것이 모두 생동해야 하며 붓질 하나하나를 완벽히 갖추어 꽃, 새, 나무, 돌 등 그려진 대상의 신이 생동하도록 해야 한다고 보았다. 즉, 형 과 신을 겸비해야 한다는 관점이며, 그림에서 필묵의 유희보다는 대상 의 형태미를 꼼꼼히 갖춤으로써 참모습을 드러내고자 했던 추일계의 성 향이 드러나는 대목이기도 하다.

회화의 사실성에 대한 추일계의 생각은 다음의 글에서도 엿볼 수 있다.

서양 사람들은 구고법勾股法[삼각측량법]을 잘하므로 그들의 그림은 음양, 원근에 조금도 오차도 없다. 인물, 가옥, 나무를 그리는데 모 두 빛이 비쳐서 생기는 그림자가 있다. 그들이 사용하는 안료와 붓 은 중국의 것과 전혀 다르다. 그림자를 넓거나 좁게 두고 삼각으로 측량하니, 담벼락에 궁실을 그렸는데 사람들로 하여금 거의 달려 들어가도록 만든다. (그림을) 배우는 사람들은 한두 가지 참고하면

또한 깨닫는 바가 있을 것이다. 다만 필법이 전혀 없으니 비록 공교하기는 하나 역시 장匠인지라 화품畵品에는 들지 못한다.[43]

이 글에서 추일계는 서양 회화의 특징으로 명암과 그림자의 표현, 원근의 측량에 오차가 없다는 점을 꼽았다. 이로 인해 사실성, 박진감이 나타난다는 이야기를 하고 있으며, 그림에서 참고할 만한 부분이 있다고 보았다. 실제로 추일계의 화훼화에는 일정 정도 서양화에서 받은 영향도 나타나는데, 당시 서양 선교사 화가들이 궁정에서 활동하고 있었던 것도 하나의 요인으로 생각된다. 그러나 추일계가 형사를 중시했다고 해서 사실적인 묘사, 사실성만을 추구한 것은 아니며, 따라서 서양화 자체에 대해서는 중국 회화의 필법이 전무하기 때문에 장의 영역이지 화품에는 들어가지는 못한다고 못 박았다. 여기서 장이란 추일계가 그림에서 꺼려야 하는 육기六氣 중 하나로 규정했던 사항이다.

그림에서는 육기를 꺼린다. 첫째는 속기俗氣이니 시골 여인이 덕지덕지 화장한 듯한 것이고, 둘째는 장기匠氣이니 공을 들였으나 운치가 없는 것이며, 셋째는 화기火氣이니 붓 끝이 너무 드러나는 것이고, 넷째는 초기草氣이니 조솔粗率함이 지나쳐서 고상하고 우아함이 적은 것이며, 다섯째는 규각기閨閣氣이니 연약하여 필력이 전무한 것이고, 여섯째는 축흑기蹴黑氣이니 아무것도 모르고 마구 그리는 것으로 조악하여 참을 수 없다.[44]

즉, 앞에서 언급한 장이란 "공을 들였으나 운치가 없는 것"이다. 이를 볼 때 추일계는 단순히 공을 들여 사실적으로 보이기만 하는 형사를

지향하는 것이 아니라 필법과 조화를 이루어 운치를 내기를 바랐던 것을 알 수 있다.

화훼화 창작의 이론과 실천

추일계는 화훼화에서 형사를 우선시하여 사물의 세세한 형태에서 시작해 형을 통해 신을 얻어 통령하는 경지로 나아가고자 하였다. 그는 그림을 그릴 때 사물을 스승으로 삼을 것을 주장하면서 대상을 관찰하여 그림에 옮기는 방법론으로 팔법과 사지라는 개념을 제시하였다. 그는 문인 출신이지만 신사중심주의라는 전통적인 문인화의 관념을 선호하지 않았으며, 그림을 단지 필묵의 유희로만 보는 태도나 대상의 실제 생리에 부합하지 않는 채색과 묘사를 높이 평가하지 않았다. 이러한 주장에 입각한 추일계의 회화는 분본과 임모에 의한 작화 관습을 거부하고, 경험적인 태도를 중시하여 화훼 대상을 상세히 관찰, 연구한 후에 이를 화면에 공들여 반영한 결과이다.

『소산화보』에는 추일계 자신의 화훼화론 및 이전 시대의 화론에 대한 해석, 구체적인 작화 지침과 기법, 채색 안료 등 화훼화와 관련한 다양한 사항들이 수록되었으며, 전례가 없는 화훼화 전문 화론서로 현대에도 창작과 연구에 매우 유용하다고 생각된다. 또한 그림의 소재로 이용된 화훼의 품종을 110여 종 이상 수록하고 꼼꼼하게 설명하고 있어 보록류 서적의 성격을 띠고 있다는 점에서도 독특한 저술이라 할 수 있다. 이는 청대 백과사전적인 보록류 서적의 성황 및 저자의 고증학적 소양과 당시의 박물학적인 풍조를 반영하는 것이다. 그뿐만 아니라 18세

기 이후 화훼화의 화목이 다양해지는 경향과 그 시대 배경을 보여주는 것이기도 하다.

이 글에서 『소산화보』를 중심으로 추일계의 화훼화론에 대해 살펴보았다. 그의 회화와 화론은 청대 화훼화와 궁정 미술을 연구하는 데 중요한 위치를 차지하며, 따라서 이후 연구에서는 좀 더 범위를 넓혀 살펴볼 필요성이 있으리라 생각된다. 한편, 추일계는 시로도 잘 알려져 있어 그의 시와 회화 및 화론과의 상관관계에 대한 논의 또한 흥미로운 주제일 것이나 지면상 다음 기회로 미루고자 한다. 그리고 추일계를 위시한 청대 궁정 화훼화와 조선시대 회화 간의 관계 역시 향후 살펴보아야 할 과제이다.

13장

청 왕조 초기 문인화의 근대성[*]

박효은

생각하고 느끼고 욕망하는 식물을 허락한 시대

근현대 동아시아 화단에 커다란 영향을 미친 팔대산인八大山人 (1626~1705)과 석도石濤(1642~1707)는 홍인弘仁(1610~1664), 석계石溪 (1612~1673)와 함께 사승화가四僧畵家로 꼽히는 청 초 유민화가遺民畵家이 자 17세기 개성화파個性畵派의 핵심 인물이다. 산수는 물론 화훼(사군자 포함)·영모·소과·초충·어해 등 다양한 화목을 잘 그린 두 사람은 자유롭

.............

* 이 글은 「팔대산인과 석도의 화훼화 비교 연구」, 『미술사연구』 제26호(2012), pp. 392-429 를 수정한 것이다. 2017년 ARIAH 펠로우십 지원에 따라 2018년 5월부터 10월까지 워싱턴 D.C. 프리어새클러갤러리(Freer Gallery of Art & Arthur M. Sackler Gallery) 방문학자 자격으로 미국과 유럽에 소장된 석도 작품을 조사한 결과를 반영하되 지면 관계상 축약, 생 략한 부분도 있다. 관심 있는 독자는 원본 논문을 참조해주시기 바란다.

고 창의적으로 필묵을 구사하여 창작 주체의 독자성을 성취해낸 대가였다(도 13-1, 2). 그 과감하고 감각적인 화풍은 18세기 양주화파揚州畵派, 19세기 해상화파海上畵派, 20세기 전통화파傳統畵派로 계승된 문인화의 새로운 조류를 이끌었다.[1]

지금까지 팔대산인과 석도에 관한 연구 대다수는 각각의 생애와 작품을 소개하고 화풍의 특징과 후대에 미친 영향을 논하는 한편, 정통파와 대립되는 개성적인 측면을 팔대산인의 화훼영모화나 석도의 산수화 위주로 설명해왔다.[2] 그러다 보니 일각에서는 산수화에 초점을 맞춰 17~18세기를 정통파의 시대로 단정하면서 개성주의 조류를 근현대에 발견된 재야의 지엽적인 동향으로 축소하며 비평적 오류를 지적하기도 한다.[3] 하지만 명 말의 개성주의 조류가 그들이 활동한 17세기 말과 18세기 초에 더욱 심화된 점, 18~19세기 문헌 상당수가 둘의 대가적 명성을 전해주는 점에서 당시의 실상을 면밀히 검토해볼 필요가 있다.

이 글은 화훼화를 중심으로 팔대산인과 석도 두 대가의 주관적이고 개성적인 회화를 비교하고자 한다. 미불米芾(1051~1107)과 동기창董其昌(1555~1636)이 주도한 산수 위주

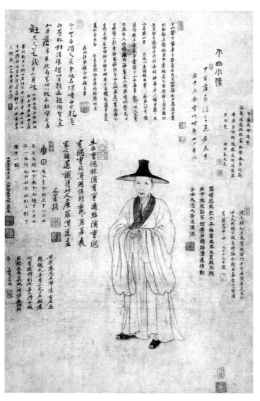

도 13-1. 황안평, 〈개산소상〉, 1674년, 종이에 먹, 97.0×60.5cm, 중국 남창 팔대산인기념관.

도 13-2. 석도(와 무명의 초상화가), 〈종송도〉 부분, 1674년, 종이에 담채, 40.2×170.4cm, 대만 국립고궁박물원.

의 회화관에 영향을 받아 중국 회화 연구의 대다수가 산수화에 집중되어왔지만, 각종 동식물을 즐겨 그리면서 산수도 그린 팔대산인과 산수를 잘 그리되 화훼·소과에도 남다른 재능을 발휘한 석도의 독특한 예술경에 대한 이해는 양자가 공통으로 다룬 식물 소재 회화를 고찰함으로써 한층 더 심화될 수 있다. 우선 17~18세기 기록을 위주로 두 대가의 생애, 상호인식과 공통의 후원자를 소개한 뒤, 전통적 상징성이나 장식성에 기울기 쉬운 화훼 분야에 새로운 의미와 표현 가능성을 개척한 면모를 개인화된 형상의 추구, 유민遺民의식의 발현, 자아의식의 표현, 필묵과 색채의 아름다움으로 범주화해 설명해보고자 한다. 이를 통해 두 대가에 의해 개척된 근대적 미감의 원천을 조명해 청 왕조 초기 중국 문인화의 근대적 성격을 설명해보도록 하겠다.

기록을 통해 재구성한 팔대산인과 석도의 생애

팔대산인과 석도가 살아 있을 때부터 쓰인 전기는 후대에 그들이 누리게 될 명성의 기초가 되었다. 팔대산인의 전기는 1690년 즈음에 집필된 소장형邵長蘅의 「팔대산인전八大山人傳」, 용과보龍科寶의 「팔대산인화기八大山人畵記」, 진정陳鼎의 「팔대산인전」 등이 있다.[4] 석도의 전기는 진정의 「할존자전瞎尊者傳」과 1699~1700년에 이린李驎이 쓴 「대척자전大滌子傳」이 있고, 1686년 무렵 석도는 자서전과도 같은 「생평행生平行」을 지은 바 있다.[5] 이 중 진정의 「팔대산인전」과 「할존자전」은 1680년대에 써서 1697년 전후 간행되므로, 상당히 이른 시기부터 두 사람의 생애가 정리되기 시작한 것을 알 수 있다.

18세기에 전국적으로 유포된 화가전畵家傳에 두 사람에 관한 기록이 등장하는 점도 주목된다. 1739년에 나온 장경張庚(1685~1760)의 『국조화징록國朝畵徵錄』과 1757년 이전에 출판된 『국조화징속록國朝畵徵續錄』(이하 '『속록』')에 팔대산인, 석도는 물론 홍인, 석계, 공현 등 개성화파를 소개한 기사가 정통파에 대한 기사와 다 함께 실려 있다.[6] 특히 「석釋 도제道濟」 항목이 수록된 『속록』은 양주화파의 화암華嵒, 고봉한高鳳翰, 김농金農, 고상高翔, 정섭鄭燮, 방사서方士庶, 이방응李方膺 등을 고루 소개하고 있고, 고기패高其佩, 이선李鱓의 이름은 『국조화징록』에서부터 보인다. 이 기록들은 이두李斗(1749~1817)의 『양주화방록揚州畵舫錄』(1795)과 진조영秦祖永의 『동음논화桐陰論畵』, 『청사고淸史稿』 같은 후대 문헌이 저술될 때 기초 정보를 제공했음에 틀림없다.[7] 명말청초 개성주의 조류는 이미 18세기부터 정통파의 흐름과 더불어 대등하게 중시되고 있었던 것이다.

서화가로서 석도의 명성이 양주화단 내에 국한된 것이 아니었다

는 사실도 유념할 점이다. 진정은 "남월인南越人(광동·광서 사람)이 그의 쪼가리 그림을 구하게 되면 빛나는 진주 같은 보물인 양 여겼다"면서 1660년대부터 석도의 명성이 안휘·강소를 벗어난 지역에서부터 축적된 사실을 증언했다.[8] 남경에서 활동한 청 초 문필가 장조張潮(1650~?)의 『유몽영幽夢影』에는 석도가 그림을 팔아 연명한 일화가 소개되었고, 18세기 수장가 왕역진汪繹辰은 석도 그림에 쓰인 제발題跋을 모아 책을 펴냈으며, 『양주화방록』에는 양주 도시문화 가운데 살던 석도가 소개되었다.[9] 18세기 후반 북경에 있었던 금석고증학자 옹방강翁方綱(1733~1818)은 석도 작품을 많이 소장하였고, 양주 출신을 자처하며 북경에서 활약한 주학년朱鶴年(1760~1834)은 석도 산수화를 사숙私淑했다 하며, 〈도 13-2〉의 석도 초상은 나빙羅聘(1733~1799)과 주학년에 의해 모사되어 옹방강이 감상했다.[10] 이처럼 18세기에 전국으로 확산된 석도의 명성은 양주화파가 팔대산인과 석도를 폭넓게 배운 연장선에 있고, 정섭과 이선은 두 사람의 필묵법筆墨法을 비교해 논할 정도로 심취해 있었다.[11]

이러한 기록과 평가에 기반해 두 사람의 생애를 개략하면 다음과 같다. 본명이 주답朱耷인 팔대산인은 명 태조 주원장朱元璋의 16번째 아들 영헌왕寧獻王 주권朱權의 9세손으로, 1626년 강서성 남창南昌에서 태어났다. 한편, 법명이 도제道濟, 또는 원제原濟(내지 元濟)인 석도의 본명은 주약극朱若極이다. 태조의 형인 남창왕南昌王 주흥륭朱興隆(?~1344)의 손자이자 최초의 정강왕靖江王이 된 주수겸朱守謙의 11세손으로, 1642년 광서성 계림桂林[全州]에서 태어났다. 두 사람은 왕조 교체의 혼란기에 불교에 귀의해 목숨을 보존한 이전 왕조의 종실인 점에서 공통되는데, 기존의 문인이 과거제도와 관직 경력으로 신분을 보장받은 것과 달리 특이한 출신과 경력을 보유한 것이다. 그나마 팔대산인은 15세 되던 1640년 과거

에서 제생諸生으로 뽑히기라도 했지만, 석도는 거의 평생을 승려로 지냈으니 엄밀한 의미의 문인이라 할 수 없다. 그러나 양자 모두 종이에 수묵 내지 수묵담채를 사용해 시서화를 두루 갖춘 문인화의 세계를 추구했고, 만년에 환속하여 팔대산인은 남창南昌의 오가초당寤哥草堂에서, 석도는 양주揚州의 대척당大滌堂에서 작업하였다. 아울러 팔대산인은 1680년대 말, 석도는 1690년대부터 본격적으로 자기 작품을 판매한바, 영리활동과 무관한 것으로 알려진 문인화에 대한 통념을 넘어 근세 중국 문인화의 새로운 경지를 열었다.

이처럼 공통점이 많은 팔대산인과 석도는 실제로도 서로 아는 사이였고, 서로의 예술세계를 존경했다. 하지만 각자 자기 삶에서의 경험과 반응은 상이했던바, 여기서 각자의 독창성이 싹텄다. 명이 멸망한 1644년, 당시 팔대산인은 19세의 장성한 청년으로 익양왕부弋陽王府의 몰락을 직접 지켜보았다. 그보다 16년 연하인 석도는 1645년 당왕唐王 주율건朱聿鍵과 구식사瞿式耜에 의해 자행된 계림부桂林府 공격과 정강왕족靖江王族 학살이 있던 당시 겨우 4세였다. 세상이 뒤바뀐 충격과 고통을 생생하게 기억하는 팔대산인이 광증으로 정서적 위기를 겪으며 무뚝뚝하고 고집스런 성격을 갖게 된 반면, 태감太監의 보호로 목숨을 보존한 뒤 여러 사찰을 전전하며 상대적으로 평안한 청년기를 보낸 석도는 비교적 사회성이 강했던 듯하다. 팔대산인이 고향인 남창과 그 근처에서 생애의 대부분을 보냈던 것과 달리, 석도는 무창武昌에서 선성宣城으로, 다시 남경南京, 양주로 옮겨 살았고, 대운하를 따라 북상해 북경北京, 천진天津에 머물렀다 강남으로 되돌아오는 등 전국을 편력하며 학자, 예술가, 관리와 폭넓게 교제했다. 활동 반경과 교제 범위, 경험의 층위가 팔대산인에 비해 훨씬 광범하고 다양했던 석도는 화단에서 정통파 못지않은 비중을 누린

듯하다. 만주족 종실 박이도博爾都(1649~1708)를 위해 1691년에 왕원기, 왕휘와 각각 합작해 그린 묵죽도 두 폭은 최소한 정통파와 대등한 지위에서 작업했던 석도의 면모를 전해준다.[12]

서로에 대한 인식과 공통의 후원자

팔대산인과 석도는 1690년대에 관계한 공통의 후원자에 의해 서로 알게 되었고, 서화가로서의 경력과 명성에서 팔대산인은 석도의 모범이 되었다. 1696년경에 팔대산인이 수선화를 그리고 이듬해에 석도가 화찬을 쓴 〈수선도권水仙圖卷〉(도 13-3), 팔대산인이 난초를, 석도가 대나무를 그린 〈난죽석도蘭竹石圖〉(도 13-4), 팔대산인의 〈대척초당도大滌草堂圖〉에 석도가 쓴 1698년의 제화시 등에서 그런 관계를 엿볼 수 있다.[13] 주의할 점은 석도가 1697년 이전부터 팔대산인을 알았다는 것이다. 1694년에 그린 《증황율산수책贈黃律山水冊》에서 석도는 팔대산인을 존경하는 선배 화가 중 한 사람으로 꼽았다(도 13-5).[14]

이 도道에서, 평범한 문으로 들어간 자는 진정한 자기가 없다. 그러면서 한 시대를 울리는 명성을 얻는 것은 성취하기 어렵지 않겠는가. 예컨대, 백독白禿, 청계青谿, 도산道山의 고고高古함, 매학梅壑과 점강漸江의 청일淸逸함, 후도인垢道人의 건수乾瘦함, 남창 팔대산인의 임리淋漓함과 기고奇古함, 매구산梅瞿山과 설평자雪坪子의 호방豪放함은 모두 자기 시대의 이해를 받았다. (후략)

13-3

13-4

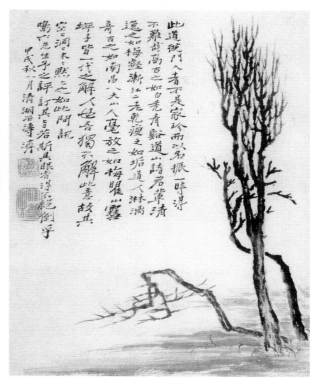

13-5

도 13-3. 팔대산인과 석도, 〈수선도권〉, 1696년경, 종이에 먹, 30.3×90.3cm, 미국 뉴욕 개인(왕방우) 소장.

도 13-4. 팔대산인과 석도, 〈난죽석도〉, 종이에 먹, 120.3×57.5cm, 미국 소더비즈.

도 13-5. 석도, 〈마른 나무〉, 《증황율산수책》, 1694년, 종이에 먹, 27.9×22.2cm, 미국 로스앤젤레스카운티미술관(LACMA).

여기서 백독은 석계, 청계는 정정규程正揆(1604~1676), 도산은 진서陳舒(1649경~1687경), 매학은 사사표查士標(1615~1698), 점강은 홍인, 후도인은 정수程邃(1605~1691), 매구산은 매청梅淸(1623~1697), 설평자는 매경梅庚이다. 일반적으로 석도는 전통을 거부한 것으로 알려져 있지만, 황산파와 팔대산인을 비롯한 개성주의 선배 화가의 예술적 성취만큼은 존경했음을 알 수 있다. 또한 전통 시학詩學에서 기원한 표현인 고고·청일·기고·호방과 달리 임리·건수는 필법筆法과 관련된 용어인데, 팔대산인의 특징을 임리와 기고로 요약한 것은 그 표현 방식에 석도가 익숙해 있었음을 알려준다.

석도의 팔대산인에 대한 인식은 1696년 봄에 선명해진다. 당시 팔대산인은 한 수장가의 요청으로 도잠陶潛의 「도화원기桃花源記」를 필사하고 누군가 그림을 그리도록 공간을 남겨두었는데, 결국 석도가 담당하게 되었다.[15] 이 서화권에 석도는 "팔대산인의 글씨와 그림은 온 나라에서 최고다. 내 친구 ··· 선생이 양주에 있는 내게 이를 가져와 그림을 덧보태기를 청하였다. ··· 팔대산인과 나는 만 리를 떨어져 있지만, 우리는 한 줄기서 난 두 가지다"라고 썼다. 남창에 있는 팔대산인과 양주에 있는 석도가 누군가의 중개로 합작을 하게 된 것으로, 여기서도 석도는 같은 집안의 선배 화가에게 존경의 뜻을 표했다. 이뿐만 아니라 두 사람은 실제로 만났을 수도 있다. 1699년에 양주의 한강邗江 근처에 있는 대척당에서 그렸다는 〈도 13-4〉 같은 그림은 양자가 실제로 만나 합작했을 법한 그림이다.

두 사람의 본격적인 교류는 둘 다 화업에 몸담은 1690년대에 이루어졌고, 둘 다 공통적으로 알고 지내던 지인들이 연결고리가 되었다. 그 지인은 정경악程京萼, 정준程浚, 황우黃又, 홍정치洪正治, 오여교吳與橋, 정도광程

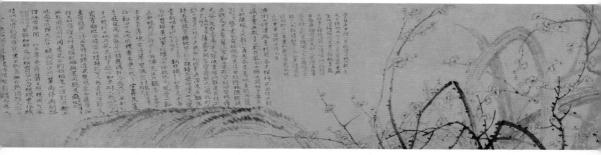

도 13-6. 석도, 〈탐매도권〉, 1685년, 종이에 먹, 30.6×132.2cm, 미국 프린스턴대학미술관.

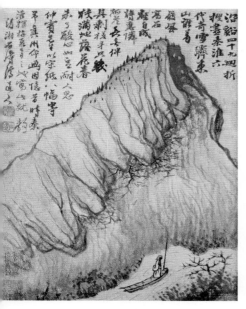

도 13-7. 석도, 〈사람에게 인사하는 산〉, 《진회억구책》, 1695년, 종이에 담채, 26.7×20.2cm, 미국 클리블랜드미술관.

道光, 혜암蕙嵓, 강세동江世棟, 이국송李國宋, 이팽년李彭年, 선저先著, 방사관方士琯, 역옹亦翁 등이다. 석도의 1685년 작 〈탐매도권探梅圖卷〉(도 13-6)을 비롯해 《산수정품책山水精品冊》(1695), 《진회억구책秦淮憶舊冊》(도 13-7)과 관련된 황우, 황길섬, 정경악, 정도광 등과의 관계가 확장된 후원자 네트워크로 여겨진다.[16] 1680년대까지 서로 모르고 지낸 두 사람이 이런 후원자들과 교제하면서 주문량이 늘고[중개자], 주문/구입을 하거나[수장가] 제평/제발을 쓰는[비평가] 자가 많아지는 변화 가운데서 상호교류하게 된 것이다. 주로 남경, 양주, 휘주徽州에 사는 상인집단인 휘상徽商(휘주 상인)과 연결된 이 관계망에 대해 정경악의 중개 활동, 혜암·황우·정준·정도광·홍정치의 수집 활동을 위주로 소개해 보겠다.

우선, 중개 역할을 한 대표적인 인물은 정경악(1645~1715)이다. 그

는 남경의 서예가로, 남창과 양주를 오가며 팔대산인과 석도를 연결하는 데 크게 기여했다. 1697년에 석도는 팔대산인의 〈수선도권〉(도 13-3)에 "팔대는 바로 이전의 설개다"라고 화찬을 썼고, 이듬해에 팔대산인이 보내준 〈대척초당도〉에도 "포독抱犢 선생 정경악이 내게 말했지 / 설개가 바로 그 사람이라고"라는 문구를 써 넣었다. 따라서 석도가 팔대산인과 설개가 동일인임을 알게 된 것이 정경악을 통해서임을 파악할 수 있다.[17] 한편, 팔대산인은 1696년 이전에 그린 〈임황공망산수권臨黃公望山水卷〉에 이렇게 썼다.

나는 황공망의 이 그림을 감상한 뒤 혜암을 위해 임모했다. 최근 석도가 혜암을 위해 밝은 녹색으로 그림 한 점을 그렸다는데, 이 걸작은 정경악의 소개로 이루어졌고, 많이 설득해야 했다 한다. 사실이라면, 내 그림은 상인을 위한 평범한 상품에 지나지 않는다.[18]

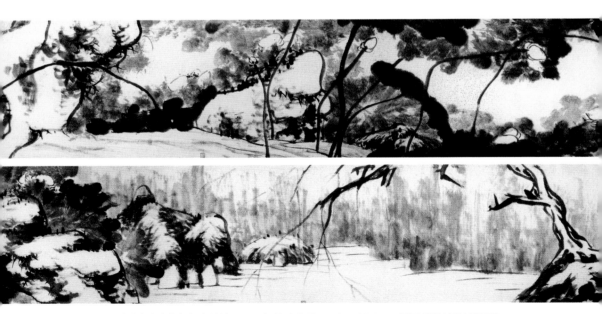

도 13-8. 팔대산인, 〈하상화도〉 부분, 1697년, 종이에 먹, 46.6×128.2cm, 중국 천진시예술박물관.

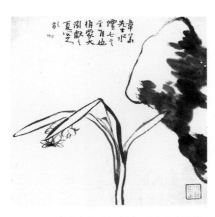

도 13-9. 팔대산인, 〈수선화〉, 《화훼잡화책》, 1695년, 종이에 먹, 크기 미상, 일본 무사코지 사네쓰 기념관.

여기서 〈임황공망산수권〉과 석도 채색화의 주인이던 혜암은 팔대산인이 1697년에 그린 〈하상화도河上花圖〉의 수령자이기도 했다(**도 13-8**). 둘 다 혜암을 위해 작업했고, 그중 일부 작품을 정경악이 중개한 것이다. 팔대산인의 1695년 작 《화석어조산수책花石魚鳥山水冊》(일본 무사노코지武者小路 소장) 역시 정경악이 중개한 것일 수 있다.[19] 수선화와 바위가 그려진 위에 "위화韋華 선생이 지은 수선칠언水仙七言이 가장 좋다"고 쓴바(**도 13-9**), 위화가 바로 정경악의 자이다. 그의 중개 활동이 대가의 서화를 선전하고 그 경제적 가치를 높이는 것까지를 포함한 것이었음은 아들 정정조程廷祚(1691~1767)가 부친의 행적을 기록한 「선고부군행장先考府君行狀」에 비교적 상세하게 밝혀져 있다.[20]

팔대산인이 1697년에 그린 《산수책》 역시 정경악이 중개한 것이다. 화첩의 주인은 황우(1661~?)로, 양주에 살던 휘주인이었다. 1698년 여름에 화첩을 얻은 그는 기뻐하면서 이런 글을 남겼다.

팔공[팔대산인]의 수묵 작품은 고금에 견줄 것이 없다. 나는 오래도록 그의 그림을 몇 점 갖길 원했지만, 그에게 나를 소개해줄 이가 아무도 없었다. 1697년 봄 발재[정경악]가 내 수중에 있는 모든 돈과 팔공의 작품 중 하나를 교환하자는 제안을 하면서 나를 위해 대신 부탁해주었다. 이듬해인 1698년 여름 나는 그의 그림을 받아 보게 되었다. 화첩을 열면서 나는 너무 즐거웠고 눈은 어지러움을 느

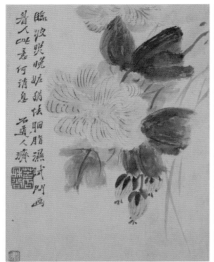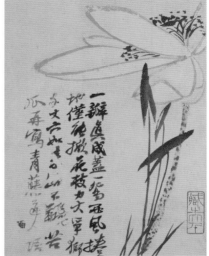

(좌) 도 13-10. 석도, 〈부용〉, 《화훼인물첩》, 1694년경, 종이에 담채, 23.2×17.8cm, 미국 프린스턴대학미술관.
(우) 도 13-11. 석도, 〈하화〉, 《화훼인물첩》, 1694년경, 종이에 담채, 23.2×17.8cm, 미국 프린스턴대학미술관.

껐다. 세상에 이보다 더 좋은 건 있을 수 없다. 나는 발재의 편지가 신실한 것이었다고 믿는다. 팔공은 강서의 염상에게 준 것처럼 서둘러 그린 것을 주지 않았다. 이 화첩을 감상하게 되는 자는 나처럼 이 그림을 보배로 보길 바란다.[21]

팔대산인 작품을 고가로 매입한 황우는 장서가이자 벼루 수집과 여행으로 유명한 인물로, 석도의 후원자이기도 했다. 그는 석도의 1695년 작 《산수정품책》(일본 센오쿠하쿠코간泉屋博古館 소장), 1694년경의 《화훼인물첩花卉人物帖》(미국 프린스턴대학미술관 소장, 도 13-10, 11) 및 《묵색산수책墨色山水冊》을 수집했다. 1699년경 팔대산인과 석도가 합작한 서화첩에도 그의 인장이 찍혀 있는바, 이 또한 그가 소장한 듯하다. 황우는 강서-광

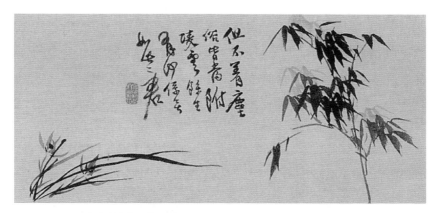

도 13-12. 석도, 〈죽〉과 〈난〉, 《청상서화고》, 1696년, 종이에 담채, 25.5×422.3cm, 중국 북경 고궁박물원.

동 여행을 다룬 〈도령도권度嶺圖卷〉을 만들면서 팔대산인, 석도 모두에게 글을 받았고,[22] 1701~1702년에 지은 자신의 기행시에 따라 석도가 그림을 그리도록 해서 《황연여시의도책》을 완성하게 한바, 화첩에 담긴 정경악의 집은 황우-정경악-석도의 막역한 관계를 전해준다.[23]

팔대산인과 석도는 다른 휘상과도 이와 비슷한 관계를 맺었다. 1698년 초 남창으로 여행한 흡현歙縣 송풍당주인松風堂主人 정준(1638~1704)은 장조가 팔대산인의 서화를 소장할 수 있도록 중개한 장본인이다. 정준 자신은 홍인·사사표·팔대산인의 작품을 소장했고, 1696년부터는 석도의 후원자가 되었다. 그래서 석도의 유명한 《청상서화고》(도 13-12)를 비롯해 1698년과 1701년에 각각 그린 〈산수대폭〉을 소장했고, 맏아들 정철程哲 역시 석도의 〈애련도愛蓮圖〉를 소장했으며(도 13-13), 정명程鳴은 그에게 직접 그림을 배웠다.[24] 양주에 살던 흡현 출신 정도광(1653~1706) 역시 주목된다. 정경악과 황우의 친구이자 황길섬의 동서인 그는 1699년 겨울에 황우의 강남 여행을 기념하는 모임을 자기 집에

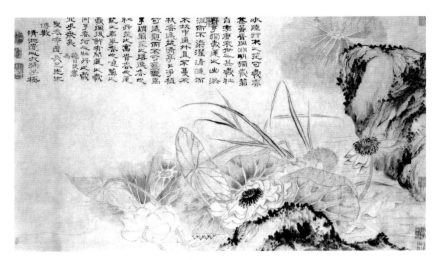

도 13-13. 석도, 〈애련도〉, 종이에 담채, 46.0×77.8cm, 중국 광동성박물관.

서 열었던바, 그 모임 장면이 석도의 《황연여시의도책》에 보인다.[25] 정도
광은 호가 퇴부退夫여서 팔대산인이 '퇴옹退翁'에게 준 《안만첩安晚帖》의 유
력한 수령자로 보기도 한다(도 13-14, 15).[26] 퇴옹은 1698년경과 1702년경
을 전후해서 석도에게 그림을 주문하거나 선물을 보냈고, 그에 답한 석
도의 서신 몇 점도 전하는바, 실제로 정도광은 석도의 《망록당산수책望綠
堂山水冊》(1702), 〈왕유시의도王維詩意圖〉(1703), 〈매죽도梅竹圖〉(1705)의 소장
자였다.

　양주에 사는 휘상이자 석도 제자인 홍정치(1674~1731) 역시 석도
와 팔대산인의 서화를 수집했다. 특히 석도의 작품을 많이 수집했는데,
1699~1700년에 제작된 《사란책寫蘭冊》, 〈산수축권〉, 《매화도첩》, 〈선면
매화도〉 등을 소장했고, 1706년에 석도와 장항蔣恒이 합작한 〈홍정치 초
상〉을 받았으며, 1720년에는 남경의 주경周京에게서 석도가 1686년에 그
렸다는 〈계산무진도〉를 얻었다.[27] 이 중 《사란책》에 석도에 대해 팔대산
인이 쓴 글이 있다.

(좌) 도 13-14. 팔대산인, 〈하화〉, 《안만첩》, 1694년경, 종이에 먹, 31.7×27.5cm, 일본 센오쿠하쿠코간.
(우) 도 13-15. 팔대산인, 〈수선〉, 《안만첩》, 1694년경, 종이에 먹, 31.7×27.5cm, 일본 센오쿠하쿠코간.

남종과 북종이 무법의 가르침을 열었네

그림이란 한결같이 구름과 안개를 만들어낸 것일 뿐

어쩌하여 칠십이나 되는 나이에도

회수 근처에 난초가 꽃피기를 꿈꾸는가?

—선과 회화 모두 남북으로 나뉘었지만, 석존자가 그린 난초는 자기만의 양식이다.[28]

여기서 석도를 칭찬하며 그만의 양식으로 그린 난초를 주목한 팔대산인의 관점은 남북종론을 정립한 동기창, 무법론을 펼친 석도가 산수 위주의 화론을 펼친 것과 달리 그림의 범위를 화훼로까지 확대한 것이었다. 이에 착안해 앞서 논한, 정경악 이후 팔대산인과 석도의 공통된 후원자들이 수집한 그림의 범위를 점검하면, 〈도 13-5, 6〉과 〈도 13-8~15〉

등 다수의 화훼화가 산수화에 필적하는 "독창적인 문인[奇士]의 회화"로 수집된 것을 알 수 있다.[29] "남종(산수)화"를 주장한 동기창의 개념 규정을 벗어나 화훼·소과·영모·초충·어해류 제작에도 관여한 두 대가와 수요층(휘상 등)에 의해 회화의 범위가 다시 확대되었고, 문인화 개념이 부유하고 있었던 것이다.

개인화된 형상을 추구하다

자연물에 뜻을 부치고 정감을 펴내는 우의寓意와 서정抒情은 북송대 이후 문인화가에 의해 종종 실현된 화훼영모화의 목표였다. 명 중기에 서위徐渭(1521~1593)는 이를 활용해 특정 화훼·어해의 속성과 특징을 자신의 사상이나 감정과 결합하는 한편, 기존 화법에 구애받음 없는 파격적인 구도와 필묵으로 화훼화의 새 경지를 개척했다. 발묵潑墨으로 그린 그의 〈묵모란도墨牧丹圖〉는 부귀와 화려함의 상징이던 구륵채색鉤勒彩色의 모란 이미지를 묵매, 묵죽에 상응하는 청고한 문인의 상징으로 전환해 개인화된 형상을 만든 대표적 사례다. 팔대산인과 석도는 서위의 선례를 좇아 자신의 경험과 사고, 기억, 정감을 표출했는데, 명·청 교체와 상품화폐경제 발달, 그에 따른 사회적 이동성이 강화된 17세기 상황에서 그렇게 했다는 점이 중요하다. 문인의 사적 경험의 기록이자 특수한 문화체계인 회화 지식이 출판업 발전에 힘입어 불특정 다수의 공공 영역에서 체계화·대중화된 현상은 서위를 포함한 16세기 이전의 문인들이 경험하지 못한 새로운 시대 상황이었다.

실제로 『십죽재서화보十竹齋書畫譜』, 『개자원화전芥子園畫傳』 2집·3집 같

표 13-1. 명말청초 화보와 팔대산인·석도 화훼화의 관계

	『십죽재서화보』(1627)	팔대산인·석도 화훼화	『개자원화전』 2집·3집(1701)
태호석		팔대산인, 《전계사생첩》, 1659 	
추규(닥꽃)		석도, 《화훼인물책》, 1698년경 	
매죽			
모란			

은 다색목판화보에는 팔대산인과 석도가 그린 작품과 비교되는 장면이 꽤 있다(**표 13-1 참조**).[30] 팔대산인의 초기작인 《전계사생첩傳綮寫生帖》의 〈태호석〉, 1698년경에 석도가 그린 《화훼인물책花卉人物冊》의 〈추규(닥꽃)〉,

〈매죽〉, 〈모란〉이 그러하다. 제작 시기를 고려할 때, 『십죽재서화보』 간행 후 화훼·영모·소과·초충·어해를 즐겨 그린 두 대가의 작업과 수요 확대가 『개자원화전』 2집·3집의 간행을 촉발했을 가능성을 떠올리게 할 정도로 유사하다. 그럼에도 판각본에 실린 무난한 이미지는 두 대가의 작품에 담긴 강력한 흡입력을 가진 이미지와 구분된다. 다색목판화보가 양산한 공공의 시각 이미지에 노출된 세대였음에도 '표현하는 주체의 주관성', 즉 개성이 강한 환영의 세계를 추구했던 두 대가는 형상에 개인적인 의미를 부여하는 데 탁월한 재능을 발휘했다. 그처럼 독특한 표현의 개인화된 형상을 만들게 된 원천은 무엇이었을까? 개인화된 자기표현이 어떻게 청중을 가질 수 있었을까?

우선, 팔대산인과 석도 모두 주관적이고 자의적인 문자언어와 형상언어의 정교한 결합을 추구했다. 이를 위해 전통적으로 문인이 애호한 지·필·묵 재료에 자신이 지은 시문, 또는 고전이나 당시의 문학을 자신의 글씨와 그림에 결합하는 방식을 취하였고, 구성과 배치, 필묵과 채색, 인장과 서명을 독창적으로 운용해 자신의 관점과 목소리가 녹아든 화면을 완성하였다. 강박적 성향을 드러내는 듯한, 부릅뜬 눈의 물고기·새·토끼·사슴·매 같은 동물 모티프는 팔대산인 특유의 표현으로, 석도에게서 거의 찾을 수 없다. 화훼화에서도 고사故事와 선적禪的 언어가 점철된 시문을 단순한 개별 모티프와 병치한 팔대산인 작품은 주제가 선명하지 않아 비밀스런 인상을 준다. 자기 화론을 거의 피력하지 않은 만큼 다양한 소재가 흩어져 있는 듯한 그의 화면은 심리적 분열의 기미나 출판된 회화 지식에 대한 시각적 패러디로 읽힌다. 반면, 『개자원화전』 초집이 출간된 직후인 1680년대에 남경에서 산 석도는 남종화의 기원인 동원과 미불을 패러디해 반反전통, 반反규범의 회화를 추구했고 화도에 대한

도 13-16. 팔대산인, 〈낙화〉, 《화과조충도책》, 1692년, 종이에 먹, 22.5×28.6cm, 미국 뉴욕 개인(왕방우) 소장.

생각을 『화어록畫語錄』으로 이론화했다. 그가 개진한 독창적인 회화에의 옹호, 모방에 대한 경멸은 널리 유포된 회화 지식에 의한 획일화를 우려한 것일 수 있는바, 양주에서 그는 회고적 방식으로 여행과 사건을 재구성해 개인적인 기억, 꿈, 망각을 주제로 자신을 표현하였다.

예컨대 〈표 13-1〉의 〈태호석〉에서 팔대산인이 구멍 뚫린 바위를 묘사한 것은 화보의 정원석과 연관되는 동시에 예서체로 쓴 시로 인해 새로운 의미가 덧붙게 되었다. "수미산의 허리"와 "능가산의 꼬리"를 부수고 잘라내 가져온, 이 불교적 기미의 바위는 인공의 "도끼와 끌로 새긴 흔적" 없이 원만함 자체로 제시되었고, 자연스런 먹의 단색조와 더불어 창조에 대한 화가의 관점을 전해준다.[31] 《화과초충도책花果鳥蟲圖冊》(1692)에 실린 〈낙화〉는 오른쪽에 "섭사涉事"라고 대담한 초예풍의 글씨를 쓰고, 왼쪽에는 작은 꽃잎 이미지를, 중앙에는 서명과 인장을 병치해 판각된 문방도안을 연상케 하는 한편 "일에 나가 열심히 한다"는 의미를 수묵의 꽃잎에 부가해 추상적인 필묵의 세계에 '몰입'하는 분위기를 자아낸다(도 13-16). 한편, 〈표 13-1〉의 〈모란〉에서 흡습성 강한 종이에 수묵과 붉고 푸른색을 가해 감각적으로 그린 석도는 꽃을 욕망의 대상으로 전환해 "비온 뒤엔 나라를 망칠 정도의 미색을 발하고 바람 앞에선 찬미자의 눈을 아찔하게" 하는, "소매 가득한 향내"를 풍기는 꽃송이에 "벌과 나비가 어지러이 드나드는"

것을 우려했다.[32] 시각·촉각·후각을 자극하는 이 방식은 왕개의 사詞 구절을 소개한 〈토란〉에도 활용되었던바, 설익은 상태에서 먹는 토란의 미각적, 촉각적 풍미風味를 언급해 일상의 생생한 감각을 불어넣었다(도 13-17).[33]

보다 흥미로운 점은 〈표 13-1〉의 〈매죽〉에서 석도가 여성과 남성의 역할이 부여된 매화와 대나무의 유희적인 상호관계를 형상화하기도 했다는 것이다.[34] 묵죽·묵매·묵란은 북송 이후 문인과 승려에 의해 개인적인 수양

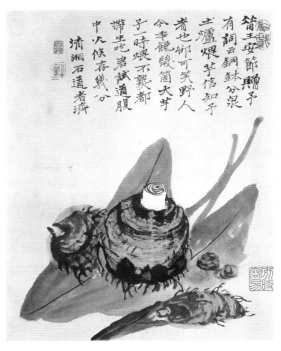

도 13-17. 석도, 〈토란〉, 《야색화책》, 종이에 담채, 27.6×21.5cm, 미국 메트로폴리탄미술관.

과 심회를 표현하기에 적합한 소재로 사랑받았지만, 오랜 전통과 화보의 간행 및 유포 모두에 의해 자칫 진부해질 수도 있었다. 하지만, 석도는 상단에 해서체로 시를 쓰고, 양 갈래로 벌어진 매화 사이로 짙은 묵죽을 솟구치듯 그려 넣었는데, 묵죽의 기운찬 에너지를 욕망하는 남성으로 변화시켜서 구애를 받아들이듯 대를 감싼 매화 가지의 중심이 되도록 함으로써 색다른 분위기를 창출했다. 팔대산인 역시 매화를 여성으로 상정한 바 있지만, 석도와는 전혀 다른 이야기를 풀어냈다. 1682년 작 〈고매도古梅圖〉를 보면, 우측 상단에 쓴 시에서 그는 치명적 재난의 상흔이 점철된 고목에 어린 매화 가지가 돋아난 것에 주의를 기울여 그로부터 핀 예쁜 꽃송이의 "멋진 낭군[夫壻殊 내지 夫聟殊]"임을 자처했다(도 13-

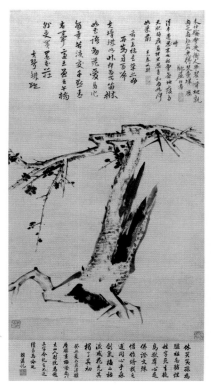

도 13-18. 팔대산인, 〈고매도〉, 1682년, 종이에 먹, 96.0×55.5cm, 중국 북경 고궁박물원.

18).[35] 매화의 남편이라는 발상은 북송의 임포林逋(967~1028)가 서호西湖에 은둔하여 매화를 아내 삼고 학을 자식 삼아 기르며 지냈다는 '매처학자梅妻鶴子' 고사에서 기원한다. 팔대산인은 여기에 위나라 조창曹彰의 고사를 인용해 애마愛馬와 맞바꿔질 애첩愛妾 이미지를 중첩시켰는데, 곧 일어날 이별과 상실을 연상시킬 뿐, 욕망의 대상과는 거리가 멀다. 좌측 상단에 쓴 자찬시 2수에서도 매화도인梅花道人 오진吳鎭, 노근란露根蘭의 정사초鄭思肖를 떠올리며 백이숙제의 충성심을 찬양할 뿐이다.[36] 이민족 치하 현실의 안타까움과 무력한 스스로에 대한 반어적 자기인식을 원대 유민화가遺民畵家에게 동병상련의 심정으로 투영한 것이라 하겠다.

발현된 유민의식의 강도와 깊이

명 중기 이후 회화가 표현하는 주체의 사고와 정감을 투사하는 창이 된 만큼, 청 초 한족漢族 지식인 대부분의 뇌리에 각인된 고통스런 유민의식은 두 대가의 작품에서도 공통으로 보인다. 그런데 그 강도와 깊이에 초점을 맞추면 둘의 차이가 분명하게 드러난다. 예컨대, 1679년의 박학홍사과博學鴻詞科와 1684년 이래 1689년, 1699년, 1705년의 남순南巡으로 실행된 강희제의 강남 회유정책에 대한 팔대산인과 석도의 반응은

상이했다. 팔대산인 작품에서 만주족의 통치를 받는 현실에 대한 비탄과 정치적 저항의식이 팽배한 것에 비해, 석도 작품에서의 유민의식은 훨씬 은미하게 표현되었다. 아마도 왕조 교체의 폭력적인 상황에 노출된 경험의 직접성과 자기규정 여부가 의식과 정감과 태도에 서로 다른 영향을 미친 것으로 보인다.

1681년경 내지 1683년경에 그린 팔대산인의 《화훼초충도책花卉草蟲圖冊》에는 강남 문인의 전향을 유도하는 강희제의 정책을 풍자하고 관리가 된 자를 매춘부로 조롱하며 자기 운명을 근심하였던 그의 심중이 담겨 있다. 꽃밭을 짓밟는 거친 마구주자馬球走者를 환기하는 〈수국繡球〉, 청왕조에 협조한 한족 관리를 통렬하게 비판한 〈부용芙蓉〉, 호역당胡亦堂과의 관계에 대한 혐오를 담은 듯한 〈죽〉에서 저항의식이 강하게 표출되는바, 특히 〈부용〉에 다음 시가 등장한다(도 13-19).

부용은 얼굴빛 꾸미기를 좋아하여
늙도록 곤명지昆明池에서 커가네
약간 취하면 돌아가길 잊어버린 채
붉은 연지를 눈썹에 처바르누나[37]

상황에 따라 얼굴빛을 바꿔가며 곤명지(장안에 있던 인공 호수), 즉 궁정에서 오래도록 보신을 꾀하는 자에 대한 냉소와 풍자를 표현한 것이다.

이처럼 비판적인 팔대산인의 태도는 거칠고 신경질적인 필치로 재빠르게 그린 〈죽〉에서도 여실히 보인다(도 13-20). 곧장 뻗어나가야 할 대나무 줄기를 거의 90도 각도로 꺾인 것처럼 그린 점이 인상적인데, 좌우에 쓴 시는 북방[만주족]의 대나무가 남방[한족]에서 금처럼 가치 있다

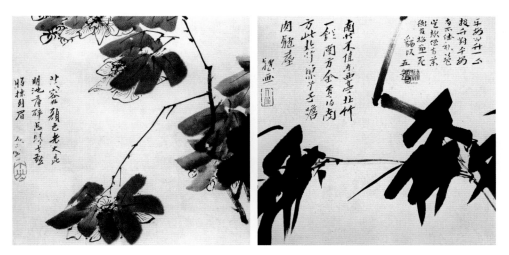

(좌) 도 13-19. 팔대산인, 〈부용〉,《개산인옥화훼책》, 1681/1683년경, 종이에 먹, 30.3×30.3cm, 미국 프린스턴 대학미술관.

(우) 도 13-20. 팔대산인, 〈죽〉,《개산인옥화훼책》, 1681/1683년경, 종이에 먹, 30.3×30.3cm, 미국 프린스턴대 학미술관.

해도 남방에서 얻을 순 없다고 개탄하는 한편, 대나무를 의심하고 근심하며 관리의 부당함에 대한 반감을 억누르는 분위기를 전하고 있다.[38]

평안한지 대나무에게 한 번 써서 주니
대나무 대답하길 평안은 둘 다 그치지 않는 것이라 하네
도적에게 보답하면서 오뭇는 불교식 처방을 취하는데
벼슬아치 명하길 죽은 고양이 머리를 그리라 하네

여기서 대나무는 전통 문인화의 지조 높은 문인을 상징하지 않는다. "둘 다 그치지 않는" 방식을 터득한 한족 관리에 대한 반어적 풍자로, "얼굴빛 꾸미기를 좋아하"는 부용꽃과 다를 바 없다. 1689년에 그린 〈과월도瓜月圖〉, 1690년에 그린 〈쌍공작도雙孔雀圖〉가 청의 통치에 재빨리

협력한 송낙宋犖(1634~1713)을 풍자한 작품으로 유명하다는 점은 팔대산인의 냉소적 태도를 분명히 보여준다.[39]

한편, 선배 세대로부터 전수된 간접경험에 의해 배양된 석도의 유민의식은 1685년 작 〈탐매도권〉에서 파악되는바, 남경의 교외나 정원에 핀 '달밤의 매화'가 서정적으로 그려져 있다(**도 13-6**).[40] 횡권 오른쪽에 비백飛白에 중봉의 필선을 더해 굵고 가는 매화가지를 그리고, 하단에 짙은 먹으로 가지를 부러진 듯 꺾어지게 그린 것은 앞서 팔대산인의 꺾인 묵죽 표현을 환기하지만, 부정적이거나 냉소적인 목소리를 찾긴 어렵다. 이전 해에 남경 종산에 소재한 명 태조 주원장의 효릉을 참배한 강희제의 행적을 좇아 같은 장소를 들렀던 석도는 제작 동기를 이렇게 밝혔다.

경신년(1680) 윤8월부터 나는 일지각에서 6년 동안 아무 곳에도 가지 않고 혼자 살아왔다. 지금 을축년(1685) 2월에 눈이 그치자 흥이 일어 지팡이를 들고 매화를 찾으러 나섰다. 혼자서 백 리 남짓을 걸어가니 청룡산, 천인산, 동산, 종릉, 영곡과 여러 명승지에 이르러 여러 산과 계곡으로 들어갈 길 하나를 찾았다. 시골 점포, 황량한 마을, 인가, 승려의 거처를 두루 다 돌아다니고서야 되돌아왔다. 돌아오니 누군가 오래도록 나를 기다렸다면서 "정원의 매화가 밤에 거의 활짝 피어나게 될 것입니다. 청컨대 오셔서 이 문제를 정해주시겠습니까?"라고 하였다. 그의 서재로 따라가 덧문을 열어놓고 앉아 명상에 잠겼다. 자정이 거의 다 되니 외로운 달이 대지에 얼어붙은 가지[의 그림자]를 비추며 맴돌았다. 붓을 들어 시를 남기니 모두 9수가 되었다.[41]

청 초기에 매화는 명에 대한 기념물로 간주되었다.[42] 따라서, 상방사로 가는 길에 핀 매화, 남촌서원의 매화, 천인산에 있는 고정림사에 묵으며 본 매화, 청룡산 고천녕사에서 본 매화, 동산 해조탑원에서 본 매화, 고기택사의 매화, 종릉의 매화, 효릉 매화오에 핀 매화, 장간사에 핀 매화 등을 9수의 시로 읊고 써둔 것은 명 왕조에 대한 유민의식으로 서화권을 채운 것이라 할 수 있다. 이 중 동산 해조탑원의 매화를 읊은 구절은 《진회억구책》의 주인인 황길섬과 관련되고(도 13-7), 어느 정원에서의 매화 감상은 황길섬·황우·정도광 등이 공유했던 과거의 어느 순간으로 여겨진다.[43] 이에 불현듯 흥이 일어 시작된 탐매 행위와 정원의 매화 감상, 이어진 탐매시화권 제작 등은 앞서 소개한 후원자와 화가 사이에서 공명된 유민의식이 낭만적 기행奇行으로 표출된 문화적인 행위였다고 할 수 있다.

그런데 그 가운데서 강희제를 어진 군주, 즉 "인주仁主"로 칭하면서 요임금, 순임금을 높일 줄 아는 임금이 원래의 제도와 법식을 회복하길 바라는 뜻밖의 석도를 보게 된다.

시내를 따라 모래 밟으며 슬픈 군주의 길을 가다
가마 멈추고 길을 물으며 허물어진 옛 궁궐 애석해하니
듣건대 어진 군주[강희제]가 요임금, 순임금을 존경한다니
예전의 제도와 법식이 어쩌면 계승되려는지[44]

유교적 이상사회의 전통과 가치, 즉 한족의 문화와 제도를 존중하고 따르는 통치자를 기대한 것이다. 심지어 석도는 1699년, 1705년에 양주를 들른 강희제를 지지하며 청을 찬양하는 산수화를 그렸고,

1690~1692년에 북경에 간 것이 궁정에서 활동하려는 의도였다고 추정되기도 한다.[45] 스승 목진도민木陳道忞(1596~1674)이 순치제에게 설법하였던 것처럼 궁정의 승려(화가)가 되기를 희망했다는 것이다. 강남으로 귀환한 후에도 간혹 청에 대한 친밀감이 드러나는 작업을 했을 뿐, 이전 왕조로의 은둔을 꾀하거나 당시 질서에 저항한 사례는 보이지 않는다. 석도는 강희제 치하의 청에 대해 비교적 순응적이었던 것이다.

자아의식의 노출 양상

화훼는 두 대가가 스스로에 대한 생각을 담기에도 좋은 소재였다. 우선 왕손王孫으로서의 자아의식과 관련해 팔대산인의 수선도水仙圖를 주목하게 된다. 1696년경에 팔대산인이 그린 〈수선도권〉에 대해 석도는 "귀하신 왕손, 늙은 유민"으로 곧장 그를 지칭하며 신선이 그린 듯 초월적인 느낌을 주는 그의 작품을 높이 평가했다(도 13-3).[46] 수선화는 남송 말 원 초에 활동한 조맹견趙孟堅이 잘 그린 소재로, 17세기에 그는 몽골 치하 유민의 슬픔을 수선화에 담은 왕손화가로 알려져 있었다. 이에 석도는 팔대산인의 수선화와 왕손, 유민이라는 용어를 연관 지을 수 있었던 것이다.

팔대산인도 자기 동일시의 각별한 감정을 수선화에 부여했을 수 있다. 〈도 13-3〉을 비롯한 그의 수선도 상당수가 잎이 꺾이거나 잘려나간 채 꽃은 아래를 향하는 식의 특이한 형상을 보여준다(도 13-9, 15). '좌절'이나 '의기소침'을 연상시키는 이 사례들에 더해 팔대산인의 활동 초창기인 1659년에 그린 〈수선화〉에서 충격적인 장면을 목격할 수 있다

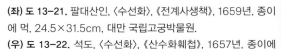

(좌) 도 13-21. 팔대산인, 〈수선화〉, 《전계사생책》, 1659년, 종이에 먹, 24.5×31.5cm, 대만 국립고궁박물원.
(우) 도 13-22. 석도, 〈수선화〉, 《산수화훼첩》, 1657년, 종이에 먹, 25.0×17.6cm, 중국 광동성박물관.

(도 13-21). 화면 윗변에서 꽃과 잎새가 잘린 채 뿌리내릴 기반조차 없이 빈 공간에 내던져진 이 식물은 폭력적인 외부 상황에 지배받는 개별 생명체의 무력함을 보여주는 듯하다. 반면, 석도의 수선화는 그와 매우 다르다. 1657년 무창의 황학루에 들렀다가 그린 석도의 수선화는(도 13-22), 당시 명 유민들이 애독한 「이소離騷」를 읽고 있는 승려 이미지와 함께 유민의식을 표현한 것으로 간주되지만,[47] 대지에 굳건히 뿌리내려 부드럽고 탄력 있는 기세로 자라난 이 식물은 여리면서도 건강하고 사랑스럽게 느껴진다. 이 그림은 2년 뒤 팔대산인이 그린 〈수선화〉의 심상치 않은 형상과는 대조적인 생명력을 발출하고 있다.

한편, 석도의 자아의식은 대나무나 난초에 종종 투사되었던 듯하다. 팔대산인이나 왕원기, 왕휘 등과 합작할 때 그가 줄곧 고수한 소재가 대나무였고(도 13-4), 앞서 팔대산인이 언급한 석도 "자신만의 양식"이

고향과 관련된 난초를 그리면서 완성되었기 때문이다. 정준에게 준《청상서화고》에서 4번째, 5번째에 그린 〈죽〉과 〈난〉은 화면의 전체 구성과 배치, 화제와 인장에 의해 한 화면이 되면서 내적 자아의 목소리를 시각화한 독특한 사례를 보여준다(도 13-12). 서화권에 담긴 시와 그림 모두에서 자신을 특정 시공간에서 일어난 사건의 주인공으로 등장시킨 석도는 〈죽〉과 〈난〉에 초월적 단절의 시공간을 설정하고서 그 앞뒤의 시문에서 천진의 장주張霑·장림張霖, 휘주의 정준 등 부유한 상인 후원자와 성대한 문화후원, 그 무대에서 성공한 서화가로서의 자기 모습을 그렸다.[48] 이 구성과 맥락에 삽입된 묵죽과 묵란은 세속적인 욕심과 득실에 얽매임 없이 살고자 하는 행초체의 시, '고과화상 도제의 화법'으로 해독되는 인장과 결합해 승려로서의 자아의식과 금욕적 분위기를 풍긴다.[49] 흥미로운 점은 이처럼 초탈한 구도求道의 길을 걷고자 염원하면서도 '욕망하는 자아'를 포기하지 않은 그의 면모가 매화 또는 수선화를 묵죽과 함께 그린 그림에 드러나고 있기도 하다는 것이다.[50]

이상에서 암시된 두 대가의 자아의식과 그 변화는 같은 해에 서로 다른 공간에서 그려진 각자의 초상과 인장을 비교함으로써 확인할 수도 있다. 1674년에 그린 황안평의 〈개산소상〉, 무명의 초상화가와 합작한 석도의 〈종송도〉는 승려로 살면서 청 왕조의 통치질서에서 이탈해 있던 두 사람의 운명과 현실에 관한 자기규정을 전해준다(도 13-1, 2). 배경 없이 백묘법 위주로 그린 전신 단독 입상인 〈개산소상〉에서 파리하게 여윈 팔대산인은 도포, 갓, 짚신을 착용한 49세의 은둔한 문인으로 제시되었다.[51] 그 주변을 그의 자찬과 여러 벗들의 화찬이 채우고 있는데, 화면 상단 중앙에 쓴 요우박饒宇朴의 1677년 글 위에 "서강익양왕손西江弋陽王孫"이라는 전서체 인장이 찍혀 있어 인상적이다(표 13-2). 1644년 이후 감춰

표 13-2. 왕손 혈통을 드러낸 팔대산인과 석도의 인장

	팔대산인	석도				
인장						
인문	西江弋陽王孫	贊之十世孫阿長	于今爲庶爲淸門	靖江後人	若極 大滌子極	大本堂, 大本堂若極, 大本堂極
시기	1677년	1697년경 이후	1699년 이후	1702년경	1705~1706년경	1707년경

왔던 신분을 드러낸 것으로, 요우박의 증언에 따르면, 당시 그는 오대의 선승화가 관휴貫休, 당의 시승詩僧 제이齊己처럼 떠돌이 시화승으로 여생을 보내고자 했다. 이 인장이 다시 사용된 작례를 더 찾지는 못했지만, 문인의 행색에 승려의 자아의식을 가진 자의 내면 깊숙이 숨어 있던 왕손으로서의 자아의식이 겉으로 표출된 중요한 자료이다.

한편, 〈종송도〉에서 옅은 색을 가해 묘사한 33세의 청년 석도는 생기가 넘치고, 송·죽·석이 암시하는 대자연에서 동자승, 원숭이와 함께 활기찬 하루를 보내는 은둔 승려의 전신 좌상을 하고 있다. 통견通肩의 불상에서 종종 보이는 주름진 법의를 입고 팔뚝이 드러나도록 소매를 걷어붙인 채 '나무를 심는' 상징적인 행위에 헌신하는 그에게서 왕손의 식은 거의 찾아볼 수 없다. 석도가 자기 혈통을 노출한 것은 팔대산인과 교류한 1690년대 후반부터이다. 정강왕부 계보에서 유래한 "찬지십세손아장贊之十世孫阿長" 인장과 "정강후인靖江後人" 인장, 두보杜甫의 「단청인丹靑引」에 나오는 "우금위서위청문于今爲庶爲淸門" 인장, 명 왕조 개창 시 남경 궁궐 내에 있던 건물명에서 기원한 "대본당大本堂" 인장과 여기에 본명을 결합한 "대본당 극大本堂極", "대본당 약극大本堂若極" 인장, 본명을 축약한

"극極", "약극若極" 인장 및 서명이 있다(표 13-2).[52] 이 중 가장 먼저, 가장 빈번하게 사용된 것은 "찬지십세손아장" 인장이다. 아장은 석도의 어릴 적 이름으로, 주수겸의 적장자인 주찬의朱贊儀의 10세손임을 밝힌 것이다. 《야색화책》(1697경), 홍정치 소장 《사란책》(1699~1700), 1700년대에 정철에게 준 〈애련도〉(도 13-13) 등에 찍혀 있다.

그런데, 이런 인장이 주로 앞서 소개한 두 대가 공통의 상인 후원자가 소장한 작품에 찍혀 있고, 수령자 미상의 여타 양주 시기 작품에 종종 보인다는 사실이 흥미롭다. 이는 1690년대 후반부터 석도가 평생 숨겨온 자신의 신분을 특정 후원자나 불특정 도시민을 위한 작품에서 두루 밝혔음을 의미한다. 따라서 양주에서 본격적인 직업화가로 전환한 석도가 자기 작품에서 왕손의식을 드러내게 된 데는 팔대산인과의 교류, 강희제의 강남 지역 회유정책에 따른 기대와 안정감이라는 이유 못지않게 왕손의 작품을 선호하는 후원자와의 관계가 크게 작용했을 것이라 여겨진다. 직업화가에게 다수의 후원자는 수요자로서의 '고객'을 의미하는바, 앞서 황우가 정경악의 중개로 거금을 들여 팔대산인의 서화를 사들인 것처럼 왕손화가의 작품은 상당한 비교우위를 인정받으면서 높은 가격에 거래되기에 적합한 고부가가치 상품이었을 것이기 때문이다.

표현적인 필묵과 색채의 아름다움

풍부한 발묵과 더불어 붓질을 최소화한 감필減筆, 빠르게 그린 속사速寫로 진하고 강렬한 수묵의 형태를 여백 안에 고립시키거나 화면에 의해 잘리게 하는 식으로 작업한 팔대산인의 화풍은 오대와 남송의 선종

도 13-23. 석도, 〈묵하도〉, 종이에 먹, 90.2×50.4cm, 중국 북경 고궁박물원.

화禪宗畫 전통, 명 중기 서위의 사의화寫意畫 전통을 환기시킨다. 그에 비해 석도는 화가로서의 경력 초기에 윤곽선 위주의 마른 갈필로 그리는 황산파 화풍에서 출발하여 이후 짙은 수묵으로 화훼화의 의미나 상징을 문인문화와의 관계 속에서 재규정하는 작업을 종종 시도했다. 그래서 팔대산인에 의해 의심스러운 존재로 전락한 묵죽을 북송의 문동文同(1018~1079)과 소식蘇軾(1035~1101), 명의 서위와 연결된, 문인문화의 고상한 함의가 담긴 식물로 회복시켰다. 1694년경 황우에게 준 〈묵죽〉에서 "고상하도다, 문동이여![高呼與可]"라는 단발마로 북송대 문인화의 거장을 환기시켰고, 그 이전이나 이후에 문동과 소식을 환기시키는 묵죽도를 자주 그렸다. 또한 서위를 좋아해서 1685년의 〈사시지기기도四時之氣圖〉와 1697년의 〈영지고송도靈芝古松圖〉에서 서위의 필묵법과 문학을 인용하는 한편, 황우에게 준 화첩의 〈묵죽〉 맞은편에 당조명唐祖命이 쓴 서위 시를 배치하고, 〈하화〉에서 서위를 언급하였다(도 13-10).[53]

이처럼 북송대 문인화의 원류를 회복하고 문인문화의 다양한 의미를 모색한 석도는 동시대 화파의 표현법을 두루 접하는 가운데 화훼 분야에서 서위와 팔대산인을 따라 발묵의 필묵법과 수묵담채, 몰골담채의 색채미를 추구했다. 1685년의 〈탐매도권〉(도 13-6), 1705년의 〈매죽도〉, 1694년경의 〈하화〉(도 13-11)와 1700년대의 〈애련도〉(도 13-13), 〈묵하도〉(도 13-23)를 비교할 때, 매화나 연꽃을 그린 표현법의 차이가 시기에 따

라 확연하다. 양주 시기에 습윤하게 번지는 진한 필묵과 색채의 표현 효과가 강화된 것이다. 팔대산인이 혜암에게 준 〈하상화도〉(도 13-8), 정도광에게 준 〈하화〉(도 13-14) 같은 작품에 적용된 발묵법과, 혜암·정도광 등과 석도가 교류한 사실을 고려하면, 석도는 그 소장품을 직접 접하고 거기서 영감을 받은 것일 수도 있다. 1694년 이전부터 팔대산인 화풍의 특징을 알았고, 1680년대부터 서위의 필묵법에 존경을 표했던 석도는 먹이 흠뻑 젖어 물이 뚝뚝 떨어지는 듯한 느낌의 임리가 적용된 팔대산인의 작품을 따라 발묵 표현과 습윤한 형태 묘사를 심화했을 수 있다.

그런데 옅고 진한 채색으로 감각적인 화훼화를 개척한 석도와 비슷한 면모가 팔대산인에게서는 거의 보이지 않는다. 〈애련도〉(도 13-13)를 비롯하여 1694년경의 《화훼인물첩》과 1696년의 《묵취도책墨醉圖冊》에 있는 〈부용〉(도 13-10, 24)은 주제·화풍 모두에서 석도 특유의 면모를 전해준다. 윤곽선 없이 화려하고 강렬한 색을 사용한 〈부용〉에서 "저녁 화장晩粧", "가을 물秋水" 같은 어휘로 퇴락한 기녀의 쓸쓸한 아름다움을 덧씌운 예는,[54] 팔대산인의 〈부용〉이 "얼굴빛 꾸미기를 좋아하는" 변절자를 의미했던 것과 다르다(도 13-19). 팔대산인이 가지와 꽃은 가는 선묘로, 잎은 굵은 필획으로 단번에 그린 진하고 견고한 형태의 부용을 통해 함축적이고 억제된 필묵의 미를 보여준다면, 붉고 푸르고 노란 색으로 꽃과 잎사귀를 그리고, 농담이 다른 선으로 잎맥, 가지, 잡풀 등을 그린 석도는 지면 속으로 색과 먹과 물이 흥건하게 번져 들어가 한 폭의 수채화 같은 분위기를 자아낸다. 1694년경에 그린 〈도 13-10〉, 1696년에 그린 〈도 13-24〉와 비교되는, 유사한 구도와 화풍에 배경 처리가 강화된 또 다른 〈부용〉도 있는데(도 13-25), 특정한 화고畵稿에 기초한 직업화가의 제작 방식을 암시하면서 양주화파의 감각적인 화훼화풍이 그에 의해 개척되었음

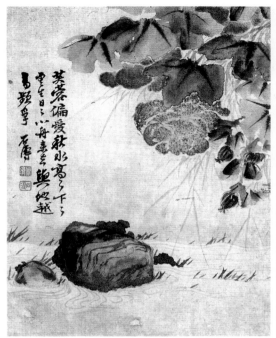
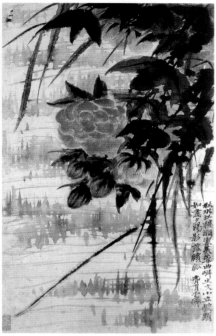

(좌) 도 13-24. 석도, 〈부용〉, 《묵취도책》, 1696년, 종이에 담채, 32.2×21.0cm, 중국 북경 고궁박물원.
(우) 도 13-25. 석도, 〈부용〉, 《산수화훼책》, 종이에 담채, 51.9×32.4cm, 중국 천진시예술박물관.

을 알려준다. 채색과 수묵을 자유롭게 구사한 폭넓은 역량의 소유자로서, 다양한 표현 방식에 전문적이고 지속적인 관심을 기울인 양주 시기의 석도는 서위·팔대산인의 수묵 표현을 강화하는 한편, 채색법까지 발전시키며 18세기 문인화의 새롭고 감각적인 경향을 예비하였던 것이다.

청 초기 문인화의 근대성과 상인후원

팔대산인과 석도 회화에 내포된 근대성은 명말청초 화단의 산물이

다. 당시의 문헌 기록과 그들 작품 자체가 그들의 생애와 상호인식, 공통의 후원자를 확인해주고, 그들의 예술세계에 열광한 동시대 후원자와 후대의 추종자가 이어진 흐름은 17~18세기 화단의 주류로서 그들이 이룩한 성취를 대변해준다. 이 글은 문헌과 작품에 근거해 두 대가의 명성과 입지가 18세기에 이미 굳건했고, 그들의 활동이 남창·남경·휘주·양주 등지에 사는 휘상의 후원과 불특정 도시민의 수요에 기반했음을 확인하였다. 그들 작품은 18~19세기 중국에서 널리 유통되었고, 그중 일부가 한국에도 전해져 문인사회에서 주목받았다.[55] 20세기가 되기 전부터 그들의 명성은 지역과 국가를 초월해 동아시아에 퍼져 있었던 것이다.

　화훼화 위주로 주제의식과 화풍을 비교한 결과, 두 대가는 자필로 쓴 자제시문과 고전 및 당시 문학을 그림과 결합한 문인화 형식으로 개인화된 형상을 창출해냈음이 파악되었다. 자신의 유민의식과 자아의식을 바탕으로 매·죽·부용·수선에 정치적 함의를 불어넣거나 이를 감각적 욕망의 대상, 낭만적인 시각적 유희의 대상으로 전환했다. 왕손·승려·문인으로서의 자아의식이 담긴 화훼화도 출현했는데, 각자의 삶의 궤적에 따라 그 의미는 자의적이다. 문인·승려의 외피에 왕손의식을 숨긴 팔대산인의 화훼화에는 청에 대한 저항의식이 팽배하고, 냉소·풍자·반어 표현이 흘러넘친다. 반면, 왕손·승려·문인적 자아의식을 다양한 방식으로 풀어낸 석도 화훼화에는 문화적으로 배양된 유민의식에 기반한 흥·욕·정감이 유희적으로 형상화되어 있다. 표현 방식에서도 팔대산인은 함축적 필묵의 미가, 석도는 감각적인 필묵과 색채의 미가 돋보인다. 특히 서위·팔대산인의 화훼 표현에 영감받은 만년의 석도가 양주에서 필묵과 색채의 표현성을 강화했던 것은 18세기 양주화파로 전해져 새로운 문인화 계보를 형성했다.

전반적으로 1690년대와 1700년대에 휘상의 후원과 지지에 힘입은 팔대산인과 석도는 산수는 물론 동식물 소재를 자신만의 방식으로 표현하였다. 유민의식, 복합적인 자아의식, 임리한 필묵 구사는 그들 화훼화의 공통된 특징이지만, 석도는 보다 전문적으로 다양한 표현 기법을 개발하였다. 이는 특정 후원자의 취향이나 영향에 좌우된 결과이기보다 다수의 고객을 위해 작업한 전문 직업인의 표현영역 확장을 위한 자발적인 노력의 산물이라 여겨진다. 그 자의성, 주관성, 자발성을 펼칠 장場을 제공한 상인후원과 시장은 청 초 문인화의 진정성 내지 근대성 확보의 원천이었다. 나아가 18세기 양주화파가 화훼를 많이 그린 것은, 수요에 부합한 상품 제작의 결과였던 측면 외에, 팔대산인과 석도에 의해 확장된 이 분야에 대한 강남 지식인의 지지와 공감이 더해졌기 때문일 수 있다. 양주를 비롯해 휘상이 머물던 남경·남창·휘주·북경·천진은 명성이 유행을 낳는 도시였고, 왕손의 작품은 석도처럼 문화적으로 배양된 유민의식을 가진 18~19세기 서화가와 후원자 모두에게 의미심장한 함의를 가졌을 수 있다. 동기창의 문인(산수)화가 청 궁정에서 정통으로 인정받은 것과 별도로, 소식·문동에까지 소급되는 문인(화훼)화 계보를 환기한 석도는 이민족 치하 지식인 사이에 진정한 문인화가로 받아들여졌을 수 있다.[56] 20세기 들어 석도에게 집중된 '근대적 평가의 시선'의 이면에 17세기 후반 이래 중국 내에서 전승된 이 복잡하고 내밀한 사회 동향과 문화의식이 자리 잡고 있음을 이제는 주목할 때다.

5부

중국 근대의 화조영모화

14장

중국 꽃 그림과 서양 자연과학의 만남

이주현

동서문화의 용광로, 광주

중국 광동성廣東省의 광주廣州는 1757년 건륭乾隆황제의 '일구통상一口通商' 정책으로 해외무역이 일원화되면서부터 대외무역을 책임지는 유일한 개항장이 되었다. 19세기 후반이 되면 양무운동洋務運動이 전개되면서 서양의 자연과학이 본격적으로 소개되었다. 전문서적이 번역되고 교육기관에서는 동식물학 강의가 개설되었다. 특히 중국의 잡지들은 서양 동식물도감의 기법을 모방한 박물도화博物圖畵를 삽도로 실었다. 20세기 초는 중체서용中體西用을 기본 사상으로 서구의 과학기술이 확산되면서 그 일환으로 근대적 박물학이 소개되기 시작하던 시기였다. 광주에는 유럽 국가들의 무역사무실이 밀집한 13행상관구行商館區가 조성되었고, 이 지역을 중심으로 서양 문물이 급속히 확산되었다. 한편, 당시 유

럽에서는 중국풍, 즉 '시누아즈리chinoiserie'의 유행으로 중국 미술품에 대한 수요가 상당히 높았다. 특히 식물학과 원예학이 발달한 영국에서는 중국의 이국적 식물에 대한 수집 열기가 대단했다. 광주의 13행상관구에서 서양 상인들을 상대로 수출용 그림을 그리던 외수화가外需畵家들은 서양 상인들의 수요에 부응하여 서양의 도해적 식물화 기법을 참조하여 수출용 식물화를 대량 제작하였다.[1]

희귀한 식물을 찾아서: 광주의 수출용 식물화

광주는 동인도회사를 매개로 영국과의 무역이 가장 활발했다. 당시 영국은 식물학이 큰 인기를 끌면서 "식물 연구라는 목표를 위해 시민뿐만 아니라 귀족과 제후들까지 정원과 산책로에 심을 새로운 꽃을 찾으려 혈안이 되어 있었고 식물 채집가를 광주까지 파견했다. 이들은 산과 계곡, 숲과 평원을 헤매고 다니면서 숨어 있던 식물을 밖으로 끌어내 눈앞에 펼쳐주었다."[2] 18세기가 되면 영국은 원예학이 발달하면서 1759년에는 왕립식물원 큐가든Kew Gardens이 조성되고, 1804년에는 런던 왕립원예학회가 생겨 정원에 심을 중국 식물들을 체계적으로 수집하기 시작하였다.

이를 위해 영국의 식물학자와 식물 수집가들은 광주에 식물 채집가를 파견하였는데, 이들은 동인도회사의 상인들과 일종의 네트워크를 형성하고 있었다. 즉, 영국의 식물학자가 광주로 파견되는 동인도회사의 상인과 관료에게 부탁하여 중국 토종 식물의 표본이나 씨앗, 혹은 그림을 그려오도록 주문했던 것이다. 동인도회사 측은 중국의 희귀식물을

무역품으로 취급했으며, 상인들 또한 대부분 아마추어 식물학자였다. 이들은 중국인으로 변장하여 중국 내지에 숨어드는 등 가능한 모든 방법을 써서 유럽에 알려지지 않은 희귀식물들을 찾아 다녔다. 찾아낸 식물은 표본으로 제작하거나 소형 유리박스에 심어 운송했다. 이 외에도 식물화로 제작해 무역선에 실어 보내기도 했다.

이 모든 채집 과정의 뒤에는 조지프 뱅크스Joseph Banks(1743~1820)라는 후견인이 있었다. 그는 영국의 생물학자이자 탐험가, 런던 왕립학회Royal Society의 회장으로, 동인도회사의 지원 아래 100여 가지의 새로운 식물과 씨앗을 영국에 소개했다. 조지프 뱅크스의 후원 아래 광주에서 채집 활동을 한 인물로는 존 블레이크John Bradby Blake(1745~1773), 존 리브스John Reeves(1774~1856), 윌리엄 커William Kerr(?~1814), 존 러셀 리브스John Russel Reeves(1804~1877), 로버트 포춘Robert For-tune(1812~1880) 등을 꼽을 수 있다. 존 블레이크는 1766년 동인도회사의 감독관으로 중국에 와서 약재와 식용에 쓰일 식물 표본과 씨앗을 전 중국에서 수집하여 조지프 뱅크스에게로 보냈으며, 영국, 인도 등지에서 번식 가능성을 타진하였다. 윌리엄 커는 영국 왕립식물원의 수장으로 조지프 뱅크스의 지도 아래 1804년부터 8년간 광주에 체류하면서 238종의 새로운 종을 수집하여 큐가든에 보냈다. 러셀 리브스는 존 리브스의 아들로 부친에 이어 1827년부터 광주 동인도회사의 차 품질 검사관으로 활동하면서 식물을 채집하였다. 로버트 포춘은 러셀 리브스의 추천으로 남경南京조약 체결 직후인 1843년부터 광주에서 채집가로 활동하였다. 포춘은 중국 상인으로 변장하여 복건福建, 강소江蘇, 광동성 등 유럽인의 진입이 불가능했던 내지로 잠행하여 이국적인 꽃들을 다수 유럽에 소개했다. 특히 그는 너새니얼 백쇼 워드Nathaniel Bagshaw Ward가 발

도 14-1. 〈포멜로〉, 1812~1831년, 종이에 수채, 영국 런던 자연사박물관.

명한 휴대용 상자를 사용하여 2만여 그루의 차나무를 인도 다질링Darjeeling 지역에 옮겨 심는 데 성공했다.

이 가운데 채집한 식물을 대량의 회화로 제작한 인물은 아마추어 식물학자이자 화가였던 존 리브스였다.[3] 1812년으로부터 1831년까지 동인도회사가 파견한 차 품질 검사관으로 광주에 체류했던 그는 중국의 동식물 표본을 수집하였을 뿐만 아니라 2,000여 폭에 달하는 동식물화를 광주의 중국인화가들에게 주문·제작하여 이를 영국에 운송했다. 리브스가 영국 생물학자들에게 보낸 그림과 표본들은 현재 리브스컬렉션이라는 이름으로 런던의 자연사박물관, 존 린들리John Lindley(1799~1865) 도서관, 런던 동물학회에 분산 소장되어 있다.[4]

리브스컬렉션 가운데 〈포멜로(斗柚)〉는 남방 과일 포멜로를 배경 없이 화면 가득 묘사하고 특정 부위를 절개하여 내부를 묘사한 점, 세부도를 추가한 점 등 서양 식물화의 일반적인 양식을 따르고 있다(도 14-1). 두 마리의 도마뱀과 여섯 마리의 애벌레를 한 화면에 묘사한 〈도마뱀과 애벌레〉는 전통 중국 회화에서는 자주 다루어지지 않았던 파충류의 피부 문양과 애벌레들의 다양한 색채가 섬세한 화법으로 묘사되었다(도 14-2).[5]

광주의 외수화가들은 분석적이고 과학적인 식물화만이 아니라 장식적이며 상업적인 식물화도 제작했다. 홍콩 예술박물관에 소장된 〈화조초충도〉는 광주의 대표적 외수화가 관련창關聯昌이 제작한 것이다(도

14-3).[6] 서로 연관성 없이 화면에
산재한 꽃과 벌레들은 마치 생물
도감의 여러 요소를 조합한 듯, 구
도 면에서는 산만하지만 각각의
소재는 전통 화법과 확실히 구별
되는 사실성을 띠고 있다.

과학적 식물화에 능숙하지
않았던 중국화가들은 유럽의 식
물화를 참조했을 것으로 추측된
다. 중국에 잘 알려진 식물화가
로는 독일의 여류화가인 마리아
지빌라 메리안Maria Sibylla Meri-
an(1647~1717)을 들 수 있다. 〈나
비의 변태〉는 『수리남 곤충의 변
태Metamorphosis Insectorum Suri-
namensium』라는 제목으로 1705년

(상) **도 14-2.** 〈도마뱀과 애벌레〉, 1812~1831년, 종이에 수채,
영국 런던 자연사박물관.
(하) **도 14-3.** 관련창, 〈화조초충도〉, 종이에 수채, 홍콩 예술박물관.

출간된 책 가운데 손으로 채색을 한 동판화 삽도 중 하나이다(**도 14-4**). 마
리아 메리안의 식물화는 중국의 수출 도자기 문양으로도 사용되었으며,
광주의 외수화가들이 모델로 삼았을 것이다.

근대 중국의 자연과학, 박물학의 성립

서양에서의 자연과학을 중국에서는 일찍이 박물학이라 일컬었다.[7]

도 14-4. 마리아 지빌라 메리안, 〈나비의 변태〉, 『수리남 곤충의 변태』, 암스테르담, 1705년.

박물학이란 명칭은 서진西晉 시대 장화張華(232~300)의 『박물지博物志』에서 유래한다. 『박물지』, 『이물지異物志』 등 중국의 전통 박물학 서적은 지리와 역사, 신화와 전설, 풍속, 희귀 물고기, 벌레, 식물, 약재 등 방대하고 다양한 내용을 다루고 있어, 동식물학·광물학 등 자연과학을 위주로 한 서양과는 차이가 있다. 중국에서는 특히 동식물의 약효를 탐구하는 본초학이 상당한 발전을 이루었다.[8] 당대唐代 소경蘇敬이 출간한 『신수본초新修本草』, 송대宋代 소송蘇頌(1020~1101)이 저술한 『본초도경本草圖經』, 송대

당신미唐慎微와 조효충曹孝忠이 편찬한 『중수정화경사증류비용본초重修政和經史証類備用本草』 등은 대부분 삽도를 풍부하게 싣고 있어 전통 박물도화의 일면을 보여준다. 명대明代 이시진李時珍(1518~1593)의 『본초강목本草綱目』에는, 1,110여 폭의 삽도가 실려 있는데, 두터운 선조를 사용하여 강조된 윤곽선은 전형적인 전통 목판화의 특징을 보여준다(도 14-5).[9]

19세기 전반까지는 개인적이고 상업적 차원에서 서양의 자연과학이 주로 소개되었다면, 19세기 후반 양무운동이 확산되면서 정부의 주도하에 학술적 형태를 띤 과학기술과 이학이 주로 소개되었다. 영국은 상해와 마카오에 아주문회 북중국지회亞洲文會 北中國支會, North China Branch

of the Royal Asiatic Society를 설치하고, 식민지학으로서의 중국학을 연구하기 시작했다.[10] 1874년 아주문회 북중국지회는 상해에 박물관을 세우고 헨리 월터 베이츠Henry Walter Bates(1825~1892), 윌리엄 알렉산더 포브스William Alexander Forbes(1855~1883) 등을 공식적으로 초청하여 본격적으로 중국 각지의 표본 채집 활동을 시작하였다. 채집물들은 왕수희王樹稀라는 박제 전문가에 의해 박제로 제작되어 상해박물관 제2진열실에 전시되었다. 금수류, 어패류, 뱀류, 어류, 곤충류 등으로 분류된 이 전

도 14-5. 이시진, 『본초강목』, 1593년.

시물은 일반인에게 무료로 개방되었다. 또한 중국 이름 한백록韓伯祿으로 불리던 프랑스 신부 피에르 마리 외드Pierre Mayie Heude(1836~1902)가 상해에 세운 서가회박물원徐家匯博物院과 1905년 중국인 기업가 장건張謇이 남통南通에 세운 남통박물관에도 동식물의 표본과 박제가 전시되어 일반인에게 전시되었다.[11] 또한 상해에 세워졌던 서양과학기술 교육기관 격치서원格致書院에도 박물관, 도서관과 함께 동식물 표본실이 구비되어 있었다.[12]

이 시기 박물학이 점차로 학문적 외형을 갖추게 되면서 다양한 박물학 서적과 잡지가 출간되기 시작하였다. 광주에서는 1860년까지 42

종의 서적이 출판되었는데, 이 중 과학서적이 13종이었다. 아편전쟁 이후 기독교 포교가 인정되면서 서양 선교사들이 교육과 출판 방면에서 활약하였는데, 대표적 인물이 영국인 선교사 존 프라이어John Fryer(1839~1928)였다. 그는 양무운동의 일환으로 이홍장李鴻章(1823~1901)이 상해에 세운 강남제조국江南制造局에서 '부란아傳蘭雅'라는 중국 이름의 번역원으로 활동하며 129편의 저작을 번역했다. 이 중 57편이 자연과학에 관한 저작이며, 『논식물論植物』, 『식물수지植物須知』, 『식물도설植物圖說』, 『충학략론蟲學略論』 등은 서양식물학, 곤충학을 소개한 번역서였다. 1890년까지 총 29종이 시리즈로 출간된 『격물도설格物圖說』 역시 프라이어가 편찬한 것으로, 〈백조도百鳥圖〉, 〈백수도百獸圖〉, 〈백어도百魚圖〉, 〈백충도百蟲圖〉 등의 삽도가 풍부하게 실렸다.[13] 스코틀랜드의 개신교 선교사 알렉산더 윌리엄슨Alexander Williamson(1829~1890)이 번역한 『백조도설百鳥圖說』, 『백수도설百獸圖說』, 『동물형성부도動物形性附圖』, 『식물형성부도植物形性附圖』 등도 동식물학 관련 서적으로, 많은 삽도가 포함되었다. 한편, 윌리엄슨과 조지프 에드킨스Joseph Edkins(1823~1905), 이선란李善蘭(1811~1882)은 존 린들리John Lindly(1799~1865)의 『식물학Elements of Botany』을 공동 번역하여 출간하였는데, 삽도가 200여 폭 실려 있다.[14] 이 가운데 프라이어가 번역한 『식물도설』의 삽도를 살펴보면, 식물의 외형을 상반부와 하반부로 나누어 묘사했고, 꽃술의 확대그림, 밑씨의 확대그림 등을 싣고 식물의 각 부분을 갑, 을, 병, 정 등으로 세분했다(도 14-6).

중국학자가 출간한 박물학 서적 역시 증가했다. 『식물명실도고장편植物名實圖考長編』, 『식물명실도고植物名實圖考』는 1848년 중국인 박물학자 오기준吳其濬(1789~1847)이 저술했다. 오기준은 중국 근대의 대표적 식물학자이자 광물학자로서, 그가 저술한 『식물명실도고』에는 1,180개에 달하

(좌) **도 14-6.** 박란아, 〈식물전형도〉, 1895, 『식물도설』 권1.
(우) **도 14-7.** 오기준, 〈광맥〉, 『식물명실도고』, 1848년.

는 다량의 식물 삽도가 실려 있다. 이는 그가 중국 각지를 돌며 식물을 관찰하고 직접 채집하면서 눈으로 본 것을 상세히 묘사한 것이었다. 『식물명실도고』의 삽도 가운데 〈광맥獷麥〉을 프라이어의 『식물도설』과 비교하면 세부도가 생략되어 있고 윤곽선이 강조되어 있어 중국 전통 기법을 잇고 있는 듯하다(도 14-7). 그러나 『본초강목』의 삽도와 비교하면 근대적 식물학 삽도로서의 성격을 지니고 있음을 알 수 있다.

박물도화가 실린 대표적 학술지로는 반청 지식인들이 조직한 국학보존회國學保存會의 기관지 『국수학보國粹學報』를 들 수 있다.[15] 1904년 "발명국학, 보존국수發明國學, 保存國粹"를 주장하며 창간된 『국수학보』에 등실鄧實 (1877~1951), 황절黃節(1873~1935)과 서화가인 황빈홍黃賓虹(1865~1955), 나진옥羅振玉(1866~1940) 등이 참여했다. 『국수학보』에는 '미술편'과 더

THE COMMON LORIS.
(Two-fifths natural size.)

(좌) 도 14-8. 채수, 〈운남원숭이〉, 『국수학보』 34기, 1907년 10월.
(우) 도 14-9. 리처드 라이데커, 『동물사(Royal Natural History)』 1권, 1893~1894년.

붙어 '박물편'이 있어 동식물학 지식이 박물도화와 함께 독자에게 전달
되었다. 그 가운데 〈운남원숭이雲南猫猿〉는 바위 위에 웅크리고 앉아 있는
원숭이의 모습을 묘사했다(도 14-8). 『국수학보』에 실린 운남원숭이에 대
한 해설은 다음과 같다.

영국의 이체학李秋确, Richard Lydekker이 편찬한 『동물사Royal Natural
History』에 이르기를 '중국의 운남과 안남, 미얀마가 만나는 지역에
'라이사羅而士, Loris' 혹은 '외수묘畏羞猫, Sharmindi Billi'로 불리는, 깊은
숲에 살면서 낮에는 숨어 있다가 밤에 나오는데 움직임은 심히 느
리고 둔한 원숭이가 있다. 몸은 단단하고 육중하며 앞발 엄지발가
락은 다른 네 개보다 멀고 둘째 발가락은 매우 짧다. 뒷다리는 앞다

(좌) 도 14-10. 채수, 〈투구게〉, 『국수학보』 32기, 1907년 3월.
(우) 도 14-11. 〈중국의 투구게〉, 리차드 라이데커, 『동물사』 1권, 1893~1894년.

리보다 약간 길고 꼬리는 없으며 눈은 고양이와 유사하며 빛을 잃지 않고 눈을 깜박거린다. 앞다리의 털이 짧아 없는 듯하며 귀는 매우 짧다. 털색은 한 가지가 아니며 회색 털이 많다.[16]

리처드 라이데커Richard Lydekker(1849~1915)가 쓴 『동물사』의 삽도와 비교하면 『국수학보』의 삽도는 배경을 복잡한 밀림 숲 대신 달밤의 바위로 대체하였다(도 14-9).[17] 또한 원숭이의 몸체에 입체감을 주려고 노력한 반면, 암석에는 준법皴法을 가하여 중국적인 특징이 섞여 있다. 『국수학보』에는 〈삼엽충〉을 묘사한 예도 찾아볼 수 있는데, 라이데커의 『동물사』에서 유사한 삽도를 찾을 수 있다(도 14-10, 11).[18] 앞의 두 박물도화들을 그린 화가는 채수蔡守(1879~1941)였다. 그는 광주 반우현番禺縣 출신

으로 『시사화보時事畫報』의 조직에 참여하였고, 진수인陳樹人(1884~1948)을 비롯한 국민당 관료와도 친분이 있었던 수묵화가였다.[19] 채수는 당시로서는 최신의 서적이었던 라이데커와 허드James Dennis Hird(1850~1920) 등의 자연과학 서적을 참조로 삽도와 설명문을 작성하였다.[20] 채수의 삽도에는 입체 표현에 힘썼으나 부분도가 생략되어 있고, 서양 삽도에는 없는 배경을 그려 넣은 경우가 많아 서양의 삽도보다 회화적인 특징을 보인다. 20세기가 되면 중국인들이 제작 편집한 박물학 잡지들이 출간되었다. 가장 대표적인 3종의 잡지가 1914년 출간된 『박물학잡지』, 1918년 출간된 『박물학회잡지』, 1919년 출간된 『박물잡지』로, 이 잡지들은 다량의 박물도화를 실었으며 박물학 관련 논문을 번역 소개하여 박물학 확산에 이바지했다.[21]

영남화파의 화조초충도

영남화파嶺南畵派는 거소居巢(1811~1865), 거렴居廉(1828~1904)과 그의 제자였던 고검부高劍父(1879~1951), 고기봉高奇峯(1889~1933), 진수인 등 광동성 광주 출신의 화가들을 일컫는다.[22] 거소와 거렴은 고검부를 필두로 한 영남화파를 키운 스승으로 운수평惲壽平(1633~1690)의 몰골설채법沒骨設彩法에서 유래한 당수당분법撞水撞粉法을 사용하여 광동 특산의 화조와 초충을 즐겨 묘사하였다. 고검부의 초기 회화는 이러한 풍격을 계승하고 있으나 일본으로의 유학 이후 그의 화풍은 큰 변화를 겪었다. 고검부의 일본 행적을 밝혀줄 작품이나 문건이 발견되지 않아 상세한 이력을 알기는 어려우나 유학 시절 제작한 〈사생화고寫生畵稿〉가 전하고 있

어 신비에 쌓여 있던 고검부의 일본 유학 시절을 밝혀줄 단초를 제공해준다. 참고로 '화고'는 일종의 초벌 그림을 일컫는다.

서양 동식물화에 영향을 받은 거소와 거렴

거소와 거렴은 사촌지간으로 광주 주강珠江 남쪽, 지금의 해주구海州區에 해당하는 번우番禺 격산향隔山鄕에서 출생하였다. 거소는 자가 매생梅生, 호가 매소梅巢로, 조부는 건륭 연간 복건성 민청閩淸의 지현知縣을 지냈으며, 부친 거예화居隸華는 광서성廣西省 욱림旭林의 주판州判을 지냈으나 일찍 세상을 떠났다. 거렴은 자가 사강士剛, 호가 고천古泉, 격산초자隔山樵子로, 부친 거장화居樟華는 관직을 마다하고 시·서·화로 이름을 떨쳤던 문인이었다.

거소는 1834년경 후원자 장경수張敬修(1824~1864)가 광서성 안찰사로 부임하자 그를 따라 광서성으로 가서 동지同知라는 직책을 받게 된다.[23] 거렴은 1848년경이 되어서야 광서성에 있는 거소와 합하였다. 거렴은 당시 태평천국군과 대치 중이었던 장경수를 도운 후 공을 인정받아 지현이 되었다. 거소와 거렴은 1856년까지 광서성에 머물면서 서예가 이병수伊秉綬(1754~1815)의 초청으로 와 있던 송광보宋光宝와 맹근을孟覲乙에게 화법을 전수받았다. 맹근을은 진순陳淳풍의 사의적 화풍을 구사하였으며, 송광보는 색채를 사용한 사생적 화풍을 구사하였다. 장경수는 1856년 관직에서 물러난 후 광주 동완東莞에 가원可園을 세우고 거소를 머물게 했으며, 장경수의 조카 장가모張嘉謨(1830~1887)는 도생원道生園을 세워 거렴이 머물도록 했다. 거렴이 본격적으로 제자를 양성하고 작

품 제작에 몰두한 것은 장경수가 세상을 떠난 뒤 1865년 고향 격산으로 돌아와 십향원十香園과 격산초당隔山草堂을 건립한 이후였다.

거소와 거렴의 특징은 사생寫生을 중시하는 것이었다. 특히 거렴의 독특한 사생 방법은 제자인 고검부가 쓴 「거고천 선생의 화법居古泉先生的畫法」에 소개되어 있다.[24]

> 돌아가신 거렴 선생의 화법은 젊었을 때는 거소 선생을 배웠다. 거소 선생의 화풍은 서숭사徐崇嗣를 종법宗法으로 하고 운수평을 가까이 방倣하였으며 그리하여 독자적 풍격을 이루었다. 스승의 화학畫學은 이것에서 시작되었으니 그 연원이 여기서 비롯되었음을 알 수 있다. 거렴 선생은 거소 선생의 심법心法을 얻은 후 곧 이로부터 벗어나 대자연으로 눈을 돌려 소재를 구함으로써 자연을 스승으로 삼았다. 나아가 독자적 사생의 기술을 이용하여 고법古法과 자연을 소화함으로써 자신의 피와 살로 삼았다. 이로써 능히 자성일가하여 거파居派의 초석을 놓았다.[25]

거렴의 실물 사생에 관한 일화 또한 다수 전하는데, 거렴의 제자 장백영張白英은 『화인거고천일화畫人居古泉逸話』에서 이렇게 밝혔다.

> 고천古泉 선생은 제자가 그리 많지 않았다. 십향원十香園에는 3~4명 정도가 기거할 수 있었다. 그러나 작화 시에는 제자들이 그림 그리는 것을 둘러서서 보도록 했다. 붓 사용법, 색채 사용법을 보여주시며 손으로는 그리고 입으로는 설명을 하며 피곤한 줄을 모르셨다. 그림이 완성되면 학생들에게 이를 윤곽선으로 베껴 그리게 하셨다.

… 때로는 나뭇가지를 꺾어와 사생을 시키기도 했는데, 이렇게 일 년이 또 흐르면 졸업이 되었다.[26]

또한 거렴이 가원에 손님으로 머물 때 주인 장경수는 "매일 희귀한 꽃과 곤충을 수집하여 거렴에게 이를 그리도록 청하였다"고 전한다.[27]

한편, 고검부는 「거고천 선생의 화법居古泉先生的畵法」에서 거렴의 당수 당분법이 어떻게 구사되었는가를 다음과 같이 전하고 있다.

곤충과 나비의 날개를 그릴 때는 짙은 혹은 옅은 필획으로 한번에 그렸다. 그러나 머리와 몸통, 다리와 발톱 부분을 그릴 때는 색채 가 다 마르기 전에 가루와 물을 주입하였다. 이 화법으로 힘 들이지 않고 자연스럽게 흐린 원이 생기면서 반 입체적 형태가 만들어진 다. 곤충의 눈을 그릴 때도 가볍게 가루를 점 모양으로 찍으면 둥글 고 빛이 나는 모습이 생긴다. 이것은 스승의 독자적 방법이었다. 나 비를 그릴 때에도 봄과 가을 두 종류로 나누어 그린다. 봄꽃에 앉은 나비는 날개가 부드럽고 배 부분이 큰데 이는 애벌레로부터 탈태하 였기 때문이다. 가을꽃에 앉은 나비는 날개에 힘이 있고 배가 홀쭉 한데 이는 장차 노쇠할 것이기 때문이다.[28]

이 화법을 사용한 거소의 작품으로는 〈잠상도蠶桑圖〉를 들 수 있다(도 14-12). 뽕잎을 갉아먹고 있는 나방과 누에를 묘사했는데, 그 크기와 자 세가 다양하다. 뽕잎은 '어두운 부분부터 물을 주입하여 밝은 부분에서 물이 모이게 하여 옅고 밝게 잎의 광선 부분을 묘사하는' 당수법의 특징 을 잘 보여준다.

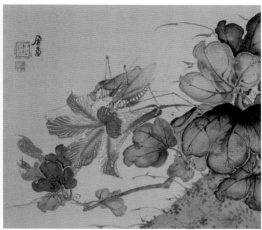

(좌) 도 14-12. 거소, 〈잠상도〉, 비단에 채색, 중국 광동성박물관.
(우) 도 14-13. 거렴, 〈남과와 여치〉, 1873년, 비단에 채색, 중국 광주예술박물관.

(상) 도 14-14. 거렴, 〈마란과 도마뱀〉,1887년, 종이에 채색, 폭 53.0cm, 홍콩 중문대학박물관.
(하) 도 14-15. 거렴, 〈금속란과 개구리〉, 비단에 채색, 26.0×25.0cm, 중국 광주예술박물관.

당수당분법을 좀 더 잘 보여주는 작품은 거렴의 1873년 작 남방의 과일을 그린 〈남과南瓜와 여치〉가 있다(도 14-13). "옅은 필획으로 한번에 그"려진 여치의 날개와 "색채가 다 마르기 전에 가루와 물을 주입"하여 "자연스럽게 흐린 원"을 만든 여치의 머리와 몸통, 다리와 발톱 부분을 볼 수 있으며 "가루를 점 모양으로 찍"어 둥글고 빛나게 한 여치의 눈 역시 볼 수 있다.

1887년 작 〈마란馬蘭과 도마뱀〉과 〈금속란金粟蘭과 개구리〉는 소재 면에서 신선하다(도 14-14, 15). 금속란과 마란은 광동 지방을 중심으로 생장하는 아열대 식물들로, 화훼화의 소재로는 드물게 등장한다. 도마뱀과 개구리 역시 서양의 자연과학 삽도에 자주 보이는 소재로 앞서 살펴본 리브스

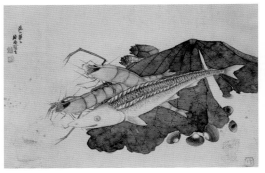

(좌) **도 14-16.** 거렴, 〈철갑상어와 가재〉, 종이에 채색, 30.0×40.0cm, 중국 광동성 동완시박물관.
(우) **도 14-17.** 니콜라스 드 브루인, 〈*Libelius varia genera piscium complectens*〉, 동판화, 17세기, 영국 대영박물관, 제임스 페티버(James Petiver) 컬렉션.

컬렉션 가운데 유사한 예를 찾을 수 있다. 거렴의 작품 중에는 어패류를 소재로 한 예를 다수 찾을 수 있는데, 〈철갑상어와 가재〉가 대표적 예이다(도 14-16). 가재, 물방개, 조개, 소라 등은 해산물이 풍부한 광동 지방에서는 식용으로 자주 접할 뿐 아니라 회화의 소재로도 많이 등장하지만 철갑상어는 회화에서는 자주 다루어지지 않았던 소재이다. 긴 주둥이와 피부 반점, 등과 몸통을 따라 발달한 특유의 지느러미에 이르기까지 니콜라스 드 브루인Nicolaas de Bruyn(1571~1656)의 어류도감을 보는 듯, 형태가 객관적으로 포착되었다(도 14-17).

거렴 작품에 보이는 지역적 특색을 반영한 파격적 소재의 선택, 도해적 묘사법, 면밀한 입체감과 사실성의 추구 등은 전통 공필화만으로는 설명되지 않는 부분들이다. 이 같은 특징은 광주에 체류 중인 서양 식물학자들이 본국에서 가져온 동식물화의 영향과 이를 토대로 제작된 광주의 수출용 외수식물화와 연관 지어 볼 수 있다. 거소와 거렴이 활동하였던 19세기 후반, 광주에는 2,000여 명의 외수화가들이 활동하고 있었다.[29] 거렴은 1848년부터 1850년까지는 장경수의 막료로 광서성에 머

물렀으나 1850년으로부터 1864년까지는 광주와 이웃한 동완시東莞市의 가원과 도생원에 머물렀으므로 광주 외수화의 존재를 알고 있었을 것이다. 특히 거렴이 1865년 이후 십향원을 세우고 머물렀던 하남 격산향은 지금의 해주구에 속하는 지역으로, 외수화가들의 화실이 밀집해 있었던 13행상관구와는 불과 5km 정도 떨어진 곳이었다. 외수화가들의 화실에는 서양 상인들이 그림과 맞교환하기 위해 본국에서 가져온 동판화가 다수 소장되어 있었고, 외수화가들은 이를 밑그림으로 작품 제작을 하는 경우도 많았으므로 거렴 역시 서양의 동식물판화, 혹은 이를 토대로 제작된 광주의 외수화를 접했을 가능성이 많다.

거렴이 서양화법을 접할 수 있었던 또 다른 경로로는 그의 친구인 반비성潘飛聲(1858~1934)과 제자인 관혜농關蕙農(1878~1956)의 존재를 들 수 있다. 반비성은 1887년부터 1890년까지 유럽 여러 나라를 여행하고 돌아와 베를린 여행기인 『백림유기柏林游記』, 서양의 철로부설법을 도해한 『태서철로도고泰西鐵路圖考』 등을 저술한 바 있었으므로 기본적인 서양화법을 알고 있는 인물이었다.[30] 또한 관혜농은 광주의 대표적 외수초상화가였던 관작림關作霖의 후손으로, 가풍을 이어 월분패月分牌(달력에 그려진 상업용 광고 그림) 작가로 이름을 날린 화가였다. 이들과의 잦은 접촉은 거렴에게 서양화법에 관한 인식을 심어주었을 것으로 생각된다.

박물학에 대한 호기심으로 가득한 고검부의 화고

고검부는 본적이 반우현으로 14세경부터 거렴에게 회화를 배웠다.[31] 거렴에게서 배울 당시에 제작한 〈임거렴화고臨居廉畵稿〉를 살펴보면

여물어가는 보리 위에 앉아 있는 메뚜기를 묵필 윤곽선만을 사용하여 그린 것을 알 수 있다(도 14-18). 관지에는 "정해윤사월丁亥閏四月, 거렴작居廉作"이라고 거렴의 관지가 있으나, 그 아래에는 고검부의 인장이 찍혀 있어 고검부가 거렴의 그림만이 아니라 관지까지 모사한 것을 알 수 있다.[32] 화고에는 '자子', '자耆', '걸乞' 등의 글자로 색채

도 14-18. 고검부, 〈임거렴화고〉, 1892~1903년, 종이에 먹, 25.5×27.5cm, 홍콩 중문대학박물관.

를 표시하였는데, '자子'는 '자紫', '자耆'는 '자赭', '걸乞'은 '흑黑'을 의미한다.

　　고검부가 최초로 근대적 서양 학문을 접하였던 것은 양무운동의 일환으로 장지동張之洞(1837~1909)이 황포黃埔에 세운 수사학당水師學堂에 15세의 나이로 입학하면서부터였다. 수사학당은 서양식 군사교육을 주요 목적으로 세워진 교육기관이었으나, 1889년 이후로는 '양무오학洋務五學'이라 하여 광학礦學, 화학化學, 전학電學, 공법학公法學 이외에 '식물학'을 교과과정에 포함하였다. 수사학당에서의 교육 기간은 반년 정도였고 보다 본격적인 서양 과학은 고검부가 1900년경 마카오의 격치서원格致書院에 입학하면서 배우게 된다. 아편전쟁 이후 서양 선교사들은 개항장을 중심으로 교육기관을 설립하였는데, 격치서원이란 이름의 교육기관은 상해, 광주, 복주, 남경 등에 설치되었다. 고검부가 다녔던 마카오의 격치서원은 프라이어가 설립한 상해의 격치서원과는 다른, 미국 출신의 의사이자 선교사 앤드류 해퍼Andrew Happer(1818~1894)가 1887년 광주에

세운 것이었다. 광주의 격치서원은 1900년부터 4년간 마카오로 잠시 이전을 하게 되는데, 고검부는 마카오로 이전된 격치서원에 입학하였다. 격치서원은 서양의 과학과 기술교육을 목표로 중국 고전 외에 영문, 수학, 물리, 화학 등을 가르쳤다. 고검부는 격치서원 시절을 이렇게 회상하였다.[33]

어린 시절 홀로 격치서원(영남학교)에 가서 유학하였다. 그 당시 학과목 공부 이외에 교내의 문고에 가서 영문 예술 서적과 각국의 잡지를 보았다. 그 안에는 삽도가 매우 많았으므로 이따금 두세 폭을 따라 그리기도 했다.[34]

격치서원에서 서양 과학과 함께 서양 미술 서적을 접했던 고검부는 2년 후 광주로 돌아와 오석경吳碩卿 목사가 하남河南에 개점한 영명재永銘齋라는 유리화琉璃畵점에서 잠시 유리화를 제작했다.[35] 유리화란 중국어로는 '파리화玻璃畵'라고 하며, 유리 뒷면에 서양화법을 참조하여 유화물감으로 그리는 수출화의 한 종류였다. 유리화를 제작하면서 서양화법에 대한 경험을 쌓을 수 있었다. 일본으로 유학 가기 전까지 고검부는 주로 광동공학廣東公學, 시민소학市民小學, 술선소학述善小學 등의 신식 교육기관에서 도화과 교사로 일했다.

고검부는 1903년에서 1906년 사이 일본으로 향하여 도쿄에서 동맹회同盟會에 가입하는 한편, 작품에도 열중했다.[36] 그가 도쿄미술학교에 정식으로 입학을 했는지는 분명하지 않으나 일본에서 제작된 사생화고를 살펴보면 활동 반경이 주로 도쿄와 그 근방이었다. 화고에는 도쿄의 "제국박물관", 도쿄의 "제실帝室박물관", "제국도서관", 기후현岐阜縣의 "나와

곤충연구소名和昆蟲硏究所", 도쿄의 "통속교육곤충관通俗教育昆蟲館", "무코지마向島의 백화원白花園", "고시가야越谷의 고매원古梅園", "우에노공원上野公園" 등의 지명이 등장한다.[37] 나와곤충연구소는 곤충학자 나와 야스시名和靖(1857~1926)가 1896년 기후현에 세운 연구소로 곤충 채집과 사육, 해충과 익충의 조사연구로 농작물 증식을 꾀하였다. 통속교육곤충관은 나와 야스시가 1907년 도쿄시 아사쿠사에 곤충 지식을 보급하기 위해 세운 것이다. 고검부는 제국박물관과 나와곤충연구소, 통속교육곤충관 등에서는 곤충 표본이나 조류 박제 등을 스케치하였고, "무코지마의 백화원", "고시가야의 고매원", "우에노공원" 등지에서는 식물을 사생하였다. 제국도서관에서는 일본의 동식물화보를 임모하였을 것으로 추측된다.[38]

도 14-19. 고검부, 〈물총새〉, 종이에 채색, 29.0×18.5cm, 중국 광주예술박물관.

　　박제나 표본을 스케치 한 예로는 〈물총새〉를 들 수 있다(도 14-19). 얼핏 평범한 화조화 같아 보이나 화면 하단에 다음과 같은 관지가 있다.

　　비취翡翠. 수컷. 실물 크기. 비취색으로 수컷은 부리가 길고 암컷은 부리가 짧다. 청흑색 눈을 가진 것이 많으나 백색 눈도 있다. 등 위쪽은 약간 비취빛을 띠며 일본 홋카이도산이다. 산의 동굴에서 서

(상) 도 14-20. 고검부, 〈나비〉, 종이에 채색, 각 10.0×18.5cm, 중국 광주예술박물관.
(하) 도 14-21. 고검부, 〈나팔꽃〉, 종이에 채색, 18.0×11.0cm, 려명·황영현 소장.

식하며 등 사이에 비취색 털이 있다.[39]

 '실물 크기'라는 내용으로 보아 아마도 박물관의 조류 박제를 스케치한 것으로 보이며, 그림 속 관지는 박제 동물 아래 붙어 있는 설명문을 옮겨 적은 것으로 추측된다. 표본을 사생한 예로는 〈나비〉를 들 수 있다(**도 14-20**). 고검부는 '의당아과擬糖蛾科', '목낭충아과木囊蟲蛾科' 등 곤충이 속한 학명을 정확히 밝혔으며, 아래에는 나비의 라틴어 학명을 히라가나로 쓴 명패를 그려 넣었다. 이는 기후현의 나와곤충연구소나 도쿄의 '통속교육곤충관'에서 사생했을 가능성이 크다.

 실물을 사생한 예로는 〈나팔꽃[朝顔]〉을 들 수 있다(**도 14-21**).[40] "물을 주입하면 색채가 가지의 양쪽 가장자리로 모이고, 마른 후에 원래 색으로부터 만들어진 '춘선토사' 같은 구륵선이 생기는" 거렴당수법에 의해 줄기와 잎의 입체감이 살아 있다. 〈밤과 벌집〉에는 찢어진 밤송이 두 개

도 14-22. 고검부, 〈밤과 벌집〉, 종이에 채색, 연필, 11.0×18.0cm, 려명·황영현 소장.

와 벌집이 묘사되었다(**도 14-22**). 벌집은 연필을 사용하여 벌집 구멍을 하나하나 스케치하였는데, 관지에 의하면 이 벌집은 기후현 가리야정加利屋町의 조자이지常在寺라는 절의 본당 지붕 밑에 있는 것으로, 나와곤충연구소의 연구원인 고타케 히로시小竹浩 씨가 채집하였다고 기록하였다.[41]

고검부가 일본 유학 시기 일본미술원의 요코야마 다이칸橫山大觀(1868~1958), 시모무라 간잔下村觀山(1873~1930), 히시다 슌소菱田春草(1874~1911) 등의 몽롱체와 다케우치 세이호竹內栖鳳(1864~1942)의 화풍에 경도되었음은 이미 다수의 연구서들이 언급한 바 있다.[42] 그러나 이러한 화가들의 영향은 산수화에서 두드러지며 화조초충도에서는 마루야마圓山 화파의 풍격을 감지할 수 있다. 마루야마 오쿄圓山應擧(1733~1795)와 이마오 게이넨今尾景年(1845~1924) 등은 사생을 강조하고 형상의 사실성과 생동감을 중시한 화가들로, 마루야마 오쿄의 〈나비〉는 앞서 살펴본 고검부의 〈나비〉와 비교할 수 있다(**도 14-23**). 또한 고검부는 젊은 시절 이마오 게이넨의 화조화에 경도되어 『게이넨 화조화보景年花鳥畵譜』와 『게이넨 화조화감景年花鳥畵鑒』 등을 임모하였고, 만년에 이르기까지 이 화책들을 복제하여 학생들에게 학습 모델로 사용했다고 전한다.[43]

이 같은 박물학적 동식물 사생도는 1932년으로부터 1935년까지 도

도 14-23. 마루야마 오쿄, 《사생첩》, 1776년, 종이에 채색, 19.4×26.5cm, 일본 도쿄박물관.

쿄미술학교에 유학하였던 고검부의 제자 여웅재黎雄材(1910~2001)의 유학시기 작품에서도 찾아볼 수 있다. 이는 일본 미술교육에서 이루어졌던 박물학 관련 미술교육을 잘 보여준다. 20세기 초 교토시립회화전문학교 회화과와 도안과의 커리큘럼에는 3학년, 4학년에 '예술박물학'과 '응용박물학' 등 박물학 관련 교과가 개설되었음을 확인할 수 있다.[44] 당시 도쿄미술학교의 일본화과 동물 사생 과목 수업시간에는 상자 안에 살아 있는 동물을 넣고 학생들에게 이를 직접 관찰하도록 했다.[45] 이는 동아시아 삼국 중 가장 먼저 서구의 자연과학을 받아들이고 이를 회화와 접목하여 에도江戶 말기부터 다양한 '박물도보博物圖譜'를 출간했던 일본 미술교육의 특징이라 할 수 있다.

　　박물학에 대한 고검부의 관심은 일본에서 귀국한 이후로도 계속되었다. 고검부는 일본에서 돌아와 『시사화보時事畵報』의 발기인으로 참여

(좌) 도 14-24. 고검부, 〈오이꽃〉, 종이에 채색, 10.5×18.0cm, 려명·황영현 소장.
(우) 도 14-25. 고검부, 〈자벌레나방〉, 1830~1832년, 종이에 연필, 11.0×20.8cm, 중국 광주예술박물관.

하면서 '화학연구과畵學研究科'라는 코너를 만들어 서양의 사실적 소묘 방법을 소개했다. 또한 상해에서 출간한 『진상화보眞相畵報』에는 '제화시도설題畵詩圖說' 코너에 곤충학, 식물학에 대한 다양한 연구 논문을 싣는 한편, 중국과 서양의 다양한 문헌들을 이용하여 매미, 매화, 국화의 생물학적 속성과 형태, 생장 법칙 등을 설명했다.[46] 귀국 후 1910년대에 제작된 《국내사생도첩》 가운데 일부인 〈오이꽃〉은 꽃잎을 오므리고 있는 황색 오이꽃의 형태를 볼륨감 있게 묘사하였다(도 14-24). 관지에는 이렇게 기록되어 있다.

> 9월 16일. 오이꽃의 꽃술은 비어 있으며 꽃은 단주單柱이고 형태는 실하며 꽃의 꽃술은 6개가 나와 있다. 꽃 역시 두 배로 크다. 맑은 날 새벽에 꽃잎을 열었다가 태양이 뜨면 다시 접어 펴지 않는다.[47]

과학적이고 분석적인 작화 태도가 1930년대까지도 이어졌음을 〈자벌레나방〉을 통해서 알 수 있다(도 14-25). 이 그림은 1930년에서 1932년 사이의 남아시아 여행 중에 남긴 화고로, 다양한 자벌레와 나방의 모습

을 연필로 사생하였다. 화면 왼쪽의 나뭇가지에 매달린 자벌레 그림 옆에는 "자벌레의 일종이다. 특이한 점은 등 위에 뿔이 10개 정도 있는 것이다"라고 일반 자벌레와의 차이점을 기록하였다.[48]

거소·거렴의 사생적 화풍의 근원을 중국 전통 화조초충도의 공필법, 몰골설채법 등에서 그 연원을 찾을 수 있다. 그러나 개구리, 도마뱀, 혹은 마란, 금속란 등 지방색이 강한 소재 선택과 이를 묘사하는 도해적 기법은 서양 식물화의 영향 아래 제작된 수출용 식물화와 연관해 볼 수 있다. 윌리엄 커를 비롯한 동인도회사가 파견한 식물학자들은 광주 중국인 행상들의 넓은 정원에서 식물 채집을 하는 경우가 많았다. 당시 광주의 행상들이 외수화가를 비롯한 광주의 화가들과 밀접한 관련이 있었던 것을 고려하면 거렴 화풍에 보이는 외수화적인 풍격을 보다 잘 이해할 수 있다.

광주에서 나고 자란 고검부는 거렴으로부터 습득한 사생 정신 위에 근대적 교육기관에서 자연과학과 과학기술을 교육받았다. 고검부가 남긴 도해적이고 분석적인 화조초충화는 그의 생애를 관통하는 박물학적 호기심을 보여주는 것으로, 1940년대까지 지속적으로 이어졌다. 이는 그의 화가로서의 행적뿐 아니라 서양의 과학과 기술을 이용하여 정치적 혁신을 꿈꾸었던 근대적 지식인의 사상적 일단을 보여준다.

공필화조화가 진지불의 예술세계

배원정

공필화조화가 진지불의 재발견

진지불陳之佛(1896~1962)은 20세기를 대표하는 공필화조화가工筆花鳥
畫家이자 중국 1세대 도안가圖案家로서 중국 근대 화조화단에서 빼놓을 수
없는 인물이다(도 15-1). 공필화란 대개 대상물을 세밀하고 정교하게 그
린 그림을 일컫는 용어로 알려져 있는데, 이의 개념에 대해서는 뒤에서
자세히 논할 예정이다. 공필화는 고대부터 현대까지 중국 화조화 역사
의 종적인 흐름에서 중요한 의미를 지닌다. 그럼에도 불구하고 그동안
의 화조화 연구는 문인화풍에 근간한 오창석吳昌碩(1844~1927), 제백석齊
白石(1864~1957), 반천수潘天壽(1897~1971) 등의 사의적寫意的 화풍이 담긴
수묵담채화조화가 주를 이루었고, 공필화조화는 사실상 관심 밖에 있
었다.[1] 따라서 진지불의 공필화조화는 공필화가 역사적으로 저평가되던

도 15-1. 진지불의 모습.

시기에 이뤄진 성과로, 그가 20세기 공필화조화단을 형성하고 견인하는 데 선구적인 역할을 담당했다는 점에서 주목할 만하다.[2]

한국에서 그의 인지도는 매우 미미한 수준이지만, 2010년을 전후로 중국에서 진지불에 대한 연구가 본격화되면서 그의 작품과 예술세계에 대한 조명도 다각도로 이뤄졌다.[3] 중국 근현대 화단에서 그의 역할과 위치는 상당한 것으로, 특히 남경南京 지역을 대표하는 화가로 부각되면서 지역학적 차원에서 그에 대한 연구가 활발히 개진될 여건이 마련되었다고 볼 수 있다. 그의 작품 대부분이 남경박물원南京博物院에 소장되어 연구의 당위성이 보다 뚜렷해지고, 연구의 편의성이 증가된 것도 한 요인으로 작용했을 것이다. 이에 20세기 공필화조단의 양대산맥이라 할 만큼 영향력이 컸던 진지불과 우비암于非闇(1889~1959)의 공필화조화를 주제로 2014년 '묘우진형妙于陳馨'전展이 북경화원미술관北京畵院美術館에서 개최되어 두 거장의 다양한 공필화조화를 비교·대조해볼 수 있는 자리가 마련되었다.[4] 이후 2017년 3월에는 진지불 탄생 120주년을 맞아 남경박물원에서 대규모 회고전이 개최되었다.[5] 이 전시는 진지불의 대표작을 시기별 변화에 따라 망라하고 집성했을 뿐만 아니라, 해당 작품의 밑그림도 대거 공개하여 공필화조화 제작 단계의 일면을 살펴볼 수 있는 기회를 제공하였다. 또 그가 제작했던 수십 점의 도안도 최초로 공개함으로써 도안가로서의 면모도 부각했다.[6]

이 글에서는 진지불의 공필화조화가 중국 현대 화단에서 어떠한 의

미를 지니는가를 살펴볼 것이다. 이를 위해 먼저 20세기 중국 화단의 상황과 화조화의 경향에 대해 검토한 후 진지불의 생애를 통해 그가 공필화조화에 매진할 수 있었던 직접적인 배경에 대해 살펴볼 것이다. 그리고 진지불 공필화조화의 작품 분석을 통해 그의 공필화조화에서 나타나는 변모 과정과 특징, 성격에 대해 살펴보도록 하겠다.

20세기 중국 화단과 공필화조화를 바라보는 새로운 시각

중화인민공화국이 건국되기 이전 시기, 즉 20세기 전반기 중국 화단의 흐름과 상황은 공필화조화의 부상에 직접적인 배경이 되었다는 점에서 중요하다.[7] 사회·정치가 전반적으로 혼란스러웠던 1900년부터 1949년 사이에도 중국 화단에서는 여전히 전통 문인화文人畵가 가장 중요한 위치를 차지하고 있었다. 오창석을 필두로 한 후기 해파海派의 신문인화新文人畵가 주도권을 쥐고 있었고, 많은 사람이 이들을 추종하였다. 그러나 1919년 5·4신문화운동은 이러한 당시 미술계 상황에 찬물을 끼얹었다.[8] 고대 문화의 상징인 '공자孔子'와 '문인화'는 그들의 1차적인 혁파 대상이었고, 이후 대두되었던 서구의 사실주의적 회화 관념은 전통 문인화가들에게 커다란 충격이자 도전으로 다가왔다.

광동廣東 지역에서 활동하던 고검부高劍父(1879~1951)를 필두로 한 영남화파嶺南畵派 화가들은 서구 회화의 영향을 받은 일본화日本畵 양식을 토대로 현대적인 사물과 혁명의 정서를 표현했다.[9] 이들은 전통파 화가들에게 맹렬한 비난을 받았지만, 다른 한편으로는 손문孫文(1866~1925)에게서 격찬을 받는 등 큰 호응을 얻기도 했다.[10] 이러한 분위기에서 강

유위康有爲(1858~1927) 같은 개량주의자들은 "중서中西를 융합하여 화학畵學의 신기원을 세우고, 미술의 혁명을 이루어내자"는 한층 진보적인 주장을 내놓았다. 진독수陳獨秀(1879~1942)는 여기서 더 나아가 '양화洋畵'의 사실주의 정신을 수용해야 된다는 주장을 펼치며, 문인화를 '단순하고 거친 나쁜 그림[악화惡畵]'이라고 정의하면서 매우 직접적이고 공격적으로 폄하하였다. 정치가들 다수도 문인화의 폐단을 지적하였고, 당시 미술계의 풍운아적 인물이었던 서비홍徐悲鴻(1895~1953)과 임풍면林風眠(1900~1991), 유해속劉海粟(1896~1994) 등도 이러한 흐름에 간접적으로 동조하는 모습을 보였다.

한편, 서양화와 일본화라는 두 가지 커다란 충격을 마주한 전통파 화가들은 혁신과는 거리를 두고 수성守成하는 자세를 취하며 문인화를 지키고자 노력하는 모습을 보였다. 진사증陳師曾(1876~1923)은 1921년 발표한 「문인화의 가치」에서 미술에 대해 "형사形寫를 추구하지 않는 것이 그림의 나아갈 길"이라는 주장을 펼쳤다.[11] 전통파 화가들은 여러 논고를 통해 서양화가 아닌 자국의 옛 화법을 배워 전통 회화를 보존해야 함을 역설하였고, 나아가 전통 회화의 중요성을 이론적으로 뒷받침하는 중국화학연구회中國畵學硏究會와 호사湖社 같은 모임을 결성하였다. 이러한 모임은 개량론자에 맞서 전통으로의 회귀를 통한 중국화의 보존과 발전을 표방하였다.[12]

이처럼 보수와 혁신 사이에서 격렬한 논쟁이 오고가는 사이 오늘날 보편적으로 사용하는 공필화조화의 '공필工筆'이란 말도 정착되었다. 즉, 문인화의 사의성寫意性을 비판하고 사실주의 정신을 제창하며, '사의'와 반대되는 새로운 가치 및 개념을 찾는 과정에서 '공필'이 제시된 것이다. '공필'의 사전적 정의 또한 이를 명시하고 있다.

동양화를 그릴 때 표현하려는 대상물을 어느 한 구석이라도 소홀함이 없이 꼼꼼하고 정밀하게 그리는 기법. 가는 붓을 사용하여 상세하게 그리고 채색하여 화려한 인상을 준다. 주로 정밀한 묘사를 필요로 하는 화조화나 영모화에 많이 사용되며 사실적인 외형 묘사에 치중하여 그리는 직업화가들의 작품에서 자주 볼 수 있다. 사의寫意와 반대되는 개념이다.(밑줄은 인용자)[13]

이처럼 현재 우리는 '간필簡筆' 혹은 '조필粗筆'로 그려진 화조화를 '사의화조화寫意花鳥畵'라 부르고, 세필細筆로 그려진 화조화는 '공필화조화工筆花鳥畵'라 부르고 있다. 그러나 원래 '사의'는 그림의 품격을 가리키는 개념적 표현이고, '공필'은 그림의 기법을 일컫는 표현이기에 엄밀히 말해서 이 두 용어를 상대적 개념으로 취급하는 것은 적합하지 않다.[14]

실제로 공필이란 용어는 적어도 청대淸代까지 화론서에 등장한 적이 없다. 남송대南宋代에 간행된 『사원詞源』에는 "용필세밀, 선염공치用筆細密, 渲染工致"라는 화법을 일컫는 말 정도로 현재 우리가 알고 있는 '공필'에 대해 설명하고 있을 뿐이다. 이는 《개자원화전芥子園畵傳》의 「화훼초충전설花卉草蟲傳說」에서도 마찬가지인데, 다만 화조화의 기법을 설명하는 내용 가운데 "공치工致", "사의寫意"라는 말과 더불어 "공이불속, 방이불야工而不俗, 放而不野"란 말로써 '공工'과 '사寫', '공工'과 '방放'이 어느 정도 상대적인 회화 풍격을 가리키는 개념으로 인식되고 있었음을 짐작할 따름이다.

청대 장경張庚(1685~1760)의 『국조화징록國朝畵徵錄』(1735)에서도 '공필'이란 용어는 찾을 수 없다. "화조는 구염鉤染과 몰골沒骨, 사의寫意의 세 파派로 나눈다"라는 설명과 함께 공필화조화의 개념이 구염鉤染의 범주

안에 포함되어 있다는 것 정도만 암시되어 있을 뿐이다. 1780년을 전후해 방훈方薰(736~1799)이 저술한 『산정거론화山靜居論畵』에도 '공필'과 '사의'의 대칭적인 개념은 등장하지 않고 있으며, '사생寫生'과 '사의寫意'란 용어가 보편적으로 사용되고 있음을 확인할 수 있다.[15]

그러다 1795년 범기范璣가 저술한 『과운려론화過雲廬論畵』의 「화훼론花卉論」에는 "겸공대사兼工大寫"란 말이 등장하는데, 여기서 '공工'과 '사寫'는 각각 "구륵세염勾勒細染"과 "건필대사健筆大寫"란 화법을 설명하는 개념으로 언급된다. 나아가 1866년 의사이자 화가였던 정적鄭績(1813~1874)이 저술한 『몽환거화학간명론화훼영모夢幻居畵學簡明論花卉翎毛』1편에는 '사공寫工'과 '사의寫意'가 서로를 대응하는 개념으로 사용되면서 '공필工筆', '의필意筆', '일필逸筆', '몰골沒骨' 등 화법에 대한 비교적 명쾌한 설명이 서술되어 있다.[16] 이를 통해 보았을 때 적어도 청대까지는 '공필'이란 용어가 쓰이지 않았으며, 청 말에 이르러 '공필工筆'과 '의필意筆'란 용어가 화법을 설명하는 과정에서 등장했음을 알 수 있다. 그러나 이 용어들 역시 현재 우리가 인식하고 있는 '사의'의 반대 개념으로서 사용된 '공필'은 아니며, '공필화조화'란 용어도 이때까지만 해도 보편적으로 사용되던 말이 아니었다.[17]

여기서 다시금 주목되는 것은 근대기 대표적인 전통주의자 황빈홍黃賓虹(1865~1955)의 이론이다. 그는 서구의 미술체계에 대항하고, 중국화의 보전과 부흥을 위해 회화에서 지켜야 할 기본 원칙들을 1934년 『국화월간國畵月刊』의 「화법요지畵法要旨」에서 처음으로 제시하였다. 그것은 붓을 사용하는 다섯 가지 방법(평平, 유留, 원圓, 중重, 변變)과 먹을 사용하는 일곱 가지 방법(농農, 담談, 파破, 적積, 발潑, 초焦, 숙宿)에 대한 것이었다.[18] 이러한 이론이 나올 수 있었던 배경으로는 황빈홍이 '사寫'라는 개

념이 회화의 용필用筆(붓의 운용) 개념에 커다란 역할을 할 수 있을 것으로 인식하고, '사寫'를 '필筆'과 동일시했다. 따라서 그의 이론에 입각해서 살펴보면 '사의'의 반대 개념은 '사실'이 아닌 '공필'이 맞다.[19] 개량주의자들은 중국 특유의 회화 관념인 '사의'를 화법으로 오인하여 '사寫'의 의미를 사형寫形, 사실寫實 같은 화법으로 이해하고 '사의寫意'를 '사실寫實'로 타파해야 한다고 주장했는데, 황빈홍이 '사寫'를 '필筆'과 동일시한 순간 '사寫'가 화법, 즉 '기법'으로 인식되는 과정에 영향을 미치지 않았을까 추측된다.

　20세기 들어서 우비암이 출간한 『나는 공필화조화를 어떻게 그렸나我怎样畵工笔花鸟畵』(1957)를 보면, 표제標題에 '공필화조화'라는 용어가 명시되어 있다. 이를 통해 이 시기에는 어느 정도 '공필화조화'란 용어가 보편적으로 사용됐음을 추측할 수 있다. 그러나 우비암 역시 관습적으로 사용되다가 어느 순간 고유명사로 굳어진 '공필화조화'란 용어를 그대로 차용한 것으로 보인다.

　결과적으로 '사의화조화'와 '공필화조화'란 말은 서양과 일본에 의해 여러 가지 개념이 유입되면서 용어에 대한 충분한 검토가 이루어지지 못한 채 사용되다가 정착된 용어로, '사의'는 문인들의 필묵유희筆墨遊戱와 연결돼 있는 것으로, '공필'은 '화공화畵工畵', '공장화工匠畵', '공예화工藝畵' 또는 '여필女筆' 등으로 인식하게 된 것이다.[20] 이처럼 '사의'의 반대 개념이자 대안적 방법론으로 '공필'이 제시되면서 20세기 공필화조화는 중국화의 보수파와 혁신파 모두의 주장을 섭렵하는 새로운 장르로 주목받게 되었다. 오늘날 공필화조화는 주로 윤곽선을 그린 후 채색을 가하는 기법으로 그려진 화조화를 가리키고 있다.

　실제로 강유위와 진독수는 중국화에서 그들이 혁파해야 할 문인화

의 빈자리를 사실주의를 대표하는 송대 회화에서 찾으면서 원체화院體畵
의 전통을 부활시키자는 견해를 펼쳐 보였다.

> 원元, 명明의 회화는 [사실적인] 계화를 공격하고 화공들의 그림을 배
> 척하였다. … 이같이 화장畵匠들을 배척함으로써 근세의 중국화는
> 쇠퇴하게 되었다. … 감히 말하지만 송나라의 그림이 15세기 이전
> 지구상 모든 나라의 그림 중 가장 뛰어난 것이다.[21]

> 중국화를 개량하려면 반드시 서양화의 사실정신을 받아들이지 않
> 을 수 없다. 남송南宋과 북송北宋의 계화, 화조, 영모화에는 서양의 사
> 실주의와 유사한 바가 있었다. 그러나 문인화가들이 화원화가들을
> 폄하하고 사의만을 중시하면서 사물을 닮게 그리는 풍조는 폄하되
> 었다.[22]

진독수는 송대 화조화의 사실성이 우수한 사실성을 지닌 서양화와
유사함을 지적하고 있는데, 이는 화가로서 서비홍이 "우리의 미술 중 가
장 아름다운 것은 그림이고, 그중에서도 가장 아름다운 것은 화조花鳥"라
며 전통 화조화를 높이 평가한 것과 맥을 같이하는 것이었다.[23] 이러한
흐름 속에서 화조화는 전통 회화 가운데 가장 사실성이 뛰어난 그림으로
인식될 수 있었고, 이로 인해 서양화와 중국의 공필화조화가 '사실성'이
라는 측면에서 융합될 수 있는 일종의 매개체 역할을 하게 되었다.[24]

흥미로운 것은 김성金城(1878~1926)을 비롯한 진사증陳師曾 등 전통
주의자들 역시 공교롭게도 사왕四王을 위시한 정통주의 화가들을 비판
하고, 송대의 원체화풍과 청대 개성주의 화가들을 상찬했으며, 서양화

법을 참조하는 등 사실상 개량론자들의 요구에 상당히 부응하는 태도를 보였다는 점이다.[25] 실제 김성의 논고에는 개량주의자들이 지적한 것과 같이 이제껏 화공들의 화풍으로 폄하되어왔던 북종화와 공필화법, 화원 화가들에 대한 긍정적 평가를 찾아볼 수 있다.

명말청초에는 일반적으로 북종화를 그리 제창하지 않았다. 그러나 오늘날에 이르러서는 북종화를 배우는 추세이다. … 명대에는 구영, 임량, 여기, 변문진, 남영 등이 공필에 뛰어나 이를 널리 전파시 켰다. 이들은 유파의 수장이었으나 사의화가들보다 낮은 평가를 받고 세상을 떠났다. … 공필이 비록 회화의 모든 기능을 다하기엔 부족할지라도 일상적인 방법으로 삼기에는 충분하다. 사의가 비록 또 다른 회화의 유파일지라도 이를 정통으로 삼기에는 부족함이 있다. 공필에 능한 화가는 사의를 배우기 어렵지 않지만, 전적으로 사의 화만 그리는 화가는 공필을 배우기가 쉽지 않은 까닭이다.[26]

이처럼 전통을 수호해야 한다는 보수주의자들과 중국화의 개혁을 부르짖었던 개량주의자들 모두 사실주의 전통의 대명사인 송대 화풍의 가치를 재인식하면서 대다수 북경의 화가들은 송대에서 비롯된 공필화 법의 그림들을 그렸다.

공필화조화에 대한 달라진 시각은 우비암의 『우비암공필화조선집 于非闇工筆花鳥選集』서문에도 잘 드러나 있다.

해방 이후 무엇이 원체인지 아닌지, 무엇이 장인의 풍격인지 아닌 지, 무엇이 고아한지 그렇지 않은지 다시는 고려할 필요가 없음을

나는 차츰 깨닫게 되었다.[27]

우비암의 발언은 근대기 화가로서 자신이 선택한 공필화조화란 장르가 더 이상 궁정화가 또는 직업화가의 그림에 머무는 것이 아니라 그 이상의 창작과 새로운 모색이 가능한 장르임을 시사하고 있다.

진지불의 예술적 바탕은 어떻게 형성되었나

이 절에서는 진지불의 예술적 바탕이 된 그의 생애를 구체적으로 살펴보고자 한다. 진지불은 상인 집안 출신으로 열 명의 형제 가운데 일곱 번째로 태어났다.[28] 그의 아버지는 상인으로 사업 수완이 좋았으나, 교육에 대한 생각만큼은 완고했던 것 같다. 진지불은 여섯 살이 되던 해 큰아버지가 운영하는 서당에 다니며 『춘추春秋』, 『좌전左傳』, 『동채박의東萊博議』, 『고문관지古文觀止』 등을 습득했고, 여덟 살 때에는 신식新式 학교에 입학해 정규 교육을 받으며 우수한 성적으로 학교를 다녔다.

그의 회고에 따르면, 그림에 흥미를 갖게 된 계기는 어렸을 적 동급생이었던 호장경胡長庚이 눈앞의 사물을 있는 그대로 스케치한 것을 보고 나서였다고 한다. 그와 함께 그림을 그리며 견해를 나누던 경험이 훗날 그가 도안을 공부하고 화가의 길을 가는 데 직접적인 영향을 주었던 것이다. 이후 그는 집안에 대대로 전해 내려오던 『개자원화전』을 임모臨摹하며 그림 공부를 해나갔다.

1912년 절강공업학교 기직機織과에 입학하면서 그는 도안圖案을 배우고 설계의 기초 지식을 습득하게 된다. 졸업과 동시에 모교에서 교

편을 잡았는데, 이때 최초의 도안 교재인 『도안강의圖案講義』를 집필하였다.[29] 한편, 이 무렵 절강공업학교는 도안전공과 신설을 계획 중이었는데, 교장은 도안전공과를 이끌어나갈 사람으로 진지불을 지목하고 유학을 독려하였다. 1918년 일본 유학길에 오른 진지불은 일본에 도착한 첫해 미야케 가쓰미三宅克己(1874~1954)에게 수채화를 배우는 한편, 하쿠바카이양화연구소白馬會洋畵硏究所에서 사생과 인체 소묘 등 회화의 기초를 닦았다.

이듬해 그는 당시 일본에서 미대를 다니던 유학생들 대부분이 회화를 전공하던 추세에 반하여 도쿄미술학교(지금의 도쿄예술대학) 공예도안과에 입학해 도안을 전공하는 최초의 중국인 유학생이 되었다.[30] 이러한 선택은 훗날 그가 도안과 공필화조화 두 방면에서 모두 걸출한 성과를 얻을 수 있는 토대가 되었다.

특히 진지불은 당시 주임교수였던 시마다 요시나리島田佳矣(1870~1962)에게서 많은 영향을 받았다. 시마다 요시나리는 중국 고대 도안의 우수성을 일깨워주며, 진지불이 중국 고대 문화와 예술에 대한 인식의 전환을 꾀하고 심취할 수 있게 독려하였다. 그 덕분에 진지불 스스로가 "일본의 도안은 중국 고대 예술을 발전시킨 것으로 중국의 고유 문양을 일본의 것과 비교해보면 중국에 월등한 것이 더 많다"는 견해를 피력할 정도였다. 그는 일본 공예도안 설계 기법들을 익히고 중국 고대 문화와 예술에 대한 탐구에 집중하였으며, 일본의 기법과 중국의 것을 절충하는 작업에 부단한 노력을 기울였다.[31]

그는 1921년 일본농상무성日本農商武省이 주최하는 공예전람회에서 〈벽괘도壁掛圖〉로 입상하였고, 1922년 일본미술회日本美術會 미술전람회美術展覽會에서는 장식화로 은상을 받았다. 또 이 무렵 일본에 유학 중이던 풍

도 15-2. 진지불이 도안한 잡지 표지들.

자개豊子愷(1898~1975)를 만나 평생의 인연을 맺었다.[32]

1923년 도쿄미술학교를 졸업한 후 진지불의 본래 계획은 모교인 절강공업학교로 돌아가 도안전공과의 설립을 주도하는 것이었다. 그러나 이 계획이 무산되는 바람에 그는 상해로 건너가 상해동방예술전문학교 도안과 교수에 취임하고 상미도안관尙美圖案館을 설립하였다.

이때부터 『동방잡지東方雜誌』와 『소설월보小說月報』의 표지 디자인에 참여하였다. 그는 "도안은 실용과 취미, 실용성과 미감이 서로 융합된 것으로, 아름다움과 실용은 유기적으로 결합되어야 한다. 도안 연구는 반드시 실용과 미美라는 두 가지 측면을 모두 감안하여야 하는데, 그중 하나만 부족해도 도안이 이루어지지 않으며, 두 가지의 표현에 정도상의 차이가 생기는 것은 물론이고, 더 나아가 균형과 가치의 수준이 존재하게 된다"며 도안의 중요성을 널리 전파하는 데 힘썼다(도 15-2).[33]

한편, 많은 인재를 길러 중국 도안 설계의 전반적인 틀을 만들어야겠다고 결심한 진지불은 교육 활동에 더욱 매진한다. 1923년 상해동방예술전문학교에서 시작된 교육자로서의 생활은 1928년 광주시립미술

전문학교 도안과 주임교수, 1931년 남경중앙대학 교수, 1938년 중경중앙대학 예술학과 교수, 1960년 남경대학교 예술대학 부학장 등으로 이어지며 1962년 그가 세상을 떠날 때까지 지속되었다.[34]

화가로서 본격적으로 활동을 시작한 것은 1934년 남경에 설립된 중국미술회의 제1회 미전에 '설옹雪翁'이라는 호로 참가하면서부터다. 이 무렵에 그는 영남화파 진수인陳樹人(1882~1948)과 친분을 맺으며 본격적으로 화단에 두각을 나타내기 시작했고, 중국미술회의 미전과 전국미술전람회 등에 꾸준히 참가하며 미술계의 주목을 받았다. 특히 1942년 중경에서 개최한 첫 번째 개인전에 모든 작품을 공필화조화로 출품함으로써 화단에 큰 반향을 불러일으켰다.

중화인민공화국이 수립된 이후 진지불은 중국미술가협회 이사, 남경사범학원 주임, 중국미술협회 강소성 지부 부주석 등을 맡아 활발한 대외 활동을 펼치며 중국 문화예술계의 핵심 인물로 자리 잡아나갔다. 1956년에는 강소성미술관에서 '진지불 소장 근대 명가 작품 전람회陳之佛所藏近代名家作品展覽會'를 개최했으며, 강소성중국화전에 참가해 다수의 화조화를 출품, '강소성 사회주의 건설 선진 공작자江蘇省社會主義建設先進工作者'로 선정되었다.

이뿐만 아니라 평생에 걸쳐 많은 논문과 책을 출판한 점도 주목할 만하다. 도안 문양 자료집인 『도안圖案』, 『도안교재圖案敎材』, 『도안구성법圖案構成法』, 『도안법圖案法 ABC』를 비롯해 어린이를 위한 『아동화兒童畵 지도指導』까지 다양한 책을 지속적으로 출판하였다(도 15-3). 특히 1931년 남경중앙대학 교수로 있을 때에는 도안에 대한 강의뿐 아니라 색채학, 중국미술사, 서양 미술사 등의 강의까지 맡았는데, 이때 「서양미술사개론西洋美術史槪論」, 「동방미술사東方美術史」, 「중국화학中國畵學」 등 많은 논문과 글을

도 15-3. 진지불이 집필한 도안 교재.

발표하며 미술 이론가로서도 두각을 나타내었다.

진지불은 1959년 북경에서 열린 중화인민공화국 10주년 대회에 참석한 후, 〈송령학수松齡鶴壽〉, 〈조국만세祖國萬歲〉, 〈명희도鳴喜圖〉 등의 작품을 당에 기증하고, 1961년 정부에서 주도한 신중국 첫 번째 공예 미술사 교재의 편찬을 맡는 등 국가적인 사업과 행사에 부지런히 참여함으로써 중국을 대표하는 작가로서 입지를 탄탄하게 다져나갔다. 진지불은 세상을 떠나는 순간까지 실로 다방면에서 왕성하게 활동한 미술가이자 이론가, 교육자였다고 할 수 있다.

공필화조화의 매력에 빠져들다

진지불의 작품은 산수화, 인물화 등도 있지만 현재 전하는 작품들을 살펴보면 화조화, 그중에서도 매우 치밀하고 정교한 기법으로 그린 공필화조화가 대부분이다. 이것은 원, 명, 청대를 이어 근대에 이르기까지 사의적 화풍의 화조화가 풍미하였던 당시 화단의 시류를 따르지 않은 것이기에 더욱 주목할 만하다.

현전하는 진지불의 작품 가운데 가장 이른 시기의 화조화는 제2회 전국미술전람회에 출품했던 〈설치도雪雉圖〉(1937)이다(**도 15-4**). 〈설치도〉

도 15-4. 진지불, 〈설치도〉, 1937년.

는 현재 소장처가 불분명하며, 흑백 도판을 통해서만 작품을 확인할 수 있다. 도판을 살펴보면 소재와 화면 구성, 양식 등에서 송대 공필화조화와의 밀접한 관련성을 엿볼 수 있다. 〈설치도〉를 통해 진지불이 송대의 공필화조화를 토대로 자신의 화조화 세계를 가다듬어갔음을 짐작할 수 있다.

그러나 진지불이 처음부터 공필화조화에 몰두하였던 것은 아니다. 〈장미薔薇〉(1938), 〈추취秋趣〉(1938), 〈한지寒枝〉(1938), 〈홍매紅梅〉(1938) 같은 작품들에서 그의 화조화 입문 초기 단계의 화풍을 엿볼 수 있다(도 15-5). 수묵과 담채를 이용해 간결하게 그려진 이 작품들은 비슷한 시기의 작품인 〈설치도〉와 다른 양식을 보여준다. 즉, 진지불도 화조화 입문 단계에서는 그간 화조화 양식의 주류로 자리 잡고 있던 수묵 중심의 사의적 화조화를 병행해 제작하였음을 말해준다.

진지불이 본격적으로 공필화조화에 매진하게 된 것은 1940년대부터다. 그는 자신이 그간 화조화의 주류였던 사의적 양식을 택하지 않고, 공필화조화에 몰두하게 된 까닭을 이렇게 밝히고 있다.

나는 40세 이전에는 산수화와 화조화를 모두 그렸다. 당시에는 무

도 15-5. 진지불, 왼쪽 위부터 시계 방향으로 〈장미〉, 〈추취〉, 〈한지〉, 〈홍매〉, 각 26×29.5cm, 종이에 채색, 1938년, 개인 소장.

명無名의 스승으로부터 그림을 배우고 있었고, 화조화에 몰입하지는 않은 상태였다. 후에 한 고화古畫 전시회를 관람하고 송宋, 원元, 명明, 청淸 각 시대 대가들의 작품에 매료되었다. 특히 구륵진채의 공필화 조화는 오래도록 머릿속에 각인되어 잊을 수 없었다. 이렇게 나는 공필화조화에 매진하게 된 것이다.[35]

즉, 그는 송대부터 청대까지의 화조화를 주제로 한 전시를 관람한 후 큰 감동을 받았고, 원체화조화院體花鳥畫에 더욱 빠져들게 된 것이다. 도안을 전공한 진지불에게 정교한 구도와 양식 등에서 도안과 상통하는

(좌) 도 15-6. 진지불, 〈방송인소경〉, 35.0×38.0cm, 종이에 채색, 1944년, 중국 남경박물원.
(우) 도 15-7. 필자 미상, 〈와작서지도〉, 29.0×29.0cm, 남송대, 중국 북경 고궁박물원.

부분이 많은 공필화조화가 사의화조화보다 더 매력적으로 다가왔던 것
은 일면 자연스러운 일이었을 것으로 생각된다.

〈방송인소경仿宋人小景〉(1944)은 '고화古畵'를 추종하는 진지불의 태도
를 잘 보여주는 작품이다(**도 15-6**). 이미 제목에서 '방송인仿宋人'이라고 명
시해 송대의 화조화를 따르는 그의 의지를 명확하게 드러내고 있다. '방
仿'이라는 제목은 이 그림이 방작仿作이라는 점을 제시하고 있지만, 사실
이 작품은 그가 남송대에 제작된 〈와작서지도瓦雀棲枝圖〉를 거의 임모에
가까운 수준으로 옮겨낸 그림이다(**도 15-7**). 이를 통해 진지불이 송대 화
조화를 토대로 자신의 공필화조화풍을 구축해나갔음을 확인할 수 있다.

그간 진지불의 화조화는 공필화조화의 원조라고 할 수 있는 송대
공필화조화와의 관련성만이 주로 언급되어왔다. 그러나 그의 작품들을
살펴보면 송뿐만 아니라 원, 명, 청대의 다양한 화조화를 섭렵하고자 노
력했던 흔적들을 찾을 수 있다. 1940년대 초반에는 〈옥란적앵玉蘭赤鸚〉

(좌) 도 15-8. 진지불, 〈옥란적앵〉, 69.0×51.0cm, 비단에 채색, 1942년, 중국 남경박물원.
(우) 도 15-9. 필자 미상, 〈유지황조도〉, 24.6×25.4cm, 비단에 채색, 남송대, 중국 북경 고궁박물원.

(1942)의 경우처럼 주로 송대 화조화를 추종했던 것이 사실이다(도 15-8).[36] 〈옥란적앵〉은 대상물만 가까이에서 포착한 클로즈업된 구도와 구륵진채의 세밀한 필치로 새와 나뭇가지 등을 묘사해 송대 화조화와(도 15-9) 관련성을 분명히 드러내고 있다.

그러나 1940년대 중반부터는 보다 다양한 전통을 따르고자 한 모습이 확인된다. 1944년에 그린 〈월야쌍서月夜雙栖〉는 세밀한 필치로 나무와 새를 묘사하였지만, 이전 작품들과 달리 채색은 배제되어 있다(도 15-10). 이러한 작품 경향은 왕연王淵의 〈죽석집금도竹石集禽圖〉(도 15-11), 장중張中의 〈부용원앙도芙蓉鴛鴦圖〉(도 15-12) 같은 원대元代의 공필수묵화조화와 양식적 친연성을 보이고 있어 진지불의 고화古畵 학습 범위가 한층 더 넓어졌음을 시사한다.[37]

한편, 〈총림군작叢林群雀〉(1946)(도 15-13), 〈녹죽군작綠竹群雀〉(1946)(도 15-14) 같은 작품은 많은 수의 참새와 대나무로 화면을 아주 복잡하게 구

15-10 15-11 15-12

도 15-10. 진지불, 〈월야쌍서〉, 86.0×44.0cm, 종이에 묵필, 1944년, 중국 남경박물원.
도 15-11. 왕연, 〈죽석집금도〉, 137.7×59.5cm, 종이에 묵필, 원대, 중국 상해박물관.
도 15-12. 장중, 〈부용원앙도〉.

성한 작품들이다. 이러한 많은 새와 경물로 화면을 복잡하고 빽빽하게 구성하는 것은 변문진邊文進의 〈삼우백금도三友百禽圖〉(**도 15-15**), 진가선陳嘉選의 〈옥당부귀도玉堂富貴圖〉(**도 15-16**) 등의 예처럼 명대明代 화조화의 전형적인 표현 방식 가운데 하나다. 또 〈해당수안海棠綉眼〉(1947)은 명암과 질감이 선명하게 표현되어 입체감과 사 실성이 돋보이는 작품으로(**도 15-17**), 청대 낭세녕郎世寧(주세페 카스틸리오네Giuseppe Castiglione, 1688~1766)의 화조화와(**도 15-18**) 관련성을 보여주고 있다.[38] 진지불의 1940년대 작품들은 전통 화조화에 대한 학습과 추종이 해가 거듭될수록 확대되는 모습

15-13

15-14

15-15

15-16

도 15-13. 진지불, 〈총림군작〉, 62.0×54.0cm, 종이에 채색, 1946년, 중국 남경박물원.

도 15-14. 진지불, 〈녹죽군작〉, 138.0×54.0cm, 종이에 채색, 1946년, 중국 남경박물원.

도 15-15. 변문진, 〈삼우백금도〉, 대만 국립고궁박물원.

도 15-16. 진가선, 〈옥당부귀도〉.

을 보여준다.

〈매작도梅雀圖〉(1947)는 진지불이 앞선 시기의 공필화조화에 대한 학습을 통해 자신의 화조화풍을 점차 독창적으로 구축해가는 모습을 보여주는 작품으로, 그의 독창성이 발휘된 대표작이라 여겨진다(**도 15-19**). 화면 아래쪽에서 X자 모양으로 교차되며 상승하는 나뭇가지가 화면의 중앙에서 불균일한 U자 모양의 공간을 만들면서 작품의 핵심인 새들만을 위한 공간을 만들어주고 있는데, 복숭아꽃과 화면에 쓰인 제발題跋이 나뭇가지와 호응하며 적재적소에 배치된 균형 잡힌 화면이 완성됐다. 새들이 똑바로 화면을 바라보고 있는 점도 흥미로운 요소로, 이렇게 화면의 중앙이 강조된 화조화는 진지불 이전의 그림들에서는 찾아보기 힘들

(좌) 도 15-17. 진지불, 〈해당수안〉, 78.0×33.0cm, 종이에 채색, 1947년, 중국 남경박물원.
(우) 도 15-18. 낭세녕, 〈장춘도(長春圖)〉 화첩 중 세부.

다. 도안가이자 디자이너로서의 감각이 화조화에 적용되어 표출된 결과로 여겨진다.

진지불이 〈매작도〉의 나뭇가지를 표현하는 데 사용한 '적수법積水法'이라는 기법을 자세히 살펴보자(**도 15-20**). 적수법은 몰골을 이용하여 나뭇가지를 그리고, 그 나뭇가지의 채색이 마르기 전에 물을 더 첨가함으로써 자연스러우면서도 불균일한 질감을 얻는 기법이다. 이러한 기법은 과거 전통적인 사의적 양식의 화조화에서는 드물게라도 발견되지만, 공필화조화에서는 사용된 적이 없다. 진지불은 공필화조화에 사의적 양식에서 사용되던 적수법을 적극적으로 도입하여 화면을 다채롭게 구성해나간 것이다.[39]

그러나 사실 적수법은 일본의 회화 양식과 무관하지 않다. 적수법은 다와라야 소타쓰俵屋宗達(1570~1643)와 오가타 고린尾形光琳(1658~1716)을 시조로 하는 에도시대의 대표적인 장식화파裝飾畵派인 린파琳派의 회화 기법과 밀접한 시각적 관련성을 보여준다.[40] 린파의 화가들은 도안에 관여하기도 하였고, 그들의 작품 또한 장식성 강한 도안적 표현을 특징으

(좌) 도 15-19. 진지불, 〈매작도〉, 78.0×37.0cm, 종이에 채색, 1947년, 중국 남경박물원.
(우) 도 15-20. 진지불, 〈매작도〉 세부.

로 하기에 일본 유학 당시 진지불도 많은 관심을 가졌으리라 짐작할 수 있다. 또 적수법 자체도 린파의 다라시코미たらしこみ 기법과 기본적으로 동일한 원리를 이용한 것이다.[41] 〈매작도〉는 진지불이 공필화조화를 현대적으로 탈바꿈하기 위해 시도했던 다양한 절충적 태도를 보여주는 작품이다.

공필화조화에 '문文'을 결합했다는 점도 진지불의 독창적 면모로 생각되는데, 사실 이전까지 문인화가들이 주로 다루었던 사의적 양식의 화조화의 경우 제발이 포함되는 것은 지극히 자연스러운 일이었다. 반면, 공필화조화는 비주류로 여겨지며 주로 직업화가들에 의해 그려졌기에 서명과 인장印章은 고사하고 제발이 쓰일 가능성이 애초부터 적었다고 볼 수 있다. 진지불은 공필화조화에 동아시아 문인화의 중요한 구성요소인 제발을 화면에 첨가함으로써 새로운 경지를 개척하였다고 평가할 만하다.

실례로 〈동수조소桐樹鳥巢〉
(1945)는 진지불의 이러한 면모
를 분명하게 보여주는 작품이다
(도 15-21). 진지불은 화면 아래쪽 중
앙의 넓은 여백에 새 한 마리와 나
뭇가지만을 간결하게 그려 넣고,
화면 상단에 서진西晉의 장화張華
(232~300)가 지은 「초료부鷦鷯賦」의
전문全文을 빼곡히 적어놓았다. 「초
료부」는 장화가 뱁새를 인간에 빗
대어 읊은 내용을 골자로 한다. 이
러한 작품의 형식은 명대로 거슬러
올라가는 문징명文徵明(1470~ 1559)
의 문학을 주제로 한 회화의 전통
을 상기시킨다(도 15-22).[42] 즉, 진지
불이 그간 공필화조화에서는 도외
시되었던 문학과 회화의 결합을 일
궈낸 것이다. 더욱이 이 작품은 진
지불이 국민예전國民藝傳 교장으로

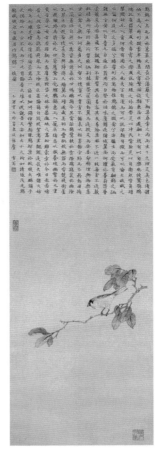
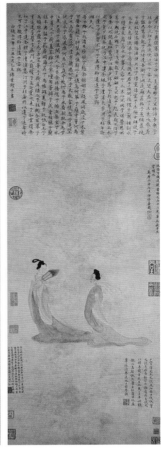

(좌) **도 15-21.** 진지불, 〈동수조소〉, 1945년.
(우) **도 15-22.** 문징명, 〈상군상부인도(相君湘夫人圖)〉, 100.8×35.6cm, 비단에 채색, 명대, 중국 북경 고궁박물원.

재직하던 1944년 당시, 반정부적 성향의 학생들을 탄압하도록 한 국민
당 정부의 처사에 분노하여 사직한 다음 스스로 느꼈던 울분을 그림에
담아 완성한 작품으로 알려져 있어 더욱 흥미롭게 느껴진다.[43]

한편, 진지불의 화조화는 1949년 중화인민공화국 수립을 기점으로
커다란 변화를 보여준다. 이때부터 중국의 회화를 비롯한 시각문화에

는 큰 변화가 일어난다. 즉, 당黨의 정책 변화에 따라 특정 미술 양식이 돌연 불온한 것으로 몰릴 수 있는 예측불허의 상황에 놓이게 된 것이다. 작품 제작에 통제를 받는 건 물론이고, 심지어 당이 내세운 조건에 맞는 작품을 그리라는 요구를 받아들여야만 했다.[44]

중화인민공화국 미술의 가장 중요한 원칙은 모택동毛澤東(1893~ 1976)의 문예정책에 따라 예술이 인민을 위해 봉사하고 인민의 삶을 반영해야 한다는 것이었다. 이러한 상황에서 진지불 역시 다른 미술가들과 마찬가지 입장에 처해 있었다. 당시 화가들은 '사상개조思想改造'를 위해 정기적으로 농촌 지역과 공장, 군부대를 순회하며 농민, 노동자, 군인들의 생활상을 직접 보고 체험해야 했다.[45]

그러나 화조화의 경우 개혁정책을 따르는 데 어려움이 있었다. 화조는 인물이나 산수화처럼 서사적이고 설명적인 내용을 담기 어렵기 때문에 새로운 사회가 요구하는 혁명적인 인물이나 변화된 사회주의 조국의 모습을 표현할 수 없다. 화조화가들은 어떻게 전통적인 화조화를 사회혁명과 관련된 것으로 만들 것인가에 대해 고민하였고, 그에 대한 해결책은 전통적 모티브의 상징적인 의미를 강조하는 것이었다. 화조화가들은 '새로운 정권을 찬양하는 중국화'란 제작 의도를 강조함으로써 중국화의 개혁정책에 부응하였다.[46]

하지만 작품 제작이 쉽지는 않았던 듯하다. 진지불은 중화인민공화국 수립 직후인 1950년대 초반에는 작품을 거의 제작하지 않았다. 이후 1950년대 중반부터 다시 본격적으로 창작 활동을 한 것으로 보이는데, 이전의 작품들과 달리 붉은색을 많이 사용한 점이 눈길을 끈다. 〈호추護雛〉(1954)(도 15-23), 〈벽도팔가碧桃八哥〉(1956)(도 15-24), 〈목단군접牧丹群蝶〉(1959)(도 15-25), 〈춘강수난春江水暖〉(1961)(도 15-26) 등의 작품을 보면 시

15-23 15-24 15-25 15-26

도 15-23. 진지불, 〈호추〉, 83.0×52.0cm, 1954년.

도 15-24. 진지불, 〈벽도팔가〉, 1956년.

도 15-25. 진지불, 〈목단군접〉, 94.6×42.5cm, 종이에 채색, 1959년, 중국미술관.

도 15-26. 진지불, 〈춘강수난〉, 85.0×40.0cm, 비단에 채색, 1960년, 중국 남경박물원.

각적으로 조화롭지 못할 정도로 붉은색이 과다하게 사용되었음을 알 수 있다. 중화인민공화국을 비롯한 공산주의 국가에서 붉은색은 공산당과 혁명을 상징한다. 따라서 이 당시 그림 속의 붉은색은 예전 작품에서처럼 작가가 자신의 의도를 '표현'한 붉은색이 아니라 '국가 이념'과 관련된 새로운 상징체계를 지닌 붉은색이라고 해석할 수 있다.[47] 진지불은 이런 식으로 자신의 화조화를 사회가 요구하는 외적인 요구들에 적응시켜 갔던 것이다.

진지불이 1959년에 제작한 〈송령학수도松齡鶴壽圖〉는 그가 국가·사회적 요구에 완전히 적응했음을 보여주는 대표적인 작품이다(**도 15-27**). "1959년 건국 10주년 나라의 경사"라는 제발을 통해 건국을 기념하기

(상) 도 15-27. 진지불, 〈송령학수도〉, 148.0×295.0cm, 종이에 채색,1959년, 중국 남경박물원.
(하) 도 15-28. 1959년 여름 진지불이 〈송령학수도〉를 그리는 모습.

위한 그림이라는 점을 명시해놓았다. 특별히 그림에 학 10마리를 담아내어 건국 10주년이라는 점 또한 부각했다. 건국을 기념한다는 진지불의 제발과 148×295cm의 대형 사이즈, 대표적인 길상 동물인 학을 소재로 하였다는 점 등은 그 자체로 작품의 성격을 명확하게 드러내고 있다.[48] 진지불은 〈송령학수도〉를 제작할 당시**(도 15-28)** 상황과 자신의 심정에 대해 이렇게 밝혔다.

위대한 기념일에 축하를 표현하기 위하여 나는 전력을 기울여 그림을 기획하고, 완벽하고 아름답게 만들기 위해 노력하였다. 당시는

폭염이 내리쬐던 한 여름으로 42~43도의 고온에서 땀을 흘리며 작품 제작에 임했다. 더위의 위협도 느껴지지 않았고, 시종 흥분되었고, 유쾌하였다. 작품이 완성되고 보니 이전의 작품들보다 더 정교하고 섬세하고 맑고 새로우며 웅장했다.[49]

중화인민공화국 건국 10년이 지난 시점에 진지불은 공산당의 요구에 부응하는 단계를 넘어서 완전히 적응한 모습을 보여주는 것 같다.

공필화조화, 장식이 아닌 예술로

진지불은 중국의 1세대 도안가이자 20세기를 대표하는 공필화조화가로서, 교육자, 미술 이론가로도 활동하는 등 폭넓은 이력을 지닌 인물이다. 특히 미술사적 측면에서 공필화조화에 대한 진지불의 진지한 탐구와 성과는 공필화조화가 역사적으로 저평가되던 시기에 이루어졌던 것이기에 더욱 큰 의미를 지닌다고 볼 수 있다.

사의적 문인화 양식에 입각한 화조화는 원대 이후 줄곧 화조화의 주류적 양식이었고, 이는 20세기 전반까지도 사실상 지속되었다. 그러나 진지불은 이러한 상황에서 우비암, 유규령劉奎齡(1885~1967) 등과 함께 공필화조화의 재창조에 노력을 기울이며, 20세기 공필화조화단의 형성과 전개에서 중추적인 역할을 담당하였다.

그가 공필화조화에 주력하였던 것은 5·4신문화운동을 통해 부각된 사실주의 회화 양식에 대한 재인식, 재평가와도 무관하지 않다. 고검부를 비롯한 영남화파 화가들은 일본을 통해 들어온 서구의 사실주의를

받아들여 화조화를 제작하였으며, 진지불은 그들과 달리 송대 화조화를 모델로 공필화조화를 개척해나갔다. 이는 본래 도안을 전공으로 했던 그의 이력과도 밀접한 관련이 있다. 장식성이나 균형미 등에서 도안과 상통하는 점이 많은 송대의 공필화조화가 그에게 매력적으로 다가왔던 것이다.

진지불은 송대 공필화조화의 임모를 통해 자신의 화조화 세계를 개진하였고, 점차 원대, 명대, 청대 등 다양한 시대의 공필화조화 기법을 흡수해 공필화조화의 지평을 넓혀나갔다. 또한 일본 린파의 다라시코미 기법을 응용한 적수법을 자신의 공필화조화에 도입함으로써 보다 다채로운 화면을 만들어갔다.

중화인민공화국이 수립된 이후에는 진지불도 불가피하게 모택동 문예정책의 영향을 받게 되었다. 화조화의 경우 인물화나 산수화와 달리 공산당이 요구하는 사회주의적 예술 표현이 쉽지 않았으나, 공산당과 혁명을 상징하는 붉은색을 적극적으로 사용함으로써 당의 요구에 부응할 수 있었다. 이는 당시 다른 화가들의 화조화와도 상통하는 부분이다.

진지불은 시대의 흐름에 호응하는 모습을 보이는 가운데에서도 자신이 높이 평가하던 공필화조화에 대한 애착을 평생토록 저버리지 않았고, 이를 새롭게 가꾸어가는 노력을 게을리하지 않았다. 공필화조화가 다양한 기법과 방식으로 현재까지 지속될 수 있었던 데에는 공필화조화의 외연을 확장하고, 장식이 아닌 예술로 승화시킨 진지불의 역할이 결정적이었다고 볼 수 있다. 고대부터 현대에 이르기까지 중국 화조화 역사의 종적인 흐름 속에서 진지불의 중요성은 적지 않음을 느낄 수 있다.

본문의 주

1부
화조영모화에 담긴 상징성

1장 동아시아 유교사회의 이상적 이미지, 봉황

1 出石誠彦,「鳳凰の由來について」,『支那神話傳說の研究』(증보개정판, 中央公論社, 1973), pp. 248-249 참조[본 논문의 초판은『東洋學報』19卷 1号(1931)에 게재].

2 정재서 역주,『山海經』(민음사, 1985), p. 65.

3 주 1과 같음.

4 『荀子』「哀公」篇의 "其政好生而惡殺焉, 是以鳳在列樹",『尙書大傳』의 "舜好生惡殺, 鳳皇巢其樹", 위의 논문, p. 250 참조.『埤雅』에 "(봉황은) 살아 있는 곤충을 쪼지 않고, 살아 있는 풀은 꺾지 않으며, 모여 있거나 무리지어 날지 않는다. 오동나무에만 내려앉고 대나무 열매만 먹으며 醴泉만 마신다"고 하였다. 陸佃,『埤雅』권8 15-16,『影印 文淵閣四庫全書』222(여강출판사, 1998), p. 130.

5 위의 논문, p. 251 참조.

6 林已奈夫,「鳳凰の図像の系譜」,『考古學雜誌』52卷 1号(日本考古學會, 1966), pp. 11-29.

7 위의 논문, p. 18. 이 논문에 게재된 도 1-6의 도안 참조.

8 위의 논문, p. 21 참조.

9 漢代 봉황의 도상 중에 구별이 어려운 것이 四神중의 하나인 朱雀이다. 林已奈夫는 漢代에 '朱雀'이라고 명시된 도상을 살펴보면 도상적으로 鳳凰의 여러 종류, 즉 鳳 翟, 宝鷄, 鸞의 특징을 모두 가지고 있다고 하였다. 朱雀은 봉황과 형태는 전반적으로 같으나 붉은색이라는 점이 큰 차이라고 할 수 있다. 따라서 朱雀은 봉황의 종류 중에서도 鸞의 타입과 가장 가까운 것으로 보았다.『설문해자』에서 鸞鳥는 "赤神靈之精也, 赤色五彩"라고 하였다. 鸞은 赤雉(붉은 꿩)를 원형으로 한 것이고, '丹鳥'라고도 불렸다. 五行家가 四神을 배치하면서 赤色이라는 특징이 있는 鸞을 朱雀의 원형으로 삼아 南方(赤)에 배치하였을 것이라고 보았다. 위의 논문, pp. 24-26; 山本忠尙,「鳳凰と朱雀に違いはあるか」,『日中美術考古學研究』(吉川弘文館, 2008), pp. 80-82.

10 주 2와 같음. 송대의 陸佃의 저서인『埤雅』에는 당시까지 형성된 봉황의 이미지를 종합하여 자세히 기록하였다.『埤雅』에는『說文解字』「鳥部」,『山海經』「南山經」,『詩經』「大雅」,『禽經』,『爾雅』등에 실린 봉황 관련 기사를 인용하거나 약간 수정하여 종합한 것이며,『三才圖會』「鳥獸一卷, 鳥類」에는 이『埤雅』의 내용을 더 요약하여 실었다. 陸佃,『埤雅』권8 15-16,『影印 文淵閣四庫全書』222(여강출판사, 1998), p. 130; 王圻,『三才圖會』六,「卷之鳥獸」(성문출판사유한공사), p. 2173.

11 Hou-mei Sung(宋后楣), "Chinese Phoenix Painting and Its New Messages in the Ming Dynasty," *National Palace Museum Bulletin*, Vol. 37, No. 2, Aug (2004), pp. 5-23; 板倉聖哲,「鳳凰図像の展開: 東アジアの視點から」,『不滅のシンボル　鳳凰と獅子』圖錄(サントリー美術館, 2011), pp. 156-163.

12 고연희,「韓·中 翎毛花草畵의 政治的 性格」(이화여자대학교 대학원 미술사학과 박사학위논문, 2012), pp. 153-157.

13 『宋史』권64, "景德元年, 五月, 庚寅午時, 白州有三鳳, 自東來入城中, 衆禽圍繞, 至萬歲寺, 樓百尺木上,

身長九尺, 五尺, 文五色, 冠如金杯, 申時, 北向而去, 畵圖以聞." 고연희, 위의 논문, p. 153 참조.

14 李澤厚,『華夏美學』(東文選, 1990), pp. 20-43.

15 『邵武府志』(명대 嘉靖연간 편집) 61권 12-13; Hou-mei Sung, 앞의 논문, p. 10; 고연희, 앞의 논문, p. 147.

16 고연희, 위의 논문, pp. 154-156.

17 邊文進의 〈百鳥朝鳳圖〉는 孫承恩의『文簡集』,『影印 文淵閣四庫全書』1271, 20:11-12(여강출판사, 1998); 孫隆의 〈百鳥朝鳳圖〉는 文嘉의『鈐山堂書畵記』,『藝術叢編』17권(1977), 1:60; Hou-mei Sung, 위의 논문, 주 13, pp. 10-11; 고연희, 앞의 논문, p. 148.

18 Hou-mei Sung, *Decoded messages: The symbolic language of Chinese animal painting* (Yale University Press, 2009), p. 108.

19 Hou-mei Sung, 앞의 논문, pp. 12-13.

20 "陶樑,「明呂廷振五倫圖」, "粗絹本高四尺七分寬一尺七寸八分 五倫者 鳳凰喩君臣 鶴喩父子 鴛鴦喩夫婦 脊令喩兄弟 鸎喩朋友 廷振此幀工緻妍麗璀燦奪目",『紅豆樹館書畵記』8:15;『續修 四庫全書』1082, 子部, 藝術類(上海古籍出版社, 2000), p. 398; Hou-mei Sung, 앞의 논문, p. 12, 주 15.

21 위의 논문, p. 13 참조.

22 『詩經』, 第三篇 大雅, 第二 民生之什, 第八「卷阿」, "鳳凰于飛, 翽翽其羽, 亦集爰止, 藹藹王多吉士, 維君子使, 媚于天子, 維君子使, 媚于天子 (中略) 鳳凰鳴矣, 于彼高岡梧桐生矣, 于彼朝陽, 菶菶萋萋, 雝雝喈喈, 君子之車, 旣庶且多, 君子之馬, 旣閑且馳, 矢詩不多, 維以遂歌."; 김학주 편저,『詩經(신완역)』(명문당, 1985), pp. 446-449.

23 Hou-mei Sung, 앞의 논문, p. 15; 고연희, 앞의 논문, p. 159.

24 우현수,「미국 필라델피아미술관 소장 〈봉황·공작도〉 쌍폭에 대하여」,『궁궐의 장식그림』(국립고궁박물관, 2009), p. 113.

25 『舊唐書』卷80「韓瑗傳」;『唐書』「李善感列傳」.

26 고연희는 원대 문인 黃鎭成의 문집에 실린 鄭子聲이 그린 〈飛鳳朝陽圖〉의 제화시를 소개하며, 이 기록을 〈鳳鳴朝陽圖〉의 이른 작례로 보았다. 黃鎭成,「鄭子聲飛鳳朝陽圖」,『秋聲集』卷4. 고연희, 앞의 논문, pp. 156-157 참조.

27 許穆,「桐溪先生 行狀」,『桐溪集』부록; 鄭蘊 저, 조동영·박대현 옮김,『국역 동계집 2』(민족문화추진회, 2003), p. 385.

28 羅倫,『一峰文集』,『影印 文淵閣四庫全書』1251, 2:21-24(여강출판사, 1998); Hou-mei Sung, 앞의 논문, 주 32, p. 16.

29 『吉祥: 中國美術にこめられた意味』(東京國立博物館, 1998), 도판 설명 253 참조.

30 Hou-mei Sung, 앞의 논문, p. 22.

31 Hou-mei Sung, 앞의 책, 도 66, p. 118 참조.

32 차미애,「中國 花鳥畵譜의 類型과 系譜」,『美術史論壇』제22호(한국미술연구소, 2006), pp. 153-154. 이 논문에서는『顧氏畵譜』校刊本에 실린 복제화인 王若水의 봉황 그림을 소개하고 명대 봉황도와 비교하였다.

33 『顧氏畵譜』는 명대 1603년에 궁정화원화가 顧炳에 의해 발간되었고, 1606년 주지번에 의해 조선에 전래된 것으로 추정된다. 이후 여러 판본이 계속 전래되었고, 이호민, 이수광, 허목 등 조선 중기 문인들의 문집 기록을 통해 이 화보가 감상을 위한 실물 대용으로 인식되었음을 알 수 있으며, 윤두서는 화법서로 활용하는 등 조선 후기 화단에도 큰 영향을 준 화보이다. 송혜경,「『顧氏畵譜』와 조선 후기 화단」(홍익대학교 대학원 미술사학과 석사학위논문, 2002), pp. 61-73.

34 『世宗實錄』卷2, 卽位年(1418, 戊戌) 12月 22日(丁酉) 3번째 기사,「경연에 나아가서 중국에 봉황새가 나타났다는 말에 대해 묻다」, 上御經筵問曰:

"今聞, 鳳凰出於上國, 然乎" 卓愼曰: "上有舜, 文之德, 然後鳳凰來儀. 今上國, 民不聊生, 雖有鳳凰, 不足爲瑞也. 今聞其語, 以人力縛執之, 使不能飛, 豈眞鳳凰乎 況人主夙夜敬畏, 當念民生休戚, 不可以祥瑞爲念也"『國譯朝鮮王朝實錄』, 한국고전번역원, 한국고전종합 DB 원문 참조(http://db.itkc.or.kr).

35 주 6과 같음.

36 고연희는 「韓·中 翎毛花草畵의 政治的 性格」(2012) 논문에서 중국 역사서에서 보고되는 祥瑞현상은 태평기가 아닌 정치적 혼란기에 더 많이 보고되었으므로, 이것이 善政의 증거라기보다는 오히려 정치적 허위선전의 증거를 제공한 것이라 하였다. 고연희, 앞의 논문, pp. 142-147.

37 주 27과 같음; 鄭慶雲, 『孤臺日錄』 제3권, 辛丑(1601), 丁巳(5월 20일) 기사 참조; 한국고전번역원, 한국고전종합 DB 원문 참조.

38 강관식, 「奎章閣의 差備待令畵員 연구」(한국학중앙연구원 박사학위논문, 2001), pp. 374-411 참조.

39 위의 논문, pp. 377-379.

40 위의 논문, pp. 383-384.

41 위의 논문, pp. 394-404.

42 「題蕭弄雙跨龍鳳圖」, "樓上玉笙轉 簫聲和隱然 女云秦少女 仙是太華仙 半夜徵佳夢 中秋結好緣 臺空龍鳳去 異事至今傳",『列聖御製二』奎章閣資料叢書 文學篇(서울대학교 규장각, 2002), p. 353.

43 趙裕壽, 「題李邦彦正臣祖母夫人 圍枕小屛畵八幅」,『后溪集』卷1,『韓國文集叢刊續』55(한국고전번역원, 2008), p. 26; 徐應潤,「題畵竹鳳設說」,『徐孺子集』卷2, 진홍섭 편저,『韓國美術史資料集成 6 朝鮮後期 繪畵篇』(일지사, 1998), p. 141.

44 『世宗實錄』卷85, 21년(1439) 6월 19일(乙未)의 첫 번째 기사;『承政院日記』제67책, 仁祖16년(1638), 10月 19日(戊申)의 기사. 진홍섭 편저,『韓國美術史資料集成』4 朝鮮中期 繪畵篇(일지사,

1996), p. 255 참조. 용과 봉황을 함께 그린 그림에서 용은 황제(왕), 봉황은 황후(왕후)에 해당하며, 陰陽의 조화와 太平盛世 혹은 夫婦和合, 富貴祥瑞를 상징한다. 그런데 조선시대 용과 봉황은 장식을 위한 문양으로 함께 그려진 예를 제외하고는 회화의 주제로〈龍鳳圖〉로 그려진 예는 기록상으로도 현재까지 알려진 예가 없다.

45 이성미,『조선 후기 궁중연향문화』2(민속원, 2005), pp. 172-175.

46 高敬命,「應製御屛六十二詠」,『霽峯集』卷1,『한국문집총간』42(민족문화추진회, 1989), pp. 19-24; 진홍섭 편저,『韓國美術史資料集成 4 朝鮮中期 繪畵篇』(일지사, 1996), pp. 276-280.

47 고연희, 앞의 논문, pp. 158-159.

48 林已奈夫, 앞의 논문, pp. 24-26.

49 명대와 조선의 봉황도의 발 모양이 대부분이 대지족의 형태인 데 비해, 일본의 어용화사인 카노파의 경우는 오히려 새로운 경향인 대지족을 수용하지 않다가, 17~18세기에 대지족이 나타나 모든 화파에서 성행하였다. 이후에는 청대에서 수입된 문물이 대부분 삼전지족의 봉황도상이었기에 다시 대지족이 줄어드는 양상을 보였다. 中野晶子,「鳳凰の足:「對趾足」圖像の起源と傳播」,『言語社會』第5号(一橋 大學大學院 言語社會研究科, 2010), pp. 304-324.

50 南朝 宋, 郭仲産,『荊州記』; 元, 周密,『癸辛雜識』別集下,「鳳凰集」; 板倉聖哲,『鳳凰図像の展開: 東アジアの視點から』,『不滅のシンボル: 鳳凰と獅子』(サントリー美術館, 2011), p. 159.

51 "東上房 正寢三間 東壁 立牧丹屛 北壁 付九雛鳳圖.", 李頤淳,「大造殿修理時記事」,『後溪集』5:7,『한국문집총간』269(민족문화추진회, 2001), p. 179; 우현수, 앞의 논문, pp. 112-113.

52 우현수, 위의 논문, pp. 112-115.

53 양정석,「대한제국 최후의 正殿, 인정전」,『창덕궁

깊이 읽기』(글항아리, 2012), pp. 420-424 참조.

2장 조선시대 무관 초상화와 흉배에 그려진 동물들

1 김영재, 「중국과 우리나라 흉배에 관한 고찰」, 『한복문화』 3(한복문화학회, 2000), pp. 45-46.

2 이는 현대의 연구뿐만 아니라 조선시대에도 행해 졌던 진위 감별 방식이다. 『영조실록』 권31, 영조 8년(1732) 5월 16일조, "영남 고성현의 법천사 중이 스스로 덕흥대원군의 화상이 있다고 말하므로 도신이 계문하자, 임금이 종신에게 가서 살펴 보도록 명하였다. 종신이 돌아와 아뢰기를, '상이 오래된 필적이 아니었습니다' 하니, 임금이 본도 에서 역마를 타고 받들어 오도록 명하고, 대신과 예관으로 하여금 상세히 살펴보도록 하였는데, 아뢰기를, '두건과 가죽신의 제도가 옛날과 이미 다르고, 또 흉배에 학을 수놓은 것과 품대를 금으로 한 것은 모두 왕자의 품복이 아니니, 결단코 이것은 위조본[贋本]입니다. 청컨대 씻어보게 하소서' 하니, 임금이 우선 예조에 비치해두고 다시 대신에게 의논하도록 명하였다."

3 조선미, 『한국의 초상화』(열화당, 1983); 조선미, 『초상화 연구: 초상화와 초상화론』(문예출판사, 2007); 『조선시대 초상화 Ⅰ』 국립중앙박물관 한국서화유물도록 제15집(국립중앙박물관, 2007); 『조선시대 초상화 Ⅱ』 국립중앙박물관 한국서화 유물도록 제16집(국립중앙박물관, 2008).

4 조선미, 위의 책(1983).

5 무관의 출토복식과 흉배에 관해서는 『풍양조씨기 증 조경묘출토 유의』(서울역사박물관, 2003); 『길 짐승흉배와 함께하는 17세기의 무관 옷 이야기』 (민속원, 2005); 『정사공신, 신경유공묘 출토복식』(단국대학교출판부, 2008) 참조.

6 당의 무측천은 천수 2년(692)에 포에 명문 수를 놓은 새로운 양식의 의복을 만들도록 하였다. 이후 연재 원년(694)에는 다양한 종류의 글자와 사자, 기린, 표 등을 수놓았다. 김영재, 앞의 논문, p. 46.

7 이은주, 「조선시대 무관의 길짐승흉배제도와 실재」, 『복식』 58(한국복식학회, 2008), p. 104.

8 『태조실록』 권2, 태조 1년(1392) 12월 12일조.

9 『세종실록』 권111, 세종 28년(1446) 1월 23일조, "영의정 황희는 의논하기를, '검소를 숭상하고 사치를 억제하는 일은 정치하는 데 먼저 할 일입니다. 신이 항상 염려하기를, 국가에서 문이 지나치는 폐단이 있는 듯한데, 단자와 사라는 우리 땅에서 생산되는 것이 아니며, 흉배는 더욱 준비하기가 어려운 것입니다. 또 존비의 등차는 이미 금대·은대·각대로써 제도가 정해졌는데 하필 흉배가 있어야 구별되겠습니까. 말하는 사람은, 야인들도 또한 흉배를 착용하는데 우리나라에서 도리어 따라가지 못한다고 핑계해 말하고 있지만, 우리나라는 본디부터 예의의 나라로 일컬어왔으니, 어찌 야인들과 더불어 화려함을 다투고 부귀함을 자랑하겠습니까. 다만 조복만은 마땅히 정결해야 될 것입니다.' 하니, 임금이 황희의 의논에 따랐다."

10 『세종실록』 권67 세종 17년(1435) 3월 18일조, "이제 낭중 이약과 원외랑 이의를 보내어 조칙을 가지고 가서 왕에게 유고하게 하는 바이며, 아울러 왕에게 채폐를 하사하노니, 왕은 이를 영수하라. 그러기에, 국왕에게 저사직금흉배기린홍 1필, 직금흉배기록 1필, 직금흉배백도홍 1필, 직금흉배백도청 1필, 암화홍 1필, 암화청 1필, 암화록 1필, 소홍 2필, 소록 1필, 채견홍 4필, 남 3필, 녹 3필, 장화융금홍 1단, 청색 2단, 녹색 1단을 반사하며, 왕비에게는 저사직금흉배기린홍 1필, 직금흉배기록 1필, 암화청 1필, 녹색 1필, 소람 1필, 소청 1필, 채견홍 2필, 녹색 2필, 장화융금홍 1단, 녹

색 1단을 반사하노라." 이후 왕조실록에서 확인
된 것만 세종대에 2회, 문종대에 4회, 단종대에 1
회에 걸쳐 흉배를 받았다.

11 『세종실록』 권119, 세종 30년(1448) 1월 18일조;
『단종실록』 권11, 단종 2년(1454) 6월 1일조.

12 『단종실록』 권12, 단종 2년(1454) 12월 1일조.

13 『단종실록』 권12, 단종 2년(1454) 12월 10일조,
"의정부에서 예조의 정문에 의거하여 아뢰기를,
'문무관의 상복에 문장이 없을 수 없습니다. 삼가
명나라의 예제를 상고하건대, 문무 관원의 상복
의 흉배에 꽃무늬를 놓도록 이미 정식이 되어 있
어서, 잡색 저사와 능라사로 수를 놓거나 혹은 직
금을 사용하여 각기 품급에 따라 꿰매어 붙였으
니, 청컨대 이제부터 문무 당상관은 모두 흉배를
붙이게 하고, 그 꽃무늬는 대군은 기린, 도통사는
사자, 제군은 백택으로 하고, 문관 1품은 공작, 2
품은 운안, 3품은 백한, 무관 1, 2품은 호표, 3품
은 웅표, 대사헌은 해치로 하고, 또 모든 대소인은
백립을 쓰고 궐문 안에 들어오지 못하게 하소서.'
하니, 그대로 따랐다."

14 『경국대전』은 통치기구와 신분적 질서 등 여러
면에서 조선왕조의 통치규범과 틀이 정비된 시기
의 제도를 반영하고, 조선적인 질서의 골격을 제
시하는 규범이다. 『경국대전』은 이후 『대전속록
(大典續錄)』, 『대전후속록(大典後續錄)』, 『수교집
록(受敎輯錄)』 등 『경국대전』을 보완하는 법전이
여러 차례 나타났지만, 영조대 『속대전』이 편찬될
때까지, 조선의 기본적인 체제와 틀을 그대로 지
켜가고 있었다. 정호훈, 「조선 전기 법전의 정비
와 『경국대전』의 성립」, 『조선 건국과 경국대전체
제의 형성』(혜안, 2004), p. 75.

15 『속대전』 권3, 17a-b.

16 이은주, 앞의 논문, pp. 105-106.

17 『연산군일기』 권60, 연산 11년(1505) 11월 23일
조, "전교하기를, '듣건대 중국 조사(朝士)의 시

복(時服)은 품계나 관질(官秩)에 관계없이 모두
흉배를 붙인다. 우리나라의 모든 제도는 모두 중
국 제도를 좇으니, 앞으로 동서반은 1품부터 9품
까지 모두 흉배를 달되, 돼지·사슴·거위·기러기
등으로 그 관질을 정하게 하라' 하였다." 하지만
이와 관련된 다른 기록들이나 초상화는 아직까지
발견되지 않았다. 이는 이 전교가 제도로서 시행
되지 못했거나, 지속 기간이 매우 짧았던 것으로
추측해볼 수 있겠다.

18 『숙종실록』 권23, 숙종 17년(1691) 3월 19일조,
"문관은 비금을 쓰고 무관은 주수를 쓰는데, 이제
는 혼잡하여 법도가 없으니, 또한 신칙하여야 하
겠습니다' 하니, 임금이 모두 옛 제도를 따르게
하였다." 『영조실록』 권39, 영조 10년(1734) 12월
6일조, "임금이 소대에 나아가 하교하기를, '장복
의 등차는 정해진 제도가 있는데, 근래에는 너무
문란하다. 비록 흉배로 말하더라도 문신은 날짐
승을 수놓고 무신은 길짐승을 수놓았으니 그 뜻
을 따온 것이 각기 조리가 있는데, 근래에는 무신
이 간혹 학흉배를 착용하니, 금후에는 각별히 신
칙을 가하도록 하라' 하였다."

19 『영조실록』 권61, 영조 21년(1745) 5월 26일조,
"『속대전』을 방금 개간하였는데 조신의 장복조에
양당(흉배)은 정해진 제도가 없고, 당하관은 옛날
에 양당이 없었는데, 지금 제도에는 또한 모두 첨
가해 넣었습니다. 신의 뜻으로는 당상은 학을, 당
하는 백한을, 왕자와 대군은 기린을, 무신은 호
표·웅비로 한다면 옛 뜻을 잃지 않을 듯합니다'
하니, 임금이 옳게 여겼다."

20 윤진영, 「신경유의 정사공신상과 17세기 전반기
무관 흉배 도상」, 『한국복식』 26(단국대학교 석주
선기념박물관, 2008), pp. 117-118 번역 전재.

21 『정조실록』 권26, 정조 12년(1788) 10월 3일조,
"흉배에는 종친 명부는 기린·연못 무늬이고, 문
관 명부는 공작·기러기·백한 무늬이며, 무관 명

부는 호랑이·표범·곰·말곰 무늬이며…."

22 이은주, 앞의 논문, p. 111.

23 『고종실록』 8권, 고종 8년(1871) 2월 10일조, "흉배는 이번에 바로잡아놓았으니 이것을 『오례편고(五禮便攷)』의 「의장권」에 싣는 것이 좋겠다."

24 이은주, 앞의 논문, p. 106.

25 조선미, 「조선시대 무관 초상화의 양식적 전개 및 특징」, 『초상화 연구: 초상화와 초상화론』(문예출판사, 2007), pp. 169-181.

26 조선미, 앞의 논문(2007), p. 173.

27 조선시대 공신에 관한 전반적인 내용은 신명호, 『조선의 공신들』(가람기획, 2003); 『조선의 공신』(한국학중앙연구원, 2012) 참조.

28 적개공신상의 도상적 특징은 조선미, 앞의 논문(2007), pp. 172-173 참조.

29 인물과 도판 설명은 문화재청 편, 『한국의 초상화』(눌와, 2007), p. 457 참조.

30 의인 박씨 묘 출토복식에 관해서는 『진주류씨 합장묘 출토복식』(경기도박물관, 2006) 참조.

31 호랑이의 벽사적 기능은 흔히 힘·무력·무관에 비교·적용되었다. 여기에는 물론 호랑이가 지닌 위용과도 불가분의 관계가 있다. 따라서 무반과 관련된 곳에 호랑이가 흔히 장식되고 심지어 '무(武)'자는 '호(虎)'자로 대신하여 사용되었다. 일반적으로 무반을 호반이라고 통칭하기도 했다. 무관의 방에 〈만호도(萬虎圖)〉나 〈군호도(群虎圖)〉를 비치한 것, 무관의 말안장에 호랑이 문양을 수놓거나 아예 호랑이 가죽으로 만든 것도 호랑이가 무(武)와 무관(武官)을 상징하기 때문이다. 『우리 호랑이』(국립중앙박물관, 1998), pp. 152-153.

32 공신에 관한 설명과 양식적 특징은 권혁산, 「조선 중기 공신화상에 관한 연구」(홍익대학교 대학원, 2007), pp. 58-86 참조.

33 공신책록 당시 권응수(權應銖, 1546~1608)와 조경(趙儆, 1541~1609)은 정2품, 이운룡(李雲龍, 1562~1610)은 정3품, 고희(高曦, 1560~?)는 종5품, 박유명(朴惟明, 1582~1640)은 종4품, 이국현(李國賢, ?~?)은 종2품이었다.

34 조선미는 앞의 논문(2007), p. 174에서 〈권응수 초상〉과 〈이운룡 초상〉의 단호흉배, 윤진영은 앞의 논문, p. 111에서 〈권응수 초상〉과 〈조경 초상〉의 단호흉배가 『경국대전』의 흉배제도와 부합되는 것으로 보았다.

35 『조경묘출토유의 풍양조씨기증』(서울역사박물관, 2003).

36 윤진영, 앞의 논문, p. 111.

37 해치에 관한 자세한 설명은 박영철, 「해치고: 중국에 있어서 신판의 향방」, 『동양사학연구』 61(동양사학회, 1965) 참조. 현재 임영(1649~1696)의 유품으로 알려진 〈해치흉배〉(도 2-9)가 전한다. 그는 이조정랑, 검상, 부제학, 대사헌, 전라도관찰사, 대사간, 개성부유수, 참판에까지 이르는데, 이 흉배가 대사헌 때의 흉배일 가능성이 높아 보이지만 좀 더 면밀한 검증이 필요해 보인다.

38 『실의 비밀』(숙명여대 정영양자수박물관, 2004), 96쪽에서는 '明代의 監察官이 착용하는 해치흉배를 明 末에 많은 무관들이 이러한 형식의 흉배를 착용했다'라는 기록으로 조선의 무관들이 임란 때 들어온 중국 무관들을 통해 새로운 유행을 받아들였을 것이라고 추측하였다. 하지만 이 글에서는 정확히 어느 기록을 인용했는지 제시하지 않았다.

39 김여온과 그의 묘에서 출토된 복식들은 『길짐승 흉배와 함께하는 17세기의 무관 옷 이야기』(민속원, 2005) 참조.

40 위의 책, pp. 136-141에서는 이 흉배에 관해서 해치도 사자도 아닌 애매한 형상을 하고 있기 때문에 길짐승흉배라고 지칭하였다. 한편, 윤진영은 앞의 논문에서 이 흉배를 뿔이 없기 때문에 사자

흥배로 해석하였다.

41 조선미, 『초상화 연구: 초상화와 초상화론』(문예출판사, 2004), p. 191.

42 권혁산, 「朝鮮中期 『錄勳都監儀軌』와 功臣畵像에 관한 硏究」, 『美術史學硏究』 266(한국미술사학회, 2010), pp. 70-72.

43 윤진영, 앞의 논문, 〈표 1〉, 〈표 2〉를 참조하여 재구성.

44 《등준시무과도상첩》에 관해서는 장진아, 「《登俊試武科圖像帖》의 공신도상적 성격」, 『미술자료』 78(국립중앙박물관, 2009) 참조. 도판은 『조선시대 초상화 III』 국립중앙박물관 한국서화유물도록 제17집(국립중앙박물관, 2009), pp. 54-73 참조.

45 장진아는 위의 논문에서 이 화첩에 그려진 흉배를 해치와 호랑이로 보았다. 하지만 해치로 파악한 흉배에는 뿔이 없고, 갈기가 표현되었기 때문에 사자로 보는 것이 타당할 것으로 보인다. 또한 화첩의 초상화를 세 그룹과 기타 작품군으로 나누고, 이를 화원 또는 화원집안에 따른 차이일 가능성을 제시하였다. 하지만 적어도 흉배의 도상과 표현 기법은 이 분류 방법과 전혀 상관이 없어 보인다. 위의 논문, pp. 71-82.

46 《기해기사첩》(1719)과 《기사경회첩》의 전체 도판은 『조선시대 초상화 III』 국립중앙박물관 한국서화유물도록 제17집(국립중앙박물관, 2009), pp. 10-53 참조.

47 주 23 참조.

48 『영조실록』 권39, 영조 10년(1734) 12월 6일조, "임금이 소대에 나아가 하교하기를, '복의 등차는 정해진 제도가 있는데, 근래에는 너무 문란하다. 비록 흉배로 말하더라도 문신은 날짐승을 수놓고 무신은 길짐승을 수놓았으니 그 뜻을 따온 것이 각기 조리가 있는데, 근래에는 무신이 간혹 학흉배를 착용하니, 금후에는 각별히 신칙을 가하도록 하라' 하였다."

49 호랑이 하면 줄범〔虎〕만 지칭하는 말인데 반해 범은 줄범(호랑이), 돈범〔豹〕을 함께 부르는 말이다. 따라서 호랑이나 표범을 한 종류로 보고 그것들을 확실히 구분 지어 부르기보다는 호랑이나 표범 모두를 범이라고 하였다. 민간에서는 호랑이, 표범, 스라소니 등을 모두 범이라고 통칭하며 같은 종으로 보기도 하였다. '범은 새끼를 낳으면 세 마리를 낳는데 처음 것은 줄범(호랑이), 다음 것은 돈범(표범)이며 세 번째는 개갈가지(스라소니, 삵가지)'라는 속담은 이를 증명한다. 또 줄범은 수놈, 돈범(표범)은 암놈으로 보아 민화에 줄범과 돈범을 함께 그려 한 어미의 새끼로 보거나 암수 관계로 보고 그린 것이다. 줄범은 갈범 혹은 칡범으로 부리기도 하고, 돈범은 미나범, 스라소니는 개갈가지, 갈가지, 삵가지 등으로 부른다. 천진기, 「한국 문화에 나타난 호랑이〔寅〕의 상징성 연구」, 『호랑이의 생태와 관련민속』(1998), p. 23.

50 『경국대전』 「예전」 편에, 사대부 이상은 4대 봉사, 6품 이상은 3대 봉사, 7품 이하는 2대 봉사, 7품 이하의 하급 관원과 서민들은 부모만을 봉사하도록 하였다. 제사에 관한 전반적인 내용은 『한국의 제사』(국립민속박물관, 2003) 참조.

51 국가에서 죽은 이의 탁월한 공적을 인정하여 불천위를 명하는 것으로, 국가에 큰 공헌을 한 공신, 문묘에 배향된 유현, 절의의 충신, 큰 공적을 남긴 신하가 대상이 된다. 『경국대전』 「예전(禮典)」 봉사조 세칙에는 공신이 된 자는 대가 비록 다하여도 신주를 옮기지 않고 따로 방 하나를 세운다고 되어 있다.

52 강관식, 「조선시대 초상화의 도상과 심상」, 『미술사학』 15(한국미술사교육학회, 2001). 초상화와 제의(祭儀)에 관한 글로는 조인수, 「조선시대의 초상화와 조상숭배」, 『미술자료』 81(국립중앙박물관, 2012); 조인수, 「예를 따르는 삶과 미술」, 국사편찬위원회 편, 『그림에게 물은 사대부

의 생활과 풍류』(서울: 두산동아, 2007); 조인수, 「초상화를 보는 또 하나의 시각」, 『미술사학보』 29(2007); 강관식, 「털과 눈: 조선시대 초상화의 제의적 명제와 조형적 과제」, 『미술사학연구』 248(2005); 유제빈, 「조선 후기 어진관계 의례 연구: 의례를 통해 본 어진의 기능」, 『미술과 제의』 (미술사와 시각문화학회 2011년도 전기학술대회 자료집, 2011) 등이 있다.

53 조인수, 「조선시대의 초상화와 조상숭배」, 『미술자료』 81(국립중앙박물관, 2012), p. 72.

54 대표적인 작품으로 〈정몽주 초상〉과 〈송시열 초상〉, 〈윤증 초상〉 등이 있다.

55 『경국대전』에는 적출(嫡出)의 왕자는 대군(大君) 무계(無階), 서출(庶出)의 왕자는 군(君) 무계, 왕세자의 아들 중 적출은 정2품 군, 서출은 종2품 군으로 하였다. 종친 1품은 군, 2품 또한 군, 왕비의 부친은 부원군(정1품)으로 하였다.

56 문동수, 「사대부 초상화의 재발견: 사후 초상」, 『초상화의 비밀』(국립중앙박물관, 2011), p. 273.

57 무관 초상화의 호랑이흉배와 민화 호랑이의 유사성이 처음으로 언급된 것은 2007년 11월 30일 국립문화재연구소가 개최한 '다시 보는 우리 초상의 세계: 조선시대 초상화 학술심포지움'이었다. 종합토론 과정에서 사회자인 안휘준 교수는 "초상화의 흉배에 들어가 있는 호랑이라든가, 모란꽃이라든가, 특히 호랑이는 18세기 민화의 시원 형태이고 해서 앞으로 누군가가 좀 호랑이와 모란꽃 연구를 해주면 좋을 것 같은 생각이 듭니다"라고 제시했다. 이에 조선미 교수는 "호랑이 흉배 문양은 세조 연간의 적개공신상인 〈전 오자치 초상〉에서는 직금흉배(織金胸背) 방식에 호표 무늬가 상당히 사실적인 형상을 보여주다가, 17세기에 수흉배(繡胸背)로 바뀌면서 민화풍의 호랑이 모습이나 모란 등의 문양이 안배되기 시작하는데 이 시기가 그다지 길지는 않습니다. … 조

선 중기는 굉장히 혼란스러운 시기였지만, 무언가 우리 것을 조형화하려는 의지가 컸던 시기로서, 일반 회화와 마찬가지로 초상화나 흉배 문양에도 자주적인 의식이 움트고 있던 시기가 아니었나 싶습니다"라고 답변하였다. 『다시 보는 우리 초상의 세계: 조선시대 초상화 학술논문집』(국립문화재연구소, 2007), pp. 208-209.

3장 까치호랑이의 기원과 출산호작도

1 한국의 까치호랑이를 다소 편의적으로 구분해보자면, 호랑이의 동작에 따라 산을 내려오는 출산호작도(出山虎鵲圖), 새끼를 돌보는 자모호작도(子母虎鵲圖), 포효하며 앉아 있는 소풍호작도(嘯風虎鵲圖)로 크게 삼분할 수 있는데, 그 유래와 의미가 조금씩 다르다. 좀 더 심도 있는 논의를 위하여 여기서는 그중에서도 출산호작도에 초점을 맞추어 논의를 진행하고자 한다. 한국과 중국의 까치호랑이 그림에 대한 개술은 『동아시아의 호랑이미술: 한국·일본·중국』(서울: 국립중앙박물관, 2018), pp. 94-99 참조.

2 『동아일보』, 1962년 2월 9일자에 실린 「'호랑이' 해를 기념/색다른 「호도(虎圖)」 전시/날쌔고 용맹한 위풍 자랑」. 기사의 내용은 다음과 같다. "임인년 호랑이해를 기념하는 색다른 호도 전시회가 지난 1일부터 3월 17일까지 국립박물관 제5실에서 열리고 있다. 두 달 동안에 걸쳐 모아진 호도는 모두 13점, 노송 아래 웅크리고 앉아 눈알을 부릅뜬 맹호로부터 대밭에서 성큼 뛰어나오는 죽호도, 천하장사가 호랑이를 맞아 일대 결투를 벌리려는 격호도(윤덕희 화, 1685년). 7폭으로 된 호도병풍 등 마침내 팔도강산의 각가지 호랑이들이 일당(一堂)에 모인 듯, 그 날쌔고 용맹한 위풍이 화포(畵布)에 필력 있게 그려져 있다. 13점

중의 거의는 작자 미상의 그림이나 옛날부터 만수의 왕으로 상징하고 온갖 전설과 야담의 히어로로 등장한 호랑이에 대한 이메지를 느낄 수 있다."

3 洪善杓, 「개인 소장의 〈出山虎鵲圖〉: 까치호랑이 그림의 원류」, 『美術史論壇』 9(서울: 韓國美術研究所, 1999.11), p. 345.

4 여기서는 조자용의 민화론이 다음과 같이 압축적으로 소개되고 있는데, 특히 까치호랑이 그림은 민화의 한국성을 가장 잘 드러내는 표현으로 거론되고 있다. "그는 논문 「민화(民畵)」를 통해서 민화를 전통적인 입장에서 보면 '속기(俗氣)가 지나친 유치한 그림이지만 한국의 고유한 멋을 풍긴다'고 지적했다. 민화 중 가장 많고 대표적인 호랑이 민화를 대하면 누구나 웃음을 터뜨리지 않을 수 없고 한국적인 유머와 가락에 어깨가 근지러워진다고 주장한다. 호랑이 민화는 사찰(寺刹)에서 많이 발견(發見)되는데 이것은 인도식이나 중국식의 모방이 아니라 불도(佛道)를 닦는 승려들이 타고난 우리의 유머를 살려가며 우리네 생리(生理)에 알맞게 그린 증거. 조자용(趙子庸) 씨는 종교(宗敎) 토착화(土着化) 문제에 대한 정답(正答)도 한국 불당(佛堂)벽에 그려진 민화(民畵) 속에 숨어 있다고까지 주장한다. '까치호랑이' 그림의 배경(背景)으로 나타난 소나무 표현(表現)만 보더라도 고대인(古代人)들의 소위 애니미즘이 잘 반영돼 있고 까치호랑이 민화(民畵) 속엔 설화(說話)처럼 한국의 상징적(象徵的) 존재를 모두 한자리에 모으고 있다고 말하면서 이조(李朝)시대의 경우 창조적 서민적인 화공(畵工)들은 5백 년을 휩쓴 천기(賤技) 여기(餘技) 사상 같은 반예술적(反藝術的) 사조(思潮) 때문에 당시는 빛을 못 보았지만 오히려 이들 민화가(民畵家)들이 한국적(韓國的) 미술(美術)의 예술가들이라고 말하고 있다."「정립(定立) 서두르는 한

국(韓國)의 미학(美學)」, 『경향신문』, 1971년 3월 12일자.

5 조자용, 『韓虎의 美術』(서울: 에밀레미술관, 1974), p. 123.

6 백호전(白虎殿)으로도 불리는 인지전은 북경 자금성(紫禁城) 안, 현재 고궁박물원 서화관이 위치한 무영전(武英殿) 구역 북측에 세워진 전각으로, 명대에는 이곳에서 궁정화가들이 그림을 제작한 것으로 유명하다. 인지전은 원대에도 있었으나 그 위치는 명대와 달랐다. 대도(大都)라 불린 수도 안의 황성(皇城)에는 전통적 '일지삼산(一池三山)'식의 어원(御苑)이 있었는데, 인지전은 그 연못의 가장 큰 섬이었던 경화도(瓊華島, 현재의 萬歲山) 남측에 있었다. 이 연못이 어우러진 어원이 현재 북경 북해공원(北海公園)이다. 원대 어원 내 인지전의 위치와 상세한 도면은 周維權, 『中國古典園林史』(北京: 淸華大学出版社有限公司, 1999), pp. 263-264 참조.

7 「일(日)서 발견된 희귀작품(稀貴作品) 싸고 '뿌리' 논쟁(論爭) 일으킨 '까치호랑이'」, 『경향신문』, 1978년 8월 18일자.

8 까치와 호랑이 그림에 대한 선구적 논의는 李源福, 「金弘道 虎圖의 一定型」, 『美術資料』 第42號(서울: 國立中央博物館, 1988), pp. 1-23; 同, 「朝鮮時代 鵲圖考」, 『美術史學研究』 第181號(서울: 韓國美術史學會, 1989), pp. 3-38; Hou-mei Sung, "Chinese Tiger Painting and its Symbolic Meanings," *National Palace Museum Bulletin*, Vol.33, No.4~Vol.34, No.1 (Taipei: 1998~1999), pp. 1-60(총 4편에 걸친 연재); 洪善杓, 「개인 소장의 〈出山虎鵲圖〉: 까치호랑이 그림의 원류」, 『美術史論壇』 第9號(서울: 韓國美術研究所, 1999.11), pp. 345-350; 同, 「萬曆 壬辰年(1592) 製作의 〈虎鵲圖〉: 한국 까치호랑이 그림의 원류」, 『東岳美術史學』 第7號(서울: 東岳美術史學

會, 2006), pp. 239-243 참조. 한국 학계에서 정립된 까치호랑이[虎鵲 혹은 鵲虎]의 개념은 최근 日本과 中國에서도 수용되고 있다. 板倉聖哲, 「鵲虎圖」, 『國華』 第1416號(東京: 國華社, 2013.10), pp. 28-32; 宋后楣, 「虎鵲圖硏究」, 『美術史硏究集刊』, 第38期(臺北: 國立臺灣大學校, 2015), pp. 119-142. 최근에는 정병모, 윤진영, 박본수 등에 의해 호랑이 그림 전반에 대한 도상적 체계화와 민화적 성격에 대한 논의가 이루어져왔다. 정병모, 「민화 용호도의 도상적 연원과 변모양상」, 『講座美術史』 第37號(서울: 韓國美術史硏究所, 2011), pp. 259-280; 同, 「일본민예관 소장 〈까치호랑이〉: 까치와 호랑이가 다투는 까닭」, 『월간민화』 제36호(서울: 2017. 3월); 윤진영, 「조선 중·후기 虎圖의 유형과 도상」, 『藏書閣』 第28號(城南: 韓國學中央硏究院, 2012. 10), pp. 192-234; 同, 「까치호랑이 그림 기준작을 살피다. 1888년 市廛에서 팔린 까치호랑이」, 『월간민화』 제15호(서울: 2015. 6월); 同, 「조선 중·후기 호표도상과 호랑이그림(虎圖)의 계통」, 『월간민화』 제24호(서울: 2016. 3월); 박본수, 「세화와 호랑이 그림」, 『월간민화』 제12호(서울: 2015. 3월); 오슬기, 「화폭에 담긴 호랑이의 위용: 군호도」, 『월간민화』 제29호(서울: 2016. 8월); 김종미, 「조선 후기 『산릉도감의궤(山陵都監儀軌)』 백호도(白虎圖) 연구」, 『역사문화논총』 8(2014-08), pp. 191-230.

9 작자 미상의 〈여행하는 승려〉는 구름을 타고 구법의 길을 떠나는 행각승을 그렸는데, 보승여래와 호랑이가 그를 지켜주고 있다. 용맹한 호랑이의 신령한 힘이 선한 사람을 지켜준다는 오랜 믿음으로 일찍부터 도교와 불교미술 속에 호랑이가 등장하게 되었다.

10 唐代 張彥遠(815~879)의 『歷代名畫記』에는 曹不興의 〈雜紙畫龍虎圖〉(卷4), 衛協의 〈卜莊子刺虎圖〉, 顧愷之의 〈虎射雜鷙鳥圖〉(卷5), 顧景秀의 〈刺虎圖〉(卷6)가 기록되어 있어 魏晉南北朝時代(220~589)부터 호랑이가 그려졌음을 알 수 있다. 北宋의 『宣和畫譜』에는 顏德謙의 〈野鵲圖〉(卷3), 厲歸真의 〈鵲竹圖〉, 〈蜂蝶鵲竹圖〉(卷14), 邊鸞의 〈鵲鶪圖〉, 郭乾暉의 〈柘條鵲鶪圖〉, 〈古木鷹鵲圖〉, 〈柘竹野鵲圖〉, 〈柘竹噪鵲圖〉, 〈柘林鵲鶪圖〉, 〈鵲鶪圖〉(卷15), 鍾隱의 〈柘條水束力鳥鵲圖〉, 〈柘條山鵲圖〉, 〈柘鵲圖〉, 黃居寶의 〈紅蕉山鵲圖〉, 趙仲佺의 〈鵲竹圖〉(卷16), 徐熙의 〈海棠練鵲圖〉, 徐崇嗣의 〈雙鵲圖〉(卷17), 崔白의 〈墨竹野鵲圖〉, 〈水墨野鵲圖〉(卷18), 樂士宣의 〈水墨野鵲圖〉, 趙令穰의 〈墨竹雙鵲圖〉, 劉夢松의 〈雪鵲圖〉가 기록되어 있어, 晚唐과 五代부터 까치가 그려지고 北宋에 크게 유행한 것을 알 수 있다. 『宣和畫譜』의 까치 그림에 대한 조사는 李源福, 「朝鮮時代 鵲圖考」, 『美術史學研究』 第181號(서울: 韓國美術史學會, 1989.3), p.6, 호랑이 그림은 Hou-mei Sung, "Chinese Tiger Painting and its Symbolic Meanings, Part I: Tiger Painting and the Sung Dynasty," *National Palace Museum Bulletin*, v. 33 no 4 (September-October 1998), p.2 참조.

11 술과 그림을 잘했던 여귀진은 기행(奇行)으로 재미있는 일화들을 남겼는데, 그 때문인지 일각에서 당나라 팔선(八仙)의 한 명으로 추앙받을 정도로 명성을 떨치기도 했다. 중국의 전설상의 팔선이라 하면 여동빈(呂洞賓), 종리권(鍾離權), 이철괴(李鐵拐), 장과로(張果老), 조국구(曹國舅), 남채화(藍采和), 한상자(韓湘子), 하선고(何仙姑)가 유명하나, 후대에 이 명단이 확정되기 이전에는 다양한 종류의 팔선이 존재했다. 강적(江積)의 『팔선전(八仙傳)』에는 여귀진이 사충적(謝沖寂), 후도화(侯道華), 왕가교(王可交), 마자연(馬自然), 설현동(薛玄同) 등과 함께 팔선으로 소개되고 있다. 이에 대해서는 羅寧, 「唐代《八仙傳》考」, 『宗教學研究』 2006年 3期(四川大學道教與宗教文化研究

所), pp. 43-47.

12 『宣和畫譜』卷14, 「道士厲歸眞」條. "莫知其鄉里. 善畫牛虎 兼工竹雀鷥禽. 雖號道士 而無道家服飾 唯衣布袍 徜徉閭閻 視酒壚旗亭 如家而歸焉. 人或問其出處 乃張口茹拳而不言 所以人莫之測也. 一日朱梁太祖詔而問曰「卿有何道理?」歸眞對曰「臣衣單愛酒 以酒禦寒 用畫償酒 此外無能.」梁祖然之. 推是語以究其所得 必非常人 此與「除睡人間總不知」之意何異? 眞寓之於畫耳. 南昌信果觀中有聖像甚工 每苦雀鴿糞穢 而歸眞爲畫一鷂於壁間 自此遂絶 亦頗奇怪 要其至非術 則幾於神矣. 今御府所藏二十有八."

13 『宣和畫譜』卷14, 「道士厲歸眞」條. "雲龍圖一, 乳虎圖一, 牧牛圖七, 渡水牧牛圖二, 渡水牛圖一, 牧放顧影牛圖一, 江堤牧放圖一, 筍竹乳兔圖一, 柏林水牛圖一, 乳牛圖五, 貓竹圖一, 宿禽圖一, 鵲竹圖二, 筍竹圖一, 蜂蝶鵲竹圖一, 蔓瓜圖一."

14 〈화호도〉는 바위틈에서 솟아난 송죽과 개울을 배경으로 호랑이와 매가 서로 반대편에서 마주친 순간을 박력 있고 긴장감 넘치게 포착한 원체 청록화풍의 선면화이다. 화면 오른편 끝 쪽에 해서체(楷書體)로 '귀진(歸眞)'이란 두 자가 남아 있어서 여귀진의 것으로 전칭되어왔으나, 비단에 필적을 지운 흔적이 분명하며 화풍상으로 시적 여백보다는 복잡한 구성을 선호하는 작가의 취향이 드러나고 있어서 대체로 원대 이후의 작품으로 간주된다. 고개지의 〈호사잡지조도(虎射雜鷙鳥圖)〉이래 맹금맹수도 전통을 잇고 있다. 특히 길짐승과 날짐승 중 가장 용맹스러운 호랑이와 매는 일찍부터 상무(尙武)정신과 벽사(闢邪)의 뜻을 은유해왔다.

15 劉才邵(1086~1158), 『檆溪居士集』卷2 「題仲兄和仲畫虎圖」條(『四庫全書』1130-403); 이하 '嘯虎' 관련 原文들은 宋后楣, 「虎鵲圖硏究」, 『美術史硏究集刊』第38期(臺北: 國立臺灣大學校, 2015.3), pp. 120-125 참조.

16 王安石(1021~1086), 『王荊公詩注』卷7 「題虎圖」條; 『御定歷代題畫詩類』卷100(四庫全書本).

17 顧瑛(1310~1369), 『草堂雅集』 「題百禽噪虎圖」條(『四庫全書』1369-175). "短草空山怒養威 百禽驚噪向斜暉. 寢皮食肉堪憐處 且喜將軍出獵稀."; 原文은 宋后楣, 앞의 논문, p. 121 전재.

18 劉基(1311~1375), 『誠意伯文集』卷17 「噪虎」. "郁離子以言行於時, 爲用事者所惡, 欲殺之. 大臣有薦其賢者, 惡之者畏其用, 揚言毀諸庭, 庭立者多和之. 或問和之者曰:「若識其人乎?」曰:「弗識, 而皆聞之矣.」或以告郁離子, 郁離子笑曰:「女幾之山, 幹鵲所巢, 有虎出於樸藪, 鵲集而噪之, 鴝鵒聞之, 亦集而噪. 鶡鴠見而問之曰:『虎行地者也, 其如子何哉, 而噪之也?』鵲曰:『是嘯而生風, 吾畏其顚吾巢, 故噪而去之.』問於鴝鵒, 鴝鵒無以對. 鶡鴠笑曰:『鵲之巢木末也, 畏風故忌虎, 爾穴居者也, 何以噪爲?』」(『四庫全書』別集5, 1225-1); 原文은 宋后楣, 같은 논문, pp. 123-124 전재.

19 費鈺(1483~1548), 「題猛虎圖」 "吾聞世有眞虎眞猙獰 山中一吼山石崩. 狐狸魍魎夜半不敢出 林梢驚鵲爭喧鳴." 『費鐘石先生文集』卷2(臺北: 中央圖書館, 明版), pp. 8-9; 原文은 宋后楣, 「虎鵲圖硏究」, 『美術史硏究集刊』第38期(臺北: 國立臺灣大學校, 2015. 3), p. 122 전재.

20 〈화호〉는 굽이치는 계류와 짙은 송음을 배경으로 한 마리 백호가 본색을 드러내는 전율할 순간, 한 쌍의 까치가 소란스럽게 지저귀며 이 순간을 알리고 있다. 치밀한 구륵채색법과 농염한 귀족적 아취가 원체화의 격을 높여준다. "嘉慶御覽之寶" 등의 인장이 있어서 18세기 말 19세기 초 자금성에 소장되어 있었던 것을 알 수 있으며, 전형적 출산호작 도상의 까치호랑이 그림 중 가장 오래된 것으로 간주되고 있다.

21 〈명호지도〉는 화폭 좌상단의 여백에 "직(直) 인지전(仁智殿) 사명도일(四明陶佾) 사(寫)"라는 묵

서가 남아 있어서 명대 화원화가 사명도일(四明陶佾, 생몰년 미상)이 인지전에서 그린 것으로 전한다.

22 『宣和畫譜』卷14「蓄獸二」趙邈齪條. "亡其名 朴野 不事修飾 故人以「邈齪」稱 不知何許人也. 善畫虎 不惟得其形似 而氣韻俱妙. 蓋氣全而失形似 則雖有生意 而往往有反類狗之狀; 形似備而乏氣韻 則雖曰近是 奄奄特爲九泉下物耳. 夫善形似而氣韻俱妙 能使近是而有生意者 唯邈齪一人而已. 今人多稱包鼎爲上游者 亦猶井蛙澤鯢 何足以語滄溟之渺瀰也. 今御府所藏八: 叢竹虎圖三 出山虎圖一 戰沙虎圖一 伏虎圖一 馴虎圖一 虎圖一."

23 李薦(1059~1109), 『德隅齋畫品』「題渡水牛出林虎」條(『四庫全書』812-937). "皆朱梁時道士厲歸眞所作. 缺岸平波 遠山坡埡 靑林淺草 牛與牧人 情味俱適 筆閒意盡 氣韻蕭爽 與戴嵩韓滉所畫 未知其孰賢也. 歸眞畫虎 毛色明潤 其視眈眈有威 加百獸之意 嘗作棚於山中大木上下觀虎 欲見眞態 又或自衣虎皮跳躑於庭 以思仿其勢 今觀此圖 非心識意解 未易得其自然也."

24 李薦(1059~1109), 『德隅齋畫品』「題渡水牛出林虎」條(『四庫全書』812-937). "歸眞畫虎 (中略) 嘗作棚於山中大木上下觀虎 欲見眞態."

25 〈出山虎圖〉에는 화폭 위에 별다른 묵서나 인장이 없으나, 그림을 조사한 홍선표 교수는 세필로 그린 호피의 질감과 양필법을 사용한 솔잎 등의 양식에서 명대 호랑이 그림과의 친연성이 강하여 조선의 까치호랑이와 구분되는 명대의 까치호랑이로 감정하였다.

26 개인 소장의 필자 미상 〈出山虎鵲圖〉를 조사한 홍선표 교수의 보고에 따르면, 이 작품은 絹本水墨淡彩에 크기 164.7×98.9cm이다. 원색도판 및 상세한 고찰은 洪善杓, 「개인 소장의 〈出山虎鵲圖〉: 까치호랑이 그림의 원류」, 『美術史論壇』9(서울: 韓國美術研究所, 1999.11), pp. 345-350 참조.

27 吳寬(1435~1504), 「畫虎」, 『御定歷代題畫詩類』卷100 "是誰捉筆圖猛虎 出山眈眈氣尤怒 便欲當前一扼之 自笑書生不能武 亂山西繞洞庭波 山下爭傳虎跡多 千年故事劉昆得 何日偶然來渡河."

28 蘇世讓(1486~1562), 『陽谷先生集』卷3「龍虎圖詩」 "誰把霜毫寫此圖. 經營眞簡費工夫. 騰拏鐵壁初離海. 咆吼空山午負嵎. 雨散長空雲似墨. 風生古木鳥相呼. 無端一寄平生快. 傲兀胡床興不孤."

29 車天輅(1556~1615), 『五山集』卷1「題韓石峯所藏龍虎障子歌」.

30 宋后楣, 「虎鵲圖研究」, 『美術史研究集刊』 第38期(臺北: 國立臺灣大學校, 2015. 3), pp. 119-142.

31 洪善杓, 「萬曆 壬辰年(1592) 製作의 〈虎鵲圖〉: 한국 까치호랑이 그림의 원류」, 『東岳美術史學』 7(서울: 東岳美術史學會, 2006), pp. 239-243.

32 〈까치호랑이〉는 두저미고식의 출산호와 3마리의 새끼를 거느린 자모의 도상이 한 작품에 혼·복합되어 있는 점이 독특한 작품으로 연기(年紀)가 분명한 한국에서 가장 오래된 까치호랑이 그림이라는 타이틀도 가지고 있다.

33 『易經』, 「革」. "大人虎變 其文炳也 君子豹變 其文蔚也". 대인군자의 병울지풍이라는 상징성은 출산호작도뿐만 아니라 자모호작도에도 동일하게 적용될 수 있다. 병울지풍의 연원과 그에 대한 자세한 해석은 홍선표, 앞의 논문, 같은 곳 참조.

34 1962년 국립박물관에서 개최된 임인년 호랑이해 기념 특별전을 통해 현대에 들어와 처음으로 재인식된 까치호랑이 그림이다.

35 1962년 정초에 이 전시를 보았던 김기창은 이 작품을 포함해 13점의 호랑이 그림에 대하여 다음과 같은 감상평을 남긴 바 있는데, 이는 호랑이 그림이 지닌 조선색을 간파한 가장 이른 논의로 생각된다. "대부분의 호랑이 그림에는 맹호로써 입을 벌려 포효하는 모습이 아니며 화등잔 같은 고리눈알이 어느 한 곳을 응시하는 조용한 자태

로 그려져 있다는 것이다. (중략) 우리 한국에 호랑이 그림은 위에 말한 동적이며 비약적이 아니라 그와는 반대로 무엇인가 조용히 염원하는 모습이 있고 어느 대상을 연민의 정으로 흘겨보는 표정에 일관되어 있다는 것이다." 金基昶, 「李朝虎圖展 作品小考」, 『美術資料』 제4호(1961. 12), p. 2.(공식적인 발간일은 1961년 12월이나, 논고에서 김기창은 이 글을 1962년 3월 1일에 썼음을 따로 기록하고 있다.)

36 〈용호도〉 쌍폭 중 한 폭으로 현존하는 조선 호랑이 그림 중 가장 크다. 이 그림에서 호랑이는 담묵과 담황을 전체적으로 깐 위에 먹과 백색의 세필로 털가죽을 꼼꼼히 묘사하였으며, 호랑이의 이목구비와 발톱 등은 묵필로 조심스럽게 윤곽선을 강조하고 그 안을 백색, 적색, 황색으로 채워 넣는 구륵전채법(鉤勒塡彩法)을 사용하였다. 반면, 바위와 소나무는 농묵과 담묵의 대비가 강하며 굵고도 속도감 있는 묵필 위로 담홍과 담록의 담채를 가하여 대비된다. 화면 상단에 드리워진 바퀴 모양[車輪形] 솔잎과 점묘적 솔방울, 그리고 맵시 있는 넝쿨의 필치는 작가가 화원 혹은 이에 준하는 매우 숙련된 화가였음을 드러내준다. 동공은 고양이 눈처럼 길게 찢어져 있으며, 미간 양쪽과 넓적다리 상부에도 고양이과 동물에게서 찾아보기 쉬운 회오리 모양의 털이 보인다. 쌍심지를 켠 미간과 살짝 벌어진 입은 호랑이의 성난 포효를 드러내며, 안면부의 표범형 원무늬와 몸통의 호랑이형 줄무늬를 혼용한 것은 호표동체(虎豹同體) 개념을 보여준다. 화면 우상단 솔가지 끝에 앉은 한 쌍의 까치는 호랑이의 출현에 전율하는 모습이다. 19세기 조선에서 크게 유행하는 출산호작도류 민화의 선구를 보여준다는 점에서도 미술사적 의의가 큰 작품이다.

37 호랑이가 삼재를 물리친다는 호축삼재의 믿음이 퍼지면서 호랑이를 소재로 한 부적이 성행했다.

조자용은 호랑이 부적이 기둥에 붙이던 방(榜)에서 대문에 걸던 걸개[掛]를 거쳐 작은 회화로 발전했다고 보았다. 이 부적화에 쓰인 '출림맹호축삼재' 일곱 글자는 산을 내려오는 출산호에 대한 벽사신앙을 직설적으로 드러낸다.

38 용수오복과 호축삼재의 믿음으로 용호도가 성행하였는데, 가끔은 오복을 가져온다는 용의 역할을 기쁜 소식을 전한다는 까치가 대신하기도 한다. 이 경우 호작도는 용호도의 축약판으로 이해된다.

39 액을 막고 기쁜 소식을 불러온다는 까치호랑이에 대한 믿음의 확산은 민화뿐만 아니라 베개, 이불, 머리병풍 등 다양한 혼수 관련 공예품에서도 확인된다.

40 김영나, 「장욱진 작품에 나타난 인간과 자연」, 『장욱진 화가의 예술과 사상』(서울: 태학사, 2004);『동아시아의 호랑이 미술: 韓國·日本·中國』(서울: 국립중앙박물관, 2018), p. 298 재인용.

41 장욱진의 〈호랑이〉에서 자애로운 할아버지의 모습으로 치환된 호랑이의 얼굴은 선한 사람을 지켜준다는 호랑이에 대한 전통적 믿음과 자애롭고 해학적인 모습으로 표현되는 호랑이 민화의 전통을 상기시킨다.

42 오륜을 상징하는 다섯 마리의 까치를 노려보며 잔뜩 발톱을 세우고 있는 백호는 서울올림픽 마스코트 호돌이를 상기시킨다. 제목에도 불구하고 화면에는 샛별 혹은 별 모양의 어떠한 존재도 보이지 않아, 이 호랑이가 바로 서울올림픽을 계기로 세계 무대를 주름잡을 동방의 샛별, 즉 한국을 상징하고 있음을 알 수 있다.

43 김기창, 「미술화제: 운보 화도 50년 회고전」, 『한국일보』, 1980년 9월 9일자; 박계리, 「한국 20세기 학그림을 통해 본 전통의 계승과 변용」, 『미술사논단』 제39(2014), p. 91 재인용.

44 『동아시아의 호랑이 미술: 韓國·日本·中國』(서

울: 국립중앙박물관, 2018), p. 300.

45 라빈드라낫 타고아, 「빛나든 아세아 등촉 켜지는 날엔 동방의 빗」, 『동아일보』 1929년 4월 2일자.

2부
한국 화조영모화의 확산과 변모

4장 호생관 최북의 화조영모화

1 조선 후기 문인들의 여러 문집에서 최북에 관한 기록은 어렵지 않게 찾아볼 수 있다. 조선 후기 문신(文臣)이자 문장가였던 남공철(南公轍, 1760~1840)에서부터 실학자 정약용(丁若鏞, 1762~1836), 중인 출신 서화가였던 조희룡(趙熙龍, 1797~1859)에 이르기까지 양반과 중인을 막론하고 그의 삶과 예술에 대해 평하였다. 그만큼 그의 사후에도 많은 사람들이 그의 작품을 애호했음을 알 수 있다

2 최북에 관한 연구는 1991년 미술사연구회에서 고(故) 이주성 학우를 추모하며 최북을 특집으로 다룬 이래로 많은 주목을 받았지만 동시대 화가들에 비해 그에 대한 연구는 많지 않은 편이다. 최북과 관련한 연구 성과는 다음과 같다. 李興雨, 「奇行의 畵家 崔北」, 『空間』 143(1975. 5); 유홍준, 「호생관 최북」, 『역사비평』 16(역사비평사, 1991); 홍선표, 「崔北의 生涯와 意識世界」, 『미술사연구』 5(미술사연구회, 1991); 박은순, 「호생관 최북의 산수화」, 『미술사연구』 5(미술사연구회, 1991); 정은진, 「『蟾窩雜著』와 崔北의 새로운 모습」, 『문헌과 해석』 16(2001); 邊惠媛, 「毫生館 崔北의 生涯와 繪畵世界 研究」(고려대학교 대학원 석사학위논문, 2007); 이원복, 「호생관 최북의 畵境」, 『호생관 최북』(국립전주박물관, 2012); 박

은순, 「朝鮮後期 山水畵와 毫生館 崔北의 詩意圖」, 『호생관 최북』(국립전주박물관, 2012); 권혜은, 「최북의 화조영모화」, 『호생관 최북』(국립전주박물관, 2012); 한경애, 「호생관 최북 서화의 소학적 미의식 고찰」, 『서예학연구』 30(한국서예학회, 2017); 허성욱·하영준, 「최북의 서예 연구: 화제시를 중심으로」, 『한국사상과 문화』 93(한국사상과 문화학회, 2018).

3 강경훈, 「重菴 姜彝天 문학연구: 漢京詞를 중심으로」, 『고서연구』 15(1997); 박용만, 「18세기 安山과 驪州李氏家의 文學活動」, 『韓國漢文學研究』 25(2000) 등 참조.

4 최북과 안산 문인들과의 교류에 대해서는 朴芝賢, 「烟客 許佖 書畵 研究」(서울대학교 대학원 석사학위논문, 2004), pp. 48-54; 변혜원, 앞의 논문, pp. 22-39 등 참조.

5 李瀷, 『星湖先生文集』 卷之五, 「送崔七七之日本」, "鼇頭山色邈連空 鯨死之澤路始通 聲敎東漸問何世 天心會借一帆風 九郡山川歷覽多 胷中包括果如何 當年徐福求仙地 又逐星軺按轡過 拙懶平生欠壯觀 奇遊天外隔波瀾 扶桑枝上眞形日 描畵將來與我看".

6 이용휴는 최북의 〈楓嶽圖〉에 題跋을 쓰고 이를 문집에 남겼고, 이가환은 최북의 이력에 대해 비교적 정확하게 기록한 바 있다.

7 『蟾窩雜著』의 「送崔北七七之日本序」와 「崔北畵說」의 전문은 국립전주박물관, 『호생관 최북』(2012), 도판 설명 pp. 156, 157 참조.

8 위와 같음.

9 李奎象, 『幷世才彦錄』, 「畵廚錄」 중, "최북은 자가 七七이며 호가 毫生館 또는 三奇齊이다. 한미한 가문 출신으로 혹은 京城의 閭巷人이라고 한다. 그는 그림을 잘 그렸는데, 화법이 筋力을 위주로 하였기 때문에 가느다란 필획으로 대강 그림을 그려도 갈고리 모양이 아닌 것이 없었다. 이 때문에 자못 거칠고 사나운 분위기를 풍기었다. 특히

메추라기를 잘 그려서 사람들은 그를 최메추라기라고 불렀다. 일찍이 호랑나비를 그린 적이 있었는데 보통 나비와는 달랐다. 그 까닭을 물어보니, 대답하기를 '깊은 산속 궁벽한 골짜기의 사람 닿지 않는 곳에는 여러 가지 모양의 나비들이 있다'(崔北 字七七 號毫生館 尤號三奇齊. 生宗徵, 或曰京城閭巷人 善畫 法主筋力 難細畫草畫 莫不鉤素狀也 以是頗有組屬容 尤熹畫鶉 人稱崔鶉 嘗畫蝴蝶 異凡蝶 問之 則曰 深山窮谷 人不見處 有許多蝶形云)"고 했다.

10　李學逵, 『洛下生藁』, "□色欲雨鳩勃蓬, 雄飛逐雌雌怒啼. 回飛不向林間棲, 錦毿繡顥不自惜. 翩然下啄山田泥, 田間碧草紛授授. 上有雨鳩行得得, 的落雙睛活相射. 一鳩攀頸俯自夸, 兩鳩刷翎回其臆. 西林老杏花作團, 上枝下枝漫天白. 花梢兩雀復喧爭, 搖蕩殘英墜香陌. 却憶圓山小園林, 欄前一樹春陰陰. 欲晴不晴雨不雨, 遭□聒聒愁煩燥, 怒鳴喜啼皆同音, 從來物情隨臆度. 焉知喜怒必心心." 해석은 안대회, 『조선의 프로페셔널』(휴머니스트, 2007), p. 127 재인용.

11　李學逵, 앞의 책, "호생관의 그림 솜씨는 변상벽과 조영석을 뛰어넘고 특히 대나무와 바위 그림에 뛰어나고 화초도를 겸비했네. 지금 이 그림은 그저 장난삼아 그린 것이나 옥으로 족자를 꾸미고 담황색 비단으로 배접을 해야지. 한참 묵적을 어루만지니 벌써 황혼이구나. 안목이 있으면 그만이지 관지가 꼭 있어야 하나. 남쪽 것들 아무래도 그림을 모를 것이니 보물 상자에 능소화 향을 간직하길 바라겠나? 서울을 떠난 지 어느덧 열여덟 해 화폭을 펼쳐 거듭 보니 호생관이 거기 있구나. 오호라! 호생관의 그림 솜씨는 다시 나지 않는구나(毫生畫手出邊趙 尤工竹石兼花鳥 今之此圖自戲 仍須玉犀療綾年 摩粮墨迹久已昏 有眼何須款識存 南松竟是寒具手 況論薑練驛溫聆 一別京城十八載 展卷重見毫生在 嗚呼毫生畫手不再)".

12　안산 15학사는 李孟休의 『蓮城同遊錄』에서 비롯

된 용어로, 崔仁祐·李用休·姜世晃·許佖·申光洙를 비롯하여 李孟休·嚴慶膺·李匡煥·朴道孟·趙重普·柳慶種·李壽鳳·柳重臨·任希聖·安鼎福·蔡濟恭·申宅權 등이 포함된다. 강경훈, 「重菴 姜彝天 문학연구: 漢京詞를 중심으로」, 『고서연구』 15(1997) 참조.

13　유재빈, 「최북, 기인화가의 탄생」, 『명화의 탄생 대가의 발견』(아트북스, 2021).

14　南景羲, 『癡庵集』 권9, 「鄭滄海傳」, "滄海先生者 … 又好楓嶽 屢四及於毘盧之上 作畫以賣酤賞 崔七七 所寫也 惠寶之贊 並稱三絶".

15　《제가화첩》의 전 장면은 국립전주박물관, 앞의 책 참조.

16　본래 소장가였던 정란은 각각의 장면에 화평을 남겼는데, 최북의 작품에 '필의가 지극히 고풍스럽다筆意極古'고 평하였다.

17　변영섭·안영길 역, 『중국미술상징사전』(고려대학교출판부, 2011), p. 664-665.

18　변영섭·안영길 역, 앞의 책, pp. 491-492.

19　조선 후기 화훼도(花卉圖)와 소과도(蔬果圖)의 양상과 특징에 대해서는 유순영, 「조선 후기 花卉·蔬果圖: 심사정과 강세황을 중심으로」, 『미술사학연구』 300(2018), pp. 45-73 참조.

20　강세황은 1761년 《玄聯畵帖》에 심사정과 함께 高其佩의 지두화를 보았다는 제발을 남긴 것에서도 확인할 수 있으며, 허필 역시 이들과 함께 어울리며 지두화를 시도한 바 있다. 박지현, 「烟客 許佖과 18세기 安山의 회화활동」, 『미술사학연구』 252(2006), pp. 202-204 참조.

21　간송미술관 소장 《玄齋帖》에는 화조·영모·초충도 14점이 수록되어 있어, 심사정의 화조영모화풍을 잘 보여준다.

1 유박(柳璞, 1730~1787)이 화훼 재배를 중심으로 서술한 『화암수록(花庵隨錄)』을 비롯해 유득공(柳得恭, 1748~1807)이 비둘기를 관찰하고 적은 『발합경(鵓鴿經)』, 이서구(李書九, 1754~1825)가 앵무새에 관해 적은 『녹앵무경(綠鸚鵡經)』, 정약전(丁若銓, 1758~1816)이 흑산도 연해의 어류를 정리한 『자산어보(玆山魚譜)』 등이 이에 해당한다.

2 안휘준, 『韓國繪畵史』(일지사, 1980), pp. 313-315; 안휘준, 「朝鮮末期 畵壇과 近代繪畵로의 移行」, 『韓國近代繪畵名品』(국립광주박물관, 1995), pp. 128-144; 홍세섭, 「전통 花鳥畵의 역사」, 『朝鮮時代繪畵史論』(문예출판사, 1999), pp. 523-548 등.

3 국립중앙박물관 편, 『韓國繪畵』(1972), 도 140 〈유압도〉.

4 李泰浩, 「石窓 洪世燮의 生涯와 作品」, 『考古美術』 146·147(한국미술사학회, 1980), pp. 55-65; 이태호, 「19세기 회화동향과 홍세섭의 물새그림」, 『조선말기회화전』(삼성미술관 리움, 2006), pp. 152-166; 최열, 「홍세섭, 조화와 절정의 신감각」, 『美術世界』 187(2000. 6), pp. 76-80 등.

5 1925년 5월 31일자 『每日申報』 「攸堂畵伯 個人展覽」에서 '京城日報社의 來靑閣에서 열리는 유당 洪在萬의 개인전을 보도하며 영모화로 화명이 높았던 백부 홍세섭을 언급하고 있어 그의 화맥이 먼 친척 조카로 이어졌던 것'으로 보인다. 홍재만은 안중식과 조석진 화풍으로 영모화를 그렸을 뿐 아니라 사군자화, 도석인물화를 즐겨 그렸다. 관련 자료를 알려준 강민기 선배님께 감사드린다.

6 이 작품은 정동1928 아트센터의 개관을 기념해 2019년 10월 4일부터 12월 4일까지 열린 《필의 산수(筆意山水) 근대를 만나다》 전시회를 통해 일반에 다시 공개되었다.

7 이때 사진 자료를 알려준 강민기 선배님께 진심으로 감사드린다.

8 전시회는 2010년 3월 15일부터 5월 30일까지 열렸으며, 도록은 2011년 4월 발간되었다. 『추사에서 박수근까지』(일주학술문화재단·선화예술문화재단, 2011), pp. 34-41.

9 윤진영, 「구한말 서울의 한 상업가 이야기」, 『한국학 그림과 만나다』(태학사, 2011), pp. 227-255.

10 김수진, 「해외의 민화 컬렉션 11 보스턴미술관 소장 우리 민화」, 『월간 민화』(2019. 2), pp. 79-82.

11 가마우지를 그린 6폭은 〈야압도(野鴨圖)〉로 알려져 있지만, '압(鴨)'은 오리를 가리키므로 가마우지의 한자명인 '노자시(鸕鷀屎)'에서 '노(鸕)' 자를 가져오고, 해안가 바위섬에서 서식하는 점을 고려해 '해(海)' 자를 붙여 '해로도(海鸕圖)'라고 명칭을 바꿀 필요가 있다고 생각한다. 이 글에서는 '야압도' 대신 '해로도'라는 용어를 사용하였다.

12 〈비안도(飛雁圖)〉는 해안가로 날아드는 기러기를 가리키는 시의적 용어이다. 그러나 〈소상팔경도(瀟湘八景圖)〉에서도 기러기 떼가 해안가를 향해 날아드는 장면을 '평사락안(平沙落雁)'이라 하였고, 〈노안도〉에 선행하는 동작이라는 점에서 '낙안도(落雁圖)'라고 하는 것이 적절하다고 생각한다. 따라서 이 글에서는 이하 '비안도' 대신 '낙안도'라는 용어를 사용하였다.

13 장지성, 「조선중기 화조화」, 『澗松文華』 79 花卉翎毛(韓國民族美術研究所, 2010. 10), pp. 132-142.

14 이태호, 「19세기 회화동향과 홍세섭의 물새그림」, 『조선말기회화전』(삼성미술관 리움, 2006), pp. 154-155.

15 공민왕이 그린 〈천산대렵도〉는 낭선공자(朗善公子) 이우(李俁, 1637~1693)가 수장했던 《서화첩(書畵帖)》에 안견(安堅), 이상좌(李上佐), 이정(李楨), 이징(李澄) 등의 작품과 함께 실려 있으며, 숙종이 이를 감상하고 어제(御題)한 것이 『열성

어제(列聖御製)』에 남아 있다. 〈음산대렵도〉에 쓴 이하곤(李夏坤)의 글에 따르면, 이우가 죽자 〈천산대렵도〉가 호사가들에 의해 여러 폭으로 나뉘었다고 한다. 그리고 조선 후기의 이서구(李書九, 1754~1825)도 〈천산대렵도〉 잔편을 소장하였다고 한다. 劉復烈, 『韓國繪畵大觀』(文敎院, 1979), pp. 43-48; 吳世昌 편, 동양고전학회 국역, 『국역 근역서화징』 상·하(시공사, 1998), pp. 152, 594-596.

16 이러한 사실을 알려준 이승현 선생님께 감사드린다. 필자는 홍세섭 〈영모도〉 10폭 병풍이 전세(傳世) 과정에서 훼손된 사실과 관련한 간략한 내용을 「전세 과정에서 훼손된 홍세섭의 〈영모도〉 10폭 병풍」이라는 제목으로 『문화재사랑』 186호 (2020. 5)에 소개하였다.

17 원병오, 『한국동식물도감』 25 동물편(문교부, 1981), pp. 439-441; 김수일·김수만·서정화, 『한국조류생태도감』 1(한국교원대학교출판부, 2005), p. 257 등.

18 원병오, 앞의 책, pp. 389-391; 유범주, 『새』(사이언스북스, 2005), p. 326.

19 가마우지는 깃털에 기름이 없기 때문에 잠수를 한 다음에는 바위에서 날개를 펴고 말리는 모습도 자주 볼 수 있다고 한다. 『한국민족문화대백과사전』 1(한국정신문화연구원, 1991), pp. 71-72; 원병오, 앞의 책, pp. 368-369; 김수일·김수만·서정화, 앞의 책, p. 89 등.

20 원병오, 앞의 책, pp. 416-418 등.

21 『한국민족문화대백과사전』 4(한국정신문화연구원, 1991), pp. 431-432.

22 이태호, 앞의 논문(2006), p. 156.

23 이예성, 『현재 심사정 연구』(일지사, 2000), p. 177.

24 『澗松文華』 79 花卉翎毛(韓國民族美術研究所, 2010. 10), p. 22, 25 도판 참조.

25 이태호, 앞의 논문(1980), p. 55.

26 2002년 호암갤러리에서 열린 《근대의 한국미술전》에 홍세섭 작품이 3점 공개되었다. 하지만 당시 호암미술관 소장의 〈영모도〉 6점과 개인 소장의 〈영모도〉 4점(원래 8점인데 일부만 공개)은 그의 화풍과 차이가 있어 제외하였다. 『격조와 해학: 근대의 한국미술』(삼성미술관, 2002), pp. 56-63 도 I-1, I-2, I-3.

27 2006년 삼성미술관 리움에서 열린 《조선말기회화전》에서 일반에 처음 공개되었으며, 현재는 〈해로도〉와 〈낙안도〉를 제외한 8점은 병풍으로 되어 있다. 이태호, 앞의 논문, pp. 159-161. 하지만 1999년 당시 호암미술관에서 발간된 책에는 〈주로도〉, 〈매작도〉, 〈꿩과 모란도〉, 〈백로도〉, 〈국조도〉, 〈유압도〉, 〈숙조도〉, 〈노안도〉, 〈해로도〉, 〈낙안도〉의 순서로 10점이 모두 실려 있다. 『새』(호암미술관, 1999), 도2 영모도.

28 제시에 계절을 암시하는 단어나 구절이 포함되어 있다. 이태호, 앞의 논문(2006), pp. 159-161 題詩 해석 참조.

29 원병오, 앞의 책, pp. 548-550; 유범주, 앞의 책, p. 314 등.

30 '朱鷺圖'는 따오기의 한자 이름에서 빌려온 것이기 때문에 앞으로 작품명을 덤불해오라기에 맞는 명칭으로 바꾸어야 한다. 이태호, 앞의 논문(2006), p. 156.

31 원병오, 앞의 책, pp. 375-377; 유범주, 앞의 책, p. 316 등.

32 2003년 학고재에서 열린 전시회 때 처음 공개되었다. 유홍준·이태호 편, 『遊戱三昧』(학고재, 2003), 도 51.

33 이로 인해 필자는 '근대 사진과 홍세섭의 〈영모도〉 10폭 병풍'과 '홍세섭의 실사구시적 창작 태도와 상징적 의미'에서 '竹鳥圖'라고 하였다.

34 이태호, 앞의 논문(2006), pp. 157-158.

35 필자는 〈낙안도〉와 〈노안도〉를 확인하지 못하여 이 글에서는 다루지 않았다.

36 발문의 전체 내용은 다음과 같으며 기존의 해석을 근거로 필자가 약간 수정하였다. "잎이 긴 물풀이 연못에서 자라고, 진귀한 물새가 서로 좇으며 의지하네. 부르고 대답하며 서로 알아들으니, 심부름꾼에게 팔아오라 하면 한 번 웃고 돌아갈 것이네. 石窓이 趙東石 선생에게 감평을 부탁한다(葉長菰蒲水滿池 珍禽相逐更相依. 秖應自解呼應語 使者還金一笑歸. 石窓爲趙東石詞伯 玉鑑試毫)." 이태호, 앞의 논문(2006), p. 158;『澗松文華』79 花卉翎毛(한국민족미술연구소, 2010.10), p. 182 도82 도판 설명.

37 미술사학자 최열은 홍세섭의 영모화가 장축의 장식용이었다는 점을 들어 19세기 서화시장에서 거래되었을 가능성을 지적하였다. 최열, 앞의 글, p. 78.

6장 화조화가 이한복의 화단 등정기

1 "無號 李漢福 畵伯: 조선 서화계의 권위 무호 이한복 씨는 신병으로 성대병원에 입원가료 중 二十日 오전 四시 二十五분 동병원에서 마침내 별세하였다. (이하 생략)"「無號 李漢復 畵伯」,『每日新報』, 1944년 5월 21일자, 3면.

2 '기명절지도'란 동양화의 한 화제로, 꺾인 꽃가지나 과일 등의 절지(折枝)와 청동이나 자기로 된 귀중한 그릇(器皿)을 조화롭게 놓고 그린 일종의 정물화이다. 중국에서는 五代 말부터 宋代에 문인 취향의 그림으로 널리 유행하였으며, 한국에서는 제기도(祭器圖)가 고려시대에 宋으로부터 전래되었다는 기록이 있다.

3 강경희,「無號 李漢福論」(홍익대학교 대학원 회화과 동양화전공 석사학위논문, 1979), pp. 11-12.

4 「純正美術에: 東洋畵入賞者 李漢福氏談」,『東亞日報』, 1924년 5월 31일자, 2면.

5 이 화제는 허준구(강원대 인문과학연구소 소속)가 번역했으며,『조선시대 궁중장식화 특별전: 태평성대를 꿈꾸며』(국립춘천박물관 편, 2004), p. 24에 실려 있다.

6 국립중앙박물관,『근대서화-봄 새벽을 깨우다』(2019), p. 136 참조.

7 이한복은 1923년에 졸업 후 귀국하여 수송동(壽松洞)에 살았다.『매일신보』, 1923년 5월 8일자, 2면.

8 「神韻妙彩가 滿堂」,『東亞日報』, 1924년 5월 31일자, 2면.

9 『開闢』, 1924년 7월호, pp. 74-75.

10 金復鎭,「第四回 美展印象記」,『朝鮮日報』, 1925년 6월 7일자, 3면.

11 「花卉를 製作中인 東洋畵家 李漢福氏」,『每日申報』, 1925년 5월 8일자, 2면.

12 「美展作品合評(下)」,『時代日報』, 1926년 5월 24일자, 4면.

13 〈야학〉은 東京藝術大學에 존재하는지의 여부가 알려져 있지 않다.

14 「純正美術에: 東洋畵入賞者 李漢福氏談」,『東亞日報』, 1924년 5월 31일자, 2면.

15 及愚生,「書畵界로 觀한 京城」,『開闢』제48호(1924. 6), pp. 89-91. 老少筆家는 정대유, 현채, 오세창, 김돈희, 안종원이 있고, 畵家로는 소림, 심전 두 선생의 계통을 20년전부터 전수한 이도영을 비롯하여 두 선생의 전수를 직접 혹은 간접으로 받은 오일영, 김은호, 이한복, 최우석, 노수현, 이상범, 박승무, 조명선, 변관식, 김경원 등이 언급되었다.

16 安碩柱,「美展을 보고 1」,『朝鮮日報』, 1917년 5월 27일자, 3면.

17 「鮮展을 앞에 두고 예술의 성전을 찾아」,『每日申

報』, 1925년 5월 8일자, 2면.

18 이한복은 1917년에 사리원에 崔台鉉이라는 자가 군수로 부임할 때 사리원구락부에서 이도영과 함께 畵會를 열었다. 이때 이도영 때문이기는 했지만 '畵伯'이라는 칭호를 받았다.

19 『每日申報』, 1920년 12월 1일자, 3면. 이도영(화백), 이한복 외에 二條厚基(공작), 細川護立(후작), 野田卯太郎, 大倉喜八郎, 守屋(총독 비서관) 등이 관계되어 있었다.

20 「大衆藝術을 建設코저 朝鮮美術會創立」, 『東亞日報』, 1925년 12월 26일자, 5면.

21 「美術科開學期 오는 십오일에」, 『每日申報』, 1925년 10월 11일자, 2면.

22 이 운동은 1926년 3월 16일부터 17일까지 『每日申報』에 게재되었고, 한·일 서화가들의 모임인 畵友茶話會가 주동이 되었다. 여기에는 이한복을 비롯해서, 加藤松林, 堅山坦, 禿惠, 松田正雄, 廣井高雲, 大館長節 등 7인이 건의했다. 「書와 四君子는 素人藝術에 不過」, 『每日申報』, 1926년 3월 16일자, 2면; 「四君子를 除하라는 畵友會의 建議案」, 『每日申報』, 1926년 3월 17일자, 2면 참조.

23 이한복, 「東洋畵 漫談」, 『東亞日報』, 1928년 6월 23~25일자, 3면.

24 「朝鮮美展의 獨立을 計劃」, 『朝鮮日報』, 1931년 6월 6일자, 3면.

25 강경희, 앞의 논문, pp. 16-17.

26 강경희, 위의 논문, p. 16.

27 朴秉來, 『陶磁餘滴』(中央日報社, 1974), pp. 133-137.

28 한영대(박경희 역), 「수정 박병래」, 『조선미의 탐구자들』(학고재, 1997), p. 253.

29 B기자, 「陶磁器蒐集의 權威 張澤相氏 '珍品蒐集家 秘藏室歷訪」, 『朝光』, 1937년 3월, pp. 32-35; 창랑은 "선생이 가지신 자기는 몇 점이나 됩니까"라는 기자의 질문에 "네 한 천여 점 됩니다. 그중에

쓸 만한 것은 삼백여 점밖에 되지 않습니다"라고 대답했다고 한다. 김상엽, 「한국 근대의 고미술품 수장가 1: 장택상」, 『東洋古典研究』 34(2009), pp. 415-447 재인용.

30 「三千里機密室」, 『三千里』, 1936년 6월; 김상엽, 「일제시기 京城의 미술시장과 수장가 박창훈」, 『서울학연구』 37(2009. 11), pp. 223-257 재인용.

31 김상엽·황정수 편저, 『경매된 서화: 일제시대 경매도록 수록의 고서화』(시공아트, 2005) 참조.

32 「無號 李漢福氏筆」, 『每日申報』, 1928년 1월 1일자, 2면.

33 「十大畵家의 略歷」, 『東亞日報』 1940년 5월 27일자, 3면: 10대가는 이한복, 고희동, 김은호, 허백련, 박승무, 이상범, 최우석, 노수현, 변관식, 이용우였다. 작가 선정을 조선미술관장이었던 오봉빈은 1. 소림, 심전 선생에게 직접 수업한 화가, 2. 화단생활 30년을 계속한 화가, 3. 조선미술전람회에 입선 또는 특선한 화가라는 조건을 제시했다. 무호 이한복은 〈하금강〉을 출품했고, 조선미술관에는 고서화 1백점이 특별 진열되었다. 진형필, 장택상, 함진태, 한상억, 손재형, 이병직, 김명학, 박상건 등이 애장품을 찬조로 냈다고 한다.

7장 모란화와 조선미술전람회

1 이 글에서는 '모란'으로 통일하여 사용한다. 다만 작품 제목은 당시 제시된 용어를 사용한다.

2 일반적으로 사군자라 하면 생태적 특성이 유교의 이상적 인간상인 군자와 유사한 네 가지 식물, 매·난·국·죽을 일컫는다. 그러나 한국에서는 매·난·국·죽에 연꽃·소나무·모란 등을 함께 그리는 경우가 많았다. 따라서 이 글에서는 문인들이 즐겨 그린, 군자의 덕목을 상징하는 식물을 사군자류라 칭한다. 이선옥, 『사군자』(돌베개,

2011), pp. 86-90 참조.

3　『高麗史節要』충숙왕 4년 정월; 이상희, 『꽃으로 보는 한국문화』 3(넥서스 BOOKS, 2004), pp. 186-189.

4　박정혜·황정연·강민기·윤진영, 『조선 궁궐의 그림』(돌베개, 2012), pp. 41-52.

5　이상희, 앞의 책, p. 201 참조.

6　"國色朝酣酒, 天香夜染衣."

7　이상희, 『꽃으로 보는 한국문화』 1(넥서스, 2004), p. 466.

8　"牧丹 花之富貴者也"; 황건, 김달진 역, 최동호 편, 『古文眞寶』(문학동네, 2000), p. 678.

9　강희안, 이병훈 역, 『양화소록』(을유문화사, 1973), p. 156.

10　김상엽, 『소치 허련』(돌베개, 2008), pp. 126-130.

11　하영휘 해제, 『조선의 정취, 그 새로운 감성』(홍익대학교박물관, 2006).

12　조선미술전람회는 1922년 창설 당시 1부 동양화, 2부 서양화·조각, 3부 서로 나뉘었으며, 이때 사군자는 1부인 동양화부에 포함되었다. 제3회(1924)부터 3부에 서 및 사군자부가 개설되어, 1부 동양화, 2부 서양화·조각, 3부 서·사군자로 제10회(1931)까지 운영되었다. 제11회(1932)부터는 3부 서·사군자가 폐지되고 사군자가 동양화부로 통합되었다. 그리고 2부에서 조각이 빠지고, 공예부가 신설되어 1부 동양화, 2부 서양화, 3부 공예로 정비되었다. 제14회부터는 3부에 공예와 함께 조각이 추가되어 제23회(1944)까지 지속되었다.

13　동양화부(但シ第三部ニ屬スルモノハ之ヲ除ク), 서 및 사군자(主トテ墨色ヲ用ヰ簡單ナル畵). 『조선미술전람회 도록』 제3회-제10회.

14　『조선미술전람회 도록』 제1회, pp. 2-3.

15　김현숙, 「근대기 서·사군자관의 변모」, 『한국미술의 자생성』(한길아트, 1999), pp. 469-494.

16　정호진, 「조선미술전람회 연구: 제1부 동양화를 중심으로」(성신여자대학교 대학원 박사학위논문, 1999), pp. 186-190; 이선옥, 앞의 책, pp. 98-99.

17　"人孰不欲富貴孰能思義."

18　이승만, 「제7회 선전 만감」, 『매일신보』, 1928년 5월 17일자.

19　일기자, 「8회 미전 인상」, 『중외일보』, 1929년 8월 31일자.

20　서성혁, 「해강 김규진의 회화 연구」(고려대학교 문화재학 협동과정 석사학위논문, 2008), p. 77.

21　김주경, 「제10회 조미전평」, 『조선일보』, 1931년 6월 9일자.

22　이성혜, 「20세기 초, 한국 서화가의 존재 방식과 양상: 수암 김유탁을 중심으로」, 『한문학보』 21(우리한문학회, 2009), pp. 535-561.

23　교육서화관 개설에 대해서는 『황성신문』, 1907년 7월 10일자 참조.

24　이성혜, 「20세기 초, 한국 서화가의 존재 방식과 양상: 해강 김규진의 서화 활동을 중심으로」, 『동양한문학연구』 28(동양한문학회, 2009), pp. 225-286 참조.

25　『경성신보』 1927년 6월 1일자; "소화선지(小畵宣紙) 반절(半折) 6원. 중화선지(中畵宣紙) 반절 8원. 견본(絹本) 3척(尺) 15원. 광본(絖本) 5척 20원." 『매일신보』, 1928년 12월 4일자.

26　조선미술전람회 제10회(1931)에 출품한 〈난죽병풍〉에 대해 김규진은 500원이라는 판매 가격을 제시했다. 김소연, 「김규진의 『해강일기』」, 『美術史論壇』 16·17(한국미술연구소, 2003), p. 397.

27　강민기, 「근대 전환기 한국 화단의 일본화 유입과 수용」(홍익대학교 대학원 박사학위논문, 2004), pp. 159-174.

28　김현숙, 「조선미술전람회의 관전 양식: 동양화부를 중심으로」, 『한국근대미술사학』 15(한국근대미술사학회, 2005), pp. 162-172.

29 황정현, 「「조선미술전람회」의 화조화 연구: '조선인 작품'을 중심으로」(이화여자대학교 대학원 석사학위논문, 2005) pp. 20-21.

30 『동아일보』, 1939년 6월 2일자; 『매일신보』, 1939년 6월 2일자.

31 윤희순의 사실주의 미술론에 관해서는 최정주, 「1930~1940년대 윤희순의 미술비평」, 『한국근대미술사학』 10(한국근대미술사학회, 2002) pp. 33-62 참조.

32 윤희순, 「第十回 朝美展評」, 『동아일보』, 1931년 5월 31일자.

33 윤희순, 「第十回 朝美展評」, 『동아일보』, 1931년 6월 9일자; 윤희순, 「第十一回 朝鮮美展의 諸現象」, 『매일신보』 1932년 6월 1~8일자; 최정주, 앞의 논문, pp. 33-62 참조.

34 김현숙, 「한국 동양주의 미술의 대두와 전개 양상」, 『한국근대미술과 시각문화』(조형교육, 2002), pp. 165-188.

35 김현숙, 「한국 근대미술에서의 동양주의 연구: 서양화단을 중심으로」(홍익대학교 대학원 박사학위논문, 2001), pp. 109-110.

36 "鴛鴦之誼得若 葡萄之多男子 牡丹之富貴 □又食碧桃之壽."

37 길진섭, 김용준, 김규택, 정현웅, 윤희순, 김환기, 이승만이 지인이었던 조풍연의 결혼을 기념하여 만든 7폭 화첩 중 한 폭이다. 조풍연, 「결혼기념 화첩에 담긴 우정」, 『계간미술』 36(중앙일보사, 1985), pp. 115-122.

38 윤희순, 「사군자의 예술적 한계: 松齋 蘭屛展을 보고」, 『매일신보』, 1941년 3월 30일자.

39 최정주, 앞의 논문, pp. 33-62; 윤희순, 「서도전각의 미: 水母人 정해창 씨 개인전을 보고」, 『매일신보』, 1941년 3월 8일자.

40 윤희순, 「灘月 個展을 보고: 화조화의 진로를 명시」, 『매일신보』, 1941년 10월 4일자.

41 대한민국미술전람회는 창설 당시 5개 부분으로 나뉘어 동양화부·서양화부·조각부·공예부·서예부(사군자 포함)로 이루어졌다. 그러나 제23회(1974)에는 서예부와 사군자부가 따로 운영되었다. 대한민국미술전람회 도록은 제6회(1957)부터 간행되었다.

42 "若敎解語應傾國 便是無情也動人."

43 "東君封作萬花王 更賜珍華出尙方."

44 "富貴如華 壽考如石 祝賀西江大學創立."

45 "자기 위치를 확고히 수립한 후에 그 방향으로 돌진한다면 필연적으로 우리가 지닌 일본적인, 노예적인 모든 추한 껍데기는 벗겨질 것이요 … 우리가 찾아 방황한 조선적인 특질도 발견된 것이며, 나중에 가서는 이조 말엽 이후 폐쇄되었던 조선적인 동양화의 부흥을 얻을 수 있고 … 일종 고질적인 우리들의 비예술 관념과 깊이 뿌리박힌 일본적인 습관을 현재에 있어서 여하히 처리할 것인가….", 김기창, 「해방과 동양화의 진로」, 『조형예술』 1(조선조형예술동맹, 1947); 이구열, 『근대 한국화의 흐름』(미진사, 1984), pp. 159-160 재인용.

46 이인범 편, 「백영수(1922~)의 기억」, 『한국 최초의 순수 화가 동인 신사실파』(유형국미술문화재단, 2008), pp. 184-207.

3부
중국 고분을 장식한 화조영모화

8장 당나라 고분벽화와 화조화

1 초당(初唐), 성당(盛唐), 중당(中唐), 만당(晩唐)은 당대 시문학의 발전 단계에 따라 당을 편의상 네 시기로 구분한 것으로, 명나라 고병(高棅)의

「당시품휘(唐詩品彙)」에서 완성됐다. 초당은 고조(高祖)의 무덕(武德, 618)부터 예종(睿宗)의 태극(太極, 712)까지 약 95년간이며, 성당은 현종(玄宗)의 개원(開元, 713)부터 대종(代宗)의 영태(永泰, 766)까지 약 50년간, 중당은 대종의 대력(大曆, 766)부터 경종(敬宗)의 보력(寶曆, 827)까지 약 60년간, 그리고 만당은 문종(文宗)의 태화(太和, 827)부터 소선제(昭宣帝)의 천우(天祐, 907)까지 약 80년간을 가리킨다.

2 당대 고분벽화의 화조화에 대한 연구 논문은 다음과 같다. 陈佳仪,「从唐代木薯壁画谈早期中国花鸟画」,『学术研究』2007年 2月, pp. 84-85; 李星明,「唐代和五代墓室壁画中的花鸟画」,『南京艺术学院报』2007年 1月, pp. 51-57; 侯波,「唐墓花鸟题材壁画试析」,『四川文物』2003年 第1期, pp. 38-42; Ellen Johnston Laing, "Auspicious Motifs in Ninth-to Thirteenth-Century Chinese Tombs," *Ars Orentalis*, Vol.33 (2003), pp. 32~75; 张道森·吴伟强,「安阳出土唐墓花鸟部分的艺术价值」,『安阳师范学院学报』2001年 第6期; 罗世平,「观王公淑墓壁画〈牡丹芦雁图〉小记」,『文物』1996年 第8期, pp. 78-83.

3 金鎭順,「南北朝时期墓葬美术研究: 以绘画题材为中心」, 中国社会科学院博士学位论文, 2005年, pp. 57-71.

4 楊泓,「北朝美术考古壁画篇」,『美术考古半世纪』(文物出版社, 1997), pp. 226-227.

5 侯旭东,「东晋南北朝佛教天堂地狱观念的传播与影响: 以游冥间传闻为中心」,『佛教研究』1999, p. 248.

6 侯旭东,「论南北朝时期造像风气产生的原因」,『文史哲』1997年 第5期, pp. 60-64.

7 동위와 북제 시대의 묘가 집중적으로 분포한 지역은 당시 정치 중심지였던 업성[鄴城, 지금의 하북성 자현(磁縣)]과 군사적 중심지였던 진양[晉

陽, 지금의 산서성 태원(太原)] 일대로, 업성에서 출현한 벽화 양식을 일컬어 '업성양식'이라고 한다. 이러한 벽화 양식은 진양 지역에까지 영향을 미쳐 북주 후기의 전형적인 벽화 양식으로 자리 잡는다.

8 侯旭東, 앞의 논문(1997), pp. 61-63.

9 여여공주는 동위의 승상인 고환의 아홉 번째 아들 고담(高湛)의 아내이자 유연[柔然, 여여(茹茹)]의 가한[可汗, 칸(Khan)인 아나괴(阿那瓌)의 손녀로, 이름은 여질지연(閭叱地連)이다. 13세가 되던 550년에 사망했다. 여여공주 묘에 대해서는 磁县文化馆,「河北磁县东魏茹茹公主墓发掘简报」,『文物』1984年 第4期, pp. 1-15 참조.

10 이와 관련한 기록은『위서(魏書)』,「효종제(孝靜帝)」에 등장한다. 興和3年冬十月, "孝靜帝詔文襄王與君臣於麟趾閣議定新制, 幷頒於天下. 與制度的修訂相配合, 東魏武定年間朝廷曾下令對墓葬制度進行整肅." 杨效俊,「东魏·北齐墓葬的考古学研究」,『考古与文物』2000年 5期, p. 84.

11 金鎭順, 앞의 논문, pp. 22-23의 표4.

12 동진시대의 산수 그림은 화조 그림과 마찬가지로 인물 중심의 고사가 펼쳐지는 무대의 배경이나 공예품의 장식 도안으로 사용되었다. 동진의 고개지(顧愷之)가 그린〈낙신부도권(洛神賦圖卷)〉에는 인물의 배경으로 묘사된 산수가 등장한다. 산수의 모습은 인물에 비해 치졸하며, 크기도 훨씬 작게 그려졌다. 이러한 산수 그림은 늦어도 남북조시대에 이르러 독자적인 화목으로 자리 잡았던 것으로 판단된다. 고개지의〈열녀인지도권(烈女仁智圖卷)〉에는 ㄷ자로 쳐진 삼선병풍(三扇屛風) 뒤에 산수 그림이 단독으로 묘사된 것이 보이지만, 후대의 모사본이기 때문에 동진 시기에 산수병풍이 존재했는지에 대해서는 의문의 여지가 있다. 그러나 북조시대 무덤에서 출토된 석장구[石欌]의 묘주 초상(墓主肖像) 뒤로 산수가 그려

진 병풍이 등장해, 북조시대에 이르러 산수화가 인물의 배경에서 벗어나 하나의 화목으로 다루어졌음을 짐작할 수 있다.

13 당대 초기의 화조화는 궁정 상류층의 관심 속에서 발전했는데, 황실 귀족들 가운데 한왕(韓王) 이원창(李元昌), 등왕(滕王) 이원영(李元嬰), 강도왕(江都王) 이서(李緒) 등은 매미, 참새, 벌, 나비 등의 날짐승 그림으로 이름이 났다.

14 설직과 관련한 내용은 杨菱菱, 「试述吐鲁番唐墓花鸟壁画的艺术价值」, 『視覺殿堂』, p. 85; 陈佳仪, 「从唐代木薯壁画谈早期中国花鸟画」, 『学术研究』 2007年 2月, p. 84; 白巍, 「唐代墓室壁画艺术风格初探」, 『陕西师范大学学报』 第30卷 第2期(2001.6), p. 95.

15 張彦遠, 『歷代名畵記』 9卷, 「薛稷條」, "尤善花鳥人物雜畵, 畵鶴知名."

16 張彦遠, 『歷代名畵記』(人民美術出版社, 1963), p. 181, "屛風六扇鶴楊, 自稷始也"

17 周景玄, 『唐朝名畵錄』(四川美術出版社, 1985), p. 23, "最長於花鳥, 折枝草木之妙, 未之有也. 或觀其下筆輕利, 用色艷明, 窮羽毛之變態, 尋花卉之芳妍."

18 황휴복(黃休復)의 『익주명화록(益州名畵錄)』에는 당 말 오대(五代) 초의 등창우도 절지 화조화에 능했으며, 필치와 설색에서 변란의 영향을 받았다고 언급하고 있다. 이는 변란식의 화조화가 중·만당 시기에 이미 유행하고 있었음을 시사한다.

19 주밀(周密)의 『지아당잡초(志雅堂雜鈔)』, "邊鸞〈葵花〉, 五色, 花心皆凸出, 數蜂皆抱花心不去."

20 탕후(湯垕)의 『화감(畵鑑)』 권1, "唐人花鳥, 邊鸞最爲馳譽, 大抵精於設色, 濃艶如生."

21 李星明, 앞의 논문, p. 54 참조.

22 이러한 화조 소재들은 길상을 상징하는 단어들과 발음이 동일하여, 복을 희구하는 의미를 지니고 있다. 예를 들어 비둘기[鳩]는 구(久)와 발음이

같아 장수 내지는 영원을 상징하며, 원숭이[猴]는 제후[候] 같은 높은 관직을, 벌[蜂]은 풍요로움[豐]을, 참새[雀]는 높은 벼슬[爵]을 상징한다. 또한 연꽃[蓮]은 지속적인 것[連]을 상징한다.

23 중·만당 시기와 오대의 화조화 소재가 민간화되고 야일화풍이 유행하는 것에 대해서는 李星明, 앞의 논문, p. 54.

24 张建林, 「唐墓壁画中的屏风画」, 『远望集: 陕西省考古研究所华诞四十周年纪念文集』 下卷(陕西人民美术出版社, 1998), p. 720.

25 『貞觀政要』 「擇官」, 太宗, "惟恐都督·刺史堪養百姓以否, 故於屛風上錄其姓名, 坐臥恒看, 在官如有善事, 亦具列於名下."

26 张建林, 앞의 논문, p. 721.

27 白巍, 앞의 논문, pp. 89-98.

28 宿白, 「西安地区的唐墓壁画的布局和内容」, 『考古学报』 1982年 第2期, pp. 137-154.

29 당대 벽화에서 인물병풍화가 처음 등장하는 것은 668년 왕선귀(王善貴) 고분벽화로, 이러한 인물병풍화의 전통은 남북조시대부터 계승된 것이다. 张建林, 앞의 논문, p. 728 참조.

30 이 고사 속의 주인공은 남자인데, 이러한 고사 그림은 금승촌 7호 묘 벽화에서도 보았듯이 비교적 유행했던 벽화 소재이다. 이는 당대 초기에 유행했던 감계적 인물화의 영향으로 볼 수 있다. 이 인물들은 대부분 남북조시대의 고분벽화에 유행했던 수하인물도의 구도를 따르고 있다. 당대 장안 일대에서 유행했던 이러한 감계적 성격의 병풍인물도는 신강 투루판 아스타나 당묘 216호에서도 발견되어, 장안에서 유행한 회화 양식이 주변 지역에까지 그 영향력을 미쳤음을 알 수 있다.

31 영태공주 묘의 조영 시기인 706년은 중종의 재위 기간으로, 문헌에 따르면 이때 설직에 의해 육선선학병풍도가 처음 창안되어 유행했다고 한다. 따라서 이 시기 무덤 내부에 운학이 등장하는 것

도 당시의 회화 조류를 반영하고 있는 것으로 해석할 수 있다.

32 변란의 주요 활동 기간은 당 정원 연간(785~805)으로, 8세기 말에서 9세기 초에 해당한다. 변란은 당 덕종대(780~805)의 궁정화가로, 벼슬에서 물러난 뒤 가난으로 인해 산서 지역, 지금의 진성(晉城)과 장치(長治) 등으로 들어가 일생을 화조화에 전념했다고 한다. 그는 산서에서 활동하면서 귀족 취향의 화조화가 아닌 민간 취향의 화조 소재들을 작품으로 많이 남겼는데, 이는 당 말의 화조화풍에 막대한 영향을 끼치며 오대 야일화풍 화조화 발전의 초석이 된 것으로 평가된다.

33 실생활에서 병풍은 주로 탑(榻)이라고 하는 좁고 길다란 평상이나 침대 같은 가구의 뒷면과 양옆에 설치됐다.

34 陳安利·馬咏钟,「西安王家坟唐代唐安公主墓」,『文物』1991年 第9期, pp. 19-20.

35 李星明, 앞의 논문, p. 52.

36 张道森·吳伟强,「安阳出土唐墓花鸟部分的艺术价值」,『安阳师范学院学报』2001年 第6期, pp. 42-43.

37 당·송대의 태호석 열풍과 관련해서는 杨晓山·秦柯译,「石癖及其形成的忧虑: 唐宋诗歌中的太湖石」,『风景园林』2009年 第5期, pp. 81-89.

38 李星明, 앞의 논문, pp. 52-53.

39 곽약허(郭若虛)의 『도화견문지(圖畵見聞志)』 1권에는 오대와 북송의 황전 부자의 그림을 기술하면서 "금분발합" 양식이라고 언급하고 있다. 특히 『선화화보』 16권에는 황전의 〈마노분발합도(瑪瑙盆鵓鴿圖)〉 1건과 〈죽석금분발합도(竹石金盆鵓鴿圖)〉 3건, 황거보의 〈죽석금분희합도(竹石金盆戲鴿圖)〉 3건, 황거채의 〈호석금분발합도(湖石金盆鵓鴿圖)〉 1건과 〈모란금분자고(牧丹金盆鷓鴣)〉 2건이 수록되어 있어, 북송대에 이르기까지 이러

한 양식의 화조화가 유행했음을 알 수 있다.

40 내몽골 소오달맹옹우특기(昭烏達盟翁牛特旗) 오단진(烏丹鎭) 해방영자(解放營子)의 요대묘 가운데 〈쌍봉대명도(雙鳳對鳴圖)〉 벽화가 발견되었는데, 역시 화면 중앙에 금분이 있고 양쪽에는 봉황새 각 한 마리가, 뒤에는 모란과 나는 새가 그려져 있어 전체 구도가 '금분발합' 형식에 속함을 알 수 있다.

41 北京市海淀区文物管理所,「北京市海淀区八里庄唐墓」,『文物』1995年 第11期, pp. 45-53.

42 당시 모란 감상의 유행 정도에 대해서는 罗世平, 앞의 논문, p. 80 참조. 모란의 부귀적 속성에 대해서는 『본초강목』의 "여러 꽃들 가운데 모란이 제일이며, 작약이 두 번째이다. 고로 세상에서는 모란을 화왕이라고 하며, 작약을 꽃의 재상이라 한다"와 『선화화보』「화조서론」의 "고로 꽃 가운데는 모란과 작약, 날짐승 가운데는 난봉(鸞鳳)과 공취(孔翠)가 부귀를 나타낸다"라는 내용을 통해 알 수 있다.

43 侯波, 앞의 논문, p. 41; 白巍, 앞의 논문, pp. 89-98.

9장 꽃으로 장식된 중국의 벽화
———————

1 唐代 고분벽화의 화조화에 대해서는 李星明,『唐代墓室壁畵研究』(陝西人民美術出版社, 2005), pp. 360-377; 李星明,「唐代和五代墓室壁画中的花鸟画」,『南京艺术学院报』2007年 1月, pp. 51-57; 侯波,「唐墓花鸟题材壁画试析」,『四川文物』2003年 第1期, pp. 38-42; Ellen Johnston Laing, "Auspicious Motifs in Ninth-to Thirteenth-Century Chinese Tombs," *Ars Orientalis*, Vol.33 (2003), pp. 32-75; 羅世平,「觀王公淑墓壁画〈牡丹芦雁图〉小记」,『文物』1996年 第8期, pp. 78-83; 김진순,

「중국 당대 고분벽화의 화조화 등장과 전개」,『미술사연구』26(미술사연구회, 2012), pp. 267-300 참조.

2 五代 시대의 벽화 고분에 대하여는 河北省文物研究所,『五代王處直墓』(文物出版社, 1998); 鄭以墨, 「五代王处直墓壁画形式风格的来源分析」,『南京艺术学院学报』(2010년 2월); 咸陽市文物考古研究所 編著,『五代馮暉墓』(重慶出版社, 2001) 등 참조.

3 唐代의 병풍화에 대해서는 张建林,「唐墓壁画中的屏风画」, 周天游 編,『唐墓壁畵硏究文集』(三秦出版社 , 1998), pp. 227-239 참조.

4 도판〈深山會棋圖〉는 羅世平, 김원경 譯,「遼代 墓室壁畵의 발굴과 연구」,『미술사논단』19(2004), p. 92 참조.

5 鄭以墨,「五代王处直墓壁画形式风格的来源分析」,『南京艺术学院学报』2010년 2月, pp. 26-27.

6 도판은 河北省文物研究所,『五代王處直墓』(文物出版社, 1998), 도 18의 왼쪽.

7 咸陽市文物考古研究所 編著,『五代馮暉墓』(重慶出版社, 2001).

8 적절한 예로는『中國美術全集』工藝美術編 2 陶瓷 中(上海人民美術出版社, 1988), 도 129, 130, 150, 192, 197 등을 들 수 있다.

9 〈鴛鴦曼草文金壺〉는『大唐王朝の華: 都·長安の女性たち』(兵庫縣立歷史博物館, 1996), 도 2;〈龍鳳葡萄唐草文碗〉은『唐の女帝·則天武后とその時代展』(東京國立博物館, 1998), 도 76에서 찾아볼 수 있다.

10 杭州市 文物考古所,「浙江臨安五代吳越國 康陵發掘簡報」,『文物』(2000.2), pp. 4-34. 이 벽화들의 채색 도판은 徐光翼 主编,『中国出土壁画全集』10(科學出版社, 2012), pp. 70-73 참조.

11 十二支에 대한 보다 자세한 내용은 한정희,「고려 및 조선 초기 고분벽화와 중국 벽화와의 관련성 연구」,『동아시아 회화교류사』(사회평론, 2012),

pp. 133-140 참조.

12 도판은『잔치 풍경: 조선시대 향연과 의례』(국립중앙박물관, 2009), pp. 120-121 참조.

13 羅世平, 김원경 譯,「遼代 墓室壁畵의 발굴과 연구」,『미술사논단』19(2004), pp. 87-128.

14 遼의 벽화에 대해서는 羅春政,『遼代繪畵与壁畵』(遼寧畵報出版社, 2002); 孫建華 編,『內蒙古遼代壁畵』(文物出版社, 2009) 등 참조.

15 李淸泉,『宣化遼墓: 墓葬藝術與遼代社會』(文物出版社, 2008); 河北省文物研究所,『宣化遼墓』上·下(文物出版社, 2001).

16 李淸泉,「宣化遼墓壁畵中的備茶圖與備經圖」,『藝術史研究』4(中山大學藝術史研究中心, 2002), pp. 365-387.

17 이 점은 보기에 따라 다르게 보일 수도 있으나 벽화 화훼도의 전체 흐름에서 본다면 넝쿨로 된 화훼 표현의 변형 사례 중 하나라고 생각된다.

18 Ellen Johnston Laing, "Auspicious Motifs in Ninth to Thirteenth Century Chinese Tombs," *Ars Orientalis*, Vol.33 (2003), pp. 32-75. 이 글에는 화훼의 명칭이 이 세상에서 추구하는 용어들과 어떻게 치환되어 활용되었는지에 대해 자세히 언급되어 있다. 대개는 발음이 유사한 것이 이용되었다.

19 실측도는 河北省文物研究所,『宣化遼墓』上(文物出版社, 2001), 도 75에서 찾아볼 수 있다.

20 河北省文物研究所,『宣化遼墓』上(文物出版社, 2001), 도 140.

21 張恭誘墓의 병풍화 벽화의 길상적인 측면에 대해서는 Ellen Johnston Laing, "Auspicious Motifs in Ninth to Thirteenth Century Chinese Tombs," *Ars Orientalis,* Vol.33 (2003), pp. 56-58 참조. 이와 유사한 병풍화는 張世古의 무덤에도 있다.

22 이에 대해서는 鄭以墨,「五代王處直墓壁画形式,

风格的来源分析」,『南京艺术学院学报』2010年 2
月, p. 29 참조. 薛稷에 대해서는 陈佳仪,「从唐代
木薯壁画谈早期中国花鸟画」,『学术研究』2007年 2
月, p. 84; 白巍,「唐代墓室壁画艺术风格初探」,『陕
西师范大学学报』第30卷 第2期(2001.6), p. 95; 李
星明,『唐代墓室壁畫研究』(陕西人民美術出版社,
2005), pp. 378-379.

23 張彦遠,『歷代名畫記』(人民美術出版社, 1963), p.
 181.

24 이 묘는 장씨 집안 묘와는 다른 구역에 있는 것이
 다. 이 밖의 도판들은 徐光冀 主编,『中国出土壁画
 全集』1(科學出版社, 2012), pp. 189-193 참조.

25 이 무덤의 다른 벽화들은 徐光冀 主编,『中国出土
 壁画全集』3(科學出版社, 2012), pp. 139-143 참
 조.

26 도판은『考古』(1963, 8), p. 5, 도 1-2, p. 6, 도 1-2
 와 Ellen Johnston Laing, "Auspicious Motifs in
 Ninth to Thirteenth Century Chinese Tombs,"
 Ars Orientalis, Vol.33 (2003), p. 53 참조.

27 내몽골 자치구의 下灣子 5호묘에도 아름다운 요
 대의 화훼도가 전하고 있다. 도판은 徐光冀 主编,
 『中國出土壁画全集』3 內蒙古(科學出版社, 2012),
 pp. 220-221 참조.

28 자세한 내용은 Richard Barnhart, Peach Blos-
 som Spring (The Metropolitan Museum of Art,
 1983), p. 27 참조.

29 송과 금의 벽화에 대해서는 鄭州市 文物考古研究
 所,『鄭州宋金壁畫墓』(科學出版社, 2005);『中國
 美術全集』墓室壁畫(文物出版社, 1989), pp. 134-
 181; 지민경,「北宋·金代 裝飾古墳의 소개와 기초
 분석」,『미술사논단』33(2011), pp. 203-233 참
 조.

30 이 시기의 벽화에 관한 글은 많지만 특별히 화훼
 도에 대해 분석한 글은 찾아보기 어렵다.

31 이 벽화가 포함된 섬서성 감천현 유하만촌(柳下
 灣村) 금묘의 벽화는 예술성이 상당히 뛰어나다.
 문인들의 묵죽화를 장식으로 사용할 만큼 소재
 선택에 여유가 있으며,「효자전」장면을 그린 그
 림도 창의적이고 회화적이다. 이 분묘의 다른 벽
 화는 徐光冀 主編,『中国出土壁画全集』7 陝西 下卷
 (科學出版社, 2012), pp. 431-445 참조.

10장 금나라의 동물 초상화〈소릉육준도〉

1 金代의 산수화에 대해서는 다음을 참조. Susan
 Bush, "Clearing after Snow in the Min Moun-
 tains' and Chin Landscape Painting," Oriental
 Art, Vol. 11, no. 3 (1965), pp. 163-172; Susan
 Bush, "Chin Literati Painting and Landscape
 Traditions," National Palace Museum Bulletin,
 Vol. 21, no. 4-5 (1986), pp. 1-26; Susan Bush,
 "Yet again 'streams and Mountains without
 End'," Artibus Asiae, Vol. 48 (1987), pp. 197-
 223; Stephen Little, "Travelers among Valleys
 and Peaks: A Reconsideration of Chin Land-
 scape Painting," Artibus Asiae, Vol. 41, no. 4
 (1979), pp. 285-308; 李宗慬,「讀金李山風雪杉松
 圖札記」,『故宮季刊』14(1980), pp. 19-60; 小川裕
 充,「武元直の活躍年代とその制作環境について: 金
 王寂『鴨江行部志』所錄『龍門招隱圖』」,『美術史論
 叢』8(1992), pp. 67-75; 余輝,「藏匿於宋畫中的金
 代山水畫」,『開倉典範: 北宋的藝術與文化研討會論
 文集』(臺北: 國立故宮博物院, 2008), pp. 215-247;
 박은화,「金代의 산수화와 華北山水畫風의 전승」,
 『미술사학보』32(2009), pp. 161-185.

2 金代의 고분벽화에 대해서는 汪小洋,『中國墓室繪
 畫研究』(上海: 上海大學出版社, 2010), pp. 234-
 242 참조; 이 외에 繁峙山 岩山寺의 벽화에 대
 한 논고 두 편과 金代 御容에 대한 문헌적 고찰을

시도한 논고 한 편이 있다. 이에 대해서는 각각 Patricia Eichenbaum Karetsky, "The Recently Discovered Chin Dynasty Murals Illustrating the Life of the Buddha at Yen-shang-ssu, Shan-si," *Artibus Asiae*, Vol. 42, no. 4 (1980), pp. 245-260; Ellen Johnston Laing, "Chin 'Tartar' Dynasty(1115~1234) Material Culture," *Artibus Asiae*, Vol. 49, no. 1 (1988·1989), pp. 73-126; 王艷雲, 「金代御容及奉安制度」, 『故宮博物院院刊』 139(2008), pp. 79-88 참조.

3 중국 말 그림의 전개에 대해서는 Robert E. Harrist, "The Horse in Chinese Painting," *Power and Virtue: The Horse in Chinese Art* (China Institute Gallery, 1997), pp. 17-51 한정희, 「중국의 말 그림」, 『한국과 중국의 회화』(학고재, 1999), pp. 141-169; 홍선표, 『고대 동아시아의 말 그림』(한국마사회 마사박물관, 2001), pp. 44-191; Bill Cooke, *Imperial China: The Art of the Horse in Chinese History* (Kentucky Horse Park, 2000), pp. 27-62; Hou-mei Sung, "Horse," *Decoded Messages: The Symbolic Language of Chinese Animal Painting* (Cincinnati Art Museum, 2009), pp. 171-206 참조.

4 "颯露紫 平東郡時乘 驪前中一箭 西第一紫鷰 氣讐三川 威凌八陣 紫鷰超躍 骨騰神俊."

5 "拳毛騧 平劉闥時乘 前中六箭背三箭 西第二黃馬黑喙 弧矢載戢 氛埃廓淸 月精按轡 天駟橫行."

6 "白蹄烏 平薛仁杲時乘 色四蹄俱白 西第三純黑 回鞍定蜀 倚天長劍 追風駿足 聳轡平隴."

7 "特勒驃 平宋金剛時乘 東第一黃白色 喙微黑色 應策騰空 承聲半漢 入險摧敵."

8 "靑騅 平竇建德時乘 足驚電影 神發天機 策茲飛練 定我戎衣."

9 "什伐赤 平世充建德時乘 東第三純赤色前中四箭背中一箭 瀍澗未靜 斧鉞申威 朱汗騁足 靑旌凱歸."

10 丘行恭에 대해서는 張撝之 外, 『中國歷代人名辭典』上(上海古籍出版社, 2006), p. 441 참조.

11 馬海艦·郭瑞, 『唐太宗昭陵石刻瑰寶』(三秦出版社, 2007), pp. 11-12.

12 건륭제는 1778년에 친히 당 태종과 소릉육준을 상찬하는 내용의 〈昭陵石馬歌〉를 써서 〈소릉육준도〉와 같은 두루마리에 장황하기도 하였다. 〈소릉석마가〉는 聶崇正, 『晋唐兩宋繪畵 花鳥走獸』(上海科學技術出版社, 2004), pp. 234-235 참조.

13 趙秉文에 대해서는 胡傳志, 『金代文學硏究』(安徽大學出版社, 2000), pp. 181-200 참조.

14 "唐太宗六馬圖 唐史云 丘行恭 京兆郡城人 武德初 爲秦府將 初從討王世充戰 邙山太宗 欲嘗賊虛實 與十數騎衝出陣 後多所殺傷 而限長堤與諸騎相失 唯行恭從賊騎追及 流矢著太宗馬 行恭回射之發無虛鏃 賊不敢前 遂下扐箭以已馬進太宗 步執長刀 大呼導之 斬數人突陣而還 貞觀中 詔琢石爲人馬象 拔箭狀 立昭陵闕前 以旌武功云."

15 "雒陽趙霖所畵 天閑六馬圖 觀其筆法圓熟淸勁 度越儕侶 向時曾上梵林精舍覽一貴家寶藏韓干畵明皇射鹿幷試馬二圖 乃知少陵丹靑引爲實錄也 用筆神妙 凜凜然有生氣 信乎人間神物 今歸之越邸 不復見也 襄城王持此圖 欻若昨夢間耳 霖在世宗時待詔 今日藝苑中無此奇筆 惜乎韓生之道絶矣 因題其側云 閑閑醉中 殊不知爲何等語耶 庚辰七月望日."

16 조병문은 제발에서 작품은 '천한육마도'라고 지칭되기도 하는데, 이때 '천한(天閑)'이란 황제의 마구간을 의미하는 용어이다. 따라서 천한육마란 '황제의 여섯 마리 말'을 뜻한다.

17 李葆力, 『金代書畵家史料匯編』(人民美術出版社, 2010), p. 88.

18 待詔제도에 대한 자세한 사항은 韓剛, 『北宋翰林圖畵院制度淵源考論』(河北敎育出版社, 2007), pp. 33-73 참조.

19 金代의 궁정회화에 대해서는 鈴木敬, 『中國繪畵

史 中之一(南宋・遼・金)』(吉川弘文館, 1984), pp. 242-243; 徐書城・徐建融, 『中國美術史 宋代』上(齊魯書社・明天出版社, 2000), p. 53 참조.

20 이러한 金代 궁정회화 나름의 틀은 世宗에 의해 처음으로 정비되었고, 뒤를 이어 章宗이 이를 조정, 완성하였다. 鄧喬彬, 『宋代繪畫研究』(河南大學出版社, 2006), p. 539.

21 昭陵에 대해서는 胡元超, 『大唐盛世: 唐太宗與昭陵』(三秦出版社, 2005); 《昭陵六駿》 석각에 대해서는 史岩, 『中國美術全集 26 隋唐彫塑』(北京人民美術出版社, 2006), pp. 35-36; 馬海艦・郭瑞, 앞의 책, pp. 3-29 참조.

22 郭若虛, 박은화 역, 『圖畫見聞誌』(시공사, 2005), p. 497; 세 갈래로 묶으면 '三花馬', 다섯 갈래로 묶으면 '五花馬'라 지칭한다. 이러한 말갈기 장식은 사산조 페르시아에서 3~4세기경 등장하여 중앙아시아를 거쳐 7세기경 중국에 유입되었다. 이에 대한 자세한 사항은 深井晉司, 「三花馬・五花馬の起源について」, 『東洋文化研究所紀要』 43(1965), pp. 83-108 참조.

23 蘇軾, 「書李將軍三鬃馬圖」, 『東坡題跋』. 여기에서는 孫丹姸・馬琳, 『中國畫題跋手冊』(上海書畫出版社, 2001), p. 258에서 재인용.

24 〈오우도〉의 경우 구미에서는 宋代의 양호한 모사본으로 보는 견해가 많지만, 중국에서는 唐代의 희소한 진작으로 보는 것이 지배적이다. 어느 쪽이든 〈오우도〉는 높은 신빙성을 보장받고 있는 작품이다. James Cahill, *An Index of Early Chinese Painters and Paintings* (University of California Press, 1980), p. 9; 周林生, 『中國名畫賞析 魏晉五代繪畫』(河北教育出版社, 2004), pp. 104-106.

25 馬海艦・郭瑞, 앞의 책, p. 4.

26 〈步輦圖〉는 구미학자들에 의해 송대의 양호한 모본으로 의심받아왔는데, 徐邦達에 의해 실제로 송대의 모본임이 확인되었다. James Cahill, 앞의 책, p. 23; 周林生, 앞의 책, p. 71.

27 金維諾, 「閻立本與尉遲乙僧」, 『中國美術史論集』上(黑龍江美術出版社, 2003), p. 159.

28 金維諾, 「〈步輦圖〉與〈凌淵閣功臣圖〉」, 『中國美術史論集』上(黑龍江美術出版社, 2003), pp. 170-173; 李星明, 『唐代墓室壁畫研究』(陝西人民美術出版社, 2004), p. 255.

29 〈牧馬圖〉, 〈照夜白圖〉의 경우 후대의 모본으로 보는 견해가 지배적이나, 韓幹의 양식을 비교적 잘 담고 있는 작품으로 인정된다. 이 두 작품에 대한 Jame Cahill의 견해는 Jame Cahill, 앞의 책, pp. 10-11 참조; 韓幹에 대한 자세한 사항은 蔡星儀, 「曹霸 韓幹」, 『中國歷代畫家大觀 兩晉南北朝隋唐五代』(上海人民美術出版社, 1998), pp. 251-280; 〈조야백도〉에 대한 자세한 사항은 Maxwell K. Hearn, *How to Read Chinese Painting* (Metropolitan Museum of Art, 2008), pp. 6-9 참조.

30 Susan Bush, The Chinese Literati Painting: Su Shih to Tung C'hi Ch'ang (Harvard University Press, 1971), p. 88-89에서 재인용.

31 위의 책, pp. 25-27에서 재인용.

32 金 章宗의 서화 수장에 대해서는 外山軍治, 「金章宗收藏の書畫について」, 『神田博士還曆記念 書誌學論集』(平凡社, 1957), pp. 531-539 참조.

33 徐書城・徐建融, 앞의 책, p. 53.

34 岳仁, 『宣和畫譜』(湖南美術出版社, 2002), p. 31, 287.

35 금 세종에 대해서는 鄧元初, 『中國皇帝要錄』(海潮出版社, 1991), pp. 458-467; 劉肅勇, 『金世宗傳』(三秦出版社, 1986) 참조.

36 금대 역사의 연구 경향에 대해서는 김위현, 「金연구」, 『중국학계의 북방민족 국가 연구』(동북아역사재단, 2008), pp. 305-373 참조.

37 李錫厚・白濱・周峰, 『遼宋西夏金史』(福建人民出版

社, 2005), pp. 279-280.

38 景愛, 「金世宗的用人政策」, 『北方文物』 11(1987), pp. 74-75.

39 周峰, 「《貞觀政要》在遼, 西夏, 金, 元四朝」, 『北方文物』 97(2009), p. 76.

40 唐 太宗에 대해서는 丸山松幸, 윤소영 역, 「당 태종」, 『제국의 아침』(솔, 2002), pp. 99-176; 황충호, 『제왕 중의 제왕 당태종 이세민』(아이필드, 2008) 참조.

41 都興智, 「金代皇帝的"春水秋山"」, 『北方文物』 55(1998), p. 67.

42 위의 글.

43 중국 역사·문화적 맥락에서 말의 기능에 대해서는 孟古托力, 「騎兵基本功能檢討: 兼釋馬文化」, 『北方文物』 48(1996), pp. 81-87 참조.

4부
중국 명·청시대 성행한 화조화

11장 강남 문인들의 원예 취미와 꽃들의 향연

1 田中豊藏, 「中國花鳥畵のに於ける二種の傾向」, 『中國美術の研究』(東京: 二玄社, 1970), pp. 125-134; 小川裕充, 「中國花鳥畵の時空: 花鳥畵から花卉雜花へ」, 『中國の花鳥畵と日本』 花鳥畵の世界 第10卷 (東京: 學習研究社, 1983), pp. 92-107.

2 화초와 화목을 그린 화훼화는 꽃과 새, 벌레를 그린 화조화와 초충도, 새와 짐승 그림을 뜻하는 영모화(翎毛畵)와 함께 화조화의 범주로 다루어져 왔으며, 현재에도 화조화의 세부 항목으로 다루어지는 경우가 많다. 명대 이전에는 대체로 화조화에 포괄되다가 16세기경부터 꽃 그림을 의미하는 '화훼'라는 용어가 사용되었으며, 이후 청대에

일반화된 것으로 보인다.

3 許淑眞, 『華夏之美·花藝』(臺北: 幼獅文化事業公司, 1987), pp. 16-17.

4 文震亨, 『長物志』 卷2, "吳中菊盛時 好事家必取數百本 五色相間 高下次列 以供賞玩 此以誇富貴容則可. 若眞能賞花者 必覓異種 用古盆盎植一枝兩枝 莖挺而秀 葉密而肥 至花發時 置几榻間 坐臥把玩 乃爲得花之性情."

5 沈周, 『石田詩選』 卷9, 「吳元玉邀賞牧丹分韻」; 史鑑, 『西村集』 卷7, 「菊花記」.

6 高濂, 『四時幽賞錄』, 『叢書集成續編』 第63冊 史部 (上海書店出版社, 1994), pp. 781-791; 邱仲麟, 「明清江浙文人的看花局與訪花活動」, 『淡江史學』 18(淡江大學歷史學系, 2007), pp. 92-103.

7 合山究, 「明清時代における愛花者の系譜」, 『文學論輯』 28(九州大學敎養部 文學研究會, 1982), pp. 95-123.

8 劉紅娟, 「明末淸初的咏花詩與士人心態變遷」, 『鄭州大學學報(哲學社會科學版)』 第45卷 第4期(鄭州大學, 2012), pp. 131-134; 大木 康, 「黃牧丹詩會: 明末淸初江南文人點描」, 『東方學』 99(東方學會, 2000), pp. 33-46.

9 合山究, 「明清時代における花の文學の諸相」, 『文學論輯』 30(九州大學敎養部 文學研究會, 1984), pp. 91-135; 陳萬益, 『晩明小品與明季文人生活』(大安出版社, 1988), pp. 37-84.

10 合山究, 「明清時代における花譜の盛行: 目錄と解題」, 『文學論輯』 29(九州大學敎養部 文學研究會, 1984), pp. 63-92.

11 高濂, 『遵生八牋』 卷16, 「燕閒淸賞牋」 下, '花竹五譜'; 薛鳳翔, 『亳州牧丹史』.

12 邱仲麟, 「花園子與花樹店: 明淸江南的花卉種植與園藝市場」, 『歷史語言研究所集刊』 78(中央研究院 歷史語言研究所, 2007), p. 494; 王世懋, 『學圃雜疏』.

13 都穆, 『聽雨紀談』, "凡花木之異者 多人力所爲 種樹

家謂 若楝樹上接梅花 則花如墨梅. 黃白二菊 各去半
幹而合之 其開花黃白相半, 以蓮茢投罌中 經年移
種 則發碧花." 朱倩如, 『明人的居家生活』(宜蘭: 明
史研究小組, 2003), p. 137에서 재인용.

14 宋立中, 「論明淸江南鮮花消費及其社會經濟意義」,
『雲南師范大學學報(哲學社會科學版)』第39卷 第3
期(雲南師范大學, 2007), p. 46; 王稚登, 「虎丘花市
茉莉曲」; 田汝成, 『西湖遊覽志』卷13, 「壽安坊」; 彭
大翼, 『山堂肆考』卷27, 「花市」.

15 黃省曾, 『吳風錄』, "朱勔子孫 居虎丘之麓 尙以種藝
疊山爲業 遊於王侯之門 俗呼花園子 其貧者 歲時擔
花鬻於城市 而桑麻之事衰矣."

16 合山究, 「明淸時代における花の文化と習俗」, 『中
國文學論集』13(九州大學 中國文學會, 1984), pp.
142-186.

17 Craig Clunus, *Superfluous Thing: Material
Culture and Social Status in Early Modern Chi-
na*(Chicago: University of Illinois Press, 1991),
pp. 116-148; 王鴻泰, 「閒情雅致: 明淸間文人的生
活經營與品賞文化」, 『故宮學術季刊』第22卷 第1期
(國立故宮博物院, 2004), pp. 69-97; 尹貞粉, 「明末
(16~17세기) 문인문화와 소비문화의 형성」, 『明
淸史研究』23(명청사학회, 2005), pp. 255-283;
王鴻泰, 「雅俗的辨證: 明代賞玩文化的流行與思想
關係的交錯」, 『新史學』17卷 4期(三民書局, 2006),
pp. 73-143; 이은상, 「명말 강남 문인들의 물질문
화 담론에 관한 試論」, 『中國學』36호(대한중국학
회, 2010), pp. 185-207.

18 巫仁恕, 「江南園林與城市社會: 明淸蘇州園林的社
會史分析」, 『中央研究院近代史研究所集刊』第61
期(中央研究院近代史研究所, 2008), pp. 1-61; 郭
明友, 「明代蘇州園林史」(蘇州大學 博士學位論文,
2011), pp. 152-164.

19 黃省曾, 『吳風錄』, "今吳中富豪 競以湖石築峙奇峰
陰洞 至諸貴占據名島 以鑿鑿而嵌空妙絶 珍花異木

錯映闌圃. 雖閭閻下戶 亦飾小小盆島爲玩."

20 王心一, 『蘭雪堂集』卷4, 「歸田園居記」, "自樓折南
皆池 池廣四五畝 種有蓮荷 雜以荇藻 芬萌灼灼 翠
帶栀栀. … 蘭雪堂 東西則桂樹爲屏 其後則有山如幅
縱橫皆種梅花. … 涵靑, 有拂地之垂楊 長大之芙蓉
雜以桃梨 牧丹海棠芍藥 大半爲予之手直. … 飼蘭館
庭有舊石數片 玉蘭海棠, 高可蔽屋 頗堪幽坐. … 延
綠 每至春月 山茶如化 玉蘭如雪." 陳從周·蔣啓霆
選編, 趙厚均 注釋, 『園綜』(上海: 同濟大學出版社,
2004), pp. 232-234에서 재인용.

21 王世貞, 『弇州續稿』卷59, 「弇山園記 二」, "入門 則
皆織竹爲高垣 旁蔓紅白薔薇荼蘼月季丁香之屬 花時
雕繢滿眼 左右叢發 不廱而馥 取岑嘉州語 名之曰 惹
香徑"; 「弇山園記 三」, "度始有門 則左溪而右池. 循
池而南 其蔭皆竹 藩之曰瓊瑤塢. 塢內皆種紅白縹梅
四色桃百本 李僅二十之一 瓊言紅瑤言白也."

22 獨樂園圖는 Ellen J. Liang, "Qiu Ying's Depic-
tion of Sima Guang's Dulon Yuan and the
View from the Chinese Garden," *Oriental Art*,
Vol. 36 No. 4(Winter, 1987/88), pp. 375-380;
余佩瑾, 「從《獨樂園圖》看文徵明與仇英風格的異
同」, 『故宮學術季刊』第8卷 第4期(國立故宮博物院,
1991), pp. 298-309을 참조.

23 Craig Clunus, 앞의 책, pp. 78-79.

24 문헌상 남조시대에 성립된 병화는 주로 불교 공
양에 사용되다가 당대에 순수 감상용 문화로 발
전했고, 송대에 문인아사(文人雅士)의 보편적인
활동으로 받아들여졌다. 분경 또한 한대에서 남
북조시대까지 초보적인 단계를 보이다가 당대에
궁정과 부귀가를 중심으로 발전했으며, 송대에는
민간으로 확산되어 품종의 확대와 기술의 발전을
불러왔다.

25 Kathleen Ryor, "Nature Contained: Penjing and
Flower Arrangement an Surrogate Gardens in
Ming China," *Orientations*, Vol. 33(2002), pp.

68-75; 유순영, 「明代 강남 문인들의 원예 취미와 화훼화」(홍익대학교 대학원 미술사학과 박사학위논문, 2018), pp. 55- 71; 同著, 「명대 瓶花·盆景圖: 강남 문사들의 자기표현과 취향」, 『온지논총』 제61집(온지학회, 2019), pp. 179-220.

26 원굉도 저·심경호 외 역, 『역주 원중랑집』(소명출판, 2004), p. 380.

27 高濂, 『遵生八牋』 卷16, 「燕閒淸賞牋」 下, '瓶花三說'; 張謙德, 『瓶花譜』; 袁宏道, 「瓶史」.

28 王鏊, 『姑蘇志』 卷14, 「風俗」과 주19 참조.

29 高濂, 『遵生八牋』 卷7, 「起居安樂牋」 上, '高子盆景說'.

30 주영(朱縷)의 자(字)는 청보(淸父), 호는 소송(小松)으로 소전(小篆)과 행초, 산수화에 뛰어났다. 나무로 불상을 잘 만들었고, 명사(名士)들과의 교유가 끊이지 않았다고 한다. 國立中央圖書館 編輯, 『明人傳記資料索引』(文史哲出版社, 1965), p. 152; 邱仲麟, 앞의 논문, p. 503.

31 高起元, 『客座贅語』 卷1, 「花木」, "几案所供盆景 舊惟虎刺一二品而已. 近來花園子自吳中運至 品目益多. 虎刺外 有天目松瓔珞松海棠碧桃黃楊石竹瀟湘竹水冬靑水仙小芭蕉枸杞銀杏梅華之屬. 務取其根幹老而枝葉有畵意者 更以古瓷盆 佳石安置之 其價高者一盆可數千錢."

32 고연희, 「韓·中 翎毛花草畵의 政治的 性格」(이화여자대학교 대학원 미술사학과 박사학위논문, 2012), pp. 100-118.

33 서방달에 따르면, 심주는 목계의 진작을 보고 제발을 남겼으나 현전 작품은 명대 임모작이라고 보았다. 후대에 심주의 제발에 임모한 작품을 덧붙인 것으로 파악했으며, 대만 국립고궁박물원에는 같은 이름의 또 다른 명대 임모작이 전하고 있다. 肖燕翼, 「沈周的寫意花鳥畵」, 『故宮博物院院刊』 1990年 3期(北京: 文物出版社, 1990), pp. 74-84.

34 沈周, 『石田詩選』, 「題雜花卷子」, 「花果雜品二十種卷」; 祝允明, 「石田佳果圖卷」; 王稚登, 「沈啓南水墨花卉幷題卷」(『式古堂書畵匯考』); 王穀祥, 〈花卉圖卷〉(廣州美術館) 제발.

35 蕭平, 「陳道復對于"吳門畵派"的繼承與變革」, 『吳門畵派硏究』(紫禁城出版社, 1993), pp. 317-325; 單國霖, 「墨中飛將軍 花卉豪一世陳淳花鳥花藝術」, 『榮寶齋』 2003年 第1期(榮寶齋, 2003), pp. 5-29.

36 "辛丑秋日 偶從湖上來 逗留胥江之上 故人出名花美酒 相賞忘歸 解舟時 則花已在舟上 足知故人知我淸癖. 旣至田舍 秉燭對花 籬落頓增奇事. 不敢忘惠 戲寫此紙復之 所謂名花卽茱萸也."

37 蕭平, 『陳淳』(吉林美術出版社, 1994), pp. 8-9.

38 여기에는 오관, 문징명, 오혁(吳奕), 채우(蔡羽), 전동애(錢同愛), 탕진(湯珍), 왕수(王守), 왕총(王寵), 장령(張靈)이 참여했다. 林莉娜, 「陳淳的寫意水墨花卉」, 『故宮文物月刊』 324(國立故宮博物院, 2010. 3), p. 89. 진순의 5세손 진인석(陳仁錫)이 편찬한 『진백양집(陳白陽集)』에는 제화시 외에 영물시(詠物詩)를 비롯해 많은 작품이 수록되어 있어 시인으로서의 면모를 확인할 수 있다.

39 배규하, 『중국서법예술사』 하(이화문화출판사, 2000), pp. 283-284.

40 제화시가 없는 화면 구성은 1535년에 그린 〈화훼도〉(천진시 예술박물관 소장)에서부터 확인되며, 상해박물관 소장 1536년 작품부터 사계절 순서를 보이는 화훼도권이 제작되었다.

41 蕭平, 앞의 논문, p. 323; 孫梅芳, 「陳淳寫意花鳥畵藝術之淺析」(國立臺灣藝術大學 碩士學位論文, 2006), p. 91.

42 명대 수묵사의화의 발전은 선지(宣紙) 사용과도 관련이 깊다. 許耀文, 「明代寫意花鳥畵形成的社會因素與風格之發展」, 『故宮文物月刊』 131(國立故宮博物院, 1994), pp. 10-11.

43 林莉娜, 「陳淳寫意水墨花卉」, 『故宮文物月刊』

324(國立故宮博物院, 2010), p. 97.

44 "余留城南凡數日 雪中戲作墨花數種 忽有湖上之興 乃以釣艇續之 須知同歸於幻耳"(《墨畵釣艇圖卷》); "右墨花數種 閑居弄筆 流連春光 不計工拙也. 以詠物情云爾."(《花卉圖卷》, 1544)

45 "余自幼好寫生 往往求爲設色工致 但恨不得古人三味 徒煩筆硯 殊索興趣 近年來老態日增 不得能事少年馳驅 每閑邊輒作此藝 然已草草水墨"(《花瓶牡丹圖》, 1543); "古人寫生自馬遠 徐熙而下 皆用精緻設色 紅白青綠必求肖似物物之形 無纖毫遺者 蓋眞得其法矣. 余少年口有心於此 旣而想造化生物萬有不同 而同類者又秉賦不齋 而形體亦異. 若徒以老孃精力從古人之意 以貌似之 鮮不見遺類物之哨矣."(《漫興花卉冊》) 蕭平, 앞의 책, p. 32에서 재인용.

46 "道復遊我門 遂擅出蘭之譽 觀其所作四時雜花 種種皆有生意 所謂略約點染而意態自足 誠可愛也."

47 Louis Yuhas, "The Landscape Art of Lu Chih(1496~1576)"(Ph.D. Dissertation, University of Michigan, 1979), pp. 78-113; 王輝庭, 「明代畵家陸治其人其畵」, 『故宮文物月刊』115(國立故宮博物院, 1992), pp. 46-65; 查律, 「從令丹靑妙入神 懶與探微作後: 明代陸治其人其畵」, 『榮寶齋』2011年第9期(榮寶齋, 2011), pp. 6-31.

48 "此卷倣錢舜擧筆意 昔年余在京邸貞素先生作也." 國立故宮博物院 編, 『故宮書畵圖錄』19(國立故宮博物院, 1992), p. 256.

49 姜文文, 「吳門花鳥畵的雙胞案: 陸治《仙圃長春圖》與魯治《百花圖》研究」, 『議藝份子』第13期(國立中央大學 藝術學研究所, 2009), pp. 49-72. 북경 고궁박물원 소장 〈원소해착도(園蔬海錯圖)〉와 〈백화도(百花圖)〉에서 그의 역량이 잘 드러나며, 청대 추일계(雛一桂)의 『소산화보(小山畵譜)』에 명대의 대표적인 화훼화가로 올라 있다.

50 "昔年湖上共論文 此日花前又見君 草色依然初過雨 山容不改舊看雲 盃停欲問青天月 醉裡猶書白練裙 回首相思成往迹 畵橋煙柳帶斜曛 岐雲魯治(《明人書畵扇冊》)."

51 "余於繪事無所師 靜觀物化自得之 尙論古人深慚入室 況花木之生 各臻其妙 枝葉蓓蕾 極其幾微 毫髮小殊 桃李莫瓣 尤造花之巧 終成物者也. 嘉靖丙辰 謝客山居 聊涉玄賞 杯酒之余 頗適筆硯 乘興展素 種種摹索漫成此卷 贊諸造化 以爲何如 造化無言 余自得師矣. 九月九日吳山人岐雲魯治子畵補記."

52 何樂之, 「徐渭」, 『中國歷代畵家大觀: 明』(上海人民美術出版社, 1998), pp. 251-263; 저우스펀(周時舊) 지음·서은숙 옮김, 『서위』(창해, 2005).

53 邱仲麟, 「明淸江浙文人的看花局與訪花活動」, 『淡江史學』18(淡江大學歷史學系, 2007. 9), pp. 87-88.

54 Kathleen Ryor, "Bright Pearls Hanging in the Marketplace: Self-Expression and Commodification in the Painting of Xu Wei," (Ph.D. Dissertation, New York University, 1998), pp. 144-155.

55 "陳家豆酒名天下 朱家之酒亦其亞 史甥親携八升來 如椽大卷令吾畵 小白連浮三十杯 指尖浩氣響如雷…", 『文人畵粹編』5, 中國篇: 徐渭 董其昌(東京: 中央公論社, 1986), p. 166; 왕백민(王伯敏)에 의하면 서위가 주로 사용한 생지(生紙)는 수분을 응집시키기 어려워 발묵한 후에 다시 물을 더했다고 한다. 또한 윤기가 나도록 먹에 아교를 섞어 사용했는데, 이는 먹의 점성이 강해지고 농도가 높아지게 하여 먹만을 사용하는 것보다 농담의 스펙트럼이 더 넓어지는 효과를 볼 수 있다고 한다. 왕야오팅(王輝庭) 지음, 오영삼 옮김, 『중국회화산책』(아름나무, 2007), pp. 105-106.

56 何樂之, 앞의 글, p. 266.

57 여백 전체에 담묵을 가한 것도 새로운 표현으로, 주지면과 손극홍을 거쳐 『십죽재서화보』로 이어진다.

58 "老夫遊戲墨淋漓 花草都將雜四時. 莫怪畵圖差兩筆

近來天道夠差池.”『中國繪畫全集』15(文物出版社·浙江人民美術出版社, 2000), 도판설명 p. 3.

59 “五十九年貧賤身 何曾忘念洛陽春 不然豈少胭脂在 富貴花將墨寫神.” 서위의 제화시는 저우스펀(周時奮) 지음·서은숙 옮김, 앞의 책; 李周炫, 「徐渭 自畫自題詩 硏究」(서울대학교 대학원 중어중문학과 석사학위논문, 2010)을 참조.

60 黃建軍, 「鉤花點葉芳妍秀 豪素恒春妙亦眞略論周之冕花鳥畫藝術」, 『榮寶齋』2010年 第11期(榮寶齋, 2010), pp. 6-25.

61 朱萬章, 「鉤花點葉 動靜相諧 周之冕二件作品」, 『收藏家』2005年 6期(北京市文物局, 2005), p. 50.

62 『弇州續稿』卷170, 「周之冕花卉後」, “勝國以來 寫花草者 無如吾吳郡 而吳郡自沈啓南之後 無如陳道復 陸叔平. 然道復妙而不眞 叔平眞而不妙 周之冕之似能擅兩子之長.”

63 『石渠寶笈三篇』, 「題周之冕百花圖卷」.

64 손극홍의 생몰년은 1532~1610, 1532~1611, 1533~1611년으로, 기록마다 차이를 보인다.

65 James Cahill, *The Distant Mountains: Chinese Painting of the Late Ming Dynasty*(New York: Weatherhill, 1982), pp. 66-68; 유순영, 「孫克弘의 淸玩圖: 명 말기 취미와 물질의 세계」, 『美術史學報』제42집(미술사학연구회, 2014), pp. 143-171.

66 고연희, 앞의 논문, pp. 110-111.

12장 화훼화가 추일계와 『소산화보』

1 추일계의 생애에 대한 보다 자세한 사항은 潘文協, 『鄒一桂生平考與小山畫譜校箋』(中國美術學院出版社, 2012), pp. 9-71 참조. 건륭제와의 관계 및 궁정에서의 활동에 대해서는 姜又文, 「一個淸代詞臣畫家的科學之眼?; 以鄒一桂(1686~1772) 爲例, 兼論考據學對其之影響」(國立中央大學藝術學硏究所 碩士論文, 2010), pp. 98-122; 朱光耀, 「鄒一桂及其《小山畫譜》硏究: 兼論淸代詞臣画風的形成與審美趣味」(南京藝術學院 博士學位論文, 2011), pp. 99-131 참조.

2 추일계처럼 문인관료와 궁정화가를 겸한 인물의 경우, 중국 연구에서는 주로 '사신화가' 혹은 '중신(重臣)화가'라는 명칭을 사용하고 있다. 청대 궁정의 사신화가들에 대해서는 曉波, 「淸代重臣書畫及行情」, 『中外文化交流』(2009년 11期), pp. 30-33; 朱光耀, 위의 논문, pp. 65-98 참조.

3 운수평의 회화가 추일계 등 청대 궁정화가들에게 미친 영향에 대해서는 邱馨賢, 「惲派沒骨花鳥硏究」(國立臺北藝術大學 碩士學位論文, 2002), pp. 121-144 참조.

4 추일계에 대한 연구는 사실상 국외에서도 그리 많다고 하기는 어려우며, 중국어권에서도 2000년대 들어서야 학위논문이 발표되었다(주 1의 논문 참조). 최근 청대 궁정미술에 대한 연구가 활발한 상황이지만 추일계를 비롯해 궁정에서 활동했던 사신화가들의 화훼, 화조화에 대한 연구는 아직 그리 많지 않아 앞으로 다양한 연구가 필요하리라 생각한다. 국내 연구에서는 조선시대 화훼, 화조화 연구에서 신명연(申命衍) 등의 화풍과 비교하기 위해 간략하게 언급되는 정도이다.

5 『소산화보』는 18, 19세기에 여러 번 출판되어 다양한 본이 알려져 있으며, 여러 총서류에 집록되어 있다. 이 글에서는 그중 1808년 출간된 판본을 영인한 『叢書集成初編』1643(中華書局, 1985)에 수록된 원문을 주로 참고하였다.

6 鄒一桂, 『小山畫譜』(1808), 『叢書集成初編』1643(中華書局, 1985), p. 1.

7 위와 같음.

8 운수평의 화론에 대해서는 갈로(葛路), 강관식 역, 『중국회화이론사』(돌베개, 2010), pp. 464-

469 참조.

9 鄒一桂, 앞의 책, p. 27.

10 《백화도권(百花圖卷)》이 대표적인 예이다. 이 그림에 대해서는 朱敏, 「淸艶之筆競美藝林: 鄒一桂的花卉創作及藝術思想」, 『中國歷史博物館館刊』(2000, 2期), pp. 133-140 참조.《백화도권》은 건륭제를 위해 그린 것이며, 『명청회화(明淸繪畵)』(국립중앙박물관, 2010)에서는 옹정제와 관련하여 서술하였는데 이는 오류이다. p. 174.

11 鄒一桂, 앞의 책, p. 13.

12 위와 같음.

13 위의 책, p. 22.

14 본문에서 보록류로 논한 서적의 기준은 청대 '사고전서(四庫全書)'의 자부(子部) 분류에 따랐다. '사고전서'에 수록된 보록류 목록은 선우훈만·신정근·김동민, 「四庫全書總目提要의 주해와 해설」(한국연구재단 연구성과물, 2009), pp. 1302-1451 참조. 보록류 서적의 범주 및 정의와 기원에 대해서는 현영아, 「四部 分類法의 分析的 研究」(成均館大學校大學院 博士學位論文, 1987), pp. 41-42; 안예선, 「宋代 文人의 취미생활과 譜錄類 저술」(『중국어문논총』39, 2008) 참조.

15 康熙帝 撰, 『御定廣群芳譜』, 『國學基本叢書』132(臺灣商務印書館, 1968) 참조.

16 鄒一桂는 저명한 학자이자 수장가인 黃叔琳(1672~1756) 등과 선후배로 교유했으며, 고증학자이자 금석학자인 翁方綱(1733~1818)이 어린 시절 동향의 黃叔琳 밑에서 배우며 영향을 받은 것으로 잘 알려져 있다. 鄒一桂와 학자들과의 교유관계에 대해 보다 자세한 내용은 姜又文, 앞의 논문, pp. 30-53 참조.

17 鄒一桂, 앞의 책, pp. 27-30.

18 위의 책, p. 34.

19 위의 책, p. 46.

20 姜又文, 앞의 논문, pp. 105-106.

21 《묵묘주림》전권은 현재 대만 국립고궁박물원에 소장되어 있다. 이 화책에 대한 보다 자세한 사항은 王明玉, 「由《墨妙珠林》集冊看乾隆初期對漢文化傳統的整理」(國立臺灣師範大學 碩士學位論文, 2014) 참조.

22 이러한 성격의 청대 궁정화보에 대해서는 李湜, 「藝術的科學科學的藝術: 淸代宮廷畵譜」, 『紫禁城』(2004, 第02期), pp. 87-103 참조. 聶璜의 『海錯畵譜』, 蔣廷錫의 『鵪鶉譜』, 余省의 『仿蔣廷錫鳥譜』, 화가가 알려지지 않은 『牡丹譜』, 『菊譜』 등 다수의 예가 소개되어 있다.

23 鄒一桂, 앞의 책, p. 1.

24 위의 책, p. 32.

25 위의 책, p. 2.

26 위와 같음.

27 위의 책, p. 3.

28 위의 책, p. 2.

29 위의 책, p. 3.

30 위의 책, p. 4.

31 위와 같음.

32 위의 책, pp. 4-5.

33 여기에 인용한 시는 소식의 「觀棋」이다. 소식의 화론에 대해서는 갈로(葛路), 강관식 역, 앞의 책, pp. 217-239 참조.

34 '畵無常工以似爲工學無常師以眞爲師'. 여기에 인용한 글은 백거이의 「記畵」이다.

35 鄒一桂, 앞의 책, p. 33.

36 여기서 인용한 시는 두보의 「奉先劉少府新畵山水障歌」이다.

37 위와 같음.

38 鄒一桂, 앞의 책, p. 32.

39 곽약허의 글은 곽약허, 박은화 역, 『도화견문지』(시공아트, 2005), pp. 563-564 참조.

40 鄒一桂, 앞의 책, p. 38.

41 위의 책, p. 39.

42 위의 책, p. 32. 葛路, 앞의 책, pp. 469-470 참조.

43 鄒一桂, 앞의 책, p. 43.

44 위의 책, p. 32.

13장 청 왕조 초기 문인화의 근대성

1 중국에서 遺民畵家, 일본에서 禪僧畵家, 서구에서 個性主義者로 불리는 경향이 있는 이들에 대하여 한국에서의 대세는 정치색, 종교색이 덜한 서구의 포괄적인 용법을 따르는 것이다. 제임스 캐힐, 조선미 역, 『중국회화사』(열화당, 1978), pp. 229-262; 마이클 설리반, 한정희 외 역, 『중국미술사』(예경, 1999), pp. 229-235; 한정희 외, 『동양미술사』(미진사, 2007), pp. 177, 232-234.

2 팔대산인에 대해서는 王方宇 編, 『八大山人論集』(臺北: 國立編譯館 中華叢書編審委員會, 1985); Wen Fong, "Stages in the Life and Art of Chu Ta(1626~1705)," Archives of Asian Art, Vol. 40 (1987), pp. 6-23; Wang Fangyu and Richard Barnhart, Master of the Lotus Garden: The Life and Art of Bada Shanren, 1626~1705 (New Haven: Yale University Press, 1990); 辛動, 「八大山人의 화풍과 후대에 미친 영향」(홍익대학교 대학원 석사학위논문, 2002. 12); 저우스펀(周時奮), 서은숙 역, 『팔대산인』(도서출판 창해, 2005) 등을 참고하였다. 석도에 대해서는 Richard Edwards, The Painging of Tao-chi, 1641~ca. 1720 (Ann Arbor: Museum of Art, University of Michigan, 1967); Marilyn and Shen Fu, Studies in Connoisseurship: Chinese Painting from the Arthur M. Sackler Collection (Princeton: Princeton University Press, 1973); 中村茂夫, 『石濤: 人と藝術』(東京: 東京美術, 1985); Jonathan Hay, Shitao: Painting and Modernity in Early Qing China (New York: Cambridge University Press, 2001); 최순택, 「石濤의〈羅浮山色畵冊〉의 眞僞問題에 대한 고찰」, 『미술사연구』 제5호(1991), pp. 89-117; 리차드 에드워즈, 한정희 역, 『中國 山水畵의 세계』(예경, 1992), pp. 129-189; 이병희, 「石濤 山水畵의 회화적 특성 연구」(홍익대학교 대학원 석사학위논문, 2000. 6) 등을 참고하였다.

3 文貞姬, 「反四王의 근대적 과제: 중국의 미술교육과 미술사」, 『미술사학』(2004), pp. 215-242; 同著, 「石濤, 近代의 個性이라는 평가의 시선」, 『美術史論壇』 제33호(2011. 12), pp. 111-137; 李周玹, 「20世紀 中國 畵壇의 石濤 認識」, 『中國史研究』 제35집(2005. 4), pp. 373-412.

4 王方宇 編, 앞의 책, pp. 525-532.

5 汪世淸 編, 『石濤詩錄』(石家庄: 河北敎育出版社, 2006), pp. 318-321, 18-19.

6 于安瀾 編, 『畵史叢書』第三冊(上海: 上海人民出版社, 1963) 참조.

7 鄭秉珊, 「八大與石道」, 王方宇 編, 앞의 책, p. 247.

8 陳鼎, 「瞎尊者傳」, 『留溪外傳』卷3, "南越人得其片紙尺幅 寶若照乘".

9 리차드 에드워즈, 한정희 역, 앞의 책, p. 137; 汪繹辰, 『大滌子題畵詩跋』; 李斗, 『揚州畵舫錄』卷2, 「草河錄」下.

10 Jonathan Hay, 앞의 책, p. 2, 주 3 및 圖 187; 鄭秉珊, 앞의 논문, p. 251; Marilyn and Shen Fu, 앞의 책, pp. 241-243.

11 팔대산인, 석도가 양주화파에 미친 영향은 李周玹, 「華嵒의 生涯와 藝術」(홍익대학교 대학원 석사학위논문, 1992. 11); 李仁淑, 「板橋 鄭燮의 繪畵世界와 우리나라 繪畵界에 끼친 영향」(영남대학교 대학원 석사학위논문, 1996. 6); 辛動, 앞의 논문; 蔣有情, 「18세기 揚州畵派의 전통회화에 대한 인식과 반영」(홍익대학교 대학원 석사학위논문,

2004. 12); 金惠英, 「李鱓(1686~約1762)의 花鳥畵 研究」(홍익대학교 대학원 석사학위논문, 2006. 6) 참조.

12 中村茂夫, 앞의 책, pp. 102-103; Jonathan Hay, 앞의 책, p. 105, 圖 59, 60.

13 Marilyn and Shen Fu, 앞의 책, pp. 210-223; 鄭 秉珊, 앞의 논문, p. 246.

14 Marilyn and Shen Fu, 위의 책, pp. 52-53; 中 村茂夫, 앞의 책, pp. 216-222. 鳴六은 黃律의 字 이다. 최근 다음의 도록에서 《贈黃律山水冊》으 로 소개되었다. Peter C. Sturman and Susan S. Tai, eds., *The Artful Recluse: Painting, Poetry, and Politics in Seventeenth-Century China* (Santa Barbara and New York: Santa Barbara Museum of Art in association with DelMonico Books, 2012), pp. 253-255.

15 Wang Fangyu and Richard Barnhart, 앞의 책, p. 62, 주139 참조.

16 王方宇, 「八大山人和石濤的共同友人」, 王方宇 編, 앞의 책, pp. 449-466; 傅申, 「八大石濤的相關作 品」, 王朝聞 主編, 『八大山人全集』第5卷 [南昌: 江 西美術出版社, 2000(『八大石濤書畫集』, 臺北: 臺北 歷史博物館, 1984 前載)], pp. 1265-1270; Wang Fangyu and Richard Barnhart, 앞의 책, pp. 62-64. 〈探梅圖卷〉 이하 관련 화책에 관해서는 Rich-ard Vinograd, "Reminiscences of Ch'in-huai: Tao-chi and the Nanking School," *Archives of Asian Art* 31(1977~78), pp. 6-31; Marilyn and Shen Fu, 앞의 책, pp. 186-201.

17 Marilyn and Shen Fu, 위의 책, p. 219, 圖 11; 鄭 秉珊, 앞의 논문, pp. 245-246; 郭味蕖, 「明遺民畫 家八大山人」, 王方宇 編, 앞의 책, p. 255. 程抱犢 과 程京萼이 동일 인물임은 1697년경에 王仲儒 (1634~1698)가 지은 「抱犢翁靑溪洗硯行 爲程葦華 作」(『西齋詩集』 수록)에서 확인된다. 王方宇, 앞의 논문, p. 456.

18 Wang Fangyu and Richard Barnhart, 앞의 책, p. 62.

19 위의 책, pp. 157-160, 圖 91, cat. 39.

20 보다 자세한 내용은 박효은, 앞의 논문(2012), p. 401.

21 Wang Fangyu and Richard Barnhart, 앞의 책, p. 63, 圖 77과 부록 C 107.

22 위의 책, pp. 189-191, 圖 112, cat. 59 및 p. 63, 주146.

23 박효은, 「南京과 揚州를 그린 17~18세기 중국 산 수화와 후원자」, 『미술사학』 36(2018), pp. 271-272.

24 박효은, 「石濤의 1696年作 《淸湘書畫稿》에 구현된 詩畵의 境界」, 『美術史學』 21(2007), pp. 11-12.

25 박효은, 앞의 논문(2018), p. 271.

26 退翁에 대한 기존 논의는 王方宇, 앞의 논문, pp. 458-459. 退翁을 程道光으로 주목한 것은 Jona-than Hay, 앞의 책, pp. 168-169과 圖 97, p. 335; 汪世淸, 앞의 책, pp. 250, 254, 259와 pp. 310 의 주221, p. 312의 주 230. 望綠堂主人에 대해서 는 汪世淸의 고증을 따랐다.

27 Jonathan Hay, 앞의 책, pp. 132-135 및 圖 27, 77, 79, 130 참조. 《寫蘭冊》은 汪繹辰, 앞의 책, pp. 44-50 참조. 현재 파첩된 이 화첩에는 蘭 외에 梅, 竹, 菊, 水仙 등이 그려져 있었는데, 洪嘉植은 '수 천 폭(數十百幅)', 黃雲은 '십만 폭(千百幅)'이라 했으므로 엄청난 巨帙의 畵帖이었을 것이다.

28 石濤, 《寫蘭冊》에 쓴 八大山人의 題詩, "南北宗開無 法說 畵圖一向潑雲烟 如何七十光年紀 夢得蘭花淮 水邊 禪與畵皆分南北 而石尊者畵蘭則自成一家也."

29 명말청초 文人/士 개념의 애매함과 회화의 관계 는 Jonathan Hay, 앞의 책, pp. 42-56, 180-185 참조.

30 팔대산인의 《傳綮寫生帖》(1659), 《花果鳥蟲圖冊》

(1692, 도 13-15)과 『十竹齋牋譜』, 석도의 《羅浮山圖冊》과 『羅浮野乘』, 석도의 〈토란〉에 언급된 『芥子園畵傳』 편찬자 王槩와의 교류 사실(도 13-17), 석도 산수화와 『太平山水圖』 내지 『芥子園畵傳』 초집 등이 논의되었다. 팔대산인의 경우는 Wen Fong, 앞의 논문, pp. 9-10; 석도의 경우는 최순택, 앞의 논문, p. 96; Marilyn Fu and Wen Fong, *The Wilderness Colors of Tao-chi* (New York: The Metropolitan Museum of Art, 1973), cat. no. 2; 박효은, 「《석농화원》을 통해 본 한·중 회화 후원 연구」(홍익대학교 대학원 박사학위논문, 2013), pp. 111-119 참조.

31 八大山人, 《傳綮寫生帖》, 〈太湖石〉, "擊碎須彌腰 折卻楞伽尾 渾無斧鑿痕 不是驚神鬼".

32 石濤, 《花卉冊》, 〈牡丹〉, "萬姿千態似流神 一度看來一面眞 雨後可傳傾國色 風前照眼賞音人 香携滿袖多留影 品入瑤臺不聚塵 寄語東君分次第 莫敎蜂蝶亂爭春".

33 石濤, 《野色畵冊》, 〈大芋〉, "昔王安節贈予有詞云 銅鉢分泉 土爐煨芋 信知予者也 郡可笑野人 今季饞幾箇大芋 予一時煨不熟都帶生吃 君試道腹中火候存幾分". 여기서 安節이 王槩의 字이다.

34 보다 자세한 설명은 박효은, 앞의 논문(2012), pp. 408-409 참조.

35 八大山人, 〈古梅圖〉, "夫壻殊如昨 何爲不笛床 如花語劍器 愛馬作商量 苦淚交千點 靑春事適王 曾云午橋外 更買墨花莊 夫聟殊鱸"; Wang Fangyu and Richard Barnhart, 앞의 책, pp. 51-52.

36 八大山人, 〈古梅圖〉, "分付梅華吳道人 幽幽翟翟莫相親 南山之南北山北 老得焚魚掃(虜)塵; 得本還時末也非 曾無地瘦與天肥 梅花畵裏思思肖 和尙如何如采薇"; Wang Fangyu and Richard Barnhart, 위의 책, p. 54.

37 八大山人, 《花卉草蟲圖冊》, 〈芙蓉〉, "芙蓉好顔色 老大昆明池 薄醉忘歸去 燕脂抹到眉".

38 八大山人, 《花卉草蟲圖冊》, 〈竹〉, 제1수: "竹不值東西亭 北竹一錠南方金 焉得南方此北竹 魚兮子瞻肉驢屋", 제2수: "平安問竹一書投 竹對平安兩不休 報盜吳趣僧寺藥 衙官招畵死貓頭".

39 〈과월도〉는 1688년의 南昌反亂이 宋犖에 의해 진압되고, 1689년 1∼4월의 제2차 南巡마저 성공적으로 끝난 것에 대한 반감을 표출한 작품이다. 1690년 봄에는 송낙을 아첨꾼으로 비웃는 〈쌍공작도〉를 그렸고, 이 외에 소장한 팔대산인 작품이 더 있다. 그의 조롱과 냉소에도 불구하고 그 작품을 좋아한 송낙의 면모가 흥미롭다.

40 Marilyn and Shen Fu, 앞의 책, pp. 174-179; Jonathan Hay, 앞의 책, pp. 99-102.

41 石濤, 〈探梅圖卷〉, "予自庚申閏八月獨得一枝 六載遠近不復他出 今乙丑二月 雪霽乘興策杖探梅 獨行百里之餘 抵靑龍天印東山鍾陵靈谷諸勝地 一路搜諸嵒壑 無論野店荒村人家僧舍 殆盡而返 歸來則有候關久已云 園梅一夜放之八九卽 請和尙了此公案 隨過齋頭開軒正坐 叟盡則孤月當懸氷枝在地 索筆留詩共得九首". 여기서 庚申年 閏八月은 1680년 7월 23일∼10월 22일이고, 乙丑年 二月은 1685년 3월 5일∼4월 3일이다. 一枝閣은 남경 보은사의 장간사에 있던 석도의 거처이다.

42 Jonathan Hay, 앞의 책, p. 99, 주 73.

43 Richard Vinograd, 앞의 논문, pp. 7-9.

44 石濤, 〈探梅圖卷〉, 「鍾陵梅花兼贈友人作」, "繞潤踏沙悲肇道 停輿問路惜珠宮 座聞仁主尊堯舜 舊日規模或可風". 여기서 珠宮은 朱宮, 즉 明朝의 옛 궁궐, 仁主는 康熙帝를 지칭한 것으로 파악된다.

45 Jonathan Hay, 앞의 책, pp. 74-82, 97-109, 圖 41-43, 57.

46 八大山人, 〈水仙圖卷〉에 쓴 석도의 題詩: "金枝玉葉老遺民 筆硏精良迥出塵 興到寫花如戲影 眼空兜率是前身".

47 Jonathan Hay, 앞의 책, pp. 88-90, 圖 47, 48.

48 박효은, 앞의 논문(2007), pp. 12-33.

49 박효은, 앞의 논문(2012), pp. 415-416

50 매화-묵죽의 결합, 수선화-묵죽의 결합은 각각 박효은, 앞의 논문(2012), pp. 408-409, pp. 416-417 참조.

51 〈個山小像〉은 Richard Vinograd, *Boundaries of Self: Chinese Portraits 1600~1900* (Cambridge: Cambridge University Press, 1992), pp. 63-67; 저우스펀, 서은숙 역, 앞의 책, pp. 180-200. 〈種樹圖〉는 Richard Vinograd, 같은 책, pp. 59-63; Jonathan Hay, 앞의 책, pp. 93-94.

52 자세한 내용은 박효은, 앞의 논문(2012), pp. 418-419 참조.

53 박효은, 위의 논문, p. 416.

54 《花卉人物帖》,〈芙蓉〉, "臨波照晚粧 猶怯胭脂濕 試問畫眉人 此意何消息";《墨醉圖冊》,〈芙蓉〉, "芙蓉偏愛秋水 高高下下雲生 日日小舟來去 與他越鳥頻爭".

55 심사정, 강세황, 김정희 등의 팔대산인과 석도 인식은 변영섭,『표암 강세황 회화 연구』(일지사, 1988), pp. 39, 85; 한정희,「강세황의 중국과 서양 화법 수용 양상」,『동아시아 회화 교류사』(사회평론, 2012), pp. 235-241;『秋史 金正喜: 학예일치의 경지』(국립중앙박물관, 2006), p. 298. 서위-팔대산인-석도-양주화파의 화훼영모 표현은 심사정 이후 18~19세기 한국에도 영향을 미친 것으로 보인다.

56 흥미롭게도, 이 문인(화훼)화 계보 역시 왕유로까지 소급 가능한바, 차후 고찰해볼 과제로 삼고자 한다.

5부
중국 근대의 화조영모화

14장 중국 꽃 그림과 서양 자연과학의 만남

1 18세기와 19세기 광주에는 서양 상인들을 대상으로 한 수출용 회화가 대량 제작되었는데, 이를 중국에서는 '外銷畵'라 칭하였다. 外銷畵라는 중국 용어를 이 글에서는 外需用 繪畵라는 의미에서 '外需畵'라고 칭하고자 한다.

2 안나 파보르, 구계원 역,『2천년 식물탐구의 역사』(글항아리, 2011), p. 582.

3 존 리브스를 포함하여 중국에 체류한 과학자에 대해서는 Fati Fan, *British Naturalists in Qing China: Science, Empire and Cultural Encounter* (Harvard University Press, 2004), pp. 40-57 참조.

4 리브스는 500여 장의 어류도 역시 그려 보냈으며 이 가운데 83종이 새로운 것이었다. 먼저 연필로 그리고 수채로 채색이 가해진 후 은색과 금색으로 어류의 비늘이 그려졌다. 입체 효과를 위해 음영표현이 가해졌고 정확성을 위해 해부학적 세부를 상세히 그렸다. 리브스는 1831년 귀국한 후 런던 황실 원예학회의 중국분과(Chinese Committee of The Royal Horticultural Society in London)에서 일하였다.

5 外需畵家들이 그린 광주의 식물화에 대해서는 陳瀅著,「外需歐美的嶺南植物畵」,『嶺南花鳥畵流変, 1368-1949』(上海古籍出版社, 2004), pp. 265-307 참조.

6 關聯昌은 關喬昌의 넷째 동생으로 字가 俊卿이었으며 영문명은 廷呱(혹은 庭呱, Tingqua)였다. 관련창은 관교창으로부터 서양화풍을 전수받았는데, 이 두 사람은 광주의 대표적 外需畵家였다. 관

교창은 초상화로, 관련창은 풍경과 화조초충도로 광주의 서양 상인들 사이에서 화명이 높았다. Patrick Conner, "Lamqua-Western and Chinese Painter," *Arts of Asia*, Vol. 29. No. 2 (1970), pp. 47-64 참조.

7 중국에서 박물학 개념의 변천에 대해서는 于翠玲, 「從"博物"觀念到"博物"學科」, 『華中科技大學學報·社會科學版』, 2006年 第3期, pp. 107-112 참조.

8 최초의 식물학 전문서적으로는 『南方草木狀』을 꼽을 수 있으며 최초의 식물학 사전으로는 『花果卉木全芳備祖』가 있다. 『救荒本草』는 최초로 야생식용식물을 다룬 저서이며, 『植物名實圖考』는 방대한 지역별 식물을 소개한 식물지이고, 『植物學』은 최초의 서양 식물학 번역서이다.

9 『본초강목』은 명나라 이시진이 30년에 걸쳐 지은 본초학 연구서로, 약용으로 쓰이는 식물 1,800여 종을 분류해서 형상, 처방 등을 적은 약학서(藥學書)이다.

10 亞洲文會 北中國支會는 상해 체류 영국인들이 중국의 자연과 사회의 조사연구를 목적으로 세운 기관이다. 1857년부터 1952년까지 95년간 운영되었다.

11 程美寶, 「晚淸國學大潮中的博物學知識論'國粹學報'中的博物圖畵」, 『社會科學』 2006,年 8期, p. 22.

12 상해의 格致書院에 대해서는 김경혜, 「上海에서의 王韜」, 『韓中人文學硏究』 28(2009), pp. 322-328; 徐泓, 「格致書院與'格致匯編'的創辦」, 『出版史料』, 2009年 1期, pp. 125-128 참조.

13 羅桂環, 「亞國早期的兩本植物學譯著: '植物學'和'植物圖說'及其術語」, 『自然科學史硏究』 1987年 4期, pp. 383－387.

14 羅桂環, 위의 글, pp. 383-387.

15 『國粹學報』는 82期까지 발행되었으며, 신해혁명 이후 『古學滙刊』으로 명칭이 바뀌었다. 이때부터 는 박물도화를 싣지 않았다. 이는 처음에 서양 학문까지 포괄하고자 했던 국학의 개념이 古學의 범위로 후퇴한 것을 의미한다. 채수 역시 1911년 이후에는 박물도화를 그리지 않고 사의적 화법으로 회귀하였다. 鄭美寶, 「晚淸國學大潮中的博物學知識: 論'國粹學報'中的博物圖畵」, 『社會科學』 2006年 8期, pp. 18-31.

16 "英國李杕确(Lydekker)所饌[撰]動物史(Royal Natural History)云: 中國之雲南與安南緬甸接壤處, 有猿一種, 名曰羅而士(Loris), 又名畏羞猫(SharmindiBilli), 居深林中, 足不履地, 日匿夜出, 行甚遲鈍, 身頗笨重也. 前爪拇指距四指甚遠, 次指甚短, 后足稍長於前足, 無尾. 眼類猫, 能無光而開斂(按猫類之目夜出者多如是, 視光之大小而張斂隨之」. 『事物原始』云 "子午一綫, 卯酉正圓" 等說妄甚), 手足毛短若無, 耳甚短, 與毛平, 毛色不一, 灰者爲多.

17 鄭美寶, 「復制知識: '國粹學報'博物圖畵的資料來源及其采用之印刷技述」, 『中山大學學報』 2009年 第3期, p. 99.

18 설명문에는 "제임스 허드(James Dennis Hird)의 『천택도설(天擇圖說, A Picture Book of Evolution)』에 이르길 '삼엽충의 이러한 종류는 가장 오래된 생물로 바닷게와 유사하다'라고 쓰여 있다(Tribolite(三葉蟲), 此種最古之生物, 并認爲與鱟相類)"고 언급되었다.

19 채수는 國學保存會, 國學商兌會, 蜜蜂畵社 등을 조직하였으며 黃節이 편찬한 『廣東鄕土格致教科書』에 삽도를 그렸고, 南洋兄弟烟草公司의 日曆 도안가로도 일하였다. 黃節, 蘇曼殊, 鄧爾正, 鄧爾雅, 陳樹人, 關蕙農, 潘蘭史, 江孔殷 등과 친분이 있었으며, 그의 부인 談月色 역시 화가로, 廣州에서 '藝毅社'라는 단체를 만들고 『藝毅』라는 잡지를 발간했다. 1936년 蔡守는 談月色과 함께 南京에서 党史館党部에서 일했으며, 故宮博物院에서 金石書畵를 감정했다.

20 James Denis Hird, *A Picture Book of Evolution*, Vols. 1-2(London: Watts, 1906-07); Richard Lydekker, *Royal Natural History* (London, New York: Frederick Warne & Co. 1896).

21 20세기 초 박물학 관련 대표적 잡지는『博物學雜志』(1914년 출간),『博物學會雜志』(1918년 출간),『博物雜志』였다. 그 내용과 체제에 대해서는 薛攀皋,「中國最早的三種與生物學有關的博物學雜志」,『中國科技史料』1992년 1期, pp. 90-95 참조.

22 영남화파에 대한 대표적 연구 성과로는 Ralph Croizer, *Art and Revolution in Modern China: The Lingnan School of Painting, 1906-1951* (University of California Press, 1988); 朱萬章,『嶺南近代畫史』(廣東教育出版社, 2008); 盧輔聖 編,『朶雲 59集: 嶺南畫派研究』(上海書畫出版社, 2003); 陳傳席, 陳繼春, 石理 編,『嶺南畫派』(河北教育出版社, 2003); 盧延光·韋承紅 編,『嶺南畫派大相冊』(廣州: 嶺南美術出版社) 등이 있다.

23 朱萬章,「居巢·居廉 畫藝綜論」,『居巢·居廉畫集』(文物出版社, 2002), p. 10.

24 고검부는 1913년『真相畫報』에 居廉을 기념하는 특집「居古泉先生小傳」을 실었고 1940년 廣東文物展覽會에서 출간한『廣東文物』에「居古泉先生的畫法」을 실었다. 1949년에는 高劍父와 周郎山, 張純初 등이 廣州의『中央日報』에「居古泉大師百廿二周年誕辰紀念特輯」을 마련했다.

25 "先師居古泉先生(廉)的畫法, 早歲師乃兄梅生先生(巢). 梅生作風遠宗崇嗣, 近仿南田, 而造成其獨特的風格. 吾師畫學肇基于此, 可見淵源有自了. 師既得乃兄心法, 暫爲离去, 而專向大自然里尋求畫材, 以造化爲師. 更運用其獨到的寫生述, 消化古法與自然, 使成爲自己的血肉, 故能自成一家, 而奠定这派的基石."

26 "古泉授徒不多, 園中只可居三四人耳, 然其作畫甚勤, 畫時必令其徒環立, 視其用筆用色, 手畫口說, 津津不倦. 畫成即授其徒勾其稿 … 或折枝寫生, 又一

27 "每日令人搜集奇花異卉, 和各種昆蟲, 請爲圖寫."

28 "師寫昆蟲時, 每將昆蟲以針插腹部, 或蓄諸玻璃箱, 對之描寫, 畫畢則以類似剝制方法, 以針釘于另一玻璃箱内, 一如今日的昆蟲标本, 仍時時觀摩. 復于豆棚瓜架·花間草上, 細察昆蟲的狀態. … 他寫蟲蝶的翅, 多以濃淡筆一抹而過的, 但寫到頭頸腹腰腿爪各部, 就在其色未干的時候, 以粉水注入. 此法毫不費力, 不期然而然地即覺其渾圓而成半立体的形狀了. 寫眼亦輕輕注一点粉, 就覺得圓而有光的現象, 這是他獨具的法則. 畫蝶又分春秋两種, 置于春花者則翅柔腹大, 以初變故也; 置于秋花的則翅頸腹瘦, 以將老故也."

년便卒業."

이어서 고검부는 다음과 같이 당수당분법을 설명했다. "꽃을 그리는 화법은 가루를 색채에 두드려 넣음으로써 가루가 색면에 뜨게끔 하여 윤기 나고 부드러우면서 분광(粉光)이 생기도록 한다. 꽃의 꽃잎을 그릴 때는 음영을 물들이는 것에 신경쓸 필요가 없고, 오직 가루 자체의 농담과 두께로 음영을 삼는다. 이는 인상파가 전적으로 색채로서 빛을 재현하는 결과와 우연히 일치한다. 잎의 화법은 물을 색채에 주입한다. 어두운 부분부터 주입하기 시작하여 밝은 부분에서 모이게 하면 물이 주입되는 곳은 엷고 밝게 되고 잎의 광선 부분이 생기게 된다. 또한 광선 밖 고르지 못하게 물이 쌓인 곳을 이용하여 이곳이 마른 후 깊게 혹은 얕게 하면 전체 잎의 입체감이 생긴다. … 뒤집어진 잎은 대부분 일필로 그렸는데 붓을 댈 때 먼저 잎의 뾰족한 부분으로부터 붓을 대고 어느 정도 멈춘 연후에 붓을 잎의 꼭지 부분으로 끌어가다가 위까지 오면 멈춘 곳의 잎 가장자리에 오목한 형상이 생긴다. 오목한 곳은 깊은 색을 한 번 가하여 보충해줌으로써 잎의 면이 완성된다. 이러한 화법으로 잎은 뒤집어진 모양을 갖게 되고 어느 정도 자유로운 필법을 보이게 된다. 스승님은 가지를 그리는 화법에서도 역시 당수법(撞

水法)을 사용하셨다. 초록과 석록을 사용하여 나무색과 이끼의 색으로 삼았는데, 가지와 줄기에는 구륵선을 사용하지 않았다. 당수법을 사용하였으므로 그 색이 가지의 양쪽 가장자리로 모이고 마른 후에는 엄연히 원래 색으로부터 생긴 춘선토사(春蟬吐絲) 같은 구륵선과 유사한 선이 생긴다(花卉的畫法: 以粉撞入色中使粉浮于色面, 于是潤澤松化而有粉光了. 在一花一瓣的當中不須着意染光陰, 惟以濃淡厚薄的粉的本身爲光陰, 此與印象派專欲再現以色爲光的結果暗合. 葉的畫法: 以水注入色中, 从向陽方面注入, 使聚于陰的方面, 如此則注水的地方淡而白, 就可成爲那葉的光線, 且利用光線外不匀的水漬, 干后或深或浅, 正所以見葉面之凹凸也. … 他寫葉的輪廓, 也與古人有別, 他的葉样時露方形, 系欲表現那葉的边旁卷入, 或下垂的狀態, 且轮廓带点方形, 殊能表現葉的硬性, 與葉的力量. 反葉多一筆寫成, 下筆時先從葉尖那里一撞, 略爲停頓, 然後拖筆在葉蒂, 附于枝上, 其停頓處的葉邊, 就成爲凹形, 于凹處補上深色的一筆, 就算爲葉面. 這樣畫法, 那葉既得反側向背的姿態, 又見輕重跌蕩的筆法. 枝的畫法: 師寫枝亦是用撞水法, 有撞草綠及石綠作爲樹色與蒼苔色的, 枝干不用鉤勒的綫條, 因撞水的原故, 其色則聚于枝的兩邊, 干后儼然似原色來作'春蟬吐絲'的鉤勒法一樣)."

29 江瀅河, 『淸代洋畫與廣州口岸』(中華書局, 2007), p. 151.

30 반비성과 거렴의 자세한 교류는 朱萬章, 앞의 논문, pp. 15-16 참조.

31 고검부의 회화를 다룬 연구 성과로는 蔡星儀, 『高劍父』(河北敎育出版社, 2002); 翁澤文, 「高劍父畫稿槪說」, 『高劍父畫稿』(廣州: 嶺南美術出版社, 2007); 张繁文, 「高劍父"折衷"思想探源」, 『藝術百家』 2011年 2期, pp. 209-217; 李偉銘 編, 『高劍父詩文初編』(廣東高等敎育出版社出版, 1999), p. 270.

32 고검부는 화고에 종종 '工', '王', '南', '六', '子', '者', '乞' 등의 글자로 색채를 표시하였는데, '工'은 '紅', '王'은 '黃', '南'은 '藍', '六'은 '綠', '子'는 '紫', '者'는 '赭', '乞'은 '黑'을 의미한다. 翁澤文, 앞의 논문, p. 11 참조.

33 高劍父, 『澳门藝述的溯源及最近的動態』, 張繁文, 「高劍父"折衷"思想探源」, 『藝述百家』 2011年 2期, p. 213.

34 "記得童年時我獨自一個人跑到這里格致書院與岭南學校來留學. 那時除了補習功課外, 又到校内的文庫翻翻英文藝術書與各國雜誌, 因爲内里揷圖很多, 有時也要臨摹三几幅."

35 蔡星儀, 앞의 책, p. 210.

36 고검부가 일본에 건너간 해에 관해서 여러 설이 있다. 簡又文은 1906년, 李偉銘은 1903년으로 보았으며, 翁澤文도 1903년으로 보았다. 김용철은 1905년 말에서 1096년 초로 보았다. 李偉銘, 「高劍父留學日本考」, 『朶雲』 44集(1995), p. 73; 翁澤文, 「高劍父畫稿槪說」, 『高劍父畫稿』(廣州: 嶺南美術出版社, 2007), p. 5; 김용철, 「중국 영남화파 삼걸의 출판 활동 및 회화에 관한 시론」, 『중국사연구』 61(2009.8), p. 217.

37 帝國博物館은 1889년 東京에 세워진 최초의 박물관이었다. 1900년 東京帝室博物館으로 개칭하였으며, 東京國立博物館의 전신이다. 帝國圖書館은 제2차 세계대전 이전 유일한 국립도서관으로, 1897년에 설립되었다. 화고에는 이 외에 "下谷의 靑雲館", "淺草", "虎ノ門" 등의 지명도 등장한다.

38 百花園은 骨董商인 佐原鞠塢이 조영한 것으로, 360그루의 매화나무를 비롯해 많은 식물이 있었으며 1809년 건립한 이후로 문인묵객들의 살롱 역할을 하였다.

39 "(雄)實物大. 翡翠. 雄則嘴長, 紫則嘴短, 以靑黑眼爲多, 亦有白眼者, 背上間有微翠, 日本北海道産, 宿山洞, 背間有翠毛者."

40 "憔悴, 初五薄暮, 寫生于白花園."

41 "붉은 벌의 집. 岐阜市 加利屋町의 常在寺 본당의 지붕에 세시모노(セミモノ)를 만들었다(모년 모월 채집). 채집자는 나와곤충연구소의 연구원 小竹浩 씨이다. 실물은 1척이 넘는다(赤蜂ノ巢.岐阜市加利屋町 常在寺本堂屋根里里造營 セミモノ ○○○年月採集. 採集者: 名和昆蟲硏究所硏員小竹浩. 赤蜂ノ巢. 實物尺餘大)."

42 李偉銘, 「高劍父繪畫中的日本畫風及相關問題」, 『朵雲』59, p. 120.

43 吳冰麗, 「机遇與革新: 高劍父, 關山月域外寫生作品研究」, 『文藝生活』2011年 7期, pp. 11-12. 『景年花鳥畫譜』는 1892년 木版套色套印으로 춘하추동 사계의 4권으로 이루어졌다.

44 周善怡, 「黎雄才花鳥畫與日本"博物學"」, 『美述學報』, 2012年 3期, p. 51.

45 周善怡, 위의 글, p. 51.

46 高劍父, 「文苑菊」, 『眞相畫報』13期, p. 17 참조.

47 "九月十六日瓜花之藜虛, 花爲單柱, 形實, 花其藜六出, 花且倍大, 淸晨開者盡放, 一受太陽便摺而不舒."

48 "不丹, 西金, 泥泊爾均有, 此似常蛾, 但尾有長毛.", "尺蠖之一種, 其奇在背上之角約十條."

15장 공필화조화가 진지불의 예술세계

1 중국 미술 연구에서 중국 본토와 함께 중요한 축을 담당해왔던 구미의 경우에도 20세기 공필화조화에 대한 관심과 연구는 전무했다. 구미에서 출간된 연구서로 공필화조화가 다루어진 것은 1997년 Richard Barnhart, 楊新을 비롯한 구미와 중국의 미술사학자 6명의 합작으로 제작된 *Three Thousand Years of Chinese Painting*의 20세기 부분에서 진지불이 비교적 비중 있게 다뤄진 것이 희소한 사례이다. 그런데 그나마도 20세기 부

분이 중국학자 郎紹君에 의해 저술되었기 때문에 구미의 연구 결과로 보기엔 어려움이 있다. 양신 외, 정형민 역, 『중국회화사 삼천년』(학고재, 1999), pp. 312, 333-334.

2 20세기 중국의 공필화조화단의 형성과 전개 과정에 대한 전반적인 사항은 배원정, 「20세기 중국의 공필화조화 연구」(홍익대학교 대학원 미술사학과 박사학위논문, 2017) 참고.

3 南京博物院 編, 『陳之佛 花鳥圖稿』(譯林出版社, 2016); 南京博物院 編, 『花開見佛: 陳之佛的藝術世界』(譯林出版社, 2016); 岑其, 『藝術人生: 走近大師. 陳之佛』(西泠印社出版社, 2007), 張萬華·尙可, 『南京藝術學院美術學科 名師研究: 陳之佛』(東南大學出版社, 2012); 陳傳席·顧平, 『中國名畫家全集: 陳之佛』(河北敎育出版社, 2002); 李有光悅·陳修范, 『陳之佛』, 『中國書畫名家精品大典』3(浙江敎育出版社, 1998), pp. 1497-1516; 李華强, 『設計, 文化與現代性: 陳之佛設計實踐研究(1918~1937)』(復旦大學出版社, 2016).

4 전시의 내용은 北京畫院, 『妙于陳馨: 于非闇, 陳之佛繪畫藝術研究』(廣西美術出版社, 2013) 참조. 북경화원에서는 2014년 전시에 앞서 1년 전인 2013년에 도록을 먼저 출간했다.

5 전시의 내용은 南京博物院, 『花開見佛: 陳之佛的藝術世界』(譯林出版社, 2017) 참조.

6 이 전시에 맞추어 남경박물원에서는 초본을 모은 화집과 그간 진지불의 연구를 집성한 논문모음도 함께 발간했다. 南京博物院, 『陳之佛 花鳥圖稿』(譯林出版社, 2016); 同著, 『陳之佛 研究』(譯林出版社, 2016). 같은 시기 진지불의 도안만을 자세히 다룬 연구서가 출간되기도 했다. 李華强, 『設計, 文化與現代性: 陳之佛設計實踐研究(1918~1937)』(復旦大學出版社, 2016).

7 이 장은 배원정, 「20세기 중국의 공필화조화와 일본 미술: 우비암, 진지불, 유규령을 중심으로」,

『미술사연구』 31(미술연구회, 2016)의 Ⅱ장을 토대로 보완, 재구성한 것임을 밝혀둔다. 20세기 중국의 화조화 전반에 대해서는 劉曦林, 「二十世紀花鳥畵槪說」, 『中國現代美術全集: 中國畵3』(人民美術出版社, 1997), pp. 1-21 참조.

8 5·4신문화운동에 대해서는 유봉구, 「5·4신문화운동의 특성고찰」, 『외국학연구』 11(2007), pp. 173-193 참조.

9 고검부와 영남화파에 대한 자세한 사항은 黃渭漁, 「高劍父」, 『中國書畵名家精品大典』 4(浙江教育出版社, 1998), pp. 1205-1222; 蔡星儀, 『中國名畫家全集: 高劍父』(河北教育出版社, 2002); 盧輔聖, 『朶雲 59: 嶺南畵派硏究』(上海書畵出版社, 2009); 한세현, 「1920~30년대 廣東畵壇 연구」(홍익대학교 대학원 미술사학과 석사학위논문, 2012) 참조.

10 영남화파와 광동 지역 전통파 화가들의 논쟁에 대해서는 黃大德, 「民國時期廣東"新""舊"畵派之論爭」, 『朶雲 59: 嶺南畵派硏究』(上海書畵出版社, 2003), pp. 58-74 참조.

11 진사증에 대해서는 朱萬章, 『中國名畫家全集: 陳師曾』(河北教育出版社, 2003) 참조.

12 이 외에 보수주의자들과 개혁론자들의 대립관계는 이 시기 전(全) 중국 화단이 겪는 공통된 현상이었다. 이 글에서는 전통주의자들 가운데에서도 전통적으로 정통화파를 잇고 있는 북경의 보수와 개량론자들의 대립관계를 예로 들어 설명하였다. 이와 관련해서는 이주현, 「近代 北京 傳統畵壇의 형성: 中國畵學硏究會와 湖社를 중심으로」, 『미술사학연구』 256호(한국미술사학회, 2007); 한세현, 앞의 논문 참조.

13 월간미술 편, 『세계미술용어사전』(월간미술, 1999), p. 36.

14 20세기 공필화조화의 개념 형성 및 기법에 대한 자세한 내용은 배원정, 앞의 논문(2017) 참조.

15 盧輔聖 主編, 『中國花鳥畵通鑒』 19(上海辞书出版社, 2014), pp. 2-5.

16 위의 책, pp. 1-9.

17 위와 같음.

18 피키 소 코트웰 著, 김현임 譯, 「黃賓虹의 생애와 예술」, 『미술사논단』 9호(한국미술연구소, 1999), p. 278.

19 문정희, 「20세기 中國近代水墨의 발전」, 『한국근대미술사학』 제8집(한국근현대미술사학회, 2000), p. 231.

20 공필화가 '여필(女筆)'이란 인식은 20세기를 대표하는 공필화조화가인 우비암이 그의 인장에 "壯夫不爲"라는 주문인장을 사용했다는 사실에서도 엿볼 수 있다.

21 康有爲, 「万木草堂臟畵目」, 郎紹君, 水天中 編, 『二十世紀中國美術文選』(上海書畵出版社, 1999), pp. 24-25. 여기서는 이주현, 앞의 논문, p. 185에서 재인용.

22 陳獨秀, 「美術革命」, 郎紹君, 水天中 編, 앞의 책, pp. 29-30. 여기서는 이주현, 위의 논문, p. 186에서 재인용.

23 서비홍에 대해서는 陳傳席, 『中國名畫家全集: 徐悲鴻』(河北教育出版社, 2003) 참조.

24 임풍면은 한 걸음 더 나아가 서구 현대미술의 의식을 받아들여 실제 작품 속의 색, 구도, 조형 등에서 화조화의 표현을 현대적으로 바꾸어가기도 했다. 임풍면에 대해서는 김현영, 「林風眠(1900~1991)의 회화 연구」, 『미술사연구』 19(2005), pp. 213-242 참조.

25 이주현, 앞의 논문, p. 206.

26 위의 논문, p. 200에서 재인용.

27 于非闇, 『于非闇工筆花鳥選集』(人民美術出版社, 1959).

28 진지불은 절강성 余姚인으로, 원래 이름은 '소본'이다. 후에 '之偉'로 개명하였다가 일본 유학 시절에는 '杰'이란 이름을 사용하였다. 지금 우리가

알고 있는 '之佛'이란 이름은 1923년 일본 유학을 마치고 귀국한 후부터 사용한 이름이며, 1935년 이후 '雪翁'이란 호를 지어 활동하였다. 진지불의 생애에 대해서는 李有光·陳修范, 앞의 글, pp. 1497-1500; 陳傳席·顧平, 앞의 책, pp. 2-32 참조.

29 진지불의 도안에 대해서는 張道一, 「陳之佛先生的圖案遺産」, 『藝苑』 1(1982) 참조.

30 일본이 당시 식산흥업정책의 일환으로 진행하던 공예산업과 그와 관련된 전문교육을 외국인에게 실시하는 것을 국가 정책적으로 꺼려했던 점을 감안하면 진지불의 선택이 쉽지 않았음을 짐작할 수 있다. 노유니아, 「한국 근대 디자인 개념과 양식의 수용: 동경미술학교 도안과 유학생 임숙재를 중심으로」, 『미술이론과 현장』 8(2009), p. 11.

31 陳傳席·顧平, 앞의 책, pp. 10-11.

32 풍자개에 대해서는 니시마키 이사무, 박소현 譯, 「豊子愷(1898~1975)의 서양 미술 수용 및 중국 전통 미술 재발견과 혁신에 대해」, 『미술사논단』 20(2005), pp. 381-418 참조.

33 陳之佛, 『圖案法 ABC』, 上海世界書局, 1930年版. 여기서는 陳傳席·顧平, 앞의 책, p. 115 참조.

34 陳傳席·顧平, 앞의 책, pp. 12-15.

35 陳之佛, 「研習花鳥畵的一些體會」, 『光明日報』, 1961年 5月 6日. 여기에서는 陳傳席·顧平, 앞의 책, p. 141에서 재인용.

36 송대 화조화에 대해서는 郭廉夫, 『花鳥畵史話』(江蘇美術出版社, 2001), pp. 51-89 참조.

37 왕연과 장중에 대해서는 徐建融, 「王淵 張中」, 『中國歷代畵家大觀: 宋元』(上海人民美術出版社, 1998), pp. 569-588 참조.

38 낭세녕의 화조화에 대해서는 聶崇政, 『中國名畵家全集: 郎世寧』(石家庄: 河北敎育出版社, 2006), pp. 28-78 참조.

39 적수법에 대해서는 배원정, 앞의 논문(2017), p. 27 참조.

40 린파에 대해서는 山川武, 『琳派: 光悅·宗達·光琳』(學習硏究社, 1999) 참조.

41 진지불 적수법의 형성 과정과 다라시코미 기법에 대해서는 배원정, 앞의 논문(2017), pp. 150-151 참조.

42 문징명의 문학 주제 회화에 대해서는 배원정, 「문학을 주제로 한 文徵明의 회화」, 『미술사연구』 25(2001), pp. 427-456 참조.

43 李有光·陳修范, 앞의 글, p. 1507에서 재인용.

44 당시 불안한 정황에 대해서는 크레그 클루나스, 임영애 외 역, 『새롭게 읽는 중국의 미술』(시공아트, 2006), p. 230 참조.

45 리처드 반하트 외, 정형민 역, 『중국 회화사 삼천년』(학고재, 1999), p. 322.

46 이현아, 「中華人民共和國의 정치적 주제의 中國畵 연구: 1949~1976년 中國畵를 중심으로」(홍익대학교 대학원 미술사학과 석사학위논문), pp. 50-51.

47 Mayching Kao, *Twentieth Century Chinese Painting* (Oxford: Oxford University Press, 1988), p. 178.

48 〈송령학수도〉에 대해서는 邵洛羊, 『中國名畵鑑賞辭典』下(上海辭書出版社, 2006), pp. 744-745 참조.

49 위의 책, p. 744에서 재인용.

참고문헌

1부
화조영모화에 담긴 상징성

1장 동아시아 유교사회의 이상적 이미지, 봉황

『詩經』.

『山海經』.

『唐書』.

『舊唐書』.

『宋史』.

陸佃, 『埤雅』.

王圻, 『三才圖會』.

顧炳, 『顧氏畫譜』.

羅倫, 『一峰文集』.

陶樑, 『紅豆樹館書畫記』.

『世宗實錄』.

『承政院日記』.

『列聖御製』.

鄭蘊, 『桐溪集』.

高敬命, 『霽峯集』.

鄭慶雲, 『孤臺日錄』.

趙裕壽, 『后溪集』.

徐應潤, 『徐孺子集』.

李頤淳, 『後溪集』.

진홍섭 편저, 『韓國美術史資料集成(4): 朝鮮中期 繪畫篇』, 일지사, 1996.

진홍섭 편저, 『韓國美術史資料集成(6): 朝鮮後期 繪畫篇』, 일지사, 1998.

『韓國文集叢刊』, 민족문화추진회, 1989.

『韓國文集叢刊續』, 한국고전번역원, 2008.

『影印 文淵閣四庫全書』, 여강출판사, 1998.

『續修 四庫全書』, 上海古籍出版社, 2000.

강관식, 「奎章閣의 差備待令畫員 연구」, 한국학중앙연구원 박사학위논문, 2001.

강민기, 「제국을 꿈꾸었던 전환기의 한국화단」, 『왕과 국가의 회화』, 돌베개, 2011, pp. 270-359.

고연희, 「韓·中 翎毛花草畵의 政治的 性格」, 이화여자대학교 대학원 미술사학과 박사학위논문, 2012.

송혜경, 「『顧氏畫譜』와 조선 후기 화단」, 홍익대학교 대학원 미술사학과 석사학위논문, 2002.

양정석, 「대한제국 최후의 正殿, 인정전」, 『창덕궁 깊이 읽기』, 글항아리, 2012, pp. 392-428.

우현수, 「미국 필라델피아미술관 소장 〈봉황·공작도〉 쌍폭에 대하여」, 『궁궐의 장식그림』, 국립고궁박물관 특별전 도록, 2009, pp. 110-119.

이성미, 『조선 후기 궁중연향문화』 권2, 민속원, 2005.

전호태, 『화상석 속의 신화와 역사』, 소와당, 2009.

차미애, 「中國 花鳥畫譜의 類型과 系譜 中國 花鳥畫譜의 類型과 系譜」, 『美術史論壇』 제22호, 한국미술연구소, 2006, pp. 131-162.

中野晶子, 「鳳凰の足: 「對趾足」図像の起源と傳播」, 『言語社會』 第5号, 一橋 大學大學院 言語社會研究科, 2010, pp. 304-324.

山本忠尚, 「鳳凰と朱雀に違いはあるか」, 『古事: 天理大學考古學民俗學研究室紀要』 9冊, 2005(『日中美術考古學研究』, 吉川弘文館, 2008年 재수록, pp. 76-95).

出石誠彦, 「鳳凰の由來について」, 『東洋學報』 19卷1号, 1931(『支那神話傳說の研究』, 中央公論社, 1973年, 증보개정판, 재수록, pp. 247-266).

板倉聖哲, 「鳳凰図像の展開: 東アジアの視點から」, 『不

滅のシンボル　鳳凰と獅子』展 圖錄, サントリー美
術館, 2011, pp. 156-163.

林巳奈夫, 「鳳凰の図像の系譜」, 『考古學雜誌』52卷1号,
日本考古學會, 1966, pp. 11-29.

Hou-mei Sung(宋后楣), "Chinese Phoenix Painting
and Its New Messages in the Ming Dynasty,"
National Palace Museum Bulletin Vol. 37, No.
2, Aug. 2004, pp. 5-23.

Hou-mei Sung, *Decoded messages: The symbolic
language of Chinese animal painting,* Yale
University Press, 2009.

『幽玄齋選 韓國古書畵圖錄』, 京都, 幽玄齋, 1996.
『吉祥: 中國美術にこめられた意味』, 東京國立博物館,
1998.
『태평성대를 꿈꾸며: 조선시대 궁중장식화 특별전』,
국립춘천박물관, 2004.
『계명대학교 소장 민화』, 계명대학교박물관, 2004.
『우리민속 오백년의 모습』, 온양민속박물관, 2005.
『궁궐의 장식그림』, 국립고궁박물관 특별전 도록,
2009.
『不滅のシンボル: 鳳凰と獅子』展 圖錄, サントリー美術
館, 2011.
『신화의 세계, 환상의 동물 이야기』, 울산박물관 개관
기념 대영박물관 특별기획전, 2011.

2장 조선시대 무관 초상화와 흉배에 그려진 동물들
─────────

『端宗實錄』.
『世宗實錄』.
『英祖實錄』.
『正祖實錄』.
『太祖實錄』.
『經國大典』.

『大典通編』.
『大典會通』.
『續大典』.
『承政院日記』.
『燕山君日記』.
『英祖實錄』.
『五禮便攷』.
『三國遺事』.

강관식, 「조선시대 초상화의 圖像과 心像」, 『美術史學』
Vol. 15, 한국미술사교육학회, 2001.
강관식, 「털과 눈: 조선시대 초상화의 祭儀的 命題와
造形的 課題」, 『美術史學硏究』248호, 2005.
국립문화재연구소, 『다시 보는 우리 초상의 세계』, 국
립문화재연구소, 2007.
권혁산, 「朝鮮中期 功臣畵像에 관한 硏究」, 홍익대학교
대학원 석사학위논문, 2007.
권혁산, 「朝鮮中期 『錄勳都監儀軌』와 功臣畵像에 관한
硏究」, 『美術史學硏究』第266號, 한국미술사학회,
2010.
김영재, 「중국과 우리나라 흉배(胸背)에 관한 고찰」,
『韓服文化』3, 한복문화학회, 2000.
문동수, 「사대부 초상화의 재발견: 사후 초상(死後 肖
像)」, 『초상화의 비밀』, 국립중앙박물관, 2011.
문화재청 편, 『한국의 초상화』, 눌와, 2007.
박영철, 「獬豸考: 中國에 있어서 神判의 向方」, 『東洋史
學硏究』第六十一輯, 東洋史學硏究, 1998.
신명호, 『조선의 공신들』, 가람기획, 2003.
유제빈, 「조선 후기 어진(御眞)관계 의례 연구: 의례를
통해 본 어진의 기능」, 『미술과 제의(祭儀)』, 미술
사와 시각문화학회 2011년도 전기학술대회 자료
집, 2011.
윤진영, 「신경유의 靖社功臣像과 17세기 전반기 武官
胸背 圖像」, 『韓國服飾』제26호, 단국대학교 석주
선기념박물관, 2008.
이은주, 「조선시대 무관의 길짐승흉배제도와 실재」,

『服飾』 Vol. 58 No. 5, 한국복식학회, 2008

장진아, 「《登俊試武科圖像帖》의 공신도상적 성격」, 『美術資料』 제78호, 국립중앙박물관, 2009.

조선미, 「17세기 공신상에 대하여」, 『다시 보는 우리 초상의 세계』, 국립문화재연구소, 2007.

조선미, 『초상화 연구: 초상화와 초상화론』, 문예출판사, 2007.

조선미, 『韓國의 肖像畵』, 열화당, 1983.

조인수, 「예를 따르는 삶과 미술」, 국사편찬위원회 편, 『그림에게 물은 사대부의 생활과 풍류』, 두산동아, 2007.

조인수, 「초상화를 보는 또 하나의 시각」, 『미술사학보』 29호, 2007.

조인수, 「조선시대의 초상화와 조상숭배」, 『미술자료』 제81호, 국립중앙박물관, 2012.

정호훈, 「조선 전기 法典의 정비와 『經國大典』의 성립」, 『조선 건국과 경국대전체제의 형성』, 혜안, 2004.

천진기, 「한국 문화에 나타난 호랑이(寅)의 상징성 연구」, 『호랑이의 생태와 관련민속』, 1998.

한국정신문화연구원 편집부, 『고문서에 담긴 옛 사람들의 생활과 문화』, 한국정신문화연구원 장서각, 2003.

『朝鮮時代 肖像畵 I』 國立中央博物館 韓國書畵遺物圖錄 第15輯, 국립중앙박물관, 2007.

『朝鮮時代 肖像畵 II』 國立中央博物館 韓國書畵遺物圖錄 第16輯, 국립중앙박물관, 2008.

『朝鮮時代 肖像畵 III』 國立中央博物館 韓國書畵遺物圖錄 第17輯, 국립중앙박물관, 2009.

『豊壤趙氏寄贈 趙儆墓出土遺衣』, 서울역사박물관, 2003.

『길짐승흉배와 함께하는 17세기의 무관 옷 이야기』, 민속원, 2005.

『정사공신, 신경유公 墓 출토복식』, 단국대학교출판부, 2008.

『조선의 공신』, 한국학중앙연구원, 2012.

『우리 호랑이』, 국립중앙박물관, 1998.

『실의 비밀』, 숙명여대 정영양자수박물관, 2004.

3장 까치호랑이의 기원과 출산호작도

金基昶, 「李朝 虎圖展 作品小考」, 『美術資料』 제4호, 1961, pp. 1-3.

김민규, 「경회루 연못 출토 청동용(靑銅龍)과 경복궁 서수상(瑞獸像)의 상징 연구」, 『고궁문화』 7호, 국립고궁박물관, 2015. 12, pp. 150-175.

김종미, 「조선 후기 『산릉도감의궤(山陵都監儀軌)』 백호도(白虎圖) 연구」, 『역사문화논총』 8, 2014. 8, pp. 191-230.

박본수, 「세화와 호랑이 그림」, 『월간민화』 제12호, 서울: 2015. 3.

宋后楣, 「虎鵲圖研究」, 『美術史研究集刊』, 第38期, 國立臺灣大學校, 2015, pp. 119-142.

오슬기, 「화폭에 담긴 호랑이의 위용: 군호도」, 『월간민화』 제29호, 서울: 2016. 8.

윤진영, 「까치호랑이 그림 기준작을 살피다, 1888년 市廛에서 팔린 까치호랑이」, 『월간민화』 제15호, 서울: 2015. 6.

윤진영, 「조선 중·후기 虎圖의 유형과 도상」, 『藏書閣』 第28號, 성남: 韓國學中央研究院, 2012. 10, pp. 192-234.

윤진영, 「조선 중·후기 호표도상과 호랑이그림(虎圖)의 계통」, 『월간민화』 제24호, 서울: 2016. 3.

李源福, 「金弘道 虎圖의 一定型」, 『미술자료』 제42호, 국립중앙박물관, 1988, pp. 1-23.

李源福, 「朝鮮時代 鵲圖考」, 『美術史學研究』 제181호, 韓國美術史學會, 1989, pp. 3-38.

정병모, 「민화 용호도의 도상적 연원과 변모 양상」, 『講座美術史』 第37號, 서울: 韓國美術史研究所, 2011, pp. 259-280.

정병모, 「일본민예관 소장 〈까치호랑이〉: 까치와 호
랑이가 다투는 까닭」, 『월간민화』 제36호, 서울:
2017. 3.

洪善杓, 「개인 소장의 〈出山虎鵲圖〉: 까치 호랑이 그림
의 원류」, 『美術史論壇』 第9號, 서울: 韓國美術研究
所, 1999. 11, pp. 345-350.

洪善杓, 「萬曆 壬辰年(1592) 製作의 〈虎鵲圖〉: 한국 까
치호랑이 그림의 원류」, 『東岳美術史學』 第7號, 서
울: 東岳美術史學會, 2006, pp. 239-243.

稻次保夫, 「鵲虎図の虎」, 『愛媛大学教育学部紀要』 第II
部, 人文·社会科学, 032, 2000. 2, pp. 53-66.

板倉聖哲, 「鵲虎圖」, 『國華』 第1416號, 東京: 國華社,
2013. 10, pp. 28-32.

井手誠之輔, 「李槇筆龍虎図について」, 『大和文華』 第75
號, 奈良: 大和文華館, 1986. 3, pp. 29-38

Hou-mei Sung, "Chinese Tiger Painting and its
Symbolic Meanings, Part Ⅲ: Tiger Painting of
the Yüan and Ming Dynasties (continued),"
National Palace Museum Bulletin, Vol. 34, No.
1, Taipei: Mar.-Apr. 1999, pp. 45-60.

Hou-mei Sung, "Chinese Tiger Painting and its
Symbolic Meanings, Part Ⅲ: Tiger Painting of
the Yüan and Ming Dynasties," *National Pal-
ace Museum Bulletin*, Vol. 33, No. 6, Taipei:
Jan.-Feb. 1999, pp. 33-44.

Hou-mei Sung, "Chinese Tiger Painting and its
Symbolic Meanings, Part I: Tiger Painting of
the Sung Dynasty (continued)," *National Pal-
ace Museum Bulletin*, Vol. 33, No. 5, Taipei:
Nov.-Dec. 1998, pp. 17-32.

Hou-mei Sung, "Chinese Tiger Painting and its
Symbolic Meanings, Part I: Tiger Painting of
the Sung Dynasty," *National Palace Museum
Bulletin*, Vol. 33, No. 4, Taipei: Sep.-Oct. 1998,
pp. 1-16.

Hou-mei Sung, "Tiger with Cubs: A Rediscovered
Ming Court Painting," *Artibus Asiae*, Vol. 64,
No. 2, 2004, pp. 281-293.

2부
한국 화조영모화의 확산과 변모

————

4장 호생관 최북의 화조영모화

————

姜世晃, 『忝齋畫譜』.

南公轍, 『金陵集』.

申光洙, 『石北詩集』.

申光河, 『震澤先生文集』.

李奎象, 『幷世才彦錄』.

李學逵, 『洛下生藁』.

李玄煥, 『蟾窩雜著』, 年代未詳.

趙熙龍, 『壺山外史』.

千壽慶 編, 『風謠續選』, 1797.

『芥子園畫譜全集』, 臺北: 文化圖書公司, 1972.

故朝岡興禎 編, 『古畫備考』, 1912, 국립중앙도서관 소
장.

大岡春卜, 『畫史會要』, 1753, 국립중앙도서관 소장.

姜寬植, 「眞景時代의 花卉翎毛」, 『澗松文華』 61, 2001.

권혜은, 「최북의 화조영모화」, 『호생관 최북』, 국립전
주박물관, 2012.

김남형, 「조선 후기 近畿實學派의 예술론 연구」, 고려
대학교 대학원 박사학위논문, 1988.

박은순, 「호생관 최북의 산수화」, 『미술사연구』 5, 미
술사연구회, 1991.

박은순, 「朝鮮後期 山水畫와 毫生館 崔北의 詩意圖」,
『호생관 최북』, 국립전주박물관, 2012.

박지현, 「烟客 許佖과 18세기 安山의 회화 활동」, 『미

술사학연구』252, 2006.

백인산, 『조선의 묵죽』, 대원사, 2007.

백인산, 「玄齋 沈師正의 四君子畵 硏究」, 『동악미술사학』10 , 2009.

변영섭, 『표암 강세황 회화 연구』, 일지사, 1988.

변영섭·안영길 역, 『중국미술상징사전』, 고려대학교출판부, 2011.

邊惠媛, 「毫生館 崔北의 生涯와 繪畵世界 硏究」, 고려대학교 대학원 석사학위논문, 2007.

孫禎希, 「19세기 碧梧社同人들의 繪畵世界」, 『미술사연구』17, 미술사연구회, 2003.

안대회, 『조선의 프로페셔널』, 휴머니스트, 2007.

유순영, 「조선 후기 花卉·蔬果圖: 심사정과 강세황을 중심으로」, 『미술사학연구』300, 2018.

유홍준, 「호생관 최북」, 『역사비평』16, 1991.

李禮成, 「玄齋 沈師正의 花鳥畵 硏究」, 『미술사학연구』214, 한국미술사학연구회, 1997.

李禮成, 『현재 심사정 연구』, 일지사, 2000.

이원복, 「호생관 최북의 畵境」, 『호생관 최북』, 국립전주박물관, 2012.

李興雨, 「奇行의 畵家 崔北」, 『空間』143, 1975.

정은진, 「『蟾窩雜著』와 崔北의 새로운 모습」, 『문헌과 해석』16, 2001.

崔完秀, 「朝鮮王朝 翎毛畵稿」, 『澗松文華』17, 1979.

한경애, 「호생관 최북 서화의 소학적 미의식 고찰」, 『서예학연구』30, 2017.

허균, 『전통미술의 소재와 상징』, 교보문고, 1991.

허성욱·하영준, 「최북의 서예 연구: 화제시를 중심으로」, 『한국사상과 문화』93, 2018.

홍선표, 「崔北의 生涯와 意識世界」, 『미술사연구』5, 미술사연구회, 1991.

홍선표, 「韓國의 花鳥畵」, 『韓國의 美: 花鳥四君子』18, 중앙일보, 1985.

홍선표, 「19세기 閭巷文人들의 회화 활동과 창작 성향」, 『美術史論壇』1, 1995.

『澗松文華』61, 67, 73, 79, 2001, 2004, 2007, 2010.

국립전주박물관, 『호생관 최북』, 국립전주박물관, 2012.

예술의 전당, 『표암 강세황』, 예술의 전당 서울서예박물관, 2004.

선문대학교박물관, 『선문대학교박물관 명품도록Ⅱ: 회화편』, 2008.

5장 사대부화가 홍세섭의 영모화

김수일·김수만·서정화, 『한국조류생태도감』1, 한국교원대학교출판부, 2005.

吳世昌 편, 동양고전학회 국역, 『국역 근역서화징』상·하, 시공사, 1998.

원병오, 『한국동식물도감』25 동물 편(조류생태), 문교부, 1981.

유범주, 『새』, 사이언스북스, 2005.

윤무부, 『한국의 새』, 교학사, 1996.

이우신·김수일, 『쉽게 찾는 우리 새: 강과 바다의 새』, 현암사, 2003.

『한국민족문화대백과사전』1, 4, 한국정신문화연구원, 1991.

김수진, 「해외의 민화 컬렉션 11, 보스턴미술관 소장 우리 민화」, 『월간민화』, 2019. 2, pp. 79-82.

김은정, 「朝鮮時代 高宗代의 衣制改革에 따른 官服의 變遷」, 전남대학교 대학원 석사학위논문, 1997.

안휘준, 「朝鮮末期 畵壇과 近代繪畵로의 移行」, 『韓國近代繪畵名品』, 국립광주박물관, 1995, pp. 128-144.

안휘준, 『韓國繪畵史』, 일지사, 1980.

劉復烈, 『韓國繪畵大觀』, 文敎院, 1979.

윤진영, 「구한말 서울의 한 상업가 이야기」, 『한국학 그림과 만나다』, 태학사, 2011, pp. 227-255.

이소연, 「一濠 南啓宇(1811~1890) 蝴蝶圖의 硏究」, 『美術史學硏究』242·243, 2004. 9, pp. 291-318.

이예성, 『현재 심사정 연구』, 일지사, 2000.

李智允, 「韓國 蘆雁圖 硏究」, 이화여자대학교 대학원 석사학위논문, 2003.

이태호, 「石窓 洪世燮의 生涯와 作品」, 『考古美術』 146·147, 한국미술사학회, 1980, pp. 55-65.

이태호, 「19세기 회화 동향과 홍세섭의 물새그림」, 『조선말기회화전』, 삼성미술관 리움, 2006, pp. 152-166.

장지성, 「조선 중기 화조화」, 『澗松文華』 79 花卉翎毛, 韓國民族美術硏究所, 2010. 10, pp. 105-144.

최열, 「홍세섭, 조화와 절정의 신감각」, 『美術世界』 187, 2000. 6, pp. 76-80.

홍선표, 「한국의 영모화」, 『國寶』 10 회화, 웅진출판, 1992, pp. 242-253.

홍선표, 「전통 花鳥畵의 역사」, 『朝鮮時代繪畵史論』, 문예출판사, 1999, pp. 523-548.

『澗松文華』 79 花卉翎毛, 한국민족미술연구소, 2010. 10.

『격조와 해학: 근대의 한국미술』, 삼성미술관, 2002.

『國寶』 10 회화, 웅진출판, 1992.

국립중앙박물관 편, 『韓國繪畵』, 국립중앙박물관, 1972.

『새』, 호암미술관, 1999.

유홍준·이태호 편, 『遊戱三昧』, 학고재, 2003.

『조선말기회화전』, 삼성미술관 리움, 2006.

『추사에서 박수근까지』, 일주학술문화재단·선화예술문화재단, 2011.

『韓國近代繪畵百年 1850~1950』, 국립중앙박물관, 1987.

『湖巖美術館名品圖錄』, 호암미술관, 1982.

6장 화조화가 이한복의 화단 등정기
————————

강경희, 「無號 李漢福論」, 홍익대학교 대학원 회화과 동양화전공 석사학위논문, 1979.

김상엽, 「일제시기 京城의 미술시장과 수장가 박창훈」, 『서울학연구』 37, 2009. 11, pp. 223-257.

김상엽, 「한국 근대의 고미술품 수장가 1: 장택상」, 『東洋古典硏究』 34, 2009, pp. 415-447.

安碩柱, 「美展을 보고 1」, 『朝鮮日報』, 1917년 5월 27일자, 3면.

「李道榮畵伯의 作品展覽會」, 『每日申報』, 1920년 12월 1일자, 3면.

「李漢福氏(畵家) 東京으로부터 歸城 壽松洞에 滯在」, 『매일신보』, 1923년 5월 8일자, 2면.

「神韻妙彩가 滿堂」, 『東亞日報』, 1924년 5월 31일자, 2면.

「純正美術에: 東洋畵入賞者 李漢福氏談」, 『東亞日報』, 1924년 5월 31일자, 2면.

及愚生, 「書畵界로 觀한 京城」, 『開闢』 제48호, 1924년 6월, pp. 89-91.

『開闢』, 1924년 7월호, pp. 74-75.

「鮮展을 앞에 두고 예술의 성전을 찾아」, 『每日申報』, 1925년 5월 8일자, 2면.

「花卉를 製作中인 東洋畵家 李漢福氏」, 『每日申報』, 1925년 5월 8일자, 2면.

金復鎭, 「第四回 美展印象記」, 『朝鮮日報』, 1925년 6월 7일자, 3면.

「美術科開學期 오는 십오일에」, 『每日申報』, 1925년 10월 11일자, 2면.

「大衆藝術을 建設코저 朝鮮美術會創立」, 『東亞日報』, 1925년 12월 26일자, 5면.

「書와 四君子는 素人藝術에 不過」, 『每日申報』, 1926년 3월 16일자, 2면.

「四君子를 除하라는 畵友會의 建議案」, 『每日申報』, 1926년 3월 17일자, 2면.

「美展作品合評(下)」, 『時代日報』, 1926년 5월 24일자, 4면.

「無號 李漢福氏筆」, 『每日申報』, 1928년 1월 1일자, 2면.

이한복, 「東洋畵 漫談」, 『東亞日報』, 1928년 6월 23-25
　　일자, 3면.

「무호 이한복」, 『매일신보』, 1929년 8월 15일자, 2면.

「朝鮮美展의 獨立을 計劃」, 『朝鮮日報』, 1931년 6월 6
　　일자, 3면.

B記者, 「陶磁器蒐集의 權威 張澤相氏 '珍品蒐集家秘藏
　　室歷訪」, 『朝光』 1937년 3월, pp. 32-35.

「十大畵家의 略歷」, 『東亞日報』, 1940년 5월 27일자, 3
　　면.

「無號李漢福畵伯」, 『每日新報』, 1944년 5월 21일자, 3
　　면.

국립춘천박물관 편, 『조선시대 궁중장식화 특별전: 태
　　평성대를 꿈꾸며』, 국립춘천박물관, 2004.

국립중앙박물관, 『근대서화: 봄 새벽을 깨우다』, 2019.

김상엽·황정수 편저, 『경매된 서화: 일제시대 경매도
　　록 수록의 고서화』, 시공아트, 2005.

朴秉來, 『陶磁餘滴』, 中央日報社, 1974.

한영대, 박경희 역, 『수정 박병래』, 『조선미의 탐구자
　　들』, 학고재, 1997.

7장 모란화와 조선미술전람회

───────────

강민기, 「근대 전환기 한국화단의 일본화 유입과 수
　　용」, 홍익대학교 대학원 박사학위논문, 2004.

강희안, 이병훈 역, 『양화소록』, 을유문화사, 1973.

김상엽, 『소치 허련』, 돌베개, 2008.

김소연, 「김규진의 『해강일기』」, 『미술사 논단』
　　16·17, 한국미술연구소, 2003, pp. 385-428.

김현숙, 「근대기 서·사군자관의 변모」, 『한국미술의
　　자생성』, 한길아트, 1999, pp. 469-494.

김현숙, 「조선미술전람회의 관전 양식: 동양화부를 중
　　심으로」, 『한국근대미술사학』 15, 한국근대미술
　　사학회, 2005, pp. 155-184.

김현숙, 「한국 근대미술에서의 동양주의 연구: 서양화

단을 중심으로」, 홍익대학교 대학원 박사학위논
　　문, 2001.

김현숙, 「한국 동양주의 미술의 대두와 전개 양상」,
　　『한국근대미술과 시각문화』, 조형교육, 2002, pp.
　　165-188.

박정혜·황정연·강민기·윤진영, 『조선 궁궐의 그림』,
　　돌베개, 2012.

서성혁, 「해강 김규진의 회화연구」, 고려대학교 문화
　　재학 협동과정 석사학위논문, 2008.

이구열, 『근대 한국화의 흐름』, 미진사, 1984.

이상희, 『꽃으로 보는 한국 문화』 1·2·3, 넥서스,
　　2004.

이선옥, 『사군자』, 돌베개, 2011.

이성혜, 「20세기 초, 한국 서화가의 존재 방식과 양상:
　　수암 김유탁을 중심으로」, 『한문학보』 21, 우리한
　　문학회, 2009, pp. 535-561.

이성혜, 「20세기 초, 한국 서화가의 존재 방식과 양상:
　　해강 김규진의 서화 활동을 중심으로」, 『동양한문
　　학연구』 28, 동양한문학회, 2009, pp. 225-286.

이인범 편, 「백영수(1922～)의 기억」, 『한국 최초의
　　순수화가 동인 신사실파』, 유형국미술문화재단,
　　2008.

정인승·한영선 역, 「翎毛花卉譜」, 『全譯 芥子園畵傳』,
　　유성출판사, 1976.

정호진, 「조선미술전람회 연구: 제1부 동양화를 중심
　　으로」, 성신여자대학교 대학원 미술사학과 박사
　　학위논문, 1999.

조풍연, 「결혼기념 화첩에 담긴 우정」, 『계간미술』 36,
　　중앙일보사, 1985, pp. 115-122.

최열, 『한국근대미술의 역사』, 열화당, 1998.

최정주, 「1930～1940년대 윤희순의 미술비평」, 『한
　　국근대미술사학』 10, 한국근대미술사학회, 2002,
　　pp. 33-62.

한국미술연구소 편, 『조선미술전람회 기사자료집』 미
　　술사논단 8호 별책부록, 시공사, 1999.

황정현, 「'조선미술전람회'의 화조화 연구: '조선인

작품'을 중심으로」, 이화여자대학교 대학원 미술
사학과 석사학위논문, 2005.

황견, 김달진 역, 최동호 편, 『古文眞寶』, 문학동네,
2000.

국립현대미술관, 『근대를 보는 눈: 수묵·채색화』, 삶
과 꿈, 1998.

『근대미술가의 재발견1: 절필시대』, 국립현대미술관,
2019.

『근현대 작가와 작품들』, 2005, 서강대학교 박물관.

『김환기』, 한국 브리태니커, 1978.

『덕수궁미술관 개관기념: 다시 찾은 근대미술』, 국립
현대미술관, 1999.

『대한민국미술전람회 도록』 제6회-제30회, 한국문교
부, 1958-1981.

『미술이 문학을 만났을 때』, 국립현대미술관, 2021.

『의재 허백련』, 예경산업사, 1980.

일전사편찬위원회 편, 『日展史』, 東京: 日展, 1980-
1981.

『조선미술전람회 도록』 제1회-제20회, 조선총독부미
술전람회, 1922-1941.

『조선의 정취, 그 새로운 감성』, 홍익대학교 박물관,
2006.

『한국근대회화선집』, 금성출판사, 1990.

3부
중국 고분을 장식한 화조영모화
⸻

8장 당나라 고분벽화와 화조화
⸻

金鑛順, 『南北朝时期墓葬美术研究: 以绘画题材为中心』,
中国社会科学院博士学位论文, 2005年.

罗世平, 「观王公淑墓壁画〈牡丹芦雁图〉小记」, 『文物』,
1996年 8期.

李星明, 「唐代和五代墓室壁画中的花鸟画」, 『南京艺术学
院报: 美术设计版』, 2007年 1月.

白巍, 「唐代墓室壁画艺术风格初探」, 『陕西师范大学学
报』 第30卷 第2期, 2001年 6月, pp. 89-98.

北京市海淀区文物管理所, 「北京市海淀区八里庄唐墓」,
『文物』, 1995年 第11期.

宿白, 「西安地区的唐墓壁画的布局和内容」, 『考古学报』,
1982年 第2期, pp. 137-154

杨菱菱, 「试述吐鲁番唐墓花鸟壁画的艺术价值」, 『视觉殿
堂』, 85页.

杨泓, 「北朝美术考古壁画篇」, 『美术考古半世纪』, 北京:
文物出版社, 1997.

杨晓山·秦柯译, 「石癖及其形成的忧虑: 唐宋诗歌中的太
湖石」, 『风景园林』, 2009年 第5期.

杨效俊, 「东魏, 北齐墓葬的考古学研究」, 『考古与文物』,
2000年 5期.

磁县文化馆, 「河北磁县东魏茹茹公主墓发掘简报」, 『文
物』, 1984年 第4期

张建林, 「唐墓壁画中的屏风画」, 『远望集: 陕西省考古研
究所华诞四十周年纪念文集』 下卷, 陕西人民美术出
版社, 1998.

张道森·吴伟强, 「安阳出土唐墓花鸟部分的艺术价值」,
『安阳师范学院学报』, 2001年 第6期.

張彦遠, 『歷代名畫記』, 人民美術出版社, 1963.

周景玄, 『唐朝名畫錄』, 四川美術出版社, 1985.

陈佳仪, 「从唐代墓室壁画谈早期中国花鸟画」, 『学术研
究』, 2007年 2月.

陈安利·马咏钟, 「西安王家坟唐代唐安公主墓」, 『文物』,
1991年 第9期.

侯旭东, 「东晋南北朝佛教天堂地狱观念的传播与影响: 以
游冥间传闻为中心」, 『佛教研究』, 1999.

侯旭东, 「论南北朝时期造像风气产生的原因」, 『文史哲』,
1997年 第5期.

侯波, 「唐墓花鸟题材壁画试析」, 『四川文物』, 2003年 第1
期.

Ellen Johnston Laing, "Auspicious Motifs in Ninth-to Thirteenth-Century Chinese Tombs," *Ars Orentalis*, Vol. 33, 2003, pp. 32-75.

9장 꽃으로 장식된 중국의 벽화

─────────

김진순, 「중국 唐代 고분벽화의 花鳥畵 등장과 전개」, 『미술사연구』 26, 2012.

羅世平, 김원경 역, 「遼代 墓室壁畵의 발굴과 연구」, 『미술사논단』 19, 2004.

楊泓, 「중국고분 벽화 연구의 회고와 전망」, 『미술사논단』 23호, 2006년 하반기.

李星明, 「關中 지역 唐代 황실벽화묘의 도상 연구」, 『미술사논단』 23호, 2006년 하반기.

지민경, 「北宋·金代 裝飾古墳의 소개와 기초 분석」, 『미술사논단』 33호, 2011.

지민경, 「北宋·金代 裝飾古墳 연구」, 이화여자대학교 대학원 미술사학과 석사학위논문, 2006.

韓正熙, 「중국 분묘벽화에 보이는 묘주도의 변천」, 『미술사학연구』 261호, 2009, 3.

韓正熙, 「고려 및 조선 초기 고분벽화와 중국 벽화와의 관련성 연구」, 『동아시아 회화 교류사』, 사회평론, 2012, pp. 127-154.

韓正熙, 「고려와 조선 초기의 고분벽화」, 『남한의 고분벽화』, 국립문화재연구소, 2019.

羅世平, 『古代壁畵墓』, 北京: 文物出版社, 2005.

楚啓恩, 『中國壁畵史』, 北京: 北京工藝出版社, 2000.

巫鴻 編, 『漢唐之間文化藝術的互動興交融』, 北京: 文物出版社, 2001.

巫鴻 編, 『漢唐之間的視覺文化與物質文化』, 北京: 文物出版社, 2003.

周天遊 編, 『唐墓壁畵研究文集』, 西安: 三秦出版社, 2001.

李星明, 『唐代墓室壁畵研究』, 陝西人民美術出版社,

2005.

李淸泉, 『宣化遼墓: 墓葬藝術與遼代社會』, 文物出版社, 2008

山東大學考古學系 編, 『劉敦愿先生紀念文集』, 山東大學出版社, 2000.

河北省文物研究所, 『五代王處直墓』, 文物出版社, 1998.

咸陽市文物考古研究所 編著, 『五代馮暉墓』, 重慶: 重慶出版社, 2001.

羅春政, 『遼代繪畵与壁畵』, 遼寧畵報出版社, 2002.

孫建華 編, 『內蒙古遼代壁畵』, 文物出版社, 2009.

河北省文物研究所, 『宣化遼墓』 上下卷, 文物出版社, 2001.

鄭州市 文物考古研究所, 『鄭州宋金壁畵墓』, 科學出版社, 2005.

徐光冀 主編, 『中國出土壁畵全集』 총 10권, 北京: 科學出版社, 2012.

宿白 編, 『中國美術全集: 繪畵編12: 墓室壁畵』, 北京: 文物出版社, 1985.

李紅 編, 『中國繪畵全集1: 全國-唐』, 北京: 文物出版社, 1997.

拜根興·樊英峰, 『永泰公主與永泰公主墓』, 西安: 三秦出版社, 2004.

陝西考古研究所 編, 『陝西新出土唐墓壁畵』, 重慶: 重慶出版社, 1998.

周天遊, 『新城, 房陵, 永泰公主墓 壁畵』, 北京: 文物出版社, 2002.

周天遊, 『章懷太子墓 壁畵』, 北京: 文物出版社, 2002.

周天遊, 『懿德太子墓 壁畵』, 北京: 文物出版社, 2002.

羅世平, 「觀王公淑墓壁圖〈牡丹芦雁圖〉小記」, 『文物』, 1996年 8期.

朴晟惠, 「西安地域唐墓壁畵風格研究」, 中央美術學院 博士學位論文, 1999.

李星明, 「唐代和五代墓室壁画中的花鳥画」, 『南京藝術學院報』, 南京藝術學院, 2007年 1月, pp. 51-56.

李淸泉, 「宣化遼墓壁畵中的備茶圖與備經圖」, 『藝術史研究』 4卷, 中山大學藝術史研究中心, 2002, pp. 365-

387.

張建林, 「唐墓壁画中的屏風畵」, 周天游 編 『唐墓壁畵研
究文集』, 西安: 三秦出版社, 1998, pp. 227-239.

鄭以墨, 「五代王處直壁画形式, 風格的來源分析」, 『南京
藝術學院學報』, 2010年 2月, pp. 24-31.

杭州市 文物考古所, 「浙江臨安五代吳越國 康陵發掘簡
報」, 『文物』, 2000, 2, pp. 4-34.

侯波, 「唐墓花鳥題材壁畵試析」, 『四川文物』, 2003年 第1
期, pp. 38-42.

百橋明穗·中野徹 編, 『世界美術大全集4: 隋·唐』, 東京:
小學館, 1997.

小川裕充·弓場紀知 編, 『世界美術大全集5: 五代·北
宋·遼·西夏』, 東京: 小學館, 1998.

百橋明穗, 『古墳壁画の図像学』, 科學研究費補助金 研究
成果報告書, 2003.

網干善(Aboshi Yoshinori), 『壁畵古墳の研究』, 學生社,
2006.

大阪市立美術館 編, 『隋唐の美術』, 東京: 平凡社, 1978.

大阪文化財センター, 『東アジアの古墳壁画の世界』, 文
化財講座資料集, 2006.

『大唐王朝の華: 都·長安の女性たち』, 兵庫縣立歷史博物
館, 1996.

『唐の女帝·則天武后とその時代展』, 東京國立博物館,
1998.

Barnhart, Richard, *Peach Blossom Spring: Gardens
and Flowers in Chinese Paintings*, The Metro-
politan Museum of Art, 1983.

Fong, Mary H., "Antecedents of Sui: Tang Burial
Practices in Shaanxi," *Aribus Asiae*, 51, 3/4,
1991.

Fong, Mary H., "Four Chinese Royal Tombs of the
Early Eighth Century," *Artibus Asiae* 35, 1973.

Laing, Ellen Johnston. "Auspicious Motifs in Ninth
to Thirteenth Century Chinese Tombs," *Ars
Orientalis*. Vol. 33, 2003, pp. 33-75.

10장 금나라의 동물 초상화 〈소릉육준도〉

郭若虛 지음, 박은화 옮김, 『圖畵見聞誌』, 시공사,
2005.

丸山松幸 외 지음, 윤소영 옮김, 「당 태종」, 『제국의 아
침』, 솔, 2002.

박은화, 「金代의 산수화와 華北山水畵風의 전승」, 『미
술사학보』 32, 2009.

한정희, 「중국의 말 그림」, 『한국과 중국의 회화』, 학
고재, 1999.

홍선표, 『고대 동아시아의 말 그림』, 한국마사회 마사
박물관, 2001.

황충호, 『제왕 중의 제왕 당태종 이세민』, 아이필드,
2008.

建融, 『中國美術史: 宋代』 上, 北京: 齊魯書社·明天出版
社, 2000.

景愛, 「金世宗の用人政策」, 『北方文物』 11, 1987.

金維諾, 「〈步輦圖〉與〈凌淵閣功臣圖〉」, 『中國美術史論
集』 上, 哈爾濱: 黑龍江美術出版社, 2003.

金維諾, 「閣立本與尉遲乙僧」, 『中國美術史論集』 上, 哈
爾濱: 黑龍江美術出版社, 2003.

都興智, 「金代皇帝的"春水秋山"」, 『北方文物』 55, 1998.

鄧喬彬, 『宋代繪畵研究』, 開封: 河南大學出版社, 2006.

馬海艦·郭瑞, 『唐太宗昭陵石刻瑰寶』, 西安: 三秦出版社,
2007.

孟古托力, 「騎兵基本功能檢討: 兼釋馬文化」, 『北方文物』
48, 1996.

史岩, 『中國美術全集26: 隋唐彫塑』, 北京: 北京人民美術
出版社, 2006.

聶崇正, 『晉唐兩宋繪畵: 花鳥走獸』, 上海: 上海科學技術
出版社, 2004.

孫丹妍·馬琳, 『中國畵題跋手冊』, 上海: 上海書畵出版社,

2001.

岳仁, 『宣和畫譜』, 長沙: 湖南美術出版社, 2002.

汪小洋, 『中國墓室繪畫研究』, 上海: 上海大學出版社, 2010.

王艷雲, 「金代御容及奉安制度」, 『故宮博物院院刊』139, 2008.

李宗憻, 「讀金李山風雪杉松圖札記」, 『故宮季刊』14, 1980.

余輝, 「藏匿於宋畫中的金代山水畫」, 『開倉典範: 北宋的藝術與文化研討會論文集』, 臺北: 國立故宮博物院, 2008.

李葆力, 『金代書畫家史料匯編』, 北京: 人民美術出版社, 2010.

李星明, 『唐代墓室壁畫研究』, 西安: 陝西人民美術出版社, 2004.

劉肅勇, 『金世宗傳』, 西安: 三秦出版社, 1986.

張撝之 外, 『中國歷代人名辭典』上, 上海: 上海古籍出版社, 2006.

周林生, 『中國名畫賞析: 魏晉五代繪畫』, 石家庄: 河北教育出版社, 2004.

周峰, 「《貞觀政要》在遼, 西夏, 金, 元四朝」, 『北方文物』97, 2009.

蔡星儀, 「曹霸 韓幹」, 『中國歷代畫家大觀: 兩晉南北朝隋唐五代』, 上海: 上海人民美術出版社, 1998.

鄒元初, 『中國皇帝要錄』, 北京: 海潮出版社, 1991.

韓剛, 『北宋翰林圖畫院制度淵源考論』, 石家庄: 河北教育出版社, 2007.

胡元超, 『大唐盛世: 唐太宗與昭陵』, 西安: 三秦出版社, 2005.

胡傳志, 『金代文學研究』, 合肥: 安徽大學出版社, 2000.

深井晉司, 「三花馬·五花馬の起源について」, 『東洋文化研究所紀要』43, 1965.

小川裕充, 「武元直の活躍年代とその制作環境について: 金·王寂『鴨江行部志』所錄『龍門招 隱圖』」, 『美術史論叢』8, 1992.

鈴木敬, 『中國繪畫史: 中之一(南宋·遼·金)』, 東京: 吉川弘文館, 1984.

外山軍治, 「金章宗收藏の書畫について」, 『神田博士還曆記念 書誌學論集』, 東京: 平凡社, 1957.

Bush, Susan, "'Clearing after Snow in the Min Mountains' and Chin Landscape Painting," *Oriental Art*, Vol. 11, No. 3, 1965.

Bush, Susan, *The Chinese Literati Painting: Su Shih to Tung Ch'i Ch'ang*, Cambridge: Harvard University Press, 1971.

Bush, Susan, "Chin Literati Painting and Landscape Traditions," *National Palace Museum Bulletin*, Vol. 21, No. 4-5, 1986.

Bush, Susan, "Yet again 'streams and Mountains without End'," *Artibus Asiae*. Vol. 48, 1987.

Cahill, James, *An Index of Early Chinese Painters and Paintings*. Berkeley: University of California Press, 1980.

Cooke, Bill, *Imperial China: The Art of the Horse in Chinese History*, Kentucky: Kentucky Horse Park, 2000.

Harrist, Robert E., "The Horse in Chinese Painting," *Power and Virtue: The Horse in Chinese Art*, New York: China Institute Gallery, 1997.

Hou-mei Sung, "Horse," in *Decoded Messages: The Symbolic Language of Chinese Animal Painting*, Cincinnati: Cincinnati Art Museum, 2009.

Karetsky, Patricia Eichenbaum, "The Recently Discovered Chin Dynasty Murals Illustrating the Life of the Buddha at Yen-shang-ssu, Shansi," *Artibus Asiae*. Vol. 42, No. 4, 1980.

Laing, Ellen Johnston, "Chin "Tartar" Dynasty(1115 ～1234) Material Culture," *Artibus Asiae*. Vol. 49, No. 1, 1988·1989.

Little, Stephen, "Travelers among Valleys and

Peaks: A Reconsideration of Chin Landscape Painting," *Artibus Asiae*. Vol. 41, No. 4, 1979.

4부
중국 명·청시대 성행한 화조화

11장 강남 문인들의 원예 취미와 꽃들의 향연

高起元, 『客座贅語』, 『續修四庫全書』1260, 子部 小說家類, 上海: 古籍出版社, 1995.

高濂, 『遵生八牋』, 『文淵閣四庫全書』871, 子部 177 雜家類, 臺灣: 商務印書館, 1983.

文震亨, 『長物志』, 『文淵閣四庫全書』872, 子部 178 雜家類, 臺灣: 商務印書館 1983.

史鑑, 『西村集』, 『四庫全書珍本』3集 330-331, 臺灣: 商務印書館, 1971.

薛鳳翔, 『亳州牧丹史』, 『續修四庫全書』1116 子部·譜錄類, 上海: 古籍出版社.

沈周, 『石田詩選』, 『文淵閣四庫全書』1249, 集部 188, 別集類, 書館驪江出版社, 1983.

王世懋, 『學圃雜疏』, 『叢書集成初編』第1355冊, 北京: 中華書局, 1985.

王世貞 撰·湯志波 輯校, 『弇州山人題跋』, 浙江人民美術出版社, 2012.

王鏊, 『姑蘇志』, 『文淵閣四庫全書』493, 史部 251 地理類, 書館驪江出版社, 1983.

陳淳, 『陳白陽集』 歷代畵家詩文集 30, 臺北: 學生書局, 1973.

黃省曾, 『吳風錄』, 臺北: 藝文印書館, 1967.

고연희, 「韓·中 翎毛花草畵의 政治的 性格」, 이화여자대학교 대학원 미술사학과 박사학위논문, 2012, pp. 100-118.

배규하, 『중국서법예술사』하, 이화문화출판사, 2000.

원굉도 지음, 심경호 외 역, 『역주 원중랑집』, 소명출판, 2004.

유순영, 「孫克弘의 淸玩圖: 명 말기 취미와 물질의 세계」, 『美術史學報』제42집, 미술사학연구회, 2014, pp. 143-171.

유순영, 「明代 강남 문인들의 원예취미와 화훼화」, 홍익대학교 대학원 미술사학과 박사학위논문, 2018, pp. 55-71.

유순영, 「명대 瓶花·盆景圖: 강남 문사들의 자기표현과 취향」, 『온지논총』제61집, 온지학회, 2019, pp. 179-220.

尹貞粉, 「明末(16~17세기) 문인문화와 소비문화의 형성」, 『明淸史硏究』23, 명청사학회, 2005, pp. 255-283.

이은상, 「명말 강남 문인들의 물질문화 담론에 관한 試論」, 『中國學』36, 대한중국학회, 2010, pp. 185-207.

저우스펀(周時奮) 지음, 서은숙 옮김, 『서위』, 창해, 2005.

車美愛, 「中國 花鳥畵譜의 類型과 系譜」, 『美術史論壇』22, 한국미술연구소, 2006. 상반기, pp. 131-165.

姜又文, 「吳門花鳥畵的雙胞案: 陸治《仙圃長春圖》與魯治《百花圖》研究」, 『議藝份子』第13期, 國立中央大學藝術學研究所, 2009, pp. 49-72.

郭明友, 「明代蘇州園林史」, 蘇州大學 博士學位論文, 2011.

邱仲麟, 「花園子與花樹店明淸江南的花卉種植與園藝市場」, 『中央研究院歷史語言研究所集刊』78, 中央研究院 歷史語言研究所, 2007, pp. 473-552.

邱仲麟, 「明淸江浙文人的看花局與訪花活動」, 『淡江史學』18, 淡江大學歷史學系, 2007, pp. 75-108.

單國霖, 「墨中飛將軍 花卉豪一世: 陳淳花鳥畵藝術」, 『榮寶齋』2003年 1期, 榮寶齋, 2003, pp. 5-29.

巫仁恕, 「江南園林與城市社會: 明淸蘇州園林的社會史分析」, 『中央研究院近代史研究所集刊』第61期, 中央

研究院近代史研究所, 2008, pp. 1-61.

查律,「從令丹青妙入神 懶與探微作後: 明代陸治其人其畫」,『榮寶齋』2011年 第9期, 榮寶齋, 2011, pp. 6-31.

肖燕翼,「沈周的寫意花鳥畫」,『故宮博物院院刊』1990年 3期, 北京: 文物出版社, 1990, pp. 74-84.

蕭平,「陳道復對于"吳門畫派"的繼承與變革」,『吳門畫派研究』, 紫禁城出版社, 1993, pp. 317-325.

蕭平,『陳淳』, 吉林美術出版社, 1994.

孫梅芳,「陳淳寫意花鳥畫藝術之淺析」, 國立臺灣藝術大學碩士學位論文, 2006.

林莉娜,「陳淳的寫意水墨花卉」,『故宮文物月刊』324, 國立故宮博物院, 2010, pp. 84-99.

王鴻泰,「閑情雅致: 明清間文人的生活經營與品賞文化」,『故宮學術季刊』第22卷 第1期, 國立故宮博物院, 2004, pp. 69-97.

王鴻泰,「雅俗的辨證明代賞玩文化的流行與思想關係的交錯」,『新史學』17卷 4期, 三民書局, 2006, pp. 73-143.

王輝庭,「明代畫家陸治其人其畫」,『故宮文物月刊』第115期, 國立故宮博物院, 1992, pp. 46-65.

朱萬章,「鉤花點葉 动静相諧 周之冕二件作品」,『收藏家』2005年 6期, 北京市文物局, 2003, pp. 49-54.

朱倩如,『明人的居家生活』, 宜蘭: 明史研究小組, 2003.

陳從周·蔣啓霆 選編, 趙厚均 注釋,『園綜』, 上海: 同濟大學出版社, 2004.

何樂之,「徐渭」,『中國歷代畫家大觀: 明』, 上海人民美術出版社, 1998, pp. 251-278.

黄建軍,「鉤花點葉芳研秀 豪素恒春妙亦眞略論周之冕花鳥畫藝術」,『榮寶齋』2010年 11期, 榮寶齋, 2010, pp. 6-25.

許淑眞,『華夏之美: 花藝』, 臺北: 幼獅文化事業公司, 1987.

許耀文,「明代寫意花鳥畫形成的社會因素與風格之發展」,『故宮文物月刊』131, 國立故宮博物院, 1994, pp. 4-29.

合山究,「明清時代における愛花者の系譜」,『文學論輯』28, 九州大學教養部 文學研究會, 1982, pp. 95-123.

合山究,「明清時代における花譜の盛行: 目録と解題」,『文學論輯』29, 九州大學教養部 文學研究會, 1984, pp. 63-92.

合山究,「明清時代における花の文化と習俗」,『中國文學論集』13, 九州大學 中國文學會, 1984, pp. 142-186.

合山究,「明清時代における文人と花の文學の諸相」,『文學論輯』30, 九州大學教養部 文學研究會, 1984, pp. 91-135.

古原宏伸·Nelson I. Wu,「徐渭の花卉董其昌の山水」,『文人畫粹編』5, 中國篇: 徐渭 董其昌, 東京: 中央公論社, 1986, pp. 117-121.

西村康彦,「明代中晚期におけるその世界」,『世界美術全集』明, 小學館, 1999, pp. 325-329.

田中豊藏,「中國花鳥畫のに於ける二種の傾向」,『中國美術の研究』, 東京: 二玄社, 1970, pp. 125-134.

小川裕充,「中國花鳥畫の時空: 花鳥畫から花卉雜花へ」,『中國の花鳥畫と日本』花鳥畫の世界: 第10卷, 東京: 學習研究社, 1983, pp. 92-107.

米沢嘉圃,「明代における花卉雜花の系譜」,『泉屋博古館紀要』2, 泉屋博古館, 1985, pp. 3-15.

Barnhart, Richard, *Peach Blossom Spring: Gardens and Flowers in Chinese Paintings*, New York: The Metropolitan Museum of Art, 1983.

Cahill, James, *The Distant Mountains: Chinese Painting of the Late Ming Dynasty*, New York: Weatherhill, 1982.

Clunus, Craig, *Superfluous Thing: Material Culture and Social Status in Early Modern China*, Chicago: University of Illinois Press, 1991.

Clunus, Craig, *Fruitful Site: Garden Culture in Ming Dynasty China*, Durham: Duke Universi-

ty Press, 1996.

Conway, Liz, *The Literati Vision: Sixteenth Century Wu School Painting and Calligraphy,* Memphis Brooks Museum of Art, 1984.

Ryor, Kathleen, "Bright Pears Hanging in the Marketplace: Self-Expression and Commodification in the Painting of Xu Wei," Ph.D. Dissertation, New York University, 1998.

Ryor, Kathleen, "Nature Contained: Penjing and Flower Arrangement an Surrogate Gardens in Ming China," *Orientations* Vol. 33, 2002. 3, pp. 68-75.

Yen, Shou-chih Isaac, "Xu Wei's "Zahua": A study of genres," Ph.D. Dissertation, Yale University, 2004.

Yuhas, Louis, "The Landscape Art of Lu Chih(1496 ~1576)," Ph.D. Dissertation, University of Michigan, 1979.

12장 화훼화가 추일계와 『소산화보』

鄒一桂, 『小山畵譜』, 『叢書集成初編』 1643, 北京: 中華書局, 1985.

안예선, 「宋代 文人의 취미생활과 譜錄類 저술」, 『중국어문논총』 39, 2008, pp. 309-331.

현영아, 「四部 分類法의 分析的 研究」, 成均館大學校大學院 博士學位論文, 1987.

姜又文, 「鄒一桂(1686-1772)《十香圖》卷研究」, 『議藝份子』 第十期, 2008, pp. 9-31.

姜又文, 「一個淸代詞臣畵家的科學之眼?以鄒一桂(1686~1772)爲例兼論考據學對其之影響」, 國立中央大學藝術學研究所 碩士學位論文, 2010.

邱馨賢, 「惲派沒骨花鳥硏究」, 國立臺北藝術大學 碩士學位論文, 2002.

潘文協, 『鄒一桂生平考與小山畵譜校箋』, 中國美術學院出版社, 2012.

王明玉, 「由《墨妙珠林》集冊看乾隆初期對漢文化傳統的整理」, 國立臺灣師範大學 碩士學位論文, 2014.

王耀庭, 「鄒一桂其人其藝」, 『故宮文物月刊』 79期, 1989, pp. 118-127.

李湜, 「藝術的科學科學的藝術: 淸代宮廷畵譜」, 『紫禁城』, 2004年 2期, pp. 87-103.

李晨輝, 「『小山畵譜』的兩個問題」, 『美術界』, 2008年 11期, p. 60.

朱光耀, 「鄒一桂及其《小山畵譜》硏究: 兼論淸代詞臣画風的形成與審美趣味」, 南京藝術學院 博士學位論文, 2011.

朱敏, 「淸艷之筆競美藝林: 鄒一桂的花卉創作及藝術思想」, 『中國歷史博物館館刊』, 2000年 2期, pp. 133-140.

韓璐, 「畵論品讀: 『小山畵譜』的八法四知說」, 『新美術』, 2009年 2期, pp. 72-75.

曉波, 「淸代重臣書画及行情」, 『中外文化交流』, 2009年 11期, pp. 30-33.

13장 청 왕조 초기 문인화의 근대성

문정희, 「石濤, 近代의 個性이라는 평가의 시선」, 『美術史論壇』 제33호, 2011. 12, pp. 111-137.

박효은, 「石濤의 1696년作《淸湘書畵稿》에 구현된 詩書의 境界」, 『美術史學』 21, 2007, pp. 7-40.

박효은, 「《석농화원》을 통해 본 한·중 회화 후원 연구」, 홍익대학교 대학원 박사학위논문, 2013.

박효은, 「歸鄕: 17~18세기 중국 회화와 휘상 계남 오씨 가문의 영향」, 『미술사학보』 45, 2015. 12, pp. 33-57.

신훈, 「八大山人의 화풍과 후대에 미친 영향」, 홍익대학교 대학원 석사학위논문, 2002. 12.

이병희, 「石濤 山水畵의 회화적 특성 연구」, 홍익대학교 대학원 석사학위논문, 2000. 6.

에드워즈, 리차드 지음, 한정희 옮김, 『中國 山水畵의 世界』, 예경, 1992.

이주현, 「20世紀 中國 畵壇의 石濤 認識」, 『中國史硏究』 제35집, 2005. 4, pp. 373-412.

저우스펀(周時奮) 지음, 서은숙 옮김, 『팔대산인』, 도서출판 창해, 2005.

최순택, 「石濤의 〈羅浮山色畵冊〉의 眞僞問題에 대한 고찰」, 『미술사연구』 제5호, 1991, pp. 89-117.

傅申, 「八大石濤的相關作品」, 王朝聞 主編, 『八大山人全集』 第5卷, 南昌: 江西美術出版社, 2000(『八大石濤書畵集』, 臺北: 臺北歷史博物館, 1984 前載).

王方宇 編, 『八大山人論集』 上·下, 臺北: 國立編譯館 中華叢書編審委員會, 1985.

汪世清 編, 『石濤詩錄』, 石家庄: 河北敎育出版社, 2006.

于安瀾 編, 『畵史叢書』 第三冊, 上海: 上海人民出版社, 1963.

中村茂夫, 『石濤: 人と藝術』, 東京: 東京美術, 1985.

Edwards, Richard, *The Painging of Tao-chi, 1641-ca. 1720*, Ann Arbor: Museum of Art, University of Michigan, 1967.

Fong, Wen, "Stages in the Life and Art of Chu Ta(1626~1705)," *Archives of Asian Art*, Vol. 40, 1987, pp. 6-23.

Fu, Marilyn and Shen Fu, *Studies in Connoisseurship: Chinese Painting from the Arthur M. Sackler Collection,* Princeton: Princeton University Press, 1973.

Fu, Marilyn and Wen Fong, *The Wilderness Colors of Tao-chi*, New York: The Metropolitan Museum of Art, 1973.

Hay, Jonathan S., *Shitao: Painting and Modernity in Early Qing China*, New York: Cambridge University Press, 2001.

Vinograd, Richard, "Reminiscences of Ch'in-huai: Tao-chi and the Nanking School," *Archives of Asian Art,* Vol. 31, 1977-78, pp. 6-31.

Vinograd, Richard, "Private Art and Public Knowledge in Later Chinese Painting," *Images of Memory: On Remembering and Representation,* ed. Susanne Küchler and Walter Melion, Washington and London: Smithsonian Institution, 1991, pp. 176-202.

Wang Fangyu and Richard Barnhart, *Master of the Lotus Garden: The Life and Art of Bada Shan-ren, 1626~1705,* New Haven: Yale University Press, 1990.

『文人畵粹編』 第6卷 八大山人·第8卷 石濤, 東京: 中央公論社, 1976~77.

『四僧繪畵』 故宮博物院藏文物珍品大系, 楊新 主編, 上海: 上海科學技術出版社, 2000.

『石濤書畵全集』 上·下, 王之海 責任編輯, 天津: 天津人民出版社, 2005.

『中國繪畵全集』 26 淸代 第8卷, 中國古代書畵鑑定組 編, 北京: 文物出版社, 2001.

『八大山人精品集』, 單國霖 編, 北京: 人民美術出版社, 1999.

『八大山人全集』 第1-5卷, 王朝聞 主編, 南昌: 江西美術出版社, 2000.

『八大山人書畵編年圖目』, 齊淵 編, 北京: 人民美術出版社, 2006.

5부
중국 근대의 화조영모화

───────────

14장 중국 꽃 그림과 서양 자연과학의 만남

───────────

강민기, 「에도 후기의 서양미술 인식: 아키타난가(秋田蘭畵) 연구」, 한정희·이주현 외, 『근대를 만난 동아시아회화』, 사회평론, 2011.

김용철, 「중국 영남화파 삼걸의 출판 활동 및 회화에 관한 시론」, 『중국사연구』 61, 중국사학회, 2009. 8, pp. 211-239.

江瀅河, 『清代洋畵與廣州口岸』, 北京: 中華書局, 2007.

高劍父, 「文苑菊」, 『眞相畵報』 13, 真相画报社, 1912, p. 17.

盧輔聖 編, 『嶺南畵派研究: 朶雲』, 59, 上海: 上海書畵出版社, 2003.

盧延光, 韋承紅 編, 『嶺南畵派大相冊』, 廣州: 嶺南美術出版社, 2007.

鄧實, 黃節 主編, 『國粹學報』, 揚州: 廣陵書社, 2006, 影印本.

薛攀皋, 「中國最早的三種與生物學有關的博物學雜志」, 『中國科技史料』 1, 中國科技史料編輯委員會, 1992, pp. 90-95.

吳冰麗, 「机遇與革新: 高劍父, 關山月域外寫生作品研究」, 『文藝生活』, 湖南省群衆藝術館, 2011. 7, pp. 10-17.

于翠玲, 「從'博物'觀念到'博物'學科」, 『華中科技大學學報』 3, 華中科技大學學報編輯部, 2006, pp. 107-112.

李偉銘 編, 『高劍父詩文初編』, 廣州: 廣東高等教育出版社, 1999.

李偉銘 編, 「高劍父留學日本考」, 『朶雲』 44, 上海書畵出版社, 1995, pp. 181-200.

李偉銘 編, 「高劍父繪畵中的日本畵風及相關問題」, 『朶雲』 59, 上海書畵出版社, 2003, pp. 117-133.

張繁文, 「高劍父"折衷"思想探源」, 『藝術百家』 2, 江蘇省文化藝術研究院, 2011, pp. 209-217.

程美寶, 「晩清國學大潮中的博物學知識論: '國粹學報'中的博物圖畵」, 『社會科學』 8, 上海社會科學院, 2006, pp. 18-31.

程美寶, 「復制知識: '國粹學報'博物圖畵的資料來源及其采用之印刷技述」, 『中山大學學報』 3, 中山大學學報編輯部, 2009, pp. 95-109.

朱萬章, 「居巢·居廉 畵藝綜論」, 『居巢·居廉畵集』, 文物出版社, 2002, pp. 8-39.

朱萬章, 『嶺南近代畵史』, 廣州: 廣東教育出版社, 2008.

周善怡, 「黎雄才花鳥畵與日本'博物學'」, 『美述學報』 3, 國立臺北藝術大學美術學院, 2012, pp. 48-53.

陳傳席, 陳繼春, 石理 編, 『嶺南畵派』, 石家莊: 河北教育出版社, 2003.

陳瀅, 「外銷歐美的嶺南植物畵」, 『嶺南花鳥畵流變 1368-1949』, 上海: 上海古籍出版社, 2004, pp. 265-307.

蔡星儀, 『高劍父』, 河北教育出版社, 2002.

翁澤文, 「高劍父畵稿概說」, 『高劍父畵稿』, 廣州: 嶺南美術出版社, 2007.

Conner, Patrick, "Lamqua-Western and Chinese Painter," *Arts of Asia* Vol. 29. No. 2, 1970, pp. 47-64.

Croizer, Ralph, *Art and Revolution in Modern China: The Lingnan School of Painting. 1906-1951*. Berkeley: University of California Press, 1988.

Fan, Fati, *British Naturalists in Qing China: Science, Empire and Cultural Encounter*. Cambridge·Mass.: Harvard University Press, 2004.

Lydekker, Richard, *Royal Natural History*. London·New York: Frederick Warne & Co., 1896.

강덕희, 『日本의 西洋畵法 受容의 발자취』, 일지사, 2004.

강민기, 「에도 후기의 서양미술 인식: 아키타난가(秋田蘭畵) 연구」, 『근대를 만난 동아시아 회화』, 사회평론, 2011.

노유니아, 「한국 근대 디자인 개념과 양식의 수용: 동경미술학교 도안과 유학생 임숙재를 중심으로」, 『미술이론과 현장』 8, 한국미술이론학회, 2009.

리처드 반하트 외, 정형민 역, 『중국 회화사 삼천년』, 학고재, 1999.

배원정, 「工筆 花鳥畵의 현대적 재창조: 陳之佛(1896-1962)의 花鳥畵」, 『미술사연구』 26, 미술사연구회, 2012.

배원정, 「20세기 중국의 工筆花鳥畵와 일본 미술: 于非闇, 陳之佛, 劉奎齡을 중심으로」, 『미술사연구』 31, 미술사연구회, 2016.

배원정, 「20세기 중국의 工筆花鳥畵 연구」, 홍익대학교 대학원 미술사학과 박사학위논문, 2017.

유봉구, 「5·4신문화운동의 특성 고찰」, 『외국학연구』 11, 2007, pp. 173-193.

신유미, 「한·일 근대 공예도안 연구: 工藝圖案集을 中心으로」, 이화여자대학교 대학원 미술사학과 석사학위논문, 2012.

한정희, 「한국근대미술에 미친 일본 圓山四條派(京都派)의 영향」, 『현대미술관연구』 제9집, 국립현대미술관, 1998.

한정희, 「중국 근대회화의 성격」, 『한국과 중국의 회화』, 학고재, 1999.

한정희, 「한·중 근대회화의 일본화풍 수용 비교론」, 『한국과 중국의 회화』, 학고재, 1999.

郭廉夫, 『花鳥畵史話』, 南京: 江蘇美術出版社, 2001.

盧輔聖, 『朶雲59: 嶺南畵派研究』, 上海: 上海書畵出版社, 2009.

徐建融, 「王淵 張中」, 『中國歷代畵家大觀: 宋元』, 上海: 上海人民美術出版社, 1998, pp. 569-588.

聶崇政, 『中國名畵家全集: 郞世寧』, 石家庄: 河北教育出版社 2006.

邵洛羊, 『中國名畵鑑賞辭典』下, 上海辭書出版社, 2006.

劉曦林, 「二十世紀花鳥畵槪說」, 『中國現代美術全集: 中國畵3』, 北京: 人民美術出版社, 1997, pp. 1-21.

李有光·陳修范, 「陳之佛」, 『中國書畵名家精品大典』3, 杭州: 浙江教育出版社, 1998, pp. 2-32.

李有光·陳修范·李欣 編著, 『陳之佛選臨景年畵譜』, 南京: 江苏美術出版社, 2009.

李鑄晋·萬靑力 著, 『中國現代繪畵史: 民國之部』, 上海: 文匯出版社, 2003.

張道一, 「陳之佛先生的圖案遺産」, 『藝苑』1, 1982.

蔡星儀, 『中國名畵家全集: 高劍父』, 石家庄: 河北教育出版社, 2002.

朱萬章, 『中國名畵家全集: 陳師曾』, 石家庄: 河北教育出版社, 2003.

周林生, 『中國名畵賞析: 近現代繪畵』, 石家庄: 河北教育出版社, 2004.

陳傳席, 『中國名畵家全集: 徐悲鴻』, 石家庄: 河北教育出版社, 2003.

陳傳席·顧平, 『中國名畵家全集: 陳之佛』, 石家庄: 河北教育出版社, 2002.

黃渭漁, 「高劍父」, 『中國書畵名家精品大典』4, 石家庄: 浙江教育出版社, 1998.

瀧悌三, 『日本近代美術事件史』, 大阪: 東方出版, 1993.

赤井達郎, 『京都の美術史』, 京都: 思文閣出版, 1988.

佐藤道信, 『日本の近代美術: 日本畵の誕生』2, 東京: 大月書店, 1993.

平野重光, 『日本の近代美術: 京都の日本畵』5, 東京: 大月書店, 1994.

山川武, 『琳派: 光悅·宗達·光琳』, 東京: 學習研究社, 1999.

草薙奈津子, 『日本の近代美術: 大正, 昭和の日本畵』6,

東京: 大月書店, 1994.

增田武文, 『現代日本の花鳥畵』 4, 京都: 京都書院, 1987.

增田武文, 『現代日本の花鳥畵』 5, 京都: 京都書院, 1993.

高野山金剛峯寺 編, 『高野山障屛畵 2: 圖錄篇』, 京都: 美乃美, 1980.

細野正信, 『日本の花鳥畵: 明治, 大正, 昭和の 畵家たち』 1-6卷, 京都: 京都書院, 1990.

京都國立近代美術館 編, 『近代日本畵壇の巨匠:「黃山大觀」展』, 大阪: 朝日新聞社, 2004.

京都國立近代美術館 編, 『京都國立近代美術館所藏名品集 [日本畵]』, 京都: 光村推古書院, 2002.

『四季の美:「川合玉堂」展』, 大阪: 朝日新聞社, 1988.

『生延120年記念:「川合玉堂」展』, 大阪: 朝日新聞社, 1994.

『足立美術館大觀選』, 安来: 足立美術館, 2010.

『足立美術館名品選』, 安来: 足立美術館, 2011.

『日本近代繪畵全集』 17·18, 東京: 講談社, 1963.

『現代日本美術全集』 2, 東京: 集英社, 1971.

Mayching Kao, *Twentieth Century Chinese Painting*, Oxford: Oxford University Press, 1988.

찾아보기

저자 소개

강민기 | 6장

충북대학교 고고미술사학과 강사. 주요 논저로 「천경자의 예술세계」, 「정현웅의 『조선미술이야기』 연구」, 「자유로운 조형정신의 구현: 박래현의 인물화」, 『한국미술문화의 이해』(공저), 『클릭 한국미술사』(공저), 『조선시대 궁중회화』 1·2·3(공저), 『일본미술의 역사』(편역) 등이 있으며, 근현대의 화가 및 재미있는 주제에 관심을 갖고 연구하고 있다.

강은아 | 7장

홍익대학교 대학원 미술사학과 박사과정. 동서대학교, 부산대학교, 용인대학교, 홍익대학교에서 미술사를 강의했으며, 주요 논문으로 「한국 근대 정물화 형성배경과 전개」, 「한묵의 입체파 인식과 변용: 1950년대 한묵의 예술관과 작품을 중심으로」가 있다. 현재 한국 근대 시기 기하학적 추상미술에 대해 연구하고 있다.

권혁산 | 2장

국립중앙박물관 학예연구사. 주요 논문으로 「조선 중기 공신화상에 관한 연구」, 「조선 중기 『녹훈도감의궤』와 공신화상에 관한 연구」, 「표준유물관리시스템과 박물관 소장유물 통합DB구축 사업」, 「광해군대(재위 1608-1623)의 공신화상과 이모본 제작」 등이 있다. 조선시대 초상화에 관심을 갖고 있고, 박물관에서는 소장품 관리 업무를 주로 담당하고 있다.

권혜은 | 4장

국립중앙박물관 학예연구사. 주요 논저로 「조선 후기 《사로승구도》의 작자와 화풍에 관한 연구」, 「조선 말기 백선도의 새로운 제작경향」, 「국립중앙박물관 소장 김은호 초본의 성격과 의미」, 『조선시대 회화의 교류와 소통』(공저) 등이 있다. 박물관 소장품 연구를 토대로 한 다채로운 전시를 통해 관람객들에게 '즐거운 우리 그림 읽기'를 전하고자 노력하고 있다.

김울림 | 3장

국립춘천박물관 관장. 주요 논문으로 「조맹부의 복고적 회화의 형성배경과 전기회화 양식」, 「18·19세기 동아시아의 소동파상 연구」 등이 있으며, 최근에는 춘천에서 조선 후기 관동사경과 관련된 전시와 연구에 관심을 기울이고 있다.

김진순 | 8장

문화재청 문화재 감정위원. 동아대학교 겸임교수. 주요 논저로 「집안 오회분 4·5호묘 연구」, 「5세기 고구려 고분벽화의 불교적 요소와 그 연원」, 「南北朝時代墓葬美術中的佛教影響」, 「한대 고분미술의 일월도상 연구」, 『고구려의 문화와 사상』(공저), 『옛사람들의 삶과 꿈』(공저), 『중국미술사』(역서) 등이 있으며, 고대 중국과 한국의 고분벽화를 연구하고 있다.

김현지 | 1장

문화재청 문화재 감정위원. 주요 논문으로 「17세기 조선의 실경산수화 연구」, 「김홍도의 문인 표상의 화가 이미지 연구: 강세황의 화평과 「단원기」 분석을 중심으로」, 「조선 후반기 세시풍속도 연구」, 「조선시대 빈풍칠월도의 도상적 기원과 기능 연구」 등이 있으며, 최근에는 중국, 일본의 풍속화와 조선시대 풍속화 병풍에 대해 연구하고 있다.

박도래 | 12장

홍익대학교 대학원 미술사학과 박사과정 수료. 주요 논문으로 「『선불기종』 삽도 연구」, 「청대 인물판화의 흐름과 『개자원화전』 4집 인물화보」, 「청대 강희-건륭 연간 지방지 삽도의 실경산수판화에 대한 소고」 등이 있으며, 중국 판화사 및 동양화론 등에 관심이 있다.

박효은 | 13장

전 국립춘천박물관 학예연구사. 주요 논문으로 「18세기 조선 문인들의 회화수집활동과 화단」, 「17-19세기 조선화단과 미술시장의 다원성」, 「17세기 중국회화에 미친 서양의 영향」, 「17-19세기 한국화가의 중국 도시 인식과 그 표현」, 「16-19세기 한·중 설경화에 내포된 왕유 인식과 표현」 등이 있다. 대학에서 20년간 한국·동양미술사를 강의하고 연구한 경험을 전시와 영상, 저술로 풀어내 대중과 소통하고자 관심을 쏟고 있다.

배원정 | 15장

국립현대미술관 학예연구사. 주요 논문으로 「20세기 중국의 공필화조화와 일본 미술」, 「근대 여성화가 정찬영(1906-1988)의 채색화조화 연구」, 「모던의 상징, 한국 근현대 장미화」, 「《미술관에 書》와 한국 근현대 서예전의 회고와 전망」 등이 있으며, 동아시아 근대 미술에 대해 연구하고 있다.

유순영 | 11장

문화재청 문화재 감정위원. 목원대학교 강사. 주요 논저로 『조선시대 회화의 교류와 소통』(공저), 「유경용 소장 『장백운선명공선보』와 조선 후기 회화」, 「청 궁정의 양국도(洋菊圖)와 조선 말기 회화」, 「명 말기 화훼, 사군자, 소과 화보의 시각 이미지 연구」 등이 있다. 한중 회화 교류와 명·청대 출판물을 중심으로 연구하고 있다.

이주현 | 14장

명지대학교 미술사학과 교수. 대표 저서로『중국현대미술사』, *Wu Changshuo - der letzte Liter-atenmaler im modernen China* (Berlin: Logos Verlag),『근대를 만난 동아시아 회화』(공저) 등이 있으며, 중국 근현대 미술과 북한 미술에 관해 연구하고 있다.

장준구 | 10장

이천시립월전미술관 학예연구실장. 성균관대학교 미술학과 겸임교수. 주요 논저로「임백년의 〈초음납량도〉와 오창석의 여름」,「진홍수의《수호엽자》와 명 말의 우국정서」,「17세기 중국의 초상화 합작」,「엽천여의 추억과《대애련사십년대무대형상》」,『20세기 동아시아의 문인화』(공저),『현대 한국화의 여명』(공저),『근대를 만난 동아시아 회화』(공저) 등이 있으며, 중국의 인물화 및 초상화와 20세기 수묵채색화에 대해 연구하고 있다.

최경현 | 5장

문화재청 문화재 감정위원. 주요 논저로『사상으로 읽는 동아시아 미술』(공저),「근대 서화계의 거장 안중식: 전통의 계승과 도전, 그리고 한계」,「20세기 전반 한국의 한수화: 관념산수에서 사경산수를 거쳐 풍경으로」 등이 있으며, 19세기와 20세기 전반의 한국과 중국 회화 교류를 주로 연구하고 있다.

한정희 | 9장

홍익대학교 미술대학 예술학과 초빙교수. 주요 저서로『동아시아 회화 교류사』,『한국과 중국의 회화』,『중국화 감상법』,『옛 그림 감상법』,『사상으로 읽는 동아시아의 미술』(공저),『근대를 만난 동아시아 회화』(공저),『동양미술사』(공저),『중국미술사』(공역) 등이 있으며, 동아시아 전반의 회화 양상에 대해 연구하고 있다.